성경과 예술의 하모니

말씀을 풍요롭게 하는
음악과 미술의 이중주

성경과 예술의 하모니

말씀을 풍요롭게 하는
음악과 미술의 이중주

신약

신영우 지음

코람데오

인간은 아름다움을 추구하는 존재다. 예술은 인간의 감성을 일깨우고 그러한 갈망을 채워 인간을 인간답게 하는 가장 좋은 수단이며 행위다. 여기에 위대한 텍스트 성경을 기초로 하여 펼쳐지는 음악과 미술이라는 장르의 우주는 넓고도 깊다.

나의 오랜 음악 감상 편력 중 특별히 깊은 울림을 주던 성(聖)음악 Sacred music 음반 LP은 여러 장이 박스에 담겨 있으며 박스 표지는 거의 성화로 장식되어 있다. 한동안 내게 이 성화는 모두 항상 예수님이나 성모 마리아가 등장하는 잘 구별되지 않는 비슷한 그림이었다. 그러던 어느 날, 바흐의 〈마태수난곡〉 중 47곡 아리아 '주여 불쌍히 여기소서'를 들으며 음반 재킷에 인쇄된 그림을 유심히 살펴보던 중 십자가에 못 박히신 예수님의 모습이 충격적으로 다가왔다. 이 곡의 비장함에 그림을 더하니 예수님의 육체적 고통까지 생생하게 느껴지는 것이었다. 이 그림이 마티아스 그뤼네발트가 그린 〈이젠하임 제단화〉라는 것을 알게 된 후 늘 그냥 지나쳤던 LP 재킷의 성화들을 하나하나 살피며 그림마다 등장인물이 다르고 의미심장한 이야기가 담겨 있다는 사실을 인식하게 되었으며, 놀랍게도 성경 말씀이 그대로 담겨 있는 그림과 함께하는 음악은 훨씬 더 가슴 깊이 와 닿았다. 그리고 그림에도 음악만큼 심오하고 고결한 또 하나의 세계가 존재하고 있음을 발견하게 되었다.

음악가들이 교회에서 사제의 가르침을 받고 성경을 읽으며 심사숙고하여 솟아나는 음악적 영감과 자신의 신앙고백으로 성음악을 작곡했듯, 화가들도 이와 같은 과정을 통해 그림으로, 조각으로 말씀을 해석하고 있었다. 나는 성경은 물론, 하나님을 전혀 모르는 상태에서 음악을 듣다가 성음악의 묘한 매력에 이끌리어 성경을 만났고 하나님을 알게 되었으며, 음

악의 창을 통해 그림의 문에 도달하니 음악과 미술은 성경을 이해하는 두 개의 시선으로 자리잡아 성경을 더욱 넓고 깊게 이해할 수 있게 되었다.

성경을 읽다 보면 분명 뭔가 설명이 더해져야 하는데 침묵하며 생략된 이야기, 자초지종을 설명하지 않고 뜬금없이 발생하는 엄청난 비약, 비유를 통한 설명 그 자체 때문에 더 어려운 상황에 직면한 경험이 있을 것이다. 성경이 문학도들에게 메타포와 알레고리로 가득한 수사학(修辭學)의 최고봉으로 자리매김되듯, 음악가들과 화가들도 이 점을 놓치지 않고 예술가 특유의 영적인 감수성으로 재해석하여 보완·설명해 주고 있다.

일반적으로 성음악은 대부분 대곡이며 라틴어나 독일어로 되어 있어 가사 전달 문제, 긴 연주 시간, 성경 지식의 요구 등 쉽게 접근할 수 없는 음악으로 여겨지고 있다. 게다가 고전·낭만 교향곡이나 협주곡처럼 친근하게 다가오지 않고, 오페라 같이 현실적으로 우리를 웃고 울게 하지 못한다는 선입견으로 음악 듣는 사람들조차 접근을 꺼리는 분야다. 그러나 성음악은 대부분 작곡가들이 말년에 그들의 음악적 경험과 작곡의 노하우를 집대성한 것으로 말씀과 함께할 때 우리의 영혼에 울림을 주는 감동과 거룩함의 결정체다. 또한 오랜 전통에 기반한 가장 정제된 선율과 화성 위주의 음악은 인간 정서를 순화시키는 한 차원 높은 특별한 매력을 지닌 진정한 음악이며, 포스트모던한 이 시대를 사는 우리들의 메마른 영성에 단비가 되어 줄 것이다.

《성경과 예술의 하모니》는 말과 글, 즉 텍스트의 한계를 극복함에 초점을 맞추어 말씀을 선율에 싣고 이미지로 담은 하이퍼텍스트로 성경을 더욱 풍요롭게 하는 음악과 미술의 이중주다. 음악과 미술 작품으로 승화된 빛나는 예술혼의 합력과 경쟁은 들리지 않는 말씀을 듣

게 해주고 보이지 않는 말씀을 보여주며 성경의 감동을 배가해 줄 것이다. 또한 성경에 담긴 내용은 알고 싶으나 성경 읽기에 부담을 갖고 있는 초신자에게 성경 일독의 기초를 다져줄 수 있으며, 일반인들에게는 인류 최고의 책인 성경 입문의 계기가 되리라 기대한다.

　"예술이란 사람과 사람을 결합시키는 수단이다."라는 톨스토이의 말처럼 우리 모두 이 책에서 소개하는 음악과 미술 작품으로 서로 공감하는 가운데 삶이 더욱 풍요로워지기를 기원한다.

음악 듣기 쉽지 않았던 어린 시절
나를 택하시어 음악을 듣게 하심,
주님을 찬양하는 음악과 가깝게 하시며
자연스럽게 아들로 삼으심,
여기에 그림을 읽는 혜안을 더해주시어
말씀의 이해를 도우심,
자칫 무미건조할 수밖에 없던 평범한 삶에
잔이 넘치도록 부어주신 음악과 미술이란 축복으로
누구보다 풍요롭고 의미 있는 삶을 살게 해주심,
이 모든 은혜와 축복에 항상 감사드리며
빚진 자로서 주님께서 특별히 허락하신 때와 기회에
《성경과 예술의 하모니》로 하나님께 영광 올려드립니다.

신 영 우

CONTENTS

PART 03

**메시아를 향한
카이로스**

CONTENTS

PART 04

새 하늘과 새 땅

부록

 구약

들어가는 글

PART 01

창조와 믿음의 전당에
이름을 올린 사람들

1 창조

하이든과 미켈란젤로의 눈에 비친 창조
창조 1일 : 빛과 어둠을 나누심
창조 2일 : 하늘과 물을 나누심
창조 3일 : 땅을 드러내고 식물을 창조하심
창조 4일 : 두 광명체와 별을 창조하심

CONTENTS

PART 03

미학의 광채를 두른
믿음의 노래

일러두기

- 목차는 구약편, 신약편의 모든 부, 장을 표시하여 전체적인 구성을 알 수 있도록 한 것으로 내용은 각각의 편에서 확인할 수 있다.
- 본문의 전문 용어와 인명의 한글 표기 및 띄어쓰기는 편수자료 및 맞춤법에 따랐으나 관행을 인정하기도 했다.
- 미술, 음악 작품명은 〈 〉로, 저서는 《 》로 표시했다.
- 음악 작품의 경우 대곡을 구성하는 세부 곡의 막(부), 장, 번호와 곡명은 대본의 버전에 따라 다소 차이가 있을 수 있으며 곡명은 한글과 원어로 병행하여 표기했고 성악의 성부는 소프라노는 S, 메조 소프라노는 MS, 알토는 A, 테너는 T, 베이스는 B, 바리톤은 Br로 구별해 놓았다.
- 미술 작품 정보는 작가명, 작품명, 제작 연도, 제작 기법과 크기(세로x가로cm 단위), 소장처 순으로 명기했다.
- 본문 뒤에 찾아보기의 구성은

찾아보기1 서양음악사와 서양미술사 요약은 고대부터 현대까지 음악 및 미술 사조의 흐름을 요약해 놓았다.

찾아보기2 주제별 음악 및 미술 작품 찾아보기는 각 장에 수록된 음악 및 미술 작품을 순서대로 명시하여 해당 주제별 음악 및 미술 작품을 찾아볼 수 있도록 했다.

　　　　　각 장에 수록된 작품별 부여된 일곱 자리 코드는 네이버 검색창 및 네이버 블로그 '성경과 예술의 하모니'와 카카오 플러스 친구 '바이블아트'에서 해당 작품을 쉽게 찾아 듣고 볼 수 있도록 한 검색용 코드다.

찾아보기3 음악 작품 찾아보기는 수록된 음악 작품을 시대별 작가 순으로 찾아볼 수 있도록 했다.

찾아보기4 미술 작품 찾아보기는 수록된 미술 작품을 시대별 작가 순으로 찾아볼 수 있도록 했다.

찾아보기5 미술 작품 소장처 찾아보기는 수록된 작품이 현재 소장되어 있는 국가, 도시, 미술관/교회별로 찾아볼 수 있도록 했다《신약편에만 통합하여 표시함》.

찾아보기6 인명, 용어 찾아보기는 수록된 인물과 용어를 구분하여 찾아볼 수 있도록 했다.

찾아보기7 참고 자료 및 도판의 출처를 명시했다.

PART 01

예배를 위한
경건의 제의

한마음과 한 입으로 하나님 곧 우리 주 예수 그리스도의 아버지께

영광을 돌리게 하려 하노라

(롬15:6)

01

미사

티치아노 '영광La Glori'

1554, 캔버스에 유채 346×240cm, 프라도 미술관, 마드리드

01
미사

미사_{Missa, Messe}에 대하여

미사는 오랜 시간에 걸쳐 확립된 가톨릭 예배 의식으로 그리스도의 복음을 전하는 말씀의 전례와 그리스도 최후의 만찬을 재현하는 성찬의 전례 두 부분으로 구성된다. 말씀의 전례는 집전자와 회중의 대화 방식으로 사제의 안티폰 "주께서 여러분과 함께"에 대해 회중들은 "또한 사제의 영과 함께"라고 응창하며 시작한다. 집전자와 회중이 함께하는 부분으로 자비송_{Kyrie}, 영광송_{Gloria}이 이어진 후 복음서 낭독이 진행된다. 이후 층계송_{Graduale}과 알렐루야_{Alleluia}가 뒤따르고 회중들이 신앙고백으로 오직 한 분이신 하나님을 믿는다는 사도신경_{Credo}이 이어진 후 사제의 설교로 말씀의 전례가 끝난다.

성찬의 전례는 예수님께서 십자가에 못 박히시기 전날 제자들을 불러모아 마지막 만찬을 베푸시면서 제자들에게 빵을 떼어 주시고 포도주를 돌리시며 "이것은 너

희를 위하여 주는 내 몸이라 너희가 이를 행하여 나를 기념하라.”(눅22:19)에 따라 봉헌송Offertorium으로 시작하여 기도 후 회중의 거룩하시다Sanctus와 오시는 이의 축복송Benedictus이 이어지고 사제가 빵과 포도주를 바치는 동안 주님의 어린 양Agnus Dei이 불린다. 집전자가 대표로 낭송하는 부분은 예전문, 권고문, 기원문, 봉헌문으로 이 경우에도 일정한 음정을 붙여 노래하듯 낭송하는 것이 원칙이다. 성찬과 영성체송Communio이 끝나면, 사제는 기도를 마치고 회중들에게 “미사가 끝났으니 가서 복음을 전하십시오Ite missa est”라고 전하는 것으로 모든 의식이 끝나게 되는데, ‘미사Missa’라는 예배 의식의 명칭은 바로 여기서 유래한 것이다.

미사전례는 트렌트 공의회의 결정에 따라 1570년 교황 비오 5세가 제정해 놓은 라틴어 전례문으로 보통 전례(예배)는 정해진 미사통상문Ordinarium을 따르지만 특별한 절기 등에는 예배 목적에 따라 유연성을 갖는 미사고유문Proprium을 사용한다. 집전자와 회중이 함께하는 부분에서 당시 회중들은 찬양을 직접 드릴 수 없어 찬양을 담당하는 특별한 직분이나 교회의 성가대가 불렀는데 이 부분을 음악으로 만든 형식이 미사곡이다. 미사곡을 전례용으로 사용할 때에는 라틴어 미사 전례문의 내용을 한 글자도 더하거나 뺄 수 없는 엄격한 형식이 유지되어 오다 곡이 점점 확대되어 장엄해지면서 내용을 크게 해치지 않는 범주 내에서 첨삭이 허용되고 있다. 바흐는 〈b단조 미사〉에서 미사 형식을 유지하며 가사는 프로테스탄트의 신앙을 반영하고, 낭만주의 시대로 넘어오며 슈베르트나 브람스는 독일어 가사를 사용한 〈독일 미사〉와 〈독일 레퀴엠〉을 작곡하는 파격을 시도하기도 한다.

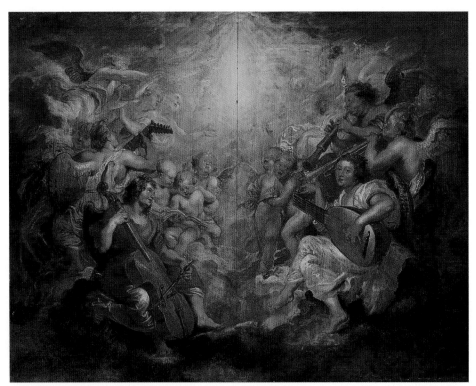

루벤스 '음악 연주하는 천사들'　　　　　　　　1628, 참나무 패널에 유채 65×83cm, 상수시 궁, 포츠담

미사통상문의 구성

미사통상문Ordinarium은 다음과 같은 형식으로 구성된다.

자비송Kyrie은 미사의 첫 곡으로 복음서에서 병에 걸리고 곤경에 처한 사람들이 회복되길 바라는 간절한 마음으로 예수님께 "다윗의 자손이여 우리를 불쌍히 여기소서."(마9:27)라고 회개하며 구한 것에 따라 삼위일체(성부, 성자, 성령)께 세 번 반복하여 자비를 구하며 시작한다.

> 주님 자비를 베푸소서Kyrie eleison
> 그리스도님 자비를 베푸소서Christe eleison
> 주님 자비를 베푸소서Kyrie eleison

영광송Gloria은 목자들이 아기 예수 탄생 소식을 듣고 방문하여 경배할 때 천군 천사들의 찬양 "지극히 높은 곳에서는 하나님께 영광이요 땅에서는 기뻐하심을 입은 사람들 중에 평화로다."(눅2:13~14)에 근거하여 하나님의 영광과 능력을 찬양한다.

> 하늘 높은 데서는 하나님께 영광Gloria in excelsis Deo
> 땅에서는 주님께서 사랑하시는 사람들에게 평화Et in terra pax hominibus bonae voluntatis

대영광송은 라틴어 자체가 갖고 있는 수사학적인 아름다움이 내재되어 있으며, 하나님, 주님, 사람들로 이어지는 신학과 전례학 측면에서 삼위일체와 동질성이 강조된다.

사도신경Credo은 그리스어 '크리드Creed'(내 심장을 바칩니다)에서 유래한 것으로 내 생명을 바쳐 "오직 한 분이신 하나님을 믿는다."(고전8:6)는 사도신경을 주 내용으로 하고 있는 신앙고백이다.

> 나는 유일한 하나님을 믿는다Credo in unum Deum
> 전능하신 아버지를 믿는다Patrem omnipotentem

거룩하시다Sanctus는 이사야 선지자가 환상으로 본 여호와를 찬양하는 천사의 모습 "서로 불러 이르되 거룩하다, 거룩하다, 거룩하다 만군의 여호와여 그의 영광이 온 땅에 충만하도다."(사6:3)와 현실에서 예수님의 예루살렘 입성을 찬양하는 "호산나 다윗의 자손이여, 찬송하리로다 주의 이름으로 오시는 이여, 가장 높은 곳에서 호

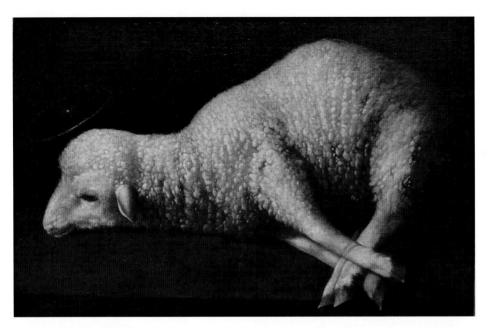

수르바란 '주님의 어린 양'　　　　　1635~40, 캔버스에 유채 35.5×52cm, 샌디에이고 미술박물관

프란시스코 데 수르바란Francisco de Zurbarán(1598/1664)은 스페인의 카라바조라 불릴 정도로 어둠을 배경으로 하여 빛으로 대상을 묘사하는데 사실적 기반 위에 절제된 묘사와 정교함과 강렬함을 함께 지니고 있어 늘 강한 인상을 남긴다. 〈주님의 어린 양Agnus Dei〉은 가장 단순한 대상을 통해 많은 상상을 하는 수르바란의 작품 특성을 대변하고 있다. 모든 것을 받아들이는 순종하는 모습을 밝게 비추며 후광을 환상적으로 처리하고 있으며 네 발이 십자가 형태로 묶여 십자가의 그리스도를 상징하고 있다.

산나 하더라."(마21:9)에 근거한다.

거룩하시도다, 거룩하시도다, 거룩하시도다Sanctus, Sanctus, Sanctus
온 누리의 주 하나님Dominus Deus Sabaoth
하늘과 땅에 가득한 주님의 영광 높은 곳에 호산나Pleni sunt caeli et terra gloria tua-Hosanna in excelsis

축복송Benedictus은 '거룩하시다'에 이어서 연주된다.

> 복 있도다 주 이름으로 오시는 이여Benedictus qui venit in nomine domini
> 높은 곳에 호산나Hosanna in excelsis

주님의 어린 양Agnus Dei은 예수께서 세례를 받기 위해 세례 요한에게 나아올 때 "보라 세상 죄를 지고 가는 하나님의 어린 양이로다."(요1:29)라며 예수님의 운명을 이야기한 것에 기반한다.

> 하나님의 어린 양, 세상의 죄를 없애시는 주님, 자비를 베푸소서
> Agnus Dei, qui tollis peccata mundi, miserere nobis
> 하나님의 어린 양, 세상의 죄를 없애시는 주님, 평화를 주소서
> Agnus Dei, qui tollis peccata mundi, dona nobis pacem

미사통상문과 미사고유문

교회의 축일이나 절기, 특별한 목적의 미사 때에는 미사통상문에 지정된 형식과 전례문이 아닌 미사고유문Proprium을 사용하여 입당송, 화답송, 알렐루야/연송, 부속가, 봉헌송, 영성체송 순으로 진행된다. 이같이 미사고유문은 미사의 목적에 따라 내용상 약간의 유연성이 부여된다. 미사통상문과 미사고유문은 다음 페이지의 표와 같은 순서와 구성으로 되어 있으며, 미사고유문을 사용하는 대표적인 미사는 죽은 자를 위한 미사로 진혼곡Requiem이라 하는데 다음 장에서 자세히 알아본다.

우선, 미사통상문의 표준을 가장 엄격하게 지키고 있는 모차르트의 〈대관식 미사〉를 살펴본 후 일곱 작품을 시대순으로 알아본다.

미사통상문	미사고유문	내용
	입당송Introitus	Antiphona ad Introitum의 준말로 사제가 입장하는 동안 안티폰 (교창)으로 시편을 노래한다. 그들에게 영원한 안식을 주소서
자비송Kyrie		
영광송Gloria		
제1독서		
	화답송, 층계송Graduale	유대 회당 예배의 전통에 따라 집전자가 시편 구절을 선창하면 회중들이 후렴구를 응답하며 반복한다.
제2독서		
	알렐루야Alleluia, 연송Tractus	복음서의 그리스도에 대한 찬양으로 알렐루야를 부르고, 사순절 시기에 연송(바로 이어서 부른다는 뜻)으로 찬양시편을 부른다.
	부속가Sequentia	특별한 절기나 미사 목적에 따라 내용이 달라진다. 부활 축일 : 유월절의 희생께Victimae Paschal Laudes 성령강림 축일 : 오소서 성령이여Veni Sancte Spiritus 성체성혈 축일 : 시온아 찬양하라Lauda Sion Salvatorem 성모기념 축일 : 십자가 곁에 서신 성모Stabat Mater 죽은 자를 위한 진혼 미사 : 진노의 날Dies Irae
복음서 낭독		
사도신경Credo		회중들의 신앙고백
	봉헌송Offertorium	제단에 봉헌제물을 바칠 때 감사의 찬양으로 부른다.
거룩송Sanctus, 축복송Benedictus		
주님의 어린 양 Agnus Dei		
	영성체송Communio	주여, 영원한 빛 그들에게 비추소서

모차르트 : '대관식 미사_{Krönungsmesse}', K. 317

모차르트는 미사란 형식에도 다작을 발휘하며 모두 19곡을 남긴다. 그중 가장 많이 연주되고 잘 알려진 〈대관식 미사〉는 23세 때 작품이다. 이 곡은 잘츠부르크 근교의 마리아 플라인 교회의 성모상(화재로 전소된 교회에서 성모상이 타지 않은 기적이 일어남)을 봉헌하는 대관식에 사용하기 위해 작곡했다고 하는데 대관식이란 이름이 붙어 더욱 유명해진 곡이다.

대부분의 미사곡은 '거룩송'과 '축복송'이 이어지도록 작곡하는데 이 곡에서는 완전히 분리하여 미사의 표준을 준수하며 독창 4부와 합창 4부의 6곡으로 구성하고 제목과 같이 축제적 분위기로 진행된다. 마지막 곡 '주님의 어린 양'은 모차르트의 오페라 아리아와 같은 느낌을 주며 '미사도 이렇게 아름다울 수 있구나'라는 감탄을 자아내기에 충분하다.

1곡 자비송_{Kyrie}

관현악 총주와 합창으로 엄숙하게 시작하여 바로 소프라노와 테너로 이어지며 자비를 간구하고 다시 합창이 가세한다.

주님 자비를 베푸소서_{Kyrie eleison} 그리스도님 자비를 베푸소서_{Christe eleison}	주님 자비를 베푸소서_{Kyrie eleison}

2곡 하나님께 영광_{Gloria}

합창이 장엄하게 삼위일체의 영광을 찬양하는 기조를 계속 유지하고 중간에 독창 4부가 번갈아 가며 아름다운 선율로 수놓으며 모두 '아멘'으로 마무리한다.

영광을, 영광을, 영광을 하나님께 하늘에는 영광 땅에는 평화 평화 착한 사람들에게 주 하나님 찬미하나이다	경배합니다 영광 드립니다 주님의 은혜로 인하여 주님께 감사 주님께 영광 우리 하나님 왕이시여

하나님의 어린 양 외아들 되신 주
예수 그리스도
나의 구주 하나님 아들
세상 죄, 세상 죄 지시는 주여
우리를 불쌍히 여기소서
세상 죄, 세상 죄 지시는 주여
우리의 기도를 들으소서
하나님 오른편에 앉으신 주여

우리를 불쌍히 여기소서
주님만, 주님만 홀로 거룩
주님만 홀로 구세주 주님만 홀로 거룩하시다
구세주 저 높이 계시다
예수, 예수, 그리스도
거룩 주 성령 우리 하나님 영광
아멘, 아멘, 아멘

3곡 사도신경Credo

빠르고 힘찬 신앙고백의 합창으로 시작하여 독창 4부가 가세하며 그리스도의 수난을 이야기하고 다시 합창이 빠른 속도로 강한 신앙심을 표시한다.

전능하사 천지를 만드신 하나님 아버지
전지 전능 나의 하나님 내가 믿사옵니다
그의 아들 우리 주 예수 그리스도
당신은 하나님의 독생자
태초부터 영원토록 하늘 아버지 오른편에
계신 주 만군의 주님 주의 빛이요
만물 위에 계신 주님 하나님의 아들
하나님 아버지와 하나시며
모든 만물이 주께로 창조된 것을 믿사옵니다
우리들을 위하여 우리를 구원하시기 위해
내려오셨도다 이는 성령으로 잉태하사
마리아의 몸에서 이 땅에 탄생하셔서
십자가에 못 박히시어 큰 고통당하셨네

나의 주님 십자가에 못 박혀 죽으시고
장사한 지 사흘 만에 죽은 자 가운데
다시 살아나시사 하늘 위에 오르사
하나님의 오른편에 앉아 계시다가
영광의 주님이 땅 위에 오셔서
산 자와 죽은 자를 심판하리라
주의 나라 영원하리 영원하리라
영원, 영원하리 영원하리라
주의 성령님 우리 인간의 생명을 주신
주 내가 믿나이다
아버지와 아들 그리고 성령님
모두 함께 찬양 영광받으소서
주의 선지자를 통하여 예언을 하신 주

4곡 거룩하시다Sanctus

거룩하시도다, 거룩하시도다, 거룩하시도다
온 누리의 주 하나님

하늘과 땅에 가득한
주님의 영광 높은 곳에 호산나

5곡 축복송Benedictus

독창 4부의 절묘한 화음이 돋보이는 4중창으로 모차르트의 선율미가 유감없이 발휘된다.

> 복 있도다 주 이름으로 오시는 이여　　　높은 곳에 호산나

6곡 주님의 어린 양Agnus Dei

첫 곡의 소프라노 독창 선율이 발전하며 너무 아름다워 슬프기까지 한 선율로 그리스도의 고난을 노래하고 독창 4부로 이어진 후 합창으로 장대하게 마무리한다.

> 세상 죄 지고 가는 자비의 주여　　　우리를 불쌍히 여기소서
> 우리를 불쌍히 여기소서　　　주여 우리에게 평화를 평화를 주소서
> 세상 죄 지고 가는 하나님의 어린 양　　　주여, 주여, 주여 평화를 주옵소서(반복)

팔레스트리나 : '성모 승천 미사Missa Assumpta est Maria in caelum'

팔레스트리나는 그레고리오 성가를 정선율로 하여 플랑드르 악파의 모방적 대위법 및 네덜란드 악파의 카논 기법으로 음들을 체계적으로 쌓아 올리는 수직적 배치와 이탈리아의 화성적 진행을 접목한 르네상스의 종합자라 할 수 있다. 특히 그는 트렌트 공의회에서 문제점으로 지적한 지나친 다성음악으로 가사 전달이 불분명한 점과 감성적인 반음계 화성을 세속적 요소의 침입이라 여겨 반음계 사용을 배제하라는 권고를 적극 실천한 '팔레스트리나 양식'을 확립한다. 이 양식은 감정을 배제하고 객관적인 방식으로 접근하므로 미사통상문의 의식적이고 형식적인 가사에 가장 잘 어울리는 것으로 평가되고 있다.

〈성모 승천 미사〉는 이 같은 특성이 잘 반영된 후기 미사곡으로 가사 내용과 악곡의 표현이 서로 유기적 관계를 갖고 있어 가사를 낭송하는 식의 기법을 쓰고 전

체적으로는 다성음악으로 진행해 가며 반음계를 피하고 온음계적으로 오르내리는 프레이즈를 테마로 사용하여 가사를 더욱 명확히 전달하고 있다. 여기에 호모포닉 (화성적) 진행으로 선율이 물 흐르듯이 유연하게 흐른다. 이 미사곡은 1485년 8월 15일 성모 승천 대축일 미사를 위해 작곡한 곡이며 모테트 〈성모 승천〉을 패러디 하여 6성부(S, S, A, T, T, B)로 확장한 작품으로 고음역의 세 파트와 저음역의 세 파트가 서로 대화하듯 진행하는데 밝고 청명한 분위기로 영혼을 맑게 씻어주며 성 모의 승천을 찬양하고 있다.

> 자비송Kyrie
>
> 영광송Gloria
>
> 사도신경Credo
>
> 거룩하시다, 축복송Sanctus et Benedictus
>
> 주님의 어린 양 1, 2Agnus Dei 1, 2

바흐 : 'b단조 미사'Hohe Messe in h-moll, BWV 232

바흐의 대표적 교회음악은 〈교회칸타타〉, 〈마태수난곡〉, 〈크리스마스 오라토리 오〉, 〈마그니피카트〉와 〈b단조 미사〉를 꼽을 수 있는데 이 곡들은 음악사적으로 보아도 가히 각 형식과 내용을 대표하는 최고의 곡이라 해도 크게 틀리지 않을 듯 싶다. 바흐는 성 토마스 교회에 재직하는 동안 교회칸타타, 수난곡, 오라토리오 등 다양한 형식의 교회음악을 작곡한 경험을 갖고 있었기에 모든 교회음악을 대표할 수 있는 성악곡을 구상하며 비록 독일 정통 프로테스탄트 교인이지만 당시 유럽 전 역에 널리 퍼져 있던 가톨릭 교회의 미사라는 전통적 음악 형식에 대한 미련을 버

릴 수 없었다.

그는 미사에 대해 깊이 연구하여 1733년 '키리에'와 '글로리아' 부분을 먼저 완성하여 작센가 프리드리히 아우구스트 2세에게 헌정한다. 그로부터 14년의 시간이 흐른 후 1747년 '크레도'를 시작하여 그가 사망하기 1년 전인 1749년 '아뉴스데이'까지 비로소 전곡을 완성하므로 자신의 생각대로 음악 생애를 총정리하는 의미를 지닌 곡이 된다. 20여 년에 걸쳐 완성된 바흐의 〈b단조 미사〉는 미사전례에 기반을 둔 완전한 형식의 미사곡이다. 바흐 연구가인 로버트 마셜Robert L. Marshall이 "〈b단조 미사〉는 교회 음악가로서 바흐의 진수를 보여주는 불멸의 금자탑이라고 할 수 있다. 그것은 바흐가 30년에 걸쳐 써 온 여러 양식의 백과 전서다."라고 평한 바와 같이 〈b단조 미사〉는 바흐의 교회음악뿐 아니라 그의 음악의 모든 요소를 결합하면서 보편성을 잃지 않고 그의 다른 모든 작품을 초월한 수준 높은 곡으로 바흐의 원숙미와 완벽성의 결정체라 할 수 있다.

바흐는 프로테스탄트 교인이므로 이 곡은 예배를 위해 쓰인 곡이 아니라 자신의 종교관을 음악으로 대변한 곡이라 할 수 있다. 종교개혁 이후 계속 신·구교 간의 갈등이 심화되고 있는 상황에서 구교의 전통적인 미사 형식을 유지하며, 전례문의 가사를 변형하여 프로테스탄트풍으로 찬양하므로 음악을 통해 신·구교 간의 화해는 물론, 화합을 이루려는 그의 의도가 엿보인다. 또한 당시 교회 내부적으로도 초대 교회의 순수성과 루터의 종교개혁 정신이 퇴색하여 인본주의적 교리에 치우치고 있었고, 교회음악까지 이에 속박을 강요하는 경향을 보이고 있던 상황이기 때문에 바흐는 이 곡을 통해 음악과 신앙에 대한 신념을 확고히 주장하고 있다.

그래서 18곡인 베이스 아리아 '생명의 주이신 성령을 믿는다Et in Spiritum Sanctum'에 일명 '사랑의 오보에'라는 두 대의 오보에 다모레를 등장시켜 서로 다른 형식으로 동시에 하나의 테마를 연주하게 하므로 신·구교의 화해와 합일을 꾀하고 있으

며, 아버지와 아들에서 성령으로, 다시 보편적인 교회로 향하는 삼위일체의 신앙고백을 의도적으로 표현하고 있다. 미사의 다섯 부분을 실제 프로테스탄트 교회 예배 때 부르던 다섯 곡의 교회칸타타 형식으로 구성하므로 구교의 미사 형식에 내용을 신교 예배로 채우므로 두 교회의 합일을 이루고 있다.

바흐가 이 곡의 모든 악보에 'S.G.D.Soli Gloria Deo'(오직 주님께만 영광을)라 기록해 놓은 것과 같이 그는 교회음악의 순수성을 위협하던 교권에 굴복하지 않고 가장 성경적인 가치에 기반한 자신의 신앙고백을 통해 교회음악의 순수성을 수호하고, 하나님께 영광 드리는 현명한 방법을 택했던 것이다. 명 첼리스트 파블로 카잘스Pablo Casals(1876/1973)는 "바흐의 음악은 신에 대한 기도다."라는 의미 있는 명언을 남겼다. 물론, 이 말은 무반주 첼로 조곡을 염두에 둔 것이지만 바흐의 모든 음악을 아우르는 표현이라 해도 크게 무리가 없다.

이같이 우리는 그 누구도 아닌 오직 하나님께만 영광 돌리고 싶었던 것이 〈b단조 미사〉에 숨어 있는 바흐의 음악적·신앙적 고백임을 엿볼 수 있다. 〈b단조 미사〉는 음악적으로 대위법에 기초한 푸가와 카논의 다양한 전개를 통해 완전무결한 바흐 음악의 진수를 보여주고 있으며, 자신의 이상적인 종교관과 순수한 신앙고백이 그대로 담겨 있는 그의 교회음악을 대표하는 기념비적인 유산임을 누구도 부인할 수 없다.

성악은 독창 5성부(S1, S2, A, T, B), 합창 5~8성부로 구성되며 관현악부는 플루트 2, 오보에 3, 오보에 다모레 2, 파곳 2, 호른(코르노 다 카치아), 트럼펫 3, 팀파니, 바이올린 2, 비올라, 통주저음(첼로, 비올로네, 오르간)의 편성으로 모두 5부 26곡으로 이루어져 있다.

1부 키리에Kirie : 1~3곡

1곡 합창 : 주여, 우리를 불쌍히 여기소서Kyrie eleison

서주에 이어 5성 합창이 있은 후 푸가풍의 긴 관현악이 연주된다. 이후 테너 파트로 시작하여 알토 그리고 5성 푸가로 발전하며 비통한 분위기에서 주님께 자비를 구하고 있다.

> 주여, 우리를 불쌍히 여기소서

2곡 아리아(2중창, S1, S2) : 그리스도여, 우리를 불쌍히 여기소서Christe eleison

삼위일체의 2위인 그리스도의 기도가 바이올린의 조주에 의한 모방풍, 응답풍으로 그리스도에 대한 사랑의 정념을 담아 소프라노의 2중창으로 노래된다.

> 그리스도여, 우리를 불쌍히 여기소서

3곡 합창 : 주여, 우리를 불쌍히 여기소서Kyrie eleison

베이스로 시작하는 4성 푸가로 엄숙하고 애원하는 기도의 인상을 준다.

> 주여, 우리를 불쌍히 여기소서

2부 글로리아Gloria : 4~11곡

4곡 합창 : 매우 높은 곳에 계시는 하나님께 영광 있으라Gloria in excelsis Deo

세 대의 트럼펫과 팀파니를 포함한 관현악의 반주로 '하늘의 협주곡'을 연주하기 시작하고, 합창이 이어받아 하나님 찬양을 진행한다. 하나님의 상징으로 3박자가 적용되며 100마디부터 음악은 새로운 부분으로 들어가 차분하게 땅을 상징하는 4박자로 전환되어 지상의 평화를 기원한다. 4성의 푸가가 진행되고 금관 악기군의 장대한 클라이맥스로 마무리되는 장대한 합창이다.

> 하늘 높은 곳에는 하나님께 영광
> 땅에는 마음이 착한 이에게 평화

5곡 아리아(S2) : 우리는 그대를 찬양하여Laudamus te

독주 바이올린과 소프라노의 독창으로 바로크풍의 풍부한 장식을 가진 화려한 패시지가 찬미의 열렬한 마음을 전한다.

> 주 하나님, 하늘의 왕이시여 전능하신 하나님
> 주를 기리나이다 찬양하나이다

6곡 합창 : 감사를 올린다Gratias agimus

베이스로 시작하여 대위법적인 4성 합창이 이어지며 두 개의 주제를 교대시키면서 고조되어 트럼펫이 높게 울리며 마무리된다. 이 곡은 〈교회칸타타 29번, 하나님이시여, 우리들은 당신께 감사한다〉의 2곡을 패러디한 곡이다.

> 주의 영광 크시기에 감사하나이다

7곡 2중창(S1, T) : 주님이신 하나님, 하늘의 왕Domine Deus, Rex coelstis

플루트의 아름다운 조주가 전곡을 흐르며 현의 반주에 이끌리는 소프라노와 테너의 2중창으로 아버지이신 하나님과 아들 그리스도 두 사람을 상징한다. 이 곡은 세속칸타타 〈그대들 하늘의 집들이여, BWV 193a〉의 5곡을 원곡으로 하며, 〈교회칸타타 191번〉의 2곡에도 사용된 선율이다.

> 주님이신 하나님, 아버지의 아들이여
> 외아들 예수 그리스도여, 아버지의 어린 양이여

8곡 4중창(S2, A, T, B) : 세상의 죄를 없애시는 자여Qui tollis

현의 반주를 배경으로 두 대의 플루트가 카논풍으로 아름답게 연주하는 소프라노 1을 제외한 4중창으로 원곡은 〈교회칸타타 46번, 생각해 보라〉의 첫 곡을 인용하고 있다.

> 세상의 죄를 없애시는 주여 우리의 기도를 들어주소서

9곡 4중창(S2, A, T, B) : 아버지의 오른편에 앉으신 자여Qui sedes

현의 반주를 배경으로 오보에 다모레가 마음에 스며드는 듯한 오블리가토를 연주한다. 알토의 아리아

는 전주와 간주에 의하여 3개의 부분으로 나뉘고, 에코 효과를 적용하여 훌륭하게 색채를 더해준다.

> 아버지의 오른편에 앉으신 자여 우리를 불쌍히 여기소서

10곡 아리아(B) : 그만이 거룩하시니Quoniam tu solus sanctus

유일신에 대한 신앙이 확연하게 드러난다. 호른의 전신인 코르노 다 카치아와 한 쌍의 파곳, 통주저음의 조합이란 특이한 편성으로 반주되는 밝은 곡이다.

> 예수 그리스도 홀로 거룩하시고, 홀로 주님이시고, 홀로 높으시도다

11곡 합창 : 성령과 더불어Cum Sanctus Spiritus

트럼펫이 가세하며 활기차게 시작하여 푸가풍의 모방 대위법으로 진행되고 긴박감을 주며 2부를 마무리한다.

> 하나님과 성령과 함께 세세에 영원히 살아 계시고 왕이신 하나님의 아들 아멘

3부 크레도Credo : 12~20곡

12곡 합창 : 나는 믿는다. 유일한 하나님을Credo in unum Deum

5성의 합창에 2성부 바이올린을 더한 7성의 푸가(7은 하나님의 완전성의 상징)로 전개되는데 그레고리오 성가에서 유래된 코랄 정선율을 사용한 고풍스런 푸가다.

> 나는 믿나이다 한 분이신 전능 하나님 아버지

13곡 합창 : 전능하신 아버지를 믿는다Patrem omnipotentem

확신에 찬 창조주의 믿음에 대한 고백이다. 이 곡은 〈교회칸타타 171번, 하나님이시여, 당신의 이름처럼〉을 인용하고 있다.

> 하늘과 땅과 유형 무형한 만물의 창조주를 믿나이다

14곡 아리아(2중창, S1, A) : 유일의 주 예수 그리스도를 믿는다Et in unum Dominum

두 대의 오보에 다모레와 현의 조주에 의한 카논 형식으로 진행되며 그리스도와 아버지이신 하나님의 일체성을 노래한다.

오직 한 분이신 주 예수 그리스도	창조되지 않고 나시어
모든 세대에 앞서 하나님께 나신	아버지와 일체시며
하나님의 외아들이시며	만물이 다 이분으로 말미암아
하나님으로부터 나신 빛으로부터 나신	창조되었음을 믿으며
빛이시여	우리 인간을 위하여,
참된 하나님으로부터 나신 참된 하나님으로서	우리 구원을 위하여 하늘에서 내려 오시어

15곡 합창 : 성령에 의하여 처녀 마리아로부터 육체를 받아Et incarnatus est

5성부 합창으로 신비스럽게 노래한다.

성령으로 동정녀 마리아에게 혈육을 취하시고	사람이 되심을 믿으며

16곡 합창 : 십자가에 못 박히시어Crucifixus

베이스에 의한 샤콘느 형태를 취하고, 십자가의 고뇌를 불협화음을 사용하여 침통하게 표현하고 있다.

본디오 빌라도 치하에서 우리를 위하여 고난을 받으시고
십자가에 못 박히시고 죽으심을 믿으며

17곡 합창 : 3일째에 소생하시어Et resurrexit

승리를 상징하는 트럼펫이 추가된 관현악 반주 위에 자유로운 다 카포 형식으로 부활의 기쁨을 밝고 선명하게 알린다. 전곡을 통해 가장 극적인 노래다.

성경 말씀대로 사흘 만에 부활하시고	산 자와 죽은 자를 심판하러
하늘로 올라가 하나님 오른편에	영광 속에 다시 오실 것을 믿나니
앉아 계시며	그의 나라는 끝이 없으리라

18곡 아리아(B) : 생명의 주이신 성령을 믿는다 Et in Spiritum Sanctum

사랑의 오보에라는 두 대의 오보에 다모레가 신·구 양 교회를 상징하며 서로 다르게 시작하여 점점 가까워지며 화해하듯 온화한 듀엣으로 흐르고 아버지와 아들에서 성령으로, 다시 보편적인 교회로 향하는 신앙고백을 노래하며 완전한 연합을 보여준다.

하나님이시여, 생명을 주시는 성령을 믿나니　　예언자들을 통하여 말씀하셨나이다
성령은 아버지와 아들에게서 좇아나시며　　하나요, 거룩하고, 보편적인
아버지와 아들과 더불어 같은　　사도로부터 이어오는 교회와(반복)
공경과 영광을 받으시며

19곡 합창 : 유일한 세례를 인정한다 Confiteor unum bapisma

통주저음만으로 반주되는 5성부의 고풍스런 푸가풍으로 주제의 가사가 계속 전조되고 트럼펫과 팀파니가 가세하여 고조되며 3부를 마무리하는 합창이다.

죄를 사하는 하나의 성 세례를 믿으며
죽은 이들의 부활과 영생을 기리나이다

20곡 합창 : 죽은 자의 소생을 대망한다 Et expecto resurrectionem mortuorum

트럼펫의 화려한 울림과 함께 장중한 클라이맥스를 구축하며 피날레에 이르는 합창이다. 〈교회칸타타 120번, 하나님이시여, 인간은 남몰래 당신을 찬양합니다〉의 2곡 4성 합창에 한 성부를 추가하여 5성부로 개작된 곡이다.

죽은 이들의 부활과 영생을 기리나이다 아멘

4부 거룩하시다 Sanctus, 축복송 Benedictus : 21~24곡

21곡 합창 : 거룩하시다 Sanctus

세 대의 트럼펫과 오보에, 팀파니가 울려 퍼지며 프랑스풍 서곡의 반주에 맞춘 장대한 찬가가 푸가풍으로 전개된다.

거룩하시다, 거룩하시다, 거룩하시다
온 누리의 주 하나님 하늘과 땅에 가득한 그 영광

22곡 합창 : 높은 곳에 호산나Hosanna in excelsis

호쾌한 관현악 위로 8성부의 합창이 화려하고 역동적으로 찬양한다.

높은 곳에 호산나

23곡 아리아(T) : 축복받으소서Benedictus

바이올린의 전주와 플루트의 조주와 함께 경건하고 정감 있는 테너의 아리아가 불리고 이어 전곡의 22곡 '호산나' 합창으로 마무리된다.

주의 이름으로 오시는 이여 찬양받으소서

24곡 합창 : 높은 곳에 호산나 IIHosanna in excelsis II

높은 곳에 호산나

5부 아뉴스 데이Agnus Dei : 25~26곡

25곡 아리아(A) : 주님의 어린 양Agnus Dei

바이올린이 유니즌으로 조주를 하며 비통한 감정으로 경건하고 아름답게 노래하는 서정적인 아리아다.

하나님의 어린 양 우리를 불쌍히 여기소서
세상 죄 없애시는 주님

26곡 합창 : 우리에게 평화를 주소서Dona nobis pacem

6곡의 가사를 바꾸어 재현하는 4성부 합창으로 엄숙하고 숭고하게 평화를 기원하는 확신에 찬 찬미로 전곡을 마무리 짓는다.

하이든 : '하르모니 미사'Harmoniemesse, Hob. 22:14

하이든은 4곡의 오라토리오, 14곡의 미사곡, 테 데움과 전례음악을 포함하여 36곡의 종교음악을 남겼다. 미사곡은 50세 이전에 〈미사 첼렌시스〉까지 전기 8곡을 작곡하고, 14년 동안 미사곡 작곡을 중단하게 된다. 당시 오스트리아 황제 요제프 2세가 수도원의 철폐와 함께 교회음악의 간소화 정책으로 기악 반주가 붙은 미사를 규제했던 것에 하이든이 반감을 표시한 것으로 볼 수 있다. 그는 에스테르하지가의 에스테르하지 니콜라우스가 세상을 떠나자 30년간 봉직하던 궁정 악장직을 사임한다. 그는 두 차례 영국 여행을 하며 12곡의 〈잘로몬 교향곡〉 세트를 작곡하고 헨델의 오라토리오를 직접 접한 후 깊은 감명을 받게 된다. 하이든은 63세 때 오라토리오 〈천지창조〉를 작곡하던 시기부터 후기 미사곡 6곡을 작곡하는데, 〈잘로몬 교향곡〉 세트와 비교될 정도로 훌륭한 걸작으로 평가되고 있다.

후기 미사곡은 하이든의 음악을 대변하는 교향곡적 기반 위에 당시 오스트리아에 성행했던 이탈리아 오페라풍의 성악이 스며들어 있어 고전을 뛰어넘어 낭만주의 미사곡의 전형이 되고 있다. 음악적으로는 영광송과 사도신경 부분이 길어지고 다양한 전개를 보이며 당시 유행하던 '소나타 형식'과 '3부 형식'을 채용하고 있다. '사도신경'에서 신앙고백을 극적으로 강조하고 있으며, '축복송'은 명상적이며 서정성을 흠뻑 담고 있다. '주님의 어린 양'은 거룩함과 엄숙함으로 가사의 분위기에 적합하다.

〈하르모니 미사〉는 〈천지창조〉, 〈사계〉 등 만년의 대작 오라토리오를 완성한 70세1802에 하이든 최후의 백조의 노래와 같은 작품으로 모차르트가 〈레퀴엠〉을 작곡하며 자신의 운명을 예견했듯이 하이든 또한 이 미사곡으로 자신의 긴 음악 여정을 마무리한다. 관현악은 이미 타의 추종을 불허하고 두 편의 오라토리오로 성악에도 자신감이 생긴 하이든에게 〈하르모니 미사〉는 고령에도 불구하고 원숙미 넘치는 관현악법과 대규모 합창이 훌륭한 조화를 이룬 자신의 음악을 집대성하는 의미를 지닌 작품이다. 그는 별도의 명칭 없이 〈미사〉라 했는데 관현악을 다룬 솜씨가 워낙 빼어나고 합창과의 조화가 뛰어나 〈하르모니(조화) 미사〉 또는 〈취주악 미사 Wind band mass〉란 별명이 붙었다가 전자가 곡명으로 확정된다.

1곡 자비송Kyrie eleison

느린 템포의 관현악으로 표현이 풍부한 서주부가 있은 후 합창의 고결하고도 진지한 기도가 시작되고 이어 계속 변주되어 진행된다. 독창과 합창이 서로 주고받으면서 교향곡의 소나타 형식과 같이 발전·전개·재현되고 종결부는 겸허하고 순종적으로 마무리된다.

2곡 영광송Gloria

독창(S)으로 시작되고 이어 다른 성부와 합쳐져 응창과 같은 효과를 낸다. 힘찬 관현악의 반주와 함께 리듬감이 넘치는 부분으로 창조자에 대한 감사를 노래한다. 중반 이후 알토 독창으로 표정 깊게 '주님의 그 크신 영광 인하여 감사드립니다'로 주님의 자비를 간절히 구하고 소프라노, 테너가 가세한다. 후반부는 템포가 빨라지고 주를 찬양하는 힘찬 합창으로 이어지며 마지막 '아멘'은 대위법으로 진행되면서 합창과 솔로들이 서로 어우러져 보기 드문 장대한 클라이맥스를 이룬다.

3곡 사도신경Credo

화성적인 힘찬 총주로 시작하여 하나님과 그 아들에 대한 신앙고백을 노래하는데, 소프라노가 주도하는 감동적이며 비통한 독창과 클라리넷의 조주가 매우 아름답게 들리고 빠르고 힘찬 합창과 대조를 이룬다.

4곡 거룩하시다Sanctus

엄숙한 분위기의 합창으로 시작되어 후반은 템포가 빠르게 바뀌면서 '찾도다 하늘과 땅에'라는 힘찬 합창이 짧게 따른다.

5곡 축복송Benedictus

빠른 악장으로 매우 아름다운 관현악의 서주에 이어 발랄하고도 경쾌한 합창이 보통의 경건한 분위기를 깨뜨리며 맹렬히 질주하는 행진곡풍으로 화려하게 전개된다. 합창이 매우 아름답게 울리고 여기에 독창이 가담하여 혼연일체를 이룬다. 앞부분의 합창이 다시 한 번 반복된 후 4중창이 아름답게 전개된다. 갑자기 리듬이 바뀌면서 '하늘 높은 곳에서 호산나'를 부르는 가운데 끝난다.

6곡 주님의 어린 양Agnus Dei

관악 3중주와 현의 피치카토의 서주가 최고의 앙상블을 자아내며 독창이 주님의 자비를 간절히 바라며 기도한다. 이어 관악의 힘찬 팡파르가 있고 '주여, 우리에게 평화를 주소서Dona nobis pacem'가 힘차게 대위법적인 발전을 전개한 뒤 유쾌하게 마무리한다. 이 부분은 많은 평론가들에 의해 베토벤의 〈장엄미사〉 이전 미사곡 중 가장 아름다운 기악으로 평가되고 있다.

베토벤 : '장엄미사'Missa Solemnis', OP. 123

베토벤의 음악은 하일리겐슈타트의 유서 사건을 기점으로 전기와 중기가 완전히 다른 세계를 나타내 보이고 있다. 유서 사건 이후 다시 태어난 그는 왕성한 창작활동으로 중기 음악의 정점을 이루고, 마침내 청각을 완전히 잃은 상태에서 1816년부터 최후 10년간의 후기 창작활동이 시작된다. 이 기간은 그의 인생 중 가장 암울했던 시기다. 그러나 베토벤의 불굴의 의지는 이런 상황에서 또 다른 새로운 음악 세계를 구축하는 원동력으로 작용한다. 후기의 중요 작품은 베토벤의 인생이 담긴 최후 5곡의 피아노 소나타(28~32번), 음악적 깊이가 더해진 현악 4중주 중 최후 5곡(12~16번), 〈교향곡 9번〉 그리고 〈장엄미사〉로 그의 음악 일생을 대변하는 훌륭한 곡들이 즐비하다.

당시 음악 도시 빈은 '소나타 형식'이라는 새로운 음악 형식과 로시니의 이탈리아 오페라로 낭만주의 물결이 밀려오고 있었으므로 이와 대조적인 교회음악은 쇠퇴일로에 처할 수밖에 없었다. 하지만 〈C장조 미사, OP. 86〉의 실패 이후 제대로 된

교회음악을 작곡해야겠다는 베토벤의 잠재적 욕구가 후기 작곡 시대로 접어들면서 폭발하게 된다. 베토벤은 고전주의 전통이 미사와 같은 고도의 영성을 표현하는 작품을 작곡하는 데 충분치 않다며 한계성을 느끼고 있었다. 따라서 팔레스트리나, 헨델, 바흐를 깊이 연구하며 그들이 이루어 놓은 고전적 조성 체계의 합창음악에 시대적 조류인 소나타 형식을 접목시킨 거대한 교향악적 기법을 적용한 장대한 작품을 계획하게 된 것이다.

마침 베토벤의 가장 큰 후원자인 루돌프 대공이 대주교로 지명된 것을 계기로 대규모의 미사곡을 작곡할 것을 염두에 두고 그에게 보낸 축하 편지에서 "제가 작곡한 미사곡이 당신의 장엄한 예식에 울려 퍼지게 될 그날, 그날은 제 생애에서 가장 영광스런 순간이 될 것입니다. 하나님께서 나를 이끄사 내 보잘것없는 재주가 그날을 영화롭게 하는 데 쓰여질 수 있기를 바랍니다."라고 고백하고 있다. 그러나 베토벤은 이 곡을 작곡하는 기간 동안 청력을 완전한 상실하고 경제적으로도 최악의 상황이었다. 또한 원래 1819년 봄에 착수하여 이듬해 3월 루돌프 대공의 대주교 취임식일인 '장엄한 그날(베토벤의 표현)'에 연주할 계획이었으나 워낙 작곡에 깊이 몰두하게 되어 당초 계획과 큰 차질을 보이며 지연된다.

작곡 도중 베토벤이 일기장에 적어 놓은 메모에 "참다운 교회음악을 작곡하기 위해서는 수도승들이 부르던 옛 교회 성가를 철저히 연구할 것, 또한 모든 그리스도교적·가톨릭적 시편이나 성가 전반의 완전한 시형학과 가장 올바른 번역에서 원문의 도막 짓는 법을 연구할 것"이란 지침을 설정하므로 교회음악에 대한 열정과 작품의 완성도를 높이기 위한 철두철미한 원칙과 준비성을 엿볼 수 있다. 그가 라틴어로 된 미사통상문의 단어 하나하나의 뜻을 정확하게 파악하고 단어의 강세 표시에 따른 미묘한 뉘앙스까지 세세하게 연구했다는 것은 출판업자인 짐로크Simrock에게 보낸 편지에서도 발견할 수 있다.

곡의 완성이 지연되어 본래의 목적을 이룰 수 없게 되자 베토벤은 교회의 전례음악이라는 굴레에서 벗어나 독자적인 가사의 해석과 교향악적 기법의 강화 및 개인적인 종교관이 강하게 녹아 들어간 개성적인 작품을 위해 더 많은 열정과 시간을 투자한다. 마침내 그는 1823년 3월 19일(53세), 곡을 완성하여 루돌프 대공의 취임 3주년 기념일에 헌정한다. 1824년 5월 7일 빈의 케른트에르토르 극장에서 공식 초연 때 '키리에', '글로리아', '아뉴스 데이' 3곡과 〈교향곡 9번〉이 함께 연주되었다. 이날 베토벤은 청각이 완전히 마비된 상태에서 훌륭하게 지휘를 마치게 되므로 소리는 귀로만 듣는 것이 아니라 다른 감각과 몸을 구성하는 모든 세포들이 소리를 감지하여 신경 조직으로 전달한다는 이론을 실증해 보여주었다.

베토벤은 〈장엄미사〉에서 그 특유의 폭발을 최대한 자제하고 미사의 본질에 충실히 접근하고 있다. 그는 미사곡을 완성하기까지 오랜 시간 동안 종교음악을 다시 연구하면서 전례와 음악의 일치를 위해 고심했고, 목소리와 악기에 의한 교향곡적인 새로운 형태로 낭만주의를 연다. 베토벤은 악보 표지에서 "진심에서 나온 것은 진심으로 통한다."란 인간적인 고백을 통해 하나님께 모든 것을 의지하고 있음과 자신의 혼신의 힘을 기울여 하나님께 드린 작품임을 표출하고 있다. 장엄미사란 본래 가톨릭 교회의 전례 중에서 가장 장중하면서도 규모가 큰 미사를 가리키는 말이다. 이 작품도 곡 제목이 의미하듯 네 명의 독창자, 혼성 4부 합창, 그리고 관현악에 파이프 오르간이 추가된 편성으로 전 5악장으로 이루어진 대규모의 미사곡 중 하나다.

1곡 자비송Kyrie : 3부로 구성

1. 합창과 독창

베토벤 자신이 '경건하게'라고 지시한 것과 같이 관현악 총주로 시작해서 합창이 힘차게 키리에 Kyrie를 부르면 소프라노와 알토 독창이 메아리 치듯 응답하며 매우 감동적이고 엄숙하게 노래한다.

> 주여, 우리를 불쌍히 여기소서

2. 합창과 4중창

독창자들의 4중창의 눈부신 활약과 이에 합창이 가담하며 친근하게 다가온다.

> 그리스도여, 우리를 불쌍히 여기소서

3. 합창

1부를 보다 강렬하고 장엄하게 반복한다.

> 주여, 우리를 불쌍히 여기소서

2곡 영광송Gloria : 6부로 구성

1. 합창

마치 〈교향곡 9번, 합창〉과 같이 빠른 템포의 긴박한 합창으로 알토, 테너, 베이스, 소프라노 순으로 노래한다.

> 하늘엔 하나님께 영광　　　　　　주를 기리나이다 찬미하나이다
> 땅엔 마음이 착한 이에게 평화　　주를 공경하나이다

2. 중창과 합창

클라리넷의 노래하는 듯한 조주에 이끌리어 테너 독창 후에 합창으로 감사의 노래가 계속된다.

> 주의 영광 크시기에 감사하나이다

3. 합창과 독창

힘찬 합창으로 시작하여 '전능Omnipotentem'이란 가사에서 최고조에 달하여 독창부로 이어진다.

주 하나님, 하늘의 왕이여, 전능하신 하나님 아버지	외아들 예수 그리스도여

4. 독창과 합창

라르게토로 바뀌고 목관의 고요한 반주에 이끌리어 독창과 합창이 대화한다.

독창 세상의 죄를 없애시는 주여 우리를 불쌍히 여기소서 합창 우리를 불쌍히 여기소서	독창 우리의 기도를 들어주소서 합창 아버지 오른편에 앉아 계시는 주여 오, 우리를 불쌍히 여기소서

5. 합창

주 예수 그리스도 홀로 거룩하시고, 홀로 주님이시고, 홀로 높으시도다	하나님 아버지의 영광 안에 성령과 함께 아멘

6. 합창

베이스 파트가 주제를 노래하고 푸가풍으로 전개되어 장대하게 마무리 짓는다.

하나님 아버지 영광 안에 아멘

3곡 사도신경Credo : 3부로 구성

1. 합창

강렬한 관현악 총주에 이어 합창의 베이스 파트로부터 '신앙의 동기'를 시작하여 테너, 소프라노, 알토 순으로 되풀이한다.

나는 믿나이다 한 분이신 하나님	전능하신 아버지 하늘과 땅과 유형 무형한

> 만물의 창조주를 믿나이다
> 하나님으로부터 나신
> 빛으로부터 나신 빛이시여
> 창조되지 않고 나시어 하나님과 일체시며
>
> 만물이 다 이분으로 말미암아 창조되었음을
> 믿으며 우리 인간을 위하여 우리의 구원을
> 위하여 하늘에서 내려오시어

2. 4중창

아다지오의 낮은 음의 현악기를 테너 독창이 그레고리오 성가풍으로 경건하게 시작하며, 성령의 상징인 비둘기를 목관의 평화로운 반주로 표현하고 있다.

> 성령으로 동정녀 마리아에게 혈육을 취하시고
> 사람이 되심을 믿으며
> 본디오 빌라도 치하에서 우리를 위하여
> 고난을 받으시고 십자가에 못 박히시고
> 묻히심을 믿으며
>
> 성경 말씀대로 사흘 만에 부활하시고
> 하늘에 올라 아버지 오른편에 앉아 계시며
> 산 자와 죽은 자를 심판하러
> 영광 속에 다시 오시리라 믿나니
> 그의 나라는 끝이 없으리라

3. 합창

1부와 같은 분위기로 베토벤의 체험에서 오는 확신을 가지고 노래한다.

> 주님이시여 생명을 주시는 성령을 믿나니
> 성령은 아버지와 십자가에서 좇아 나시며
> 아버지와 아들과 더불어 공경과 영광을 받으시며
> 예언자들을 통하여 말씀하셨나이다
>
> 하나님이여 거룩하고 보편적인
> 사도로부터 이어오는 교회와
> 죽은 이들의 부활과 후세의 영광을
> 기리나이다 아멘

4곡 거룩하시다Sanctus : 전주곡을 사이에 둔 2부 구성

1. 4중창

아다지오의 조용한 목관의 전주로 시작되는 4중창으로 신비롭고 경건하게 거룩하심을 찬양한다.

> 거룩하시다 온 누리에 주 하나님
>
> 높은 곳에 호산나

2. 합창

플루트, 파곳, 비올라, 첼로의 고요한 전주를 뚫고 축복송Benedictus이 경건하고 강렬함으로 전례와 음악의 일치를 가장 잘 보여주어 황홀함으로 가득 찬다.

주의 이름으로 오시는 이여	지극히 높은 곳에 호산나
찬양받으소서	

5곡 주님의 어린 양Agnus Dei : 3부로 구성

1. 독창과 합창

'세상 죄를 지신 하나님의 어린 양'을 엄숙히 노래한 후 파곳, 호른, 현악기의 전주에 이어 그레고리오 성가풍의 베이스 독창으로 시작하여 합창이 이에 응답한다.

독창	합창
하나님의 어린 양, 세상 죄를 없애시는 하나님	주여, 우리를 불쌍히 여기소서(3번 반복)

2. 합창

베토벤 자신이 초고에 '내적 및 외적인 평화를 구하는 기도'라 명시한 것과 같이 가장 긴 시간 동안 온갖 열정을 기울여 만든 최고의 걸작임에 틀림없다.

우리에게 평화를 주소서	하나님의 어린 양 우리를 불쌍히 여기소서
두려워하면서 세상 죄 없애시는 하나님	우리에게 평화를 주소서

3. 합창

아직 평화에 이르지 못한 불안한 관현악의 총주에 맞추어 강렬하게 노래하고, 흥분과 감동에 넘친 관현악의 연주로 끝난다.

하나님의 어린 양
우리에게 평화를 주소서

슈베르트 : '독일 미사' Deutsche Messe', D. 872

슈베르트는 600곡 이상의 가곡을 작곡하여 가곡의 왕으로 알려져 있다. 하지만 그는 짧은 생애 동안 9곡의 교향곡과 수많은 실내악곡은 물론, 6곡의 미사곡과 죽은 나사로의 부활 이야기를 담은 오라토리오 〈라자루스〉를 남기며 종교음악에도 열의를 보였다. 〈독일 미사〉는 전통 미사전례를 탈피하고 성가대와 회중이 대화하듯 합창으로만 이루어져 마치 프로테스탄트 교회음악인 회중성가나 칸타타에 가까운 형태로 매우 호모포닉 Homophonic 한 유절형식(有節形式)의 가곡적인 구조를 갖고 있다. 이 곡은 부르기 쉽고 서정적인 분위기를 지니고 있어 슈베르트의 음악이 들려주는 공통적 특징인 샘솟는 선율과 친근감으로 다가오는 매력적인 곡이다.

하이든, 모차르트가 독일인들에게 쉽고 친밀한 종교음악을 제공하자는 운동에 동참하며 대중적 친화력을 꾀했는데 그 전통을 이은 슈베르트는 루터가 번역한 독일어 성경을 기반으로 하여 물리학자 요한 노이만 Johann Philipp Neumann(1774/1848)이 쓴 독일어 대본으로 형식은 전통 미사전례에 따르나 가사는 훨씬 유연하여 오히려 가곡에 가깝게 〈독일 미사〉를 작곡한다. 이 곡은 미사전례를 따르지 않았다는 이유로 한때 교회에서 연주가 금지되기도 하지만 미사곡에 신선함을 불어넣었다.

〈독일 미사〉는 미사 순서에 맞추어 9곡의 혼성 4부 합창에 오보에 2, 클라리넷 2, 파곳 2, 호른 2, 트럼펫 2, 트롬본 3, 오르간, 콘트라베이스로 구성된 관현악 반주로 이루어졌는데 슈베르트의 또 하나의 이색적인 가곡집을 대하는 것과 같다. 전곡에 흐르는 아름다운 선율이 친근하게 다가오므로 지금까지 많은 사랑을 받고 있으며 가장 널리 연주되고 있어 슈베르트의 작곡 의도가 그대로 들어맞은 곡이다.

1곡 도입곡을 위하여 : 나는 어디로 가면 좋은가 Wohin soll ich

고통에 번민하는 나는 어디로 가면 좋은가
내 마음이 즐거움에 떨 때
그것을 누구에게 알릴까

오, 주여, 나는 즐거움과 번뇌 속에서
당신 곁에 왔고 당신은 더한 기쁨을 주시고
모든 번뇌를 제거해 주십니다

2곡 영광송을 위하여 : 영광, 하나님께 영광 Ehre, Ehre sei Gott

높은 곳에 계시는 하나님께 영광
천사들은 높은 곳에 계신
하나님께 영광 있으라 찬양한다
땅의 우리들도 또한 찬양한다

나는 다만 기뻐하고 놀랄 뿐이다
세계의 주여 높은 곳에 계시는
하나님께 영광 있으라

3곡 복음송과 사도신경을 위하여 : 아직 창조 중이시다 Noch lag die Schöpfung

성스러운 말씀 후에도 아직 거기에선
천지창조는 형태를 이루지 않고 있었다
주께서 그때 '빛이 있으라' 하셨다
주가 그렇게 말씀하시니 빛이 생겼다

그리고 생명이 활동을 시작하고
질서가 나타났다
그리고 어디에서든 찬미와 감사가
높이 울려 퍼졌다

4곡 봉헌송을 위하여 : 오 주님, 당신이 주신 Du gabst, o Herr

주여, 당신은 나에게 존재와 생명을 주시고
당신의 가르침에 하늘빛을 주셨습니다
그러나 티끌 같은 내가 당신에게
무엇을 할 수 있겠습니까
나는 다만 감사할 뿐 그 어느 것도
할 수 없습니다

나는 복받고 있습니다
당신의 사랑에 대해서
당신은 오직 사랑만을 바라고 계십니다
그리고 나의 감사에 찬 기쁨은
나의 생명 바로 그것입니다

5곡 거룩송을 위하여 : 성령, 성령Heilig, heilig

2절로 구성된 코랄풍의 악곡으로 가장 사랑받는 곡이다.

거룩하신 주여 처음과 같이 이제와 함께 영원하십니다

6곡 축복송을 위하여 : 성변화(聖變化) 후에Nach der Wandlung

성변화란 가톨릭 미사의 영성체 순서에서 떡과 포도주를 나누면 그리스도의 살과 피로 변한다는
화체설(化體說)의 교리에 따른 것이다.

오, 나의 구세주여, 당신의 은혜와 선을 생각하면서 당신이 사랑하신 동료들과의 최후의 만찬에서 또한 내 앞에 당신이 계시는 것을 보았습니다 당신은 빵을 자르고 잔을 들어	이것은 내 몸이며 피다 이것을 먹고 마시며 나의 사랑을 기억하라 그것을 똑같이 바치라 라고 말씀하셨습니다

7곡 주님의 어린 양을 위하여 : 나의 구주Mein Heiland

나의 구세주, 주님이시며 스승이십니다 당신의 말씀은 자애로우며 이전에 이렇게 말씀하셨습니다 오, 어린 양이여, 평안이 너와 함께 있으라	너는 몸을 바쳐 인간의 무거운 죄를 메고 있는 것이다 당신의 자비와 사랑으로 당신의 평화를 저들에게 주시옵소서

8곡 종결의 찬가Schlussgesang : 주님, 당신은 저의 간구를 알고 계십니다
Herr, du hast mein Fleh'n

주여, 당신은 나의 기도를 들어주셨나이다 내 가슴은 맑게 울립니다 이 세상 밖에서 살더라도 나에겐 천상의 즐거움이 있습니다 그곳에도 틀림없이 주가 계십니다 어디서든 어느 때든 모든 곳이 당신의 궁전	그곳에서 내 마음을 깊은 신앙으로 당신에 게 바칩니다 주여, 나에게 축복을 우리들 생애에 축복을 우리들의 모든 행동과 일이 신앙의 찬미의 노래기를

9곡 주님이 주신 기도 : 당신의 권능을 숭배합니다Anbetend deine Macht

코랄풍의 작품으로 4절의 유절형식을 취하고 있다. 라틴어 전례문 가운데 '우리들의 아버지Pater Noster'를 모방하고 있다.

당신의 힘과 위대함 앞에서는
나는 아무것도 아닙니다
당신에게는 이름을 붙일 수가 없습니다만
당신에게 알맞은 어떤 이름을 부르고
당신을 찬양하면 좋을까요
나는 복받고 있습니다

당신의 가르침에 따라서
당신을 아버지라고 부를 수 있으니까요
그리하여 어린이와 같은 기쁨의 신뢰로
나는 나의 창조자이신 당신에게
이야기하는 것입니다

구노 : '성 체칠리아를 위한 장엄미사Messe solennelle de Santa Cecilia'

샤를 구노Charles François Gounod(1818/93)는 파리 출신으로 아버지는 로마대상을 수상한 화가였으며, 어머니는 피아니스트였다. 구노는 어머니에게 피아노를 배워 18세 때 파리음악원에 입학했고 19세 때 로마대상을 받아 3년간 로마로 유학을 떠난다. 그는 유학 중 신학자인 라코르테 신부와 가까이하며 독실한 신앙인으로 늘 세속적인 음악인 오페라와 종교음악 사이에서 방황한다. 파리로 돌아온 구노는 28세인 1846년 해외선교 교회의 합창장과 오르간 주자로 봉직하게 되었고 성 실피스 신학교에서 5년간 신학 연구에 몰두하게 된다. 이 기간 중 음악가로서의 생활과 성직자가 되고자 하는 갈등 속에서 주로 슈만과 베를리오즈의 음악을 연구하며 오직 라코르테 신부의 영향으로 늘 염두에 두고 있던 음악의 수호성인인 성녀 체칠리아를 위한 장엄미사의 작곡을 시작한다.

구노는 이 곡을 쓰는 동안 하나님께 간절히 기도하면서 미사라고 하는 숭고한 음악에 자신의 신앙고백에 의한 영감을 담는 데 혼신의 노력을 기울였고 "음악으로써

라파엘로
'성 체칠리아와 바울, 요한,
아우구스티누스, 막달라 마리아'

1513~6, 캔버스에 유채 220×136cm, 볼로냐 국립미술관

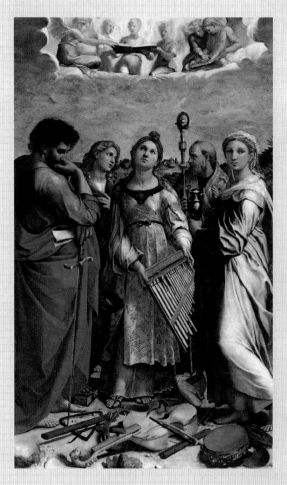

체칠리아는 음악의 수호성인으로 로마 국립음악원은 그 이름을 따서 산타 체칠리아 음악원으로 명명하고 체칠리아를 수호성인으로 택한다. 그러나 정작 체칠리아는 결혼식 때 오르간이 울려 퍼진 것을 제외하고는 음악과 큰 관련이 없다. 성녀 체칠리아를 그린 대다수의 작품이 오르간 앞에서 연주하는 모습으로 묘사되는데, 라파엘로는 특이하게 성인들과 함께 있는 체칠리아가 오르간의 효시인 시링크스 모양의 악기를 들고 있는 모습으로 묘사하고 있다. 천상에서 천사들이 악보를 펼치고 노래하고 있으며 지상의 성녀 체칠리아는 시선을 위로 하여 이를 바라본다. 이후 다른 작가들도 체칠리아는 항상 하늘을 바라보는 모습으로 그린다. 사도 바울은 상징물인 긴 칼을 들고 생각에 잠겨 있으며, 사도 요한과 주교의 홀을 들고 있는 아우구스티누스는 서로 마주보고 있다. 막달라 마리아는 향유병을 들고 정면을 주시하며, 바닥에 놓여 있는 악기들이 체칠리아가 음악의 수호성인임을 말해주고 있다.

심오하고 끝없는 신앙의 세계를 표현하는 것처럼 어려운 것이 없다. 더구나 나처럼 보잘것없는 사람으로서는 … 주여 불쌍히 여기소서!"라고 진심을 토로한다.

　바흐가 〈b단조 미사〉에서 프로테스탄트 교인으로서 가톨릭의 예배 형식인 미사를 통해 신·구교의 합일과 범교파적 정신을 보여주었고, 베토벤이 〈장엄미사〉로 계몽주의적 휴머니티에 기초한 자신의 개인적인 신앙고백이 담겨 있는 고뇌하는 자의 구원을 부르짖으며 범종교적 정신을 보여주었다면, 구노의 〈성 체칠리아를 위한 장엄미사〉에는 진정한 구도자의 자세에서 나올 수 있는 신앙적 내면 세계를 자신의 예술적 감각을 총동원한 최선의 헌사로 하나님을 찬미하는 숭고한 정신이 담겨 있다. 구노는 그 어떤 작곡가보다 하나님을 향한 신앙심이 깊고 강했기 때문에 구노의 미사곡을 들을 때면 나도 모르게 무릎이 꿇어지고 두 손이 모아지며 기도하지 않을 수 없게 된다. 이 곡의 가장 중요한 부분인 크레도는 크레센도Crescendo를 사용하여 신앙심의 깊이를 점점 더해가며 그리스도가 부활하는 부분에서 가사 그리기 기법을 사용하고 있다. 가사 그리기Text Painting, Word Painting는 가사의 내용이나 특정 단어에 따라 악보를 그림 그리듯 묘사하는 것으로 음화Tone Painting라고도 한다. 16세기부터 모테트나 마드리갈 등 성악에서 '하늘', '천국', '오르다', '날다', '부활', '불꽃' 같은 가사에서 상승음을, '땅', '지옥', '심판', '죽음', '떨어지다' 같은 가사에서 하강음을 적용하고 슬픔과 고통을 표현할 때는 불협화음을 사용하는 등 가사에 따라 음표를 회화적으로 묘사한다. 이 곡의 크레도에서 '성경 말씀대로 사흘날에 부활하시어'란 동일한 가사를 알토부터 시작하여 8성부가 순차적으로 가담하며 합쳐지는데, 마치 캔버스에 물감이 덧칠해져 혼합된 색감으로 이미지가 형상화되듯 그리스도의 부활을 많은 사람들의 눈앞에 생생하게 증거하는 감각적인 효과를 보여주고 있다. 이는 구노의 부친이 훌륭한 석판화가였다는 사실과 높은 교양의 소유자인 어머니로부터 어린 시절 피아노 외에도 문학과 미술을 배우며

다방면의 예술적 감각을 배양해 온 것과 밀접한 관계가 있음을 엿볼 수 있다. 크레도를 듣고 있노라면 고통이 사라지고 상투스에서는 답답하던 가슴이 탁 트이며 후련함과 힘이 용솟음치는 기분을 갖게 되는데 모든 미사곡 중 최고의 신앙고백이요, 하나님을 가장 거룩하게 높이는 찬양임을 느끼게 해준다.

〈성 체칠리아를 위한 장엄미사〉는 1855년 여름에 완성되어 그 해 11월 29일 성 유스타스 교회에서 초연이 이루어졌다. 작곡가 카미유 생상스는 이 공연을 보고 "처음엔 눈이 부셨고, 다음엔 매료당했는데, 마침내 정복당했다. 이 곡은 19세기 후반 프랑스 음악의 대표작이다. 이 단순하고 장대한 곡은 고통에 시달리고 있는 우리 인간들에게 찬란한 장밋빛을 비춰주는 것 같다. 마치 어두운 새벽에 여명이 빛나기 시작하는 것처럼."이란 감상을 남긴다. 너무나 적절한 표현이다. 구노의 〈성 체칠리아를 위한 장엄미사〉는 이 세상이라는 어둠 속에서 고통받고 있는 자들에게 소망의 빛을 비춰주며 가장 확신에 찬 신앙고백을 들려주는 하나님의 사랑이 듬뿍 담긴 거룩하고 숭고한 음악이다. 만일 내게 하나님을 믿는 사람이든 믿지 않는 사람이든 누구에게나 권하고 싶은 한 곡의 종교음악을 꼽으라면 나는 서슴지 않고 이 곡을 권유하고 싶다. 이 곡의 성악은 독창 3부(S, T, B)와 혼성 4부 합창으로 구성되며, 관현악과 오르간이 추가된 편성으로 미사통상문에 의한 전 8곡으로 이루어져 있다.

1곡 독창과 합창 : 주여, 우리를 불쌍히 여기소서Kyrie

일반적인 미사와 달리 어둡지 않은 3부 형식의 키리에Kyrie가 독창자들과 합창의 조화 속에 아름답게 불리며 은은하게 마무리된다.

2곡 3중창과 합창 : 높은 곳에 영광Gloria

호른의 전주에 이어 소프라노의 독창과 합창의 허밍으로 영광을 찬양한다. 다시 힘찬 합창에 이어 3중창(소프라노, 테너, 베이스)의 화음이 아름다운 가운데 합창이 높이 고조된다. 오보에 조주에 맞추어 베이스와 테너의 독창에 소프라노가 가담하는 순수하고 아름다운 3중창이 이어지며 다시 합창으로 장대하게 마무리된다.

3곡 3중창과 합창 : 사도신경Credo

트럼펫의 전주에 따라 확신에 찬 합창으로 시작된다. 아다지오로 변하여 성스러운 분위기의 독창 3중창이 아름다운 화음과 함께 진행된다. 관현악의 총주 위로 합창이 점점 고조되며 하프의 반주로 나지막하게 마무리된다.

4곡 봉헌송Offertorium

상투스로 들어가기 전에 간주곡과 같은 형식의 목가적인 분위기의 아름다운 '봉헌송'으로 보통 관현악으로 연주되는데 간혹 오르간 독주로 연주되는 경우도 있다.

5곡 독창(T)과 합창 : 거룩하시다Sanctus

거룩하고 성스럽게 테너의 독창으로 시작한다. 합창이 받아 코랄적인 분위기로 서로 주고받으며 진행한다. 후반부 트롬본이 울리며 고조되어 극적인 합창이 연주된다. 전곡 중 가장 극적인 부분이므로 독립적으로 연주되기도 하는 유명한 곡이다.

6곡 독창(S)과 합창 : 복 있도다Benedictus

소프라노의 높은 음역으로 소박하고 정결하게 시작되어 합창이 주제를 이어받는다. 현악기만의 반주로 조용하게 진행하던 합창이 갑자기 포르테로 변하여 단순한 인상을 주며 마무리된다.

7곡 합창과 독창(T, S) : 주님의 어린 양Agnus Dei

평화로운 합창으로 시작하여 저음 현의 피치카토에 맞추어 테너의 독창이 이어지고 합창과 하프의 반주에 맞추어 소프라노의 독창이 나온다. 다시 합창으로 옮겨져 하프 소리와 함께 은은하게 마무리된다.

8곡 합창 : 구원의 주님Domine Salvum

장엄하게 시작하는 합창이 행진곡풍으로 바뀌며 축제 분위기를 더하고 관현악의 총주와 함께 고조되며 화려하게 마무리된다.

> 하나님 아버지 주 앞에 모인 우리
> 다 축복하사 우리들이 간구할 때 들으사 응답하소서

비발디 : '글로리아' Gloria in Excelsis, RV 589

비발디는 미사 전례문 중 영광송만 독립하여 〈글로리아〉란 곡명을 붙였으나 곡 후반에 '주님의 어린 양'과 '거룩하시다'의 가사를 사용하므로 내용상 작은 미사의 형태를 취하고 있다. 모두 12곡으로 기악곡에서 보여주었던 자신의 풍부한 음악 세계를 성악에 그대로 적용하여 힘찬 합창과 서정적인 아리아로 폴리포닉과 호모 포닉한 선법이 조화를 이루며 극적인 패시지와 전원풍의 차분한 패시지를 잘 대비 시켜 이탈리아 바로크 성악의 전형을 보여주는 소중한 곡으로 사랑받고 있다.

이 곡은 비발디 사후 잊혀졌으나 토리노 국립박물관에 소장된 대량의 비발디 작 품의 필사본을 조사하던 중 알프레도 카젤라 Alfredo Casella(1883/1947)에 의해 발견되었 다. 카젤라는 이 곡의 미완성 스케치를 보완하여 1939년 9월 시에나에서 거행된 비발디 축제에서 자신의 지휘로 재연하므로 200년 만에 빛을 발하게 된다.

1곡은 빠르고 힘차게 미끄러지는 서주와 함께 밝고 경쾌한 합창으로 시작을 알 리고, 2곡 합창은 베이스 파트부터 조용히 시작하여 카논풍으로 다른 성부로 이어 지며 서정적인 분위기를 만들어준다. 3곡 2중창은 바이올린 반주에 두 명의 소프 라노의 화음이 아름답게 울리고, 4, 5곡은 느리게 시작하는 6마디의 서주에 이어 합창이 카논풍으로 전개되며 점점 높게 울려 퍼진다.

1곡 합창 : 높은 곳에 영광 Gloria in Excelsis
2곡 합창 : 땅 위엔 평화 Et in Terra Pax
3곡 2중창(S1, S2) : 주님께 찬양 Laudamus Te
4곡 합창 : 주님께 감사 Gratias Agimus Tib
5곡 합창 : 주님의 크신 영광 Propter Magnam Gloriam

6곡은 오보에의 목가적인 반주에 이끌려 아름답게 하나님을 찬양하고, 7곡은 경쾌하고 밝은 현 반주의 화려함이 돋보이며, 8곡은 알토의 포근하고 다정한 음성으로 시작하여 합창과 대화하며 깊은 감동을 불러일으켜 성스러움을 고조시킨다.

6곡 아리아(S) : 주 하나님_{Domine Deus}
7곡 합창 : 하나님의 외아들_{Domine Fili Unigenote}
8곡 아리아(A)와 합창 : 주 하나님, 주님의 어린 양_{Domine Deus, Agnus Dei}

9곡은 느리고 무거운 분위기로 시작하며 호소하듯 짧게 마무리되고, 10곡은 비발디 특유의 선명한 바이올린 반주에 맞추어 알토의 간절한 기도가 이어진다. 11곡에서는 짧게 첫 곡의 선율을 재현하고, 마지막 곡은 장대하게 시작하는 4성 푸가로 베이스, 알토, 소프라노, 테너 순으로 주제를 모방하며 당당하게 고조되면서 곡이 마무리된다.

9곡 합창 : 우리 죄 사하심_{Qui Tollis Peccata Mundi}
10곡 아리아(A) : 오른편에 앉아 계신 주_{Qui Sedes ad Dexteram}
11곡 합창 : 주님만 거룩하시다_{Quoniam tu Solus Sanctus}
12곡 합창 : 거룩하신 주 성령_{Cum Sancto Spiritus}

지금 이후로 주 안에서 죽는 자들은 복이 있도다 하시매
성령이 이르시되 그러하다 그들이 수고를 그치고 쉬리니
이는 그들의 행한 일이 따름이라

(계14:13)

진혼곡

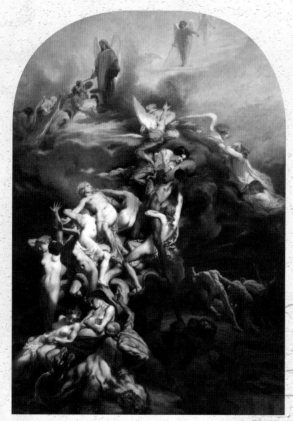

타세르트 '천국과 지옥'

1850, 천에 유채 121×90.5cm, 셰퍼드 갤러리, 뉴욕

02

진혼곡

진혼곡Requiem에 대하여

전례에 따라 일반 미사에 공통으로 적용되는 미사통상문Ordinarium은 지정된 순서와 가사를 그대로 따르도록 되어 있다. 그러나 교회의 절기나 축일 등 예배의 목적에 따라 절차와 가사가 변하는 미사고유문Proprium을 따르기도 하는데, 대표적인 것이 진혼곡이다. '진혼곡Requiem'은 특별히 '죽은 자를 위한 미사Missa pro defunctis'를 음악으로 만든 것을 일컫는다. 죽음이란 작곡가들에게도 삶만큼 중요한 관심사며 가족, 친지, 모시던 귀족을 포함하여 자신의 죽음을 위해서라도 많은 작곡가들이 레퀴엠을 남기고 있다.

누구나 죽으면 어떻게 될 것인지, 정말 사후 세계가 있는지 많은 생각을 하게 된다. 삶과 죽음은 동전의 양면이며 죽음은 삶의 또 다른 이름이고 삶의 연장으로 레퀴엠의 가사에 그 답이 있음을 발견한다. 레퀴엠은 죽은 자의 영혼이 하나님의 심

판에서 구원받을 것을 간구하는데 실은 산 자 모두에게도 적용된다. 사도 바울이 부활의 장(章)이라 부르는 고린도전서 15장에서 "우리가 다 잠 잘 것이 아니요 마지막 나팔에 순식간에 홀연히 다 변화되리니 나팔 소리가 나매 죽은 자들이 썩지 아니할 것으로 다시 살아나고 우리도 변화되리라 이 썩을 것이 반드시 썩지 아니할 것을 입겠고 이 죽을 것이 죽지 아니함을 입으리로다 이 썩을 것이 썩지 아니함을 입고 이 죽을 것이 죽지 아니함을 입을 때에는 사망을 삼키고 이기리라고 기록된 말씀이 이루어지리라 사망아 너의 승리가 어디 있느냐 사망아 네가 쏘는 것이 어디 있느냐 사망이 쏘는 것은 죄요 죄의 권능은 율법이라 우리 주 예수 그리스도로 말미암아 우리에게 승리를 주시는 하나님께 감사하노니 그러므로 내 사랑하는 형제들아 견실하며 흔들리지 말고 항상 주의 일에 더욱 힘쓰는 자들이 되라 이는 너희 수고가 주 안에서 헛되지 않은 줄 앎이라."(고전15:51~57)고 전해주듯 심판의 날 우리의 이름이 생명책에 기록될 것인지 아니면 행위책에 기록될 것인지의 선택이 요구된다. 만일 그리스도의 복음으로 구원받아 거듭나면 생명책에 기록되어 천국의 소망을 바라보게 되며 모든 레퀴엠이 새롭게 들리기 시작한다. 레퀴엠은 더 이상 죽음을 달래주는 진혼곡이 아닌 새로운 소망을 보여주는 천국을 향한 음악이 될 것이다.

진혼곡은 미사와 달리 '자비송(키리에)' 앞에 '영원한 안식을Requiem aeternam'로 시작하는 입당송이 추가되며, 다음은 영광송과 사도신경 대신 층계송, 연송으로 대체된다. 이어서 부속가와 봉헌송이 나오는데 부속가는 죽은 영혼의 심판과 안식을 노래하는 레퀴엠의 핵심 부분으로 "그날은 분노의 날이요 환난과 고통의 날이요 황폐와 패망의 날이요 캄캄하고 어두운 날이요 구름과 흑암의 날이요."(습1:15)와 같이 심판의 날을 극적으로 묘사하는 '진노의 날'과 이어지는 '나팔 소리 울려 퍼지네, 적혀진 책은, 가엾은 나, 두려운 대왕 자비로워, 착하신 예수 기억하사, 나는 탄식한다, 사악한 자들을 골라내어, 눈물 겨운 그날이 오면'과 같은 곡들로 길게 구성된다. 이

후 주님의 어린 양이 나오고 '영원한 빛Lux Aeterna'으로 시작되는 영성체송으로 마무리된다.

미사고유문의 구성

미사고유문 중 레퀴엠은 다음과 같은 형식과 내용으로 구성된다.

미사고유문		내용
입당송 Introitus	Requiem aeternam dona eis Domine	영원한 안식을 그들에게 주소서 영원한 안식을 그들에게 주소서 영원한 빛을, 영원한 빛을 그들에게 비추소서
자비송 Kyrie	Kyrie eleison Christe eleison Kyrie eleison	주여, 우리를 불쌍히 여기소서 그리스도여, 우리를 불쌍히 여기소서 주여, 우리를 불쌍히 여기소서
층계송Graduale		주여, 그들에게 영원한 안식을 주소서
연송Tractus	Absolve Domine	주여, 자비를 베푸소서
부속가 Sequentia	진노의 날 Dies Irae	진노의 날 다윗과 시빌 예언 따라 세상 만물 재 되리라 모든 선악 가리시리 심판관이 오실 그때 놀라움이 어떠하랴 진노의 날 그날 오면 모든 선악 가리시리 심판관이 오실 그때 모든 선악 가리시리 진노의 날, 그날이 오리라 온 천지가 잿더미 되는 그날 다윗과 시빌의 예언처럼 그 얼마나 두려울 것인가 심판의 주가 당도하실 그때 온갖 행실을 엄중히 저울질하리
	나팔 소리 울려 퍼지네 Tuba Mirum	나팔 소리 무덤 속의 사람들을 불러 어좌 앞에 모으리라 주의 심판 때 대답하리 피조물들이 부활할 때 죽었던 만물의 혼이 깨어나리 모든 선악이 기록된 책 만민 앞에 펼쳐 놓고 세상 심판하시리라 심판관이 좌정할 때 숨은 죄악 탄로되어 벌 없는 죄인 없으리라 성인들도 불안하거늘 미진한 이 몸 어찌하리오 무슨 변명을 청해 보리오
	적혀진 책은 Liber Scriptus	보라 모든 행위 기록들이 엄밀하게 책에 적혔으니 그 장부 따라 심판하시리 심판 주께서 좌정하실 때 모든 숨겨진 행위가 드러나리니 죄 지은 자 벌받지 않는 이 없으리라

미사고유문		내용
부속가 Sequentia	가엾은 나 Quid Sum Miser	어린 인간은 무엇을 탄원하며 누가 나를 위해 중재할까 자비가 필요한 그때는 언제일까
	두려운 대왕 자비로워 Rex Tremendae	두려운 대왕 자비로워 뉘우친 이 구하시니 나도 함께, 나도 함께 구하여 주소서
	착하신 예수 기억하사 Recordare Jesu Pie	착하신 예수 기억하사 주의 강림 기리시어 나의 멸망 거두소서 나의 멸망 거두소서 나를 찾아 기진하고 십자가로 나를 구하신 참된 은총 보람되도록 정의로운 심판 주여 심판하실 그날 전에 우리 죄를 사하소서 우리 죄를 사하소서 불쌍한 나 지은 죄로 얼굴 붉혀 구하오니 우리 간구 들으시고 내게 희망 주옵소서 나의 기도 부당하나 주의 인자 베푸시어 영원한 불길 꺼주소서 산양 중에 나를 가려 면양이라 일컬으사 오른편에 세우소서 오른편에 세우소서
	나는 탄식한다 Ingemisco	내가 죄로 인해 슬퍼하며 부끄러움으로 고통스러워하나 신음하고 간청하나이다 주여 죄 사하소서 죄 많은 여인을 사하여 준 것 같이 죽어가는 도둑이 용서를 받은 것 같이 내게도 희망을 주셨도다 나의 기도와 탄식은 보잘것없으니 인자하신 주의 은총으로 영원한 불에서 나를 구하소서 나를 염소떼 속에 두지 마시고 택하신 양들 중에 자리 주시고 주의 오른편으로 나를 놓으소서
	사악한 자들을 골라내어 Confutatis Maledictis	악인들을 골라내어 불길 속에 던지실 제 주여, 나에게 당신의 축복 베푸소서(반복) 주여, 당신의 축복 베푸소서 주여, 나에게 당신의 축복 베푸소서 재 되도록 마음을 태워 엎드려 구하오니 나의 종말, 나의 종말 돌보소서 죄인으로 판결받아 참혹한 불 가운데 던져질 그때 나를 불러주소서
	눈물 겨운 그날이 오면 Lacrimosa Dies Illa	눈물과 슬픔의 그날이 오면 땅의 먼지로부터 일어난 심판자들이 주 앞에 나아오리 하나님 자비로써 그들을 사하소서 긍휼의 주 예수여 축복하사 그들에게 당신의 영원한 안식을 주소서 아멘

미사고유문		내용
봉헌송 Offertorium	주 예수 그리스도 Domine Jesu Christe	주 예수 그리스도여 영광의 왕이여 모든 죽은 자들의 영혼을 지옥의 옥죄임에서 구원하소서 주여, 그들을 지옥의 옥죄임과 밑 없는 구렁에서 멀리하소서 사자의 입속에서 나를 꺼내주시고 흑암에 빠지지 않게 죄악 권세가 삼키지 못하게 해주소서 성자 미카엘의 깃발이 거룩한 빛 가운데로 인도하게 하소서 이는 일찍이 아브라함과 그의 후손들에게 언약하신 것입니다
	주께 바칩니다 Hostias	찬양과 함께 제물과 기도를 주께 바칩니다 우리가 오늘에 기리고자 하는 영령들을 생각하사 받아주소서 주여, 영생을 내려주소서 이는 일찍이 아브라함과 그의 후손들에게 언약하신 것입니다
거룩하시다 Sanctus, 축복송 Benedictus	거룩하시다 온 누리의 하나님 Dominus Deus Sabaoth	거룩, 거룩, 거룩하도다 만군의 주 하나님 온 하늘과 땅이 주의 영광으로 가득 찼도다 하늘 높은 곳, 주께 호산나
	주께 축복 있어라 Benedictus	주의 이름으로 오시는 이여 복 있을 지어다 하늘 높은 곳, 주께 호산나
주님의 어린 양 Agnus Dei		하나님의 어린 양, 세상 죄 짐 지신 이여 그들에게 안식을 허락하소서(반복)
영성체송 Communio	영원한 빛 내리소서 Lux Aeterna	영원한 빛이신 주는 광명 내리소서 주여, 당신의 성도들과 마찬가지로 주는 선하시기 때문에 죽은 이들을 영원한 안식에 거하게 하시고 영원한 빛 내리소서
나를 용서하소서 Libera me		주여, 천지를 진동시킬 무서운 그날 세상을 불로써 심판하기 위해 오시는 그날에 원컨대 저를 영원한 죽음에서 해방시켜 주시옵소서
종료 후 화답송 Respon sorium		

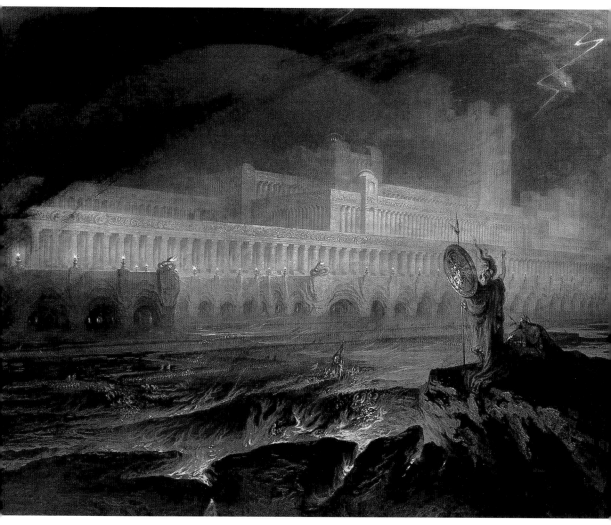

마틴 '대혼란'　　　　　　　　　　1841, 캔버스에 유채 123×185cm, 루브르 박물관, 파리

일곱 인봉이 떼어지고 일곱 천사들이 나팔을 불 때 심판이 임하는 진노의 날을 묘사하고 있다. 배경
은 갈등과 파문의 상징인 영국 국회의사당으로 아직 빅벤 탑이 완성되기 이전 모습이다. 낭만주의에
서 분노의 색으로 취급하는 오렌지색과 붉은색으로 진노의 날의 분위기를 더해준다. 지진으로 땅이
갈라져 불구덩이가 생기고 흘러나온 용암이 템스 강을 용암의 강으로 붉게 물들이며 의사당 앞길로
흘러가고 있다. 머리에 뿔이 달린 사탄이 이 상황을 지켜보고 있다.

레퀴엠도 미사곡처럼 가장 표준에 가까운 모차르트의 레퀴엠을 먼저 살펴본 후 여섯 작품을 시대순으로 알아본다.

모차르트 : '진혼곡Requiem', K. 626

1. 입당송Introitus

합창과 독창 : 그들에게 영원한 안식을 주소서Requiem aeternam dona eis Domine

현악기의 선율 위에 바셋 호른과 바순이 무게를 더해주는 가운데 베이스 파트가 리드하는 합창에 순차적으로 모든 파트가 가담하여 이후 소프라노의 맑고 순수한 독창이 높게 울려 퍼지고 다시 합창이 고조되며 마무리된다.

합창	합창
영원한 안식을 그들에게 주소서	나의 기도, 나의 기도 들어주소서
영원한 안식을 그들에게 주소서	모든 사람들이 당신께 오리이다
영원한 빛을, 영원한 빛을 그들에게 비추소서	영원한 안식을 그들에게 주소서
독창(S)	주여, 그들에게 영원한 안식을 주소서
시온에서 찬미함이 마땅하오니	영원한 빛을 그들에게 비추소서
예루살렘에서 내 서원 바쳐지리다	영원한 빛을 그들에게 비추소서

2. 자비송Kyrie

합창 : 주여, 우리를 불쌍히 여기소서Kyrie eleison

가장 짧은 텍스트인 '주여, 우리를 불쌍히 여기소서Kyrie eleison'와 '그리스도여, 우리를 불쌍히 여기소서Christe eleison'의 장대한 2중 푸가로 펼쳐지는 독특한 표현을 시도한다. 알토와 베이스가 각각 복잡하게 서로의 주제를 이야기함으로써 극적 효과를 더해간다.

주여, 우리를 불쌍히 여기소서
그리스도여, 우리를 불쌍히 여기소서
주여, 우리를 불쌍히 여기소서

3. 부속가 Sequentia

합창 : 진노의 날 Dies Irae

강렬한 총주와 추진력 있는 템포를 바탕으로 격렬한 감정을 표현한다. 소프라노, 알토, 테너로 이어지는 '진노의 날 Dies Irae'과 베이스의 '얼마나 두려울까 Quantus Tremor'가 경외감과 두려움을 느끼게 하며 서로 반복된다.

진노의 날 다윗과 시빌 예언 따라	온 천지가 잿더미 되는 그날
세상 만물 재 되리라 모든 선악 가리시리	다윗과 시빌의 예언처럼
심판관이 오실 그때 놀라움이 어떠하랴	그 얼마나 두려울 것인가
진노의 날 그날 오면 모든 선악 가리시리	심판의 주가 당도하실 그때
심판관이 오실 그때 모든 선악 가리시리	온갖 행실을 엄중히 저울질하리
진노의 날, 그날이 오리라	

독창과 4중창 : 나팔 소리 울려 퍼지네 Tuba Mirum

섬세한 표현이 돋보이는 부분이다. 트롬본이 베이스에 앞서 연주되고 뒤따라 나오는 베이스는 서로 대화하듯 시작된다. 이후 테너, 알토, 소프라노의 순서로 계속 이어진다. 이 부분이 독창자의 기량과 오케스트라의 호흡이 가장 분명하게 드러나는 부분이다.

독창(B)	**독창(A)**
나팔 소리 무덤 속의 사람들을 불러	심판관이 좌정할 때 숨은 죄악 탄로되어
어좌 앞에 모으리라	벌 없는 죄인 없으리라
독창(T)	**독창(S)**
주의 심판 때 대답하리	성인들도 불안하거늘
피조물들이 부활할 때	미진한 이 몸 어찌하리오
죽었던 만물의 혼이 깨어나리	무슨 변명을 청해 보리오
모든 선악이 기록된 책	**합창**
만민 앞에 펼쳐 놓고 세상 심판하시리라	무슨 변명을 청해 보리오
	무슨 변명을, 무슨 변명을 청해 보리오

합창 : 두려운 대왕 자비로워 Rex Tremendae

강렬한 합창으로 '대왕Rex'을 세 번 반복하며 시작되고 합창이 잦아들면 여성 · 남성 파트가 카논풍으로 진행하며 구원을 간구하는 부분에서 애절한 분위기로 마무리된다.

두려운 대왕 자비로워 뉘우친 이 구하시니	나도 함께, 나도 함께 구하여 주소서

4중창 : 착하신 예수 기억하사 Recordare Jesu Pie

3부 형식으로 첼로와 바셋 호른에 의한 서주에 이어 솔로 4중창이 고요하고 온화하게 노래한다.

A, B	우리 죄를 사하소서
착하신 예수 기억하사	S, A, T, B
S	불쌍한 나 지은 죄로 얼굴 붉혀 구하오니
주의 강림 기리시어	우리 간구 들으시고 내게 희망 주옵소서
S, A, T, B	나의 기도 부당하나 주의 인자 베푸시어
나의 멸망 거두소서 나의 멸망 거두소서	영원한 불길 꺼주소서
나를 찾아 기진하고 십자가로 나를 구하신	산양 중에 나를 가려 면양이라 일컬으사
참된 은총 보람되도록 정의로운 심판 주여	오른편에 세우소서
심판하실 그날 전에 우리 죄를 사하소서	오른편에 세우소서

4중창과 합창 : 사악한 자들을 골라내어 Confutatis Maledictis

팀파니가 울리는 격렬한 반주에 이어 남성 합창과 오케스트라가 저주받은 모습을 격렬하게 이야기하면, 여성 합창은 단순한 반주와 구원을 바라는 노래를 부르는 상반된 형태를 보이지만 다시 전체합창이 하나로 모이며 쉬지 않고 6부로 이어진다.

T, B	S, A
악인들을 골라내어 불길 속에 던지실 제	주여, 당신의 축복 베푸소서
불길 속에 던지실 제	주여, 나에게 당신의 축복 베푸소서
S, A	합창
주여, 나에게 당신의 축복 베푸소서	재 되도록 마음을 태워 엎드려 구하오니
T, B	나의 종말, 나의 종말 돌보소서
악인들을 골라내어 불길 속에 던지실 제	죄인으로 판결받아

참혹한 불 가운데 던져질 그때	나를 불러주소서

합창 : 눈물 겨운 그날이 오면Lacrimosa Dies Illa

가슴을 파고드는 슬픔에 더욱 아름다움을 느낄 수 있는 선율로 이루어지는 레퀴엠의 애통한 감정의 정점을 이루는 합창이다.

눈물과 슬픔의 그날이 오면	긍휼의 주 예수여 축복하사
땅의 먼지로부터 일어난 심판자들이	그들에게 당신의 영원한 안식을 주소서
주 앞에 나아오리	아멘
하나님 자비로써 그들을 사하소서	

4. 봉헌송Offertorium

합창 : 주 예수 그리스도Domine Jesu Christe

폴리포닉한 구조의 합창으로 곡 중반에 카논풍으로 성부를 모방하고 독창자들도 모방하며 진행해나간다.

주 예수 그리스도여 영광의 왕이여	흑암에 빠지지 않게 죄악 권세가
모든 죽은 자들의 영혼을	삼키지 못하게 해주소서
지옥의 옥죄임에서 구원하소서	성자 미카엘의 깃발이 거룩한 빛 가운데로
주여, 그들을 지옥의 옥죄임과	인도하게 하소서
밑 없는 구렁에서 멀리하소서	이는 일찍이 아브라함과 그의 후손들에게
사자의 입속에서 나를 꺼내주시고	언약하신 것입니다

합창 : 주께 바칩니다Hostias

단순한 호모포니로 부드럽고 성스럽게 시작하여 긴박한 푸가로 진행되다 나지막하게 마무리된다.

찬양과 함께 제물과 기도를 주께 바칩니다	주여, 영생을 내려주소서
우리가 오늘에 기리고자 하는	이는 일찍이 아브라함과 그의 후손들에게
영령들을 생각하사 받아주소서	언약하신 것입니다

5. 거룩하시다 Sanctus

합창 : 거룩하시다 온 누리의 하나님 Dominus Deus Sabaoth

강한 총주로 힘차게 시작되고 '호산나'에서 다시 알레그로로 바뀌며 더욱 활기를 찾는다.

거룩, 거룩, 거룩하도다	주의 영광으로 가득 찼도다
만군의 주 하나님 온 하늘과 땅이	하늘 높은 곳, 주께 호산나

4중창 : 주께 축복 있으라 Benedictus

바이올린의 우아한 반주에 의한 알토 독창으로 시작되어 4중창으로 이어지는 가장 화성적인 곡으로 끝부분에서는 장엄한 분위기로 '호산나'를 외친다.

주의 이름으로 오시는 이여 복 있을 지어다	하늘 높은 곳, 주께 호산나

6. 주님의 어린 양 Agnus Dei : 합창

현과 팀파니에 이끌리어 합창으로 시작하며 '죽은 자의 평안을 기원'하는 매우 엄숙하고 경건한 분위기로 이어진다.

하나님의 어린 양, 세상 죄 짐 지신 이여	그들에게 안식을 허락하소서(반복)

7. 영성체송 Communio

합창 : 영원한 빛 내리소서 Lux Aeterna

입당성가와 같은 가락을 인용하므로 처음과 끝에 같은 동질성과 통일성을 부여하고 있다. 아다지오로 시작되는 소프라노의 고귀한 찬양에 이어 합창이 푸가풍으로 진행하다 템포를 늦추면서 장엄하게 전곡을 마무리 짓는다.

영원한 빛이신 주는 광명 내리소서	죽은 이들을 영원한 안식에 거하게 하시고
주여, 당신의 성도들과 마찬가지로	영원한 빛 내리소서
주는 선하시기 때문에	

오케험 : '죽은 자를 위한 미사Missa pro Defunctis'

요하네스 오케험Johannes Ockeghem(1410/97)은 플랑드르 악파의 시조며 당시 오르페우스의 재래라 불릴 정도로 영감이 풍부한 음악으로 칭송받은 뛰어난 음악가로 프랑스 궁정을 중심으로 활동했다. 곡의 제목 〈죽은 자를 위한 미사〉에서 알 수 있듯 아직 레퀴엠이란 형식이 갖추어지기 전 레퀴엠의 초기 모습으로 부속가와 진노의 날 등 레퀴엠 고유 부분 없이 미사와 차별화하여 미사통상문의 영광송, 사도신경을 대신하여 미사고유문 중 층계송과 연송으로 대체하고 있다. 원래 일반 미사에서 두 차례의 독서 후에 시편을 한 편씩 노래하게 되어 있고 두 번째 시편은 '알렐루야'와 교창으로 부른다. 그러나 슬픔과 통회(죄와 단절)를 나타내는 죽은 자를 위한 미사나 사순 시기의 미사에서 '알렐루야'를 부를 수 없기에 층계송과 함께 연송을 노래한다. 16세기 중반 트렌트 공의회에서 레퀴엠의 형식이 확정되어 이후 층계송과 연송은 부속가로 대체된다.

〈죽은 자를 위한 미사〉는 모두 5곡으로 이루어지며 그레고리오 성가에 기반하여 4성부로 확장하는데, 화려하지 않으면서 소박하고 서정성 넘치는 화음으로 교회음악의 본질인 거룩함의 극치를 보여주고 있다.

1곡 입당송Introitus : '그들에게 영원한 안식을 주소서'로 죽은 영혼을 위한 기도로 시작한다.

2곡 자비송Kyrie : 자신의 죄를 회개하고 주님께 자비를 구할 가장 높은 성부가 메아리 치며 하늘로 전달되는 분위기를 자아낸다.

3곡 층계송Graduale : 당신이 함께하시면

> 내가 사망의 음침한 골짜기로 다닐지라도 주의 지팡이와 막대기가
> 해를 두려워하지 않을 것은 나를 안위하시나이다(시23:4)
> 주께서 나와 함께하심이라

라며 주님께 죽은 자들의 영원한 안식을 구한다.

4곡 연송Tractus : 목마른 사슴

사슴이 시냇물을 찾기에 갈급함 같이	내 영혼이 주를 찾기에 갈급하니이다(시42:1~3)

라며 주님께 죽은 자들의 영혼을 온갖 죄에서 풀어주시길 간구한다.

5곡 봉헌송Offertorium : 주 예수 그리스도

영광의 왕이신 주 예수 그리스도여 지옥 벌과 깊은 구덩이에서 고통받는	죽은 자들의 영혼을 구하소서

라고 간구하며 장엄하게 마무리된다.

빅토리아 : '진혼곡Requiem'

토마스 루이스 데 빅토리아Tomás Luis de Victoria(1548/1611)는 스페인 르네상스를 대표하는 작곡가로 17세부터 로마에 머물면서 팔레스트리나 등 로마 악파의 정통 음악을 학습하며 활동하다 스페인으로 돌아와 왕립 칼멜수도회 소속 사제로 봉직하며 평생 교회음악을 작곡한 교회음악의 대가다.

이 곡은 다성음악 전 영역 중 최고의 반열에 올려 놓아도 손색이 없으며 아무리 악한 죄를 지은 영혼이라도 구원될 정도로 영혼을 정화하는 레퀴엠의 걸작이다. 빅토리아는 왕실 사제로 스페인을 통치하던 신성로마제국의 막시밀리언 2세의 왕비 마리아와 공주 마르가리타를 섬겼는데, 사제가 섬긴다는 의미는 고해 신부로 그녀들의 고해를 하나님께 열납하는 역할이다. 〈진혼곡〉은 1603년 왕비의 죽음을 애도하기 위해 작곡한 곡으로 서문에 '딸 마르가리타 공주가 존경하는 어머니의 영혼에 바치는 음악'이라 명시되어 있다.

이 곡은 로마 악파의 영향을 받고 있으나 팔레스트리나의 밝음과 세속성을 완전 배제하고 약간 어둡고 진지한 분위기를 유지하며 전체적으로 엄숙하고 성스러운 가운데 슬픔까지도 절제된 6성부가 만드는 세련되고 섬세한 화성과 신비스러운 울림으로 영적인 충만을 가져다 준다.

이 레퀴엠은 독특한 구조로 되어 있는데, 성 바오로 성당에서 장례식을 거행할 때 죽은 자를 위한 저녁기도, 죽은 자를 위한 아침기도, 찬미가가 불린 후 죽은 자를 위한 미사곡이 연주되었기에 이에 따라 레퀴엠 앞에 이 세 곡의 기도가 추가되며 레퀴엠이 끝나면 죽은 자를 위한 모테트와 미사 후 낭송되는 참회문 두 곡을 추가하므로 그날의 감동을 되살려 죽은 자를 위한 미사를 완벽하게 음악으로 재현하고 있다.

1곡 레스폰소리아 : 죽은 자를 위한 성무일도, 새벽기도 Officium Defunctorum ad Matutinum

2곡 제2독서 Lectio II : 제 영혼이 지쳐 있습니다 Taedet animam meam

> 숨쉬는 일이 이다지도 괴로워서
> 나의 슬픔을 하나님께 아뢰고
> 아픈 마음을 토로하리라
> 하나님께 아룁니다
> 저를 단죄하지 마십시오
> 어찌하여 시련을 내리시는지 알려주십시오
> 당신께서 손수 만드신 것을 억압하고
> 멸시하시는 것이 기쁘십니까
> 악인의 꾀가 마음에 드십니까
>
> 당신의 눈은 인간의 눈과 같으시며
> 인간이 보는 만큼밖에는 보지 못하십니까
> 당신의 수명은 사람의 수명과 같으시며
> 인간이 사는 만큼밖에는 살지 못하십니까
> 당신께서 하시는 일이란 이 몸의 허물이나
> 들추어내시고 이 몸의 죄나 찾아내시는 것입니까
> 당신께서는 제가 죄인이 아님을 아시고
> 또 아무도 이 몸을 당신의 손에서
> 빼낼 수 없음도 아십니다

3곡 안티폰 Antifon

찬미가, 사가랴의 칸티클 '복이 있으라 Benedictus'로 세례 요한의 아버지 사가랴의 예언과 찬송(눅 1:67~80)이 하나님의 언약인 메시아의 구원과 그 메시아의 길을 예비할 요한과 메시아가 인도하실 복된 길을 찬양한다.

[죽은 자를 위한 미사Missa pro defunctis]

4곡 입당송Introitus

5곡 자비송Kyrie

6곡 층계송, 화답송Graduale

7곡 봉헌송Offertorium

8곡 거룩하시다Sanctus, **축복송**Benedictus

9곡 주님의 어린 양Agnus Dei

10곡 영성체송Communio

11곡 죽은 자를 위한 모테트Versa est in luctum–Motectum(Funeral Motet)

"내 수금은 통곡이 되었고 내 피리는 애곡이 되었구나."(욥30:31)란 가사로 가슴을 깊이 찌르는 울림을 남긴다.

주님, 저를 어루만져 주시어 마음의 상처를 고쳐주십시오 저를 붙들어 주시어 성한 몸이 되게 해주십시오 저는 주님 한 분만을 기립니다	주님, 저는 쇠약한 몸입니다 제게 자비를 베풀어주소서 주님, 저를 어루만져 주소서 제가 당신께 죄를 지었나이다 제 마음의 상처를 고쳐주십시오

12곡 속죄Absolutio**의 주님**

죽은 모든 신자들을 구원하소서 모든 죄에 사로잡힌 그들을 구원하소서	당신의 권능으로 숨을 돌려주시어 영광스럽게 부활하게 하소서

13곡 우리를 구하소서Libera me Domine

주님, 영원한 죽음에서 저를 구원하소서 무서운 그날이 되면 하늘과 땅이 진동하리라 당신이 심판하시러 오실 때 세상은 불타리라	저는 두려움에 떨고 있사오나 당신을 기다리오니 오시어 심판하소서 당신이 심판하시러 오실 때 세상은 불타리라

당신의 분노로 하늘과 땅이 진동하리라　　　　주님, 그들에게 영원한 안식을 주소서
재난과 불행의 그날, 몹시도 두려운　　　　　　그들에게 영원한 빛을 비추소서
진노의 그날은 오리라　　　　　　　　　　　　주님, 자비를 베푸소서
당신이 심판하시러 오실 때 세상은 불타리라

베를리오즈 : '레퀴엠'Grande Messe des morts', OP. 5

　　루이 헥토르 베를리오즈Louis-Hector Berlioz(1803/69)는 어린 시절 엄격한 로마 가톨릭 직속 학교에서 교육받으며 종교적인 분위기에서 성장하고 파리음악원에 입학하여 작곡을 공부하고 신인 작곡가의 등용문인 로마대상을 받는다. 그는 당시 파리를 방문한 영국 셰익스피어 극단의 여배우 해리엣 스미드슨을 짝사랑하여 유명한 〈환상 교향곡〉을 작곡한다. 2년간 로마 유학을 마친 후 그는 파리에 정착하여 음악활동을 한다. 베를리오즈는 오페라와 극음악에 주력하며 열정적으로 고조되는 오케스트라 연주법과 각 악기의 개성을 강조하며 다양한 악기 편성을 시도하여 전혀 새로운 색채적이고 효과적인 관현악법을 연구해 《근대의 악기법과 관현악법》을 저술하고 그 저서를 통해 오케스트라의 새로운 가능성을 주장한다. 그는 어린 시절 종교적인 분위기에서 교육받은 경험을 늘 행복하게 여겨 〈그리스도의 어린 시절〉, 〈레퀴엠〉, 〈테 데움〉 등 훌륭한 종교음악을 남기고 있다.

　　〈레퀴엠〉은 내무장관 드 가스파랑de Gasparin, Etienne Pierre Comte(1783/1862)의 의뢰로 프랑스 7월 혁명의 희생자를 추모하기 위해 1837년 혁명기념일에 초연할 계획으로 3개월이란 짧은 기간 동안에 완성한다. 그러나 혁명기념일 초연이 무산되고, 이듬해 교회에서 정치가, 문인, 언론인, 예술가 등 저명한 명사들을 초청해 초연하여 크게 호평을 받는다. 베를리오즈는 나중에 한 친구에게 보낸 편지에 "나의 모든 작품

을 버리라고 위협받더라도 이 〈레퀴엠〉만은 남겨주기를 간구할 것이다."라고 고백할 정도로 이 곡에 큰 애착을 갖고 있었다.

낭만주의 종교음악은 교회 예배를 위한 것이 아니고 특별한 행사를 목적으로 하거나 작곡가의 신념에 따라 후대에 남기려는 의도로 작곡되는 바, 이 곡의 경우 혁명의 희생자를 추모할 목적으로 행사 분위기에 맞추고 있다. '진노의 날'에서 세상을 흔들 듯 금관 악기는 포효하고 팀파니는 천둥 치듯 울리며 관현악이 폭발하는데, 베를리오즈는 초연 시 효과를 극대화하기 위해 네 개의 브라스 밴드를 교회의 네 구석에 배치하여 사방에서 울려 퍼지도록 함으로써 최후의 심판의 공포를 연출하려 했다. 반면, 봉헌송은 그지없이 아름답고 해맑게 프랑스적 에스프리를 풍기며 극과 극의 대조를 보여주고 있다.

1곡 입당송Introitus과 자비송Kyrie

무거운 현의 반주로 시작하여 베이스, 소프라노, 테너로 이어지고 침울한 분위기로 애절하게 또는 강렬하게 간구하며 베이스의 낭송으로 마무리된다.

주여, 그들에게 영원한 안식을 주소서	모든 사람이 당신에게 오리이다
영원한 빛을 그들에게 비추소서	주여, 우리를 불쌍히 여기소서
천주여 시온이여 찬미함이 마땅하오니	그리스도여, 우리를 불쌍히 여기소서

2곡 진노의 날Dies Irae

부속가 중 '진노의 날'과 '나팔 소리 울려 퍼지네'로 구성된 심판이 이루어지는 상황으로 레퀴엠의 가장 특징적인 부분이다. 베르디 〈레퀴엠〉의 '진노의 날'과 함께 가장 극적으로 평가되며 금관 악기가 최대 울림으로 심판의 날의 공포를 묘사한다. 베를리오즈는 초연 시 네 개의 브라스 밴드를 교회의 네 구석에 배치하여 서라운드 효과로 전율을 느끼도록 했다. '나팔 소리 울려 퍼지네Tuba Mirum'는 작곡가 자신이 "최후의 심판의 정경을 그렸다."고 할 정도로 장대하고도 극적으로 연출하는데 트럼펫과 금관 악기의 노도와 같은 팡파르와 팀파니와 심벌즈로 천둥소리가 웅대하게 울려 퍼진다. 종결부는 심판의 공포가 사라지고 폭풍이 지나간 뒤의 평온함 같이 분위기가 돌변하여 평화롭게 마무리된다.

3곡 불쌍한 나Quid Sum Miser

장대한 규모의 전 곡과 상반되게 느린 속도로 불필요한 것을 모두 없애고 단순한 구성으로 극과 극의 대조를 보인다. 오보에와 남성 합창이 모두 단성으로 담백하게 어우러지며 진행되다 마지막에는 베이스가 다성으로 가담하며 탄식을 더해준다.

4곡 두려운 대왕 자비로워Rex Tremendae

관악기 반주에 합창이 힘차게 '대왕Rex'을 부르짖으며 시작하여 여러 성부를 거치면서 빠른 속도로 몰아치며 진행되다 안정을 찾고 원래 속도로 돌아와 '나를 구하소서'가 낭송조로 되풀이되고 평안을 간구하며 마무리된다.

5곡 나를 찾아Quaerens me

극히 이례적인 무반주 혼성 합창으로 작곡가의 합창을 다루는 재능이 충분히 발휘된다. 소프라노와 테너가 주선율을 전개해 나갈 때 베이스는 낭송조의 반주 리듬을 되풀이한다. '최후의 심판 때 나를 오른쪽에 세워 달라'는 간절한 기원이 아름답고 청순하고 경건하게 울려 퍼진다.

6곡 눈물 겨운 그날이 오면Lacrymosa Dies Illa

침묵하고 있던 관현악이 복잡한 화음으로 포효하며 위력을 발휘한다. '눈물 겨운 그날이 오면 심판받을 죄인들이 먼지에서 일어나리'를 노래하고 많이 꿈틀거린 후 합창, 관현악도 점점 여리게 중간부를 맞이한다. 다시 처음 부분의 리드미컬한 부분이 관현악과 합창에 의해 나타나고 소프라노가 '눈물의 그날'을 회상하며 나타난다. 종결부는 합창과 관현악이 노래를 되풀이하면서 더욱 격렬하고 힘차고 장대하게 마무리한다.

7곡 봉헌송Offertorium

그레고리오 성가풍의 가락이 반주부의 기본 동기가 되어 단 2도만을 오르내리는 간소한 가락이 합창의 전부를 지탱하고 있다. 합창은 유니즌으로 '주여, 주여, 예수 그리스도여Domine, domine'로 시작하여 계속 반복 진행한다. 후반부에 플루트가 가담하면서 현악이 활기를 띠며 새로운 분위기를 이끌어 내기 시작한다.

8곡 찬미의 제물Hostias

단순한 선율에 의한 남성 합창과 관현악의 응답에 의해 전체가 이루어지고 있다. 합창은 영혼이라는 단어를 노래할 때만 관현악과 같이하고 나머지는 거의 무반주로 진행된다.

9곡 거룩하시다Sanctus : 독창(T)과 합창

아름다운 테너 독창이 포함된 유명한 곡으로 독창(테너)이 '거룩하시다, 거룩하시다, 거룩하시다'를 부르면 3부 여성 합창이 여리게 화답한다. 테너 독창이 계속 '온 누리의 주 하나님, 하늘과 땅에 가

득한 그 영광'을 부른다. 템포가 빠르게 바뀌면서 호산나 부분에서 여성 합창이 먼저 무반주로 '하늘 높은 곳에서 호산나'를 당당하게 부르면 남성이 이를 대위법으로 전개한다. 테너 독창이 앞에 나온 선율의 '거룩하시다'에서 다시 나오고, 여성 합창이 이에 응답한다. '호산나'가 합창과 관현악의 총주로 다시 한 번 당당하게 되풀이되며 마무리한다.

10곡 주님의 어린 양Agnus Dei

마치 조종이 울리듯 관악기의 화음이 긴 여운을 남기며 여섯 번 반복된 후 남성 합창이 무반주로 '하나님의 어린 양, 이 세상의 죄를 지고 가는'을 무겁게 낭송한다. 이어 '그들에게 영원한 안식을 주소서'를 노래하고 다시 시작 부분에 여운을 남기기 위해 긴 조종을 여섯 번 다시 반복하고 '하나님의 어린 양'을 합창으로 반복한다. 낮은 음의 금관 악기와 플루트의 응답이 있은 후 테너가 '하나님, 시온이여'를 노래하면 바리톤이 '예루살렘에서 당신께'를 카논풍으로 진행하고 소프라노가 가세하여 '그들에게 영원한 안식을 주소서'를 힘차게 노래한다. 상당히 긴 재현부와 경과구를 거쳐 소프라노가 '자비로우신 주여'를 낭송조로 부르짖는 가운데 팀파니의 트레몰로 위에 규칙적으로 오르내리는 현의 펼친 화음이 마치 천사의 날개가 살포시 내려앉듯이 조용한 가운데 간구의 기도를 '아멘'으로 마무리한다.

브람스 : '독일 레퀴엠Ein Deutsches Requiem', OP. 45

후기 낭만주의 음악에서 바라보는 죽음의 의미는 종말이 아니고 신비롭고 매혹적인 새로운 세계, 영원한 안식의 세계를 뜻한다. 리하르트 바그너Richard Wagner(1813/83)의 〈트리스탄과 이졸데〉는 이루어질 수 없는 사랑에 대한 깊은 고뇌와 그로 인해 더욱 뜨겁게 불타오르는 강렬한 사랑을 그리고 있다. 마지막 장면에서 싸늘히 식어가는 주검 앞에서 그 사랑을 고백하는 아리아 '사랑의 죽음'은 오직 죽음으로서만 완성될 수 있는 사랑의 비극을 담고 있다. 리하르트 슈트라우스Richard Strauss(1864/1949)는 〈죽음과 변용〉을 죽음에 대한 최후의 낭만적인 찬양이라 했다. 구스타프 말러Gustav Mahler(1860/1911)는 〈죽은 아이를 그리는 노래〉에서 아이의 죽음에 대해 '나도 따라가야 할 천국에 조금 먼저 가서 어머니와 같은 하나님 품에서 아무 불편 없이 잠자고

레알
'찰나의 생명'

1670~2, 캔버스에 유채 220×216cm, 자선병원, 세비야

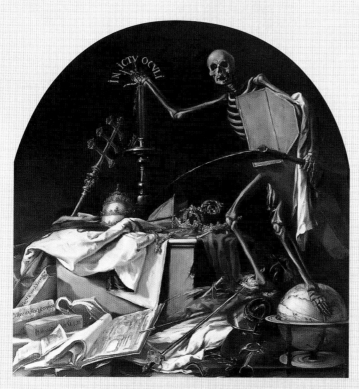

후안 데 발데스 레알Juan de Valdés Leal(1622/90)은 무리요와 함께 스페인의 바로크를 대표하는 화가로 강렬한 감정과 인상을 사실적으로 묘사하는 바로크 회화의 전형을 보여주고 있다. 해골로 상징된 죽음이 관을 끌어안고 낫을 들고 지구본을 밟고 서 있는데, 이는 세상을 지배하는 죽음의 힘을 표시한다. 생명의 상징인 촛불을 끄고 벽에 쓰인 '인 익투 오쿨리IN ICTU OCULI(찰나의 생명)'를 가리키는데 고린도전서 부활 장의 "마지막 나팔에 순식간에 홀연히 다 변화되리니"(고전15:22)라는 기록과 같이 생명을 지배하는 죽음은 눈깜짝할 사이에 다가온다는 것에 근거하고 있다. 가운데 놓인 물건들 모두 세상의 권력과 부를 상징하는 것으로 교황의 티아라(보석이 박힌 왕관 모양의 머리 장식), 주교의 관, 왕관, 홀(왕, 교황의 지팡이), 황금, 양털 등의 세상 권세와 부도 부질없음을 말해준다. 바닥에 짓밟힌 책들과 그중 펼쳐진 책 속의 건축물은 진리도 예술도 인간을 죽음에서 벗어나게 할 수 없음을 말해주고 있다. 또한 흩어져 있는 악기, 무기, 갑옷은 세상의 기쁨과 영광 모두 덧없음을 상징하고 있다.

있다.'라고 노래한다. 후기 낭만주의를 대표하는 브람스 또한 죽음을 종말이나 심판의 세계가 아니고 삶이 완성되는 새로운 안식의 세계로 보았다. 브람스가 특별한 애정을 갖고 있던 모테트 〈왜 빛이 주어지는가〉에서는 이미 죽음에 대해 자신의 생각을 예레미야 애가 및 루터의 텍스트를 인용하여 노래하고 있다.

"우리의 손과 마음을 하늘에 계신 하나님께 전부 드리자."(애3:41)
"평온하고 기쁜 마음으로 나는 가려네. 하나님의 뜻에 따라
내 마음과 영혼은 평온하다네. 고요하고 잔잔해져 있다네.
하나님께서 내게 약속하신 것처럼
내게 죽음이란 잠에 빠지는 것이라네."(루터)

로베르트 슈만Robert Schumann(1810/56)이 비극적인 죽음을 맞자 제자 브람스는 큰 충격을 받는다. 그는 스승의 유품을 정리하다 '독일 레퀴엠'이라는 작품 계획서를 발견한다. 이를 보는 순간 스승이 자신에게 남긴 마지막 유언임을 직감하고 스승의 명복을 비는 마음과 어머니의 죽음을 슬퍼하는 마음으로 일생일대의 대작인 레퀴엠의 작곡을 결심한다. 브람스는 교회에서 봉사하거나 종교음악에 열정을 바친 신앙인의 모습을 보이진 않았다. 하지만 어릴 적 어머니로부터 받은 선물인 성경을 늘 묵상하며 음악의 텍스트로 사용하기 위해 많은 연구를 했고 성경을 문학적·음악적 영감의 최고의 출처로 삼은 진정한 신앙인으로 독일 민족예술의 기념비적인 작품을 목표로 삼으며 독일인으로서의 긍지를 보여주고 있다.

브람스가 "우리가 모차르트나 하이든과 같이 아름답게 쓸 수 없다면, 적어도 그들 못지않게 순수하게 쓰도록 하자."라고 토로한 바와 같이 그는 진솔한 마음으로 독일 전통을 충실하게 따른다. 그때까지 미사나 레퀴엠의 가사는 트렌트 공의회의

결정에 따라 교황 비오 5세가 1570년 제정해 놓은 라틴어 전례문을 따르는 것이 불문율이었다. 그러나 브람스는 루터가 그보다 앞선 1534년 독일어로 신·구약 성경을 번역한 사실에 착안하여 모국어 성경의 정통성을 앞세워 레퀴엠의 기본 정신은 유지하되, 전례문과 전혀 다르게 자신이 직접 선택한 성경 텍스트를 가사로 채택하고 있다.

브람스의 음악 대부분이 깊은 철학적 사색과 우수의 색채가 묻어나고 안개 자욱한 함부르크 항의 쓸쓸함 같은 고독이 무게를 더하는데 브람스의 죽음관에 의한 〈독일 레퀴엠〉은 죽은 자를 위한 것이라기보다 산 자를 위한 레퀴엠이라 볼 수 있다. 이 곡은 레퀴엠의 가장 특징적인 부분인 하나님의 심판을 묘사한 '진노의 날' 부분이 빠져 있는데, 이는 브람스의 죽음에 대한 생각이 그대로 반영된 것으로 보인다. 〈독일 레퀴엠〉은 종교적·철학적으로 브람스 음악의 심오한 내면 세계가 가장 잘 반영되어 있다. 당대 유명 평론가 한스 릭도 "가장 순수한 예술적 수단, 즉 영혼의 따스함과 깊이, 새롭고 위대한 관념 그리고 가장 고귀한 본성과 순결로 일궈낸 최고의 작품"이라 극찬하고 있다. 〈독일 레퀴엠〉은 7곡으로 구성되어 있으며, 미사고유문의 전례를 배제하고 위안, 구원의 희망, 인생무상, 성전예찬, 부활의 희망, 전능과 영광의 하나님, 영원한 안식이라는 삶에서 죽음에 이르기까지 브람스가 생각하는 철학적 논리 체계가 반영된 일곱 가지 주제를 선정하여 신·구약 성경 본문에서 인용한 독특한 가사로 이루어져 있다.

1곡 합창 : 위안-애통하는 자는 복이 있나니 Selig sind, die da Leid tragen

산상수훈을 인용하여 "애통하는 자는 복이 있나니 저희가 위로를 받을 것임이요."(마5:4)라며 바벨론의 포로로 고통받던 이스라엘 민족을 구하신 감격과 기쁨을 찬양하는 시편 126편으로 위안을 이야기한다. 느리게 슬픈 감정으로 조용하게 시작하여 주제가 성부를 옮겨가며 하프의 반주 속에 은은히 마무리된다.

2곡 합창 : 구원의 희망-모든 육체는 풀과 같고Denn alles Fleisch, es ist wie Gras

우리의 삶이 고통과 어려움의 연속이지만 "농부가 열매 맺는 때를 기다리듯 주님이 오실 때를 기다리면 구원받은 자들이 시온에 이르는 즐거움을 얻으리라."며 이사야 35장 10절을 인용하여 구원의 희망을 노래한다. 장송 행진곡풍의 전주에 이어 비통한 기분으로 시작하여 트리오로 전개되며 후반부에 환희에 대한 신뢰와 동경에 넘치는 감정으로 마무리된다.

3곡 독창(Br)과 합창 : 인생무상-주님 나를 가르치소서Herr, lehre doch mich

인간의 생명의 유한성과 시편 39편을 인용하여 인간사의 모든 일이 헛되고 재물을 쌓아도 취할 자가 누구인지 알지 못하며 모든 것이 하나님의 손에 달려 있다는 인생의 무상함을 일깨워주고 있다. 호른과 팀파니가 부각되는 전주에 이끌리어 우수에 젖은 바리톤의 노래가 흐르고 합창이 이를 모방하며 진행하고 끝으로 치달으며 강렬하게 고조된다.

누가 거둘는지 알지 못하나이다
주여 이제 내가 무엇을 바라리요
나의 소망은 주께 있나이다 (시39:4~7)

허나 올바른 사람의 영혼이 주님의 손에 있으니
어떤 고통도 그들에게 닿지 않으리라
(구약 외전 솔로몬의 지혜3:1)

4곡 합창 : 성전예찬-주의 장막이 어찌 그리 사랑스러운지요
Wie lieblich sind deine Wohnungen

시편 중에서 최고의 성전예찬가인 시편 84편을 인용하여 성전으로 나아가 예배하고 찬송하며 살아가는 행복은 마치 죽음 이후 하나님 아버지의 집인 천국을 동경하는 마음이라고 이야기한다. 죽음은 떠나는 것이지만 그 떠남은 새로운 출발인 것이다. 그 떠남의 목적은 새로운 만남이며 그 만남은 더 이상 떠남이 없는 하나님과의 영원한 만남이다. 사도 바울은 그리스도와 함께할 죽음을 욕망이라 말하고 있다. 천사의 노래와 같이 상쾌하고 환희에 넘쳐 행복한 천국의 집, 사랑스럽고 즐거운 주의 집을 평화롭게 찬양한다. 중반에 카논풍으로 전개되고 현의 우아한 피치카토와 함께 평온하게 마무리된다.

만군의 여호와여 주의 장막이
어찌 그리 사랑스러운지요
내 영혼이 여호와의 궁정을 사모하여
쇠약함이여

내 마음과 육체가 살아 계시는 하나님께
부르짖나이다
주의 집에 사는 자들은 복이 있나니
그들이 항상 주를 찬송하리다 (시84:1~2, 4)

5곡 독창(S)과 합창 : 부활의 희망-지금은 너희가 근심하나
Ihr habt nun Traurigkeit

예수님이 요한복음 16장 22절에서 고난받고 십자가에 못 박혀 죽으실 자신에 대해 걱정할 제자들에게 확실한 부활의 메시지를 전하심을 노래한다. 또한 이사야 66장의 예언을 인용하며 하나님의 백성들을 환난에서 벗어나 평강에 이르도록 할 것이라며 심판 후 새 하늘과 땅의 희망을 이야기한다. 소프라노 독창으로 밝은 위로의 감정을 표출하며 노래하고 합창은 고요하게 응답한다.

독창
지금은 너희가 근심하나 내가 다시
너희를 보리니 너희 마음이 기쁠 것이요
너희 기쁨을 빼앗을 자가 없으리라 (요16:22)

합창
어미가 자식을 위로함 같이
내가 너희를 위로할 것이니 (사66:13)

독창	독창
지금은 너희가 근심하나	내가 잠시 일했을 뿐인데
내가 다시 너희를 보리니	커다란 위안을 주셨도다
너희 마음이 기쁠 것이요	(구약 외전의 벤시라의 지혜51:35)
너희 기쁨을 빼앗을 자가 없느니라	합창
	내가 너희를 위로할 것이니

6곡 독창(Br)과 합창 : 전능과 영광의 하나님-여기에는 영구한 도성이 없으므로
Denn wir haben hier keine bleibende Statt

부활 장인 고린도전서 15장 52~55절을 인용하여 그리스도가 재림할 때 썩지 않고 죽지 않는 신령한 몸으로 변화될 것이므로 사망을 이기는 능력과 영광을 갖고 계신 창조주 하나님의 위대하심을 노래한다. 애통한 감정으로 시작하여 후반부로 가면서 관현악의 총주와 함께 합창이 힘차게 고조된 후 승리의 환희를 담아 모방 대위법으로 진행하여 당당한 화음을 이루며 마무리한다.

합창	독창
우리가 여기에는 영구한 도성이 없으므로	기록된 말씀에 응하리라
장차 올 것을 찾나니(히13:14)	합창
독창과 합창	이 썩을 것이 썩지 아니함을 입고
보라, 내가 너희에게 비밀을 말하노니	이 죽을 것이 죽지 아니함을 입을 때에는
우리가 다 잠 잘 것이 아니요	사망을 삼키고 이기리라고
마지막 나팔에 순식간에	기록된 말씀이 이루어지리라
홀연히 다 변화되리니	사망아 너의 승리가 어디 있느냐
보라, 내가 너희에게 비밀을 말하노니	사망아 네가 쏘는 것이 어디 있느냐(고전15:54~55)
(고전15:51)	우리 주 하나님이여 영광과 존귀와 권능을
합창	받으시는 것이 합당하오니
나팔 소리가 나매 죽은 자들이	주께서 만물을 지으신지라 만물이 주의 뜻대로
썩지 아니할 것으로	있었고 또 지으심을 받았나이다 하더라(계4:11)
다시 살고 우리도 변하리라(고전15:52)	

7곡 합창 : 영원한 안식-죽는 자들은 복이 있도다_{Selig sind die Toten}

마지막 곡에서 요한계시록 14장 13절을 인용하여 죽음 후의 심판을 이야기하며 하나님 안에서 죽은 수고한 영혼에게 영원한 평안과 안식을 부여한다. 첼로의 엄숙한 가락이 바이올린과 비올라에 의해 모방되고 소프라노 파트를 시작으로 점점 가세하여 장엄하게 이어지며 자유롭고 안정된 분위기로 전환되고 하프의 아르페지오와 함께 승천하는 사람이 기도하듯 평온하게 전곡이 마무리된다.

> 지금 이후로 주 안에서 죽는 자들은 복이 있도다 하시매 성령이 이르시되 그러하다 그들이 수고를 그치고 쉬리니 이는 그들의 행한 일이 따름이라 하시더라(계14:13)

베르디 : '레퀴엠'_{Requiem}, 1874

주세페 베르디_{Giuseppe Fortunino Francesco Verdi(1813/1901)}는 이탈리아 오페라의 선구자 로시니와 그의 친구인 이탈리아의 대문호 만조니의 죽음을 추모하며 레퀴엠을 작곡한다. 〈레퀴엠〉은 가사가 내포하는 극적인 요소들이 음악과 완전한 조화를 이루어 높은 완성도를 보이며, 엄숙한 종교음악이면서도 마치 오페라와 같이 극적인 박력과 화려함을 갖추고 있어 연주회용으로도 많은 사랑을 받고 있다. 이 곡은 1874년 밀라노의 산 마르코 성당에서 베르디의 지휘로 120명의 합창단과 110명의 오케스트라 단원에 의해 초연되어 찬사를 받았다. 이후 베르디가 직접 지휘한 작품 중 가장 빈번하게 연주된 곡으로 기록될 만큼 자신의 26개의 오페라 중 어느 것보다 더 큰 애착을 갖고 있었다. 〈레퀴엠〉은 모두 7곡으로 구성되며 네 명의 독창자(S, A, T, B)와 대규모 합창단, 그리고 오케스트라가 연주하는 대규모의 진혼곡이다. 가사는 라틴어로 된 죽은 사람을 위한 미사고유문을 채택하고 있다.

1곡 4중창과 합창 : 영원한 안식을 주소서_{Requiem & Kyrie}

4중창과 합창으로 엄숙하게 노래된다. 키리에 부분에서는 '주여, 불쌍히 여기소서'라는 말을 반복하면서 합창과 4중창으로 굳은 신앙을 노래한다.

2곡 심판의 날

심판의 날의 광경에 아홉 개의 소제목을 붙여 구분하고 있다. 악상의 변화가 심하고 감정이 풍부하게 담겨 있는 이 곡의 핵심이라 할 수 있는 부분이다. 하나님의 분노가 극에 달함을 극적으로 표현한 '진노의 날'로 시작하여 '눈물의 날'까지 이 세상에 내려지는 최후의 심판 날을 드라마틱하게 묘사하고 있다.

진노의 날Dies Irae

최후 심판의 나팔Tuba Mirum

적혀진 책은Liber Scriptus

가엾은 나Quid Sum Miser

두려운 대왕이시여Rex Tremendae

착하신 예수 기억하사Recordare Jesu Pie

나는 탄식한다Ingemisco

심판받은 자들 불꽃에서Confutatis

눈물의 날Lacrimosa

3곡 봉헌송Offertorium

주 예수 그리스도Domine Jesu Christe

찬미의 제물Hostias

4곡 거룩하시다Sanctus

강하게 세 번 울리는 트럼펫이 삼위일체를 상징하며 빠르고 격렬하게 푸가 형식으로 풍부한 화성이 어우러지며 진행된다.

5곡 독창(S, MS)과 합창 : 주님의 어린 양Agnus Dei

독창과 합창이 반복되며 단순한 멜로디를 여섯 번 반복하는데 여러 악기와 소리의 중복이 서로 다른 데서 오는 소박한 아름다움을 준다. 후반부는 플루트 반주에 지극히 평화로운 2중창과 합창으로 마무리한다.

6곡 영원한 빛을Lux Aeterna

천국을 상징하는 플루트의 반주로 메조 소프라노가 노래를 시작하고 베이스가 가세하여 아름다운 2중창이 서로 화답하고 고요하게 울리며 신비로운 여운을 더해준다.

7곡 나를 용서하소서Libera me

소프라노가 무반주로 노래 부르며 합창이 가세한다. '진노의 날'의 동기가 강하게 울려 퍼지고 다시 소프라노와 합창이 첫 곡인 레퀴엠의 주제를 부르며 숭고하고 조용하게 마무리한다.

포레 : '레퀴엠Requiem', OP. 48

근대 프랑스의 가장 뛰어난 작곡가 중의 한 사람인 가브리엘 포레Gabriel Urbain Faure(1845/1924)는 오르가니스트로서 어려서부터 교회 오르간으로 즉흥 연주를 하며 바흐나 하이든의 종교음악에 깊은 관심을 갖고 있었다. 따라서 그의 작품은 가톨릭적 숭고한 정신인 절제와 신중함을 바탕으로 서정적이고 밝고 프랑스적인 섬세한 아름다움을 지니고 있다. 포레는 프랑스 인상파 음악의 기초를 세운 선구자로 〈레퀴엠〉은 그의 부친이 사망했을 때1885 착수하여 2년 만에 완성된다.

이 곡의 특이한 점은 전통적으로 레퀴엠의 가장 극적이고 중요한 부분인 '진노의 날Dies Irae'을 생략했다는 것이다. 대신 그는 마지막에 '천국에서In Paradisum'를 삽입하고 "나의 〈레퀴엠〉은 죽음의 두려움을 표현하고 있지 않다고 지적되어 왔으며 오히려 죽음의 자장가라고 불리었다. 내가 죽음에 대해서 느끼는 것은 서글픈 쓰러짐이 아니라 행복한 구원이며, 영원한 행복에의 도달인 것이다."라고 고백하며 심판과 저주가 아니라 용서와 희망, 천국의 소망을 노래한다. 그렇다. 포레는 〈레퀴엠〉에서 죽음이 생의 두려운 종말이 아니라 달콤하게 잠든 사이 천국으로 인도되는 착각에 빠지게 하듯 눈물 나게 아름다운 천국의 소망을 노래한다. 특히 '자애로우신 주 예수여Pie Jesu'는 전곡을 통해 가장 아름다운 곡으로 거의 모든 소프라노가 애창하는데 종교적이고 성스러운 분위기로 영혼을 맑게 하며 천사의 노래 같은 순수함으로 가슴속 깊이 파고든다. 마지막 곡 '천국에서In Paradisum'는 천사가 죽은 영혼을 낙원으로 인도하여 천국에서 천사들의 찬양 속에서 영원한 안식을 누리도록 한다. 아마도 이 곡은 내가 이 세상과 이별하며 행복하게 천국으로 가면서 듣게 될 곡이 아닐까 생각한다.

1곡 합창 : 입당송-불쌍히 여기소서

금관 악기의 무거운 전주 후에 주에게 죽은 자의 영원한 안식을 기도하는 '입당송Introitus'이 이어

지고 '불쌍히 여기소서'가 세 번 반복된다. 오르간의 달인답게 오르간을 마치 바로크 음악의 통주저음처럼 반주로 사용하며 가슴 깊이 전율을 느끼게 한다.

입당송Introitus

불쌍히 여기소서Kyrie

2곡 합창 : 봉헌송Offertorium

신에게 희생을 바치고 죽은 자의 영혼을 죄와 지옥에서 구해달라는 기원문이다.

3곡 합창 : 거룩하시다Sanctus

하프와 바이올린의 반주로 알토 성부가 빠진 3성의 합창으로 노래한다.

4곡 독창(S) : 자애로우신 주 예수여Pie Jesu

현의 피치카토 반주와 함께 애절한 표정의 소프라노 독창으로 재차 죽은 이의 안식을 구하는 이 부분에서 전곡을 통해 가장 아름다운 선율이 등장하고 있으며 포레의 지극히 프랑스적이고 서정적인 예술혼이 잘 나타나 있다.

자애로우신 주 예수님	그들에게 영원한 안식을 주소서

5곡 독창(S)과 합창 : 주님의 어린 양Agnus Dei

가곡풍의 선율로 그 멜로디가 쉽게 귀에 들어와 포레의 감성에 감탄을 금치 못하게 만드는 아름다운 합창이다.

6곡 독창(Br)과 합창 : 구원하여 주소서Libera me

저음 현의 피치카토 반주와 함께 바리톤이 영혼의 구원을 갈망한다. 세 대의 트롬본이 등장하면서 포르테시모로 최후 심판의 날을 알리고 있으며 합창이 독창 부분을 재현한다.

7곡 독창(S)과 합창 : 천국에서In Paradisum

오르간 반주가 효과적으로 사용되며 독창적인 레퀴엠 형식으로 죽음을 기쁨으로 맞이하는 천국의 소망이 이루어짐을 노래하고 있다.

저 낙원으로 천사가 너를 인도해 모든 순교자들이 널 기쁘게 맞으리라 또 너를 저 거룩한 성 예루살렘으로 인도하리라	저 천사 찬양하리라 우리 주님께 가난했던 나사로 같이 편히 쉬게 되리라 영원한 안식을 얻게 하소서

지아캥토

'스페인은 종교와 교회에 경의를 표함'

1759, 캔버스에 유채 160×150cm, 프라도 미술관, 마드리드

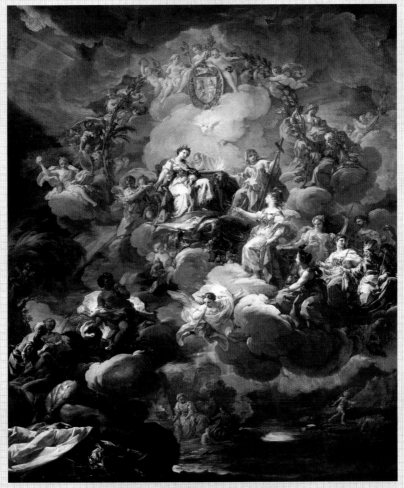

　　　　　　　코라도 지아캥토Corrado Giaquinto(1703/65)는 이탈리아의 로코코
시대를 대표하는 화가로 천국을 배경으로 그리스도, 성모와 많은 성인들의 모습을 화
려하고 섬세하게 재현하고 있다. 50세부터 스페인 마드리드에서 활동하며 그린 작품
으로 제목은 〈스페인은 종교와 교회에 경의를 표함〉인데 내용은 천국의 모습으로 성
모와 성자, 성령이 천사들의 화관에 둘러싸여 있고, 스페인 왕과 시녀들이 구름을 타
고 올라가 경배한다.

이는 세상에 있는 모든 것이
육신의 정욕과 안목의 정욕과 이생의 자랑이니
다 아버지께로부터 온 것이 아니요 세상으로부터 온 것이라
(요일2:16)

03

7성사, 3성례,
7가지 자비, 7가지 죄

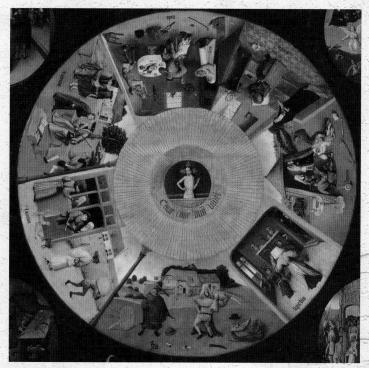

보스 '7가지 사악한 죄와 4종말 사건'

1480, 패널에 유채 120×150cm, 프라도 미술관, 마드리드

03

7성사, 3성례,
7가지 자비, 7가지 죄

교회 감상법

유럽 여행을 하다 보면 수많은 교회와 마주치게 되는데, 교회는 건축, 조각, 회화 등으로 구성된 미술의 복합체라 할 수 있으므로 교회를 제대로 파악하여 교회의 가치를 재조명하는 것도 흥미로운 일이다.

그리스도인들은 교회가 그리스도의 몸이며 하나님의 영원한 목적과 계획이 성취되는 구심점으로 "이 반석 위에 내 교회를 세우리니 음부의 권세가 이기지 못하리라."(마16:18)라는 신앙고백적 말씀이 기초가 되지만, 모든 것에 우선하여 훌륭한 교회를 세우고 내부를 장식하는 것이 하나님의 이상을 실현함에 가장 근접해 가는 지름길이며 최고의 가치라고 여겨왔다. 교회는 붙여진 명칭에서 드러나듯 성모, 사도, 성인들이 삶을 통하여 보여준 위대한 하나님 사역을 기리며 그들의 신앙을 모본으로 닮아가려는 의도로 최대한 존경심과 경외심을 담아 경쟁적으로 높아지고

대형화된다. 그리고 이를 구현하기 위한 건축 기술이 함께 발전하게 되는데 교회 내부뿐 아니라 외부 장식까지 당대 최고의 건축가, 조각가, 화가들에 의해 이루어지므로 보물급 작품과 성물들로 가득 찬다. 또한 성인, 예술가, 큰 업적을 이룬 위인들의 유해를 모셔두어 성도들이 순례하며 그들의 정신을 계승하는 신앙과 교육의 현장이 된다. 피렌체 우피치 미술관의 전시품들도 모두 원래는 교회를 장식하던 것들로 전문적인 관리를 위해 모아놓은 것이며, 아직도 교회마다 입이 벌어질 정도로 훌륭한 작품들이 많이 비치되어 있다. 여기에 교회 건축의 완성이라 할 수 있는 파이프 오르간과 종과 같은 음악적 요소까지 결합되므로 교회는 종합 예술이 구현된 인류 최고의 문화 유산의 보고다. 따라서 다소 생소하지만 나름대로 이름 붙여

바실리카 양식 '산타 마리아 마조레 성당'　　431, 로마

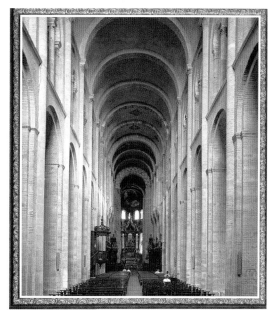

로마네스크 양식 '생 제르망 성당'　　1180, 툴루즈

본 교회 감상법을 통해 교회 건축은 어떻게 발전해 왔는지, 교회의 내·외부 구조는 어떻게 파악해야 하는지 알아본다.

음악과 미술이 기독교와 함께 발전해 온 것 같이 예배의 터전인 교회 역시 그 궤를 같이한다. 박해받던 시기의 초대 그리스도인들은 교회라는 공개적 장소에 모여 예배드릴 수 없어 카타콤Catacomb(지하 분묘)으로 피해 숨어서 예배를 드렸다. 그 후 콘스탄티누스 대제가 기독교를 공인하므로 교회라는 건축물의 실체가 드러나게 된다. 교회는 그리스식 기둥을 세우고 메소포타미아식 벽돌로 벽을 만들어 지은 직사각형의 단순한 구조에 목재로 박공 지붕을 만드는 형태로 시작하여 바실리카Basilica 양식으로 발전한다. 로마의 산타 마리아 마조레 성당431은 내부에 두 줄의 기둥을 세워 신랑과 측랑으로 구분하고 앞부분은 반원형으로 돌출된 후진의 형태가 나타나는 바실리카 양식의 전형을 보이며 고딕 교회 건축의 기초가 된다. 이후 점차 원형, 8복을 상징하는 8각형, 십자가 형태 등 집중식 건축으로 확장되어 비잔틴Byzantine 양식으로 발전한다. 동로마제국의 유스티아누스 황제가 건립한 성 소피아 성당537은 비잔틴 양식을 대표하는 교회로 원형 공간을 돔의 초기 형태인 펜던티브(돔의 밑바닥에 쌓아 올리는 구면 삼각형 부분)로 하여 돔을 만들어 덮는 구조를 적용하고 내부는 화려한 모자이크로 장식하는 특징을 보이는데 이 양식은 중세 천 년간 이어진다.

한편, 서로마제국 멸망 후에는 게르만족, 켈트족 등 이민족의 문화와 결합해 8세기부터 로마네스크Romanesque 양식이 나타난다. 벽은 두꺼워지고 벽을 아치 구조로 견고하게 지지하는 천장은 원통형 궁륭 및 교차 궁륭 구조, 내부는 아케이드, 트리포리움, 고측창으로 이루어지는 3층 구조, 입구, 창, 기둥 사이는 모두 아치 구조를 적용하게 되며 교회 건물과 별도로 도시에서 가장 높은 종탑을 세워 종을 비치했다.

13세기부터 교회는 더욱 높아지고 대형화하며 이에 맞는 구조로 고딕 양식이 나타나 늑골 궁륭으로 첨두 아치를 이루고 내부 구조도 교회의 모든 기능을 포함하며 복잡해지고 높아진 벽을 지탱해 주기 위해 외부에 부벽과 이를 연결하는 부연이 생겨 구조적으로 완성을 이룬다. 별도의 종탑은 사라지고 종은 첨탑 안에 더 높게 위치하게 되며 더욱 커진 창은 화려하고 대형화된 스테인드글라스로 장식된다. 이렇게 천 년간 발전해 온 교회 건축은 발전을 마무리하고 로마네스크와 고딕 양식의 장점이 혼합된 형태가 주류를 이루게 된다. 또한 이미 건축된 교회는 르네상스와 바로크 시대를 거치며 대가들에 의해 화려한 내·외부 장식으로 더욱 빛을 발하게 된다.

파사드Façade는 교회의 출입구 쪽에서 보이는 정면을 일컫는데 교회의 이름을 상

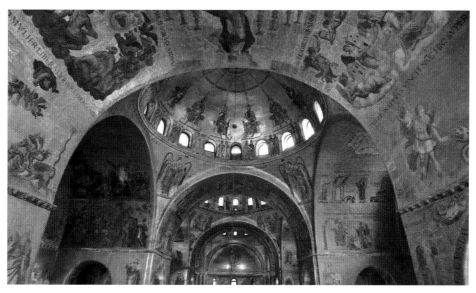

베네치아 산 마르코 성당의 모자이크

징하는 성인이나 12사도 조각 장식으로 교회의 첫 인상을 나타내 주는 중요한 부분이다. 팀파눔Tympanum은 원래 그리스 건축에서 지붕과 기둥 상부 천장이 이루는 삼각형 벽인데 교회에서는 출입문 위 아치나 삼각형으로 이루어진 벽으로 화려한 조각이나 그림을 그려 교회에 들어오는 성도들을 환영한다. 교회 출입문은 항상 서쪽에 내고 제단과 후진은 동쪽에 위치하는데, 서쪽은 죄 지은 사람이 들어와서 예배드리고 참회하므로 동쪽에서 뜨는 해의 빛을 받도록 한다는 의미다.

고딕 교회를 중심으로 교회 내부 및 외부의 교회를 구성하는 건축적 요소는 다음과 같다.

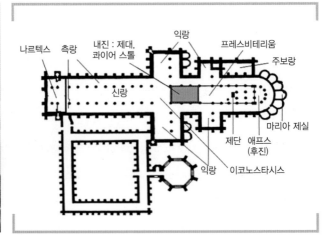

노트르담 대성당의 파사드, 파리 **고딕 교회 내부 구조**

로마네스크식 교회는 출입문을 들어서면 바로 본당이 나오는데 고딕 교회는 **나르텍스**Narthex라는 입구와 신랑 사이에 설치되어 있는 현관 또는 홀에 해당하는 공간을 두어 세례받지 않은 자, 속죄되지 않은 자, 이방인들이 예배드리도록 하고 있다.

나르텍스를 지나 본당에 들어가면 기둥에 의해 세 개의 구획이 나누어진다. 중앙의 **신랑**Nave은 '배'라는 의미의 라틴어 '나비스Navis'에서 유래한 것으로 교회 내부 현관에서 내진에 이르는 중앙의 넓고 긴 예배석을 말한다. 신랑의 좌우에는 두 줄의 **측랑**Aisle이 신랑과 평행을 이루는 복도 형태로 있으며 기둥과 아케이드에 의해 구분되는데 이곳은 좁고 긴 예배 공간으로 보통 신랑 폭의 1/2에 해당한다. 교회는 위에서 보면 십자가 모양인데 **익랑**Transept은 신랑과 직각을 이루며 십자가의 날개에 해당하는 좌우로 돌출된 부분을 말한다.

내진Choir은 신랑이 끝나는 부분으로 후진과 신랑 또는 후진과 익랑 사이에 있는 직사각형 또는 정사각형 장소로 **제대**와 **콰이어 스톨**Choir Stalls을 포함하고 있다. 콰이어 스톨은 신랑과 내진 사이의 공간을 확장한 곳으로 원래 성직자나 수도사들의 좌석으로 상부와 팔걸이를 화려한 목조 장식으로 꾸미고 있으며 중세 시대 이들이 찬양을 담당했기에 콰이어 스톨이란 명칭이 붙여졌고 이후 성가대의 좌석이 된다. 오늘날 공연장에서는 무대의 뒤쪽 합창석을 콰이어 스톨이라 부르고 있다. **프레스비테리움**Presbyterium은 사제단으로 주 제단 앞 성직자가 예배를 집도하는 장소다. 로마 가톨릭 교회에서는 주 제단을 후진에 두고 프레스비테리움을 전면으로 이동시키기도 한다. **이코노스타시스**Iconostasis는 '이콘을 거는 장소'란 뜻으로 신랑 끝과 내진 사이 천장 칸막이에 십자가 이콘을 걸어놓으므로 눈에 가장 잘 띄도록 한다. **후진**Apse(애프스)은 초기 기독교 교회에서는 입구 반대쪽, 신랑의 동쪽 끝부분이며 로마 가톨릭 교회에서는 신랑을 마무리 짓는 반원형이나 다각형의 벽감을 일컫는다. **제실**Chapel은 특정 성인을 위한 소제단을 배치한 장소로 후진의 양측, 내진의 측랑이나 주보랑(방사상 제실)에 위치한다. 그중 **마리아 제실**Lady Chapel은 성모 마리아에게 기도를 올리는 제실로 제단이 위치한 제실의 연장으로 일반적으로 교회 본당의 동쪽 끝의 가장 돌출된 부분이다. **주보랑**Ambulatory은 본당 가장자리 좌우에 설치된 방

사형 예배실로 순교자의 묘, 성유물을 수장하고 있어 성도들이 참배할 수 있도록 한 장소다. 후진의 벽쪽 계단을 따라 교회 지하로 내려가면 성자나 순교자의 묘를 안치해 놓은 **크립트**Crypt라는 지하 제실이 있다. 11세기부터 크립트는 점차 신랑과 측랑의 지하 전체에 이르는 넓은 홀로 확대되어 순례자들이 참배할 수 있도록 하고 있다.

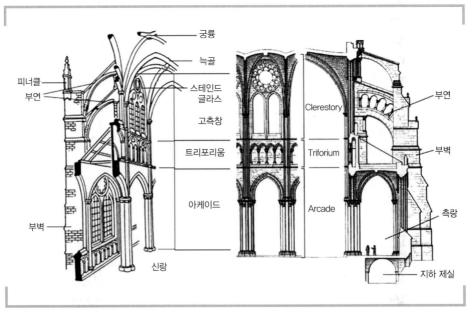

고딕 교회 내·외부 구조 비교

내부 벽쪽을 살펴보면, **루네트**Lunette는 출입문 위 아치와 문틀 사이 반원 부분이나 궁륭이나 돔 천장 하단부의 반원형 벽면 또는 창을 지칭하며 팀파눔의 내측에 해당한다. 양쪽 측랑의 측면 벽은 3층으로 이루어져 있으며 **고측창**Clerestory은 천장 바로 아래 신랑에 면한 가장 높은 3층에 해당하는 채광용 창이고, **트리포리움**Triforium은 아

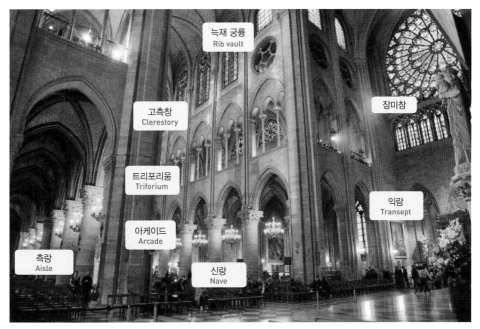

노트르담 대성당 내부, 파리

케이드와 고측창 사이의 신랑에 면해 있는 2층에 해당하는 벽 부분이며, **아케이드** Arcade는 기둥에 의해 지탱되는 아치로 조성되는 개방된 통로 공간이다.

궁륭Vault(穹窿)은 한가운데는 높고 주변으로 갈수록 낮아지는 아치형 곡면 구조의 천장 형태를 일컬으며 구조와 모양에 따라 구분된다. **원통형 궁륭**Barrel Vault은 로마 시대에 처음 나타났고 연속된 아치들로 이루어진 반원통 모양의 구조물이다. **교차 궁륭**Cross Vault은 같은 크기인 두 개의 반원형 궁륭이 서로 교차하며 이루는 궁륭으로 신랑과 익랑이 교차하는 지점에 형성된다. 이때 **궁륭 교차선**Groin이라는 날카로운 모서리에 의해 천장이 4등분으로 구획이 이루어진다. **늑재 궁륭**Rib Vault은 구조상 힘의 분산과 장식을 위해 궁륭에 늑골을 덧댄 궁륭이다. **성형 궁륭**Stellar Vault은 영국의 웨

스트민스터 사원과 같이 천장 부분에 장식 늑골이 별이나 꽃 모양으로 펼쳐져 교차하는 궁륭이다. **그물형 궁륭**Netzgewölbe은 여러 개의 늑골이 상호 간에 그물 코처럼 짜이도록 배치시켜 만든 궁륭이다.

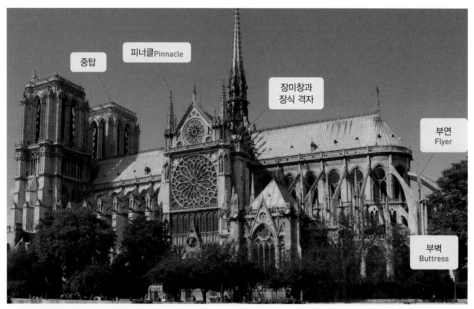

노트르담 대성당 외부의 부벽과 부연, 파리

　교회 외부로 나와 보면, 익랑으로 돌출된 부분을 제외하고 교회가 대형화되어 육중한 궁륭과 지붕을 받치고 있는 높아진 주벽에 하중이 집중되어 벽이 쓰러지지 않도록 외부에서 지탱하는 **부벽**Buttress이 교회 외부를 에워싸고 있다. **부연**Flyer이란 주벽과 부벽을 아치형으로 연결하는 다리 형태의 지지대로 조형미를 간직하며 지붕의 하중을 분산시키는 구조적으로 완벽한 형태를 이루고 있다. 주벽의 하중이 부벽으로 분산되므로 주벽에는 로마네스크 양식에 비해 훨씬 큰 창을 낼 수 있게 되고

그림으로 장식되던 벽 대신 창에 채색된 유리판을 붙여 성경 이야기를 담은 스테인
드글라스Staind Glass는 빛의 투과와 굴절에 의해 교회 내부에 신비로운 채광 효과를
만들어준다. **피너클**Pinnacle은 각주(기둥)나 부벽의 꼭대기에 세우는 장식용 탑으로 정
교한 조각 장식과 뾰족한 끝으로 이루어져 있다.

가톨릭의 7성사 Seven Sacrament(七聖事)

성사란 그리스어 '신비, 특별한 것Mysterion'의 라틴어 '사크라멘툼Sacramentum'에서
파생된 말로 '성스러운 것', '특별한 것이나 행동'을 뜻한다. 그리스도교인의 삶의
모든 순간 부어주시는 하나님의 은총 중 그리스도께서 특별히 제정하신 일곱 가지
사건에 대해 사제를 통한 선언과 은총의 징표를 표시하는 의식을 통해 그리스도의
현존을 느끼며 늘 함께하는 신앙인으로서 거룩한 삶의 원리에 해당하는 교리다. 또
한 성 아우구스티누스의 "교회 없는 성사는 있을 수 없고, 성사 없는 교회도 있을
수 없다."란 말과 같이 성사는 그리스도로부터 사제와 주교에게 부여된 절대적인
권위며 가톨릭 교회에서 가장 중시되는 전통적 교리다.

베이든
'7성사 제단화' 1445~50, 떡갈나무 패널에 유채 중앙 200×97cm, 날개 각각 119×63cm, 안트베르펜 왕립미술관

원근법이 적용된 고딕 교회 안에서 거행되는 일곱 성사의 모습을 담고 있는데 천사들이 띠에 각 성사의 내용을 적어 축복하고 있다. 중앙 패널은 사제가 제단 앞에서 두 손으로 떡을 높이 들고 감사 기도하는 성체성사Eucharist 모습이다. 성체성사는 '감사하다Eucharistia'란 그리스어에서 유래한 말이다. 미사의 영성체 순서에서 떡과 포도주를 나누면 그리스도의 살과 피로 변한다는 화체설Transubstantiation(化體說)의 교리를 증명하듯 골고다의 십자가에서 피 흘리는 그리스도의 모습과 이를 슬퍼하는 사도 요한, 성모와 세 여인을 교회 안으로 가져와 전면에 부각하므로 성사에서 그리스도의 표적을 통한 추상적인 하나님의 은총을 가시화하며 강조하고 있다.

좌측 패널　　아기를 물에 담그는 성세성사Baptism(세례)는 신앙 생활을 시작하려는 성도에게 "성부와 성자와 성령의 이름으로 OOO에게 세례를 줍니다."라며 몸을 물로 씻는 의식을 통해 원죄로부터 자유롭게 하여 새로운 생명으로 다시 태어나 교회 공동체의 일원이 되므로 이후 견진성사, 성체성사를 받을 수 있도록 하는 신앙 생활의 가장 기초 단계. 견진성사Confirmation는 신앙이 확고함을 증명하는 의식으로 주교가 축성한 기름을 성도의 이마에 발라주고 안수하며 "성령의 특별한 은혜의 날인을 받으시오."라며 성령의 은총이 임하기를 간구한다. 사제 앞에 무릎 꿇고 고백하는 고해성사Penance는 세례받은 이후 지은 죄에 대하여 세상의 죄를 용서할 권한을 갖고 있는 그리스도를 대신한 사제에게 고백하고 참회하면 "성부와 성자와 성신의 이름으로 이 교우의 죄를 사하나이다."로 용서받게 된다.

우측 패널　　신품성사Ordination는 선택된 성직자에게 부제품, 사제품, 주교품의 3단계 신품으로 구별되는 거룩한 임무를 부여하는 성사다. 신품받는 자는 가장 비천한 자로서 땅에 엎드린 자세로 인호를 새겨주고 안수하므로 세상에 대해 죽고 오직 하나님과 교회에 봉사하는 임무를 명 받는다. 혼인성사Matrimony는 부부 간의 사랑이 교회에 대한 그리스도의 사랑에 비유되듯 혼인을 통해 영원하고 신성한 사랑을 강조하며 서로 "나의 아내/남편으로 맞아들입니다."란 고백을 징표로 삼는다. 사제가 임종이 임박한 환자를 방문하는 장면으로 병자성사Extreme Unction는 "너희 중에 병든 자가 있느냐 그는 교회의 장로들을 청할 것이요 그들은 주의 이름으로 기름을 바르며 그를 위하여 기도할지니라."(약 5:14)에 따라 사제는 가늘고 긴 침을 이용하여 환자의 손에 십자가 형태로 기름을 바르고 "이 병자를 죄에서 해방시키고 구원해 주시며 자비로이 그 병고도 가볍게 해주소서."라고 기도하며 회복을 기원하거나 영원한 안식에 이르도록 한다.

루터의 3성례

루터는 가톨릭의 7성사에 반박하며 3성례를 주장한다. 성체성사에 대해 사제가 떡을 높이 드는 행위는 마치 희생제를 올리는 것과 같은 행동이고, 화체설에서 주장하는 바는 마치 사제의 능력에 의해 기적이 일어남을 정당화하고 있다며 반박하고, 성배(포도주)가 평신도에게 배제되는 것은 차별이며 비성경적이라 지적한다. 즉, 성찬은 사제의 능력에 의한 신비로움이 아닌 믿음에 의한 하나님의 은총으로 떡과 포도주는 그리스도의 살과 피로 함께 임재한다는 공체설Coexistentialism(共體說)을 펴며 성만찬에서 사제와 평신도 모두 동일한 권리와 의무를 갖는다고 주장한다.

가톨릭의 세례는 원죄로부터 영혼을 자유롭게 하며 세례 이후 지은 죄는 고해성사로 사함받는 구조므로 세례 이후도 계속 인간의 노력이 요구된다고 보고 있다. 그러나 루터는 세례는 믿음의 고백에 의한 하나님의 영원한 구원의 약속이므로 그 믿음이 상실되지 않으면 영속된다고 주장한다.

죄의 고백과 죄 사함을 받는 과정도 가톨릭에서 주장하는 전통적으로 공덕을 쌓고 구제를 통한 죄 사함이나 참회라는 명목으로 은밀하게 진행되는 면죄부와 성지순례를 통한 죄 사함이 아니라 의무적이며 공개적인 죄의 고백에 의한다고 한다. 루터는 '아우구스부르크 신앙고백1530'에서 우선 인간은 나면서부터 죄인이므로 하나님 앞에 죄를 고백해야 하고, 다음으로 기독교인은 사회적인 관계를 유지하며 살아가므로 성도나 동료들 앞에서 공개적으로 죄를 고백하고, 마지막으로 자기 자신에게 죄를 인식시키는 3단계 죄의 고백을 주장한다.

가톨릭 예배는 미사 중심으로 사제가 설교할 때도 성도들은 모두 묵주를 돌리며 기도하는 반면, 루터는 예배에서 설교를 강조한다. 따라서 프로테스탄트 교회에서

는 설교자는 물론, 성도들 모두 성경책을 보며 말씀이 모든 성도들에게 평등하게 전달되는 회중예배를 드리고 함께 한 목소리로 찬양하는 회중찬송을 한다.

크라나흐(부) **3면 제단화**(세례, 최후의 만찬, 죄의 고백)**와 프레델라**(십자가 처형과 설교)
1547, 성 마리안 교회, 비텐베르크

루카스 크라나흐(부)Lucas Cranach(the Elder)(1472/1553)는 루터의 친구로 크라나흐가 그린 비텐베르크의 성 마리안 교회의 제단화는 〈율법과 은총〉과 함께 루터 개혁의 핵심 사상을 잘 묘사해 준 작품이다. 이 작품은 새로운 개념의 세 가지 성례(세례, 최후의 만찬, 죄의 고백)를 3면 제단화에 담고 프레델라(제단화 하단 부분)에 새로운 예배 현장을 담아 교회의 제단에 설치하므로 루터의 정신을 알리고 있다.

최후의 만찬 장면의 전통 도상을 보면, 조토와 두초의 경우 사각 테이블에 둘러앉아 있고 다 빈치의 경우 일렬로 모두 정면을 향하여 앉아 있으며 이를 기본으로 기를란다요, 코지모 로셀리의 경우 유다만 앞쪽에서 등지고 앉도록 배치했다. 반면, 크라나흐는 원형 테이블에 둥글게 배열하므로 사제와 평신도 모두 평등함을 주장하고 있다. 예수님께서 이 중 하나가 나를 팔리라고 말씀하시는 순간, 요한은 예수님 품속에 기대어 졸고 있고 베드로는 놀라며 가슴에 손을 얹고 내니이까라고 물으며 유다는 돈주머니를 뒤로 감추는 사악한 얼굴을 하고 다른 제자들 모두 웅성거리며 동요하는 상황이다. 크라나흐는 제자들 중 한 명으로 루터를 끼워 넣어 성찬식에 그리스도의 임재와 루터의 사도로서의 지위를 보여주고 있다. 가톨릭의 성체성사에서는 평신도에게 포도주가 배제되지만, 포도주 잔이 테이블 위에 놓여 있고 루터가 등을 돌려 포도주 잔을 회중을 대표하는 한 사람에게 전달하는 모습으로 그리스도의 희생의 피는 그를 믿는 자 누구에게나 평등하게 구원으로 전해지고 있음을 말하고 있다. 즉, 작가는 새 시대의 교회의 성찬식을 성도 누구나 참여하여 그리스도의 임재 속에서 그의 희생으로 구원받는 믿음 공동체의 영적 성례로 그리고 있다. 창밖으로 루터가 1520년 교황의 파문교서와 로마 교회 법전을 불태운 곳에 심은 루터의 참나무가 실하게 성장해 있고, 루터가 피신하여 성경을 번역한 바르트부르크 성을 보여주므로 새로운 독일어 성경 시대의 도래를 증거하고 있다.

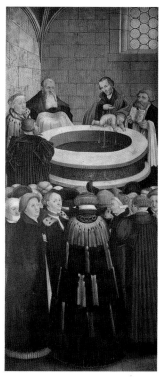

좌우 두 개의 패널은 같은 교회 안에서 이루어지는 세례와 죄의 고백으로 루터는 두 성례가 서로를 강화시키는 관계라 하여 성찬을 중심으로 좌우에 배치하고 있다. 세례는 영원한 하나님의 구원이란 점을 강조하기 위해 어린 아기에게 세례를 주는 장면을 묘사하고 있다. 아기가 글은 모르지만 성경을 펼쳐 보이므로 평생 믿음을 저버리지 말아야 함을 보여준다. 특히 루터는 츠빙글리와 함께 유아 세례를 옹호하며 유아의 믿음은 세례를 받도록 데려온 보호자의 믿음에 따라 함께 성장한다고 주장한다.

우측 패널 '죄의 고백'

비텐베르크 시장이며 루터의 고해자인 요하네스 부겐하겐Johannes Bugenhagen(1485/1558)이 양손에 두 개의 열쇠를 들고 서 있는데, 그는 평신도며 두 개의 열쇠는 매는 열쇠와 푸는 열쇠로 죄와 용서를 상징하고 있다. 루터가 고해성사의 문제점을 지적하고 하나님께, 공동체에서 공개적으로, 자신이 죄를 인식해야 한다는 3단계 죄의 고백 중 두 번째 공개 고백을 묘사한 것이다. 사제가 아닌 평신도인 시장을 고해를 듣는 자로 등장시키고 이를 성도들이 공개적으로 지켜보므로 가톨릭 사제들의 권한 남용과 비밀주의의 폐단을 고발하고 있다. 그의 오른쪽 죄인은 죄를 고백하고 회개하므로 죄를 푸는 열쇠로 기도받으며, 이를 거부한 왼쪽 죄인은 죄의 묶임에서 풀려나지 못하고 손이 묶인 채 등을 돌려 나가고 있다.

루터가 주장하는 새로운 예배의 모습을 보여주는 그림으로 설교와 기도를 중시한 루터가 설교단에서 성경을 펼쳐 놓고 성직자, 평신도, 어린이, 유아 모든 계층이 뒤섞여 있는 회중들에게 평등하게 성경에 근거한 말씀을 전한다. 성경이 보급되기 전 설교자의 말이 곧 하나님 말씀으로 성도들이 이를 확인할 방법이 없었던 것과는 대조적인 모습이다. 설교자는 십자가의 그리스도 처형 상을 가리키며 그리스도의 임재 안에 이분의 말씀임을 강조하므로 회중들로 하여금 말씀이 살아 있고 생생한 은총을 경험하도록 하고 있다.

의인의 7가지 자비

예수님의 수난이 시작되기 직전 제자들에게 마지막 가르침으로 임금의 입장에서 우측의 의로운 자들에게 "내가 주릴 때에 너희가 먹을 것을 주었고 목마를 때에 마시게 하였고 나그네 되었을 때에 영접하였고 헐벗었을 때에 옷을 입혔고 병들었을 때에 돌보았고 옥에 갇혔을 때에 와서 보았느니라."(마25:35~36)라며 일곱 가지 자비를 말씀하시고, 좌측의 그렇지 아니한 자들을 나무라시며 "그들은 영벌에, 의인들은 영생에 들어가리라."(마25:46)는 비유로 말씀하신 것을 기반으로 일곱 가지 자비

브뤼헐(자) '7가지 자비로운 행동' 1616~38, 패널에 유채 42.2×56.2cm, 안트베르펜 왕립미술관

브뤼헐(부)의 두 아들 피터르 브뤼헐(자)Pieter Brueghel(the Younger)(1564/1638)과 얀 브뤼헐Jan Brueghel(1568/1625)은 모두 화가로 큰 아들은 아버지 화풍을 이어받아 한 화면에 여러 가지 이야기를 담는 특기를 보이고, 둘째 얀은 〈시각의 알레고리〉 등 정물화로 유명하다. 좌측 코너부터 감옥에 갇혀 발이 족쇄로 채워진 자를 방문하여 위로하고, 목마른 자에게 물을 나누어주고, 주린 자들에게 빵을 나누어주고 있다. 헐벗은 자들에게 새 옷을 갈아 입도록 하며, 병든 자를 방문하여 보살펴주고, 나그네가 방문하자 환영하며 대접해 주고, 죽은 자를 관에 넣어 묻어주고 있다.

카라바조
'7가지 자비의 행위'
1607, 캔버스에 유채 390×260cm, 자비의 경건한 산 교회, 나폴리

카라바조가 사소한 일로 친구를 살해하고 피신하던 중 나폴리에서 그린 그림으로 테네브리즘의 효과가 잘 나타난다. 천사가 자비와 구원의 상징인 성모와 아기 예수를 감싸고 날개로 원을 그리며 호위하고 손을 아래로 뻗어 화면의 절반을 차지하며 아래서 벌어지는 7가지 자비로운 행동에 빛을 비추고 있다. 삼손이 당나귀 뼈에 물을 담아 마시므로 목마른 자에게 물을 주는 자비를 보이고, 주인이 나그네를 숙소로 안내하며 낯선 이를 반겨주며, 투르의 성 마르티누스가 옷도 입지 않고 등지고 앉아 있는 자에게 자신의 외투를 벗어준다. 억울한 누명으로

감옥에 갇혀 굶어 죽어가는 아버지를 면회 온 젊은 딸이 몰래 모유를 먹여 목숨을 살렸다는 행동에 감동받아 재판관도 자비를 베풀었다는 발레리우스 막시무스의 '아버지에게 자비를 베푼 딸의 동정심' 이야기를 묘사하며 감옥에 갇힌 자를 찾아가 젖을 먹이고 있으며 그 위에는 횃불을 밝히며 죽은 사람의 시신을 옮겨 장사 지내 주고 있다.

1. 주릴 때에 먹을 것을 주고Feed the hungry

2. 목마를 때에 마실 것을 주며Give drink'n to the thirsty

3. 나그네로 있을 때에 영접하고Give shelter to strangers

4. 헐벗을 때에 입을 것을 주고Clothe the naked

5. 병들어 있을 때에 돌보아 주고Visit the sick

6. 감옥에 갇혀 있을 때에 찾아주며Visit the imprisoned

7. 죽었을 때에 묻어주다Bury the dead

를 행하며 살도록 권면하신다.

죽음에 이르는 7가지 죄(七罪宗)

"이는 세상에 있는 모든 것이 육신의 정욕과 안목의 정욕과 이생의 자랑이니 다 아버지께로부터 온 것이 아니요 세상으로부터 온 것이라."(요일2:16)

"곧 사람의 마음에서 나오는 것은 악한 생각 곧 음란과 도둑질과 살인과 간음과 탐욕과 악독과 속임과 음탕과 질투와 비방과 교만과 우매함이니"(막7:21~22)

성 아우구스티누스는 말씀과 원죄로 인해 인간의 일상생활에 나타나는 죄스러운 성정 때문에 결과적으로 죽음에 이르게 된다는 원죄론을 주장한다. 그 원죄론에 근거하여 트렌트 공의회에서는 가톨릭 교리로 인정한 죽음에 이르는 일곱 가지 죄를 교만Superbia, Pride, 탐욕Avaritia, Greed, 정욕Luxuria, Lust, 분노Ira, Wrath, 탐식Gula, Gluttony, 질투Invidia, Envy, 나태Acedia, Sloth로 규정하고 라틴어 앞 철자만 따서 Saligia(칠죄종)라 칭한다. 7가지 죄악을 늘 생각하라는 것은 궁극적으로 7죄악과 각기 대응되는 겸손Humility, 사랑Love, 친절Kindness, 자기통제Self Control, 신의Faith, 관대Generosity, 열성Zeal에 이르는 선을 행하라는 역설적인 목표를 추구함에 있다.

보스
'7가지 사악한 죄와 4종말 사건'

1480, 패널에 유채 120×150cm, 프라도 미술관, 마드리드

히에로니무스 보스Hieronymus Bosch(1450/1516)는 15세기에 21세기 공상 과학 영화에나 나올 법한 기괴적이고 환상적인 그림을 그린 플랑드르의 거장이다. 책상 상판에 깔아 놓고 죄의 최후를 항상 생각하도록 하는 그림으로 중앙 원 안의 영혼을 비추는 눈의 동공 안에 부활하신 그리스도가 석관에서 일어나 옆구리의 상처를 보이시며 나타나시어 주변에 "주의하라, 주의하라 하나님께서 보신다CAVE, CAVE DEUS VIDET."는 말로써 경고하신다. 이를 둘러싸고 부채 모양으로 일곱 가지 사악한 죄가 묘사되는데 지구 모양으로 배치한 것은 세상 모든 곳에 죄가 널리 퍼져 있음을 상징하고 있다. 네 코너에 종말에 일어날 네 가지 사건으로 사람이 죽어 천국과 지옥에 이르는 과정을 보여준다. 상부 띠에는 "그들은 모략이 없는 민족이라 그들 중에 분별력이 없도다 만일 그들이 지혜가 있어 이것을 깨달았으면 자기들의 종말을 분별하였으리라."(신32:28~29)라는 말씀이, 하부 띠에는 "그가 말씀하시기를 내가 내 얼굴을 그들에게서 숨겨 그들의 종말이 어떠함을 보리니 그들은 심히 패역한 세대요 진실이 없는 자녀임이로다."(신32:20)라는 엄숙한 경고가 쓰여 있다.

임종하는 순간으로 사제, 수녀, 가족들이 죽어가는 병자를 둘러싸고 예배 중이며 해골은 화살로 찔러 죽이려는 순간을 노리고 있는데, 머리 위에 흰 천사와 검은 악마가 죽으면 데려가려고 대기하고 있다. 옆방에서 가족들은 카드놀이에 열중하고 있다.

최후의 심판으로 천사의 나팔 소리에 죽은 자들이 무덤에서 일어나고 있다. 천사들이 나팔을 불자 예수님은 12사도를 대동하고 무덤에서 나오는 영혼들을 심판하신다.

지옥의 장면으로 정욕, 탐식, 질투, 나태, 분노, 탐욕, 교만 일곱 가지 죄에 따라 각기 상응하는 벌을 받아 지옥으로 떨어진 죄인을 악마가 괴롭히고 있다.

천국의 장면으로 베드로가 천국 문 앞에서 구원받은 영혼을 환영하고 천사들은 보좌 앞에서 음악으로 축하한다. 악마는 아직 미련을 못 버리고 천국 문까지 따라와 지옥으로 데려갈 기회를 노리고 있다.

12시 방향부터 시계 방향으로 일곱 가지 죽음에 이르는 사악한 죄의 양상을 묘사하고 있다.

탐식Gluttony 뚱뚱한 남자가 아이가 칭얼대도 아랑곳하지 않고 식탁의 음식을 게걸스럽게 먹어 치우며 아내는 계속 요리를 갖고 온다. 옆에 술을 병째 들고 마시는 사람도 있다.

나태Sloth 난롯가에서 의자에 기대 개와 함께 잠을 자는 남편을 깨우는 아내는 성경과 묵주를 들고 교회에 가자고 꾸짖는다. 남편의 개와 같은 나태함을 풍자하고 있다.

정욕Lust 텐트 안에서 남녀가 술, 음식을 먹으며 음악을 연주하고 춤을 추는 어릿광대의 유희를 보며 즐기고 있다.

교만Pride 허영심 많은 여인이 새 모자를 쓰고 악마가 들고 있는 거울을 보며 자아도취 상태로 감탄하고 있다. 고양이는 마녀를 상징하고 악마의 거울은 허영과 교만의 상징이다.

분노Wrath 술집 앞에서 두 남자가 옷을 벗어 던지고 칼을 휘두르며 싸우고 있다.

질투Envy 구혼을 거절당한 부자가 서로 속삭이는 남녀를 보고 질투하며, 개는 앞에 놓인 뼈를 두고 창 안의 부부가 들고 있는 뼈를 노리며 짖는다. 한 사람이 어깨에 버거울 정도로 무거운 짐을 지고 간다.

탐욕Greed 부자는 재판관을 매수하여 가난한 자로 하여금 돈을 지불하라고 판결하도록 부탁한다. 재판관은 손을 뒤로 뻗어 돈을 받고 있다. 배심원들은 무관심 속에서 이를 묵인하고 있다.

홀바인(자)
'구약과 신약의 알레고리'

1530, 패널에 유채 64.1×74.6cm, 스코틀랜드 국립미술관, 에딘버러

한스 홀바인(자)Hans Holbein(the Younger)(1497/1543)은 화가인 아버지로부터 플랑드르의 세밀한 묘사를 배우고, 이탈리아 여행을 통해 균형 잡힌 구성을 배워 바젤에서 활동 시 주로 성화를 그린다. 1526년부터 영국 헨리 8세의 궁정화가로 활동하며 헨리 8세의 위풍당당한 초상화를 비롯하여 가족과 신하들의 모습을 그린 것으로 유명하다. 나무를 중심으로 잎이 마른 좌측은 구약, 잎이 풍성한 우측은 신약으로 구분하여 구약편 10장 크라나흐의 〈율법과 은총〉과 흡사한 개념을 보이고 있다. 좌측 산 위에서 모세가 돌판을 받고 그 아래 놋뱀이 백성들을 지켜준다. 아담과 하와가 뱀의 유혹을 받아 원죄로 인해 죽음에 이르는 모습을 관 속의 해골로 묘사했다. 우측 산 위에 십자가를 든 아기가 기도하는 성모께 다가오므로 그리스도의 탄생을 알린다. 예수님이 제자들을 가르치시는 모습이 보이고 십자가에서 죽임을 당하시지만 해골이 상징하는 죄를 밟고 부활하신다. 나무 아래 이사야 선지자와 세례 요한이 인간을 대표하는 벌거벗은 사람을 질책하며 예수님의 십자가를 가리킨다. 이 작품은 율법과 죽음의 시대인 구약을 마치고 은총과 구원의 시대인 신약을 맞이하는 상황으로 의미 있게 기억될 것이다.

PART 02

알레고리에 담긴
믿음의 비의(秘意)

내 마음이 하나님 내 구주를 기뻐하였음은
그의 여종의 비천함을 돌보셨음이라
보라 이제 후로는 만세에 나를 복이 있다 일컬으리로다
(눅1:47~48)

04

수태고지, 그리스도의 탄생

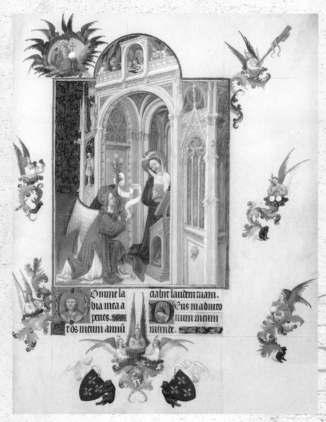

랭부르 형제 '수태고지' 1416, 필사본 29.4×21cm, 콩테 미술관, 상티이

04

수태고지, 그리스도의 탄생

프레스코화, 템페라화, 유채화

고딕 시대 화가 조토 디 본도네Giotto di Bondone(1266/1337)가 파도바 아레나 성당의 스크로베니 예배당 벽 네 면에 가득 예수님의 조부모 스토리부터 그리스도의 일생을 그린 프레스코화 연작은 제작된 지 700년이 넘었으나 지금도 생생한 자태로 조토의 순례자를 맞이하고 있다. 물론, 그림 보존을 위해 관람객을 예약제로 받는다든가 예약시간에 맞추려 헐레벌떡 뛰어온 관람객이 가쁜 숨을 내쉬는 것조차 그림을 상하게 한다며 예약시간이 되면 일단 다른 방으로 안내하여 15분간 비디오를 보여주며 몸과 마음을 진정시킨 후 평온한 상태에서만 조토의 전당에 들어가 만날 수 있도록 한다. 그런 유난스러움을 감안한다 해도 그 긴 세월을 견딘 프레스코화의 내구성의 비밀은 과연 무엇인가 파헤쳐본다.

프레스코Fresco는 '신선하다'란 뜻으로 석회석(탄산칼슘)이 열, 물에 의해 생석회(산화

조토의 스크로베니 예배당 프레스코, 아레나 성당, 파도바

칼슘), 소석회(수산화칼슘)로 변하는 성질을 이용하여 소석회 반죽을 벽면에 바르고 마르기 전에 채색한다. 물감이 벽면으로 스며들어 벽과 함께 응고되어 다시 견고한 석회석 상태로 변하므로 벽이 훼손되지 않는 한 그림은 그대로 보존된다. 고딕 시대 이전에는 대형 교회의 넓은 벽이나 천장, 심지어 바닥까지 모자이크 장식이 주류를 이루었다. 그러나 고딕 시대를 거치고 르네상스 시대에 들어서며 더욱 섬세한 묘사가 요구되고 정확한 작도에 의한 원근법이 그림의 기본이 되면서 모자이크를 대체하여 프레스코 기법이 급속히 확산된다. 피렌체의 수많은 교회의 장식, 미켈란젤로의 시스티나 예배당의 천장화는 물론, 이에 앞서 피렌체 거장들을 불러와 그린 좌우 벽의 모세의 일생과 그리스도의 일생 연작 모두 프레스코 기법으로 제작되었다.

프레스코화의 제작은 그림을 그리기 전에 몇 단계의 기초작업을 거치는데 우선 그림으로 장식할 벽에 아리초Arriccio(밑칠)라는 초지를 형성한다. 초지는 석회석에 열

을 가하여 생석회로 변화시킨 후 물에 불린 소석회에 모르타르와 굵은 모래를 섞은 후 개어 벽에 바른다. 다음은 실제로 그림을 그릴 회벽, 즉 인토나코Intonaco라 불리는 화지를 조성하는 단계인데 초지가 마르기 전에 이루어져야 한다. 화지는 장시간 물에 담가 두었던 소석회와 고운 모래를 섞어 갠 후 틈 없이 잘 밀착되도록 벽면과 수평을 유지하며 바른다. 이때 화지에 석회의 부착력을 높이기 위해 해초물을 섞기도 하고 소석회는 오랜 시간 물에 담가 숙성시킬수록 점성이 높아지므로 이를 감안하여 작업 계획을 세운다. 또한 화지가 마르기 전에 그림을 완성해야 하므로 당시 화가들은 역할을 분담하여 작업조를 나누고 매일 하루 동안 작업할 분량만큼의 초지를 조성하고 화지를 바르고 물감으로 그리는 작업의 양, 즉 조르나타Giornata(하루, 날, 일과)를 설정하여 작업했다. 보통 선을 경계로 하거나 통일된 문양 단위로 작업을 실시했는데 배경, 건물, 인물 등 작업의 복잡한 정도와 납기에 따라 달라진다.

 실제 그림을 그리기에 앞서 안료를 준비하는데 안료는 화학 작용에 의한 변색과 시간이 흐르면서 색 변화가 적은 천연재료를 선택하여 석판에 곱게 갈아 증류수로

벽에 초지와 화지가 조성된 단면 화지에 안료가 스며듦 화지와 안료가 화학 작용으로 굳음

개어 필요한 색깔대로 준비해 놓는다. 또한 회벽, 즉 화지가 마르기 전에 그려야 하기 때문에 사전에 스케치해 놓은 종이를 화지에 대고 윤곽선을 따라 구멍을 내어 그 위에 목탄 가루를 묻히면 구멍을 통해 스며든 목탄 가루에 의해 밑그림대로 화지에 윤곽선이 나타난다. 그리기 단계에서는 준비해 둔 물감으로 화지가 마르기 전에 신속히 윤곽을 그리고 채색 작업까지 완료해야 한다. 프레스코화는 그림과 벽이 함께 굳으며 만들어지기에 수정이나 덧칠이 불가능하여 화가의 실력이 그대로 드러나므로 작업은 매우 신중하면서 신속하게 이루어져야 한다.

그림과 초지 및 화지가 함께 굳어지는 단계에서는 물감이 석회벽의 미세한 공깃구멍을 통해 스며들어 시간이 지나면서 소석회의 주성분인 수산화칼슘은 품고 있던 물을 증발시키며 공기 중의 이산화탄소를 흡수하여 석회석(탄산칼슘)으로 변하고 계속 수분을 배출하며 점점 견고하게 굳어져 벽의 표면에 얇은 칼슘 피막으로 방수층이 형성되는 화학 반응이 일어난다.

소석회(수산화칼슘) + 이산화탄소 → 석회석(탄산칼슘) + 물 배출↑

$$Ca(OH)_2 + CO_2 \longrightarrow CaCO_3 + H_2O$$

프레스코화 작업은 이 같은 화학 반응이 일어나는 상태에서 진행하기 때문에 천장화 작업 시 석회물이 머리로 떨어져 미켈란젤로의 머리가 많이 빠졌다는 이야기도 전해진다. 이렇게 굳어진 안료는 견고하게 보호되어 오랜 세월이 지나도 변함없이 그 수명을 유지할 수 있게 되므로 적어도 건축물이 무너지지 않는 한 프레스코화는 늘 거기 존재하게 된다.

템페라화는 세코Secco(건조하다) 기법 중 하나로 프레스코의 습식 기법에 반한다. 템페라화는 이집트의 파피루스에 그린 채색화나 목관의 외부를 장식한 데서 유래하여

비잔틴 시대의 이콘을 거쳐 고딕 시대는 제단화에서 주로 사용되고 르네상스 시대에는 보다 섬세한 이야기를 담은 성화로 이어지며 프레스코화와 양대 축을 형성한 그림 기법이다. 템페라Tempera는 그리스어 '섞다, 혼합하다Temperare'에서 유래한 말로 안료에 계란, 꿀, 무화과나무 수액을 섞어 패널에 그리는 것으로 섬세한 묘사가 가능하고 광택이 나므로 제단화나 소형의 디테일한 묘사가 요구될 때 주로 사용한다.

당시에는 캔버스가 없었기에 그림을 그릴 면인 지지재Support로 패널Panel을 만드는 단계부터 시작한다. 떡갈나무, 너도밤나무, 포플러, 마호가니 등 뒤틀리지 않는 딱딱한 재질의 나무판을 그림 크기에 따라 이어 붙여 아교와 레진(수지)을 섞어 만든 혼합물로 코팅하고 그 위에 아사천을 붙여 마른 아교와 석회를 혼합한 제소Gesso로 바탕칠을 반복하여 물감이 잘 스며들 수 있도록 부드럽고 단단한 패널을 완성한다. 제소가 마른 후 목탄으로 밑그림을 그리고 물감을 준비한다.

두초 '마에스타' 제단화(좌 : 전면, 우 : 후면)　　　　　　1308~11, 패널에 템페라 490×460cm, 시에나 두오모 박물관

물감은 주로 천연재료를 사용해 색깔별로 구분하여 안료에 계란, 아교, 물풀, 카세인Cacein 등의 매제를 섞어서 사용하는데 가장 전통적인 방식은 계란을 사용하는 에그 템페라가 주도했다. 계란의 노른자, 흰자를 분리한 후 막을 제거하고 증류수에 타서 잘 섞은 다음 안료와 개어 물감을 만드는데, 노른자는 지방 함유량이 높아 피막이 유연하고 견고하지만 건조시간이 길고(3~6주), 흰자는 건조가 빠르고 표면에 광택 효과를 낼 수 있지만 피막이 약하여 박리 현상이 나타나므로 장기간 보존이 어려운 점을 고려하여 용제를 선택한다. 템페라화는 화려한 광택 효과를 낼 수 있어 프레스코화에서 후광이나 돋보이는 부분을 금박이나 원색 안료를 사용한 템페라화로 처리하는 혼합 기법이 적용되는 경우도 많이 볼 수 있다.

보통 유화라 부르는 유채화Oil Painting(油彩畵)는 안료를 녹이는 용제로 린시드유(아마씨 기름) 등 기름을 사용하여 패널이나 캔버스에 그리는 것으로 15세기 초 플랑드르의 얀 판 에이크(동생)Jan van Eyck(1395/1441)가 템페라화로 묘사할 수 없는 새로운 효과를 시도하며 시작된다. 유화는 여러 색을 블렌딩하여 작가가 원하는 이상적인 색을 만들 수 있고 색의 농담 표현이 용이하며 불투명, 반투명, 투명 효과도 가능하고 두께를 조절하여 질감의 변화를 줄 수 있고 건조 후 색의 변화가 거의 없으며 덧칠도 가능하여 자유자재로 묘사가 가능하다. 따라서 유화는 르네상스의 물결과 함께 급속도로 확산되어 회화 형태의 주류로 등장한다. 현재 사용되는 튜브 물감은 19세기 초기 인상파 화가들이 사용하기 시작했는데 화가들은 아틀리에를 떠나 더 이상 상상의 빛이 아닌 자연의 빛이 연출하는 새로운 색과 형상을 만들어 내며 자연과 직접 대화하고 그 변화를 그대로 캔버스에 담게 되는 획기적인 변화를 가져온다.

르네상스 초기의 유화도 주로 패널에 그렸는데, 색의 제약은 극복했으나 화판의 제약으로 그 효과를 극대화할 수 없어 다양한 그림을 그릴 수 있는 대형 화판의 필요성이 생겼고 그에 따라 캔버스가 등장한다. 캔버스는 틀을 만들고 그 위에 거친

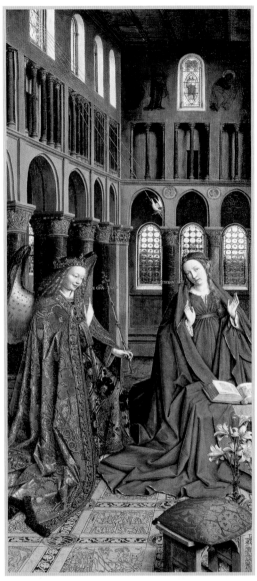

판 에이크(동생) **'수태고지'**
1435, 패널에 유채 93×37cm, 런던 국립미술관

직포나 마포를 팽팽하게 씌워 고정시킨 후 유화 물감이 잘 배어들 수 있도록 백아(탄산칼슘의 천연토)나 석고를 아교로 반죽한 것과 징크 화이트 물감을 린시드유로 용해한 백색 바닥재를 섞어 칠하여 만든다. 캔버스는 프레임Frame을 확장하면 벽을 채울 수 있는 대형 그림도 가능하여 틴토레토는 폭이 22미터에 달하는 대형 그림을 그리게 된다.

미술관에 전시된 그림이나 책에 소개된 그림의 기본 정보로는 작가, 제목, 제작시기, 형태와 크기, 현재 소장된 장소를 명시한다. 여기서 형태는 물감과 서포트를 함께 표시하는데 'Tempera on panel'로 되어 있으면 패널에 그린 템페라화며 간혹 panel 대신 구체적으로 wood, oak 등 재질의 종류를 명시할 때도 있다. 플랑드르 화가들의 그림은 주로 패널

에 유화(유채)로 그렸기에 'Oil on panel'로 표시되며, 바로크 이후에는 대부분 캔버스 사용이 보편화되므로 'Oil on canvas'로 표시된 그림이 많다.

수태고지 4단계

구약의 창세기에서 하나님은 흙으로 남자(아담)를 창조하시고, 남자의 갈비뼈로 여자(하와)를 만드시고, 한 남자와 한 여자로부터 사람(자손)이 태어나도록 하신다. 그러나 이렇게 태어난 자들의 후손으로 하나님 나라를 만들려 하셨으나 뜻을 이루시지 못한 채 구약 시대를 마감한다. 하나님은 신약에서 방법을 바꿔 남자 없이 성령으로 여자(성모 마리아)로부터 남자(예수님)를 탄생시키려 계획하신다. 따라서 그 계획이 시작되는 수태고지는 의미가 크다.

수태고지란 천사가 성모 마리아에게 잉태를 알리는 사건으로 복음서 중 누가복음에만 짧게 기록되어 있지만, 결혼도 하지 않은 마리아에게는 엄청난 사건이다. 이같이 인간이 느낄 수 있는 극한의 갈등 상황을 화가들은 '수태고지'란 제목으로 순간을 포착하듯 급격히 변화하는 감정에 따라 강조점을 달리하여 차별화한 작품을 내놓는다. 이들은 수태고지를 구시대(구약)는 지나가고 하나님의 새로운 계획으로 새 시대(신약)의 시작을 알리는 중대 사건으로 부각시키고 있다.

수태고지의 순간, 마리아에게는 당황 – 놀람 – 심사숙고 – 의심 – 반문 – 순종으로 변화하는 복합적인 감정이 발현된다. 갑자기 가브리엘 천사가 나타나 "은혜를 받은 자여 평안할지어다 주께서 너와 함께하시도다."(눅1:28)라며 안부를 묻자 경이로운 상황에 당황한다. 이후 마리아는 천사가 전하는 말 "네가 하나님께 은혜를 입었느니라 보라 네가 잉태하여 아들을 낳으리니 그 이름을 예수라 하라."(눅1:31)라는 말

을 듣고 놀라지만 그 말을 심사숙고한다. 그리고 마리아는 "나는 남자를 알지 못하니 어찌 이 일이 있으리이까."(눅1:34)라 의심하고 반문하며 두려워한다. 여기서 '알다'로 쓰인 히브리어 '요데아'는 '알다', '동침하다'란 뜻으로 "아담이 그의 아내 하와와 동침하매 하와가 임신하여 가인을 낳고"(창4:1)에도 쓰인 말로 마리아로서 도저히 이해할 수 없는 상황이 발생하고 있음에 따른 반문이다. 이에 천사가 "성령이 네게 임하시고 지극히 높으신 이의 능력이 너를 덮으시리니"(눅1:35)라 말하며 엘리사벳의 잉태 소식도 전한다. 모든 상황을 파악한 마리아는 자칫 돌팔매를 맞아 죽을 수도 있는 생명의 위협을 감수하고 용기를 내어 "주의 여종이오니 말씀대로 내게 이루어지이다."(눅1:38)라고 고백하며 순종하자 천사가 떠나간다.

혼자 남은 마리아는 천사가 전한 엘리사벳의 잉태 소식에 의문을 갖고 엘리사벳을 방문하여 잉태를 확인하고 엘리사벳으로부터 주님의 어머니로 축복받는다. 마리아는 주님의 은총에 감사하며 11절로 이루어진 마리아의 찬가를 부른다.

"내 영혼이 주를 찬양하며
내 마음이 하나님 내 구주를 기뻐하였음은
그의 여종의 비천함을 돌보셨음이라
보라 이제 후로는 만세에 나를 복이 있다 일컬으리로다
능하신 이가 큰일을 내게 행하셨으니 그 이름이 거룩하시며
긍휼하심이 두려워하는 자에게 대대로 이르는도다
그의 팔로 힘을 보이사 마음의 생각이 교만한 자들을 흩으셨고
권세 있는 자를 그 위에서 내리치셨으며 비천한 자를 높이셨고
주리는 자를 좋은 것으로 배불리셨으며 부자는 빈 손으로 보내셨도다
그 종 이스라엘을 도우사 긍휼히 여기시고 기억하시되

틴토레토
'수태고지'

1576~81, 캔버스에 유채 440×542cm, 산 로코 대신도 회당, 베네치아

베네치아의 매너리즘을 주도했던 마니에리스트Maniériste 틴토레토는 르네상스 전통 도상을 탈피하여 차별화된 파격을 보여준다. 무대는 로지아(회랑)가 아닌 기둥만 남은 폐허의 집에서 마리아는 집안일을 하던 흔적을 보이며 잠시 성경을 읽고 있고, 요셉은 밖에서 톱질하며 집수리에 열중하고 있다. 이때 갑자기 가브리엘 천사가 아기 천사들의 호위를 받으며 마리아의 집으로 날아 들어와 공중에 정지한 상태로 수태를 전한다. 이 작품은 마리아가 갑자기 나타난 천사와 그가 전하는 말에 화들짝 놀라서 읽고 있던 성경을 무릎 위로 떨어뜨리고 손을 들며 몸을 뒤로 피하는 수태고지 첫 단계인 당황과 놀라움에 초점을 맞추고 있다. 르네상스 시대에는 마리아를 우아하고 정숙한 부잣집 여인의 모습으로 그렸으나 틴토레토는 수수한 옷을 입혀 가사를 돌보는 평범한 여인으로 그리며 순종에 앞서 놀라는 인간 본연의 모습을 부각하고 있다. 기둥을 중심으로 좌측에는 요셉이 폐허가 된 집을 수리하려 애써 보지만 문과 벽을 막을 만한 자재가 변변치 않다. 이같이 거의 수리가 불가능한 상태는 구약을 상징한다. 우측은 가브리엘 천사가 수태를 전하자 강렬한 성령의 빛이 마리아를 비추며 하나님의 새로운 계획이 시작됨을 알린다. 르네상스 시대의 수태고지에서 가브리엘 천사는 항상 마리아 앞으로 다가와 무릎을 꿇지만, 틴토레토는 가브리엘을 공중에 띄우고 성령의 빛을 강조하므로 교권의 확립이라는 반종교개혁 운동에 앞장선다. 이후 엘 그레코에 이어 바로크의 카라바조, 루벤스 모두 그를 따라 천사를 하늘에 머무는 존재로 묘사하여 더욱 역동적이며 극적인 순간의 수태고지 도상을 선보인다.

4. 수태고지, 그리스도의 탄생 **127**

우리 조상에게 말씀하신 것과 같이 아브라함과 그 자손에게

영원히 하시리로다 하니라."(눅1:46~55)

수많은 음악가들이 복음서의 마리아의 찬가로 마그니피카트Magnificat란 곡을 만들게 된다.

묵주기도

묵주기도는 그리스도와 성모 마리아를 함께 묵상하는 관상기도로 예수님의 탄생(환희), 죽음(고통), 부활(영광)의 삼각 순환고리에 의한 구원 사역을 깊이 묵상하며 살아가는 그리스도인의 기도의 기본으로 권장되었다. 묵주기도는 13세기 이단들이 교회를 위협하자 성 도미니쿠스Sanctus Dominicus(1170/1221)가 지방을 순회하며 성도들에게 묵주를 사용하여 성모 마리아의 환희에 대해 기도를 드리도록 한 묵상기도인 '도미니크 묵주기도'로 시작되어 확산된다. 이후 트렌트 공의회의 결의에 따라 1569년 비오 5세가 5단으로 이루어진 세 개의 신비에 모두 15단 기도로 묵주기도를 정식 선포했다.

환희의 신비 : 마리아께서 _____을 묵상합시다

　1단 : 예수님을 잉태하심

　2단 : 엘리사벳을 찾아보심

　3단 : 예수님을 낳으심

　4단 : 예수님을 성전에 바치심

　5단 : 잃으셨던 예수님을 성전에서 찾으심

영광의 신비 : 예수님께서 _____을 묵상합시다

　1단 : 부활하심

2단 : 승천하심

3단 : 성령을 보내심

4단 : 마리아를 하늘에 불러 올리심

5단 : 마리아께 천상 모후의 관을 씌우심

고통의 신비 : 예수님께서 우리를 위하여 _____ 을 묵상합시다

1단 : 피땀 흘리심

2단 : 매 맞으심

3단 : 가시관 쓰심

4단 : 십자가 지심

5단 : 십자가에 못 박혀 돌아가심

그리고 2002년 교황 요한 바오로 2세가 묵주기도의 중요성을 다시금 강조하며 그리스도의 공생애를 묵상하는 '빛의 신비'를 추가하므로 복음서의 전체를 포함하는 기도로 완성된다.

빛의 신비 : 예수님께서 _____ 을 묵상합시다

1단 : 세례받으심

2단 : 가나에서 첫 기적을 행하심

3단 : 하나님 나라를 선포하심

4단 : 거룩하게 변모하심

5단 : 성체성사를 세우심

비버 : '묵주소나타Die Rosenkranz-Sonaten'

하인리히 이그나츠 프란츠 비버Heinrich Ignaz Franz von Biber(1644/1705)는 보헤미아 출신으로 잘츠부르크에서 활동한 바이올린 명 연주자다. 그는 묵주기도의 신비스럽고 극적인 사건을 바이올린이 중심이 된 기악으로 묘사했다. 〈묵주소나타〉는 16곡(15단 기도와 마지막 곡)으로 구성되며 성악이 아닌 기악으로 된 종교음악이란 점에서 당시로선 획기적인 시도였고 곡의 내용면에서도 시대를 앞서가고 있다.

이 곡은 바이올린 현의 조율 방법을 변경하여 연주하는 '스코르다투라Scordatura'라는 조현법을 사용해 현을 5도가 아닌 2, 3, 4도 간격으로 조율하여 색다른 소리를 내도록 하고, 현의 높이를 조절하므로 2중, 3중 겹줄치기를 과감하게 구사하여 묘한 화음 및 몽환적인 분위기의 불협화음과 같은 음향 효과로 종교적 경건함과 신비로움을 극대화하고 있다.

1부 : 환희의 신비	9번 : 십자가를 지신 예수님
1번 : 예수님의 잉태	10번 : 십자가에 못 박히신 예수님
2번 : 엘리사벳을 방문	3부 : 영광의 신비
3번 : 예수님의 탄생	11번 : 예수님의 부활
4번 : 예수님을 성전에 바침	12번 : 예수님의 승천
5번 : 예수님을 성전에서 찾음	13번 : 성령강림
2부 : 고통의 신비	14번 : 하늘에 들어올려진 마리아
6번 : 감람 산 위의 예수님	15번 : 마리아의 대관식
7번 : 채찍질당하시는 예수님	16번 : 파사칼리아
8번 : 가시면류관을 쓰신 예수님	

〈묵주소나타〉는 예수님의 잉태부터 마리아의 대관식까지 예수님 생애 전반에 걸친 15단의 기도를 묘사한 15곡의 소나타와 마지막 곡인 파사칼리아가 추가된 연작 형태로 각 단의 기도를 곡의 제목으로 한 표제적 성격을 띠며, 각 소나타는 다양한

악기를 조합한 무곡으로 악장을 구성하여 표제를 절묘하게 묘사하고 있다. 이 곡은 독특한 악기 배열로 마치 다성의 성악을 듣는 것 같이 섬세하고 인상적으로 표현하는데 이는 훗날 바흐가 〈브란덴부르크 협주곡〉 전 6곡에서 각 곡마다 연주 악기를 달리하여 효과를 본 것과 〈관현악 모음곡〉 전 4곡에서 다양한 순서로 무곡을 배열한 악장 구성으로 고전모음곡(조곡)의 표준을 보인 것보다 한 세대나 앞선 시도다.

전곡은 예수님의 생애 전체를 아우르기에 해당 스토리가 나오는 시점에 계속 나누어 모두 소개하려 한다.

비버 묵주소나타 중 소나타 1번 : 예수님의 잉태
Verkündigung der Geburt Christi(눅1:28~38) - Vn, Va, Org

수태고지 소나타로 천사의 강림과 은총이 가득한 동정녀의 응답이 들리는 듯하다. 피날레에 임무를 다하고 날아가는 천사의 생생한 암시가 인상적이다.

> 1악장 : 전주곡Prelude
> 2악장 : 아리아Aria-Variation, Allegro(눅1:28~38)
> 3악장 : 피날레Finale-Adagio

비버 묵주소나타 중 소나타 2번 : 엘리사벳을 방문
Marias Besuch bei Elisabeth(눅1:39~46) - Vn, Lute

도입부에서 무거운 몸으로 언덕을 넘는 느린 발걸음의 여행이 있은 후 자궁 속의 아이가 발길질하는 상황을 묘사한다.

> 1악장 : 소나타Sonata-Presto
> 2악장 : 알망드Allemande
> 3악장 : 프레스토Presto(눅1:39~46)

안젤리코
'수태고지'

1430~2, 목판에 템페라 194×194cm, 프라도 미술관, 마드리드

프라 안젤리코Fra Angelico(1378/ 1455)는 도미니크 수도회 소속 수도사로 본명은 귀도 디 피에트로 Guido di Pietro며 마사초의 영향을 받아 프레스코화는 물론, 템페라화, 필사본 장식 등 다방면에 천재성을 보인다. 수태고지만 15작품을 남길 정도로 이 주제에 남다른 애착을 갖고 있으며, 특히 피렌체 산 마르코 수도원의 수도사들이 기거하는 방Cell 42개에 그리스도의 수난 프레스코화 연작을 그려 놓았으며, 말년에 바티칸에 초빙되어 교황의 집무실에도 프레스코화 작품을 남긴다. 아담과 하와는 천사에 의해 낙원에서 추방되는데 이는 옛 언약이 깨어지고 구약의 시대가 지나갔음을 의미하며 구약과 신약의 두 가지 사건을 함께 보여주며 예형론에 의한 통일성, 연속성을 추구하고 있다. 가브리엘 천사가 방문하여 마리아에게 잉태를 전하는 새로운 언약으로 대체되는 신약이 시작되는 순간을 말하고 있다. 좌측 모서리에서 하나님의 손이 가리키는 방향으로 성령의 빛이 비춰지며 이 빛을 따라 비둘기가 날아오는데 이는 성령으로 잉태함을 의미한다. 마리아는 하나님의 뜻을 받아들이듯 가슴에 손을 모으고 순종의 자세를 취한다. 배경은 피렌체에서 유행하던 건축 양식인 로지아(회랑)에서 벌어지는데 로지아의 형상은 'M'자로 마리아Maria와 어머니Mater와 연결되며 수태고지 도상에 흔히 나타난다. 정원의 꽃은 마리아의 동정을 상징하고 있다. 이 그림은 제단화로 제단 위에 세워 놓도록 그린 것으로 하단은 프레델라Predella라는 제단화의 아랫부분인데 주 패널과 관련 있는 소형 그림 또는 부조, 성물 등으로 장식된다. 이 제단화의 프레델라는 다섯 개의 소형 템페라화, 즉 '마리아의 탄생과 혼인, 엘리사벳을 방문, 동방박사의 경배, 예수님을 성전에 봉헌, 마리아의 죽음'으로 구성하여 본 그림의 주인공인 마리아의 생애를 함께 보여주고 있다.

샤르팡티에 : '마그니피카트Magnificat', H. 73

마르크 앙투안 샤르팡티에Marc-Antoine Charpentier(1643/1704)는 바로크 중반 장 바티스트 륄리Jean-Baptiste Lully(1632/87)와 함께 프랑스 최고의 작곡가로 칭송을 받았다. 그러나 그는 루이 14세의 총애를 받던 궁정음악가 륄리와 달리 실력은 월등함에도 권력과 일정 거리를 두고 자신의 깊은 신앙심을 기반으로 교회를 중심으로 활동하며 교회음악에 전념하므로 범접할 수 없는 음악 세계를 구축한다. 그는 500곡이 넘는

다 빈치 '수태고지'　　　　　　　　　　　　1472~5, 목판에 템페라 98×217cm, 우피치 미술관, 피렌체

레오나르도 다 빈치Leonardo da Vinci(1452/1519)의 수태고지 현장은 실내가 아닌 부유한 집의 꽃이 만발한 정원으로 배경에 사이프러스가 보이는 토스카나 지방을 르네상스의 특징인 일점 원근법과 원경을 흐리게, 근경을 또렷하게 묘사하는 대기 원근법을 혼합하여 적용하고 있다. 화면을 반으로 나누어 마리아쪽의 배경은 인간 세계를 뜻하는 인간이 만든 건축물이고, 천사쪽은 신이 만든 세계를 뜻하는 꽃과 나무가 울창한 자연으로 하여 수태고지를 신과 인간이 만나는 상황으로 묘사하고 있다. 천사가 오른손을 들어 축복을 표시하자 성경을 읽던 마리아가 놀라며 반응한다. 마리아 앞에 놓인 대형 독서대는 메디치가의 대리석 석관과 흡사하게 묘사하여 마리아가 지적인 여성임을 강조하고 있다. 마리아의 옷 주름, 비치는 베일, 밭에 피어 있는 꽃 등 세부 묘사가 뛰어나다.

다작을 남기는데, 처음 듣는 낯선 곡이라도 품위 있고 우아하고 거룩하다면 거의 샤르팡티에의 곡이 맞을 정도로 고품격 음악을 선사하고 있다. 원래 사람들이 숨은 보석의 진가를 몰라보듯 샤르팡티에는 사후 250년이 지난 1950년에야 비로소 음악학자 윌리 히치콕Hugh Wiley Hitchcock(1923/2007)이 그의 작품 550곡을 정리하여 작품번호에 'H'를 붙이며 급속도로 알려지게 되어 현재 고음악가들이 선호하는 최고의 작곡가 위치에 오른다.

샤르팡티에는 마리아의 찬가(눅1:46~55)로 모두 6곡의 마그니피카트를 작곡했다. 가사에 신경 쓰지 않고 음악만 듣더라도 사악한 마음이 사라지고 은혜와 감사가 마음속에 가득 차며 거룩함을 느낄 수 있다. 〈마그니피카트〉는 세 명의 독창자(A, T, B)에 의한 3성 성악에 두 대의 바이올린과 콘티누오의 반주가 따르며 곡의 구분 없이 본문 가사대로 노래한다. 성모는 알토 파트로 보통 카운터테너가 맡아 처녀의 몸으로 엄청난 일을 당하지만 기품을 잃지 않고 순종하는 순수한 자태를 나타내며 테너와 베이스는 이를 최고의 화성으로 받쳐주고 있다.

비발디 : '마그니피카트Magnificat', G minor, RV 610

비발디는 합주협주곡 〈사계〉로 유명하며 600여 곡의 협주곡을 작곡했다. 그는 25세에 사제 서품을 받고 베네치아의 자선병원 부속 여자음악학교Pio Spedale della Pietá에서 음악교사와 합창장을 겸임하며 40년간 실제 교회 예배 시 찬양을 위한 교회음악을 많이 남기고 있다. 당시에도 베네치아는 관광객들이 많아 주일이면 그들이 산 로코 대신도회 등 대형 교회의 예배에 참석하곤 했는데 여기서 비발디는 학교 합창단과 합주단을 지휘하며 함께 특별 찬양을 불렀다고 한다. 이를 본 장 자크 루소Jean-Jacques Rousseau(1712/78)는 "피오 스페달레 델라 피에타의 음악은 베네치아의

오페라보다 훌륭하고 세계의 어떤 공연과도 경쟁할 수 있는 수준이다."라고 느낀 점을 이야기했다.

비발디는 누가복음 1장 46~55절의 마리아의 찬가를 가사로 작품번호 RV 610, 611 두 곡의 마그니피카트를 작곡한다. 그중 RV 610은 네 명 또는 여덟 명의 독창자와 합창, 그리고 관현악 반주로 모두 9곡으로 매우 짜임새 있는 구성을 보여준다.

첫 곡은 합창으로 '내 영혼이 주를 찬양합니다'로 선언하듯 시작한다. 2곡은 바이올린 리토르넬로가 지속되는 가운데 세 개의 연속적인 독창이 소프라노-알토-테너로 이어지며 합창이 가세한다. 곡의 중심부인 3, 4, 5곡에 코랄을 배치하는데, 비발디의 재치가 드러나는 텍스트 페인팅을 적용하여 가사의 내용에 따라 '그의 자비'에서 평탄하게, '그의 능력'에서 도약하며 상승으로, '내리치시다'는 폭풍우가 치듯 하강음으로 묘사하고 있다. 6곡은 두 명의 소프라노의 2중창으로 매우 아름다운 화음을 보여주며, 7곡은 엄숙한 합창으로 이어진다. 8곡은 두 대의 오보에 반주에 의해 화성적인 3중창이 불리며, 마지막 합창은 첫 곡과 같은 주제로 시작하여 대위법적으로 전개되고 장엄하게 아버지께 영광 돌리며 마무리된다.

1곡 합창 : 내 영혼이 주를 찬양합니다 Magnificat anima mea Dominum

2곡 독창(S, A, T)과 합창 : 그리고 내 영혼의 유산 Et exsultavit spiritus emus

3곡 코랄 : 그리고 주님의 자비 Et misericordia ejus

4곡 코랄 : 그의 팔로 능력을 보여주시다 Fecit potentiam

5곡 코랄 : 권세 있는 자를 그 위에서 내리치셨으며 Deposuit potentes

6곡 2중창(S1, S2) : 굶주린 자를 배불리시며 Esurientes implevit

7곡 합창 : 이스라엘을 도우셨다 Suscepit Israel

8곡 3중창(S, A, B)과 합창 : 주님이 말씀하시길 Sicut locutus est

9곡 합창 : 아버지께 영광 Gloria Patri

플레미시 거장-캉팽 '탄생'

1420, 목판에 유채 87×70cm, 디종 예술 박물관

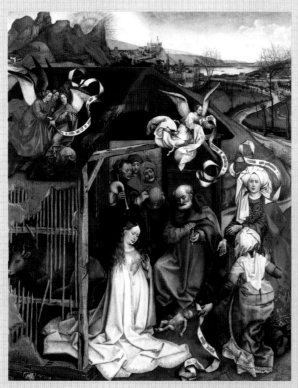

〈탄생〉은 그리스도의 탄생 시 일어난 사건으로 외경 야고보 원 복음서 19~20장에 기록된 의심 많은 산파와 목동들의 경배를 함께 묘사한 작품이다. 만화의 말 풍선 효과를 보이는 띠에 대화를 적어 작가의 묘사를 구체적으로 알리고 있다. 요셉은 아내가 해산할 때가 되자 산파를 불러오는데, 마리아는 브리기타 성녀의 환시대로 기도 중 이미 아기를 낳는다. 산파가 마리아를 보니 처녀의 모습 그대로라 다른 산파인 살로메를 부른다. 살로메가 와서 마리아의 몸을 확인하지 않고는 믿을 수 없다며 마리아의 몸에 손을 대자 손이 마비되었는데, 자신의 의심을 뉘우치고 아기를 품에 안으니 마비가 풀리고 치유되었다는 이야기를 묘사한 그림이다. 성모와 아기 예수는 14세기 스웨덴의 성녀 브리기타의 환시 "긴 금발을 어깨까지 늘어뜨린 마리아가 무릎을 꿇고 경건하게 기도하는 도중 태어난 순결한 아기는 벌거벗은 채 땅에 누워 온몸으로 빛을 발한다."에 따르고 있다. 마리아는 브리기타의 환시에 따라 금발에 흰옷을 입고 무릎 꿇고 앉은 모습이고 아기는 벌거벗은 상태로 바닥에 누워 있으며 요셉은 촛불을 밝히고 있고 좌측 천사의 기별을 받은 목동들이 달려와 모자를 벗고 아기 예수께 경배를 드린다. 등지고 있는 먼저 불려온 산파는 낳은 아기를 보고 '동정녀가 아기를 낳았다.'란 띠를 흔들며 찬양한다. 의심 많은 살로메가 와서 마리아의 몸에 손을 대자 손이 마비되어 '나는 만져 본 후 믿으리라.'고 쓰인 띠를 놓쳐 그 띠가 날아간다. 살로메는 훗날 예수님 옆구리의 상처를 확인하고서야 믿는 도마의 예형이다. 이때 흰옷 천사는 살로메를 향하여 '아기에게 손을 대고 안아라. 그러면 네게 기쁨과 평화가 함께하리라.'란 띠를 날리며 구원의 메시지를 보내고 있다. 살로메가 자신의 의심병을 뉘우치고 아기 예수를 안자 손의 마비가 풀려 정상으로 회복된다. 이는 훗날 예수님께서 이적을 보이며 말씀하신 믿음으로 치유되는 상황의 예형을 보여주는 것이다.

비버 묵주소나타 중 소나타 3번 : 예수님의 탄생
Christi Geburt(눅2:7~16)-Vn, Org

고요한 밤 불침번을 서는 양치기와 그들 앞에 나타난 천사가 묘사되고 양치기들의 경배로 마지막을 장식한다.

1악장 : 소나타Sonata-Presto
2악장 : 쿠랑트Courante-Double
3악장 : 아다지오Adagio(눅2:7~16)

생상스 : '크리스마스 오라토리오Oratorio de Noël', OP. 12

생상스는 〈동물의 사육제〉와 〈오르간 교향곡〉으로 유명하다. 그는 파리음악원 졸업 직후부터 파리 스테메리 교회를 거쳐 마들렌 교회에서 오르간 연주자로 봉직하며 미사, 레퀴엠 및 코랄 작품 등 교회음악에 오르간 선율이 깔리는 온화하고 따뜻한 매우 인상적인 작품을 남긴다. 예술 자체를 사랑했기에 모든 작품이 그지없이 순수하며 친근감 있게 다가오므로 생상스의 교회음악은 매력적인 선율과 변화무쌍한 반전으로 시간 가는 줄 모르고 집중하게 하는 마력이 있다. 〈크리스마스 오라토리오〉는 생상스가 23세에 작곡한 곡이라 믿어지지 않을 만큼 원숙미가 넘치며 선율이 매우 아름답다. 이 곡은 신비로운 전주곡으로 시작하여 독창 4부와 합창에 오르간과 하프, 현악 합주의 반주로 이루어진 모두 10곡으로 구성된 성탄 분위기가 물씬 풍기는 곡이다. 만일 나이 들수록 성탄절 기분이 나지 않는다면 꼭 이 곡을 들어보길 권하고 싶다.

첫 곡은 바흐 스타일이라 명시한 전주곡으로 목자들이 눈 쌓인 길을 지나 아기 예수를 경배하러 가듯 현과 오르간으로 신비로운 분위기를 연출하며 시작된다. 2곡은 테너와 소프라노가 대화하며 목자가 오고 있음을 알리고 합창으로 부르는

영광송으로 마무리된다. 3, 4곡은 소프라노 아리아로 주님의 오심을 기다렸다며 간절하게 아뢰고 이어서 테너의 주님에 대한 믿음을 고백할 때 합창이 가세하여 믿음을 확고히 한다. 5곡은 너무 아름다운 소프라노와 베이스의 2중창이 하프와 오르간 반주로 성탄의 분위기를 더하며 주님 이름으로 축복을 노래한다.

1곡 전주곡Prelude In the Style of Bach

2곡 서창과 합창 : 목자가 옵니다, 영광송Et pastores erant-Gloria

3곡 아리아(S) : 나는 주님을 기다렸습니다Expectans expectavi Dominum

4곡 아리아(T)와 합창 : 주님, 저는 믿습니다Domine, ego credidi

5곡 2중창(S, B) : 주의 이름으로 오시는 이에 축복Benedictus qui venit

주의 이름으로 오시는 이여	가장 높은 곳에서 호산나(마21:9)

6곡은 분위기가 바뀌어 합창으로 소리 높여 외치며 아기 예수의 수난을 예고하고, 곡 후반은 다시 고요하게 마무리한다. 7곡은 환상적인 하프의 전주로 시작하는 3중창으로 소프라노는 매우 기교적이고 테너는 청아하게 노래 부른다. 8곡은 성악 4부의 4중창과 합창으로 '할렐루야'가 이어지고, 9곡은 오르간으로 신비로운 전주곡의 주제에 이끌려 5중창으로 시작하여 합창이 '할렐루야'로 응대한다. 마지막 10곡은 코랄 형식의 짧은 합창으로 마무리한다.

6곡 합창 : 어찌하여 민족들이 술렁이는가Quare fremuerunt gentes

7곡 3중창(S, T, B) : 당신과 함께Tecum principium

8곡 4중창(S, S, A, B)과 합창 : 할렐루야Alleluia

9곡 5중창(S, S, A, T, B)과 합창 : 깨어라, 시온의 딸Consurge, Filia Sion

10곡 합창 : 희생양을 주께 바칩니다Tollite hostias

후스 포르티나리 제단화
'그리스도의 탄생'

1476~9, 목판에 유채 253×304cm, 우피치 미술관, 피렌체

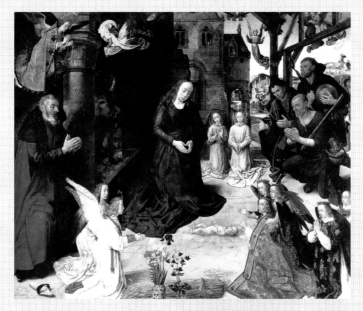

후고 반 데어 후스Hugo van der Goes(1440/82)는 정교하고 사실적 묘사가 특기로 인물과 소품에 종교적 의미를 부여하는 통찰력을 보이며 베이든과 함께 플랑드르 르네상스를 이끈 거장이다. 〈그리스도의 탄생〉은 플랑드르 브뤼헤 출신 부호인 메디치 은행 대표 톰마소 포르티나리Tommaso Portinari(1428/1501)의 주문으로 제작된 제단화로 피렌체 산타 마리아 누오보 교회에 봉헌하므로 타향에서 성공하여 고향에 자신의 존재를 알린 작품이다. 우측 패널에 의뢰자의 가족 초상을 넣어 달라는 요청에 따라 아들과 부인과 딸이 등장한다. 중앙 패널은 당시 유행하던 신비극을 그림으로 그린 것으로 아기 예수가 알몸으로 땅바닥에 누워 천사들에게 둘러싸여 있는 모습은 스웨덴의 성녀 브리기타가 본 환시를 따르기 있다. 사제복 등 다양한 옷을 입은 15명의 천사가 등장하는데 이는 예수님 일생을 주제로 한 성모의 열다섯 가지의 기쁨을 상징하며 다양한 형태의 화려한 옷이 돋보인다. 우측 상단 두 천사가 목동들에게 탄생 소식을 전하자 세 명의 목동은 소박한 평민의 모습으로 아기 예수를 찾아와 경배한다. 중앙 하단에는 여러 가지 상징물이 보이는데 밀 짚단은 최후의 만찬 시 떡의 재료며, 도자기의 포도문양은 포도주(피)를 상징하고, 참나리 꽃은 예수님이 흘린 피, 백합은 마리아의 순결, 아이리스 꽃은 예수님의 고난, 일곱 송이 참메발톱 꽃은 성모의 일곱 가지 고통, 카네이션은 십자가 처형 시 성모가 흘린 눈물에서 피어난 꽃으로 수난과 성모의 슬픔을 나타내며, 세 송이는 삼위일체를 상징한다. 역시 요셉은 기둥을 경계로 먼 발치에서 보고 있다.

스카를라티(부) : '크리스마스 전원 칸타타'Christmas Pastoral Cantata

알레산드로 스카를라티Alessandro Scarlatti(1660/1725)는 나폴리 악파로서 화려하고 표현력이 뛰어난 작곡가로 오라토리오의 거장 카리시미에게 가르침을 받고 주로 오페라와 교회음악을 작곡했다. 그의 아들 도메니코 스카를라티Giuseppe Domenico Scarlatti(1685/1757)는 하프시코드 주자며 500곡이 넘는 독주 소나타를 남겨 피아노를 배운 사람들에게는 친숙한 이름이기에 아버지보다 더 유명한 음악가로 건반 음악사를 화려하게 장식하고 있다.

〈크리스마스 전원 칸타타〉는 '우리 주 예수 그리스도의 탄생에 대한 목회 칸타타 Cantata Pastorale per la nativita di Nostro Signore Gesu Christ'란 부제가 붙어 있듯 서곡과 세 쌍의 서창 및 아리아로 구성된 칸타타 형식을 취하며 너무 아름답기 그지 없는 곡이다. 이 곡은 합창 없이 소프라노 독창에 소규모 연주 시 현악 4중주의 반주로, 대규모 연주 시 현악합주단의 반주에 콘티누오가 포함된다.

서곡은 현악기만으로 목가적인 분위기를 자아내며 예수님 탄생을 조용히 알리면서 시작한다. 2, 3곡은 소프라노 서창과 아리아로 밝고 청순하게 베들레헴에서 예수님 태어나심을 노래한다. 전체적으로 차분한 가운데 소프라노의 맑고 순수한 음성으로 아기 예수를 주님으로 고백하고 목동들에게도 큰 감동임을 노래하며 마무리한다.

1곡 서곡Sinfonia

2곡 서창(S) : 오 베들레헴은 빈자를 사랑하시고O di Betlemme altera proverta

3곡 아리아(S) : 가슴속에 아름다운 별Dal bel seno d'una stella

4곡 서창 : 양식 있는 사람Presa d'uomo la forma

5곡 아리아(S) : 내 모든 사랑의 주인L'Autor d'ogni mio bene

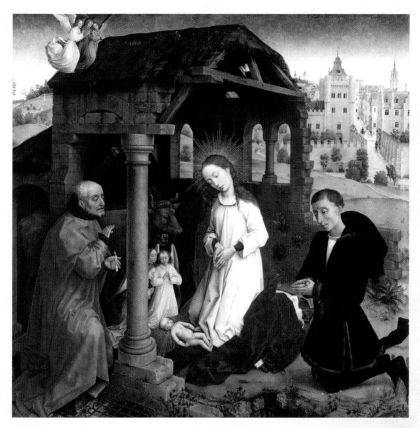

베이든 블라델린 제단화 중 '탄생'　　　1445~50, 참나무 판에 유채 91×89cm, 베를린 국립미술관

로히르 반 데어 베이든Rogier van der Weyden(1400/64)은 로베르 캉팽의 제자로서 섬세한 인물 묘사에 탁월한 플랑드르 르네상스를 대표하는 화가다. 〈탄생〉은 미델뷔르흐라는 작은 마을을 세운 페테르 블라델린의 의뢰로 그려진 3면 제단화 중 중앙 패널로 성모 마리아가 알몸의 아기 예수 앞에 흰옷을 입고 무릎을 꿇고 앉아 기도하는 자세를 취하는데 이는 성녀 브리기타의 환시에 따르고 있다. 요셉은 촛불을 밝히고 있고 옆에 기도하는 남자는 그림을 의뢰한 블라델린이다. 보통 로마네스크식 건축물은 구약, 고딕 건축물은 신약을 상징하는데, 마구간을 중세 로마네스크식 건물(아치형 창문)의 폐허로 묘사하므로 예수님 탄생으로 구약의 종말을 알리고 있다. 마리아와 요셉 사이에 폐허와 그리 썩 어울리지 않는 튼튼한 기둥이 폐허를 받치고 있는데, 세상의 고난을 떠받치는 예수님과 교회를 상징하며 훗날 예수님 수난 시 묶여 채찍질당하는 기둥을 상징하기도 한다. 배경에 아름다운 미델뷔르흐 마을 풍경을 묘사하고 있는데 이는 의뢰자인 블라델린이 이 마을을 하나님께 바쳤다는 의미에서 부각시키고 있다.

6곡 서창 : 운 좋은 목동Fortunati pastori

7곡 아리아(S) : 목동들아, 그는 너희들에게도 큰 감동Toccò la prima sorte a voi, pastori

바흐 : '크리스마스 오라토리오Weihnachtsoratorium', BWV 248

바흐Bach는 1734년 성탄절을 기념하기 위한 〈크리스마스 오라토리오, BWV 248〉, 1735년 부활절과 승천절을 위한 〈부활절 오라토리오, BWV 249〉와 〈승천절 오라토리오, BWV 11〉 모두 세 개의 오라토리오를 작곡한다. 그중 〈크리스마스 오라토리오〉는 전반적으로 밝고 기쁨에 가득 차 있는 느낌을 주는 동시에 매우 서정적이다. 경쾌한 멜로디는 듣는 사람들로 하여금 명쾌하고 즐거운 축제 분위기를 느끼게 하고 심지어 서창까지도 넘쳐 흐르는 선율로 많은 사랑을 받고 있다.

〈크리스마스 오라토리오〉는 누가복음 2장 1~21절과 마태복음 2장 1~12절의 그리스도 탄생부터 동방박사들의 경배까지의 이야기를 담고 있으나 일관된 스토리의 흐름이 아닌 사건 중심적 옴니버스 형식으로 전개되며 등장인물도 별도로 지정하지 않고 있다. 그리스도 탄생 후 일어나는 여섯 개의 단편적인 사건으로

1부(1~9곡) : 크리스마스 당일, 탄생(눅2:1, 3~7)

2부(10~23곡) : 크리스마스 2일, 천사들이 목자들에게 탄생을 알림(눅2:8~14)

3부(24~35곡) : 크리스마스 3일, 목자들의 경배(눅2:15~20)

4부(36~42곡) : 새해 첫날, 할례받으심(눅2:21)

5부(43~53곡) : 새해 첫 일요일, 동방박사의 경배(마2:1~6)

6부(54~64곡) : 크리스마스 후 12일째, 주현절(1월 6일)(마2:7~12)

로서 각 부를 구성하여 마치 교회칸타타 같이 독립된 여섯 곡의 칸타타를 묶어 한 편의 오라토리오를 구성하고 있는 듯하다. 초연 당시 6부로 구성된 전곡을 연속해

보티첼리
'신비로운 탄생'

1500, 캔버스에 템페라 109×75cm, 런던 국립미술관

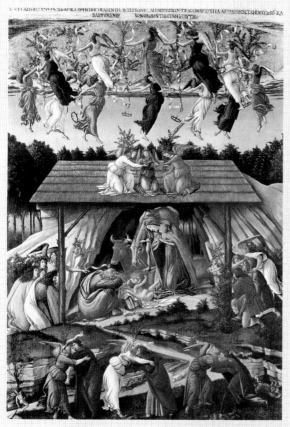

보티첼리는 당시 이미 〈봄〉, 〈비너스의 탄생〉으로 피렌체 르네상스 최고의 화가로 인정받고 있었다. 그는 1500년 지로라모 사보나롤라Girolamo Savonarola(1452/98)의 묵시록적 신학 이론에 영향을 받고 더 이상 이교도들의 술수에 불과한 신화를 주제로 한 그림을 그리지 않기로 결심한다. 〈신비로운 탄생〉은 정치·종교적 격동의 시기에 그린 작품으로 그리스도의 탄생을 하늘, 동굴, 땅 세 곳에서 축하하는 상황과 요한계시록의 심판을 결합하여 신비롭게 묘사하고 있다. 교회의 황금돔으로 묘사된 천상을 향해 올리브 가지와 왕관을 든 12천사가 손잡고 원을 그려 춤추며 날아오르는 모습으로 12개의 문을 가진 새 예루살렘(요한계시록)을 상징하며 순결의 상징인 백합 꽃을 들고 축하한다. 동굴 위에 지붕을 그린 마구간에서 아기 예수가 탄생하고 천사가 동방박사를 안내하여 경배하도록 한다. 아기 예수가 누워 있는 흰 천은 훗날 시신을 덮을 수의와 연결되고 지붕 위의 세 천사와 지상의 세 천사는 삼위일체를 의미하며 옷 색깔에 따라 흰색은 믿음, 초록은 희망, 붉은색은 사랑과 자비를 뜻한다. 우측 중앙에는 천사가 한 남자에게 하나님이 부여한 새로운 평화와 언약을 상징하는 올리브 화관을 씌워 주고 있다. 지상에서 인간과 천사의 포옹은 지상과 천국 사이의 새로운 유대관계를 보여주고 좁고 굽은 길은 참된 신앙의 길은 좁고 어렵다는 것과 예수님의 일생이 험난한 길임을 상징한다. 그 주변의 인간의 형상을 한 날개 달린 작은 악령들은 그리스도의 탄생으로 패배한 악마를 상징하는 것으로 땅속에 묻히고 있다. 이 그림은 타인의 의뢰로 그린 것이 아닌 보티첼리 자신의 순수한 신앙고백적 작품이다. 보티첼리는 상단 명문에 "나 산드로는 성 요한이 쓴 계시록 11장의 기록에 따라 마귀들이 삼 년 반 동안 해방되는 종말의 두 번째 화가 시작되어 이탈리아가 혼란에 빠져 있는 1500년이 마감되는 시점에 이 그림을 그렸다. 다음 12장으로 이어지며 우리는 말씀이 이 그림과 같이 서둘러 이루어짐을 보게 될 것이다."라고 써 놓아 작가와 시기를 명시한 유일한 작품이기도 하다.

서 연주하지 않고, 크리스마스와 이어지는 2일간 그리고 새해 첫날, 첫 주일에 걸쳐 한 부씩 나누어 연주하므로 더욱 교회칸타타와 같은 느낌을 주고 있다. 또한 바흐가 이미 작곡한 칸타타에 사용한 프로테스탄트 작곡가들의 코랄 선율을 다수 인용하고 있다. 이 곡은 모두 6부 64곡으로 구성된 대곡이지만 위와 같이 내용적으로 구분하여 한 부씩 나누어 들으면 시간 가는 줄 모르게 부담 없이 흐르는 선율에 기분이 좋아지고 마음에 평정을 가져다 주는 매력을 느낄 수 있을 것이다.

바흐 크리스마스 오라토리오 1부(1~9곡) : 크리스마스 당일(눅2:1, 3~7)
환호하라, 기뻐하라, 이날을 찬양하라 Jauchzet, frohlocket, auf preiset die Tage

팀파니와 트럼펫의 팡파르로 시작하여 합창이 밝고 힘차게 축제적 분위기로 그리스도 탄생을 축하한다.

1곡 합창

환호하라, 기뻐하라, 이날을 찬양하라 오늘 하나님께서 행하신 것을 알려라 두려움을 잊고 근심을 벗어버려라	환호와 기쁨으로 노래 부르라 영광스런 노래로 하나님 찬양하세 하나님 이름 높이세

4곡 아리아(A) : 준비하라 시온 Bereite dich, Zion

너 시온아 준비하라 곧 너희 중에 보이실 미쁘고 귀한 이름	너의 뺨 오늘 더욱 아름답게 치장해야 하리 서두르라 애타게 사랑할 신령을 위해

5곡 코랄(합창)
파울 게르하르트가 쓴 가사에 의한 코랄이다.

우리는 어떻게 그대를 영접해야 합니까 어떻게 그대를 만나리오 오 세계의 멸망, 오 내 영혼의 영광	오 예수, 예수, 나를 당신의 횃불에 두시고 당신을 기쁘게 하는 것을 분명히 알게 하소서

7곡 코랄(S)과 서창(B)

루터의 작시에 요한 발터가 작곡한 코랄 '예수 그리스도를 찬양하라'의 멜로디에 의한 맑고 아름다운 곡이다.

코랄
그는 가난한 자로 이 땅에 오셨네
서창
누가 그 사랑을 찬양하리요
무엇이 우리 구세주를 보호하리요
코랄
그것은 우리가 우리에게 그의 자비를 보이사
서창
참으로 누가 이해할 수 있으리요
어찌 그가 사랑의 고통에 마음을 움직일까

코랄
그리고 천국에서 우리를 부유하게 하시고
서창
독생자가 이 땅에 오셨네
그의 영광으로 충만하게 하시고
코랄
그의 사랑스런 천사들과 같이
서창
그래서 그는 사랑으로 나셨도다
코랄
주여 불쌍히 여기소서

8곡 아리아(B)

트럼펫의 활기찬 전주에 이끌리어 시작되며 밝고 힘차게 노래한다.

위대한 주여, 오 전능 왕이여,
친애하는 구세주여
오 당신은 이 세상의 화려함에는
관심 두지 않았습니다

온 세계를 지키시는 자
그 화려함과 장식을 만드신 분
그가 딱딱한 구유에 잠들어야 합니다

9곡 코랄

트럼펫과 팀파니를 울려 그리스도의 탄생을 축하하는 분위기로 루터가 쓴 가사로 한 코랄이다.

지극히 높은 곳에서는 하나님께 영광
땅에서는 기뻐하심을 입은 사람들에게
평화로다
나의 사랑스러운 어린 그리스도

당신의 잠자리를 깨끗하고 부드럽게 하소서
내 마음속의 성소에서 쉴 수 있도록
내가 결코 당신을 잊지 않도록 하소서

카라바조 '성 프란시스코와 성 로렌스가 함께한 탄생'
1609, 캔버스에 유채 268×197cm, 산 로렌초 성당 오라토리움, 팔레르모

〈성 프란시스코와 성 로렌스가 함께한 탄생〉은 어둠을 배경으로 하여 빛으로 등장인물의 심리를 묘사하는 테네브리즘의 대표작이다. 천사는 오른손으로 하늘의 하나님을 가리키며 왼손에 "Gloria in Excelsis Deo(하늘 높은 곳에서는 하나님께 영광)"라 적힌 두루마리 양피지를 휘날리며 날아와 방금 탄생한 아기 예수를 축하한다. 목동과 두 성인 성 프란시스코, 성 로렌스는 기도하며 경배하고 있다. 시칠리아에 전시되어 있던 원본은 1969년 마피아에 의해 도난당한 것으로 추정된다.

바흐 크리스마스 오라토리오 2부(10~23곡) : 크리스마스 2일(눅2:8~14)
그리고 그 지역에 목자들이 있었습니다 Und es waren Hirten in der selben Gegend

시칠리아풍의 한가롭고 목가적인 서곡으로 시작하며 양치는 목자들 앞에 천사가
나타나 아기 예수의 탄생을 알리고 있다.

10곡 신포니아

12곡 코랄

요한 폰 리스트의 가사에 의한 코랄 '용기를 내라, 나의 약한 마음'의 선율을 인용한 곡이다.

> 오 아름다운 아침의 햇빛이여 빛나라 양치기들이여 두려워 말라
> 그리고 하늘을 밝게 하라

15곡 아리아(T)

플루트의 맑은 전주와 계속되는 조주 위에 아름답게 노래한다.

> 즐거워하는 목자들이여 급히 와서 이 귀여운 아기를 보라

17곡 코랄

전반부는 9곡의 코랄을 변형된 형태로 부르고, 후반부는 다음과 같이 부른다.

> 보라, 저 어두운 마구간에 처녀의 아들이 누워 있음을

19곡 아리아(A)

> 잘 자라, 나의 귀여운 아기 평안히 가슴에 힘을 내어 즐거움 받으리

21곡 합창

천사들이 하나님을 찬양하는 빠르게 이어지는 푸가풍의 합창이다.

> 지극히 높은 곳에서는 하나님께 영광 평화로다(눅2:14)
> 땅에서는 기뻐하심을 입은 사람들에게

23곡 코랄

파울 게르하르트의 시를 가사로 한 코랄인데 천사와 목자들의 찬양으로 중간에 2부 첫 곡 신포니아의 목가적인 주제가 흘러나오고 있다.

우리들 그대의 무리에 들어가	온 힘을 다하여 찬미하고 존경하며 부르리

바흐 크리스마스 오라토리오 3부(24~35곡) : 크리스마스 3일(눅2:15~20)
하늘의 지배자여 노랫소리 들어라 Herrscher des Himmels, erhöre das Lallen

3부는 팀파니와 트럼펫으로 묘사되며 목자들이 급히 구유에 누워 있는 아기 예수께 경배하고 하나님의 아들임을 확인한 후 찬양하며 돌아간다.

24곡 합창(양치기)

관현악의 힘찬 전주에 테너, 소프라노, 알토 순으로 가담하여 4성부를 이루는 합창이다.

하늘의 지배자여 노랫소리 들어라 서투른 노래도 기뻐하시라	마음이 기뻐하는 찬미를 들으라

28곡 코랄

1부 7곡의 코랄 선율에 가사를 바꿔 사용하고 있다.

이 모든 일은 그의 위대한 사랑을 보여주는 것이다 모든 그리스도인이 기뻐하며	영원히 감사를 드린다 주여, 자비를 베푸소서

29곡 2중창(S, B)

오보에 전주에 이끌리어 하나님의 은혜와 사랑을 아름답고 포근하게 노래한다.

주여, 당신의 동정과 자비는 우리를 위로하고 자유롭게 하도다 당신의 따뜻한 은혜와 사랑스러운 호의로	모든 일이 훌륭하게 이루어지리다 당신은 아버지의 신실하심으로 항상 새롭게 하십니다

33곡 코랄

파울 게르하르트의 시를 가사로 한 에벨링의 코랄 '왜 우리는 슬퍼야 하리'의 멜로디(선율)에 의한
코랄이다.

나 열심히 당신을 지키리　　　　　기쁨으로 가득 찬 다른 삶에도

나 당신을 위해 살 것이며　　　　　영원히 당신과 함께하리

나 당신과 함께 떠나

35곡 코랄

카스파르 푸거(자)의 코랄 '우리들 그리스도교도'의 멜로디에 의한 그리스도의 탄생을 축복하는 합
창으로 이어진다. 이후 3부 첫 곡이 재현되며 마무리된다.

기뻐하라 지금 너희들에게 구주는　　　　서투른 노래도 기뻐하시라

신으로서 사람으로 태어났다　　　　　　마음이 기뻐하는 찬미를 들으라

하늘의 지배자여 노랫소리 들어라

유대인의 왕으로 나신 이가 어디 계시냐
우리가 동방에서 그의 별을 보고 그에게 경배하러 왔노라 하니

(마2:2)

그리스도의 어린 시절

랭부르 형제 '동방박사의 경배' 필사본 29.4×21cm, 콩테 미술관, 샹티이

05
그리스도의 어린 시절

르네상스의 원근법

그리스도교 이미지의 발전 과정에서 거론했듯이 중세 도상은 등장인물이 한정되어 있어 강조하고자 하는 대상만 크게 그려 관심의 집중을 받으면 충분했다. 그러나 고딕 시대부터 도상에서 다루는 내용이 점점 다양해져 르네상스 시대에는 스토리의 묘사가 시작되고 도상에 인물뿐 아니라 주변 상황과 배경까지 포함시켜 묘사해야 했다. 따라서 실제 눈으로 보이는 3차원의 현실 이야기를 2차원이란 평면 도상으로 옮기면서 여러 가지 제약이 따르게 된다. 이 한계를 극복하는 방법으로 원근법Perspective이라는 투시 기법이 발명되어 르네상스가 추구하는 이성적 논리를 질서정연하고 균형 잡힌 세계관과 부합하도록 해준다. 원근법은 모든 미술 작품을 구현하는 가장 기본적이고 필수적인 기법으로 자리잡으며 20세기 중반 추상미술이 나타나기 전까지 가장 중요하게 지켜진다.

고딕 후반 조토나 두초는 이미 근경과 원경을 구별한 감각적 원근법을 그림으로 구현하기 시작하고 르네상스 초기 기베르티의 조각과 마사초의 그림에 정확한 작도와 비율에 의한 원근법이 적용된다. 이를 뒷받침하며 당시 법학자, 수학자, 철학자, 화가, 조각가인 동시에 교황의 법률자문역까지 맡았던 천재 레온 알베르티Leon Battista Alberti(1404/72)가 《회화론1435》에서 "그림은 열린 창이다. 열린 창을 통해 그릴 대상을 보듯 입체감 넘치게 보여주어야 한다."라고 주장하며 기하학적 이론에 기초한 원근법 작법을 소개한다. 이후 모든 르네상스 화가들이 이 작법을 따르며 활용하고 확산되므로 원근법은 르네상스 미술의 가장 기본 기법으로 자리잡게 된다.

알베르티의 주장은 창을 통해 대상을 볼 때 눈과 대상을 구성하는 모든 점들과 연결되는 선들을 창이 수직으로 절단한다고 가정하고 그 절단면을 그림의 면(화면)이라 생각하면, 대상을 구성하는 무수한 점들이 화면에 생기게 되고 그 점들과 작가의 눈을 연결하면 가상의 다면 뿔이 형성된다. 그리고 화면을 중심으로 실제 눈과 대칭 위치에 점을 찍으면 화면을 구성하는 모든 사물의 점들이 이 점으로 모이게 되므로 이 점을 소실점Vanishing Point이라 한다. 소실점을 기준으로 하여 대상물과 연결된 선의 길이 및 면적에 따라 대상의 크기, 형태, 색조를 조절하여 입체감을 표현하는 것을 선 원근법Linear perspective이라 한다.

다 빈치의 〈최후의 만찬〉에 원근법 작법을 적용해 보면, 다 빈치가 실제 만찬이 벌어지고 있는 광경을 창을 통해 보고 있으며 그의 눈높이는 그림의 정중앙이다. 만찬 장면을 구성하는 모든 대상과 다 빈치의 눈을 연결하는 선들이 창을 통과하며 무수히 많은 점들로 나타나게 된다. 창을 기준으로 다 빈치의 눈과 반대편에 대칭점을 찍으면 그 점이 바로 소실점으로 그림에서 예수님의 오른쪽 눈 바로 우측 지점이 된다. 이 점과 창 위에 형성된 점들을 연결하면 모두 소실점으로 수렴하게 되어 붉은 보조선이 생성되는데 이 선이 원근법을 구현하는 기준선이 된다. 만일 천

다 빈치 '최후의 만찬' 일점 원근법

장을 구성하는 타일을 실제 모양으로 바둑판 같이 그리면 전혀 거리감과 입체감을 느낄 수 없지만, 이같이 원근법을 적용한 작도에 따라 그리면 앞쪽 변이 더 긴 사다리꼴이 되며 높이는 뒤로 갈수록 낮아져 다 빈치의 눈 위치에서 본 모양을 그대로 묘사할 수 있게 된다.

르네상스 화가들은 이렇게 철저한 원근법의 작법을 적용했기에 모든 그림이 안정적이고 균형을 유지하며 입체적으로 보이게 했다. 소실점은 항상 그림의 중앙에 있지 않다. 화가가 조금 오른쪽으로 빗겨나 위에서 아래로 내려다보는 그림을 그린다면 소실점의 위치는 그림의 우측 상단에 위치하게 된다. 이같이 소실점은 화가의 눈의 위치에 의해 결정되며 이는 그림을 이해하는 중요한 포인트다. 또한 그림을 구성하는 두 개의 대상이 서로 거리를 두고 있을 경우 소실점 하나로 원근법 구현이 어려워 화면 밖에 두 개 이상의 소실점을 두기도 한다.

대기 원근법Atmospheric perspective은 관람자로부터 멀리 보이는 대상일수록 작고 흐

릿하게, 가까울수록 크고 또렷하게 표현하는데, 색의 채도와 명도를 조절한 농담변화로 공간감각과 거리감을 효과적으로 묘사하는 방법이다. 즉, 채도Saturation는 유채색에 대하여 색의 맑고 탁한 정도를 나타내는 것으로 다른 색이 섞이지 않고 원색에 가까울수록 진하므로 채도가 높은 색으로 가까운 대상 묘사에 적용하고, 명도Luminosity는 색의 밝고 어두운 정도를 나타내는 것으로 흰색(10)과 검은색(0) 사이를 10단계로 구분하여 가까울수록 밝게, 멀수록 어둡게 명도대비로 거리감을 구별할 수 있도록 묘사하는 원근법이다. 레오나르도 다 빈치는 〈모나리자〉에서 원경 및 근경의 구분을 대기 원근법을 적용하여 잘 묘사하고 있다.

바로크의 명암법

중세의 어둠을 뚫고 온 르네상스 시대 화가들은 이미 빛을 재발견하고 그림에 적용하고 있었지만 빛이 화가들에게 가장 중요한 요소로 부각되며 빛의 효과를 사용한 다양한 묘사가 본격화된 것은 바로크 시대다. 명암법Chiaroscuro은 원근법과 함께 3차원 대상을 2차원 화면으로 옮기면서 대상의 고유색이나 윤곽선 대신 빛과 그림자의 톤, 농담의 강약으로 밝은 부분과 어두운 부분의 대비관계 및 그 변화를 파악하여 대상을 입체적으로 표현하는 기법이다. 이 기법은 점점 범위를 확대하여 빛의 속성인 방사, 흡수, 반사, 그림자, 역광을 이용해 그림의 질감, 촉감, 거리감, 부피감 및 등장인물의 심리까지 묘사하는 일련의 기법을 총망라하고 있다.

테네브리즘Tenebrism은 이탈리아어 '테네브라Tenebra(어둠)'를 어원으로 하며 배경 없이 인물중심으로 그리는데, 어둠을 배경으로 대상이 어둠을 뚫고 나와 관람객 앞에 선 듯한 극적인 효과를 주는 기법이다. 테네브리즘은 빛의 효과를 색채로 환원하는 극도의 명암대조 기법을 통해 빛의 양을 조절하므로 등장인물의 심리상태까지 묘

사할 수 있다. 이 기법은 1600년대 초 로마, 나폴리에서 시작하여 독일, 네덜란드, 프랑스, 스페인으로 급속히 전파되었는데 대표화가인 카라바조의 영향을 받은 만프레디, 혼트호르스트, 조르주 드 라 투르, 벨라스케스, 귀도 레니, 렘브란트 등이 이 파에 속하며 그들을 테네브로시Tenebrosi라 부른다.

카라바조의 빛은 대개 정면에서 대상쪽으로 향하고 강조하고 싶은 부분을 가장 밝은 빛으로 비추며 마치 밤에 스트로보의 섬광으로 찍은 사진과 같은 효과를 내고 있다. 당시 실제 그림을 보면 로마의 뒷골목에서 볼 수 있는 노숙자, 매춘부, 술주정뱅이 등 낯익은 얼굴들이 어둠 속에서 작품의 등장인물로 나오는데, 배경에 시선을 빼앗기지 않고 빛으로 인물의 내면 심리 묘사에 집중할 수 있어 순간 관람

카라바조 '골리앗의 머리를 들고 있는 다윗'

렘브란트 '다윗과 우리아'

객도 그림 속으로 초대되어 등장인물과 함께 소통하는 느낌을 받도록 하고 있다. 〈골리앗의 머리를 들고 있는 다윗〉에서 빛은 정면에서 다윗과 골리앗의 머리를 향하여 비춘다. 이 작품은 카라바조가 살인을 저지르고 지명수배되어 피신 중에 그린 그의 이중 자화상으로 다윗에 자신의 젊은 시절 모습을 담고, 죄를 지어 처벌받아 마땅한 자신의 현재 모습을 골리앗에 담아 빛으로 강조한다. 골리앗의 목을 벤 칼도 어둠 속에 빛을 발하며 중요한 의미를 지닌다.

보통 석양빛을 비스듬히 받게 되는 석양 무렵에 사진을 찍으면 작품이 나온다고 이야기를 한다. 그렇다. 렘브란트는 빛을 가장 효과적으로 사용한 화가로 후사면 45도, 즉 대상의 옆과 뒤쪽의 중간 방향에서 빛이 들어오도록 하여 반역광 효과에 의해 대상에 음영이 나타나 인물의 윤곽이 부드럽게 살아나도록 입체감을 주고 있다. 〈다윗과 우리아〉에서 보여주듯 빛은 다윗의 후사면에서 나단 선지자를 강하게 통과하고 다윗의 얼굴과 몸의 반을 밝게 비추며 나머지 반과 우리아를 어둡게 가둔다. 렘브란트는 나단 선지자의 충고에 오른손을 가슴에 얹고 참회하는 다윗의 반은 선(善)으로 보고 밝게 비추고, 우리아에게 죄를 범한 왼손은 악(惡)으로 보고 어둡게 묘사한 것이다. 이렇게 측면 45도 각도에서 비추는 빛을 '렘브란트 조명'이라 부르며 지금도 사진작가들이 조명의 기본 원칙으로 적용하고 있다.

이후 인상파 화가들은 "색은 빛의 반사므로 사물 고유의 색은 존재하지 않고 빛의 변화에 따라 달라진다."고 주장하며 사물의 형태와 색을 객관적 속성이 아닌 주관적으로 지각하는 상황에 따라 변화하는 순간적 인상을 묘사한다. 클로드 모네 Claude Monet(1840/1926)는 루앙 성당 맞은편에 숙소를 잡아 놓고 새벽부터 밤까지, 맑은 날부터 비 오는 날까지 날씨와 시간의 변화를 관찰하며 20장의 연작을 다양한 색깔과 효과로 그린다. 한편, 쇠라 Seurat, Georges(1859/91)는 빛이 만든 오묘한 색을 묘사하기 위해 팔레트에 색을 섞어 보지만 도저히 만들어지지 않는 한계를 느끼고 스펙

트럼의 원리에 따라 빛을 여러 색으로 분해한다. 그는 빛을 쪼개면 작은 입자로 분리되는 것을 역으로 이용하여 색점을 찍어 화면을 구성하는 점묘법Pointage으로 캔버스 전체를 채운다. 점묘법은 빛과 색채와 시각에 대한 과학적인 접근으로 오늘날 디지털 영상에서 픽셀Pixel 개념의 시작으로 볼 수 있다.

　스푸마토Sfumato는 '연기'라는 뜻으로 회화에서 대상의 윤곽선과 색과 색의 경계선을 명확하게 구분하지 않고 마치 연기에 가려진 듯 부드럽게 처리하는 것으로 부드럽고 친밀감 있는 색조 변화로 빛이 비춰지는 효과를 줌으로써 대상의 형태에 입체감을 주는 기법이다. 조르조네Giorgione, 본명 Giorgio Barbarelli da Castelfranco(1477/1510)가 처음 시도했고 다 빈치는 "윤곽은 서로 접하는 물체의 시작이다."라며 〈모나리자〉에 이 기법을 적용하고 있다. 〈모나리자〉는 다 빈치의 명암법으로 알려진 단색(갈색)의 농담으로 밑그림을 그리고 그 위에 채색을 하는 수법을 사용하고 있으며 배경은 대기 원근법을 적용하고 있다. 인물의 얼굴과 상체는 물론, 이목

다 빈치 '모나리자' 1503~6, 패널에 유채 77×53cm, 루브르 박물관, 파리

구비에도 완벽하게 1:1.618이란 황금비Golden Ratio를 적용한 균형 잡힌 절제의 미로 인해 〈모나리자〉는 미인을 평가하는 기준이 된다.

그리자이유Grisaille는 회색조의 단색만 사용하여 명암과 농담으로 입체감을 표현하는 것으로 르네상스 시대의 화가들이 3차원 입체감을 극대화하는 모델링 효과를 나타내기 위해 많이 사용했고 조각가를 위한 구성 스케치나 마치 조각 작품 같이 보이도록 그리는 데 응용한 기법이다. 대표작은 조토가 파도바 스크로베니 예배당에 그린 〈7가지 덕〉과 〈7가지 악〉, 만테냐의 〈삼손과 들릴라〉 등이다.

할례|Circumcision

창세기 17장에서 하나님은 아브라함이란 이름을 주시며 여러 민족의 아버지가 될 것을 약속하시고 가나안 땅을 주어 영원한 기업으로 삼으리라 하시며 그 징표로 아브라함의 할례를 요구하시고 후손들도 할례의 언약을 지킬 것을 약속받는다. 할례는 선택받은 민족의 징표로 육적인 할례를 통해 거룩함과 순결함을 추구하는 영적 의미도 있다. 이 계약에 따라 아기 예수도 출생 8일째 할례를 행하게 되며 가브리엘 천사의 말대로 '하나님은 구원해 주신다.'란 뜻의 '예수'란 이름을 부여받게 된다. 예수님의 할례는 하나님의 아들이지만 인간의 몸으로 오신 자신을 환영(幻影)이라 말하는 사람들에 대한 증거요, 스스로 자신을 낮추신 사건이다. 예수님의 생애 중 피 흘리심은 할례 때, 겟세마네 동산의 기도 때, 채찍으로 맞으실 때, 십자가에 못 박히실 때, 창으로 옆구리를 찔리셨을 때 모두 다섯 번으로 할례는 구원을 시작하는 첫 번째의 피 흘리심에 해당한다.

바흐 크리스마스 오라토리오 4부(36~42곡) : 새해 첫날(눅2:21)
감사와 찬미를 갖고 내려오시다 Fällt mit Danken, fällt mit Loben

예수님이 탄생 8일째에 할례를 받고 정식으로 '예수'라는 이름을 받은 할례 축일을 축하한다. 호른은 아기 예수에 대한 경의를 나타내고 있다.

36곡 합창

힘찬 관현악의 전주에 이어 감사하는 마음으로 즐겁게 부르는 대합창이다.

감사와 찬미를 갖고 내려오시다	하나님의 아들은 이세상의
지극히 높은 이의 자비의 자리 앞에	구세주 구주가 되라

39곡 아리아(S, 메아리(S2))

오보에 전주에 의해 소프라노가 독창으로 묻고 그 응답으로 메아리(소프라노2)가 서로 화답할 때 오보에도 독특한 효과를 들려주는 유명한 아리아다.

나의 구주 그대 이름을 저 가장 준엄한 공포의	아니 그대의 달콤한 말은 있도다
가장 작은 종자에라도 흘려 버릴 것인가	나는 기뻐할 것인가 그렇다
아니다 나는 죽음을 두려워할 것인가	

40곡 서창(B)과 아리오소(B, S)

베이스 서창 뒤로 베이스와 소프라노의 아름다운 아리오소가 2중창으로 울려 퍼진다.

그래서 당신의 이름은 홀로 있으며	타오를 때 당신을 부릅니다
나의 마음속에 남아 있습니다	어떻게 당신을 극찬하고 감사해야 합니까
내 마음과 영혼이 당신을 향한 사랑으로	

41곡 아리아(T)

두 대의 바이올린의 아름다운 전주에 이어지는 화려한 장식음을 지닌 아리아다. 마치 바흐의 〈두 대의 바이올린을 위한 협주곡〉을 연상케 하듯 곡 중 계속 이어지는 두 대의 바이올린의 경합이 인

상적이다.

나는 오직 그대를 위하여만 살리라	나를 강하게 하라
나에게 힘과 용기를 주소서	그대의 은총을 존경하고 감사하여 높이듯이

42곡 코랄
요한 쇼프가 작곡한 코랄 '도우소서, 주 예수, 성공시키소서'의 멜로디를 인용한 코랄이다.

예수는 나의 처음을 준비하소서	언제나 내 곁에 계시옵소서

주현절Epiphany(主顯節)과 동방박사Magi의 경배

바흐 크리스마스 오라토리오 5부(43~53곡) : 새해 첫 일요일(마2:1~6)
그대 하나님께 영광 있으라Ehre sei dir, Gott, gesungen

동방박사들이 별을 보고 아기 예수를 찾아 예루살렘에 와서 헤롯 왕에게 아기 예수 이야기를 하자 헤롯 왕이 두려워한다.

43곡 합창
관현악의 힘찬 전주에 의해 바흐 특유의 푸가풍의 모방 대위법을 채용하여 긴박하고 당당하게 진행되는 잘 알려진 대합창곡이다.

그대 하나님께 영광 있으라	그대에게 찬미와 감사를 드리어라(반복)

비잔틴 모자이크 '동방박사의 경배'　　　　　　　　　　　565, 산타 폴리나레 누오보 성당, 라벤나

주현절Epiphany은 '위에서epi'와 '나타나심phathos'의 합성어며 예수님 탄생 12일째 동방박사의 경배에 의해 예수 그리스도가 처음 모습을 나타내신 날로 하나님께서 그리스도를 통하여 스스로 자신을 보여주신 은총을 인지하며 교회의 선교 사명을 강조하는 절기다. 서방교회에서는 동방박사 세 명이 그리스도 경배를 위해 방문한 날을 칭하며, 가나의 혼인잔치, 오병이어 기적 사건이 일어난 날이기도 하다. 로마 가톨릭에서는 예수님이 세례받고 공생애를 시작한 날인 1월 6일로 지내고 있다. 성경에는 동방박사에 대해 구체적으로 기록되어 있지 않지만 현인들, 마법사, 천문학자로 추측되고 있으며 전승에 근거하여 제작된 6세기 라벤나의 산타 폴리나레 누오보 성당 모자이크에 그 이름이 명시되어 있다.

*성당 모자이크에 명시되어 있는 동방박사와 관련된 내용은 다음 쪽의 표 참조

이름	대표	선물	상징	이유, 용도	그리스도의 속성
카스파르	노인과 유럽	황금	왕권, 고귀함, 권위	성모의 빈궁함을 덜어 주기 위함	고결한 신성, 사랑
멜키오르	장년과 아시아	유향	향기와 위엄	마구간의 냄새 제거	헌신과 기도로 충만한 영혼
발타사르	청년과 아프리카	몰약	부패 방지, 고난의 극복	불결한 환경 병균 퇴치, 아기와 산모의 건강	육신의 고난, 순종과 극복

성당 모자이크에 명시되어 있는 동방박사의 이름과 특징 및 속성

51곡 3중창(S, A, T)

아름다운 바이올린 전주에 이어 소프라노, 테너의 대화 후에 알토가 가담한다. 모방 대위법을 사용하여 대화의 효과를 더해주고 있다.

소프라노
아 그때는 언제 오는가
테너
아 그들의 것이 될 위로는 언제 오는가

알토
조용히, 사실 이곳에 있도다

53곡 코랄

하인리히 알베르트의 코랄 '하늘과 땅의 하나님'의 멜로디에 의한 코랄이다.

영광스러운 왕자의 궁전이 없어도
내 마음의 겸허한 집에 확신합니다
수수하고 어두운 집에

은혜의 빛이 비추게 하소서
마치 태양이 거기에 머물러 있는 것처럼
주님의 은혜로 빛나게 하소서

보티첼리 '동방박사의 경배'　　　　　　　　　　　1475, 패널에 템페라 111×134cm, 우피치 미술관, 피렌체

피렌체의 부호 가스파레 라미가 산타 마리아 노벨라 성당의 가스파레 예배당의 제단화로 보티첼리에게 의뢰한 작품이다. 이 그림에는 동방박사에 가상의 인물이 아닌 피렌체를 통치한 3대에 걸친 메디치가의 사람들이 등장한다. 모든 등장인물이 각기 다른 표정과 자세와 시선을 하고 있어 르네상스 최고의 평론가인 바사리는 '가장 자연스러운 초상화'라고 평하고 있다. 역시 구약을 상징하는 로마네스크식 건물과 폐허의 마구간을 배경으로 하고 있다. 성모와 아기를 중심으로 코시모 메디치가 아기의 발을 잡고 경배하고, 붉은 옷을 입은 두 아들, 피에로와 바로 옆 조반니가 중심에서 아기 예수께 예물을 바치고 검은 옷을 입은 손자 위대한 로렌초가 삼각 구도를 이루며 피렌체의 부흥을 일으킬 인물임을 부각시키고 있다. 로렌초와 함께 피렌체를 통치하던 그의 동생 줄리아노는 자주색 옷을 입고 좌측 메디치 궁전의 철학자와 문인들 그룹 앞에서 칼을 들고 서 있다. 당시 보티첼리는 〈동방박사의 행렬 1460〉을 그린 고촐리Gozzoli, Benozzo(1420/97) 같이 작품에 메디치가의 인물을 담아 피렌체의 르네상스를 꽃 피게 한 메디치가의 후원에 대한 감사를 표시한다. 우측 벽 앞에서 푸른 옷을 입은 그림의 주문자가 정면을 바라보며 손가락으로 가리키는 곳에 황색 옷을 입은 보티첼리가 서 있다.

렘브란트
'동방박사의 경배'
1634, 종이 캔버스에 유채 44.8×39.1cm, 에르미타주 미술관, 상트페테르부르크

그림의 우측 상단에서 좌측 하단으로 대각선을 그었을 때 좌측은 세상의 왕인 헤롯, 우측은 천상의 왕인 예수님으로 대조를 보이며 갈색의 단색조 색채만을 사용하여 명암과 농담으로 입체감을 표현하는 그리자이유 Grisaille 기법을 적용한 그림이다. 헤롯 왕은 당당한 자세로 손을 펴 세상의 통치자인양 고압적인 모습과 공격적이고 탐욕스러운 시선으로 아기 예수를 향한다. 그러나 자기의 권좌를 빼앗길 수 있다는 두려움으로 아기에 대한 경계심과 적개심으로 가득 차 어둠 속에 서 있는 모습이다. 반면, 밝은 빛이 모이며 두 손을 모으고 엎드려 경배하는 노인은 세상만 바라보는 헤롯 왕과 대조적으로 오직 아기 예수만을 응시하므로 어리석은 왕과 지혜로운 현자의 대조를 보여준다. 이때 빛은 아기 예수와 노인에게 집중되며 새로운 시대를 밝혀준다. 헤롯 왕 옆 분향하는 사람의 시선은 헤롯을 향하지만 경멸의 눈빛이고, 유향 연기는 헤롯 왕을 비켜 나가 빛의 방향으로 아기 예수께로 향하며 예수님만이 향기로운 제물임을 인식한다. 이는 별을 보고 여행한 동방박사들의 목적지가 예수님임을 암시하는 것으로 이미 그의 몸은 예수님을 향하고 있다. 칼에 지탱하여 서 있는 사람은 발 밑에 있는 개와 함께 허리 굽혀 예수님을 바라본다. 개는 주인에게만 충성하므로 칼에 베여 죽는다 해도 예수께만 충성한다는 의미로 보여준다.

성전에 봉헌Presentation at the Temple

성전봉헌은 유대의 관습 "주의 율법에 쓴 바 첫 태에 처음 난 남자마다 주의 거룩한 자라 하리라 한 대로 아기를 주께 드리고"(눅2:23)에 따라 예수님도 태어나신 지 40일째 되는 날 예루살렘 성전에 바치는 예식을 치른다. 이는 메시아를 기다리던 의인 시므온과 선지자 안나에 의하여 처음으로 예수님이 구세주로 인식된 사건이기도 하다. 그리스도를 보기 전에는 죽지 않으리라던 시므온은 아기를 안은 채

"주재여 이제는 말씀하신 대로 종을 평안히 놓아 주시는도다
내 눈이 주의 구원을 보았사오니
이는 만민 앞에 예비하신 것이요
이방을 비추는 빛이요 주의 백성 이스라엘의 영광이니이다."(눅2:29~32)

라며 유명한 '시므온의 노래'로 찬양을 드린다. 교회는 이날을 봉헌과 만남의 의미를 지닌 성촉절Candlemas이란 절기로 지킨다. 서방교회에서는 4세기부터 2월 2일을 성촉절로 지켜 추운 겨울이 끝남을 함께 기뻐하며 성전을 촛불로 밝히고 촛불을 들고 행진하면서 그리스도가 이방인의 구원의 빛임을 기념하며 지키고 있다. 동방교회에서는 성촉절을 히파판테Hypapante(만남)라 부르며 예수 그리스도가 시므온과 안나를 만난 것을 기념하는 큰 축제일로 지키고 있다.

비버 묵주소나타 중 소나타 4번 : 예수님을 성전에 바침
Jesu Darstellung im Tempel(눅2:22~35)-Vn, Vc, Harp

단일 악장으로 샤콘느라는 3/4 박자의 느린 속도의 슬프고 우울한 분위기의 스페인 춤곡이다.

샤콘느Ciaconia-Adagio, Presto, Adagio

로흐너
'그리스도를 성전에 바침'
1447, 패널화 139×124cm, 헤센 주립박물관, 다름슈타트

슈테판 로흐너 Stephan Lochner (1400/51)는 쾰른 화파로 플랑드르의 자연주의적 사실 묘사에 기반하여 서정성 짙은 종교화를 남긴다. 〈그리스도를 성전에 바침〉은 성경 주제와 교회 전례 풍속을 혼합한 작품으로 상단에 하나님의 등장은 그리스도의 신성을 강조한 것이다. 제단 상부는 십계명을 든 모세, 하부는 이삭의 희생 장면의 부조로 구약의 구원과 희생의 역사가 신약으로 연결되어 실현되는 현장을 보여준다. 시므온은 교황 복장으로 아기를 받아 안으며 "이방을 비추는 빛이요 주의 백성 이스라엘의 영광이니이다."(눅2:32)라고 아기 예수를 구원의 빛이라 칭송한다. 마리아는 비둘기 한 쌍을, 요셉은 금화로 봉헌하고 있다. 어린이들이 아기 예수를 성전에 봉헌한 것을 기념하여 성전에 촛불을 바치는 성촉절의 전례를 따르고 있다.

바흐 크리스마스 오라토리오 6부(54~64곡) : 크리스마스 후 12일째(주현절, 1월 6일)
(마2:7~12)
주여, 오만한 적이 득세할 때 Herr, wenn die stolzen Feinde schnauben

동방박사들이 예수님을 찾아 경배하므로 예수님이 처음 모습을 드러내신 날인 주현절을 축하한다.

54곡 합창

트럼펫과 팀파니가 강렬하게 울리는 빛나는 전주로 시작되어 대위법으로 진행하는 전곡 중 가장 웅장한 합창이다.

주여, 오만한 적이 득세할 때 우리들 굳은 신앙에 의해 당신의 힘과 도움을 구하게 하소서	우리들은 그대 한 사람만 의지하려니 그리하여 우리들 적의 날카로운 손톱에 상처받지 않고 나아갈 수 있으리

57곡 아리아(S)

오보에 전주와 대위법에 의한 감동적인 조주 위에 아름답게 노래한다. 매력적인 후주도 인상적이다.

다만 그 손짓은 힘없는 사람을 쓰러뜨리도다 여기서 모든 힘은 비웃도다 최고인 자 적의 오만한 마음을 그치도록	말씀하시면 죽은 자라도 다시 생각을 고치지 않을 수 없으리니

63곡 서창(S, T)

먼저 소프라노로 시작하여 테너로 이어지고 마지막 부분은 4성부로 불린다.

소프라노	테너
지옥의 무서움은 아무것도 아니다 우리 예수의 손에 맡기면	세상과 죄는 우리에게 무슨 짓을 하랴 우리 예수 손에 맡기면

64곡 코랄

환희에 넘치는 전주로 시작하여 코랄 주제(1부 5곡 사용)로 노래하며 힘찬 후주로 전곡을 마무리한다.

마음으로부터 나를 요구하게 하라　　　　죽음도 악마도 죄도 지옥도 아주 약해졌으니
이제 그대들 그 적의 세력을 알아라

렘브란트 '아기 예수를 안은 시므온'

1669, 캔버스에 유채 98×79cm, 스톡홀름 국립미술관

렘브란트는 며느리 집에서 손녀 타티아와 함께 거주하다 1669년 10월 4일 63세로 세상을 떠나는데, 이 작품은 그의 삶을 총정리하며 아기 예수를 안은 시므온의 마음으로 손녀를 안고 마지막 고백을 담은 작가의 유언적인 자화상이다. 아기를 품에 안은 늙고 쇠약한 노인 시므온은 화가 자신이고, 결혼한 지 일곱 달 만에 남편을 잃고 딸을 낳은 며느리는 상복도 벗지 못한 채 근심에 싸여 있다. 노인 품에 안긴 아기 예수는 손녀 타티아. 노인은 머리가 반쯤 벗겨진 채 흰 머리카락이 듬성듬성 나 있고, 이마에는 주름살이 깊게 패여 힘들게 살았던 화가의 삶을 말해준다. 노인은 유일한 혈육인 손녀를 두 팔에 안고 지그시 바라보면서 눈물지으며 두 손 모으고 "주재여 이제는 말씀하신 대로 종을 평안히 놓아 주시는도다 내 눈이 주의 구원을 보았사오니 이는 만민 앞에 예비하신 것이요 이방을 비추는 빛이요 주의 백성 이스라엘의 영광이니이다."(눅2:29~32)라고 기도한다. 평생 성경을 묵상하며 그림을 그렸던 렘브란트가 이제는 모든 것을 주님께 맡기며 평안히 눈 감을 시간이 다가옴을 직감한다. 그러나 등 뒤에 어둠의 그림자가 가득한 것과 같이 가슴에 깊은 상처를 간직하고 살아야 할 며느리에게 예수님이 우리에게 구원의 빛이 되었듯이 아기가 그녀에게 구원의 빛이 될 것임을 믿고 있다. 아기는 할아버지의 기도를 가슴에 새기려는 듯 할아버지를 바라보며 자신의 오른손을 가슴에 대고 있다.

메시앙 : '아기 예수를 바라보는 20개의 시선 Vingt regards sur l'Enfant-Jesus'

〈아기 예수를 바라보는 20개의 시선〉은 메시앙이 1944년 3월 23일~9월 8일에 작곡한 것으로 표제의 신비성이 주는 바와 같이 각 시선을 상징하는 다채로운 추상적 이미지와 이를 표현하기 위한 다양한 연주 기교가 필요한 곡이다. 이 곡은 같은 해 《나의 음악 어법》이란 저서를 완성하며 이에 준하여 작곡한 메시앙 특유의 체계화된 기법이 최초로 나타나 있는 독특한 작품으로 1945년 3월 26일 파리에서 샤르 가보에와 그의 아내 이본느 로리에에 의해 초연된다.

올리비에르 메시앙 Olivier Messiaen(1908/92)은 이 곡의 서문에서 이렇게 설명하고 있다.

"마구간 속의 갓난아기인 주와 그 위에 쏟아지는 많은 시선의 묵상, 그 시선들은 아버지이신 하나님의 말로 이루 다 표현할 수 없는 시선에서 사랑의 교회의 몇 겹이나 겹친 시선에 이르기까지 즐거움의 성령의 불가사의한 시선이며 성모의 상냥한 시선을 지나서 그로부터 천사들의, 동방박사들의, 또 비물질적인 창조물이나 상징적인 창조물(시간, 높이, 침묵, 별, 십자가)의 시선을 거쳐 오는 것이다.

'별'과 '십자가'는 같은 주제에 의하고 있는데 전자는 예수의 지상의 생애를 열고 후자는 그것을 닫기 때문이다. 하나님의 주제는 '아버지의 시선', '아들의 시선', '기뻐하는 성령의 시선', '그를 통하여 모든 것이 만들어졌다', '어린 아기 예수의 입맞춤' 속에 명료히 나타나고 있다. 또한 '성모의 첫 성체'(그녀 속에 예수가 존재한다.)에도 나타나며, 그리스도의 몸인 '사랑의 교회' 속에서도 찬미된다. '화음의 주제'는 분산되고 또는 무지개 모양으로 응집되어 곡에서 곡으로 순환한다."

이 곡은 모두 표제가 붙은 곡으로 곡마다 어린 예수님을 바라보는 여러 가지 상황에서의 시선을 깊이 묵상하며 회화적인 영감을 글로 설명하고 또 음악으로 묘사

하고 있다. 메시앙의 서문과 같이 전곡은 모두 네 개의 주된 주제인 하나님의 주제, 신비적인 사랑의 주제, 별과 십자가의 주제, 화음의 주제가 순환되고 있음을 알 수 있으며 20곡이나 되는 곡의 배열에서도 곡의 종교적이며 수학적인 의미를 섬세하게 부여하고 있다. 1곡의 '아버지의 시선'은 성부, 5곡 '아들의 시선'은 성자, 10곡 '기뻐하는 성령의 시선'은 성령을 상징하며 수열을 적용하고 있다. 여기에 20곡 '보이지 않는 하나님의 현현'을 기본 골격으로 하고 그 사이에 중요한 성경의 숫자적 의미를 염두에 두고 6곡 '그를 통하여 모든 것이 만들어졌다'는 창조의 6일을 의미하는 숫자를 상징하고 있다. 또한 십자가의 사건을 표현한 '십자가의 시선'을 7곡에 둠으로써 성경에서 말하는 완전수인 7과 일치시키고, 7의 두 배인 14곡에 '천사들의 시선'을 배열하므로 예수님의 사역의 완성에 영광을 돌리며 천사들이 노래하고 있다.

1곡 아버지의 시선Regard du Père

신의 주제에 의한 완전한 프레이즈로 하나님은 말씀하신다.

나의 가장 사랑하는 아들이요	그에게 나의 모든 것을 주었노라

2곡 별의 시선Regard de l'étoile

별과 십자가 주제로 별은 하나님 왕국의 시작이고 예수님의 시작이며, 십자가는 예수님 삶의 끝을 상징한다.

은혜의 놀라움, 십자가 위로 별은	순수하게 빛난다

3곡 변신L'échange – 신성과 인성의 변신

신성과 인간성의 공포와 교류에 의해 떼를 지어 내려옴과 나선형으로 올라감으로써 인간과 하나님과의 교류로 우리를 신으로 만드시기 위해 하나님께서 인간이 되신다. 하나님은 교차된 3화음이고 인간은 이를 확장하며 발전하는 '불균형 확장'이다.

4곡 마리아의 시선Regard de la Vierge

'순결의 주제'가 상냥하고 소박하게 나오며 중간에 새소리가 들려온다. 나는 음악을 통해 천진함과 순수함을 표현하려 했다.

순결한 여성, 마그니피카트(마리아의 찬가)의 여성, 성모는 그녀의 어린 아기를 바라본다

5곡 아들의 시선Regard du Fils sur le Fils

밤의 빛속의 신비, 기쁨의 굴절, 침묵의 새들, 인간의 본성을 가진 말씀의 인물 예수 그리스도의 인성과 신성의 결합은 아기 예수를 바라보는 말씀에 관한 것이다. 세 가지 흰 빛, 리듬, 음악의 겹침은 '하나님의 주제'다.

6곡 그를 통하여 모든 것이 만들어졌다Par Lui tout a été fait

공간과 시간의 풍성함, 은하수, 광자, 어긋난 나선형의 시계 태엽, 이 모든 것이 그리스도에 의하여 만들어졌고, 한순간에 천지만물은 우리에게 그의 목소리의 빛나는 그림자를 열어준다.

7곡 십자가의 시선Regard de la croix

별과 십자가의 주제로 십자가가 그에게 말한다.

당신은 내 팔 안에서 성자가 될 것이오

8곡 하늘의 시선Regard des hauteurs

꾀꼬리, 검은 개똥지빠귀, 빨간 방울새, 강 방울새, 검은 방울새, 종달새들의 노래가 하늘 높이 영광스럽게 구유 위에 내려온다.

9곡 시간이 바라보는 시선Regard du temps

시간의 충만함의 신비로 시간은 자신 안에서 영원한 시간을 초월하는 그분이 태어나심을 바라본다.

10곡 기뻐하는 성령의 시선Regard de l'Esprit de joie

격렬한 춤, 뿔피리의 도취한 소리, 성령의 열광, 하나님의 사랑의 기쁨, 예수 그리스도의 영혼에서 나는 항상 하나님은 행복하다는 것에 대해서 감동을 받았다. 이루 말할 수 없는 이 기쁨은 예수 그리스도의 영혼 속에 항상 존재하고 있었다. 기쁨은 나에게 있어서 열광이고 도취다.

11곡 성모의 첫 영성체(성찬식)Première communion de la Vierge

밤에 성모가 몸을 웅크리고 무릎을 꿇고 앉아 있는데 찬란한 후광이 그녀의 배 위를 비춘다. 그녀는 눈을 감고 뱃속의 아기를 숭배한다. 이는 수태고지와 탄생 사이에 이루어지는 일로 모든 일치

중에서 가장 위대하고 제일 첫 번째다. 신의 주제 선율이 한 방울 한 방울씩 흐르는 감미로운 소용돌이들과 내적인 포옹은 성탄절의 '동정녀의 귀한 아기'의 주제다.

12곡 전능하신 말씀_{La parole toute puissante}

이 아기는 말씀이요 그 말씀의 힘으로 모든 것을 다스린다

13곡 크리스마스_{Noël}

성탄의 종이 우리와 함께 예수, 마리아, 요셉의 다정한 이름을 부른다.

14곡 천사들의 시선_{Regard des anges}

섬광과 충격들, 거대한 트롬본 안에 있는 강한 숨결로 '당신의 종들은 영원한 불길들이다'라 한다. 이어 새파랗게 질린 새들의 노래로 신께서 천사들이 아닌 인간과 결합했기에 천사들의 놀람은 커져 간다.

15곡 아 예수님의 입맞춤_{Le baiser de l'Enfant-Jésus}

영성체(성찬식) 때마다 아기 예수는 문 옆에서 우리와 함께 잠을 잔다. 그리고 정원으로 향하는 문을 열고 온 빛으로 우리를 포옹하러 달려간다.

16곡 예언자들, 양치기들과 박사들의 시선_{Regard des prophètes, des bergers et des mages}

탐탐풍의 울림과 함께 이국적인 음악이 예언자를 나타내고, 오보에풍의 패시지가 양치기와 당나귀를 타고 다가오는 세 박사들의 모습을 나타낸다.

17곡 침묵의 시선_{Regard du silence}

마구간의 모든 침묵이 예수 그리스도의 신비인 음악과 색을 나타낸다.

18곡 두려운 감동의 시선_{Regard de l'onction terrible}

말씀이 인간의 본성을 취한다. 두려운 위엄을 드러내는 예수의 육신을 선택하셨다. 하나님이 말씀의 말을 타고 투쟁 중인 모습을 표현한 낡은 벽포에서 우리는 번개를 가르는 칼을 쥔 두 손만을 볼 수 있다. 이 그림이 내게 영향을 주었다.

19곡 나는 잠들어 있으나, 나의 혼은 깨어나 있도다_{Je dors, mais mon cœur veille}

사랑의 시, 신비한 사랑의 대화에서 침묵은 중요한 역할을 한다. 웃고 있는 것은 활을 가진 천사가 아니고 그 일요일에 우리를 사랑하고 우리에게 용서를 베푸시는 예수다.

20곡 사랑의 교회의 시선_{Regard de l'église d'amour}

은총 덕분에 우리는 하나님이 사랑하시듯 하나님을 사랑하게 된다. 밤의 다발이 지난 뒤 번민의 소용돌이, 추해 보이지 않는 분을 둘러싼 우리의 모든 정열, 종소리들, 영광과 사랑의 입맞춤들, 우리 팔의 모든 열정은 눈에 보이지 않는 것의 주위에 있다.

이집트로 피신

예수님 탄생 시 로마의 압제 하에서 이스라엘 지역을 다스리던 왕은 헤롯 아스칼론이다. 그는 동방의 박사들이 유대의 왕을 찾아 예루살렘에 도착하자 대제사장과 서기관들을 불러 모아 새 왕의 탄생지에 대하여 묻는다. 그들이 선지자들의 기록에 따라 베들레헴이라 대답하자 동방박사들을 베들레헴으로 보내 자세한 상황을 파악하도록 한다. 그러나 아기 예수께 경배를 마친 동방박사들은 꿈에 헤롯에게 돌아가지 말라는 천사의 지시를 듣고 고국으로 돌아간다. 그들과 연락이 끊기자 헤롯은 불안에 떨기 시작한다. 하지만 왕의 여섯 아들 간에 왕권 다툼이 일어나 헤롯과 그의 아들 2남과 3남이 로마 황제 앞에 소환되어 서로 논쟁하며 1년이란 시간을 보낸다. 이스라엘로 돌아온 왕은 그의 뇌리에 남아 있던 새로 태어난 유대의 왕에 대한 불안감을 불식시키기 위해 흘러간 시간을 감안하여 2세 이하의 아기들을 모두 죽이라고 명령한다.

이때 천사가 예수님의 아버지 요셉의 꿈에 나타나 영아학살의 위험을 예고하며 애굽으로 피신하도록 하자 실행에 옮긴다. 애굽에 머물 때 천사가 또다시 요셉의 꿈에 나타나 헤롯의 죽음을 알려주자 성 가족은 갈릴리로 돌아오게 된다. 이 사건은 마태복음에서만 아주 짧게 기록하고 있는데, 쫓기는 상황의 긴 여행길에서 일어날 법한 여러 가지 상황이 전승으로 내려오고 여기에 많은 화가들이 신학적 영감을 더해 사건의 전 과정을 그림으로 남기고 있다. 베를리오즈는 이 과정이 성 가족의 처음이자 마지막 단란한 가족 여행이란 점에 착안하여 달콤한 선율이 흐르는 오라토리오 〈그리스도의 어린 시절〉을 작곡한다.

화가들의 상상은 우선 가족 여행으로 성 가족만의 특별한 시간에 주목하고 있으며, 쫓기는 입장에서 여행 도중 일어나는 세 가지 사건, 즉 종려나무가 고개를 숙여

파티나르
'이집트로 가는 도중의 풍경' 1515, 패널에 유채 29,3×33,3cm, 안트베르펜 왕립미술관

요아킴 파티나르Joachim Pateneir(1485/1524)는 플랑드르 르네상스 풍경화가로 풍경 속에 성경의 주제를 담아 그림으로 재미있게 이야기를 전달하는 특징을 갖고 있다. 배경의 풍경 세 곳에 세 가지 색조가 나타나는데 산악지대는 프랑스 북부 아르덴 지역으로 회갈색, 농가는 벨기에 중부 브라반트 지역으로 녹색, 해안지대는 이탈리아의 지중해 해안으로 회청색을 사용하므로 다양한 풍경으로 이집트(애굽)로의 긴 여정을 묘사한다. 무너질 듯 기울어진 산은 이집트로 가는 도중의 위태로움을 나타내고 성 가족이 이집트에 도착할 때 좌측 산 위에서 우상 조각이 떨어지는 것은 위경의 기록에 따른다. 헤롯의 명으로 2세 이하의 아기를 찾아 처형하라는 임무를 띠고 추적하는 병사들이 마을에 당도하여 농부들에게 성 가족의 행방을 묻자 농부들은 밀밭에 씨를 뿌리고 있을 때 지나갔다고 이야기한다. 그런데 밀이 이미 크게 자라난 상태를 본 병사들은 추적을 포기하고 돌아간다는 아라비아 복음서에 나오는 '밀의 기적' 이야기를 농가 풍경 속에 담아놓았다. 그때 성 가족은 병사들을 따돌리고 유유히 산모퉁이를 돌아 애굽 땅에 도착한다.

높이 달린 열매를 쉽게 따 먹을 수 있고, 뿌리에서 물을 받아 마시며, 씨 뿌린 지 하루 만에 자란 밀로 추격에 나선 헤롯의 병사들을 따돌리는 기적을 그리고 있다. 그들은 도중에 휴식과 평화로운 풍경, 젖 먹이는 마리아, 천사가 길을 안내하고 음악도 연주해 주며 피로를 풀어주는 아름다운 광경으로 묘사한다.

베를리오즈 : '그리스도의 어린 시절'L'Enfance du Christ, OP. 25

〈환상교향곡〉으로 유명한 베를리오즈Berlioz, Louis Hector(1803/69)는 〈레퀴엠1837〉, 〈테데움1849〉과 같은 교회음악의 걸작을 완성한 후 〈그리스도의 어린 시절〉에 착수하여 먼저 2부에 해당하는 〈성 가족과 목동들의 이별〉이란 곡을 완성한다. 이 곡은 가공 인물인 17세기 파리의 어느 교회 성가대장의 작품으로 공연했는데 호평을 받자 1, 3부를 추가하여 1854년 전곡을 완성한다. 그 해 12월 10일 파리의 생 엘즈에서 베를리오즈의 지휘로 전곡을 초연하여 절찬을 받는다. 〈그리스도의 어린 시절〉은 3부 12장으로 구성되는데, 1부는 헤롯 왕의 불길한 꿈으로 시작되며, 2부는 성 가족의 애굽으로의 피신 과정을 그리고, 3부는 애굽에서 한 가정에 머물며 행복한 시간을 갖는 이야기로 이루어져 있다. 이 곡은 프랑스어 대본에 낭만적인 선율이 흐르는 매력적인 오라토리오로 연주된다.

문학적 재능이 뛰어난 베를리오즈는 픽션을 가미한 대본을 자신이 직접 만들어 성 가족의 애굽 피신과 그 생활을 그리고 있다. 이 곡은 목동들과 이별하고 애굽으로 피신하는 과정을 그리는데, 긴박한 상황을 뒤로하고 오히려 마리아가 미리암처럼 노래를 부르며, 천사들의 인도로 애굽에 이르는 장면을 아름답게 표현하고 있다. 애굽의 사이스에 도착한 성 가족은 고생 끝에 이스마엘이란 이방인의 집에 머물게 되어 그의 도움으로 평화로운 휴식의 시간을 갖는 것으로 마무리하고 있다.

아마도 베를리오즈는 이 곡을 통하여 앞으로 전개될 예수님의 엄청난 고난의 시

간에 앞서 이 땅에서 가장 평화롭게 가족애를 느낄 수 있는 안식의 시간을 마련해 주고 싶었는지도 모르겠다. 이는 문학적 상상력을 동원한 성 가족에 대한 예술적 배려가 아닐까?

1부 : 헤롯 왕의 꿈 Le songe d'Hérode

1장 : 밤의 행진

2장 : 헤롯의 궁전-헤롯의 아리아

3장 : 헤롯과 폴리도로스

4장 : 헤롯 왕과 예언자들

5장 : 베들레헴의 마구간에서 마리아와 요셉의 2중창

6장 : 천사들의 합창

2부 : 애굽으로의 피신 La fuite en Égypte

1장 : 서곡

2장 : 성 가족과 목동들의 이별

3장 : 성 가족의 휴식

내레이터	천사들
나그네들은 경치가 아름다운 곳에 도착했다	할렐루야, 할렐루야
그곳은 숲이 우거지고 깨끗한 샘물이 흐르고 있었다	

3부 : 사이스에 도착 L'arrivée à Sais

1장 : 사이스 거리에서 마리아와 요셉의 2중창

2장 : 이스마엘의 집안

이스마엘의 아버지가 성 가족의 이름과 직업을 묻자 이에 요셉이 답하고, 합창이 어린 아기의 앞날을 축복하며, 두 대의 플루트와 하프를 위한 3중주가 젊은 이스마엘에 의해 연주되는 인상적인 장면이다.

3장 : 에필로그

렘브란트 '이집트로 피신'

1627, 떡갈나무 패널에 유채 26.4×24.2cm, 투르 미술박물관

렘브란트는 이 그림에서 요셉에 초점을 두어 구약의 요셉과 신약의 요셉을 대비하고 있다. 그 옛날 요셉이 형들에 의해 이집트(애굽)의 노예로 팔려가듯 예수님의 아버지 요셉은 가족을 이끌고 야밤에 도주하듯 이집트(애굽)로 피신한다. 야곱의 아들 요셉이 꿈을 지혜롭게 해석하여 자신을 구하고 결과적으로 이스라엘 백성을 구했듯 예수님의 아버지 요셉도 꿈에서 천사의 지시대로 행하므로 예수님을 구해내고 이로 인해 궁극적으로 온 인류를 구해내게 된다. 전형적인 렘브란트의 조명이 나타나는데, 요셉의 측후방에서 45도로 비추는 빛이 두 어깨를 빛과 어둠으로 가른다. 이같이 요셉의 삶의 무게를 나타내는 왼쪽 어깨를 그림자 속에 가두고 왼손은 평생토록 노동을 해야 하는 의미로 나귀의 끈을 꼭 쥐고 있지만 고된 삶이 구원에 이르는 광명의 길이기 때문에 반대편은 밝은 빛으로 비춰주고 있다. 오른손과 두 다리에도 빛이 비춰지고 있으며 오른손에는 성 가족의 안위를 지켜주는 동시에 삶의 이정표가 될 주님의 지팡이가 쥐어져 있다. 창세기의 요셉이 야곱의 장례를 치르기 위해(창50) 온 집안 사람들을 가나안 땅으로 인도하는데 이는 출애굽의 예형이며 예수님 가족이 이스라엘로 귀환하는 것의 예형이기도 하다. 예수님의 아버지 요셉은 천사의 지시대로 이집트를 떠나 예수님을 갈릴리 나사렛 마을로 인도하여 훗날 예수님이 예루살렘 입성 시 동일하게 나귀를 타고 입성하는 모습의 예형을 보여주고 있다.

카라바조의 그림 중 보기 드물게 배경이 나타나고 화려한 색조를 사용한 매우 특색 있는 작품인데, 이
것은 20대 초반 부푼 꿈을 안고 희망의 땅 로마에 와서 그의 천재성을 인정해 준 프란체스코 마리아
델 몬테 추기경의 후원을 받으며 생애 가장 행복했던 시절에 그린 작품이기 때문이다. 성 가족의 이집
트(애굽) 피신 중 휴식을 주제로 하고 있으며, 요셉은 아가서를 가사로 한 플랑드르 악파 노엘 바울투베
인의 모테트 〈그 얼마나 아름다운가〉의 악보를 들고 있고, 천사는 아름다운 뒷모습을 하고 당시 처음
나온 악기인 바이올린을 연주한다. 이는 애굽으로의 피난길에 천사가 함께함을 강조하며, 천상의 음악
이 성 모자에게 달콤한 휴식의 잠을 재워주는 자장가로 연주된다. 성모의 붉은 머리칼은 아가서의 붉
은 머리 처녀와 연결되며, 요셉이 들고 있는 악보로 연주되는 천사의 음악은 아내를 의심한 죄에 대한
속죄를 의미한다. 요셉과 나귀에게 비춰지는 어두운 빛은 지상의 영역을 나타내고 마리아, 아기 예수,
천사에게 비춰지는 밝은 빛은 천상의 영역을 나타낸다. 천사의 모습과 어울리지 않는 날개를 발견할
수 있는데, 원래 나신으로 그렸다가 교회의 비난이 두려워 날개를 붙인 것이 아닌가 생각된다.

헤롯의 영아학살

루벤스 '영아학살'
1637, 패널에 유채 199×302cm, 뮌헨 고전회화관

페테르 파울 루벤스Peter Paul Rubens(1577/1640)는 이탈리아 유학 시 바티칸에서 본 〈라오콘 군상〉 조각에서 받은 강한 인상과 안트베르펜 대학살 사건을 결합하여 영아학살을 묘사하고 있다. 플랑드르 지역의 상업 무역의 중심지였던 안트베르펜에서는 당시 합스부르크 왕가가 부과한 세금에 반대하여 귀족과 프로테스탄트 상인들이 반란을 일으켰고 그 반란을 진압하는 과정에서 1576년 펠리페 2세가 700명을 죽이는 대학살이 일어났다. 이 사건으로 네덜란드가 독립하는 계기가 되었다. 학살자는 군인이 아닌 헤롯이 특별 고용한 청부살인자로 근육질 몸으로 포악하게 폭력과 살인을 자행하고 있는데이 또한 미켈란젤로의 그림으로부터 받은 영향이다. 어머니들이 필사적으로 방어하고 절규하는데 처참하게 죽임을 당한 아기들의 시체가 바닥에 즐비하다.

존 에버렛 밀레이 경 '부모님 집에 있는 그리스도'　1850, 캔버스에 유채 86.3×139.7cm, 테이트 미술관, 런던

바로크 이후 종교화는 침체기에 들어섰고, 19세기 자연·사실주의의 분파로 오스트리아의 나사렛파, 영국의 라파엘전파, 프랑스의 나비파가 종교화 부활 운동에 나선다. 영국 출신 밀레이Millais, Sir(1829/96)는 로제티, 헌트와 함께 프라 안젤리코와 같은 초기 르네상스 화가의 화법을 연구하며 라파엘로 이전으로 돌아가자는 라파엘 전파의 일원으로 활동한다. 밀레이는 〈오필리아〉에서 옷에 물이 배어 물속으로 가라앉는 오필리아의 익사를 묘사하여 셰익스피어의 문장을 뛰어넘는다는 평을 받으며 더욱 유명해져 훗날 영국 왕립아카데미 회장에 오른다. 이 작품에서 밀레이는 성경에 구체적인 기록이 생략된 예수님의 어린 시절 성가정의 모습을 상상하고 있다. 목수인 요셉은 헛간 수준의 누추한 작업장에서 문을 만들고 있는데, 가족이 모두 동원되어 돕는 가내수공업에 지나지 않는다. 이와 상반되게 성모 마리아는 여왕의 색인 푸른색 드레스에 베일을 쓰고 있으며, 어린 예수도 긴 튜닉을 입고 있어 고귀한 신분임을 나타낸다. 어린 예수는 왼손을 들어 성모에게 못 자국에 피가 맺힌 것을 보여주고 성모는 무릎을 꿇고 아들의 운명을 걱정하며 애처롭게 바라본다.

비버 묵주소나타 중 소나타 5번 : 예수님을 성전에서 찾음
Der Zwölfjährige Jesus im Tempel(눅2:44~49) – Vn, Harp, Lute, Bn

묵주소나타 16곡 중 5번으로 첫 부분 전주곡에서 '부름'의 주제와 다급한 프레스토는 어린 예수를 찾는 걱정스런 부모의 마음이 묘사되고, 세 곡의 무곡으로 이어지는데 알망드와 지그는 예수님과 율법학자들의 논쟁이 묘사되며, 마지막 악장 사라반드는 율법학자들 사이에서 예수님을 찾는 장면으로 구성된다.

1악장 : 전주곡Prelude-Presto　　　　　3악장 : 지그Gigue

2악장 : 알망드Allemande　　　　　4악장 : 사라반드Saraband-Double(눅2:44~49)

수르바란
'나사렛의 집'

1630, 캔버스에 유채 165×230cm, 클리블랜드 미술박물관

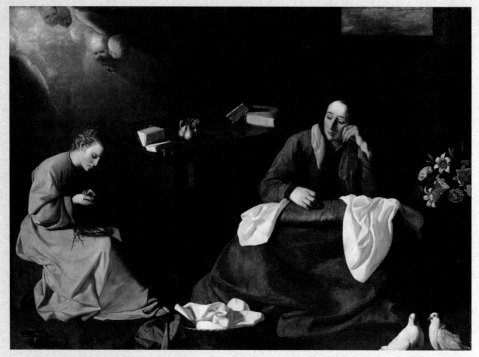

　　　　수르바란은 '수도사들의 화가'란 별명이 붙을 정도로 성인과 수도사를 많이 그린 스페인의 바로크 화가로 테네브리즘의 영향을 받아 어둠을 배경으로 한쪽에서 강하게 비추는 빛으로 대상을 비추는데, 특히 표정과 옷 주름 등 정교한 묘사를 특징으로 한다. "아기가 자라며 강하여지고 지혜가 충만하며 하나님의 은혜가 그의 위에 있더라."(눅2:40)와 같이 의젓하게 성장한 예수님은 바느질하는 어머니 옆에서 가시나무 가지로 수난의 상징인 화관을 만들다 가시에 손이 찔리며 예수님의 수난을 경고하고 있다. 이때 마리아는 불길한 예감을 느끼며 예수님을 슬프게 응시한다. 강한 빛이 들어오는 길목에 아기 천사들이 이들 모자를 지키고 있다. 아기 예수 성전봉헌 때 바쳤던 한 쌍의 비둘기도 보인다.

뒤러
'학자들 사이의 그리스도'

1506, 패널에 유채 65×80cm, 티센보르네미서 미술관, 마드리드

〈기도하는 손〉으로 잘 알려진 알브레히트 뒤러Albrecht Dürer(1471/1528)는 독일의 르네상스의 회화, 판화 부문에서 괄목할 만한 작품을 남긴 위대한 화가다. 특히 루터의 종교개혁에 동조하며 그림으로 복음을 널리 확산하는 역할에 충실하여 〈대수난〉, 〈소수난〉 등의 목판화 연작을 제작하므로 성도들이 싼값에 거장의 작품을 소장할 수 있게 하여 복음을 널리 전파하는 목표를 이루게 된다. 루터는 초기 성경 번역판에 뒤러의 판화를 포함하여 발간하기도 한다. 중심에서 예수님은 책을 든 학자들에게 둘러싸여 손가락으로 하나씩 꼽아가며 그들과 논쟁하시는데, 예수님은 책에 기초하지 않고 하나님으로부터 구한 지식으로 응대하시고 있다. 손가락으로 히브리어 알파벳 다섯 번째 '헤'자의 형상을 만드신 것으로 보아 헤세드(희생적 사랑)에 대해 설명하시는 것으로 보인다. 반면, 율법학자들은 모두 오직 율법에 의존하여 책을 펴보이며 완고한 모습으로 반박하고 있다. 한 학자는 성경 구절을 붙인 모자를 쓰고 머리를 들이밀고 있는데 각자 모두 다른 표정이 흥미롭다.

이 병은 죽을 병이 아니라 하나님의 영광을 위함이요
하나님의 아들이 이로 말미암아 영광을 받게 하려 함이라
(요11:4)

그리스도의 공생애

랭부르 형제 '나사로의 부활'

필사본 29.4×21cm, 콩테 미술관, 상티이

06
그리스도의 공생애

바흐의 교회칸타타

　칸타타는 기악으로 연주되는 소나타Sonata와 대별하여 '노래하는 곡Cantare'이란 뜻을 가진 성악곡으로 이탈리아의 모노디Monody와 화음을 낼 수 있는 악기 반주의 단선율 성악곡에서 기원하여 17세기 중엽 콘티누오 반주에 서창과 아리아를 조합하여 노래하는 독창용 성악곡을 일컫는다.

　칸타타는 교회칸타타와 세속칸타타로 구분된다. 교회칸타타는 이탈리아 베네치아 악파가 시편의 가사에 독창과 합창, 오케스트라의 반주로 구성한 모테트의 일종인 교회 콘체르토로 시작해 독일의 하인리히 쉬츠Heinrich Schütz(1585/1672)에서 디트리히 북스테후데Dietrich Buxtehude(1637/1707)를 거쳐 바흐로 이어진다. 교회칸타타는 루터파 예배 시 당일 낭독될 복음서와 서신서에 기초한 가사로 교회력에 따라 행해지는 설교 전후에 독창, 중창, 합창으로 구성되어 설교의 이해를 돕는 수단으로 불린 찬양이다. 세속칸타타는 주로 귀족이나 부호들의 결혼식, 장례식, 취임식 등 기념할

만한 행사에 불리는 축하, 애도의 음악이다.

교회칸타타는 교회력에 따른 절기를 충실히 이행하는 실제 예배에 사용할 목적으로 작곡되며 쉬츠, 북스테후데 등 북독일 만하임 악파에 의해 체계화되는데 북스테후데의 경우 약 112곡을 남겼고 텔레만Telemann, Georg Philipp(1681/1767)과 바흐 시대에 내용 및 음악적으로 완성도를 높이며 최전성기를 맞는다. 특히 바흐는 22세부터 60세까지 생애 전반에 걸쳐 200곡의 〈교회칸타타〉를 작곡하여 자신이 봉직한 교회 주일 예배에서 실제 찬양하므로 바흐 음악 중 가장 중요한 작품으로 간주된다. 볼프강 슈미더Wolfgang Schmieder(1901/90)는 바흐의 〈교회칸타타〉 200곡 전 작품에 상징적으로 1번부터 200번까지 BWVBach-Werkeverzeichnis 번호를 붙여 정리함으로써 바흐의 가장 중요한 작품임을 부각시키고 있다.

교회칸타타는 예배와 음악을 결합한 실용음악으로 당일 예배의 말씀 및 설교의 이해를 돕기 위해 프로테스탄트의 예배 전통에 따라 복음서와 관련 서신서의 본문에 기반하여 신학적 영감을 가미한 스토리가 담긴 대본을 채택해 작곡한다. 그리고 종교개혁 시대부터 실제 교회에서 회중찬송으로 부르던 코랄 선율을 과감하게 채택하여 당일 말씀 및 설교의 핵심 요점을 가사로 담아 회중들이 함께 부르는 코랄로 마무리한다. 〈교회칸타타〉의 기본 구조는 다음과 같다.

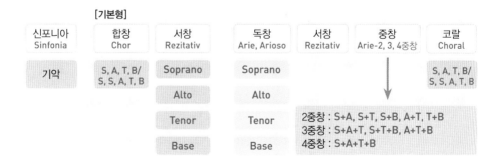

교회칸타타의 구조를 확실히 이해하기 위해서는 먼저 합창으로 통용되고 있는 코러스Chorus(독, Chor)와 콰이어Choir의 구분, 그리고 코랄Choral과의 차이점을 정확히 파악해야 한다.

'코러스Chorus'는 노래에서 반복되는 후렴구를 지칭하는 것으로 일반적으로 후렴구는 함께 부르게 되므로 여기서 유래하여 코러스는 함께 부르는 노래인 '합창'의 뜻이다. '콰이어Choir'는 교회에서 예배음악을 담당하는 합창단의 자리로 제단 앞부분 반원형 또는 2층 오르간 좌우 위치를 의미하나 일반적으로 '교회 합창단'을 구별하여 부르는 명칭이다. 따라서 일반 합창단에 '~콰이어'란 이름을 붙이는 것은 멋있어 보이지만 잘못 붙인 명칭이다. 코랄Choral은 합창을 뜻하는 라틴어 '코루스Chorus'의 형용사형 '코랄리스Choralis'에서 유래한 것으로 종교개혁 시대 독일 프로테스탄트교의 회중찬송인데 독일어로 부른 민요풍의 성가다.

교회칸타타의 기본형은 합창으로 시작하고 코랄로 마무리된다. 두 쌍의 서창Rezitativ과 아리아Arie가 나오는데, 서창은 오라토리오에서와 같이 스토리를 설명으로 전개해 나가는 곡으로 아리아를 이끌어 내며 아리아는 독창 또는 다양한 조합으로 2~4중창을 많이 채택하고 있다. 간혹 규모가 커질 때 신포니아란 기악으로 연주되는 서곡이 첫 합창 앞에 나오는 경우도 있다. 마지막은 루터 시대부터 성도들이 예배 시 모두 함께 부르던 회중찬송 선율을 인용하여 대개 1분 내외로 짧지만 당일 말씀의 핵심 내용을 담고 있는 코랄로 마무리한다. 그러나 이야기 전개가 길어질 경우 1부, 2부로 나누어 한 곡에 두 개의 기본형을 연결시켜 2부로 구성하는 경우도 있다. 이같이 코랄이 두 개 이상 나오며 곡의 근간을 이루는 경우 '코랄칸타타'라 부르기도 한다.

바흐의 〈교회칸타타〉는 자신의 신앙고백으로 신실한 성도로서 가사에 고백, 회개, 간구, 탄원, 감사, 경배를 포함하여 음악과 신학을 결합하고 있으며 곡이 완성

되면 악보의 제목 위에 S.D.G.Soli Deo Gloria(오직 하나님께 영광을)와 J.J.Jesus Juva(예수여 도우소서)라 써놓는다.

바흐는 교회 합창장으로 봉직하며 매주 실제 예배에 사용할 칸타타를 작곡하여 성가대원과 오케스트라를 훈련시켜 주일 예배에 올린다. 따라서 〈교회칸타타〉 200곡

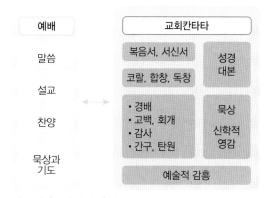

바흐의 〈교회칸타타〉의 내용 구성

은 그의 일상의 삶이며 모든 작품을 만든 가장 기본적인 재료에 해당한다. 그는 주제의 재활용 및 패러디 기법을 적용하여 확장하고 회중찬송인 코랄을 도입하며 다양한 조합의 독창, 중창 구성으로 회중들의 관심을 집중시키고 기악 파트의 다양한 악기 구성으로 인상적인 스토리를 전개해 나감에 극적인 효과를 부여하고 있다. 또한 주제를 교회력에 맞추므로 훗날에도 주기적으로 계속 연주될 수 있도록 하고 있어 바흐 사후 그의 많은 곡들이 급속도로 잊혀져 갔지만 〈교회칸타타〉는 그대로 남아 예배에 사용되었다고 한다.

교회력과 절기

바흐의 〈교회칸타타〉는 실제 프로테스탄트 교회 예배 시 사용된 예배를 위한 음악이고 그 예배는 철저히 교회력을 지키며 드려졌기에 〈교회칸타타〉를 접하기에 앞서 교회의 절기에 대한 이해가 선행되어야 한다. 교회는 그리스도의 몸과 같은 유기체므로 그리스도의 일생과 구원 사역에 맞추어 예배와 활동이 이루어져야 한

다는 개념을 교회력으로 체계화하고 있기 때문이다. 교회력은 하나님의 구속 사역의 관점에서 기념해야 할 주요 절기와 주일로서 1년 주기로 시간 계획을 세워 놓은 속에서 특별한 목적과 계획을 이루신 크로노스Chronos와 카이로스Kairos가 공존하는 중요한 의미를 지닌다. '절기'의 히브리어 '하그'는 '순환하다', '춤추다'란 뜻으로 매년 주기적으로 반복됨을 의미하는데, 절기는 이스라엘 민족에게 축제적 성격을 띠고 있다. 대부분의 절기는 레위기에 그 시기와 지키는 방법까지 규정되어 있으며, 예수님의 공생애 사역 또한 절기와 중요한 연관을 갖고 있어 하나님 나라 백성으로 그의 말씀을 이해하는 측면에서도 중요하다고 할 수 있다. 교회력은 유대의 절기와 복음의 원리에 기초한 그리스도의 구속사와 관련하여 세 단계로 구분해 볼 수 있다.

[1단계 : 그리스도의 탄생과 관련된 절기]

절기는 성탄 4주 전 그리스도 오심을 기다리는 대림(강)절Advent(待臨(降)節)부터 시작하는데 오실 예수님을 온전히 맞기 위해 참회와 순종을 통해 자신을 돌아보는 기간으로 대림절 1, 2, 3, 4주를 지킨다. 첫 두 주는 그리스도의 재림으로 하나님 나라의 완성에 대한 기대로, 다음 두 주는 그리스도의 탄생을 맞이하는 기대와 감사로 지키며 그리스도가 이 땅에 오신 성탄절을 맞는다. 그런데 유대인들은 키슬레브월(12월) 25일을 수전절Feast of Dedication(修殿節)로 지키며 성경이 침묵한 구약과 신약의 중간기, 다니엘의 예언(단11:31)대로 헬라 압제 하에서 유다 가문을 중심으로 성전을 회복하여 정화하고 재봉헌한 사건을 기념하여 아홉 촛대에 불을 밝히며 8일간 빛의 축제인 하누카Hanukkah 축제를 벌인다. 이 사건으로 유대인들은 주권을 회복하고 70년간 독립된 국가 지위를 누린다. 이는 앞서 헨델의 〈유다 마카베우스〉에서 거론한 바 있는 외경 마카베오서 1, 2에 나오는 역사적 기록에 따라 지키는 절기다. 이

같이 성전의 회복을 기념하며 지키는 절기와 그리스도가 오신 날과 일치하는 것은 구속사적으로 볼 때 신약의 그리스도를 통한 하나님 나라의 회복으로 연결된다. 이렇게 성경의 대부분 중요 사건이 특정 절기에 일어나게 되는 것도 모두 하나님의 특별한 목적과 계획에 따른 카이로스의 시간에 의한 것이다.

그리스도가 오신 후 12일째 동방박사가 방문하여 하나님께서 그리스도의 모습으로 처음 자신을 드러내신 날인 1월 6일을 주현절Epiphany(主顯節)로 지킨다. 성촉절

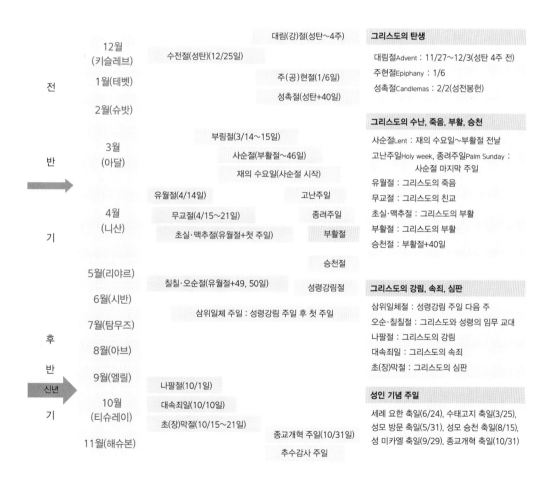

Candlemas은 성탄절 후 40일째 아기 예수를 성전에 바친 날을 기념하여 지키는데, 그리스도가 이방인에게 구원의 빛이 되는 것을 기념하여 촛불 행렬을 벌이기도 한다. 성촉절은 아기 예수를 구세주로 인식하게 되는 아기 예수와 시므온과 안나의 만남에 중점을 두어 히파판테Hypapante라 부르기도 한다. 부림절Purim은 '제비', '운명'을 뜻하는 말로 아하수에로 왕 때 에스더와 모르드개가 하만이 이스라엘 민족을 몰살시킬 날을 제비 뽑아 결정한 계략을 저지하여 민족을 구한 날인 아달월(3월) 14~15일을 기념하여 지킨다.

[2단계 : 그리스도의 수난, 죽음, 부활, 승천과 관련된 절기]

유월절Seder, Passover은 첫 달 니산월(4월) 14일 출애굽 시 장자 재앙 사건을 기념하는 이스라엘의 가장 중요한 절기로 출애굽 시의 과거의 하나님과 가나안에서 현재의 하나님께 감사를 표하는 날이다. 이때는 우리의 명절과 같이 흩어져 있던 식구들이 모두 모여 함께 집안과 몸을 정결케 하고 누룩 없는 떡과 쓴 나물, 포도주 등 음식을 준비하여 나누며 지낸다. 유월절에는 오병이어 기적, 기드온의 미디안 정벌, 벨사살 왕의 연회, 스룹바벨의 성전 완공, 예수님의 십자가 죽음, 베드로가 감옥에서 풀려나는 등 중요한 사건이 많이 일어난다. 특히 예수님의 십자가 처형이 유월절에 일어난 것은 당시에도 여기저기 흩어져 있던 유대인 디아스포라가 유월절을 맞아 모두 예루살렘을 방문하게 되므로 평상시보다 많은 사람들에게 이 사건을 증거하기 위해 특별히 유월절을 택하신 하나님의 카이로스라 할 수 있다.

무교절Feast of Unleavened Bread은 유월절 다음날부터 일주일간 니산월(4월) 15~21일까지 누룩 없는 빵을 먹으며 첫 날과 마지막 날은 성회로 모이고 노동을 하지 않으며 일주일간 매일 화제를 드린다.

초실절Feast of Firstfruits(初實節)은 맥추절Feast of Harvest이라고도 하며 보리를 수확하여

첫 열매를 드리며 감사하는 절기다. 안식일 다음날(일요일)을 초실절 또는 맥추절이라 부르며 유월절에 묶어 두었던 보릿단을 베어 성전 뜰로 가지고 나가면, 제사장은 이 보릿단을 가지고 번제단의 동북쪽에 서서 지성소가 있는 서쪽을 향해 흔들고 (레23:10~11) 이후 보릿단을 갈아서 체질하여 소제Meal Offering로 바친다. 가나안 7대 소산물은 곡식 2종(밀, 보리)과 과실 5종(포도, 무화과, 올리브, 석류, 대추야자)(신8:7~8)인데 그것의 첫 열매를 성전에 제사 드린 후에야 예루살렘 시장에서 판매가 개시된다. 초실절에 일어난 중요한 사건은 예수님의 부활이다.

부활절Easter(復活節)은 날짜가 고정되어 있지 않고 춘분 이후 첫 번째 보름달이 뜬 다음 맞이하는 첫 주일로 매년 음력 보름과 연동하여 변하게 된다. 이렇게 정해진 부활절을 기준하여 6주 전 수요일인 재(灰)의 수요일Ash Wednesday부터 사순절Lent(四旬節)이 시작된다. 재의 수요일은 회개와 슬픔의 표시로 사제가 축복한 재를 이마에 바르며 시작하는데 이는 다말과 모르드개가 회개하며 옷을 찢고 몸에 재를 뿌린 기록에서 유래한다. 사순절의 어원은 영어 고어 '봄날Lencten'로 부활 전 여섯 번의 주일과 40일간 그리스도의 십자가를 묵상하며 절제와 금식, 깊은 명상과 경건의 생활을 통해 그리스도의 수난을 기억하고 그 은혜를 감사하는 기간이다.

부활절 전 한 주간을 수난주간Passion Week(受難週間)이라 하며 그 주일 그리스도가 예루살렘에 입성하시어 성전을 정화하시고 제자들과 마지막 만찬 후 겟세마네 동산에 올라 마지막 피눈물 나는 기도를 올리시고 이내 제사장이 보낸 무리에게 잡히셔서 수난을 당하시고 십자가 형을 받아 성 금요일Good Friday(聖金曜日) 십자가에 못 박혀 죽으시고, 죽으신 지 40시간 만인 부활절 아침 죽음을 이기고 부활하신다.

[3단계 : 성령강림, 속죄, 심판과 관련된 절기]

칠칠절Feast of Weeks(七七節)은 첫 보릿단(오메르)을 성전에 바친 초실절로부터 7주간

(49일)을 매일 오메르1, 오메르2…오메르49까지 계수하며 지낸다. 이 시기는 이스라엘에 북서풍(비구름)과 남동풍(사막의 건조한 바람)이 교대로 불어 온다. 가나안의 주요 수확물인 밀은 북서풍이 불어야 전분이 가득 찬 밀 이삭을 만들고, 올리브 등의 과실이 꽃 피는 시기에는 남동풍이 불어야 꽃가루 수정에 도움이 되므로 농부들은 애타는 마음으로 노심초사 오메르를 계수한다. 오메르 계수가 마무리된 다음날(오메르50)은 **오순절**Pentecost(五旬節)로 밀 추수가 끝나 누룩이 들어간 소제로 제사를 드린다. 이는 고통의 때를 누룩이 들어가지 않은 빵을 먹으며 지낸 사순절과 노심초사 오메르를 계수한 기간을 벗어나 정상적으로 일용할 양식을 먹으며 일상적인 삶으로 곡식의 추수를 마무리하고 과실 수확을 준비하는 절기다. 오순절에 일어난 사건은 노아의 무지개 언약, 출애굽 후 모세가 시내 산에서 율법을 받음, 성령강림이다. 특히 성령강림은 그리스도 대신 성령을 보내주신 사건으로 "내가 떠나가는 것이 너희에게 유익이라 내가 떠나가지 아니하면 보혜사가 너희에게로 오시지 아니할 것이요 가면 내가 그를 너희에게로 보내리니."(요16:7)의 말씀 같이 보혜사Paracletos는 '곁에para'와 '불러 계심cletos'의 합성어로 떠나도 다시 부름받아 영원히 존재하시는 위로자로 그리스도와 성령의 임무 교대를 통한 교회 시대의 개막이란 의미가 있다.

　　나팔절Rosh haShanah, Feast of Trumpets(喇叭節)은 신년 첫 달 첫날인 티슈레이월(10월) 1일 쇼파르라는 숫양의 뿔로 만든 양각 나팔을 불며 기념하는 풍습에서 유래하는데, 이 달에는 대속죄일, 초막절로 주요 절기가 이어지며 새해 새로운 결심을 다지는 달이기도 하다. 그래서 신년절이라고도 한다. 이스라엘 사람들은 전통적으로 행실이 착한 의인을 위한 '생명책', 행실이 악한 악인을 위한 '죽음의 책', 둘의 중간지대에 속한 사람을 위한 '중간책' 세 개의 책이 있다고 믿는다. 나팔절은 우리가 새해가 되면 새로운 다짐을 하듯 그들도 중간지대에 속한 대부분의 사람들이 자신의 이름이 '생명책'에 기록될 수 있도록 필사적으로 회개하며 기도하는 10일간의 기간을

말하며 '경외의 날'이라 부르기도 한다.

대속죄일Yom Kippur, Day of Atonement(大贖罪日)은 10일간의 나팔절이 끝나는 날이며 일년 중 대제사장이 정결의 상징인 흰옷을 입고 지성소에 들어갈 수 있는 유일한 날로 희생 제사의 절정이며 안식일 중 안식일로 불리는 가장 거룩한 날이고 하나님께서 정하신 유일한 공식적인 금식일이다. 대속죄일에 일어난 사건은 그리스도의 세례로 이때 세례 요한은 예수님을 향해 "보라 세상 죄를 지고 가는 하나님의 어린 양이로다."(요1:29)라고 외쳤다.

초막절Sukkoth, Feast of Tabernacles(草幕節)은 티슈레이월(10월) 15일부터 1주일간 지키는데, 과실 수확이 끝나 홀가분하고 풍요로운 분위기에서 감사와 기쁨, 기대가 충만한 절기지만, 출애굽 후 광야 생활을 기억하기 위해 초막을 짓고 일주일간 온 가족이 기거하며 하나님의 은혜에 감사하는 절기다. 재미있는 풍습으로 '아르마 미님'이라 하여 네 종류의 나뭇가지를 위, 아래, 좌, 우로 흔들고 기도하다 바닥에 내친다. 각 나뭇가지는 네 부류의 유대인을 상징하는데, 버드나무는 향도 없고 맛도 없는 식물로 토라를 배우지도 않고 실천도 하지 않는 사람, 종려나무는 맛은 없지만 향이 있는 식물로 토라를 배우지만 실천하지 않는 사람, 무성한 가지는 향은 있지만 맛이 없는 식물로 토라를 배우지 않고도 그 뜻을 실천하는 사람, 아름다운 나무 실과는 향이 있고 맛있는 식물로 토라를 배우고 실천하는 사람이다.

이날 흔들고 바닥에 쳐서 으깨진 나뭇가지로 인해 자신의 죄가 깨어진다고 믿는다. 즉, 초막절은 하나님의 구속사가 완성되는 마지막 때를 가리키는 의미가 있다.

프란체스카
'그리스도의 세례'

1450, 목판에 템페라 168×116cm, 런던 국립미술관

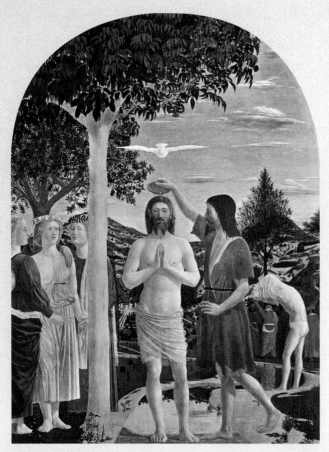

피에로 델라 프란체스카Piero della Francesca(1416/92)는 도메니코 베네치아노Domenico Veneziano(1410/61)의 제자로 프레스코화와 템페라화에서 모두 발군의 재능을 발휘하여 아레초에서 활동하며 주로 교회의 프레스코화와 제단화를 그린다. 상반부 반원은 하늘을 나타내며 그 중심에 성령의 비둘기가 날개를 수평으로 펴고 있으며 구름도 같은 모습이다. 땅과 하늘을 연결하는 나무 기둥과 예수님의 몸을 같은 형태와 색깔로 묘사하여 동일시한다. 네 그루의 나무로 원근을 뚜렷하게 부각하며 나뭇잎을 섬세하게 묘사하고 있다. 세 명의 천사는 삼위일체를 상징한다. 그중 관객을 응시하는 천사는 르네상스 시대 표현법 중 하나인 관객을 축제로 초대하는 '축제조직인Fesraiolo'의 모습으로 그려 그리스도의 세례가 축제임을 나타낸다. 배경에는 프란체스카가 활동하던 산 세폴크로의 풍광을 담아놓았다. 뒤쪽의 네 명은 동방 비잔틴 의상을 입고 있어 동서교회의 화합을 상징하며 굽이쳐 흐르는 요단 강에 옷이 반사되고 있다. 그중 한 사람이 손을 들어 세례의 순간 하늘이 열리는 것을 가리킨다. 돋아나는 식물은 그리스도의 부활을 상징한다.

베로키오
'그리스도의 세례'

1472~5, 목판에 유채 177×151cm, 우피치 미술관, 피렌체

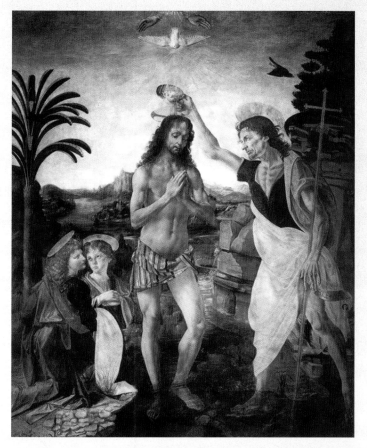

안드레아 델 베로키오 Andrea del Verrocchio (1435/88)는 당대 유명 조각가로 회화에서도 조각가적으로 접근하여 그리스도의 몸의 근육과 세례 요한의 물을 붓고 있는 팔 근육 힘줄까지 세밀하게 묘사하고 있다. 당시 베로키오 공방의 문하생이던 레오나르도 다 빈치와 공동 작업으로 다 빈치가 두 천사와 뒤에 보이는 갈색 배경을 그린다. 정면을 바라보는 천사는 보티첼리가 그렸다는 설도 있다. 만일 두 천사가 없다면 이 작품은 시대에 뒤떨어진 묘사로 그리 주목받지 못했을 것이다. 하지만 좁은 공간에 두 천사를 절묘하게 배치한 다 빈치의 솜씨에 의해 그림이 살아나고 있다. 바사리는 《미술가 열전》에서 "베로키오는 제자의 재능에 절망하여 다시는 붓을 들지 않을 것을 선언했다."고 전한다. 세례의 물은 아담과 하와의 원죄와 부정함을 씻는 의미로 홍수, 출애굽과 연결되며, 예수님의 세례는 공생애를 시작하는 의미도 있다.

가나의 혼인 잔치

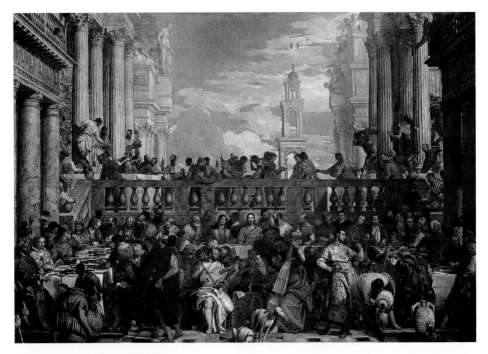

베로네세 '가나의 혼인 잔치'　　　　　　1563, 캔버스에 유채 666×990cm, 루브르 박물관, 파리

〈가나의 혼인 잔치〉는 200년간 베네치아의 산 조르조 마조레 성당 식당에 걸려 있던 대형 작품으로 나폴레옹군의 침공 시 반으로 절단하여 프랑스로 빼앗아 갈 때 베네치아와 함께 짓밟힌 그림의 최후를 본 수도사들 모두 눈물을 흘렸다. 〈가나의 혼인 잔치〉는 현재 루브르의 모나리자 방에 〈모나리자〉와 마주보고 전시되어 있다. 이 작품은 〈모나리자〉보다 크기가 160배나 크지만 사람들은 대부분 잘 보이지도 않는 유리 속의 〈모나리자〉에만 열광하다 돌아서 나가는 길에 "그림 참 크네."라며 외면당하는 그림이다. 이 그림은 당시 사회상을 담은 것으로 모두 130명이 등장하는데 역사화 같은 종교화기에 주요 인물을 살펴보는 것이 감상의 포인트다. 그림 속 공간을 연극 무대처럼 구성하여 원래 걸려 있던 성당의 식당 내부가 그림 속의 공간으로 확장되는 효과를 주고 있다. 고대 건축 원리를 바탕으로 성당 공간에 민간 건축 양식을 접목한 팔라디오의 건축 이념을 회화로 구현하고 배경에 궁정풍의 저택에서 벌어지는 결혼식에 의미 있는 하객들을 치밀하게 배치하고 있다. 성모 마리아가 예수님께 기적을 간청할 때 예수님 바로 위 종들이 잔칫상에 올릴 고기를 살육하고 있는데, 이는 훗날 닥칠 예수님의 희생을 암시한다. 바로 앞에 악기를 연주하는 사람들은 당대 베네치아 최고의 화가들로 베로네세

자신은 비올라 다감바, 자코포 바사노는 플루트, 틴토레토는 바이올린, 티치아노는 콘트라베이스를 연주하고 있다. 이는 바사리가 쓴 《미술가 열전》에서 "조르조네는 플루트를 너무 잘 불어 귀족들의 초대로 몸살을 앓았고, 틴토레토는 음악 마니아였으며, 티치아노는 자신의 작품을 오르간과 바꿨다."라고 기록할 정도로 화가들이 음악에도 조예가 깊었음을 알 수 있다. 가운데 책상 위 모래시계는 "내 때가 아직 이르지 아니하였나이다."(요2:4)란 예수님의 대답을 대신하고 있다. 당시 이탈리아는 여러 공국으로 구성되어 있었고 유럽 열강들의 이권 장악을 위한 각축장이었다. 그날 결혼식의 주인공인 신랑 신부가 그림의 가장 좌측 끝에 위치하고 있으며, 그 옆으로 각 나라의 명사들이 하객으로 초대되어 있는데 좌측부터 프랑수아 1세와 부인 엘레오노르, 카를 5세, 영국의 메리 여왕, 터키의 술탄이 보인다. 우측에 항아리의 술을 따르는 시종 뒤에 술잔을 들고 서 있는 사람은 화가며 화실을 운영하는 베로네세의 친동생 베네데토 칼리아리Benedetto Caliari(1538/98)로 그 화실 소속 화가들이 이 작품 제작을 지원해 준 것에 대한 고마움을 표시하고 있다. 뒤쪽은 베네치아의 명문가들로 배치하고 있다.

바흐 : 교회칸타타 155번 '나의 하나님, 얼마나 오래, 이제 얼마나 오래인가요'
Mein Gott, wie lang, ach lange (롬12:6~16, 요2:1~11)

155번은 주현절 이후 두 번째 일요일을 위해 작곡된 칸타타로 1716년 1월 19일 바이마르에서 초연되며, 교회력의 같은 날인 1724년 1월 16일에 라이프치히에서도 연주되었다. 가사는 〈교회칸타타 152번〉과 같이 잘로모 프랑크Salomo Franck(1659/1725)의 대본이며 요한복음 2장 1~11절 가나의 결혼식에 참석한 예수님이 물을 포도주로 바꾸시는 이적을 말하고 있는데, 하나님의 시간에 이르기까지 어려움 가운데서도 참고 기다리며 믿음을 가져야 한다고 권면한다. 이 곡은 두 쌍의 서창과 아리아, 그중 첫 번째 아리아는 2중창이며 코랄로 마무리되는 매우 간단한 구조의 단순한 칸타타다. 그러나 바흐는 명인답게 음악으로 복음서의 메시지의 의미를 아주 높이 고양시키고 있다. 주목할 만한 점은 반주 악기의 편성으로 현악기들과 콘티누오, 독주 오보에를 사용했다.

1곡 서창(S) : 나의 하나님, 얼마나 오래, 얼마나 오래인가요

헛된 고통들 가운데서 길을 잃은 그리스도인의 서창으로 화성의 불협화음의 불안한 분위기로 시작하고 콘티누오는 오르간포인트(동일음을 길게 지속하며 반복)로 뒷받침한다. '기쁨의 포도주'라는 말이 나오는 거의 끝부분에서 놀라운 반전이 일어난다.

> 나의 하나님, 얼마나 오래, 얼마나 오래인가요
> 너무 많은 근심들이 있습니다
> 동경과 슬픔의 끝을 전혀 보지 못합니다
> 당신의 은총의 위로하는 얼굴은
> 밤과 구름 뒤로 숨었습니다
> 당신의 사랑의 손은 이제,
> 아, 완전히 빼셨습니다
>
> 저는 평안을 몹시 열망합니다
> 저는 이제 이 가련한 자의 일상의 근심들을
> 발견합니다
> 저의 눈물의 잔이 이제 가득 채워졌습니다
> 기쁨의 포도주가 이제 부족합니다
> 저의 확신은 거의 넘어졌습니다

2곡 2중창(A, T) : 너는 이제 믿어야 한다. 너는 이제 소망해야 한다

알토와 테너를 위한 2중창인데 기교적으로 어려운 오보에로 반주한 것으로 보아 바흐는 이 시절에 뛰어난 오보에 주자를 두었을 것으로 추측된다. 믿음과 소망을 가지는 것에 대해 'müssen(=must)'이라며 당위성을 강조하고 있다.

> 너는 이제 믿어야 한다
> 너는 이제 소망해야 한다
> 너는 하나님 안에서 자신 있게 휴식해야 한다
> 예수님께서는 적절한 시간을 아신다
>
> 도우심으로 너를 기쁨으로 채우신다
> 이 곤란한 시간이 끝났을 때
> 그의 마음은 너에게 열릴 것이다

3곡 서창(B) : 그러므로 너 영혼아, 만족하여라

베이스가 확신에 차서 '영혼아, 만족하여라 너의 슬픔은 하나님의 시험이고 그것은 기쁨으로 바뀌게 된다'고 선언한다. 콘티누오는 베이스의 인상적인 선언에 대해 때때로 그러나 놀라운 묘사적 악구를 가지고 답한다.

> 그러므로 너 영혼아, 만족하여라
> 만일 그것이 너의 눈에는
>
> 마치 너의 가장 소중한 친구가
> 잠깐 너를 떠났을 때

너와 이제 영원히 헤어지는 것처럼
보일지라도
마음아 너의 믿음을 지켜라
가까운 시간일 것이다
쓴 흐느낌에 대해 희망과 즐거움의 포도주를
쓴 담즙에 대해 달콤한 꿀을 너에게 주실 때
아, 생각지 말라
그가 너에게 슬픔을 가져다 주는 것에
기뻐하신다고
그(하나님)는 슬픔을 통해 너의 사랑을

시험하신다
그는 너의 마음을 우울한 시간들 속에서
흐느끼게 만드신다
그리하여 그의 관대한 빛이 너에게
더욱 사랑스럽게 나타나도록 하신다
그는 너의 영원한 즐거움을 예비하셨다
너의 기쁨과 위로를
그러한 까닭에 오 마음아,
모든 것에서 그의 통치를 허락하라

4곡 아리아(S) : 던집니다. 저의 마음을 이제 던집니다

마음은 자신을 하나님께 전적으로 던지면서 답한다. F장조의 밝고 평화로운 아리아로 'wirf(던지다)'
에서 힘을 집중한다.

던집니다 저의 마음을 이제 던집니다
가장 높으신 이의 사랑하는 가슴에
너에게 그의 자비를 주시는 그의 가슴에

이제 모든 너의 슬픔의 멍에
지금까지 네가 지고 온 모든 것들을
그의 자비의 어깨 위에 내려 놓아라

5곡 코랄(S, A, T, B) : 비록 그가 적대하는 것처럼 보일지라도

파울 스페라투스의 코랄을 차용하여 하나님께 대한 믿음을 노래하며 곡을 마무리한다.

비록 그가 적대하는 것처럼 보일지라도
이것에 의해 두려워하지 말라
왜냐하면 그가 너와 함께할 가장 좋은 곳을
그의 습관은 그것을 보이시지 않으시기에
그의 말씀은 너를 더욱 확실한 고요함으로

데려간다
그리고 비록 너의 마음이 단지
안 돼요(no)라고 말하더라도
네가 떨지 않도록 하신다

어부들을 제자로 부르시다

바흐 : 교회칸타타 88번 '보라, 내가 많은 어부를 보내리라'
Siehe, ich will viel Fischer aussenden (벧전3:8~15, 눅5:1~11)

88번은 삼위일체 주일 이후 다섯 번째 주일을 위해 작곡된 칸타타로 누가복음 5장 예수님께서 고기 잡던 베드로를 부르시는 이야기로 마이닝겐의 공작인 에른스트 루트비히의 시집을 기반으로 한 가사로 추정되며 2부 형식으로 구성된다. 바흐의 칸타타는 설교를 보충하는 음악으로 예배에서 음악의 목적은 정신을 교화시키고 복음서에 대한 주관적인 생각과 성도들과의 관계를 설명하는 데 있다. 교훈적인 칸타타의 특징은 대화체 형식으로 진행되는데, 칸타타를 두 부분으로 나누어 앞부분은 문제를 제시하며 설교 전 연주하고, 뒷부분은 설교에 의한 해결책을 제시하며 설교 후에 나누어 연주하고 마지막 코랄에서 회중으로 하여 합치된 생각을 이끌어내고 있다.

1부

1부 첫 곡은 구약의 예레미야 선지자의 예언(렘16:16)을 인용한 가사로 시작한다. 이 부분에서 이미 사람을 낚는 어부의 모습이 나타나고 있다. 이에 대응되는 2부 첫 곡은 이 예언이 이루어지는 신약으로 현실(눅5:10)로 답하므로 그리스도의 언약이 이루어진다. 이 곡은 이같이 상호 대응하며 진행한다.

1곡 아리아(B) [격언] : 보라, 내가 많은 어부를 보내리라, 주께서 가라사대
베이스 아리아로 대칭되는 두 대상 어부와 사냥꾼을 묘사하는데 어부를 부를 때 두 대의 오보에 다모레를 사용하여 시칠리아풍으로 갈릴리 호수의 풍경(알프레드 뒤어의 표현)을 연출하며, 사냥꾼을 부를 때 호른이 등장하여 사냥 분위기로 바꾸어 활기차게 진행한다.

> 보라, 내가 많은 어부를 보내리라
> 주께서 가라사대
> 그들을 낚게 할 것이다*

> 그리고 나는 많은 사냥꾼을 보내어
> 모든 산들과 모든 언덕 그리고 모든 석굴에서
> 그들을 잡게 할 것이다(렘16:16)

<div align="right">*성도들을 돌아오게 하는 것</div>

2곡 서창(T) : 하나님께서 우리를 얼마나 쉽게 궁핍하게 하실 수 있고

2곡의 서창은 계속 의문을 던지며 진행하고, 그 답으로 3곡의 테너 아리아는 오케스트라의 리토르넬로(반복 연주)로 전주 없이 바로 이어진다.

> 하나님께서 우리를 얼마나 쉽게
> 궁핍하게 하실 수 있고
> 그리고 그의 은총을 우리에게서
> 돌리실 수 있는지 스스로 사악하고 괴팍한
> 마음이 그에게서 떨어질 때
> 그리고 완고한 마음으로 그들의 파멸로

> 달려갈 때에
> 그러나 그의 아버지 같은 영은 무엇을 합니까
> 우리가 그분에게 거둔 것처럼
> 우리에게서 그의 선하심을 거두시고
> 그리고 우리를 적의 책략과 악의에
> 넘겨주시나요

3곡 아리아(T) : 아닙니다. 하나님께서는 항상 성실하십니다

바흐는 1부 끝 곡 테너 아리아의 마지막 부분에 와서야 그의 오케스트라를 전부 사용하는데, 이런 방법을 통해 종결을 나타내고 있다.

> 아닙니다 하나님께서는 항상 성실하십니다
> 우리에게 올바른 길을 알게 하시는 것에
> 그의 영광의 은총으로 쉬도록 하시는 것에

> 예, 우리가 그의 길을 잃고
> 그리고 바른 길을 버렸을 때
> 그는 우리를 몹시 찾으실 것입니다

2부

1부 첫 곡의 예언이 현실로 이루어지는 상황으로 집중된 현들의 반주로 테너가 오라토리오의 복음사가 역할을 하고 그리스도의 음성(B)은 콘티누오 반주의 아리오소로 불리며 설교를 재현하듯 시작한다.

4곡 서창과 아리아(T, B) [격언] : 예수께서 시몬에게 가라사대

테너	베이스
예수께서 시몬(베드로)에게 가라사대	두려워하지 말라 이제로부터 너는 사람을 낚을 것이다(눅5:10)

5곡 아리아(S, A) : 만일 하나님께서 명령하셨다면 우리가 행하는 모든 것에

2부의 중심이 되는 2중창으로 전곡의 주제를 집중적으로 이야기하며 단정적인 음표들을 덧붙여 강조하고 있다. 두 성부는 동일한 지점에서 출발하여 같은 과정으로 확장해 나간다.

바사이티 '세베대의 아들을 부르심'

1495~1500, 패널에 유채 386×268cm, 아카데미아 미술관, 베네치아

마르코 바사이티Marco Basaiti(1470/1530)는 베네치아 화가로 벨리니의 제자 및 조수인데 섬세한 풍경 묘사를 특기로 하며 선명한 색상 대비가 돋보인다. 앞에 보이는 빈 배에서 이미 내린 베드로와 안드레가 예수님 양 옆에 서 있다. 예수께서 축복을 표시하시며 야고보와 요한을 부르시자 안드레는 예수님 흉내를 내며 축복 표시를 하고 베드로는 나도 따라 나섰다며 손으로 자신을 가리키고 있다. 야고보가 앞으로 나오며 무릎을 꿇으려 하고 요한도 가슴에 손을 얹고 배에서 내려 다가오고 있다. 이들의 아버지 세베대는 배에서 아들들의 부름을 지켜보고 있다.

만일 하나님께서 명령하셨다면
우리가 행하는 모든 것에 그의 축복이
풍성하게 있을 것입니다
두려움과 걱정 같은 것이 우리를 반하여
서더라도

그가 우리에게 주신 달란트를
그는 고리와 함께 돌려받으실 것입니다
만일 우리가 그것을 감추지만 않으면
그는 기쁘게 도우시고 그것은 열매를
맺을 것입니다

6곡 서창(S) : 무엇이 너를 너의 행위 가운데서 두렵게 하겠느냐

속마음을 이야기한다.

무엇이 너를 너의 행위 가운데서 두렵게 하겠느냐
나의 마음아, 하나님께서 그의 손을 뻗치신다면
단지 그의 눈짓으로도 이미 모든 불행은 굴복하고
그리고 강하게 너를 지키시고 보호해 주실 수 있습니다
근심과 곤란의 함정과 원한과 저주와 거짓말이 와서
네가 하는 모든 일을 괴롭히고 방해하더라도
기만과 어려움이 그 의도를 약하게
하지 않게 하라

그가 맡기신 일은 너무 힘들지는
않을 것입니다
기쁨으로 항상 앞으로 걸어가면
결말을 볼 것입니다
네게 고통을 야기하던 것들이
네게 축복을 가져오는 결말을

7곡 코랄(S, A, T, B) : 찬양하고 기도하고 하나님의 길 위에서 걸어라

게오르크 노이마르크의 코랄 선율을 인용하여 확신에 찬 설교적인 코랄로 곡을 마무리한다. 이 코
랄은 찬송가 312장 '너 하나님께 이끌리어'와 멘델스존의 〈사도 바울〉 중 스데반이 순교하는 장면
에서도 사용되는 유명한 선율이다.

찬양하고 기도하고 하나님의
길 위에서 걸어라
당신 자신의 일을 성실하게 행하라
그리고 천국의 풍성한 축복을 믿어라

그러면 그는 당신 옆에 새롭게 서실 것이다
그의 확신을 하나님 위에 두는 자를
하나님께서는 버리시지 않으시기에

나병환자 열 명을 깨끗하게 하시다

세르비아 비잔틴 미술 '나병환자 열 명을 고치심'　　　1340, 프레스코, 데카니 수도원, 코소보

예수님께서 예루살렘으로 가실 때에 어느 마을로 들어가시니 나병환자 열 명이 고통을 호소한다. 예수님이 손을 들어 축복하므로 고치시고 가서 제사장에게 몸을 보이라 하신다. 레위기에 명시된 대로 나병환자는 제사장에게 몸을 보이고 정결의식이 치러져야 비로소 사람들과 어울릴 수 있게 되기 때문이다. 제자들은 뒤에서 이 상황을 유심히 지켜보고 있다. 치유받은 열 명 중 사마리아인 한 명만 하나님께 영광 돌리며 예수님의 발 아래 엎드려 감사를 표한다.

바흐 : 교회칸타타 78번 '예수여, 나의 영혼을'

Jesu, der du meine Seele (눅17:11~19, 갈5:16~24)

78번은 삼위일체 주일 이후 14번째 주일을 위해 작곡된 칸타타로 요한 리스트 Johann Rist(1606/67)의 코랄을 기초로 한 대표적인 코랄칸타타다. 12시절로 이루어진 리스트 시의 첫 시절과 마지막 시절이 각각 칸타타의 첫 곡과 마지막 곡에 그대로 사용되고, 나머지 2~11절은 변환되어 중간 서창과 아리아 형태로 불린다. 이날을 위한 복음서는 누가복음 17장 예수께서 사마리아와 갈릴리 사이를 지나가시다가 나병환자 열 명을 치유하신 이야기로 치유받은 열 명 중 이방인인 사마리아인 한 명만 하나님께 영광을 돌리기 위해 돌아온다. 연관된 서신서는 갈라디아서 5장 16~24절로 육신이 하고자 하는 것을 따르지 말고 성령이 이끄시는 대로 행하라고 가르치고 있다.

1곡 합창(S, A, T, B) [시절1] : 당신은 가장 쓴 죽음을 통하여

소프라노의 정선율 '당신은 가장 쓴 죽음을 통하여 저의 영혼을 마귀의 음울한 동굴에서 그리고 제 영혼을 괴롭히는 큰 슬픔에서 떼어내셨습니다' 위에 나머지 3성부가 반음계적으로 대조되는 악구를 진행하는 대위법을 사용한다. '제가 그것을 알도록 하십니다'에서 새로운 주제가 나타나는데 바흐 연구가인 슈바이처 박사는 전자를 '그리스도의 고뇌', 후자를 '그리스도에 대한 우리의 구제'라 이야기하고 있다.

> 예수님, 당신은 가장 쓴 죽음을 통하여
> 저의 영혼을 마귀의 음울한 동굴에서
> 그리고 제 영혼을 괴롭히는 큰 슬픔에서
> 당신의 힘으로 떼어내셨습니다
>
> 그리고 당신의 축복의 말씀을 통하여
> 제가 그것을 알도록 하십니다
> 오 하나님, 이제 저의 피난처가 되어 주소서

2곡 아리아(S, A) [시절2] : 우리는 연약하지만 힘찬 발걸음을 서두릅니다

생동감 있는 소프라노와 알토를 위한 매우 유명한 2중창이다. 콘티누오에 맞추어 오르간은 힘차고 활기 있게 귀여운 주제 선율을 노래한다. 소프라노가 먼저 나오고 알토는 4도 아래의 모방으로 진

행하여 오묘한 화음을 만들며 '우리는 연약하지만 힘찬 발걸음을 서두릅니다'라고 노래한다. 이 가사는 이날의 복음서인 예수님의 말씀을 듣고 제사장에게 몸을 보여주려고 가는 열 명의 나병환자의 이미지로 단순하지만 아름다운 매력이 있다.

오 예수님, 오 주인님 당신께 도움을 요청하기 위해 우리는 연약하지만 힘찬 발걸음을 서두릅니다 당신께서는 신실하게 영혼이 병든 자와 가난한 자를 찾으셨습니다	아, 들으소서 당신의 도움을 구하기 위해 우리가 어떻게 우리의 음성을 올리는지 당신의 자비로우신 얼굴이 우리에게 기쁨을 가져오게 하소서

3곡 서창(T) [시절3~5] : 아, 저는 죄의 자녀입니다. 아, 저의 길은 잘못되었습니다

3곡은 테너에 의한 세코 레치타티보로 '아, 저는 죄의 자녀입니다'라고 자신의 죄의 깊음을 탄식하며 마지막에 이르러 주님께 자신의 죄를 생각지 말아달라는 간청으로 마무리한다.

아, 저는 죄의 자녀입니다 아, 저의 길은 잘못되었습니다 죄는, 저를 덮고 있는 죄의 역병은 저를 저의 삶 동안 풀어주지 않을 것입니다 제 의지는 약함만을 찾습니다 영혼이 그러한데 누가 저를 구원하여 주나요 피와 살을 버리고 선을 이루는 것은 저의 능력을 뛰어넘습니다* 만일 제가 저의 죄를 드러내기를	원치 않는다면 제가 얼마나 많은 죄를 짓는지 셀 수 없을 것 입니다 그러므로 저는 죄들에 대한 두려움과 근심 그리고 슬픔의 짐을 메고 있습니다 저는 그것들을 참아낼 수 없기에 한숨을 쉬며 당신 앞에 내어 놓습니다 예수님 저의 죄를 생각지 마옵소서 그것은, 주님, 당신의 진노를 일으킵니다

* "내 속 곧 내 육신에 선한 것이 거하지 아니하는 줄을 아노니 원함은 내게 있으나 선을 행하는 것은 없노라./ 오호라 나는 곤고한 사람이로다 이 사망의 몸에서 누가 나를 건져내랴."(롬7:18, 24)

4곡 아리아(T) [시절6~7] : 당신의 피는 저의 빚을 탕감해 주셨고

테너 아리아로 이어지는데 플루트의 부드러운 전주에 인도되어 테너는 '당신의 피는 저의 빚을 탕감해 주셨고'라고 노래한다. 이 선율도 아름답지만 플루트의 오블리가토와 저음 현악기들의 피치카토 움직임이 매력적이다.

당신의 피는 저의 빚을 탕감해 주셨고
저의 마음이 다시 빛을 느끼고
저를 죄 없게 만드셨습니다

만일 지옥의 왕이 저를 다시 전쟁터로 부른다면
예수께서 저의 편이시기에
저는 용기를 얻어 승리할 것입니다

5곡 서창(B) [시절8~10] : 상처와 못과 가시면류관과 무덤

심판의 날을 암시하는 날카로운 리듬이 들린다.

상처와 못과 가시면류관과 무덤
그들이 예수께 주었던 폭행은 이제
그의 승리하심의 표시고
저에게 새로워진 힘을 줄 수 있습니다
지독한 재판관이 정죄받은 자에게
저주를 말할 때
그는 그것을 축복으로 바꾸셨습니다
어떤 근심과 고통도 저를 건드릴 수 없습니다

왜냐하면 저의 구원자가 그것들을 아시기 때문입니다
그리고 그의 마음은 저에 대한 사랑으로 불타기에 저는 저의 것을 보답으로 그에게 내려 놓습니다
저의 이 슬픔으로 채워진 저의 마음
십자가 위에서 흘리신 귀중한 피에 젖은 저의 마음을 주 예수 그리스도, 당신께 드립니다

6곡 아리아(B) [시절11] : 이제 당신은 저의 양심을 잠잠케 합니다

베이스 아리아로 아름다운 오보에 전주에 인도되어 '이제 당신은 저의 양심을 잠잠케 합니다'라고 노래한다. 이 아리아도 성악부와 독주 오보에와의 협주 효과가 훌륭하고, 기교적인 장식 악구는 아름답게 서정적인 전개를 보인다.

이제 당신은 저의 양심을 잠잠케 합니다
저에게 앙갚음을 부르짖는 양심을
그렇습니다 당신의 신실하심(항상 동일하심)은
그것을 실행하실 것입니다
당신의 말씀은 저의 희망을 새롭게

채우시기 때문입니다
그리스도인이 당신을 믿을 때
당신 손에서 저를 떼어낸 적은 한 번도 없으십니다

7곡 코랄(S, A, T, B) [시절12] : 저는 믿습니다. 주가 저의 연약함을 도우심을

종결 악장은 요한 리스트의 장대한 코랄로 마지막 시절을 힘차게 노래한다.

폭풍우와 바다를 잠잠하게 하시다

바흐 : 교회칸타타 81번 '예수께서 주무시면 무엇이 저의 희망이 되나요
Jesu schläft, was soll ich hoffen'(롬13:8~10, 마8:23~27)

81번은 주현절Epiphany 이후 네 번째 일요일을 위해 작곡된 칸타타로 마태복음 8장 23~27절 예수님과 제자들이 배에서 풍랑을 만난 상황으로 4곡은 마태복음 8장 26절을 인용하고 7곡은 요한 크뤼거Johann Crüger(1598/1662)의 코랄 '예수님은 나의 친구1650'의 시절 2를 인용하고 있다.

1곡 아리아(A) : 예수께서 주무시면 무엇이 저의 희망이 되나요

예수께서 주무시는 장면으로 시작하며 현악기와 리코더로 깊고 고요하며 크리스털 같이 맑은 갈릴리의 이미지를 그려낸다. 알토는 탄식하듯 '잠자다schläft'에서 긴 음표로 부르는데, 바흐의 〈크리스마스 오라토리오〉의 19번째 곡 '잘 자라, 나의 귀여운 아기'를 상기시킨다.

2곡 서창(T) : 주여, 왜 저를 이리 멀리 남겨 두십니까

폭풍우가 몰려오는 두려움 속에서 아무 반응이 없으신 예수께 제자들은 답답한 마음을 드러내며 올바른 길로 이끌어 달라고 재촉한다.

렘브란트 '갈릴리의 폭우 속 그리스도'　1633, 캔버스에 유채 160×128cm, 이사벨라 스튜어드 가드너 미술관, 보스턴

이 그림은 큰 풍랑이 일어 배가 뒤집힐지도 모르는 극한 상황에서의 제자들의 모습과 그리스도를 대비하고 있는데 다섯 명은 돛을 잡고 사투하고 있다. 배 상단에 있는 제자는 끊어진 밧줄을 다시 잡으려고 안간힘을 쓰고 있고, 기둥에 모여 있는 제자들은 파도를 이기려고 동서남북 사방에서 사투를 벌이고 있다. 이들은 인생에 풍랑이 닥쳐왔을 때 스스로 문제를 해결하려는 사람들을 대변해 준다. 그래서 그들은 활동적인 색인 노란색과 밝은색 옷을 입고 빛을 흠뻑 받고 있다. 예수님을 둘러싼 다섯 제자는 겁에 질린 모습으로 예수님을 잡고 흔들어 깨우며 다급한 상황을 설명하고 해결해 줄 것을 요구한다. 무릎 꿇고 기도하는 제자도 보이는데 뱃멀미로 구토하는 모습은 인생의 풍랑에 안절부절 못하는 용기도 없고 믿음이 약한 자를 상징한다. 어부가 노를 잡고 있으나 제어가 안 되므로 무기력한 모습으로 예수님만 바라보며, 풍랑을 이기는 것은 노가 아니라 예수님임을 대변한다. 좌측의 한 명은 왼쪽 안전한 곳으로 피할 궁리를 하고 있고, 다른 한 명은 렘브란트 자신으로 돛과 모자를 잡고 살아남으려 하고 있다. 예수님은 이 상황에서도 동요치 않으시고 가슴에 손을 얹고 평온한 자세로 바람과 함께 제자들의 믿음 없음을 꾸짖으신다.

주여, 왜 저를 이리 멀리 남겨 두십니까
왜 필요할 때 당신을 숨기십니까*
언제 모든 끔찍한 종말이 저에게 예고되나요
아, 그러면 당신의 눈은 그것(고통) 때문에
결코 잠에서 쉴 수 없고
저의 고통에 의해 근심하지 않는 것입니까

당신은 진실로 한 별의 빛남으로
새로 개종한 박사들에게 가야 할 올바른 길을
보여주셨습니다
아, 저를 당신 눈의 밝은 빛으로 이끌어주소서
왜냐하면 이 길은 두려움만이 예고되기에

* "여호와여 어찌하여 멀리 서시며 어찌하여 환난 때에 숨으시나이까."(시10:1)

3곡 아리아(T) : 거품으로 장식된 마귀의 큰 물결이 그들의 맹위를 다시 강화합니다

테너 아리아와 이어지는 아리오소가 중심적인 역할을 하는데, 아리아는 비르투오소적 기교를 요하며 현악기 연주는 폭풍과 혼란 상황을 묘사한다. 중간 '슬픔의 바람이'에서 묵상적인 음성으로 굳게 서 있을 것을 명령한다.

거품으로 장식된 마귀의 큰 물결이
그들의 맹위를 다시 강화합니다
그리스도인은 진정 파도와 같이 슬픔의 바람이

그를 에워쌀 때 솟아올라야 합니다
믿음의 힘은 물의 폭풍을 감소시키기 위해
싸웁니다

4곡 아리오소(B) [격언] : 너희 믿음이 적은 자들아, 무슨 이유로 그리 두려워하느냐

중심 악장으로 예수님의 목소리를 상징하는 베이스의 음성으로 제자들에게 왜 그리 두려워하는지를 물으신다.

너희 믿음이 적은 자들아

무슨 이유로 그리 두려워하느냐(마8:26)

5곡 아리아(B) : 잠잠하거라, 오 너 높은 바다여

예수께서 바다와 폭풍과 바람을 잠잠하도록 꾸짖으신다. 바이올린이 상승, 하강을 반복하며 혼란 상황을 묘사하고, 오보에와 더블베이스는 바다의 공포를 묘사한다.

잠잠하거라, 오 너 높은 바다여
침묵하거라, 폭풍과 바람이여
너(폭풍, 바람 등)에게는 너의 한계가 있기에

나의 이 선택된 자녀들에게
어떤 재난도 상처도 입힐 수 없다

6곡 서창(A) : 저는 축복받은 자입니다

폭풍과 파도의 이미지를 상기시키고, 희망 없음과 약한 믿음 위에 서 있는 제자들에게 예수님의 도우심을 신뢰할 때 두려움을 극복할 수 있다고 말한다.

저는 축복받은 자입니다
저의 예수님이 말씀하셨습니다
저를 도우시는 이는 깨어 계십니다

이제 물의 폭풍과 불행의 밤과
모든 두려움은 떠날 것입니다

7곡 코랄(S, A, T, B) : 당신의 보호하심 아래서 모든 두려움의 폭풍 가운데 있는 저는 자유로워집니다

요한 크뤼거의 코랄 '예수는 나의 친구'의 선율을 인용한 코랄로 위험 상황이 지나 잠잠해진 물결 위에서 평화로이 여행하듯 마무리한다. 이 선율은 바흐 모테트 BWV 227에서도 사용하여 친숙하게 들린다.

당신의 보호하심 아래서 모든 두려움의
폭풍 가운데 있는 저는 자유로워집니다
예수님이 저의 곁에 계시어
적들이 더 고통받게 하소서

비록 당장은 번개가 꽝 소리를 내더라도
비록 죄와 지옥 둘 모두가
공포를 불러일으키더라도
예수님은 저를 보호하실 것입니다

중풍병자를 고치시다

바흐 : 교회칸타타 48번 '오호라 나는 곤고한 사람이로다'

Ich elender Mensch, wer wird mich erlösen (롬7:24)

48번은 삼위일체 주일 이후 19번째 일요일을 위해 작곡된 칸타타로 마태복음 9장 중풍병자를 치유하시는 예수님에 대해 이야기하고 있다. 전통적으로 모든 병은 죄에 기인하기에 죄를 없애므로 치유와 구원에 이른다는 사상에 기반하여 첫 곡의 가사를 로마서 7장 24절을 인용하며 시작한다.

무리요 '베데스다 못에서 중풍병자를 고치신 그리스도' 1667~70, 캔버스에 유채 237×261cm, 런던 국립미술관

바르톨로메 에스테반 무리요 Bartolomé Esteban Murillo(1617/82)는 바로크 시대 벨라스케스와 함께 스페인을 대표하는 화가로 성화, 초상화, 풍속화의 대가다. 그는 미묘한 명암대비, 따사로운 색조로 품격 높은 작품성을 발휘하며, 특히 '원죄 없는 성모'를 주제로 많은 작품을 남기고 있다. 그림은 요한복음 5장의 베데스다 못에서 38년간 중풍병을 앓던 사람을 고치신 상황으로 우측에 베데스다 못이 있고 그 주변에 물이 동할 때 들어가 치유받으려는 환자들이 보인다. 한 병자가 침상 위에서 예수께 손을 벌려 자신을 못 가로 데려다 달라고 애원한다. 이때 예수께서 구원의 오른손을 펼쳐 일어나 걸으라 명하신다. 옆의 베드로는 이를 유심히 지켜보는데, 이는 훗날 자신이 실제 치유의 은사를 발휘하게 되는 것과 연결된다. 우측 하늘의 섬광 속에서 천사가 이를 지켜보고 있으며, 우측 하단에 충성과 신실함을 상징하는 개도 보인다.

　　바흐는 격언이 포함된 성경 구절에서 기악은 탄식하고 한숨 짓는 모티브를 대변하고 성악은 끝없이 기도에 열중하는 묘사법을 주로 사용한다. 3곡은 마르틴 루티리우스 Martin Rutilius(1551/1618)의 코랄 '아 주님이신 하나님'의 시절 4를 사용하고, 7곡은 프라이부르크의 코랄 '주 예수 그리스도'의 시절 12를 사용하고 있다.

1곡 기악과 합창 [격언] : 오호라 나는 곤고한 사람이로다

　현이 지속적으로 탄식하는 가운데 도입 격언이 불린다.

오호라 나는 곤고한 사람이로다	이 사망의 몸에서 누가 나를 건져 내랴(롬7:24)

2곡 서창(A) : 이 같은 고통, 이 같은 슬픔이 나를 치네

죄로 인한 육신의 고통을 이야기하고 있다. 십자가의 쓴 잔을 상기시키는 끝부분에서 인지할 수 있는 지적을 보통 아리아로 응답하는데, 여기서는 3곡 코랄의 시절로 답한다.

이 같은 고통, 이 같은 슬픔이 나를 치네	그러나 여전히 나의 영혼은 그 독을
죄로부터 독약이 나의 가슴 가운데 태어나고	가지고 있고 그 독에 감염되었네
혈맥이 요동치는 가운데서	그리하여 죽음의 육신이 고통을 받을 때
나의 세상은 죽음과 아픔의 집일세	영혼은 십자가의 쓴 잔을 맛보네
나의 육신은 그 모든 고통을 가지고	그 잔은 강렬한 한숨을 나오게 하네
그 무덤 속으로 들어가야 하네	

3곡 코랄(S, A, T, B) : 만일 우리에게 죄의 심판을 치러야 하는 심판의 고통이 요구된다면

만일 우리에게 죄의 심판을 치러야 하는	거기서 저를 단련하소서
심판의 고통이 요구된다면 계속하소서	그리고 제가 여기서 참회토록 하소서*

*거기는 천국이고, 여기는 지상(이 세상)이다.

4곡 아리아(A) : 아 저의 죄 많은 수족에게서 소돔을 없애 주소서

오보에 반주에 맞추어 알토 아리아는 신실한 마음으로 '죄 많은 사람들'을 '소돔'으로 은유하며 죄에서 구원을 간구한다.

아 저의 죄 많은 수족에게서	그럴지라도 저의 영혼을 정화시키고
소돔을 없애 주소서	깨끗하게 하소서
당신의 의도가 파멸을 가져올 때마다	당신 앞에서 신성한 시온이 되도록

5곡 서창(T) : 그러나 여기서 구원자의 손, 그 놀라움은 바로 그 죽음 가운데 일하십니다

두 번째 서창으로 복음서 내용을 이야기하며 시편 88편의 구절과 연결 짓고 있는데, 시편 88편은 심각한 유혹, 급박한 파멸의 위험 속에서 예수께 드리는 기도다. 이 생각은 아리아로 이어진다.

그러나 여기서 구원자의 손, 그 놀라움은	만일 당신의 영혼이 죽음에 가까워지면
바로 그 죽음 가운데 일하십니다*	당신의 육신은 약해지고 완전히 부서지는

것 같아요	건강한 몸과 강건한 영혼이 되도록
그러나 우리는 예수님의 힘을 압니다	하실 수 있습니다
그는 영혼이 연약한 자를	

* "주의 인자하심을 무덤에서, 주의 성실하심을 멸망 중에서 선포할 수 있으리이까."(시88:11)

6곡 아리아(T) : 저를 용서하소서. 저의 죄를

죄 많은 육신의 운명을 소돔 도시의 파멸과 비교하며 진정한 걱정은 영혼의 구원이라며 현악기와 두 대의 오보에 반주에 맞추어 테너 아리아가 설득력 있는 가사와 음악의 결합으로 부른다.

저를 용서하소서 저의 죄를	보이실 수 있습니다*
그리하여 저의 육신과 영혼이 잘되게 하소서	그분은 그 긴 약속의 끈을 지키실 것입니다
그분은 죽은 자를 삶으로 깨우실 수 있습니다	우리는 믿음 가운데서 구원을 찾을 것입니다
그리고 그의 힘을 우리의 약함 가운데	

* "나에게 이르시기를 내 은혜가 네게 족하도다 이는 내 능력이 약한 데서 온전하여짐이라 하신지라 그러므로 도리어 크게 기뻐함으로 나의 여러 약한 것들에 대하여 자랑하리니 이는 그리스도의 능력이 내게 머물게 하려 함이라."(고후12:9)

7곡 코랄(S, A, T, B) : 주 예수 그리스도, 유일한 저의 도움이 되시는 당신 안에서 저는 피난처를 가질 것입니다

마지막 코랄은 도입곡과 연결되는 다리를 만든다. 그리고 우리에게 도입곡에 나타나고 카논적 기교로 강화되는 가사 없이 인용한 코랄의 중요성을 다시 한 번 상기시킨다.

주 예수 그리스도, 유일한 저의 도움이 되시는	당신의 뜻에 모든 것이 달려 있습니다
당신 안에서 저는 피난처를 가질 것입니다	사랑하는 나의 하나님, 당신께서
제 마음의 고통을 당신께서는 잘 아십니다	기뻐하시는 것 같이
당신은 그것들을 쫓아버리실 수 있으시고	저는 지금부터 영원토록 당신의 것입니다
그렇게 하실 것입니다	

네 눈 속에 있는 들보

바흐 : 교회칸타타 185번 '오 마음, 자비와 사랑으로 영원토록 채워진'
Barmherziges Herze der ewigen Liebe (눅6:36~42, 롬8:18~23)

185번은 삼위일체 주일 이후 네 번째 일요일을 위해 작곡된 칸타타로 잘로모 프랑크의 대본을 기반으로 하여 1715년 작곡된다. 이날을 위한 말씀은 누가복음 6장 36~42절 예수님의 중요한 가르침인 남을 정죄하지 말고 용서하라 명하시며, 먼저 네 눈 속에 있는 들보를 빼고 형제의 눈 속에 있는 티끌을 빼라고 말씀하신다. 이 곡은 초기 칸타타로 기악은 실내악적 구조를 따르고 있는 반면, 성악은 큰 교회 예배의 찬양으로도 손색이 없다. 바흐는 라이프치히 시절에 이 칸타타의 오보에 파트를 트럼펫으로 사용하여 생동감을 더하고 있다.

1곡 아리아(S, T), 기악과 코랄 : 오 마음, 자비와 사랑으로 영원토록 채워진

고요한 시칠리아풍의 반주 위에 소프라노와 테너의 2중창으로 자비에 대한 생각을 이야기하며 시작한다.

오 마음, 자비와 사랑으로 영원토록 채워진	그리하여 저는 선과 자비를 모두 행합니다
나의 정신은 당신의 것과 함께 각성하고	오 당신, 사랑의 불꽃
깨어납니다	오시어 저의 마음을 부드럽게 하소서

2곡 서창(A) : 너희 자신을 돌 벼랑으로 비뚤게 인도한

아주 아름답게 만들어진 알토 서창으로 복음서에서 가져온 예수님의 가르침을 인간의 일상사에서 일어나는 일로 비유하여 설명한다.

너희 자신을 돌 벼랑으로 비뚤게 인도한	이제 너의 구원자께서 가르치신 것을 생각하라
너희 마음들은 이제 온화한 부드러움에 녹았다	행하라, 행하라 사랑으로

브뤼헐(부) '소경이 인도하는 우화'　　　　　　1568, 캔버스에 템페라 86×154cm, 카포디몬테 국립미술관, 나폴리

예수님이 바리새인들과 논쟁하며 자신의 눈 속의 들보를 보지 못하는 그들의 가식을 경고하신 누가
복음 6장 39~45절의 비유 말씀을 그린 것으로 소경들이 서로 지팡이를 연결하여 잡고 험한 길을 위
태롭게 걸어가고 있다. 앞에 가던 소경이 웅덩이에 빠지자 그를 의지하며 따라오던 소경들이 중심을
잃고 당황하는 모습으로 각자 다른 두려움의 표정이 재미있다. 길 옆은 낭떠러지로 더욱 위험한 상황
인데 이는 바리새인들에 대해 경고하는 것이다. 소경의 모습은 1561년에 그린 〈네덜란드 속담〉 중 세
명의 소경이 길을 걷는 모습을 더욱 구체화한 것이며 배경으로 보이는 교회는 페데에 있는 성 안나
교회 모습을 그려 넣고 있다.

그리고 이 땅에 있는 동안 이제 애써라　　　용서하라, 그러면 너희는 용서를 받을 것이다
너희 (하나님) 아버지 같이 되기 위해서　　　베풀어라, 베풀어라 이 삶의 기간 동안
아 금단의 심판을 통해　　　　　　　　　　원금을 축적하라 그것으로 언젠가
전능하신 하나님을　　　　　　　　　　　　큰 이자의 축적과 함께 하나님께 갚아라
심판의 자리로 부르지 않도록 하라　　　　　너희가 심판한 것과 같이
그렇지 않으면 그의 강렬한 진노가　　　　　너희들도 또한 심판을 받을 것이다
당신을 멸할 것이다

3곡 아리아(A) : 이 삶 동안에 염려하라. 정신아

이어지는 알토 아리아는 동정심 많은 사람에게 약속된 '풍성한 수확'의 기쁨을 부드럽게 노래하고 있는데, 오보에 반주가 두드러져 마치 오보에 협주곡을 듣는 듯하다.

이 삶 동안에 염려하라. 정신아　　　　　　풍부한 영원(천국) 가운데서
많은 씨앗을 뿌리기 위해　　　　　　　　　거기에서 좋은 것을 뿌린 자들은
그리하면 수확이 너를 기쁘게 하리라　　　　기쁘게 거기에서 추수 단을 묶을 것이다

4곡 서창(B) : 자기본위의 생각이 얼마나 잘못된 것인지

베이스 서창으로 복음서의 후반부를 거친 경고의 음색으로 이야기한다.

자기본위의 생각이 얼마나 잘못된 것인지　　기억하라 너 또한 천사가 아님을
염려하라 너희 자신을　　　　　　　　　　고치거라 그렇다면 너 자신의 잘못들을
먼저 너의 눈으로부터 들보를 빼내고　　　　어찌 소경이 좁은 길에서 다른 소경을
그런 뒤 너의 이웃의 눈에서 고통스럽게 하는　똑바로 인도할 수 있겠는가
티를 발견할 수 있을 것이다*　　　　　　　매우 안타깝지만 그들이 이제 구덩이에
만일 너의 이웃이 충분히 순결하지 않다면　　함께 빠지지 않겠는가

* "어찌하여 형제의 눈 속에 있는 티는 보고 네 눈 속에 있는 들보는 깨닫지 못하느냐 너는 네 눈 속에 있는 들보를 보지 못하면서 어찌하여 형제에게 말하기를 형제여 나로 네 눈 속에 있는 티를 빼게 하라 할 수 있느냐 외식하는 자여 먼저 네 눈 속에서 들보를 빼라 그 후에야 네가 밝히 보고 형제의 눈 속에 있는 티를 빼리라."(눅6:41~42)

5곡 아리아(B) : 이것이 그리스도인입니다

이어지는 베이스 아리아는 그리스도인의 특성에 대해 말하고 있는데, 가사의 첫 번째 줄을 특징적인 주제로 사용하여 반복하므로 음악적 응집력을 보장하며 말씀의 중요성을 강조하고 있다.

이것이 그리스도인입니다
하나님과 자신을 타오르는 진정한 사랑으로
구분하고 금해졌을 때 (남을) 심판하지 않고
또한 다른 사람의 일을 파괴하지도 않고

이웃을 잊지도 않고 관대한 자로
측정하는 것이
이것이 하나님과 인간을 가깝게 만듭니다
이것이 그리스도인입니다

6곡 코랄(S, A, T, B) : 저는 당신, 주 예수 그리스도를 부릅니다

요한 아그리콜라의 찬송 '저는 당신을 부릅니다. 주 예수여Ich ruf zu dir, Herr Jesu Christ'에서 가져온 시절로 종결 코랄을 만들어 올바른 길을 따르기로 결심한 그리스도인이 그리스도를 부르며 마무리한다.

저는 당신, 주 예수 그리스도를 부릅니다
저는 당신께 기도드립니다
저의 외침을 들으소서
이 삶 동안에 저에게 은총을 주시고
제가 용기를 잃지 않게 하소서

오 주여, 저는 올바른 길을 찾습니다
당신이 저에게 주시기를 소망하는 길을
당신을 위하여 살고 저의 이웃을 잘 섬기며
당신의 말씀을 똑바로 받드는 (올바른 길)

성전세를 내시다

마사초 '성전세' 1426~7, 프레스코 255×598cm, 산타 마리아 델 카르미네 브랑카치 예배당, 피렌체

마사초는 르네상스 초기 원근법의 대가로 본명은 톰마소 디 조반니 디 시모네 귀디Tommaso di Giovanni di Simone Guidi(1401/28)인데 세상 물정 모르는 어린 시절에 피렌체의 화가로 등록되어 '어리숙하다'라는 뜻의 마사초라 불린다. 천재는 박명이란 말은 마사초에게도 적용되어 27세의 젊은 나이에 사망한다. 〈성전세〉는 브랑카치 예배당의 유명한 대작 프레스코화 시리즈 중 한 작품으로 세 부분으로 구성되어 있어 베드로의 움직임을 따라가면 된다. 1427년 피렌체는 조세개혁을 단행하여 세금을 징수하는 세무 청을 신설하고 누구도 특혜 없는 공평한 세금징수를 시작한다. 예수님은 세상 임금들은 자기 아들에 게 세금을 걷지 않으니 하나님의 아들인 자신도 세금을 면해야 함에도 세리가 이에 실족하지 않게 하 기 위하여 내기로 하시며(마17:24~27) 세금을 징수하러 온 세리 앞에서 당당하게 베드로에게 지시하신다. 베드로가 물가로 가서 고기를 잡아 입에서 은전을 꺼내고 있다. 베드로가 꺼내 온 은전을 세리에게 성 전세로 건네준다. 우측 상단에 소실점을 두고 원근법에 기반한 정확한 공간의 깊이와 구도가 돋보이며 제자들의 표정과 움직임에 따라 옷의 주름이 달라지는 획기적인 묘사법을 구사하고 있다.

자비를 베푼 사마리아인

 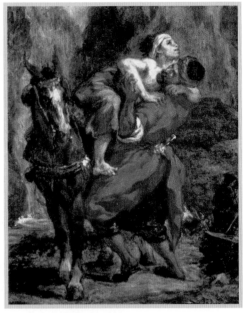

반 고흐 '선한 사마리아인'
1890, 캔버스에 유채 73×60cm, 크뢸러뮐러 미술관, 헬더란드, NE

들라크루아 '선한 사마리아인'
1849, 캔버스에 유채 36.8×29.8cm, 루브르 박물관, 파리

고흐가 자신의 귀를 자른 후 성 레미 정신병원에 입원해 있던 중 한 세대 전 외젠 들라크루아Eugène
Delacroix(1789/1863)가 그린 〈선한 사마리아인〉을 보고 모방한 작품이다. 그는 고독으로 정신적 파탄
과 무력감에 빠진 자신의 처지를 강도 만난 사람에 반영하고 있으며, 선한 사마리아인과 같이 누군가
나타나 도움을 줄 것이라는 간절한 소망을 담고 있다. 한 레위인이 다친 사람을 보고 그냥 지나쳐 오
솔길을 따라 멀어지고, 율법책을 옆에 낀 제사장도 모른척하지만 낯선 사마리아 사람은 상처에 기름
과 포도주를 부어 치료한 후 힘겹게 말에 태워 안전하게 주막으로 데리고 간다. 예수님은 이 비유를
통해 "네 마음을 다하며 목숨을 다하며 힘을 다하며 뜻을 다하여 주 너의 하나님을 사랑하고 또한 네
이웃을 네 자신 같이 사랑하라."(눅10:27)라며 이를 실천함이 영생에 이르는 길이라 권면하신다.

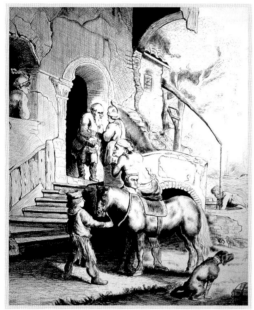

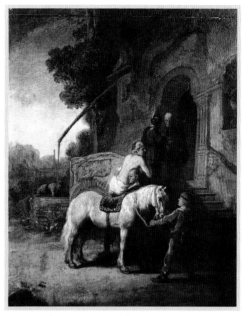

렘브란트 '선한 사마리아인'　　　1633, 에칭 24.3×20.2cm

렘브란트 '선한 사마리아인'
1633, 나무판에 유채 68.5×57.3cm, 월리스 컬렉션, 런던

렘브란트는 그림의 아이디어가 떠오르면 간단한 드로잉을 하고 자신이 좋아하는 주제의 그림은 동일주제를 에칭(동판화)과 유화 등 여러 가지 방식의 작품으로 표현한다. 〈선한 사마리아인〉도 드로잉, 에칭, 유화 모두 남기는데 위 두 작품은 거울을 마주보듯 대칭을 이루며 개만 없어진 상황을 보여준다. 렘브란트는 대각선 구도로 도움을 주는 세 남자와 세 방관자를 대비하며, 예수님과 같이 "누가 우리 이웃인가"란 물음을 던진다. 사마리아인은 부상당한 자를 여관으로 데려와 여관 주인에게 돈을 건네주며 잘 돌봐 달라 부탁하는데 사마리아인을 포함한 세 명의 조력자와 말을 동일 선상에 배열해 놓았다. 그러나 방관자들 중 창문에서 이 광경을 바라보는 남자, 우물가에서 물을 긷는 여인은 자기 일에만 열중하고 있으며, 말 앞에서 용변을 보는 개는 자기 영역 표시를 하고 크게 삼각형 구도를 이루며 배타적인 모습을 하고 있는데, 이들은 우리를 둘러싸고 각자 멀리서 자신의 위치만 지키고 있는 제사장과 레위인을 재미있게 풍자하는 것이다.

바흐 : 교회칸타타 77번 '네 마음을 다하며 목숨을 다하며

Du sollst Gott, deinen Herren, lieben'(눅10:23~37, 갈3:15~22)

77번은 삼위일체 주일 이후 13번째 일요일을 위해 작곡된 칸타타로 요한 오스발트 크나우어의 시에 기초한 가사를 사용하여 작곡된다. 이날의 말씀은 누가복음 10장 한 율법학자의 질문 "선생님 내가 무엇을 하여야 영생을 얻으리이까."에 대해 예수님은 비유로 선한 사마리아인 이야기를 하시며 "네 마음을 다하며 목숨을 다하며 힘을 다하며 뜻을 다하여 주 너의 하나님을 사랑하라 그리고 네 이웃을 네 자신 같이 사랑하라."(눅10:27)라고 대답하신다.

1곡 합창(S, A, T, B)과 코랄 [격언] : 네 마음을 다하며 목숨을 다하며 힘을 다하며 뜻을 다하여 주 너의 하나님을 사랑하고

성경 구절이 모방적인 모테트풍의 도입 합창으로 시작된다. 여기에 트럼펫의 오블리가토와 통주저음(바소 콘티누오)이 가세하며 루터의 찬송가 선율을 채용한 코랄이 나오는 매우 인상적인 악장으로 꼽힌다.

네 마음을 다하며 목숨을 다하며 힘을 다하며 뜻을 다하여	주 너의 하나님을 사랑하고 또한 네 이웃을 네 몸과 같이 사랑하라(눅10:27)

2곡 서창(B) : 그러함에 틀림없습니다

말씀에 동의하며 성령으로 우리 영혼이 밝혀지기를 간구한다.

그러함에 틀림없습니다 하나님은 우리의 영혼을 온전히 소유하기를 원하십니다 우리는 우리의 모든 영혼과 기쁨으로 주를 택하여야 합니다	그리고 결코 더 기뻐할 수 없습니다 그가 성령을 통해 우리의 영혼을 밝혀 주셨을 때 왜냐하면 그것으로 우리는 그의 은총과 자비를 완전히 확인받았기 때문입니다

3곡 아리아(S) : 나의 하나님, 저의 모든 마음으로 저는 당신을 사랑합니다

주님의 위대한 뜻을 깨우치도록 도움을 청하는 소프라노 아리아가 청순하게 불린다.

나의 하나님, 저의 모든 마음으로　　　　당신의 위대한 뜻을 깨우치도록 저를 도우소서

저는 당신을 사랑합니다 그리고　　　　그리고 사랑으로 타오르게 하여

저의 모든 삶은 당신께 달렸습니다　　　영원토록 당신을 사랑하게 하소서

4곡 서창(T) : 나의 하나님, 또한 저에게 사마리아인의 마음을 주소서

이웃의 고통을 모른척하지 않는 사마리아인의 마음을 달라고 노래한다.

나의 하나님, 또한 저에게 사마리아인의　　그리고 그를 필요 가운데 놔두지 않게 하소서

마음을 주소서　　　　　　　　　　　저 자신을 사랑하는 것을 미워하도록 가르쳐 주소서

그리하여 제가 이웃을 소중히 여기고　　　그리하여 당신의 기쁨의 삶을 저에게 내려 주십시오

이웃의 고통을 지나치지 않게 하소서　　　저의 바람과 당신의 은총을 통해서

5곡 아리아(A) : 아 저의 사랑에는 아직 결점이 너무 많습니다

매우 어려운 트럼펫의 오블리가토가 특징적으로 나타나는 알토 아리아로 말씀의 실천이 어려움을
진지하게 토로한다.

아 저의 사랑에는 아직 결점이 너무 많습니다　　의지를 가집니다만

저는 종종 하나님의 뜻을 지키려는　　　　　그것은 저의 힘을 초월합니다

6곡 코랄(S, A, T, B) : 주여, 저의 믿음을 통하여 제 안에 거하소서

찬송가 '아, 주여 하늘에서 우리를 굽어살피소서'의 선율을 채용한 코랄로 마무리한다.

주여, 저의 믿음을 통하여 제 안에 거하소서　　주 예수여, 당신은 당신 자신을

제 믿음을 더 강하게 하소서　　　　　　　진정한 사랑의 모델로 만드셨습니다

점점 더 많이 열매 맺게 하소서　　　　　　이제 제가 이것을 따르게 하소서

선한 일에 있어 부요케 하소서　　　　　　그리고 이웃 사랑을 실천케 하소서

그리하여 저의 사랑 안에　　　　　　　　제가 할 수 있는 모든 방법으로

(그것들이) 활동하게 하소서　　　　　　　저는 모두를 사랑하고 신뢰하며

그리고 기쁨과 인내를 가지고　　　　　　도울 것입니다

저의 이웃에 계속 봉사하도록 하소서　　　　제가 소망하는 것 같이 줄 것입니다

세 가지 잃은 것을 찾은 비유

'세 가지 잃은 것을 찾은 비유'는 복음서 중 누가복음 15장에만 기록되어 있다. 모두 바리새인들을 향한 충고로 100마리의 양 중 잃은 한 마리의 양을 찾은 목자의 기쁨, 열 드라크마 중 잃은 한 드라크마를 찾은 가난한 여인의 기쁨, 두 아들 중 집을 떠난 한 아들이 다시 돌아오므로 찾게 되는 세 가지 기쁨을 통해 죄인 한 사람이 회개하고 하나님 앞에 돌아오는 것을 지켜보는 기쁨과 비교하고 있다.

[잃은 양을 찾은 목자 비유]

샹파뉴 '목자 그리스도'

1660, 캔버스에 유채 154×95cm, 투르 미술박물관

필립 드 샹파뉴Philippe de Champaigne(1602/64)는 플랑드르 출신인데 파리에서 푸생과 교류하며 지내다 프랑스로 귀화해 왕실 수석화가로 활동하며 초상화, 역사화를 주로 그렸다. 누가복음 15장의 첫 번째 비유 "양 백 마리가 있는데 그중의 하나를 잃으면 아흔아홉 마리를 들에 두고 그 잃은 것을 찾아내기까지 찾아 다니지 아니하겠느냐 또 찾아낸즉 즐거워 어깨에 메고 집에 와서 그 벗과 이웃을 불러 모으고 말하되 나와 함께 즐기자."(눅15:4~6)와 같이 목자이신 그리스도가 다시 찾은 한 마리의 양을 어깨에 메고 기쁜 표정으로 집으로 향하신다. 손에는 양을 바르게 인도하는 목자의 긴 지팡이를 짚고 계신다.

[잃은 드라크마를 찾은 여인 비유]

페티 '잃은 드라크마를 찾은 여인 비유'

1618~22, 목판에 유채 75×44cm, 드레스덴 고전회화관

부분화 '바닥 틈새로 들어간 은화'

도메니코 페티Domenico Fetti(1589/1624)는 로마에서 카라바조의 화풍에 영향을 받았고 만토바 곤차가의 궁정화가를 거쳐 말년에 베네치아에서 활동하며 복잡한 상징의 우의화와 풍속을 배합한 종교화를 주로 그렸다. 이 작품은 누가복음 15장의 두 번째 비유인

잃은 드라크마를 찾은 여인의 비유를 그린 것으로 열 드라크마를 갖고 있던 여인이 하나를 잃어버려 등불을 켜고 온 집안을 뒤지고 있다. 한 드라크마는 하루 일당에 해당하는 것으로 가난한 여인에게 매우 소중한 가치를 지니기에 돈을 찾기 위해 가재 도구들이 너저분하게 흐트러져 있다. 한 드라크마 은화는 바닥 타일의 벌어진 틈 속에 굴러 들어가 있어 쉽게 찾을 수 없도록 숨겨져 있는 상황으로 묘사하므로 이를 찾아낸 기쁨과 죄인 한 사람이 회개하는 기쁨을 비교하고 있다.

바흐 : 교회칸타타 135번 '아 주여, 가엾은 죄인인 나를 분노의 불길에 휩싸이게 마소서'Ach Herr, mich armen Sünder'(눅15:1~10, 벧전5:6~11)

135번은 삼위일체 주일 이후 3주차 주일 예배를 위해 작곡된 칸타타로 가사와 선율의 기반을 특정한 찬미가에 두고 있는 코랄칸타타다. 시리아쿠스 슈니가스의 찬미가를 인용하여 누가복음 15장의 길 잃은 양과 잃은 드라크마를 찾은 여인의 비유를 그리고 있다. 첫 곡 합창과 마지막 코랄 사이에 두 쌍의 서창과 아리아로 구성된 표준형이다.

1곡 합창(S, A, T, B) [시절1] : 아 주여, 저 불쌍한 죄인에게 당신의 진노로써 벌하지 마옵소서

오보에와 현악기의 유니즌(제창)으로 서주를 이루고 베이스 성부가 정선율을 노래하기 전에 나머지 세 성부가 미리 모방으로 그 정선율을 준비한다. 성악 성부가 시작할 때 오보에를 쉬게 하고, 끝에 이르면 오보에를 등장시켜 성악과 협주적인 조화를 이룬다.

아 주여, 저 불쌍한 죄인에게	아 주여, 저, 저의 죄를 용서하여 주시고
당신의 진노로써 벌하지 마옵소서	자비를 보여주소서
당신의 엄한 격노는 부드럽게 하소서	그리하여 제가 영원히 살고
그렇지 않으면 저는 살 수 없습니다	지옥의 고통에서 달아나게 하소서

2곡 서창(T) [시절2] : 아 이제 저를 치유하소서. 당신 영혼의 의사여

바흐는 테너의 서창에서 선율적 부분과 화성적 부분을 명확히 하여 '아픔과 약함', '십자가와 슬픔', '빠른 물살처럼'에서 의미를 강조하고 있다.

아 이제 저를 치유하소서	저의 이 고생과 두려움을 가지십니다
당신 영혼의 의사여	저의 십자가와 슬픔이 저를 죽입니다
저는 매우 아프고 약합니다	저의 얼굴은 눈물로 가득하고
당신은 진실로 제 뼈의 수를 헤아리실 수	이제 완전히 부어 올랐습니다
있으시고 그렇게 고통스럽게	빠른 물살처럼 그들은 저의 뺨을

굴러 내립니다 아, 당신 주여, 왜 이리 오시는 데 늦장인가요

저의 영혼은 이제 공포로 찢어지고 근심합니다

3곡 아리아(T) [시절3] : 제게 평안을 가져오소서 예수님, 저의 영혼에

테너와 두 대의 오보에가 협주적 효과를 극대화하며 텍스트 페인팅 기법을 구사한다. '저는 죽음으로 이제 가라앉습니다'에서 하강하는 음으로, '정적 외에는'에서 갑작스러운 쉼표로 정적하며, '저의 얼굴에 기쁨을 채워주소서'는 상승하는 콜로라투라로 밝고 즐겁게 묘사하고 있다.

제게 평안을 가져오소서 예수님,	저의 영혼이 큰 고통을 이기도록
저의 영혼에 그렇지 않으면 저는 죽음으로	죽음에서는 정적 외에는 아무것도 없으므로
이제 가라앉습니다	거기서는 당신을 생각할 수가 없습니다
저를 도우소서 저를 도우소서	사랑하는 예수님, 만일 그것이 당신의 뜻이라면
당신의 고귀한 자비로	저의 얼굴에 기쁨을 채워주소서

4곡 서창(A) [시절4] : 저는 피곤에 지쳐 한숨 짓습니다

알토 서창은 코랄 멜로디의 첫 행(line)을 심하게 장식한 인용으로 시작한다.

저는 피곤에 지쳐 한숨 짓습니다	많은 땀과 눈물 가운데 누워 있습니다
저의 영혼은 강하지도 굳세지도 않습니다	저는 걱정으로 거의 죽게 되었고
때문에 저는 밤새 마음의 평화와	큰 두려움에 사로잡혀 있으며
고요함이 부족하여	슬픔은 저를 늙게 합니다

5곡 아리아(B) [시절5] : 항복하라. 너희 모든 악인들아

베이스 아리아는 예수님의 평안뿐만 아니라 그것을 얻기 전 우선하여 무엇을 극복해야 하는지를 노래한다. 그것은 슬픔의 폭풍이고 적들의 화살이다. 따라서 현악기의 유니즌에 의해 이끌리는 이 악장은 투쟁적이며 열렬하다. 여기에 예수님의 평안을 묘사하기 위해 바흐는 원을 그리며 움직이는 베이스의 사랑스러운 이미지를 사용하며 궁극적으로 더 큰 확신을 나타내기 위해 열정적으로 선언하고 있다.

항복하라 너희 모든 악인들아	나의 예수님이 나를 평안케 하신다

> 눈물이 지난 후에, 흐느낌이 지난 후에
> 기쁨의 태양이 새로이 비춥니다
> 음울한 날씨는 스스로 변하고
>
> 적들은 이내 멸망함에 틀림없습니다
> 그리고 그들의 화살이 그들에게 되돌아갑니다

6곡 코랄(S, A, T, B) [시절6] : 하늘의 보좌에서 영광을

종결 코랄은 한스 레오 하슬러의 코랄 선율로 바흐가 매우 좋아해 〈마태수난곡〉의 주 코랄을 비롯하여 평생 즐겨 사용하던 선율이다.

> 하늘의 보좌에서 영광을
> 높여진 이름과 경배와 함께
> 성자와 성부께 또한 마찬가지로 현명하신
>
> 성령께 존귀와 함께 영원토록
> 우리에게 영원한 축복을 허락해 주시도록

[잃은 아들을 되찾은 아버지 비유]

렘브란트 최후의 작품인 〈탕자의 귀향〉은 누가복음 15장의 세 번째 비유를 그린 것으로 탕자와 같은 삶을 산 화가 자신의 모습을 반영하고 있다. 렘브란트는 평생 심한 낭비벽과 방탕한 생활로 재산은 물론, 아내와 세 자녀를 잃고 마침내 파산까지 하여 힘든 노년기를 보낸다. 그는 모든 것을 잃고 나서야 하나님 앞에 무릎을 꿇는 탕자의 모습에 자신을 투영하여 보여준다. 칼뱅파 신교주의자인 렘브란트는 '탕자의 비유'에 관심이 많아 〈탕자의 귀향〉이 최종 결론이라고 친다면, 성경에 자세히 기록되지 않은 탕자가 상속분을 챙겨 집을 떠나는 장면부터 재산을 탕진하고 돼지를 치는 장면 등 이 스토리와 관련된 전 과정을 30세 전후하여 다수의 드로잉Drawing과 에칭Etching으로 남긴다.

렘브란트 '유산을 받아 떠나는 탕자' 아트 포스트 33×48cm

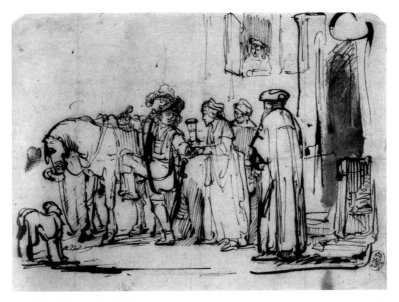

렘브란트 '집 떠나는 탕자' 1634, 드로잉

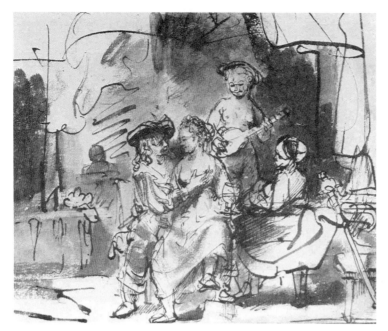

렘브란트 '술집에서 즐기는 탕자' 1635

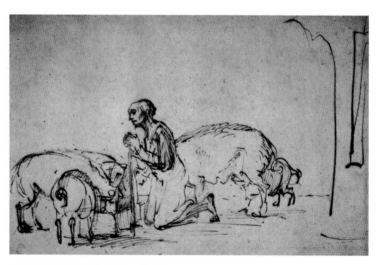

렘브란트 '돼지와 함께 있는 탕자' 1648, 펜 드로잉 16×23cm, 대영박물관, 런던

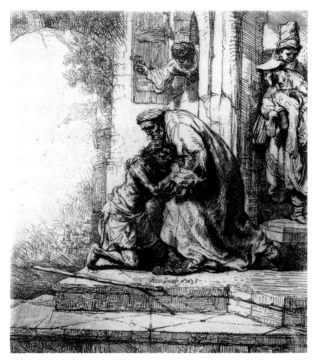

렘브란트 '돌아온 탕자'　　　　　　　　1636, 에칭 21×16cm

〈유산을 받아 떠나는 탕자〉는 아버지의 방에서 유산을 미리 달라고 서 있는 모습으로 밖에 미리 집 떠날 때 타고 갈 말을 대기시키고 있다. 〈집 떠나는 탕자〉는 유산을 받자마자 대기해 놓은 말에 한 발을 걸친 자세로 부모님께 건성으로 작별인사를 하고 있다. 〈술집에서는 즐기는 탕자〉에서는 호화스러운 옷을 입고 술을 마시며 재산을 탕진하는 사치스러운 삶을 보여주고 있다. 〈돼지와 함께 있는 탕자〉는 모든 재산을 탕진하고 돼지 우리에서 돼지를 키우며 쥐엄 열매를 먹는 장면이며, 〈돌아온 탕자〉는 거지꼴로 아버지 집에 돌아와 들어가지도 못하고 문 앞에 쪼그리고 앉아 있을 때 아버지가 나와 맞아들이고 있는 장면이다.

　　이로부터 30년이 지난 1669년 생의 마지막 해에 렘브란트는 이 비유의 결론인 최후의 작품으로 〈탕자의 귀향〉을 남긴다.

렘브란트
'탕자의 귀향'
1669, 캔버스에 유채 262×206cm, 에르미타주 미술관, 상트페테르부르크

〈탕자의 귀향〉은 바리새인과 세리의 비유와 연결되어 있다는 성경 주석에 따라 두 사건을 한 화폭에 묘사하고 있다. 그림을 수직으로 나누면 좌측은 아버지, 어머니, 동정심 많은 여인이 등장하여 용서와 사랑으로 푸근함이 감돌고, 우측은 바리새인과 세리가 나와 증오와 심판으로 냉철한 긴장감이 흐른다. 돌아온 탕자(둘째 아들)의 모습은 짧고 빠진 머리털로 타향에서 겪은 고생과 수모가 그대로 나타나는데, 아버지의 속옷과 동일한 색상의 옷을 입고 있고 허리에 가문의 일원임을 상징하는 단도를 버리지

않고 그대로 차고 있으므로 아직 두 사람의 유대감이 남아 있음을 나타내고 있다. 다 닳은 신발 한 짝은 벗겨지고 다른 한 짝도 반쯤 벗겨진 상태로 이제 방탕한 생활을 접고 새로운 각오로 아버지 앞에 무릎을 꿇고 있다. 반쯤 눈이 먼 듯 보이는 아버지 얼굴에는 빛이 모아져 사랑과 용서를 베풀 인자한 표정이고, 망토 입은 모습은 교회의 아치 형태를 하고 있어 "내 영혼이 주께로 피하되 주의 날개 그늘

아래에서 이 재앙들이 지나기까지 피하리이다."(시57:1)와 같이 하나님의 품과 어미 새의 날개 품과 같은 영원한 안식처로 묘사한다. 배에 얼굴을 파묻은 모습은 어머니 뱃속에 있는 태아 모습이므로 탕자가 교회로 돌아와 주님 앞에 무릎 꿇고 죄인임을 고백할 때 어머니의 따뜻한 품을 체험하고 새로 태어나게 됨을 의미한다. 아들의 등을 감싼 두 손이 서로 다른데, 왼손은 아버지의 강인한 손으로 무한한 사랑으로 포용하고 용서하며 다시 지켜주려는 의지가 보이 고, 오른손은 어머니의 손으로 조건 없이 살포시 받아들이는 온화한 사랑의 손인데, 이 손은 렘브란트 초기 작 〈유대인 신부〉의 리브가의 손과 흡사하게 닮아 있다. 이렇게 서로 다른 두 손에 화해와 용서와 사랑과 치유를 담아 돌아온 아들을 품는다. 기둥 뒤 어머니는 아들 등을 감싸 안는데 손을 빌려주었기에 손이 숨겨져 있다. 재회를 통한 용서와 화해의 가시적인 절차 (눅15:22~24)가 진행되는데, 새 옷을 입히므로 새로운 정체성을 부여하고, 손에 반지를 끼워주므 로 다시 하나된 가족으로 아들의 지위를 회복시키며, 새 신발은 새로운 계약으로 보호를 약속 한다. 좌측 상단 희미한 모습으로 이 광경을 지켜보는 동정심 많은 여인 헨드리케(렘브란트가 사 별 후 아들의 가정교사로 들어온 동거관계의 여인)의 모습이 보인다. 벽에 피리 부는 사람의 벽화는 환영 분위기를 나타내고 있다. 이 같은 환영 분위기와 다르게 우측은 냉랭한 긴장감이 감돈다. 큰 아들은 집안의 상속자임을 확인할 수 있도록 붉은 옷을 입고, 자신의 권위와 소유를 확고하게 지키겠다는 이기심으로 두 손을 포개어 장검을 잡고 마치 심판관처럼 꼿꼿이 서 있다. 그 모 습은 율법으로 죄인을 심판하는 바리새인의 자세다. 아버지가 동생을 아무 일 없었다는 듯 받 아들이는 상황에 자신의 상속이 다시 반으로 줄게 되리라는 계산이 머리를 스치자 그간 순종 하며 열심히 일만 하고 살면서 쌓였던 불만과 상처가 폭발하지만 냉정하게 현실을 지켜보며 서 있다. 검은 모자를 쓰고 앉아 있는 사람은 세리며 죄인을 상징하는 인물로 돈주머니를 들 고 무자비하게 세금을 징수하는 그를 등장시켜 다리 괴고 앉은 고압적 자세로 매사를 관용 없 이 공적으로 처리하는 몰인정을 강조하고 있다. 성경에서 아버지는 큰 아들에게 "너는 항상 나와 함께 있으니 내 것이 다 네 것이로되 이 네 동생은 죽었다가 살아났으며 내가 잃었다가 얻었기로 우리가 즐거워하고 기뻐하는 것이 마땅하다."(눅15:31~32)고 충고하며 마무리 짓는다. 그러나 이 작품의 결론은 비록 잘못을 저지르더라도 뉘우치고 회개하는 자에 대한 용서와 자 비를 강조함과 동시에 스스로 만들어 놓은 이기심이란 제단(바리새인적 원칙, 신념)에 올려진 희생 제인 큰 아들의 모습을 함께 부각하며 안타까운 마음으로 '이 상황에 우리가 즐거워하고 기뻐 하는 것이 마땅하지 않겠는가.'라고 묻고 있다.

[헨리 나우웬의 해석]

〈탕자의 귀향〉은 기독교 영성가인 헨리 나우웬Henri Jozef Machiel Nouwen(1932/96)의 사역의 방향 전환에 큰 영향을 끼친 그림이다. 그는 1983년 트로즐리에서 렘브란트의 〈탕자의 귀향〉을 포스터로 처음 만나 감명을 받았고 3년 후 상트페테르부르크의 에르미타주 미술관에서 원작을 만나며 스탕달 증후근Stendhal Syndrome에 사로잡혀 폐관 시간이 지나도록 작품 앞에서 진정한 교감을 나누며 깊은 묵상의 시간을 갖고 자신의 사역의 방향을 바꾸는 계기가 되었음을 고백한다.

"그리하여 마침 그 앞에 섰습니다.
거의 3년이 다 되도록 생각과 마음에 자리잡고 있던 그림과 마주하게 된 것입니다.
실물보다 더 큰 사람과 장엄한 아름다움에 숨이 턱 막혔습니다.
붉고, 누렇고, 노란 색깔들이 풍성하게 흘러 넘쳤습니다.
짙은 그늘이 드리워진 부분은 움푹 파였고, 밝게 빛난 부분은 튀어나와 보였습니다.
그러나 무엇보다 신비로운 것은 네 명의 구경꾼에 둘러싸인 채
환한 빛 아래 서로 끌어안고 있는 아버지와 아들의 모습입니다.
원작이 다소 실망스러울지 모른다고 걱정했던 우려와는 정반대였습니다.
얼마나 웅장하고 눈부시던지 모든 의구심은 사라지고
그림에 깊이, 더 깊이 빠져들고 말았습니다.
그곳에 간 것이야말로 진정한 귀향이라는 생각이 들 정도였습니다.
주위 관광객은 아랑곳하지 않고 붉은 벨벳 의자에 앉아 하염없이 그림을 바라보았습니다.
그토록 보고 싶었던 그림 앞에 실제 와 있다는 감격과 기쁨을 만끽했습니다.
이 비유와 그림이 손짓합니다. 어서 들어와 등장인물 가운데 하나로 참여해 달라고
누구든지 그 속에서 주인공과 자신의 인생 여정이

새로이 연결되는 것을 감지할 수 있을 것입니다.

성경의 비유를 가장 내밀한 내 자신의 이야기로 만드십시오.

그냥 스쳐 지나갈 수도 있었던 포스터 한 장과의 만남이

길고 긴 영혼의 순례를 떠나는 출발점이 되었습니다.

그리고 그 모험을 통해 소명을 새롭게 깨달았고

부르심에 합당한 삶을 살 새 힘을 얻었습니다."

<div align="right">- 헨리 나우웬</div>

나우웬은 그림 속 방황에서 돌아온 작은 아들의 모습에서 그간 예일대학과 하버드대학의 교수로서 경쟁, 성공, 효율을 지향하는 지혜롭고 명석한 학생들을 지도해야 했던 자신을 보게 된다. 그는 고향을 떠나 미국 생활에서 명성은 얻었으나 영적인 안정을 찾지 못하여 헤매고 방황할 때 친구의 권유로 라르쉬 공동체를 방문했을 때의 기억을 떠올린다. 내세울 것 하나 없이 모든 것이 부족하고 가난하지만, 순수한 어린이들이 준비한 환영의 노래와 연극에서 사랑과 감동 넘치는 경험을 하고 그들과 포옹하고 입맞추며 잡은 손길에서 어머니의 따뜻한 정감을 느꼈던 순간이 떠오르며 라르쉬 공동체야말로 그간 긴 방황에서 돌아갈 자신의 집이란 생각이 들게 된다.

"포스터로 보았을 때는 큰 아들에 대한 느낌이 별로 없었다. 그러나 실물을 보았을 때 팽팽한 긴장과 함께 보통 사람보다 더 큰 키로 위압적으로 다가오는 인물을 더욱 유심히 살펴보며 묵상하니, 마치 자신의 내면과 겉으로 보여지는 모습에서 오히려 큰 아들을 새롭게 발견하게 된다. 원래 예수회 사제기에 독신으로 살면서 드러나지 않던 자신의 내면의 모습, 즉 질투, 분노, 거부, 무시하고 또 무시당하며 살아온 자신이 숨길 줄 모르고 순수하게 살아가는 라르쉬 공동체 사람들 속에 불쑥 나타나 이방

인의 모습으로 고고하게 서 있음을 자각한다. 공동체 생활의 본격적인 영적 전투를 통해 자신의 장애가 폭로됨을 인식하게 되며 큰 아들 같은 자신의 모습을 발견한 것이다.

아버지의 모습을 보면서 그 같이 되어야 한다는 도전이 생긴다. 슬픔과 용서, 모든 것을 포용하는 너그러운 마음을 품을 때 라르쉬 공동체 생활에 가장 큰 선물이 되리라. 그러나 쉽지 않은 목표인 아버지의 자리에서 '걱정 말라, 독생자가 네 손을 잡고 아버지의 자리에 들어갈 수 있도록 이끌어줄 것이다.'란 하나님의 음성대로 실천하며 가난하고 연약하고 소외되고 거절당하고 잊혀지는 미미한 사람들…, 언제나 그랬듯이 이들은 내게 아버지의 자리를 맡아주길 요구할 뿐만 아니라 어떻게 아버지 노릇을 할 수 있는지 분명하게 가르쳐 준다."

나우웬은 그림의 등장인물에 자신의 삶과 사역의 모습을 대비하며 새로운 부르심에 순종하여 발달장애아를 돌보는 캐나다 라르쉬 데이브레이크L'arche Daybreak 공동체에서 생의 마지막 10년간 그리스도의 삶을 따르는 진정한 사역을 만끽했다고 고백하고 있다.

드뷔시 : '방탕한 아들'L'enfant Prodigue', L. 57, 1884

드뷔시Debussy, Claude Achille(1862/1918)는 초기 바그너와 마스네의 영향을 받았으나 인상파 화가와 베를렌, 말라르메 등 상징파 시인과 교류하며 기존 낭만주의 형식을 탈피하여 인상주의, 상징주의 음악으로 현대 음악의 기초를 확립한 작곡가다. 인상주의 화가들이 관념적 대상을 지우고 순수하게 시각, 지각을 통해 인식한 순간을 묘사한 것과 같이 드뷔시는 음으로 대상의 이미지를 묘사하므로 색채감 짙은 환상적인 음악을 만들어 낸다.

〈방탕한 아들〉은 드뷔시가 22세에 작곡한 오페라로 바그너와 마스네의 영향이 나타나 있는 작품이다. 이 곡은 프랑스의 작곡가 등용문인 로마대상에 응모하여 대상을 받은 작품으로 드뷔시를 작곡가의 길로 들어서게 한 곡이다. 이후 개작을 통해 9곡으로 이루어진 칸타타 형식의 단막 오페라로 완성한다.

하지만 오페라로 구성하다 보니 소프라노 역이 필요하여 성경과 다르게 어머니를 등장시켜 중심 역할을 맡기는데 어머니 리아(S), 아들 아젤(T), 아버지 시메온(B) 세 명이 등장하여 35분간 짧게 연주된다.

이 곡은 전주곡으로 시작하는데 바그너가 사용한 라이트 모티브를 적용하여 방탕한 아들의 주제가 목관 악기에 의해 나오며 아들이 집을 떠난다. 어머니는 아들의 이름을 부르며 '왜 네가 나를 버리고 떠나는가'로 아들의 가출에 대한 회한을 탄식조로 노래하고, 이를 받아 아버지도 아들과 함께했던 날을 회상한다. 프랑스 오페라의 특징은 발레를 삽입하여 상징적인 묘사를 하는 것으로 개작 시 이 부분에 발레가 추가되어 관현악으로 연주되는데, 아들이 객지에서 방탕한 생활을 하는 것과 마을 사람들이 함께 춤을 추며 어머니를 위로하는 장면을 묘사하는 간주곡이 이어진다.

후반부는 가출한 아들이 재산을 탕진하고 후회하는 아리아가 나오고 어머니가 아들을 기다리는데 아들이 돌아오자 함께 기쁨의 2중창을 부른다. 아버지도 아들을 환영하고, 다시 만난 아들과 어머니, 아버지가 3중창으로 새로운 세상을 얻은 마음을 노래하자 합창이 가세하여 모두 하나님께 감사의 찬양을 올리며 마무리한다.

1곡 전주곡

2곡 서창과 아리아(리아) : 아젤, 왜 나를 버리고 떠나는가

> 아젤, 아젤
> 아 왜 네가 나를 버리고 떠나는가
> 너는 내 마음에 우상이다
> 나는 너를 위해 슬퍼한다
> 아젤, 아젤
> 아 왜 네가 나를 버리고 떠나는가
> 집으로 향하는 귀먹은 황소가 말을 안 들어
> 피곤하고 힘들지만 그래도 마음은 가볍다
> 그림자가 부드럽게 드리워지면
> 우리는 저녁 찬송가로 찬양한다
> 하나님 위대한 왕
>
> 모든 것을 주신 하나님께 감사합니다
> 지난날을 붙들고 달콤하게 잠이 들지만
> 젊은이와 처녀들은 자유를 찾아 헤맨다
> 저녁의 그림자가 이정표에 휴식을 가져온다
> 당신의 자녀와 함께할 때 부모는 행복하네
> 그 기쁨, 그 부드러운 두려움 모두
> 그들의 삶은 그들의 사랑과 얽혀 있다
> 슬프게도 나는 혼자서 무거운 해를 끌어안는다
> 아젤, 아젤
> 아 왜 네가 나를 버리고 떠나는가

3곡 서창(시메온) : 글쎄, 아직도 울고 있군

4곡 춤의 행렬과 아리아(관현악)

5곡 서창과 아리아(아젤) : 이 기쁜 노래/시간은 영원히 지워졌습니다

6곡 서창(리아) : 나도 집을 떠나리라

7곡 2중창(리아, 아젤) : 빛속에서 다시 눈뜨라

> **리아**
> 슬픔의 나날은 가고 기쁘고 기쁜 날
> 나는 깊은 절망 속에서도 네가 올 줄 알았다
> 나의 기쁜 마음을 노래하며
> 너로 인해 내 가슴이 뛰는구나
> 지난날과 같이 나를 사랑해 다오
>
> **아젤**
> 슬픔은 사라지고 기쁨과 환희의 날
> 다행스럽지만 내게 집에 대한 꿈은 아직 두려워
> 당신으로 인해 제 가슴이 뜁니다
> 지난날과 같이 저를 사랑해 주세요
> 이스라엘의 하나님을 찬양합니다

8곡 서창과 아리아(시메온) : 내 아들이 돌아왔구나/걱정하지 마라

9곡 3중창(리아, 아젤, 시메온)과 합창 : 내 마음 희망으로 다시 태어났네

3중창	3중창, 합창(자유롭게)
우리 하나님을 찬양합니다	우리 하나님, 주님을 찬양합니다
이스라엘의 영광스러운 하나님을 찬양합니다	주님을 찬양하십시오
전능하신 하나님께 풍성한 수확의 빛을	전능하신 하나님께 풍성한 수확의 빛을
지고 있습니다	지고 있습니다
초록 왕관을 쓴 거대한 산	우리 하나님, 주님을 찬양합니다
강과 들에 뛰노는 무리	당신 손이 우리를 지키기 위해
그리고 이끼로 덮인 삼림지대	뻗어 있습니다
깊은 숲, 호수와 부드러운 실개천	오 하나님 우리 하나님,
그들은 광채와 아름다움이 낮아집니다	주님을 찬양합니다
그대를 영화롭게 하는 마음으로	이스라엘의 하나님을 찬양합니다

나사로의 부활

슈베르트 : '라자루스Lazarus', D. 689

가곡의 왕 프란츠 페터 슈베르트Franz Peter Schubert(1797/1828)는 몇 편의 오페라와 비록 미완성이긴 하지만 죽은 나사로의 부활을 그린 오라토리오 〈라자루스〉를 남기고 있다. 내용 자체가 극적인 성격을 띠고 있고 나사로의 부활이 그리스도의 부활과 연결된다는 점에서 종교극으로 주목받게 된다.

슈베르트는 신학자 아우구스트 헤르만 니마이어August Hermann Niemeyer(1745/1828)의 세 개의 종교희곡 중 하나인 《라자루스(독)》를 대본으로 채택하여 작곡하지만 생전에 발표되지 않았고 슈베르트 사후에 형 페르디난트에게 넘겨진 악보 다발에서 1막 나사로가 죽는 장면까지의 미완성 악보를 발견하여 1830년 부활절에 초연한

렘브란트
'나사로의 부활'

1630, 패널에 유채 96.2×81.5cm, 로스앤젤레스 미술관, LA

예수님이 나사로를 일으켜 세우시는 손에 빛이 모이고 힘이 느껴지지만 얼굴에는 슬픈 그림자가 엿보이며 우측 동일 선상의 어둠 속에 죽음의 도구인 칼과 활이 걸려 있다. 나사로의 부활은 예수님의 죽음과 부활의 예형으로 결국 이 사건으로 대제사장과 바리새인들은 예수님을 죽이려는 모의를 하게 된다. 나사로가 예수님 손으로 전해진 빛을 받고 일어나려는 순간을 포착했는데, 아직 상황을 파악하지 못하고 관 속에 앉아 있다. 이 그림에서 마리아와 마르다의 성격이 극명하게 나타나는 대조가 흥미롭다. 마리아는 팔을 벌려 나사로의 부활을 받아들이는 자세로 중앙에서 가장 밝은 빛을 받아 유난히 돋보이며 주변 사람들에게까지 부활의 빛을 전하고 있으며, 마르다는 어둠 속에서 충실하게 두 손 모아 정숙하게 기도하고 있다.

뒤 1막 악보를 출판사에 팔게 된다. 30년이 지나 페르디난트 사후 조카 슈나이더가 슈베르트의 잔여 악보를 처리하는 과정에서 슈베르트 전기 작가 헬보른에 의해 〈라자루스〉 2막 악보 일부가 발견되었고 그것이 지휘자며 빈 음악인협회 이사인 슈베르트 애호가 요한 헤르베크에게 전달되어 누락된 부분을 완성하여 이듬해 부활절에 초연한다.

앞서 슈베르트의 미사곡을 통해서 그의 영적 세계를 가늠할 수 있듯 〈라자루스〉에는 가곡에 없는 내세적 빛남이 가득 차 있고, 순수한 영혼과 경이로운 창조적 영감이 넘쳐 흐른다. 아름답고 고결한 마리아가 들려주는 매력적인 아리아 선율의 향연, 나사로가 죽는 장면에서 죽음을 가장 아름답게 묘사한 복합창이 울려 퍼진다. 2막의 나다니엘과 시몬이 나사로의 열린 무덤 앞에서 나사로의 부활을 세차게 부인하는 장면에 연주되는 장엄한 장송곡의 스케르초는 그의 〈죽음과 소녀〉에서도 발견되듯 종교적인 광채가 빛나는 놀랄 만한 극적 효과를 지닌다.

1막

무대는 나사로의 집 밖으로 임종을 앞둔 나사로의 요청에 의해 나사로가 누이들(마르다, 마리아)의 부축을 받으며 집 밖으로 옮겨진다. 나사로가 자기로 인해 낙담한 동생들을 위로하고 있을 때 나사로의 남동생 나다니엘이 와서 영원한 생명을 약속한 예수님 말씀을 전하며 형을 격려하고, 제미나도 부활의 기적을 믿는다고 고백한다. 그러나 나사로는 가족과 친구들이 지켜보는 가운데 운명한다. 슈베르트의 악보는 나사로의 친구들에 의해 불리는 장엄한 복합창과 트롬본으로 연주되는 장송음악에서 끝난다.

20~21곡 아리아(제미나, 마리아)와 합창

제미나
오 자비로운 주여 오 자비로운 주여
죽음의 시간 앞에서 그를 버리지 마옵소서
(나사로가 죽음)
마리아
오 자비로운 주여
아, 그의 입술에 마지막
축복의 키스를 하게 하소서

나도 당신과 같이 이미 죽음의
어둠 속에 싸여 있습니다
합창
자애로운 주여, 자애로운 주여
오직 주님만이 내 영혼의
상처를 치유할 수 있습니다
자비로운 주여
종말의 시간에 우리를 버리지 마옵소서

2, 3막

2막은 장엄한 서곡으로 시작하여 시몬은 자신이 어디 있는지 모르겠다며 예수님께 고하고, 나사로의 운명을 지켜본 가족과 친구들은 '온화하게 잠자는 우리의 친구'란 합창으로 죽음이 아닌 평화로운 잠으로 나사로의 안식을 위해 기도한다.

3막 시작 전 간주곡이 울리고 3막에서 예수님의 등장 없이 나사로가 살아나는데, 예수께서 나사로에게 즉시 달려가시지 않은 이유는 "이 병은 죽을 병이 아니라 하나님의 영광을 위함이요 하나님의 아들이 이로 말미암아 영광을 받게 하려 함이라."(요11:4)란 생각을 가지셨고, "우리 친구 나사로가 잠들었도다 그러나 내가 깨우러 가노라."(요11:11)란 말씀에 근거한 것으로 볼 수 있다. 오직 말씀으로 "나는 부활이요 생명이니 나를 믿는 자는 죽어도 살겠고 무릇 살아서 나를 믿는 자는 영원히 죽지 아니하리니."(요11:25~26)라고 남길 뿐이다. 나사로와 동생들 모두 성스러운 장소, 기쁨의 날을 찬양하며 마무리한다.

신랑을 기다리는 열 처녀 비유

코르넬리우스 '현명한 처녀와 어리석은 처녀' 1813, 패널에 유채 114×153cm, 뒤셀도르프 미술관

페테르 폰 코르넬리우스Peter von Cornelius(1783/1857)는 뒤셀도르프 출신의 낭만주의 화가로 나사렛파의 일원으로 활동하며 로마로 가서 르네상스의 프레스코화를 연구하고 재현한다. 그는 이 작품에서 낭만주의와 고전주의를 결합한 화풍으로 마치 프레스코화를 캔버스에 옮겨 놓은 듯한 이미지를 보여 주고 있다. 등불을 밝히며 활기 넘치는 모습으로 예수님(신랑)을 맞이하는 다섯 처녀와 기름을 준비하지 않아 등불을 켤 수 없는 다섯 처녀가 어둠 속에서 애타게 기름을 구하는 모습으로 대비된다. 한 처녀는 이 와중에도 졸고 있다. 베드로가 열쇠를 들고 기베르티가 조각한 성당의 육중한 문을 열자 천사들이 반긴다.

바흐 : 교회칸타타 140번 '깨어라, 일어나라 음성이 우리를 부른다'

Wachet auf, ruft uns die Stimme (마25:1~13, 고후5:1~10, 살전5:1~11)

140번은 삼위일체 주일 이후 27주, 즉 교회력의 마지막 주일을 위해 작곡된 칸타타로 대림절이 성탄 4주 전으로 고정되어 있기 때문에 부활절이 늦은 해는 삼위일체 주일 후 27주를 지킬 수 없는 경우도 있지만, 이 곡은 바흐 칸타타 중 가장 유명한 곡으로 손꼽히고 있다. 마태복음 25장 열 명의 처녀의 비유로 필립 니콜라이의 찬송가를 코랄 선율에 인용하고 있으며 그리스도인들에게 항상 천국을 위해 준비하고 있으라는 교훈을 주고 있다. 1, 4, 7곡에 코랄을 배치한 코랄칸타타로 그 사이에 각각 두 쌍의 서창과 2중창을 두는데, 영혼(S)과 예수님(B)에 의해 불리는 두 곡의 아름다운 2중창이 돋보인다.

1곡 합창(S, A, T, B) [시절1] : 깨어라, 일어나라 음성이 우리를 부른다

첫 합창은 통치자의 등장을 상징하는 부점리듬으로 시작하여 선율이 점차 상승한다. 소프라노에 의해 한 행씩 불리는 정선율을 따라 '깨어라, 혼인 잔치에 참여할 준비를 하라'가 반복되고 떨리는 멜리스마의 '할렐루야'로 강조하고 있다.

깨어라, 일어나라 음성이 우리를 부른다	서둘러라 새 신랑이 오신다
저기 높은 탑의 파수꾼의 음성이	일어나 등불을 준비하라
일어나라 너, 예루살렘 성이여	할렐루야
깊은 밤의 시간이 우리를 불러낸다	혼인 잔치에 참여할 준비를 하라
그들은 울려 퍼지는 음성으로 우리를 부른다	그가 올 때 앞으로 나아가 그를 맞으라
순결한 처녀들이여 지금 어디 있느냐	

2곡 서창(T) : 그가 온다. 그가 온다. 신랑님이 오신다

첫 번째 서창으로 아가를 인용한 가사에 사랑의 감정이 그대로 드러나 있다.

그가 온다 그가 온다 신랑님이 오신다*	그의 여행은 천국에서 시작되어***
시온의 딸들아 앞으로 나아 오너라**	너의 어머니의 집에 이르렀다****

신랑님이 오신다 수노루처럼	깨어라 지금 생기를 찾아라
젊은 사슴처럼*****	신랑님을 환영하라
언덕 위에서 날뛰는******	이제 저기를 보아라
그리고 너를 혼인식사에 데려 가신다	그가 너를 만나러 오고 계신다

* "밤중에 소리가 나되 보라 신랑이로다 맞으러 나오라 하매"(마25:6)

** "시온의 딸들아 나와서 솔로몬 왕을 보라 혼인날 마음이 기쁠 때에 그의 어머니가 씌운 왕관이 그 머리에 있구나."(아3:11)

*** "이는 우리 하나님의 긍휼로 인함이라 이로써 돋는 해가 위로부터 우리에게 임하여"(눅1:78)

**** "그들을 지나치자마자 마음에 사랑하는 자를 만나서 그를 붙잡고 내 어머니 집으로, 나를 잉태한 이의 방으로 가기까지 놓지 아니하였노라."(아3:4)

***** "내 사랑하는 자는 노루와도 같고 어린 사슴과도 같아서 우리 벽 뒤에 서서 창으로 들여다보며 창살 틈으로 엿보는구나."(아2:9)

"내 사랑하는 자야 날이 저물고 그림자가 사라지기 전에 돌아와서 베데르 산의 노루와 어린 사슴 같을지라."(아2:17)

"내 사랑하는 자야 너는 빨리 달리라 향기로운 산 위에 있는 노루와도 같고 어린 사슴과도 같아라."(아8:14)

****** "내 사랑하는 자의 목소리로구나 보라 그가 산에서 달리고 작은 산을 빨리 넘어오는구나."(아2:8)

3곡 아리아(영혼(S), 예수님(B)) : 언제 오시나요, 나의 구원자여

성경 중 가장 아름다운 노래인 솔로몬의 아가에 기초한 영혼과 예수님의 2중창으로 고즈넉한 현악기의 반주가 달콤한 사랑의 감정을 더해준다. 바흐 연구가 알프레드 뒤어Alfred Dürr(1918/2011)는 이 곡을 세상에서 가장 아름다운 2중창이라 평하고 있다.

영혼	**예수님**
언제 오시나요 나의 구원자여*	하늘 잔치를 위해
예수님	내가 큰 연회를 열겠노라
가고 있느니라 나의 지체여	**영혼**
영혼	오세요 주 예수여
저는 기다립니다	**예수님**
기름으로 등불을 밝히고**	오너라 나의 사랑하는 영혼아
뜰(=Hall)을 여소서 하늘 잔치를 위해	

* "하나님이 한두 번 하신 말씀을 내가 들었나니 권능은 하나님께 속하였다 하셨도다."(시62:11)

** "슬기 있는 자들은 그릇에 기름을 담아 등과 함께 가져갔더니"(마25:4)

4곡 코랄(T) [시절2] : 파수꾼의 노랫소리를 시온은 듣는다

필립 니콜라이의 코랄 선율이 현의 반주로 시작하여 그 위에 합창이 아닌 테너가 독창으로 코랄의
시절을 읊는 독특한 악장이다.

파수꾼의 노랫소리를 시온은 듣는다	그와 같은 커다란 기쁨
시온의 마음속에서 기쁨으로 춤을 춘다	그리하여 우리는 찬양합니다
그녀(시온)는 깨어 급히 일어난다	그리하여 우리는 기쁨을 발견합니다
그녀의 친구가 하늘의 영광 중에 오신다	이오, 이오, 영원히 즐거운 기쁨*
강한 인자하심과 가장 강한 진리 가운데서	

* "주께서 생명의 길을 내게 보이시리니 주의 앞에는 충만한 기쁨이 있고 주의 오른쪽에는 영원한 즐거움이 있
 나이다."(시16:11)

5곡 서창(B) : 자 이제 나에게로 오라. 너, 나의 택하여진 신부여

두 번째 서창으로 모두 아가를 인용하여 사랑을 노래한다.

자 이제 나에게로 오라	또 너의 걱정스러운 눈에 즐거움을
너, 나의 택하여진 신부여	가져다 줄 것이다
나는 영원부터 너와 약혼했느니라*	이제 잊어라 영혼아 네가 겪어야만 했던
나의 마음과 나의 팔로 봉인처럼	근심, 고통을 나의 왼팔에서 평안을 얻고
너를 감싸 줄 것이다**	나의 오른팔로 너를 안을 것이다***

* "진실함으로 네게 장가 들리니 네가 여호와를 알리라."(호2:20)
** "너는 나를 도장 같이 마음에 품고 도장 같이 팔에 두라 사랑은 죽음 같이 강하고 질투는 스올 같이 잔인하
 며 불길 같이 일어나니 그 기세가 여호와의 불과 같으니라."(아8:6)
*** "그가 왼팔로 내 머리를 고이고 오른팔로 나를 안는구나."(아2:6)

6곡 2중창(영혼(S), 예수님(B)) : 나의 친구는 나의 것입니다

두 번째 2중창은 오보에 반주에 의해 무르익는 사랑으로 표현하며 흥겹고 편안한 분위기로 '땅에서
의 사랑의 행복과 천국의 축복'을 암시한다. 영혼과 그리스도의 결합이 이루어지는 고대의 믿음이
이 칸타타를 유명하게 만들고 있다.

영혼	예수님
나의 친구는 나의 것입니다	나는 너의 것이니라*

영혼, 예수님
우리의 사랑이 결코 부숴지지 않도록 합니다(하자)
영혼, 예수님
즐거움이 가득 차고 기쁨이 넘치는

천국의 장미 밭에서 주님과(너와)
함께 있겠습니다(있으리라)

* "내 사랑하는 자는 내게 속하였고 나는 그에게 속하였도다 그가 백합화 가운데에서 양떼를 먹이는구나."(아 2:16)
"나는 내 사랑하는 자에게 속하였고 내 사랑하는 자는 내게 속하였으며 그가 백합화 가운데에서 그 양떼를 먹이는도다."(아6:3)

7곡 코랄(S, A, T, B) [시절3] : 당신께 영광송이 이제 불립니다

마지막 코랄로 필립 니콜라이의 선율을 합창으로 높이 상승시키며 천국에의 소망과 축복을 상징하며 마무리된다.

당신께 영광송이 이제 불립니다
인간과 천사의 목소리로 또한 하프와 징을
가지고서
열두 개의 진주로 된 문
우리가 교제하고 있는 이 당신의 도시
천사들이 높이 당신의 보좌를 둘러싸는

여태껏 아무도 보지 못한
여태껏 아무도 듣지 못한
그와 같은 커다란 기쁨
그리하여 우리는 찬양합니다
그리하여 우리는 기쁨을 발견합니다
이오, 이오, 영원히 즐거운 기쁨*

* "주께서 생명의 길을 내게 보이시리니 주의 앞에는 충만한 기쁨이 있고 주의 오른쪽에는 영원한 즐거움이 있나이다."(시16:11)

말씀이 육신이 되어 우리 가운데 거하시매

(요1:14)

그리스도와 사도들

랭부르 형제 '군중들을 먹이심(오병이어)'
필사본 29.4×21cm, 콩테 미술관, 상티이

07
그리스도와 사도들

네 명의 복음사가

신약은 네 명의 복음사가인 마태, 마가, 누가, 요한에 의해 그리스도의 오심과 지상에서의 사역을 각기 자신의 관점에서 기록하고 있다. 따라서 각 복음서는 시작, 강조점과 마무리 모두 차이를 보인다.

루벤스는 복음사가들이 모여 복음서를 펼쳐 놓고 서로 의견을 나누는 장면에 그들을 상징하는 동물들도 함께 묘사하고 있다.

루벤스
'4복음사가'

1614, 캔버스에 유채 224×270cm, 상수시 궁, 포츠담

마태는 '하나님의 선물'이란 이름의 뜻대로 인간으로 비유되며 천사가 나타나 곁에서 거든다. 그의 복음서는 구약과의 연결 고리로 아브라함과 왕의 계보를 따라 구약의 언약을 성취하며 왕으로 오신 예수님은 산상수훈으로 모세의 율법을 완성하시고 하늘과 땅의 권세를 보유하신 약속된 메시아로 유대뿐 아니라 온 인류를 죄에서 구원하신다고 적고 있다. **마가**는 사자로 비유되는데 그의 복음서는 광야에서 외친 세례 요한 이야기로 시작하며 예수님의 행동, 이적 사역에 중점을 두고 예수 그리스도를 섬기는 종으로 묘사하며 로마인들을 대상으로 전도한 복음서다. **누가**는 황소로 비유되는데 예수 그리스도는 하나님인 동시에 완벽한 인간으로 우리와 같은 길을 걸으셨고 단순한 이스라엘 왕이 아닌 제사장의 계보를 따라 아담, 하나님까지 올라가며 온 인류를 구원하시는 메시아로 주장한다. **요한**은 독수리로 비유되는데 그의 복음서는 예수님이 하나님의 아들임을 입증하고 영원 전, 태초부터 하늘나라에 계시던 하나님의 아들로 선언하며 신성을 부여하고 있다. 지상에 오신 예수님을 넘어서 천상에 계신 하나님의 아들임을 강조하며 시간과 공간의 개념을 뛰어넘고 있다.

구분	마태	마가	누가	요한
상징-의미	인간(천사) – 탄생	사자 – 부활	황소 – 승천	독수리 – 죽음
복음서의 시작	• 하나님의 선물 • 아브라함–다윗의 자손	하나님의 아들	• 제사장 계보 • 아담, 하나님까지 네 개의 노래로 복음서 시작	영원 전, 태초부터 천상의 하나님 아들로 선언
선교 대상	유대인	이방인, 로마인	이방인	유대인
예수 그리스도의 정의	• 왕으로 오신 예수 • 하늘, 땅의 권세 보유하신 약속된 메시아 유대→온 인류	섬기는 종	하나님인 동시에 완벽한 인간, 인류를 구원하시는 메시아	성육신, 새로운 창조자로 신성 부여
강조점 및 특징	• 구약과 연결 고리로 언약 성취 • 모세의 율법 완성	예수님의 가르침이나 교훈보다 행동, 이적 사역에 중점	실제 일어난 일을 순서대로 기록하기 위함	시간, 공간의 개념을 뛰어넘고 있음
마무리	십자가와 부활로 하나님 나라 건설	섬김으로 죽음을 극복하고 부활	십자가와 부활로 승리를 입증	부활로 하나님의 아들임을 확증
수호성인	은행가, 세리, 세관원	공증인, 안경사, 유리공, 번역가, 베네치아	의사, 화가, 작가, 공증인	예술가, 인쇄업자

네 명의 복음사가 비교

12사도

이름	관계	상징물	수호성인	행적	순교
베드로	바요나의 아들, 어부	열쇠, 성경, 흰 머리, 노인(최연장자)	열쇠공, 어부, 생선장수, 문지기	작은 바위(게바), 베드로전·후서, 초대 교황	십자가에 거꾸로 못 박힘
안드레	베드로의 동생	X자 십자가	어부, 생선장수, 스코틀랜드, 러시아	전도자의 마음가짐, 러시아 선교활동	그리스에서 X자 모양 십자가에 달려 순교

이름	관계	상징물	수호성인	행적	순교
큰 야고보	세베대(부)와 살로메(모)의 아들, 사도 요한의 형	금빛 가리비, 호리병, 지팡이	순례자, 스페인	천둥의 아들, 천국에서 가장 높은 자리 소망	최초의 순교자로 참수당함
요한	세베대의 아들, 어머니는 살로메 마리아, 예수님 사촌	독수리, 성작과 뱀		사랑하는 제자, 밧모섬 유배, 요한복음과 요한1, 2, 3서 및 요한계시록 저자	끓는 기름 속에 던져 죽이려 했으나 기적적으로 살아남
빌립	세례 요한의 제자, 바돌로매 전도	빵, 원형 십자가, 용	염색업자	실용적이며 열정적, 아시아의 영원한 빛	그리스에서 십자가 형으로 순교
바돌로매		세 개 은단도, 벗겨진 살가죽	푸줏간, 양복점		아르메니아에서 산 채로 살가죽이 벗겨지고 참수당함
도마	디두모(쌍둥이)	직각자, 작살, 창, 허리띠	목수, 건축가, 예술가, 석공, 인도	회의적, 의심 많음	동인도에서 복음을 전하다 창에 찔려 순교
마태	레위, 알패오의 아들, 세리	은색 돈자루, 종이와 펜	회계사, 금융업자	예수님이 부름으로 제자됨	에티오피아 또는 페르시아에서 칼에 찔려 순교
작은 야고보	다른 알패오(글로바)의 아들	방망이	모직물 제조업자		바리새인들이 성전 꼭대기에서 떨어뜨려 돌로 쳐 죽임
시몬	가나안인 셀롯	물고기, 톱		열심당원, 유대 민족주의자	페르시아에서 톱으로 몸이 세로로 잘려 순교
다대오(유다)	야고보의 아들, 사랑받는 아들	창, 돛단배		조용한 제자	페르시아에서 순교
가룟 유다		은전 30	재정 담당	사후 맛디아가 12사도에 합류	양심의 가책으로 목매달아 자살
바울	바리새파 신학자	책, 장검		다메섹 도상 회심하여 소아시아, 로마 전도	참수당함

12사도와 사도 바울

그리스도의 세례

페루지노 '그리스도의 세례'　　　　　　　　1482, 프레스코 335×540cm, 시스티나 예배당, 바티칸

미켈란젤로가 천장화를 그리기 전 시스티나 예배당의 양쪽 벽에 각 여덟 개로 구성된 '그리스도의 일생' 연작이 프레스코화로 제작되었는데 첫 번째 작품인 페루지노의 〈그리스도의 탄생〉이 없어졌기에 〈그리스도의 세례〉가 첫 번째 작품이 된다. 이 작품은 공생애가 시작되는 예수님의 세례 장면이다. 이사야 선지자의 예언대로 광야에서 외치는 자 세례 요한이 "너희는 주의 길을 준비하라 회개하라 천국이 가까이 왔느니라."(마3:2~3)라고 설교하고 있다. 예수님이 갈릴리로부터 요단에 이르러 세례 요한에게 세례받으실 때 머리 위에 성령(비둘기)이 내려오고 하늘 위에서 하나님은 "내 사랑하는 아들이요 내 기뻐하는 자라."(마3:17) 말씀하신다. 오른쪽 산 위에 예수님의 산상수훈 설교 장면도 보인다.

사탄의 세 가지 유혹

보티첼리 '그리스도의 유혹'　　　　　　　　　　1481~2, 프레스코 345×555cm, 시스티나 예배당, 바티칸

상단에 사탄이 세 가지 유혹으로 예수님을 시험하는 장면이 나타난다. 돌들로 떡 덩이가 되게 하라(마 4:3)하고, 성전 꼭대기로 데리고 가서 만일 하나님의 아들이어든 뛰어내리라(마4:5~6) 한다. 그림의 성전은 식스토 4세가 세운 산토 스피리토 병원을 기념하여 건물 모습을 배경에 넣었다. 마귀는 다시 높은 산으로 올라가 만일 내게 엎드려 경배하면 이 모든 것을 네게 주리라(마4:8~9)고 유혹하지만 모두 실패하자 옷을 벗어 던지고 도망친다. 천사들이 유혹을 이겨낸 예수님께 음식을 드린다. 하단은 천사들과 함께 산에서 내려오신 예수님께서 나병환자를 치유하시자(막1:40~42) 중앙에 치유받은 나병환자가 이를 인증받기 위해 제사장에게 정결한 새 두 마리를 바치고 있고 여인은 백향목을 이고 와서 정결의식을 치른다. 이 장면은 레위기의 규례(레14:2~9)에 따라 정결의식을 진행하는 모습이다.

엘가 : '사도들The Apostles', OP. 49

에드워드 엘가Edward Elgar(1857/1934)는 영국뿐 아니라 전 세계의 중요 공식행사에서 가장 많이 연주되는 〈위풍당당 행진곡〉을 작곡한 뛰어난 바이올린 연주자로 교회 오르간 주자로도 활동한다. 그는 관현악곡 〈수수께끼 변주곡Enigma Variations〉으로 작곡가로서 확고한 명성을 얻게 되고 본 윌리엄스와 함께 영국의 후기 낭만 시대를 대표하고 있다.

엘가가 어린 시절 그리스도와 12명의 사도에 대해 배우게 되었을 때 받은 깊은 감동이 이 곡을 작곡하는 계기가 되었다. 그는 작곡 초기인 23세 때1880 이미 젊고 가난한 사도들에 대한 스케치를 시작으로 20년간 성경 주제 오라토리오 〈사도들〉, 〈주의 왕국〉, 〈최후의 심판〉의 3부작에 대한 마스터 플랜을 세운다. 그 첫 작품인 〈사도들〉은 버밍엄 트리엔날레 음악축제위원회의 위촉으로 1903년 작곡된 곡으로 2부 총 24곡으로 구성되어 있다. 이 곡은 흐름상 사도들을 부르심으로 시작하여 예수님의 승천까지 열 개 장면으로 나누어 사도들과 함께한 예수님의 생애 전반의 이야기로 진행된다.

대본은 복음서를 기반으로 하여 관련된 예언서를 적절히 연결하고 있고 시편까지 인용하므로 마치 헨델의 〈메시아〉와 같이 성경 전체를 아우르며 광범위하게 인용하고 있다. 또한 예수님의 사역 및 수난과 관련하여 막달라 마리아, 베드로, 유다의 심리 묘사를 집중적으로 파고 들고 있고 이들을 자비롭게 인도하시는 그리스도의 핵심 스토리를 요소요소에 충실히 담아내며 예수님께서 제자들에게 가르치시려 하는 중요한 교훈을 총망라하고 있다.

〈사도들〉은 두 명의 내레이터와 여섯 명의 독창자(예수님, 베드로, 유다, 요한, 성모 마리아, 막달라 마리아)와 대규모 합창이 동원되고 엘가 특유의 화려한 오케스트레이션으

로 대곡의 면모를 보여주고 있다. 원래 엘가는 성령강림 내용을 포함하여 3부로 구상했으나 성령강림은 3년 후 별도로 〈주의 나라The Kingdom〉란 독립된 오라토리오로 완성한다.

기를란다요 '사도들을 부르심'　　　　　　　　　　　　1481, 프레스코 349×570cm, 시스티나 예배당, 바티칸

도메니코 기를란다요Domenico Ghirlandajo(1449/94)는 피렌체 최고의 프레스코화 제작자로 피렌체의 산타 마리아 노벨라와 산타 트리니타 교회의 프레스코화 장식으로 유명하다. 시스티나 예배당의 '그리스도의 일생' 연작 중 두 작품을 제작하는데, 마지막 작품 〈그리스도의 부활〉이 훼손되어 개작되므로 지금은 〈사도들을 부르심〉만 남아 있다. 예수님께서 강 양쪽 두 곳에서 각각 배를 타고 고기를 잡으며 그물을 깁고 있는 어부들을 부르시는 장면을 원경에 배치하고 그 결과, 현재 일어나는 장면을 근경으로 확대하여 담고 있어 시간의 경과를 함께 보여준다. 왼쪽 배에 타고 있던 베드로와 안드레가 먼저 나와 예수님의 뒤를 따르며 서로 이야기하고 있고, 오른쪽 배에 타고 있던 야고보와 요한 형제가 예수님의 부르심에 따라 앞으로 나와 무릎을 꿇고 앉아 있다.

사도들 1부 : 1~12곡

프롤로그는 합창으로 그리스도의 사역을 함축한 내용을 담고 있으며, 1장 '사도들을 부르심'은 예수님께서 산에서 밤새 기도하실 때 가브리엘 천사가 파수꾼의 목소리로 주님이 오심을 노래하고, 성전에서 들려오는 쇼파르(나팔) 소리가 새벽을 깨우며 사도들의 부름을 암시하고, 날이 밝아 베드로, 요한, 유다 등 12사도를 부르신다. 2장 '길가에서'는 산상수훈 장면으로 제자들에게 8복에 대하여 문답식으로 가르치신다. 3장 '갈릴리 호숫가에서'는 막달라 마리아의 독백 '전능하신 하나님, 이스라엘의 하나님'으로 죄 지은 여인이 자비를 간구하며 시작된다. 엘가는 막달라 마리아를 사도의 한 사람으로 중요한 역할을 맡기고 있다. 갈릴리 호수 배 안에서 폭풍우를 만나 잠재우는 상황으로 이어진다. '가이사랴 빌립보에서'는 예수님께서 사도들에게 '내가 누구냐' 물으시고 베드로에게 바위 위에 교회를 세우리라 하시며 천국의 열쇠 두 개를 주신다. 마지막 합창은 예수님의 오심은 고난받는 자에 대한 용서와 복음 선포임을 노래하며 프롤로그 내용을 다시 한 번 강조하면서 마무리한다.

1곡 프롤로그Prologue(합창)

서곡이 부드럽고 느린 템포로 위엄 있게 시작되며 엘가가 주장하는 그리스도의 사역을 함축하는 누가복음과 이사야의 핵심 말씀이 합창으로 불린다.

주의 성령이 내게 임하셨으니
이는 가난한 자에게 복음을 전하게 하시려고
내게 기름을 부으시고 나를 보내사
포로된 자에게 자유를
눈먼 자에게 다시 보게 함을 전파하며
눌린 자를 자유롭게 하시고(눅4:18)
시온에서 슬퍼하는 자에게 화관을 주어

그 재를 대신하며 기쁨의 기름으로
그 슬픔을 대신하며 찬송의 옷으로
그 근심을 대신하시고
그들이 의의 나무 곧 여호와께서 심으신
그 영광을 나타낼 자라 일컬음을 받게 하려
하신다(사61:3)
땅이 싹을 내며 동산이 거기 뿌린 것을

움트게 함 같이
주 여호와께서 공의와 찬송을 모든 나라 앞에
솟아나게 하시리라(사61:11)

주님의 영이 내게 임하니
그분은 나에게 기름을 부으셔서
복음을 전파하셨기 때문입니다(눅4:18)

[I. 사도들을 부르심The Calling of the Apostles]

2곡 내레이터1(T) : 그때 이런 일이 이루어지다And it came to pass in those days

안식일에 손 마른 사람을 고치신 것에 관해 서기관과 바리새인들에게 생명을 구하는 것과 죽이는 것 중 어느 것이 옳은가 물으신 후 밤에 산에 올라 기도하시는 상황을 설명한다.

그리고 그날에 예수께서
산에 기도하기 위해 나갔다가

밤새도록 계속해서
하나님께 기도했습니다(눅6:12)

3곡 가브리엘 천사(S) : 새벽 여명에 주님의 파수꾼의 목소리The Dawn. The voice of thy watchman

주님의 파수꾼의 목소리
주님은 시온으로 돌아오십니다
황폐한 예루살렘아 기쁜 소리로 노래하라

주님은 백성을 위로하시고
예루살렘을 구속하시리라(사52:8~10)

4곡 합창과 쇼파르(나팔)

밤이 새고 일출 무렵에 성전에서 쇼파르(숫양의 뿔로 만든 유대인들의 양각 나팔) 소리가 울려 퍼지며 '아침의 시편' 합창을 부른다. 마무리에 다시 쇼파르 소리를 재현하는데 이는 사도의 부름을 암시하고 있다.

합창 : 아침의 시편Morning Psalm

이제 불빛이 불타 오릅니다
새벽이 헤브론까지 이르렀습니다
주님, 감사하는 것은 좋은 일입니다
주의 이름을 찬양하며 찬송할지어다
가장 높이

그녀에게 당신의 사랑스러운 친절한 아침에
신실하심은 매일 밤 나타납니다
주께서 시편의 엄숙한 소리와 하프로
나를 기쁘게 해주셨습니다
나는 주의 손에서 승리할 것입니다

| 주님, 주님의 원수들이 멸망할 것입니다 | 의인은 종려나무처럼 번성할 것입니다 |
| 모든 불법의 일꾼들이 흩어질 것입니다 | 그는 레바논에서 백향목처럼 자랄 것입니다 |

5곡 내레이터1(T), 예수님, 요한, 베드로, 유다, 가브리엘 천사, 사도들 합창 : 사도들을 택하시다
The Lord hath chosen them

내레이터 1
날이 밝으매 그 제자들을 부르사
그중에서 열둘을 택하여 사도라 칭하시고
(눅6:13)
이에 열둘을 세우셨으니
이는 자기와 함께 있게 하시고
또 보내사 전도하게 하시며(막3:14)
합창
주님은 그들 앞에 서서 섬기기로 선택합니다
그는 약자를 택하여 강한 자를 부끄럽게 합
니다(고전1:27)
그는 진리 안에서 그들의 일을 지시할 것입
니다
하나님은 그의 권능으로 높이 계시니
누가 그 같이 교훈을 베푸시겠는가
(욥36:22)
온유한 자를 정의로 지도하심이여
온유한 자에게 그의 도를 가르치시리라
(시25:9)
주의 이름을 영원히 찬양하며
매일 나를 진리로 인도할 것입니다(시61:8)
가브리엘 천사
만군의 하나님이여 구하옵나니
돌아오소서 하늘에서 굽어보시고
이 포도나무를 돌보소서(시80:14)

요한, 베드로, 유다, 사도들 합창
우리는 주님의 종입니다
베드로
주님은 우리에게 인생의 길을 보여주셨습니다
주의 빛에서 우리는 빛을 볼 것입니다
(시26:9)
주께서 행하신 일을 주의 종들에게 나타내시며
주의 영광을 그들의 자손에게 나타내소서
(시90:16)
요한, 베드로, 유다, 사도들 합창
주의 빛에서 우리는 빛을 볼 것입니다
요한
주님을 사랑하는 사람들은 복이 있습니다
그들은 주님의 평강 안에서 기뻐하고
율법으로 충만할 것입니다
유다
우리는 이방인들의 재물을 먹을 것이며
그들의 영광을 얻어 자랑할 것입니다
(사61:6)
요한, 베드로, 유다
시온에서부터 나가 율법과 주님의 말씀이
예루살렘에서 나올 것입니다(사2:3)
합창, 사도들 합창
주님께서 그들을 택하셨습니다
그들은 주님의 제사장으로 지명될 것입니다

사람들은 그들을 우리 하나님의 봉사자라
부를 것입니다(사61:6)
요한
주님을 사랑하는 사람들은 복이 있습니다
베드로
주의 빛에서 우리는 빛을 볼 것입니다
유다
하나님은 그분을 권능으로 높이십니다
합창
주님은 그들의 일을 지시하실 것입니다
그들은 주님의 종입니다
요한, 베드로, 유다, 사도들 합창
시온에서 나가면 율법을 지킬 것입니다(사2:3)
가브리엘 천사, 합창
주의 파수꾼이 목소리를 높이리라
그들은 한 목소리로 노래해야 합니다

그들은 눈으로 볼 것이기 때문에
주님께서 시온을 다시 불러 오실 때
요한, 베드로, 유다
와서 주님의 빛 가운데 걷게 하십시오(사2:4)
예수님
보라, 나는 너희를 보낸다
너희를 영접하는 자는 나를 받아들인다(마10:40)
그리고 나를 영접하는 자는
나를 보내신 분을 영접할 것이다(요13:20)
요한, 베드로, 유다
우리는 주님의 종입니다
가브리엘 천사
하나님이여, 하늘에서 굽어보시고
이 포도나무를 돌보소서(시80:14)
합창
아멘

[II. 길가에서 By the Wayside]

6곡 예수님, 성모 마리아, 유다, 베드로, 요한, 합창 : 예수님의 산상수훈
Sermon on the mountain

예수님
심령이 가난한 자는 복이 있나니
천국이 그들의 것이라(마5:3)
성모 마리아(축복받은 동정녀), 요한, 베드로
궁핍한 자는 그의 고통으로부터 건져주시고
그의 가족을 양떼 같이 지켜주시나니(시107:41)

유다
그는 왕자들을 경멸합니다
예수님
애통하는 자는 복이 있나니
그들이 위로를 받을 것이요(마5:4)
요한
주님은 그들을 수고와 슬픔에서

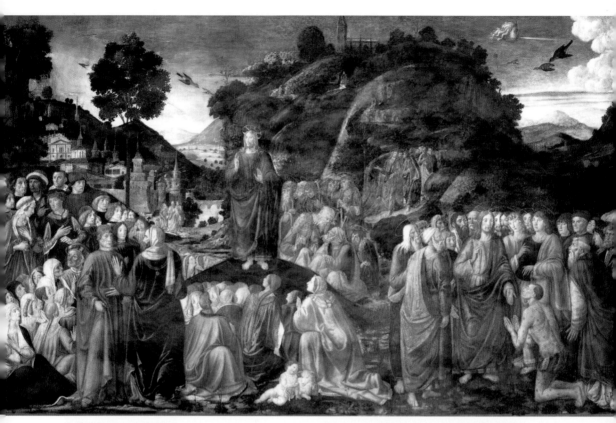

로셀리 '그리스도의 설교'　　　　　　　1481~2, 프레스코 349×570cm, 시스티나 예배당, 바티칸

누가복음에 기록된 대로 산에서 밤새 기도하시고 내려와 열두 제자를 택하시어 함께 가실 때 병 고침을 받으려고 많은 사람들이 몰려와 있고 그중 귀신 들려 고난받는 자가 예수님의 옷을 만지자 말씀으로 병을 고치신다. 예수께서 8복을 설교하시고 원수를 사랑하라 말씀하실 때 제자들은 뒤에 앉아 있고 앞에 많은 사람들이 모여 설교를 듣고 있다.

쉬게 하실 것입니다
안식을 주시는 날에(사14:3)
베드로
애곡하는 것을 기쁨으로 바꾸실 것입니다
(렘31:13)
성모 마리아와 요한
그들을 위로하실 것입니다
여자들
숫양은 밤 동안 견딜 수 있습니다
남자들
그러나 기쁨은 아침에 옵니다(시30:5)
예수님
온유한 자는 복이 있나니
그들이 땅을 기업으로 받을 것이요(마5:5)
사람들
온유한 자는 그들의 기쁨을 더할 것입니다
성모 마리아, 요한, 베드로
주님 안에서
사람들
가난한 사람들이 기뻐할 것입니다
성모 마리아, 요한, 베드로
이스라엘의 거룩하신 이로 말미암아
즐거워하리니(사29:19)
예수님
의에 주리고 목마른 자는 복이 있나니
그들이 배부를 것이요(마5:6)
성모 마리아, 요한, 베드로, 유다
인애와 진리가 같이 만나고
의와 화평이 서로 입맞추었으며(시85:10)
사람들
의를 향하여 자신에게 뿌리십시오

여호와께서 오사 공의를 비처럼 너희에게
내리시리라(호10:12)
예수님
긍휼히 여기는 자는 복이 있나니
그들이 긍휼히 여김을 받을 것이요(마5:7)
사람들
자비를 베푸소서
성모 마리아, 요한, 베드로
가난한 자를 긍휼히 여기는 자는 행복합니다
(출14:21)
유다
가난한 사람은 자신의 이웃 사람조차도
미워합니다
부자는 많은 친구들을 두고 있습니다
(출14:20)
사람들
배고픈 자에게 영혼을 이끌어 내십시오
요한
고난당한 영혼을 만족시키라
베드로
그때 당신의 빛은 어둠 속에서
일어날 것입니다(사58:10)
예수님
마음이 청결한 자는 복이 있나니
그들이 하나님을 볼 것이요(마5:8)
성모 마리아
악을 차마 보지 못하시거늘
어찌하여 악인이 자기보다 의로운 사람을
삼키는 데도 잠잠하시나이까(합1:13)
요한
율법을 따라 행하는 자들은 복이 있습니다(시119:1)

베드로
누가 내 마음을 깨끗하게 만드셨습니까
(잠20:9)
유다
별들은 그의 시야에서 순수하지 않습니다
사람들
보라 그의 눈에는 달도 별도 빛나지 못하거든
하물며 구더기 같은 사람, 벌레 같은 인생이랴
(욥25:5~6)
예수님
화평하게 하는 자는 복이 있나니
그들이 하나님의 아들이라 일컬음을 받을 것이
요(마5:9)

사람들
의의 사역은 평안할 것입니다(사32:17)
예수님
의를 위하여 박해를 받은 자는 복이 있나니
천국이 그들의 것이라
기뻐하고 즐거워하라
하늘에서 너희의 상이 큼이라
너희 전에 있던 선지자들도
이같이 박해받았느니라(마5:10, 12)
성모 마리아, 사도들, 합창
그들이 모든 주의 영광을 보았을 때
그들은 기뻐할 것이며
영원히 기뻐할 것입니다

[III. 갈릴리 호숫가에서By the Sea of Galilee]

7곡 내레이터1(T) : 예수님은 제자들을 배에 타도록 하신다
And straightway Jesus constrained his disciples to get into a ship

그리고 곧 예수님은 제자들에게 배에 들어가서
건너편으로 가도록 강요하셨습니다
그리고 그는 기도하기 위해 산으로 올라가셨습니다

저녁이 올 때 그는 혼자 계셨습니다
제자들은 바다를 건너 가버나움으로
갔습니다(마14:22~23, 막5:21)

8곡 막달라 마리아 : 전능하신 주님, 이스라엘의 하나님O Lord Almighty, God of Israel
고난 중의 여인이 주님의 자비를 간구하며 고요하게 노래하고 합창이 가세하여 격해진다.

전능하신 주님, 이스라엘의 하나님
고뇌 가운데 있는 영혼
고난당한 영혼이 당신께 울부짖습니다

당신은 자비로우시니 듣고 자비를 베푸소서
당신께 죄 지은 저를 불쌍히 여기소서
가여운 목소리를 들으시고

저를 두려움에서 벗어나게 하소서
도울 자 없는 황량한 여인을 도와주소서
곤경에 빠진 영혼, 고뇌 가운데 있는 영혼이
당신께 울부짖습니다
왜냐하면 저는 여름 과일을 딴 후
포도를 거둔 후 같아서(미7:1)
제가 주님께 죄를 지었으므로 동정하십시오

저의 눈물은 밤낮으로 강물처럼 흐릅니다
제가 원하는 것을 제가 금하지 아니하며
무엇이든지 제 마음이 즐거워하는 것을
제가 막지 아니하였으니
이는 저의 모든 수고를
제 마음이 기뻐하였음입니다(전2:10)

환상Fantasy

합창과 막달라 마리아

합창
값비싼 포도주와 향유로 채우겠습니다
우리에게 봄의 꽃이 지나가지 않게 하십시오
버드나무로 시들기 전에
우리 자신에게 화관을 씌워 주소서
막달라 마리아
너희가 다 너희의 불꽃 가운데로 들어가며
너희가 피운 횃불 가운데로 걸어갈지어다
너희가 내 손에서 얻을 것이 이것이라

너희가 고통이 있는 곳에 누우리라(사50:11)

이스라엘의 하나님, 고뇌 가운데 있는 영혼
괴로움을 당한 영혼이 당신께 울부짖습니다
듣고 자비를 베푸소서(사24:8)
대적들이 시온에서 부녀들을, 유다 각
성읍에서 처녀들을 욕보였나이다(애5:15)

너희가 내 손에서 얻을 것이 이것이라
너희가 고통이 있는 곳에 누우리라(사50:11)

9곡 예수님, 막달라 마리아, 베드로, 요한, 유다, 사도들 합창 : 바다에 폭풍우가 몰아치다
There arose a great tempest in the sea

막달라 마리아
바다에 대한 진노가 있습니다(합3:8)
주의 천둥소리가 하늘에 있습니다(시77:18)

주의 폭포 소리에 깊은 바다가 서로 부르며
(시42:7)
나는 파도와 싸우며 바다 한가운데 있는

배를 봅니다
그리고 한 사람이 바다에 나섰습니다
그리고 배에 있는 사람들은 노를 젓는 데
어려움을 겪고 두려움 때문에 외칩니다
사도들—배에서
그것은 영입니다
예수님
기분이 좋구나 나는 두렵지 않다
베드로
주님, 당신이 주님이시면
저를 물 위로 뜨게 하소서
예수님
오라
요한, 유다, 사도들 합창
그는 물 위를 걸으십니다
두려움과 떨림이 다가옵니다
베드로
주님, 저를 구하십시오
저는 죽습니다
진실로 당신은 하나님의 아들이십니다
막달라 마리아
그는 손을 앞으로 뻗으십니다

예수님
믿음이 작은 자여, 어찌하여 네가 의심하느냐
막달라 마리아
바람이 잦아들며 그들은 그분을 경배합니다
사도들 합창
당신은 진실로 하나님의 아들이십니다
베드로, 요한, 유다
주님은 회오리바람과 폭풍 속에서
길을 가셨습니다(마14:20~30)
막달라 마리아
누가 바다의 격노를 고요하게 하셨는지
누가 폭풍우를 잔잔하게 만드셨나요(시107:29)
아버지, 당신의 섭리가 그것을 다스립니다
(시77:19)
당신은 바다에서 길을 만드셨고
파도 속 위험으로부터 구함을 보이셨습니다
주님, 주님의 얼굴을 찾을 것입니다(시27:8)
당신은 주님을 찾은 자들을
버리지 않으셨습니다(시9:10)
주님, 주님의 얼굴을 찾겠습니다
제 영혼이 당신을 따르니
주의 오른손이 저를 붙드십니다(시63:8)

엘 그레코
'참회하는 막달라 마리아'

1585~90, 캔버스에 유채 109×96cm, 페라미술관, 스페인 시체스

엘 그레코El Greco (1541/1614)는 그리스 크레타 섬 출신으로 초기에는 이탈리아 베네치아 화파의 영향을 받았고 스페인에서 활동하며 강렬한 색채와 독특한 구도로 매너리즘을 대표한다. 막달라 마리아는 일곱 귀신 들린 여인으로 예수님께서 그 악귀를 쫓아내시어 고침을 받은(눅8:2) 후에 12사도들과 함께 예수님을 따랐으며 죽음의 현장과 매장 시 함께 했고 부활 아침 빈 무덤을 찾았으며 부활하신 예수님을 가장 먼저 만난 여인이다. 그런데 성경에 이름이 명시되지 않은 베다니의 나사로와 마르다의 동생 마리아와 간음한 여인의 이미지를 하나로 묶어 아름다운 여인이 향유병을 옆에 두고 참회하는 이미지를 복합시켜 놓고 있다. 이 작품에서도 십자가 예수님을 생각하며 가슴에 손을 얹고 참회하고 있으며 해골은 예수님 없는 삶은 허무한 삶임을 상징하고 있다.

가이사랴 빌립보에서 In Caesarea Philippi

10곡 내레이터1, 예수님, 베드로, 사도들, 합창 : 예수께서 가이사랴 빌립보로 오셨을 때
When Jesus came into the parts of Caesarea Philippi

내레이터 1
예수께서 가이사랴 빌립보로 오셨을 때
그는 제자들에게 이렇게 물으셨습니다
예수님
누가 나를 사람의 아들이라고 말하는가
사도들
어떤 이들은 세례 요한이라고 말합니다
일부는 엘리야, 다른 사람은 예레미야
또는 선지자 중 한 명이라 합니다
예수님
그러면 너희는 나를 누구라고 말하는가
베드로
살아 계신 하나님의 아들이신 그리스도이십
니다
예수님
축복받은 그대, 바요나 시몬,

살과 피가 너에게 계시되지 않았으나
내 아버지는 하늘에 계신 분이다
너는 베드로요
나는 이 바위 위에 내 교회를 세울 것이다
지옥 문은 그것을 이기지 못할 것이다
(마16:18)
사도들과 합창
땅에 거하는 자들과 모든 민족과 족속과 방언과
영원한 복음을 선포하십시오
(계14:6)
예수님
내가 하늘 왕국의 열쇠를 네게 줄 것이며
땅에서 무엇이든지 묶으면 하늘에서
묶을 것이니
땅에서 무엇이든지 풀면 하늘에서
풀려나리라(마16 :19)

가버나움에서 In Capernaum

11곡 내레이터1, 예수님, 성모 마리아, 막달라 마리아, 합창

막달라 마리아
주님, 당신의 얼굴을 구합니다
내 영혼이 당신을 따라갑니다
도와주세요, 이 황량한 여자를

성모 마리아
딸아, 들으라 환난 중에 있을 때
네가 네 하나님 여호와께로 돌아와
그분의 음성에 순종한다면

그분은 너를 버리지 않을 것이다(신4:30~31)

들으라 딸아

그대에게 평화가 있기를 바란다(삼상20:21)

내레이터 1

그녀는 눈물을 흘리며 눈물로 그분의

발을 씻고 머리카락으로 닦았습니다

합창(여자들)

이 사람은 그가 선지자였다면 누가 그리고

어떤 방식으로 여자를 만난 것이었을까

그는 그녀를 감동시킵니다

그녀는 죄인이기 때문입니다

내레이터 1

그리고 그분의 발에 입맞춤을 하고

향유를 부었습니다(눅7:38~39)

막달라 마리아

당신의 얼굴을 내게서 멀리하지 마세요

주의 종에게 화내지 마소서(시27:9)

예수님

네 죄를 용서받았다 너의 믿음이 너를

구원했으니 평화롭게 가라(눅7:47, 50)

12곡 사도들과 합창 : 너희는 희망의 포로로 성전으로 돌아가라
Turn ye to the stronghold ye prisoners of hope

너희는 희망의 포로로 성전으로 돌아가라

우리가 그분을 거역했지만

하나님 여호와께서는 자비와 용서를 베푸시고

너희는 희망의 포로로 성전으로 돌아가라고

하십니다

주님에 대한 두려움은 지혜의 면류관입니다

(잠9:10)

주님 안에서 그의 소망에서 벗어나지

않은 자는 복이 있습니다

그분은 그들의 죄악을 용서하실 것입니다

그분은 더 이상 그들의 죄를 기억하지

않으실 것입니다(렘31:34)

사도들 2부 : 1~10곡

서주가 나오고 사도들의 배신과 부인으로 시작하여 예수님의 수난, 부활, 승천의 현장과 그 이후 사도들의 이야기가 펼쳐진다. 서곡이 1부와 다른 분위기로 이끌어 주며 시작되고, 4장 '유다의 배신'에서 합창으로 오늘밤 사도들이 모두 예수님을 버릴 것이라 예언한다. 유다는 대제사장에게 예수님을 은 삼십에 팔기로 하고 자신이 입맞추는 사람을 붙잡도록 한다. 예수님이 겟세마네에서 기도하실 때 붙잡히시

페루지노 '그리스도께서 베드로에게 열쇠를 주심'　　1481~2, 프레스코 335×550cm, 시스티나 예배당, 바티칸

배경으로 그려진 예루살렘의 황금 성전과 로마의 콘스탄티누스 개선문의 디테일과 원근법으로 유명한 작품으로 시스티나 예배당이 로마의 예루살렘 성전 역할을 하도록 기대하고 있다. 예수님을 중심으로 우측은 예수께서 베드로에게 천국 열쇠를 두 개 주시며 "네가 땅에서 무엇이든지 매면 하늘에서도 매일 것이요 네가 땅에서 무엇이든지 풀면 하늘에서도 풀리리라."(마16:19)고 말씀하시며 책임을 부여하신다. 황금 열쇠는 교황의 영적 권위, 은 열쇠는 교황의 세속적 권위를 상징하며 제자들의 얼굴에 페루지노 자신과 시스티나 예배당을 건축한 건축가들의 모습을 담고 있다. 좌측은 예수께서 돌아서서 가이사의 세금 징수에 대한 견해를 밝히시며 "가이사의 것은 가이사에게, 하나님의 것은 하나님께 바치라."(마22:21)고 말씀하신다. 성전 앞 유대인들이 예수님을 둘러싸고 신성모독이라며 돌을 들고 치려 한다.(요10:30~34) 두 개의 개선문에 시스티나 예배당을 건설한 교황 식스토 4세를 칭송하는 라틴어 문구가 적혀 있는데 왼쪽에는 'IMENSV SALOMO TEMPLVM TV HOC QVARTE SACRASTI', 오른쪽에는 'SIXTE OPIBVS DISPAR RELIGIONE PRIOR'로, '이 거대한 성전을 축성한 그대 식스토 4세는 부유함에는 솔로몬에 미치지 못하나 믿음으로는 솔로몬을 능가했다.'란 뜻이다.

고 사도들은 모두 흩어져 베드로만 멀리서 뒤를 따른다. '대제사장 앞'에서 베드로가 세 번 부인한 후 예수께서 돌아보시자 그 말씀을 기억하고 심히 통곡한다. '성전에서'는 유다가 은 삼십을 제사장들에게 돌려주며 자신의 행동과 삶 전체를 후회하는데, 엘가는 유다가 깨닫는 부분을 비중 있게 다루고 있다. 5장 '골고다'에서 사도들은 '진정 그는 하나님의 아들이시다'라 노래하고 요한과 성모 마리아는 예언서의 비유로 그리스도의 죽음을 묘사한다. 6장 '빈 무덤에서'는 예수님의 무덤을 찾아온 여인들에게 천사가 부활의 소식을 알리며 제자들에게 전하라 한다. 7장 '승천'에서 예수님은 사도들에게 "너희가 권능을 받고 예루살렘과 온 유대와 사마리아와 땅 끝까지 이르러 내 증인이 되리라."(행1:8) 말씀하시며 승천하신다. 사도들과 신비스러운 합창 모두 할렐루야로 찬양하며 마무리한다.

라파엘로
'그리스도의 변모'

1520, 목판에 유채 405×278cm, 바티칸 회화관, 로마

〈그리스도의 변모〉는 줄리오 메디치, 즉 교황 클레멘트 7세가 교황이 되기 전 피렌체의 추기경이었을 때 라파엘로에게 자신이 주교로 있던 나르본 성당의 제단화를 의뢰하여 1516년 착수한 라파엘로 최후의 작품이다. 누가복음 9장 28~42절 말씀에 따라 예수께서 십자가의 죽음으로 세상을 구원하실 것이라 말씀하시며, 그 증거로 율법을 상징하는 모세와 예언을 상징하는 엘리야와 함께 제자들 앞에서 하늘로 오르는 변화 산에서의 변모 모습을 그린 것이다. 라파엘로가 상반부를 그리고 사망하자 미완성 작품을 제자 줄리아노 로마노Giuliano Romano(1499/1546)가 하반부를 그려 완성하는데, 추기경이 간직하고 있다가 교황으로 선출된 후 산 피에트로 인 몬트리오 성당에 기증한다. 나폴레옹이 이탈리아 침공 시 이 그림을 너무 좋아한 나머지 카라바조의 〈매장〉과 함께 탈취해 갔다가 1815년 바티칸에 반환한 작품이다. 예수님은 제자들(베드로, 요한, 야고보)을 데리고 변화 산이라 부르는 갈릴리 서쪽 다볼 산에 올라 장차 예루살렘에서 죽으리라 말씀하시고 갑자기 옷이 희어지고 초자연적인 광채를 발산하며 팔을 펼쳐 십자가 모양으로 하늘로 오르시는데 그 모습이 "미에 대한 훌륭한 불멸의 재능"이란 보들레르Baudelaire, Charles-Pierre(1821/67)의 헌사와 같이 아름다우며 경이롭기까지 하다. 좌측의 모세는 돌판을, 우측의 엘리야는 예언서를 들고 나타나 함께 오른다. 자고 있던 제자들이 눈부심에 잠이 깨서 손으로 빛을 가리며 이 광경을 지켜보는데 하늘에서 "이는 나의 아들 곧 택함을 받은 자니 너희는 그의 말을 들으라."(눅9:35)는 말씀이 들리자 당황하는 모습이다. 산 위 나무 아래에서 나르본 성당이 주보로 모시는 유스토 성인과 파스트로 성인으로 하여금 이 현장을 또렷하게 목격하게 하므로 그리스도의 변모는 과거의 일이 아니고 지금도 유효함을 이야기하고 있다. 상반부와 대조되는 하반부의 산 아래 어두운 그림자 속에는 한 부모가 눈이 돌아가고 경련을 일으키는 간질병 증상(당시 간질병은 귀신 들린 것이라 함)의 아이를 데려와 사도들에게 고쳐달라고 간청하고 있다. 남아 있던 아홉 명의 사도 모두 고치려 했으나 우왕좌왕하며 실패하자 책을 펼쳐 놓고 있던 율법학자도 한마디 거들지만 소용없다. 이때 한 사도가 위쪽을 가리키며 저분만이 고칠 수 있다고 외친다. 이후 예수님이 산에서 내려오시어 아이에게 들린 귀신을 쫓으시며 믿음이 약한 제자들을 꾸짖으신다. 로마노는 스승이 못다 한 것을 거의 스승에 버금가는 필치로 훌륭하게 마무리한 작품을 들고 스승의 장례 행렬을 따랐다고 한다. 중앙에 그리스 조각 같이 아름다운 자태를 보이는 여인의 정체는 확실치 않지만 라파엘로의 연인으로 〈라 포르나리나〉와 성모상의 모델인 마르게리타 루티Margherita Luti로 보여 37세에 요절한 스승의 못다 이룬 사랑이 하늘나라에서 영원히 이루어지기를 바라는 제자의 마음을 표현한 것으로 추측된다.

1곡 서주Introduction

[IV. 유다의 배신The Betrayal]

2곡 내레이터1(T) : 그리고 예수께서 각 성과 마을을 두루 다니시며
And it came to pass that He went throughout every city and village

그 후에 예수께서 각 성과 마을을 두루 다니시며 하나님의 나라를 선포하시고 그 복음을 전하실새 열두 제자가 함께하였고(눅8:1)	인자가 많은 고난을 받고 장로들과 대제사장들과 서기관들에게 버린 바 되어 죽임을 당하고 사흘 만에 살아나야 할 것을 비로소 그들에게 가르치시되(막8:31)

3곡 합창과 서창(B, 베드로, 요한, 유다) : 오늘밤에 너희가 다 나를 버리리라
This very night you will all fall away

합창 오늘밤에 너희가 다 나를 버리리라 내가 목자를 치리니 양떼가 흩어지리라 (마26:31) 베드로 주님, 그리 마옵소서 이 일이 결코 주께 미치지 아니하리다(마16:22) 요한, 유다, 사도들 합창 비록 우리가 주와 함께 죽을지언정 주를 부인하지 않겠나이다(마26:35) 합창(남자들) 이에 대제사장들과 바리새인들이 공회를 모아 이 사람이 많은 표적을 행하니 우리가 어떻게 해야 하겠는가(요11:47) 그날부터 그들은 예수를 죽이려고 그를 칠 거짓 증거를 찾으매(마26:59)	열둘 중의 하나인 유다에게 사탄이 들어가니 유다가 대제사장들과 성전 경비대장들에게 가서 예수를 넘겨줄 방도를 의논하매(눅22:3~4) 유다 내가 예수를 너희에게 넘겨주면 얼마나 주려느냐 합창(남자들) 그들은 은 30의 무게를 달았다(마26:15) 유다가 군대와 대제사장들과 바리새인들의 부하들을 데리고 등과 횃불과 무기를 가지고 그리로 오는지라 (요18:3) 유다 내가 입맞추는 자가 그이니 그를 잡으라 (마26:48)

로셀리 '최후의 만찬'　　　　　　　　　　　1481~2, 프레스코 349×570cm, 시스티나 예배당, 바티칸

예수께서 떡을 떼어 축복하시고 제자들에게 주시며 이것은 내 몸이니라 말씀하시는 순간(마26:26) 유다만 등을 보이고 테이블 반대편에 앉아 있는데 이미 사탄이 유다에게 들어가(눅22:3) 있음을 상징하듯 작은 악마가 등 뒤에 붙어서 조정하므로 어둡게 묘사되고 후광도 더 이상 빛을 발하지 않는다. 충실함의 상징인 개와 대적하는 사악함의 상징인 고양이가 유다 앞에서 서로 마주 대하고 있다. 배경의 창밖으로 이후 벌어질 세 장면이 나타난다. 좌측부터 겟세마네 기도 장면으로 천사가 수난의 상징인 잔을 건네주고, 유다의 입맞춤을 신호로 제사장이 보낸 무리들이 예수님을 잡으려 할 때 베드로가 그 중 한 명인 말쿠스를 눕혀 귀를 자른다. 골고다 언덕의 세 개의 십자가 뒤로 예루살렘 성전이 보인다.

4곡 내레이터2, 예수님, 유다, 합창 : 겟세마네 동산에서In Gethsemane

유다

환영합니다, 주인님

예수님

누구를 찾느냐

합창(남자들)

나사렛 예수

예수님

내가 그이니, 나를 찾는다면

너희를 따라가리라

내레이터 2

그리고 제자들은 모두 그를 버리고 도망갑니다

그러나 베드로는 끝까지 멀리서 그를 따라갔습니다

합창(남자들)

그리고 예수께 손을 얹어 놓은 이들은

예수님을 대제사장에게 데리고 갔습니다

대제사장 앞The place of the high priest

5곡 여종1, 2, 3(합창), 베드로 : 베드로의 부인Denial of Peter

여종 1

당신은 나사렛 예수와 함께했다(막14:69)

이 사람도 그와 함께 있었습니다(눅22:56)

베드로

나는 네가 무슨 말을 하는지 모르겠다

(마26:70)

여종 2(문지기 종)

당신은 그분의 제자 중 한 사람이

아니십니까(요18:17)

베드로

네 영혼이 살아 있는 대도 나는 아니다

여종 3(대제사장의 종)

당신은 틀림없이 그들 중 하나요(요18:26)

당신이 그와 함께 동산에 있는 것을

내가 보았소

베드로

나는 주님께 맹세합니다

나는 당신이 말하는

그 사람을 알지 못합니다(마26:73)

합창(여자들)

그런 다음 그들은 예수님을 심판관에게 인도했습

니다(요18:28)

주께서 돌이켜 베드로를 보시니

베드로가 주의 말씀을 기억하고 심히

울었습니다(눅22:61~62)

성전에서 In the Temple

내레이터2(A), 가수들(합창), 유다, 사제들

내레이터 2
그때에 예수를 판 유다가 그의 정죄됨을 보고
스스로 뉘우쳐 그 은 삼십을 대제사장들과
장로들에게 도로 갖다 주며(마27:3)

가수(합창)—성전 안
여호와여 복수하시는 하나님이여
빛을 비추어 주소서
세계를 심판하시는 주여 일어나사
교만한 자들에게 마땅한 벌을 주소서
악인이 언제까지 개가를 부르리까(시94:1~3)

유다
내 죄는 내가 견딜 수 있는 것보다 큽니다
(창4:13)

가수들(합창)
그들은 얼마나 오래 힘든 일을 말하고 말할
것입니까
모든 행악자들이 다 자만하나이다(시94:4)

유다
내 죄악은 용서받을 수 있는 것보다 큽니다

가수들(합창)
주님, 주님의 백성을 짓밟으며 주님의 유산을
괴롭히도다(시94:5)

사제들
두려움의 떨림 소리
왜 네가 그토록 마음에 근심하느냐(렘30:5)

유다
나는 죄 없는 피를 팔고 죄를 범하였도다

사제들
그것이 우리에게 무슨 상관이냐 네가 당하라
(마27:4)

유다
나는 죄를 지었다
나는 무고한 사람을 배반했다

사제들
셀라

내레이터 2
그리고 그는 은 삼십을 성소에 던져버리고 떠나
스스로 목매어 죽은지라(마27:5)

가수들(합창)
주님, 사악한 승리는 얼마나 오래
지속될 것입니까
그러나 그들은 이렇게 말합니다
귀를 지으신 이가 듣지 아니하시랴
눈을 만드신 이가 보지 아니하시랴(시94:3, 7, 9)

성전 없이 Without the Temple

6곡 유다, 가수(합창), 사람들

유다

내가 주의 영을 떠나 어디로 가며

주의 앞에서 어디로 피하리이까

내가 혹시 말하기를 흑암이 반드시 나를 덮고

나를 두른 빛은 밤이 되리라 할지라도

주에게서는 흑암이 숨기지 못하며

밤이 낮과 같이 비추이나니

주에게는 흑암과 빛이 같음이니이다

(시139:7, 11, 12)

가수들(합창)─성전 안

이런 사람에게는 환난의 날을 피하게 하사

악인을 위하여 구덩이를 팔 때까지

평안을 주시리다(시94:13)

유다

그 사람이 말하는 것처럼 말한 사람은

이때까지 없었습니다(요7:46)

그분은 갈망하는 영혼을 만족시켰고

배고픈 영혼을 선함으로 채웠습니다(시107:9)

가수들(합창)

악인을 위하여 구덩이를 팔 때까지 평안을

주시리다(시94:13)

유다

우리의 삶은 짧고 지루합니다

그리고 그의 죽음에서 아무 치료도 없습니다

무덤에서 돌아온 것으로 알려진 사람도

없었습니다

우리는 모든 모험에서 태어났기 때문에

우리는 결코 우리가 한 번도 없었던 것처럼

앞으로 나아갈 것입니다

우리 콧구멍에서 숨을 쉬는 것은 연기와

같습니다

우리 마음이 움직이는 것에 조금 불을

붙였습니다

진화하는 우리 몸은 재로 변할 것입니다

우리의 영혼은 부드러운 공기처럼 사라질

것입니다

우리의 이름은 제 시간에 잊혀질 것이며

아무도 우리의 일을 기억하지 못합니다

우리의 삶은 구름의 흔적으로 사라지고

안개처럼 흩어집니다

그것은 태양의 광선으로 멀리 몰아내고

그것의 열로 극복하십시오

(솔로몬의 지혜 2:1∼4)

가수들(합창)

주님은 사람의 생각을 알고 계시며

모든 생각이 허무함을 알고 계신다

(시94:11)

유다

주님은 인간의 생각을 알고 계십니다

나의 희망은 바람과 함께 날아간 먼지와

같습니다

당신의 손을 벗어날 수는 없습니다

갑작스러운 두려움과 보지 못하는 것이

내게 다가옵니다

기를란다요–브로엑 '그리스도의 부활' 1585, 프레스코 340×570cm, 시스티나 예배당, 바티칸

시스티나 예배당 출입문 위쪽 그리스도의 일생 중 마지막 작품으로 도메니코 기를란다요가 그린 원작이 1522년 벽이 주저앉으며 그림이 훼손되어 16세기말 헨드릭 반 덴 브로엑Hendrick van den Broeck(1519/97)에 의해 개작되었다. 예수님이 부활의 깃발을 드시고 돌무덤을 박차고 부활하시는데 "그 형상이 번개 같고 그 옷은 눈 같이 희거늘"(마28:3)에 따라 번개 같은 불꽃이 일어나 무덤을 지키던 병사들은 방패로 눈을 가리며 혼비백산하는 모습이다. 앞서 보았던 기를란다요의 〈사도들을 부르심〉을 기준으로 원작을 추측하여 비교해 보면, 구성은 좋으나 세부 묘사에서 어설픈 점이 발견되며 기존 피렌체 거장들의 작품에 비해 완성도와 분위기에 큰 차이를 보이고 있다.

사람들-멀리서	찾아온다
십자가에 못 박으십시오(막15:13)	나중에 그 어둠의 이미지가
유다	나를 영접할 것이다
그들은 함께 모여 무고한 피를 정죄합니다(시94:21)	나는 어둠보다 더 슬프다
사람들	(렘51:13)
십자가에 못 박으십시오	가수들(합창)-성전 안
유다	여호와 우리 하나님이
나의 끝이 왔도다 나에게 무거운 밤이	그들을 끊으시리로다(시94:23)

[V. 골고다Golgotha]

7곡 성모 마리아, 요한, 사도들, 합창 : 진정 그는 하나님의 아들이시다Truly this was Son of God

사도들, 합창	네 백성 중에 네게는 아무도 없었다(사63:3)
진정 그는 하나님의 아들이시다(마27:54)	그들이 그 찌른 바 그를 바라보고
성모 마리아	그를 위하여 애통하기를 독자를 위하여
칼이 네 마음을 찌르듯 하리니 이는 여러 사람의	애통하듯 하며 그를 위하여 통곡하기를
마음의 생각을 드러내려 함이니라(눅2:35)	장자를 위하여 통곡하듯 하리로다(슥12:10)
요한, 성모 마리아	성모 마리아
주께서 혼자 포도주 틀을 밟으셨습니다	칼은 내 자신의 영혼을 찌른다

[VI. 빈 무덤에서At the Sepulchre]

8곡 내레이터2(A), 파수꾼, 천사들 : 이른 아침 그녀들은 무덤에 왔습니다. 할렐루야
And very early in the morning they came unto the sepulchre. Hallelujah

내레이터 2	주 예수의 시체가 보이지 아니하더라(눅24:3)
안식 후 첫날 매우 일찍이 해 돋을 때에	파수꾼
그 무덤으로 가니	동쪽은 이제 빛으로 불타 오릅니다
(막16:2)	새벽이 헤브론에까지 이르렀습니다

천사들

할렐루야

왜 죽은 자 가운데서 살아 계신 자를 찾느냐

그분은 여기에 계시지 않고 살아나셨다

(눅24:5~6)

그분이 놓인 곳을 보라

그분이 갈릴리로 들어가시기 전에

가서 제자들과 베드로에게 전하라

(막16:6~7)

할렐루야

[VII. 승천The Ascension]

9곡 예수님, 사도들 : 우리는 이스라엘을 구속하실 분이라고 믿었습니다
We trusted that it had been He which should have redeemed Israel

사도들

우리는 이스라엘을 구속하실 분이라고

믿었습니다(눅24:21)

예수님

너희에게 평강이 있을지어다

보라, 나는 내 아버지의 약속을 너희에게

보내리니

너희가 높은 곳에서 권능을 받을 때까지

너희는 예루살렘 성에 머물러 있어라

(눅24:36, 49)

사도들

주님, 이스라엘 왕국을 다시

회복시키시겠습니까(행1:6)

예수님

때와 시기는 아버지께서 자신의 권한에

두셨으니

너희가 알 바 아니요 오직 성령이 너희에게

임하시면 너희가 권능을 받고

예루살렘과 온 유대와 사마리아와 땅 끝까지

이르러 내 증인이 되리라(행1:7, 8)

그러므로 너희는 가서 모든 민족을 가르치라

아버지와 아들과 성령의 이름으로 세례를

베풀라

내가 세상 끝날까지 너희와 항상

함께 있으리라(마28:19, 20)

10곡 내레이터2(A), 성모 마리아, 막달라 마리아, 베드로, 사도들, 신비스러운 합창 : 우리에게 한 가지 마음과 한 가지 방법을 주시고Give us one heart, and one way

부활하신 예수님을 찬양하는 합창을 '신비스러운 합창'이라 이름 붙여 사도들과 성모 모두 환희에 넘쳐 찬양하는 가운데 예수님께서 승천하시고 마무리된다.

내레이터 2

말씀을 마치시고 그들이 보는데 올려져
가시니

구름이 그를 가리어 보이지 않게 하더라

올라가실 때에 제자들이 자세히 하늘을
쳐다보고 있는데

흰옷 입은 두 사람이 그들 곁에 서서(행1:9~10)

신비스러운 합창

할렐루야

사도들

한 가지 마음과 한 가지 방법을 우리에게
주십시오

주의 빛에서 우리는 빛을 볼 것입니다

주님은 우리에게 인생의 길을
보여주셨습니다(렘32:39, 시16:11)

신비스러운 합창-천국에서

할렐루야

성모 마리아, 막달라 마리아, 요한, 베드로

한 가지 마음과 한 가지 방법을 우리에게
주십시오

성모 마리아

내 영혼이 주를 찬양하며 내 마음이

하나님 내 구주를 기뻐합니다(눅1:46~47)

막달라 마리아

내가 주를 부르짖는 날 내게 가까이 오시어

두려워 말라 하셨나이다(애3:57)

베드로

그분은 고난당하는 자들의 고통을 멸시하거나

폄하하지 않으셨습니다

내가 주의 구원을 바라며 주의 계명을 행하리라

사도들과 성녀들

그분은 얼굴을 그에게서 숨기지 아니하시고

그가 울부짖을 때에 들으셨도다(시22:24)

신비스러운 합창

할렐루야

아버지, 아버지의 이름을 지키십시오

내게 주신 아버지의 이름으로 그들을 보전하사

우리와 같이 그들도 하나가 되게 하옵소서

(요17:11)

사도들, 성녀들과 합창

세상의 모든 끝을 기억하고 주님께 향할 것입
니다

열방의 모든 족속이 당신을 경배할 것입니다

왜냐하면 왕국은 주님의 것이기 때문입니다

그분은 온 나라 가운데 통치자입니다

(시22:27~28)

신비스러운 합창

나는 주의 계명을 지키리라(시119:166)

아버지께서 내게 주신 일을 이루어 아버지를

이 세상에서 영화롭게 하였사오니(요17:4)

나의 양을 위하여 내 목숨을 버리노라(요10:15)

사도들

세상에서는 너희가 환난을 당하나

담대하라 내가 세상을 이기었노라(요16:33)

신비스러운 합창

이 상처는 무엇입니까

내 친구들 집에서 받은 상처라 하리라(슥13:6)

그들은 가시관을 엮어 그 머리에 씌우고

갈대를 그 오른손에 들리고

갈대로 그의 머리를 치며 침을 뱉으며

꿇어 절하더라(마27:29, 막15:19)
사도들과 성녀들
그는 다시 올 것이고 이 일을 행하기 위해
태어날 백성에게 그의 의를 선포할 것이리라
(시22:31)
신비스러운 합창단
나는 이제 더 이상 세상에 없지만
이 세상 네게로 올 것이다(요17:11)
사도들, 성녀들과 합창
왕국은 주님의 것이며

그분은 온 나라 가운데 통치자입니다(시22:28)
신비스러운 합창
이후부터는 사람의 아들이
신의 권능의 오른쪽에 앉혀져야 하리다(눅22:69)
성모 마리아, 막달라 마리아, 요한, 베드로
그는 사랑과 동정심으로 그들을 구속했습니다
(사63:9)
모두
할렐루야

마태 3부작

산 루이지 데이 프란체시 교회는 로마의 프랑스인들을 위한 교회로 프랑스인 추기경 마테오 콘타넬리의 유해가 안치된 콘타넬리 예배당에 콘타넬리의 수호성인인 마태를 주제로 한 카라바조의 3부작이 벽의 3면을 이루고 전시되어 있다. 마태 3부작은 카라바조의 작품 중 손꼽히는 걸작으로 조그만 교회지만 이 작품을 보기 위해 교회는 항상 관람객으로 붐빈다. 작품을 의뢰받은 카라바조는 〈마태를 부르심〉, 〈마태의 영감〉, 〈마태의 순교〉를 계획하여 1600년 완성했으나, 〈마태의 영감〉에서 마태의 모습이 머리가 벗겨진 중년 노동자의 모습으로 지적인 면이라고는 전혀 없이 천사 옆에서 다리를 꼬고 있어 성인으로서 품위가 떨어진다고 인수가 거절된다. 카라바조는 교회의 요구에 부합되도록 마태에게 그리스 철학자의 옷을 입히고 근엄한 표정을 담아 2년 후 다시 완성하여 큰 호응을 얻는다. 이에 고무된 카라바조는 훗날 〈성 히에로니무스1606〉에서 성경을 번역하는 성인을 동일한 모습으로 묘사하게 된다.

카라바조 마태 3부작 '마태를 부르심', '마태의 영감', '마태의 순교' 산 루이지 데이 프란체시 교회, 로마

카라바조 '마태를 부르심' 1599~1600, 캔버스에 유채 322×340cm, 콘타렐리 예배당, 산 루이지 데이 프란체시 교회, 로마

카라바조 특유의 테네브리즘으로 어둠을 배경으로 실존 인물을 모델로 하여 관객도 그림 속으로 끌어들이고 있다. 어둠에 싸인 실내는 도박이 벌어지는 세속적 타락의 공간으로 죄 많은 삶의 현장을 나타내며 여기에 베드로를 앞세운 예수님이 들어오시어 손가락으로 마태를 가리키자 뜻을 알아챈 마태도 손가락으로 자신이냐고 되묻는 장면이다. 마태의 라틴어 이름 '마누스 테오스'가 '신의 손'이라는 뜻에 따라 예수님의 손끝과 마태의 손끝이 하나의 목표를 향해 일치한다. 이때 빛은 창문이 아닌 예수님이 들어온 방향에서 비추어 마태에게 모아진다. 마태를 밝히는 빛의 근원은 예수님의 신성의 빛인 메타포어로 마태는 빛으로 선택을 받는다. 이 상황에서도 안경을 고쳐 쓰는 사람과 테이블의 돈을 세는 사람은 멀리 내다보지 못하는 사람과 탐욕을 상징한다. 카라바조는 물론 구교의 교회와 주교들의 요청으로 반종교개혁적 그림을 그린 화가지만, 이 작품에 대해 종교개혁들은 매우 예외적으로 받아들인다. 예수님께서 마태를 직접 부르심으로 하나님과 성도 간에 직접적인 소통이 이루어진 것으로 보며, 빛이 창을 통해 들어 오지 않고 예수님 쪽에서 함께 비추므로 교회는 더 이상 구원의 능력을 상실했고 오직 예수님만이 구원임을 강조한다고 본 것이다. 또한 마태가 '전가요'라고 자신을 가리키는 것에서 지금 하나님의 부르심에 종교개혁가들이 나서야 할 상황이라며 자신들의 입장에서 해석하면서 이 작품을 옹호하고 있다.

카라바조
'마태의 영감'

1602, 캔버스에 유채 296×189cm, 콘타넬리 예배당, 산 루이지 데이 프란체시 교회, 로마

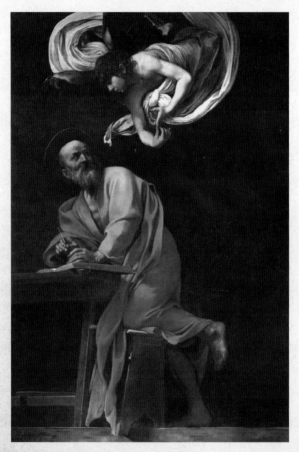

하늘에서 내려온 천사가 복음서를 집필하는 마태를 찾아오자 마태는 천사의 말을 더 잘 듣기 위하여 무릎으로 의자 위로 올라가 천사에게 가까이 간다. 의자의 다리 한쪽이 바닥면에서 이탈한 것은 마태의 불안정한 심리를 말해주고 있다. 천사는 예수님의 8복 말씀을 손가락을 펴가며 전하고 마태는 이를 그대로 옮겨 적고 있는 듯하다.

카라바조
'마태의 순교'

1599~1600, 캔버스에 유채 323×343cm, 콘타넬리 예배당, 산 루이지 데이 프란체시 교회, 로마

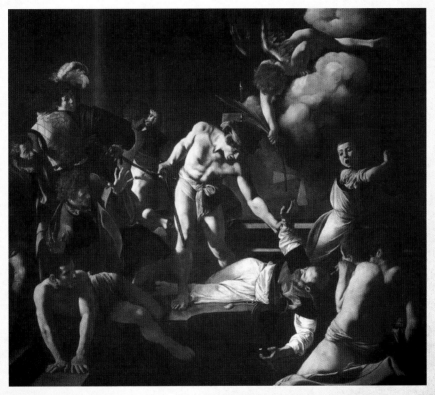

성스러운 세례가 진행되는 교회 제단에 거의 나체에 가까운 자객이 들어와 마태를 칼로 찔러 죽이는 살육이 진행되는 순간, 마태는 쓰러져 팔을 벌려 십자가 형태를 하고 세례받던 아이들은 깜짝 놀라 피한다. 천사가 구름 위에서 마태에게 순교를 의미하는 종려나무 가지를 전달하고 있다. 살인자 뒤에서 카라바조가 냉소적이고 무표정하게 이 광경을 지켜보고 있으며 카라바조의 작품 〈점쟁이〉에 등장하는 깃털모자를 쓴 점쟁이도 등장하고 있다.

마가의 기적

틴토레토 '노예를 해방하는 마가'　　　　　　1548, 캔버스에 유채 415×541cm, 아카데미아 미술관, 베네치아

틴토레토Tintoretto의 본명은 야코포 코민Jacopo Comin(1518/94)으로 염색공의 아들로 태어나 '어린 염색공'
이란 뜻의 별명 틴토레토로 더 잘 알려진 베네치아의 매너리즘을 이끈 화가다. 어두운 분위기에 개성적
이고 역동성 넘치는 구도로 강한 인상을 주며 바로크에 앞서 이미 빛으로 등장인물의 감정을 묘사하고
있다. 틴토레토는 20세에 꿈을 안고 당시 베네치아 최고의 화가 티치아노의 공방에 들어갔으나 그의 재
능을 알아 본 티치아노에 의해 7일 만에 쫓겨난다. 쫓겨난 틴토레토는 작업실 벽에 '미켈란젤로의 구도
와 티치아노의 색채'란 문구를 써 놓고 이를 도전 목표로 삼는다. 〈노예를 해방하는 마가〉는 틴토레토가
30세 때 그린 작품으로 이미 그 목표를 능가하는 역동성과 화려한 색채를 보여준다. 산 마르코 성당에는
복음사가인 마가의 유해가 모셔져 있는데, 이 성당과 관련하여 전승으로 전해지는 마가의 기적 이야기를
이 작품은 재미있고 실감나게 그리고 있다. 프로방스에 살던 한 노예가 베네치아 산 마르코 성당에 찾아
와 자신의 죄를 참회하고 목숨을 바치겠다고 서원한 후 돌아갔는데 허락 없이 집을 비우고 여행한 것에
대한 벌로 주인에게 망치와 도끼로 심한 매질과 고문을 당해 실신한다. 이때 단축법으로 묘사된 마가가
하늘에서 역동적인 모습으로 나타나 노예를 지켜주어 칼질을 하는데도 소용없게 되자 그 주인도 자신의
죄를 회개했다는 전승을 그린 것이다. 하늘에서 내려온 마가가 땅 위의 노예와 동일한 자세로 기적을 일
으키는 순간으로 죽은 성인을 육화하므로 노예와 마가를 영적으로 연결하여 합일을 이루고 있다.

틴토레토 '마가의 시신 발굴'　　　　　　　　1562~6, 캔버스에 유채 396×400cm, 브레라 미술관, 밀라노

마가는 알렉산드리아에서 주교를 역임하고 죽은 후 로마네스크식 원통형 궁륭으로 된 교회의 지하
묘굴에 매장된다. 〈마가의 시신 발굴〉은 베네치아 수호성인의 유해를 찾는 작업이 베네치아의 천문학
자며 이 작품의 주문자인 톰마소 랑고네Tommaso Rangone(1493/1577)의 지휘하에 진행되는 현장으로
한 베네치아인이 마가의 유해를 발굴하기 위해 굴에 들어가 벽의 묘석에서 유해를 꺼내려 하자 마가
가 나타나 손을 들어 발굴을 중지하라 명하며 지상에 있는 유해의 위치를 알려주는 순간을 묘사하고
있다. 시신 하나는 온몸에서 빛을 발하고, 하나는 몸부림치며 그를 사로잡고 있던 악마로부터 해방되
어 악마가 그의 입을 통해 연기로 변해 도망친다. 놀란 랑고네는 무릎을 꿇고 손을 펼쳐 마가의 영혼
을 맞이하고 있다.

틴토레토 '마가의 시신을 옮김'

1562~6, 캔버스에 유채 398×315cm, 아카데미아 미술관, 베네치아

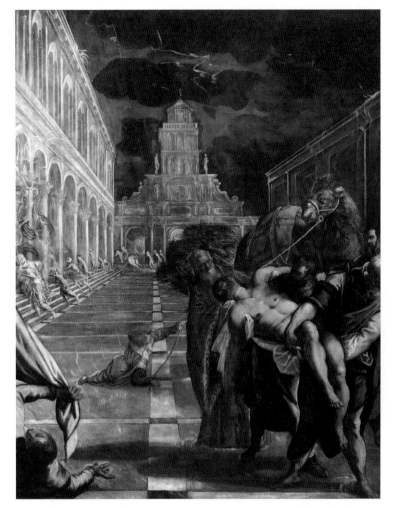

〈마가의 시신을 옮김〉은 베네치아의 수호성인인 마가의 발자취를 연구하던 랑고네가 의뢰하여 틴토레토가 그린 〈마가의 시신 발굴〉과 쌍둥이 작품이다. 이 작품은 갈색 단색조를 사용하며 빛과 어둠의 급격한 대비, 원경에서 근경의 사선으로 구성하는 원근법의 극치로 인체의 해부학적 비율을 무시하고 기이한 형상과 강렬한 색채로 효과를 극대화하고 있다. 이교도들이 마가의 목에 밧줄을 매어 끌고 다니는 끔찍한 형을 가한 후 마가의 시신을 장작 더미에서 태우려 한다. 순간, 하늘에 먹구름이 몰려 오며 비가 떨어지자 이교도들은 유령의 모습으로 건물 안으로 피신하고 있다. 이때 산 마르코 성당의 신도들이 마가의 시신을 확보하여 교회로 옮겨가려고 서두른다. 작가인 틴토레토도 낙타 옆에서 시신을 옮기는 작업에 동참하고 있다.

루벤스와 렘브란트가 바라본 사도 베드로

바로크를 대표하는 두 거장 루벤스와 렘브란트는 구교와 신교를 대표하는 인물로 이들이 묘사한 베드로란 인물을 통해서 당시 구교, 신교에서 사도 베드로를 바라보는 관점의 차이를 알아본다.

라파엘로 '감옥에서 구출되는 베드로'

1514, 프레스코 폭 660cm, 엘리오도르 집무실, 바티칸

미켈란젤로가 시스티나 예배당의 천장화를 그리는 동안 율리오 2세는 라파엘로에게 자신의 집무실로 사용하는 네 개의 방인 보르고 화재의 방, 서명의 방, 엘리오도르의 방, 콘스탄티누스의 방을 프레스코화로 장식하도록 요청한다. 이때 서명의 방에 유명한 〈아테네 학당1509〉과 〈성체논쟁1511〉이 제작된다.

〈감옥에서 구출되는 베드로〉는 교황을 알현하는 곳인 엘리오도르 방에 그려진 작품으로 헤롯이 야고보를 참수하고 다음 차례로 베드로를 죽이려 할 때 마침 무교절 기간이라 유월절 후 형을 집행하려고 일단 감옥에 가두는데 천사가 나타나 구출하는 사도행전 12장 1~19절의 이야기를 묘사하고 있다. "주의 사자가 나타나매 옥중에 광채가 빛나며 또 베드로의 옆구리를 쳐 깨워 이르되 급히 일어나라 하니 쇠사슬이 그 손에서 벗어지더라."(행12:7)에 따라 중앙의 감옥 안에 광채를 띤 천사가 나타나 베드로를 깨운다. 이를 지키던 두 명의 파수꾼은 무장한 채 졸고 있다. 베드로의 손을 묶은 쇠사슬이 풀리고 천사의 안내로 옥에서 나와 밖으로 나가는 문에 이르자 쇠문이 저절로 열리며 거리로 통한다. 비로소 베드로가 정신이 들어 주께서 보내신 천사에 의해 구출됨을 인식한다. 이때 사람들은 요한의 어머니 집에 모두 모여 베드로를 위해 기도를 하고 있었으며 그 기도의 응답으로 베드로가 그 집의 문을 두드린다. 좌측 베드로가 사라진 영문을 모르는 파수꾼들은 헤롯의 병사에 의해 문책당하고 베드로 대신 죽임을 당한다.

루벤스 '천국의 열쇠를 쥔 교황 베드로'
1610, 패널에 유채 107×82cm, 프라도 미술관, 마드리드

렘브란트 '감옥 안의 사도 베드로'
1631, 패널에 유채 58×48cm, 이스라엘 박물관, 예루살렘

루벤스의 베드로는 어린 양의 털로 만든 교황의 제의를 입고 하늘을 우러러 기도하는 모습으로 늙고 힘이 없어 보이지만 시선은 하늘을 향하고 눈빛이 살아 있다. 양손에는 천국의 열쇠인 황금 열쇠와 지상의 열쇠인 은 열쇠를 들고 있다. 루벤스는 예수께서 베드로에게 열쇠를 주시면서 "네가 땅에서 무엇이든지 매면 하늘에서도 매일 것이요 네가 땅에서 무엇이든지 풀면 하늘에서도 풀리리라."(마16:19) 하신 말씀처럼 하나님께 희망을 구하는 사도 베드로를 부각시키며 초대 교황으로 모시므로 구교를 대표하는 사도임을 밝힌다. **렘브란트**는 칼뱅파 신교주의자로 베드로보다 개신교에서 더 중요하게 생각하는 사도 바울을 주로 그렸는데, 베드로에 대한 입장은 초대 교황의 권위보다 결정적인 순간 예수님을 부인했던 인간적으로 나약한 베드로를 부각하고 있다. 백발의 베드로는 차마 고개도 들지 못하고 한쪽 무릎을 꿇은 채 힘 없이 손을 합장하고 있다. 비통에 잠겨 회개하며 예수님께서 주신 천국과 지상의 권세인 열쇠마저 받을 자격이 없다고 생각하며 바닥에 내려 놓은 모습이다. 부활하신 예수님께서 베드로에게 남긴 마지막 말씀 "네가 젊어서는 스스로 띠 띠고 원하는 곳으로 다녔거니와 늙어서는 네 팔을 벌리리니 남이 네게 띠 띠우고 원하지 아니하는 곳으로 데려가리라."(요21:18)와 같이 노년의 베드로는 감옥에 여러 번 갇히게 되고 끝내 십자가에 거꾸로 달려 순교하게 된다. 그래서 베드로는 모든 것을 주님께 맡기고 인간의 힘으로 할 수 있는 것이 아무것도 없음을 깨닫는 상황에서 그저 힘 없이 기도만 할 뿐이다. 그런데 하나님의 광채가 베드로의 주변을 감싸고 얼굴로 다가오기 시작하며 명예로운 초대 교황의 직분을 받게 된다.

미켈란젤로와 카라바조가 바라본 베드로의 순교와 사도 바울의 회심

바티칸의 성 베드로 성당과 교황의 집무실 사이에 있는 파올리나 예배당은 당시 교황을 선출하고 성찬식이 거행되던 거룩한 성소로 일반에게 공개되지 않는 곳이다. 교황 바오로 3세는 트렌트 공의회가 결의한 반종교개혁 운동인 교리에 맞는 정확한 묘사와 교권을 바로 세우려는 분위기에서 자신만의 기도처를 위해 미켈란젤로에게 그림을 의뢰한다. 미켈란젤로는 무엇보다 교권을 확립하고 교황의 권위를 우선하는 차원에서 교황의 이름과 연관되는 인물을 주제로 〈사울의 회심〉과 교황의 지위와 연관되는 초대 교황 베드로의 순교 장면을 프레스코화로 제작한다. 미켈란젤로는 파올리나 예배당의 두 개의 프레스코화 대작 〈사울의 회심〉과 〈베드로의 순교〉를 마주보게 그림으로써 후대 교황들에게 축복과 엄중한 책임을 함께 부여하고 있다. 미켈란젤로는 두 작품을 끝으로 회화를 마감하고 사망할 때까지 자신이 가장 좋아한 조각 작품으로 마지막 열정을 불태운다.

미켈란젤로 '사울의 회심', '베드로의 순교'
프레스코, 파올리나 예배당, 바티칸

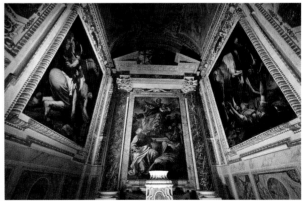

카라바조 '성 베드로의 처형', A. 카라치 '성모의 승천', 카라바조
'다메섹 도상의 회심'
체라시 예배당, 산타 마리아 델 포폴로 성당, 로마

이로부터 50년 후 바로크라는 새로운 사조가 도래하며 교황청의 재무장관인 몬시뇨르 티베리오 체라시Monsignor Tiberio Ceraci(1544/1601)가 카라바조와 A. 카라치에게 산타 마리아 델 포폴로 성당의 체라시 예배당의 제단화를 의뢰하게 된다. 1600년 대희년을 맞이해 많은 성지 순례자들이 로마에 모일 때 포폴로 광장의 한쪽에 위치한 산타 마리아 델 포폴로 성당은 순례의 요지므로 순례자들에게 당대 최고의 두 화가 카라바조와 A. 카라치의 그림을 보여주겠다는 의도에 기인한다. 당시는 권력과 돈을 가진 의뢰자가 작품에 대한 세부 사항까지 요구하며 주문하고 이를 이행하지 않을 경우 작품 인수까지 거부할 수 있는 시대다. 체라시가 바티칸의 파올리나 예배당에서 마주보는 두 작품 미켈란젤로의 〈베드로의 순교〉와 〈사울의 회심〉을 자주 봐 왔음에도 카라바조에게 동일한 주제의 작품을 맡긴 것은 미켈란젤로의 작품과 비교해 보려는 의도와 카라바조의 재능을 높이 사 미켈란젤로와 같은 거장의 반열에 카라바조를 올려 놓으려는 의도가 다분히 엿보인다. 비록 체라시의 의도가 숨겨져 있지만 우연히도 카라바조의 본명이 '미켈란젤로 메리시Michelangelo Merisi'인 점이 두 화가가 숙명적인 관계임을 입증하며 또 하나의 평행이론이 적용된다.

카라바조가 처음 삼나무 패널에 〈바울의 회심〉을 그리던 중 체라시가 사망하고 인수 심사를 맡은 사네시오 추기경이 교리적 문제를 지적하며 인수를 거부하여 다시 새롭게 캔버스에 그린 작품이 말에서 떨어지는 사도 바울을 그린 〈다메섹 도상의 회심〉으로 카라바조의 최고의 걸작으로 꼽히게 된다. 반종교개혁 운동이 점점 거세지는 바로크 시대에는 일반적으로 성 베드로가 구교를 대표하고, 사도 바울이 신교를 대표하는 인물로 여겨졌는데 상반된 두 인물이 안니발레 카라치Annibale Carracci(1560/1609)가 그린 〈성모의 승천〉(490쪽 참조)을 사이에 두고 마주하고 있다. 르네상스를 대표하는 미켈란젤로와 바로크를 대표하는 카라바조 두 거장이 동일 주제를 어떤 관점으로 묘사했는지 알아본다.

미켈란젤로
'베드로의 순교'

1546~50, 프레스코 625×662cm, 파올리나 예배당, 바티칸

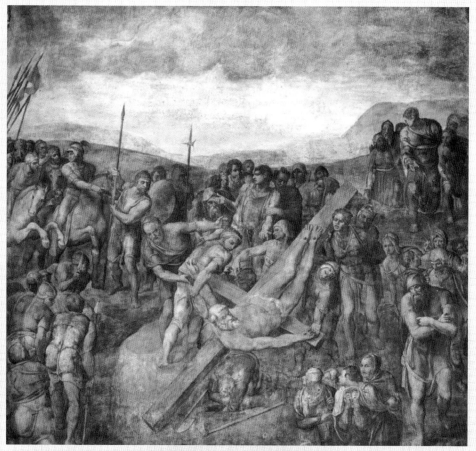

르네상스의 조화적인 질서는 깨지고 화면의 인물들은 근육질을 상실하고 무언가 부자연스럽고 꿈속에서처럼 의지마저 상실한 듯한 모습으로 중앙 십자가와 네 모서리를 구성하고 있다. 십자가는 사선으로 공간을 분할하고 관람객을 향한다. 베드로는 뒤돌아 기도하는 교황을 응시하고 "나의 순교를 기억하라. 내가 지켜보리라."는 듯 준엄하게 경고하며 강한 눈빛을 보내고 있다. 아마 이는 미켈란젤로의 교황에 대한 분노와 경고를 대신하는 것일지도 모른다. 이 작품에서는 군중들이 베드로의 고귀한 죽음을 향해 모여들고 있으며, 맞은편 〈사울의 회심〉에서는 사울을 향하는 홀연한 빛에 놀라 군중들이 사방으로 흩어지며 대조를 보이고 있다.

카라바조
'성 베드로의 처형' 1601, 캔버스에 유채 230×175cm, 체라시 예배당, 산타 마리아 델 포폴로 성당, 로마

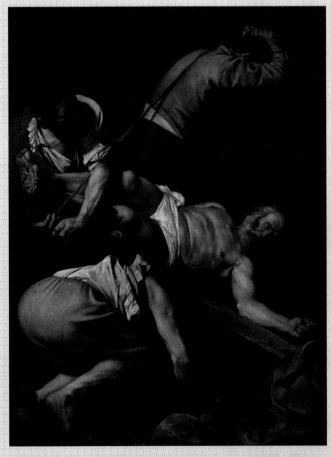

테네브리즘을 적용하여 십자가를 거꾸로 올리려는 세 사람과 베드로가 어둠을 깨고 나타나 십자가 구도를 이루며 역동적인 움직임을 보여준다. 십자가가 올려지는 방향과 베드로가 누운 모습도 미켈란젤로와 반대지만, 고개를 들고 동일한 방향을 응시하는 베드로는 자신의 순교의 의미를 후대 교황들에게 확실히 전하고 있다. 종교개혁가 입장에서 볼 때 예배당 좌측 그림인 구교를 대표하는 베드로는 머리를 뒤로하고 멀어져 가는 모습이며, 이 그림 맞은편의 〈다메섹 도상의 회심〉에서 신교를 대표하는 사도 바울의 머리는 관람객 쪽으로 다가오는 모습을 하고 있어 구시대는 가고 새로운 시대가 도래하고 있음을 보여준다고 해석할 수 있다.

멘델스존 : '사도 바울Paulus', OP. 36

멘델스존은 유대인 가정에서 태어났지만 부모가 프로테스탄트로 개종하며 자신도 함께 따르므로 사도 바울과 동질감을 느끼고 신약의 중요한 인물인 사도 바울의 이야기를 담은 슈브링의 대본으로 오라토리오를 작곡하여 쉬츠, 바흐, 베토벤, 슈베르트에 이어 독일 오라토리오의 명맥을 이어나간다.

바흐 연구가기도 한 멘델스존은 바흐의 〈교회칸타타 140번〉에서 사용한 필립 니콜라이Phillip Nicolai(1556/1608)의 코랄 '잠자는 자들아 깨어라Wachet auf'를 곡 전체의 근간이 되는 주제 선율로 채택하여 서곡과 16곡 코랄에 나타낸다. 15곡 합창 '일어나 빛 발하라'와 2중 푸가의 합창인 23곡 '세상의 나라들이'는 소프라노를 두 파트로 나누어 5성부로 확장하는 바로크 양식을 채택하여 마치 암흑 속에 희망의 햇살이 비치는 것 같은 극적인 효과를 내며 사울(히브리어 발음, 라틴어 발음은 바울)의 영적 회심을 실감나게 묘사하고 있다. 이는 헨델의 합창 기법에 대한 멘델스존의 깊은 연구와 그 영향에 의한 것이라 할 수 있다. 동시에 멘델스존 특유의 따뜻함과 감동적인 표현으로 신세대(낭만주의) 오라토리오의 진수를 마음껏 발휘하고 있다.

사도 바울 1부 : 1~22곡
스데반이 유대인들에 의해 돌에 맞아 순교(행6~9장)하고 다메섹 도상에서 사울이 회개하며 이방 선교가 시작된다.

1곡 서곡
코랄 '잠자는 자들아 깨어라'를 인용한 선율이 관현악에 의해 느리게 나타난다. 이윽고 곡의 템포가 빨라지면서 선율의 변주가 일어나고 마지막 전 관현악이 힘차게 다시 이 선율을 노래하면서 끝을 맺는다.

3곡 코랄 : 주께 감사드리자Allein Gott in der Höh sei Ehr

높으신 주께 감사해 우리 결박 푸신 주　　　　지금이나 영원히 우리에게 해가 없으리

렘브란트 '성 스데반의 순교'　　　　　　　　　　1625, 패널에 유채 90×124cm, 리옹 미술박물관

렘브란트가 19세에 그린 작품으로 장로, 서기관, 백성들이 모인 가운데 스데반이 아브라함 시대부터 솔로몬 왕 시대까지 이스라엘의 역사를 이야기하며 선지자를 박해하고 의인을 죽이고 율법을 지키지 않은 이스라엘을 책망하자 그를 성 밖으로 내치고 돌로 쳐 죽이는 장면이다. 긴박한 순간 스데반을 비추는 빛은 하나님의 놀라운 은총이다. 사울은 어둠 속에 가두어져 완악한 태도로 말 위에서 이 광경을 지켜보고 군중들은 옷을 벗어 사울 앞에 놓아 둔다. 군중들 속에 작가의 자화상을 삽입하여 살인자들의 죄악의 현장을 고발하며 인간의 추악함에 대한 하나님의 용서와 자비를 간구하고 있다.

7곡 아리아(S) : 예루살렘아, 선지자들을 죽이는구나 Jerusalem, die du tötest die Propheten

예루살렘아, 예루살렘아 선지자들을 죽이고
네게 파송된 자들을 돌로 치는 자여
암탉이 그 새끼를 날개 아래에 모음 같이

내가 네 자녀를 모으려 한 일이 몇 번이더냐
그러나 너희가 원하지 아니하였도다(마23:37)

8곡 서창(T)과 합창 : 일제히 달려와 Sie stürmten auf ihn ein

'돌'의 주제를 사용하므로 죄상을 고하는 외침과 돌 던지는 상황을 청각적·시각적 이미지의 그림으로 극적인 효과를 강조하며 노래한다.

돌로 쳐서 죽이시오
마땅히 그를 죽이시오

하나님을 모독했소
마땅히 그를 죽이시오(행7:57~58, 레24:16)

9곡 서창(T)과 합창 : 돌로 때리니/주여, 내 영혼 받으소서
Und sie steinigten ihn/Dir, Herr, dir will ich mich ergeben

십자가 상의 예수님처럼 아다지오 Adagio 의 조용하고 평온한 리듬의 서창으로 스데반의 순교 장면을 나타내고 있다. 이어지는 합창은 노이마르크의 코랄을 인용한 것으로 찬송가 312장 '너 하나님께 이끌리어'에서도 사용한 선율로 잘 알려져 있다.

그들이 돌로 스데반을 치니
스데반이 부르짖어 이르되
주 예수여 내 영혼을 받으시옵소서 하고

무릎을 꿇고 크게 불러 이르되
주여 이 죄를 그들에게 돌리지 마옵소서
이 말을 하고 자니라(행7:59~60)

11곡 합창 : 시련을 견딘 자 복 있다 Siehe wir preisen selig, die erduldet haben

현악기, 특히 첼로의 선율미 넘치는 전주에 이어 베이스 파트에 의해 '시련을 견딘 자는 복이 있나니'가 나온다. 매우 온화한 분위기의 아름다운 음악이 첼로에 의해 주도된 후 모두 합창으로 '육신은 죽어도 약속하신'이 이어지고 다시 관현악의 후주가 따른다.

시련을 견딘 자는 복이 있나니
이는 시련을 견디어 낸 자가 주께서
자기를 사랑하는 자들에게

육신은 죽어도 약속하신 생명의 면류관을
얻을 것이기 때문이다(약1:12)

미켈란젤로 '사울의 회심' 1542~5, 프레스코 625×661cm, 파올리나 예배당, 바티칸

르네상스를 탈피하여 역동성과 빛으로 심리를 묘사하는 바로크적인 특성이 나타나고 있다. 그리스도의 형상으로부터 십자가 모양의 빛은 대각선 방향으로 사울과 말의 머리를 비춘다. 빛에 시력을 상실한 사울은 말에서 떨어지고 사람들은 모두 빛을 피해 흩어진다. 타락한 인간의 희미한 광기는 은총의 번개에 의해 만져져 새롭게 깨어난다. 말은 이미 방향을 바꿔 멀리 희미하게 보이는 예루살렘을 향해 달리는데 파란 하늘이 펼쳐진다. 사울의 발 우측 사람은 동물 형태의 가면을 등에 지고 가는데, 이는 사울에게 씌인 헛된 지식의 가면이 벗겨지고 참된 하나님의 사람으로 거듭남을 의미한다. 이후 사울은 로마 선교의 비전을 품고 이름도 히브리식 발음인 사울 대신 로마식 발음인 바울로 불리게 된다.

13곡 서창과 아리오소(A) : 주님은 그의 자녀 아신다
Der Herr gedenkt seiner Kinder

짧은 서창 후에 매우 서정적인 알토의 호소력 있는 노래가 불린다.

서창	아리오소
그가 무리와 함께 대제사장의 영장과	주님은 우리를 기억하시고 축복하시네
명령을 받아	주님은 그의 자녀 아신다
주 믿는 남자와 여자까지 체포하러	전능하신 주 앞에 고개 숙이라
다메섹에 갔다(행9:2)	주께서 가까우시리라(시115:12, 딤후2:19, 빌4:5)

14곡 예수님과 사울 : 회심
Und als er auf dem Wege war

사울이 다메섹 가까이 올 때 홀연히 큰 빛이 하늘에서 비추었다. 그는 땅에 엎드려 제게 하는 말을 들었다.

예수님	예수님
사울아, 사울아 왜 나를 핍박하느냐	일어나 성에 들어가라
나는 네가 핍박하는 나사렛 예수다	행할 일을 말할 자 있으리라
사울	(행9:3~6)
어떻게 하오리까	

15곡 합창 : 일어나 빛 발하라
Mache dich auf Werde Licht

격렬한 관현악의 전주 후 합창이 '일어나 빛 발하라. 주의 영광이 네 위에 나타나리라'라고 힘차게 대위법적인 진행을 하고, 후반부 다시 '일어나 빛 발하라'의 힘찬 합창이 되풀이된 후 클라이맥스를 이루며 금관 악기의 팡파르로 끝맺는다.

보라 어둠이 땅을 뒤덮을 것이며	일어나 빛 발하라
캄캄함이 만민을 가리리로다	주의 영광이 네 위에 나타나리라
주의 영광이 네 위에 나타나리라	(사60:1~2)

카라바조
'다메섹 도상의 회심'

1601, 캔버스에 유채 230×175cm, 체라시 예배당, 산타 마리아 델 포폴로 성당, 로마

테네브리즘과 극도의 원근법 및 단축법을 적용하여 전혀 예측할 수 없는 구도와 배치를 보인다. 사울을 비추는 빛은 자연의 빛이 아닌 사울만이 느낄 수 있는 영혼의 빛이다. 사울은 '사울아, 사울아' 부르시는 하나님의 영혼의 음성에 눈을 감고 하나님의 자비를 받아들인다는 표시로 양손을 하늘로 들어올린다. 화면의 중심 대부분을 차지하고 있는 말은 누워 있는 사울에게 최소한의 공간만 허락하고 위협적으로 한 발을 들어올리며 생명까지 위협하고 있다. 이때 빛이 말의 등 안장과 들어올린 발과 사울에게 집중되는데 이는 하나님의 구원의 빛으로 사울이 회심하여 이방 선교를 위한 사도로 거듭나도록 한다. 이 작품은 단축법을 사용해 사울을 마치 관람객 쪽으로 다가오는 듯 묘사하므로 맞은편의 〈성 베드로의 처형〉에서 관람객 쪽에서 멀어져 가는 베드로와 대조를 이룬다.

16곡 코랄 : 깨어라, 부르는 소리를 들어라_{Wachet auf, ruft uns die Stimme}

이 곡의 선율은 코랄 '잠자는 자들아 깨어라'에서 빌려온 선율이다.

깨어라 부르는 소리 있어 너 신부 예루살렘아	할렐루야
보라 신랑 오네	주님의 나라 가까워
등 밝혀 맞으라	네 주를 만나라(마25:4)

18곡 독창(B) : 오 주여 불쌍히 보소서
　　　　　　　Gott, sei mir gnädig nach deiner Güte

사울이 회개하는 심정으로 죄인들에게 자비를 청하는 기도가 템포의 변화와 주제의 반복으로 극적이고 간절하게 표현되고 있다.

주님, 자비를 베푸소서	저희를 멸시치 마소서
주님의 인자하심으로 내 죄를 없이 하소서	죄인들에게 주님의 구원을 말하리라
주님, 저를 주님 앞에 쫓아내지 마시고	주님께 돌아오도록 가르치리라
당신의 성령을 거두지 마소서	주님 내 입을 열어주소서
회개하는 마음으로, 통회하는 마음으로	내 입이 당신을 찬송하리다
청하오니	(시51:1, 11, 13, 15, 17)

22곡 합창 : 오 주님의 풍요와 지혜와 지식은 깊도다
　　　　　　　O welch eine Tiefe des Reichtums der Weisheit und Erkenntnis Gottes

넓고 깊은 주님의 뜻을 경외하는 마음으로 찬양한다.

오 주님의 풍요와 지혜와 지식은 깊도다	주의 영광 노래하라
심오한 주의 뜻 넓도다	영원히 영광 찬양 영원토록
주의 판단하심 정확하고 깊도다	(롬9:33, 11:33~34, 36)

렘브란트
'감옥 속의 사도 바울'

1627, 참나무 패널에 유채 73×60cm, 슈투트가르트 국립미술관

렘브란트는 초기부터 말년에 이르기까지 모두 여섯 편의 〈사도 바울〉에 자신의 얼굴을 담은 자화상을 그리면서 사도 바울과 전혀 다른 삶을 살아온 자신의 삶을 회개하고 반성한다. 사도 바울이 에베소 감옥에 갇혀 빌레몬, 디도, 디모데, 고린도 교회 공동체를 위하여 사랑하는 마음으로 편지를 쓰고 있다. 한 손으로 턱을 괴고, 깃털 펜을 잡고 있는 다른 손은 펼쳐 놓은 성경을 잡고 있어 몰입의 정도를 가늠할 수 있다. 오른쪽 신발이 벗겨진 채로 발을 넓적한 돌 위에 올려 놓고 있는데 이 돌은 위에 교회를 지으리라는 반석의 상징이며, 모세가 신발을 벗고 하나님께 나가듯 사도 바울은 거룩한 교회를 위해 신발을 벗고 있다. 장검은 바울을 상징하며 감옥 생활의 고달픔을 나타내기도 한다. 칼 옆에 있는 가죽 옷과 책은 고난의 상황을 이길 수 있는 갑옷과 투구요, 무릎 위의 성경은 말씀의 검으로 시련 중에도 고난을 이길 수 있는 근거는 교회를 발판으로 갑옷과 투구(책)와 검(말씀)으로 무장했기 때문임을 주장한다. 이때 창문을 통해 소망의 빛이 환하게 들어와 사도 바울을 비추고 있다.

렘브란트
'사도 바울과 베드로의 논쟁' 1628, 목판에 유채 72.4×59.7cm, 멜버른 국립미술관

렘브란트가 22세에 그린 작품으로 사도 바울이 필사본을 보며 편지를 쓰고 있을 때 베드로가 찾아오자 바울이 베드로가 이방인들과 함께 식탁 교제를 나눈 행위인 안디옥 교회 사건(갈2:11~14)에 대해 따져 묻고 베드로가 이에 반박하는 상황이다. 어린 나이에도 이처럼 예리한 심리적 통찰로 사도 바울로 대표되는 프로테스탄트 신앙의 정당성을 주장하고 있음에 놀랍다. 사도 바울은 눈을 크게 뜨고 성경 구절을 지적하며 베드로에게 따져 묻는다. 베드로는 등을 보이고 앉아 왼손으로 무릎에 올려 둔 성경을 꼭 붙잡고 몇 군데에 오른쪽 손가락을 끼워 놓고 성경을 기준으로 자신의 주장을 펴며 반박하고 있다. 이에 바울은 "유대인으로서 이방인을 따르고 유대인답게 살지 아니하면서 어찌하여 억지로 이방인을 유대인답게 살게 하려느냐."(갈2:14)고 나무라며 복음의 진리에 따라 살도록 충고한다. 이때 빛은 바울을 환히 비추고 바울의 시선이 베드로를 압도하므로 가톨릭에 대한 프로테스탄트의 정당성과 승리를 주장하고 있다. 여기서도 렘브란트는 명암대비를 이용해 대조적인 빛으로 인물의 심리를 묘사하는데, 빛으로 밝혀진 바울은 학구적이고 이성적이며 열정적으로 보인다. 반면, 등을 보이며 그림자에 가려진 베드로는 단순하고 감성적이며 고지식하게 보인다.

사도 바울 2부 : 23~45곡

2부는 사도행전 13장에 기반하여 전도자의 사명을 감당하는 바울의 사역과 3차 전도여행 후 순교의 길을 가는 바울의 사역과 박해가 기록된 사도행전 21장 이야기를 그리고 있다.

25곡 2중창(T, B) : 우리는 주의 사절들
So sind wir nun Botschafter an Christi statt

우리는 주님 대신한 그의 사절들 주 대신 부탁하노라	주의 이름으로 부탁하는 자로다 (고후5:20)

27곡 서창과 아리오소 : 주의 크신 자비 노래하리
Lasst uns singen von der Gnade des Herrn

짧은 서창 후에 밝고 아름다운 소프라노의 아리오소가 이어진다.

바울과 바나바는 성령 충만하여 지체 않고 떠나 기쁜 마음으로 주를 전했다 주의 자비하심 노래하리	오 내 주여 당신의 자비, 주의 자비하심 노래하리 신실한 주님을 찬양해 영원히 (행13:4~5, 시86:1)

29곡 합창과 코랄 : 한때 예수 이름을 박해하던 사람/오 주는 참된 빛
Ist das nicht, der zu Jerusalem verstörte alle/O Jesu Christe, wahres Licht

앞의 합창과 이어지는 코랄의 가사 내용 및 빠르기 등이 모든 면에서 대조를 이룬다.

합창 이 사람 한때 예수 이름을 박해하던 사람 예루살렘 있을 때 박해한 그 이름 지금은 증거하고 있네 속임수 쓰는 자 저주받을지라 물러가라(행9:21) 코랄 이 사람 한때는 박해했던 이름	이젠 예수를 증거하고 있네 오 주는 참된 빛이니 내 영혼 인도하소서 피난처 되신 주께서 참 구원 내려주소서 길 잃은 자 인도하여 그 앞길 늘 비추소서 저 방황하는 자 위해 그 맘에 확신 주소서

35곡 합창 : 오 자비로운 신이시여
Seid uns gnädig, hohe Götter

사도들을 신으로 착각한 사람들이 그들에게 제사를 지내기 위하여 모여들며 외치는 소리를 합창으로 묘사하고 있다.

자비로운 신이시여 우리를 불쌍히 보소서 우리 제물을 받으소서

40곡 카바티나(T) : 죽기까지 충성하라
Sei getreu bis in den Tod

A–B–A 3부 형식의 아름답고 부드러운 카바티나는 영창으로 18~19세기의 오페라나 오라토리오 중 아리아보다 단순한 형식을 가진 독창곡으로 불린다.

죽기까지 충성하라 나 있으니 조금도 두려워 말라
생명의 면류관 네게 주리라 네 곁에 나 있으리니 조금도 두려워 말라
조금도 두려워 말라 죽기까지 충성하라(계2:10)

45곡 합창 : 주님의 오심을 사모하는 모든 자를
Nicht aber ihm allein, sondern allen, die seine Erscheinung lieben

다섯 부분으로 이루어진 합창으로 점차 고조되며 웅장하게 전곡을 마무리한다.

주님의 오심을 사모하는 모든 자를 영원히 내 영혼아 찬양하라
상 주시리 마음 다해 영원히 주 찬양해
주 보호하시고 복 주시네 거룩한 이름 높이 찬양 찬양하라
구원 주신 주 축복의 주 찬양하라 거룩한 이름 영원히 모든 천사들 주 찬양해
내 영혼아 찬양하라 (딤후4:8)
거룩한 이름 높이 찬양해

12사도의 순교

로흐너 '사도들의 순교 제단화' 1435~40, 패널에 유채 좌우 각각 176×128cm, 슈테델 미술관, 프랑크푸르트

로흐너는 뒤러 이전 독일을 대표하는 화가로 플랑드르의 거장 로베르 캉팽의 제자다. 그는 성경 이야기를 서정적이고 우아한 분위기로 섬세하게 묘사하는 특징을 보이고 있다. 두 개의 제단화에 각각 6명의 사도들의 순교 장면을 그리고 있다.

[좌측 패널]		[우측 패널]	
베드로는 십자가에 거꾸로 못 박혀 순교	사도 바울은 참수당함	도마는 동인도에서 복음을 전하다 창에 찔려 순교	빌립은 그리스에서 십자가형으로 순교
안드레는 그리스에서 X자 모양의 십자가에 달려 순교	요한은 로마 황제 도미티아누스가 끓는 기름 속에 던져 죽이려 했으나 기적적으로 살아남	작은 야고보는 바리새인들이 성전 꼭대기에서 떨어뜨려 돌로 쳐 죽임	마태는 칼에 찔려 순교
큰 야고보는 참수당함	바돌로매는 아르메니아에서 산 채로 살가죽이 벗겨지고 참수당함	시몬은 페르시아에서 톱으로 몸이 세로로 잘려 순교	맛디아는 도끼에 머리가 깨져 순교

프란스 프란켄 2세 '십자가 처형과 사도들의 순교' 1622, 패널에 유채 87.6×70.4cm, 데이턴 미술관, 데이턴, 오하이오

'그림 속의 그림'이란 독특한 형식으로 그리스도의 십자가 처형상을 중심에 두고 주변에 12사도들의 순교 장면을 담아 도상으로 문장을 대신할 수 있음을 주장하는 작가의 의도가 잘 드러나 있다. 그리자이유 기법을 적용한 주변 그림에 의해 중앙 채색화가 더욱 돋보이게 하는 효과를 발휘한다. 예수님 사후 예수님의 가르침과 뜻을 받들어 여러 지역으로 흩어져 선교하던 사도들이 목숨을 바치며 다양하게 순교하는 모습을 보여 주고 있다.

베드로 : 십자가에 거꾸로 못 박혀 순교	마태 : 칼에 찔려 순교	안드레 : X자 십자가에 달려 순교	큰 야고보 : 참수당해 순교
사도 바울 : 참수당해 순교			다대오 : 시리아 선교 중 칼에 찔려 순교
작은 야고보 : 돌과 몽둥이에 맞아 순교	십자가 형을 받는 그리스도		도마 : 옆구리를 창에 찔려 순교
바돌로매 : 산 채로 살가죽이 벗겨져 순교	시몬 : 톱으로 몸이 세로로 잘려 순교	빌립 : 십자가에 달려 순교	맛디아 : 도끼로 머리가 깨져 순교

PART 03

메시아를 향한
카이로스

보라 세상 죄를 지고 가는 하나님의 어린 양이로다

(요1:29)

그리스도의 수난 Ⅰ

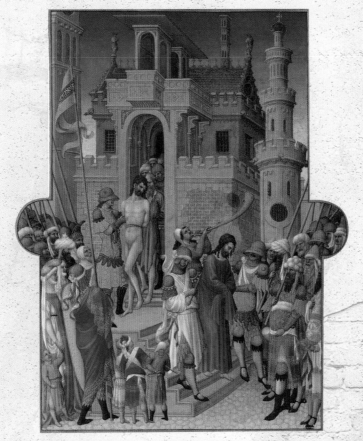

랭부르 형제 '판결받고 나오시는 그리스도'

1416, 필사본 29.4×21cm, 콩테 미술관, 상티이

08

그리스도의 수난 I

수난곡

중세 시대 수도사들이 오라토리움에서 그리스도의 수난과 부활을 다룬 역할극으로 시작된 수난극은 이후 대중 속으로 퍼져 장터의 노천무대에서도 공연된다. 최초의 작품은 1350년경 라틴어로 공연된 프랑크푸르트의 수난극인데, 장면의 전환이 포함된 연극적 요소를 갖춘 종교극으로 시작하여 독일 중심으로 발전하며 음악이 추가되어 오라토리오 형식인 수난곡으로 발전한다. 현존하는 최고의 수난극은 바이에른 지방의 모든 집의 외장을 프레스코화로 장식한 동화 같은 도시로 유명한 오버암머가우의 수난극으로 1634년부터 10년 주기로 전용극장에서 공연되고 있다. 이 수난극의 특이한 점은 외부 도움 없이 지역에 거주하는 주민들이 무대, 의상, 배역까지 매번 새로운 무대를 준비하여 10으로 나누어 떨어지는 해 5~9월까지 공연할 정도로 전 세계적으로 주목을 받고 있다는 것이다.

수난곡은 음악의 형식이 아닌 내용상 분류로 그리스도의 수난을 그린 음악인데, 복음서의 내용을 기초로 수난의 전 과정을 오라토리오로 만들어 복음서의 저자명에 수난곡Passion이라 붙인 것과 수난 과정을 세분화한 것을 일컫는다. 즉, 예수님이 최후의 만찬을 마치고 감람 산에 올라 피눈물 나는 기도를 드리시는 '동산에서 기도', 예수님이 십자가를 지시고 골고다로 오르시는 상황을 그린 '십자가의 길Via Dolorosa', 수난의 하이라이트라 할 수 있는 예수님의 십자가 상의 마지막 말씀을 주제로 한 '가상칠언Last seven word'과 십자가에서 죽어가는 아들을 옆에 서서 슬프게 지켜만 보고 있어야 하는 어머니의 슬픈 마음을 읊은 야코포네 다 토디Jacopone da Todi(1236/1306)의 20절로 된 3행시 '성모애가Stabat Mater'도 모두 수난곡의 범주에 속한다.

수난주간을 지내는 교회의 오랜 전통으로 종려주일에는 마태복음, 성 화요일에는 마가복음, 성 수요일에는 누가복음, 성 금요일에는 요한복음을 낭송하는 관습에 따라 바흐와 동시대에 활동한 게오르크 필립 텔레만은 4복음서에 기초하여 네 개의 수난곡을 작곡했고, 하인리히 쉬츠는 마가복음을 제외한 세 복음서에 기초하여 세 개의 수난곡을 남기고 있다. 오늘날에는 루터의 종교개혁으로 종려주일에 〈마태수난곡〉, 성 금요일에 〈요한수난곡〉의 연주가 정착되어 지금은 두 개의 수난곡만 주로 연주된다. 4복음서는 저자마다 관점이 다르기에 시작부터 차이가 나며 강조점이 다르다는 것이 수난곡에도 그대로 반영되어 완전히 다른 분위기를 보여준다.

그리스도의 수난의 일주일

그리스도의 수난이 시작되는 종려주일부터 십자가의 죽음과 부활에 이르는 일주일간의 사건을 사건이 일어난 순서대로 요일별로 추적해 보면 다음과 같다.

일요일, 예수님은 베다니에서 출발하여 감람 산 아래 벳바게에서 나귀를 구해 타시고 예루살렘에 입성하신다. 베다니는 예루살렘 동쪽 3킬로미터에 위치한 '가난한 자의 집', '덜 익은 무화과 나무의 집'이란 뜻이며 예수님 부활의 예형인 죽은 나사로를 살리신 곳이다. 부활 후 승천하신 곳도 이 근처므로 수난의 여정을 베다니에서 시작함도 상징하는 바가 크다.

월요일, 벳바게는 '덜 익은 무화과'란 뜻으로 예수님은 열매 없는 무화과나무를 저주하시고, 성전에 들어오시어 기도하는 집인 성전을 더럽힌 상인들을 쫓으시고 병자를 고치신 후 다시 베다니로 돌아가신다.

화요일, 성전에서 유대 지도자들과 권세, 납세, 부활, 계명, 다윗에 대한 논쟁과 설교를 하시고 베다니로 가시는 길에 제자들에게 종말에 대해 이야기하시고 가난한 과부의 작지만 귀한 헌금을 높이 평가하신다.

수요일, 베다니 시몬의 집에서 마리아가 향유를 부어드릴 때 유대 제사장들의 예수님을 죽일 음모에 가룟 유다가 가담하여 예수님을 넘겨주기로 한다.

목요일, 마지막 설교를 하시고 성전 안 다락방에서 제자들의 발을 씻기시고 최후의 만찬이 이루어진다. 이때 제자들의 배신과 부인, 그리고 모두 흩어짐을 예언하시고 바로 겟세마네 동산에 오르시어 피눈물 나는 기도를 드리신다.

금요일, 십자가에 못 박히신 처절한 날로 예수님은 새벽녘 찾아온 유다의 입맞춤을 신호로 함께 온 병사들과 제사장의 종들에게 붙잡혀 안나스에게 끌려가시어 산헤드린에서 대제사장 가야바의 심문을 받으신다. 뒤따르던 베드로는 대제사장의 여종에게 발각되자 예수님을 세 번 부인하고 유다는 제사장을 찾아가 은 삼십을 돌려주고 양심의 가책에 목매어 자살한다. 다시 예수님은 빌라도에게 끌려가 심문을 받으시게 되고 빌라도는 예수님의 죄를 발견하지 못하겠다고 말하나 백성들의 항의로 헤롯에게 보내게 된다. 헤롯의 병사들이 예수께 가시면류관을 씌우고 희롱한

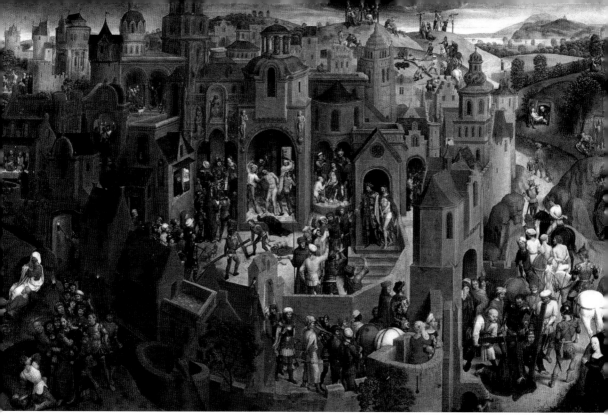

멤링 '그리스도의 수난' 1471, 패널에 유채 56.7×92.2cm, 사바우다 미술관, 토리노

예루살렘 입성 최후의 만찬 겟세마네 기도	성전 정화 유다의 배반 안나스의 집 베드로의 부인	가야바 앞 십자가 준비 베드로의 참회	그리스도의 책형 유다의 뉘우침과 죽음 가시면류관과 조롱 이 사람을 보라	십자가에 못 박음 십자가 처형 십자가에서 내림	나를 붙들지 말라 매장, 부활 림보로 내려가심
유다의 입맞춤, 베드로가 귀 자름, 체포			골고다 가는 길, 예루살렘 여인, 구레네 시몬, 베로니카의 수건		

후 빌라도에게 다시 보낸다. 빌라도가 군중들 앞에서 "이 사람을 보라."며 다시 무죄라 선고했으나 백성들의 항의로 민란이 일어날 것을 두려워한 나머지 백성들에게 판결을 물어 십자가 형을 선고하고 자신은 판결과 무관하다는 듯 물로 손을 씻는다. 예수님은 병사들에게 희롱당하신 후 기둥에 묶여 책형을 당하신다. 예수님이

십자가를 지시고 골고다로 향하실 때 십자가의 길에서 여러 가지 일이 발생한다. 오전 9시 십자가에 못 박히시고 매달린 상태에서 십자가가 들어올려진다. 정오부터 오후 3시까지 어둠이 짙게 깔리고 예수님은 십자가 위에서 마지막 일곱 말씀을 남기신 후 땅이 진동하고 성소의 휘장이 찢어질 때 운명하신다. 예수님은 밤에 아리마대 요셉에 의해 십자가에서 내려져 무덤에 안치되신다.

토요일, 어두운 죽음 가운데 계신 공허한 날로 대제사장과 바리새인, 빌라도는 제자들이 예수님의 시체를 가지고 가서 부활했다고 속일 것을 우려하여 경비병들에게 무덤을 봉인하고 굳게 지키도록 명한다.

일요일, 죽음을 이기신 찬란한 부활의 날로 막달라 마리아 등 여인들이 무덤에 찾아왔을 때 예수님은 이미 부활하시고 무덤 위에 있던 천사가 예수님의 부활 소식을 알리며 빨리 갈릴리로 가라고 명한다.

이 사건들이 모두 음악과 그림으로 묘사되어 있어 그리스도의 수난에 더욱 실감나게 동참할 수 있을 것이다.

예루살렘 입성(마21:1~11)

조토
'예루살렘 입성'

1304~6, 프레스코 200×185cm, 스크로베니 예배당, 파도바

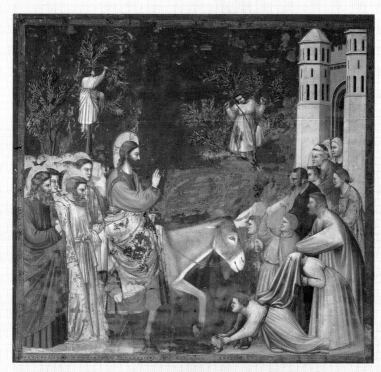

예수님의 수난은 스스로 예루살렘에 입성하시므로 시작되는데, 이는 아버지의 뜻에 순종함과 구약의 스가랴 선지자의 예언 "네 왕이 네게 임하시나니 그는 공의로우시며 구원을 베푸시며 겸손하여서 나귀를 타시나니"(슥9:9)를 실현하는 것이다. 예수님은 나귀를 타시고 오른손 세 손가락을 펴서 축복을 표시하시며 세속적 세상인 왼쪽(서쪽)에서 해가 떠오르는 성스러운 곳인 오른쪽(동쪽)으로 이동하신다. 모든 교회의 입구가 서쪽에 나 있고 제단이 동쪽에 위치하는 것과 같은 이치다. 조토는 나귀를 중심에 위치시켜 애굽으로 피신 당시 탔던 나귀와 동일하게 묘사하고 있다. 스크로베니 예배당의 프레스코화 연작 중 예수님과 성모 마리아의 옷은 천상의 왕을 상징하는 진한 파란색과 광채를 나타내기 위해 템페라 기법을 사용하고 있는데, 세월이 지나 박막현상으로 템페라의 흔적만 남아 있다. 올리브 나무 위의 아이는 삭개오의 모습과 연결되며, 바닥에 망토를 깔아 놓은 것은 존경심의 표시자 세례 요한이 이사야 선지자의 말을 빌려 "주의 길을 준비하라 그의 오실 길을 곧게 하라."(눅3:4)고 외치는 것과 연결된다.

성전의 정화(마21:12~22)

　예수께서 예루살렘에 입성하시어 가장 먼저 하신 일은 성전의 정화다. 이는 기존 질서인 대제사장들과 서기관들의 비호 아래 이루어지던 이권에 대한 직접적인 도전 사건으로 그들이 예수님을 제거하려는 결정적인 동기가 된다. 이를 사도들은 각기 특별하게 전하고 있는데, 마태는 대제사장과 서기관들이 이를 이상한 행동으로 보고 매우 불쾌하게 여겼다고 전하고, 마가와 누가는 이 사건이 대제사장, 서기관, 백성의 지도자들로 하여금 예수님을 죽이려는 계기가 되었다고 전하고 있다.

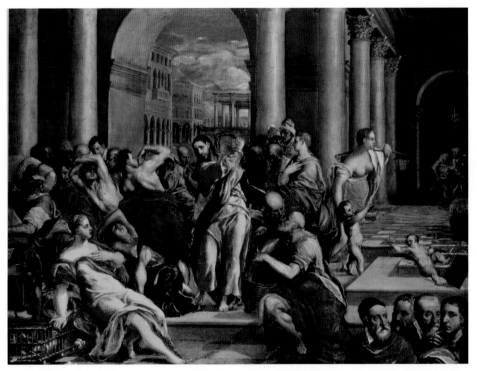

엘 그레코 '성전의 정화'　　　　　　　1571~6, 캔버스에 유채 117×150cm, 미니애폴리스 미술연구소

엘 그레코는 '성전의 정화'라는 주제로 네 개의 작품을 남기고 있는데 자신의 활동 무대에 따라 화풍의 변화를 그대로 반영하며 베네치아 버전, 로마 버전, 그리고 두 개의 스페인 버전으로 구별된다. 이 작품은 1576년 완성된 로마 버전으로 네 작품 중 안정적인 구도에서 공간 처리와 화려한 색상으로 경건함을 잃은 성전의 상황 묘사 등을 가장 잘 표현했다는 평을 받고 있다. 베네치아 버전이 약간 들떠 있다는 비평을 수용하여 등장인물들의 위치를 다소 내려 잡아 관람자들의 시선을 낮추므로 안정감을 주어 그림의 내용을 더 자세히 볼 수 있도록 한 결과다. 색상은 더 화려해져 성전이 세속화됨을 강조하고 있으며 전반적인 채색의 조화나 명확한 명암 구분에 베네치아 시절 스승 티치아노의 영향력이 그대로 나타나 있음을 알 수 있다. 장사꾼을 내쫓으시는 예수님의 모습이 역동적으로 예수님의 채찍질에 장사꾼이 쓰러지고 있고, 비스듬히 누운 여인은 한 손으로 가슴을 가리고 다른 손으로 비둘기가 든 새장을 잡고 있다. 발가벗은 아이를 데리고 황급히 밖으로 나가는 가슴을 드러낸 여인의 모습도 보인다. 제자들은 예수님의 행하심을 바라보며 서로 이야기를 나누고 가슴속에 간직하는 모습이다. 베네치아 버전과 비교하면 등장인물은 거의 같으나 배경 건축물과 주변 묘사에 차이를 보여 사각기둥과 아폴로 신상이 보였던 르네상스 양식의 건축물에서 웅장한 바로크 양식의 아치 문 형태의 원형기둥 건축물로 바뀌었고, 바닥에 난잡하게 있었던 동물들과 새들과 기물들이 많이 사라져 단순해진다. 오른쪽 하단에 티치아노, 미켈란젤로, 줄리오 클로비오, 라파엘로의 초상이 추가되는데, 이들 모두 당대 이탈리아 최고의 예술가였고 르네상스를 대표하는 천재화가들이며 엘 그레코의 이탈리아 시대에 큰 영향을 준 화가들로 작가의 서명 대신 스승들의 초상화를 그려 넣어 고마움을 표시하고 있다.

바흐 : '**마태수난곡**Matthäus-Passion', BWV 244 /

'**요한수난곡**Johannes Passion', BWV 245

마태가 인간으로 비유되듯 마태복음은 예수님의 인성을 강조하며 벌어진 사건에 대해 있는 그대로 사실적인 기록으로 일관한다. 또한 구약과의 연결 고리로서 구약의 언약을 성취하시며 왕으로 오신 예수님과 산상수훈으로 모세의 율법을 완성하시고 하늘과 땅의 권세를 보유하신 예수님을 강조하며 약속된 메시아로서 지상 사역에 중점을 둔다. 따라서 바흐의 〈마태수난곡〉은 마태복음 26~27장에 기록된 수

난의 예언 및 책략부터 죽음까지 긴박하게 일어나는 사건을 시간 순으로 열세 개로 나누어 사건 중심으로 전개해 나가며, 고난 속으로 점점 깊이 빠져드는 예수님의 순종과 인간적인 고뇌를 묘사하고, 이를 애통해 하며 지켜보는 처지를 슬픈 정서가 담긴 코랄로 표현하고 있다.

반면, 요한이 독수리로 비유되듯 요한복음은 영원 전부터 하늘나라에 계시던 하나님의 아들로 천상의 그리스도라는 신성을 강조하며 시간과 공간을 초월하여 지상에 오신 그리스도로 수난 사건 자체보다 수난이 의미하는 영원한 진리에 중점을 둔다. 따라서 바흐의 〈요한수난곡〉은 요한복음 18~19장을 기반으로 유다의 배신과 예수님의 체포로 시작하여 죽음까지 여섯 개의 주요 사건을 선택해 수난을 함축적으로 묘사하고 있다. 또한 이 곡은 그리스도의 신성을 하늘을 향해 높이 날아오르는 독수리 같이 큰 스케일과 내면적인 깊이를 더해 확신을 갖고 경건한 신앙으로 잘 묘사하고 있으며, 궁극적으로 수난을 통해 그리스도의 내적 정신에 도달한 바흐의 통찰을 그대로 엿볼 수 있다.

바흐 : 〈마태수난곡〉의 구성

[1부]	[2부]
1~5곡 : 수난의 예언 및 책략(마26:1~5)	36~44곡 : 가야바 산헤드린 공회재판 (마26:57~68)
6~10곡 : 마리아의 향유, 옥합(마26:6~13)	45~48곡 : 베드로의 부인(마26:69~75)
11~12곡 : 유다의 배신(마26:14~16)	49~53곡 : 유다의 죽음(마27:1~10)
13~19곡 : 최후의 만찬(마26:17~30)	54~63곡 : 빌라도의 법정(마27:11~31)
20~23곡 : 감람 산 위의 말씀(마26:31~35)	64~70곡 : 골고다 언덕(마27:32~44)
24~32곡 : 겟세마네 기도(마26:36~46)	71~78곡 : 죽음(마27:45~56)
33~35곡 : 체포(마26:47~56)	

바흐 : 〈요한수난곡〉의 구성

[1부]
1 ~ 7곡 : 배신과 체포(요18:1~14)
8~14곡 : 베드로의 부인(요18:15~27)

[2부]
15~18곡 : 심문과 채찍질(요18:28~40, 19:1)
19~25곡 : 유죄 판결과 십자가 처형(요19:2~22)
26~30곡 : 십자가의 7언 중 3언(요19:23~30)
31~40곡 : 예수님의 죽음(요19:31~42)

마태수난곡 1부 7장 : 1~35곡

1부는 마태복음 26장 1~56절을 기반으로 예수님의 수난의 예언 및 대제사장과 장로들의 예수님을 죽이려는 책략으로 시작한다. 예수님이 베다니 나병환자 시몬 집에 계실 때 마리아가 귀한 향유를 예수님 머리에 부으며 제자들에게 장례를 위함이라 말한다. 한편, 유다는 대제사장으로부터 은 삼십을 받고 예수님을 넘겨주기로 한다. 예수님과 제자들의 최후의 만찬이 벌어지는데, 이때 예수께서 이 중에 하나가 나를 팔 것이라 말씀하시고 그에게 화가 있을 것과 차라리 태어나지 않았다면 더 좋을 뻔했다고 말씀하시자 제자들 모두 술렁거린다. 또한 제자들 모두에게 오늘 밤 양떼가 흩어지듯 나를 버리리라 하시며 베드로가 닭이 울기 전에 세 번 부인할 것이라 예언하신다. 만찬을 마치신 예수님은 겟세마네 동산에 올라 아버지께 기도를 드리신다. 이때 대제사장과 장로들이 보낸 무리들이 유다를 앞세워 예수께 다가오고 유다가 예수께 입맞춤하는 것을 신호로 예수님을 붙잡으려 할 때 베드로가 대제사장의 종의 귀를 자르는 사건이 발생하고 제자들은 모두 도망친다.

바흐 마태수난곡 1부 1곡, 합창과 코랄 : 오라, 딸들아 와서 나를 슬픔에서 구하라/
오, 죄 없는 하나님의 어린 양께서
Kommt, ihr Töchter, helft mir klagen/O Lamm Gottes unschuldig

대곡의 시작을 알리는 긴 관현악의 서주를 따라 '오라, 딸들아 와서 나를 슬픔에서 구하라'는 비극

적인 분위기를 압도하는 아름다운 합창으로 시작한다. 수난의 상황을 묻고 답하는 형식으로 함축적으로 묘사하고 후반부는 '오, 죄 없는 하나님의 어린 양께서'라는 코랄로 이어진다.

합창	코랄
오라, 딸들아 와서 나를 슬픔에서 구하라	오, 죄 없는 하나님의 어린 양께서
보라 누구를—신랑을	십자가에 못 박혀 죽임을 당하시도다
그를 보라 어떻게—마치 어린 양과 같이	온갖 조롱과 핍박에도 언제나 참고 견디셨도다
보라 무엇을 보라 어디를—우리의 무거운	우리의 모든 죄를 대신하여 십자가 지셨으니
죄를 보라 사랑과 은총을 위해	당신이 아니었다면 우린 절망뿐이었으리
스스로 십자가를 지신 그분을	우리를 불쌍히 여기소서 오, 예수여

마리아의 향유, 옥합(마26:6~13)

바흐 마태수난곡 1부 9곡, 서창(A) : 사랑하는 구주여 Du lieber Heiland

두 대의 플루트 반주로 눈물을 흘리며 주께 향유를 뿌린 것을 용서해 달라는 여인의 마음을 토로한다.

사랑하는 구주여 당신의 제자가 어리석게도	부디 나에게 허락하소서
이 신앙심 깊은 여인이 향유를 가지고	나의 눈에서 넘쳐 흐르는 눈물 한 방울
당신의 몸을 그 장례에 대비하려 한 것을	당신의 머리에 뿌리게 하소서
막는다 하더라도	

바흐 마태수난곡 1부 10곡, 아리아(A) : 참회와 후회가 죄의 마음을 두 가닥으로 찢어
Buß und Reu knirscht das Sündenherz entzwei

서창에 이어 '참회와 후회가 죄의 마음을 두 가닥으로 찢어'라고 노래한다.

참회와 후회가 죄의 마음을	넣은 것입니다
두 가닥으로 찢어	예수께 부으리로다
나의 눈물 방울이 향기로운 향유를	오, 신실하신 예수여 당신을 위해서

유다의 배신(마26:14~16)

조토 그리스도의 수난 연작 중 '유다의 배신'　1304~6, 프레스코 150×140cm, 스크로베니 예배당, 파도바

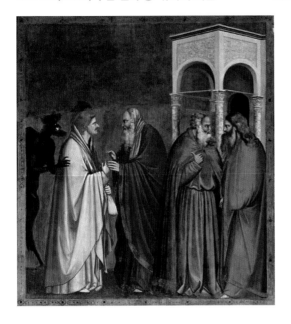

대제사장 가야바가 유다에게 은 삼십이 담긴 주머니를 건네주고, 다른 두 제사장은 음모를 논의 중이다. 유다는 "마귀가 벌써 시몬의 아들 가룟 유다의 마음에 예수를 팔려는 생각을 넣었더라."(요13:2)와 같이 마귀의 유혹을 받아 사탄 같은 얼굴을 하고 있으며 노란색 외투는 질투의 상징으로 다른 사도들에 대한 질투심을 나타내고 있다. 악마는 가는 다리와 갈고리 모양의 발톱을 지닌 형상을 하고 있다.

바흐 마태수난곡 1부 11곡, 서창(복음사가, 유다) : 그때에 열둘 중의 하나인 가룟 유다라 하는 자가Da ging hin der Zwölfen einer mit Namen Judas Ischarioth

복음사가	얼마나 주려느냐(마26:15)
그때에 열둘 중의 하나인 가룟 유다라 하는 자가	복음사가
대제사장들에게 가서 말하되(마26:14)	하니 그들이 은 삼십을 달아 주거늘
유다	그가 그때부터 예수를 넘겨줄
내가 예수를 너희에게 넘겨주리니	기회를 찾더라(마26:15~16)

바흐 마태수난곡 1부 12곡, 아리아(S) : 피투성이가 되어라Blute nur, du liebes Herz

피투성이가 되어라 사랑하는 주의 마음이여
아, 당신이 키우시고
당신의 가슴의 젖을 먹고 자란 아이가

그 양육자를 죽이려고 하다니
그 아이가 뱀과 같이 사악한 자가 되었도다

제자들의 발을 씻기심(요13:4~11)

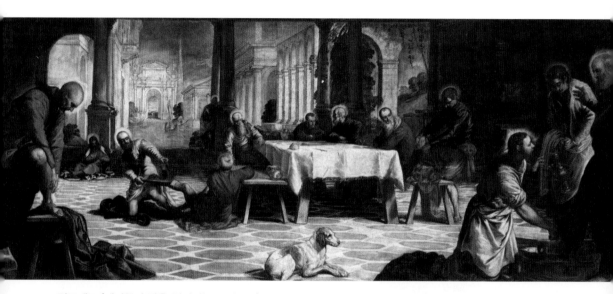

틴토레토 '제자들의 발을 씻기시는 그리스도'　　　1547, 캔버스에 유채 53×210cm, 프라도 미술관, 마드리드

틴토레토는 티치아노에 이은 베네치아의 거장으로 과감한 구도와 강렬한 색채로 매너리즘을 선도해 나가며 초대형 그림을 아주 빠르게 그린 화가다. 베네치아 궁전의 거실을 배경으로 베드로는 한 발을 담그고 요한은 물병을 들고 있으며 예수님은 무릎을 세운 자세로 베드로의 발을 씻기고 계신다. 배를 바닥에 대고 앉은 개는 예수님의 겸손과 헌신을 상징하는 세족식의 의미와 연결된다. 유다는 다른 제자들과 멀리 떨어져 계단 위 기둥에 기대어서 이 광경을 지켜보고 있어 이미 예수님과 멀어져 있음을 묘사하고 있다. 오른쪽 방에서 최후의 만찬이 벌어지는 상황을 예고하며 함께 보여주고 있다.

최후의 만찬(마26:17~30)

바흐 마태수난곡 1부 15곡, 서창(복음사가, 예수님)과 합창 : 주여, 내니이까 Herr, bin ich's

복음사가
이르시되 성 안 아무에게 가서 이르되
선생님 말씀이 내 때가 가까이 왔으니
예수님
내 제자들과 함께 유월절을 네 집에서
지키겠다 하시더라 하라 하시니(마26:18)
복음사가
제자들이 예수께서 시키신 대로 하여
유월절을 준비하였더라
저물 때에 예수께서 열두 제자와 함께

앉으셨더니
(그들이 먹을 때에 이르시되)
예수님
내가 진실로 너희에게 이르노니
너희 중의 한 사람이 나를 팔리라 하시니
(마26:21)
복음사가, 합창
그들이 몹시 근심하여
각각 여짜오되 주여, 내니이까(마26:22)

바흐 마태수난곡 1부 16곡, 코랄 : 그것은 나입니다
Ich bin's, ich sollte büßen

고통에 싸여 있는 예수님을 찬양하는 코랄이다.

그것은 나입니다
지옥에서 손발을 묶이고
벌을 받아야 하는 것은 바로 나입니다

채찍질도 멍에도
당신께서는 끝내 참아 견디신 그 모든 것이
나의 죄 많은 영혼이 짊어져야만 했던 것입니다

바흐 마태수난곡 1부 18곡, 서창(S) : 내 마음 눈물로 메어오나
Wiewohl mein Herz in Tränen schwimmt

오보에와 바이올린의 선율에 따라 이별의 슬픔과 주님의 피와 살을 나누어 받은 행복함과 주의 사랑을 노래하는 서창과 아리아가 이어진다.

예수께서 떠나심에 내 마음 눈물로 메어오나
주님의 약속으로 내 마음 또한 기뻐하나이다
주님의 피와 몸, 그 고귀함을 내게 주셨으니

주께서 지상에서 베푸셨던 사랑
세상 끝날 때까지 변함없으리라

다 빈치
'최후의 만찬'

1498, 혼합 기법 460×880cm, 산타 마리아 델레 그라치아 수도원, 밀라노

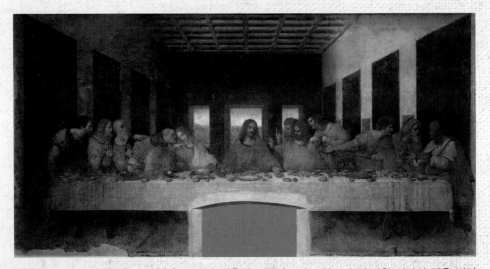

〈최후의 만찬〉은 1469년 건축된 도미니크 수도회 소속 수녀원 식당의 짧은 벽면 전체에 일점 투시 원근법을 적용하여 그림 속에 또 하나의 방이 있는 듯 묘사되어 있다. 다 빈치는 더욱 생생한 그림을 그리려는 계획으로 등장인물의 정확한 심리 묘사를 위해 지나가는 사람들을 관찰하며 사전 스케치를 실시했고, 더욱 세밀한 인물 묘사를 위해 당시 일반적인 프레스코화 방식을 배제하고 템페라화와 유화를 혼합하는 획기적인 새로운 기법을 시도한다. 완성 당시 테이블 위의 양철 컵과 그릇에 사도들의 옷자락이 반사된 모습까지 사실적으로 묘사되어 모두가 놀랐다고 한다. 그러나 템페라화의 용제로 사용되는 달걀 노른자는 수분을 거의 50퍼센트 이상 함유한 에멀션 상태며, 유화의 용제는 기름으로 이 두 가지를 혼합하므로 수지의 균형이 깨지게 된다. 즉, 물과 기름이 섞이지 않고 분리 현상이 일어나 쉽게 벗겨지고, 화지로 조성된 석회에 황이 포함된 물감을 사용하여 탄산화되어 탈색 현상이 나타나 완성된 지 20년 만에 이미 훼손 정도가 심하게 나타났다고 전해진다. 지금은 겹겹이 쌓인 먼지층을 제거하여 복원해 놓고 관람객도 예약제로 한 번에 25명씩 들어가 15분만 관람시키며 사진도 못 찍게 하고 있는데, 이보다 200년 앞선 스크로베니 예배당의 조토의 프레스코화 상태에도 훨씬 못 미치고 있어 아쉽다.

이 작품은 제자들과 마지막 만찬 자리에서 예수님의 "내가 진실로 너희에게 이르노니 너희 중의 한 사람 곧 나와 함께 먹는 자가 나를 팔리라."(막14:18)는 말씀에 모인 제자들 모두 충격적으로 받아들이

고 동요하며 각기 의심, 부정, 비난, 논쟁, 공포, 당황, 반항, 절망하는 순간을 절묘하게 포착하고 있다. 이를 괴테Goethe, Johann Wolfgang von(1749/1832)는 "흥분하며 반응하는 제자들의 내면 세계를 다 빈치는 놓치지 않았다."라고 평하고 있다. 예수님을 중심으로 12제자는 12지파와 예루살렘 성전의 12개 문을 상징하며, 세 명씩 네 개의 그룹을 지어 반응하는데 이는 삼위일체와 4복음서를 의미한다. 예수님은 제자들이 놀라 서로 이야기하느라 좌우로 멀어져 더욱 뚜렷이 부각되며 아버지께 순종하는 거룩한 결단의 숭고함과 평온함을 유지하는 모습이 제자들과 대조를 보인다. 중앙의 창문을 통해 들어오는 빛이 후광 역할을 하며, 하늘로 향한 왼손은 자비로운 손이고 유다에게 빵을 건네고 바닥을 향하는 오른손은 응징의 손으로 최후의 심판의 모습과 연결된다. 좌측부터 첫 그룹의 바돌로매와 작은 야고보는 거의 일어선 상태로 예수님의 말씀에 귀 기울이며, 안드레는 양손을 들어 저으며 '난 아니다, 모른다'란 반응을 보인다. 둘째 그룹 유다의 얼굴은 측면만 보이며 검은 피부로 사악함을 표현했고, 오른손에 돈주머니를 잡고 왼손으로 빵 조각을 잡으려 한다. 베드로는 급한 성격이 나타나 놀라며 유다를 밀쳐내고 요한 사이에 끼어든다. 그는 오른손에 칼을 움켜잡고 있는데, 이 칼은 나중에 예수님을 잡으러 온 무리 중 하나의 귀를 자를 칼임을 미리 보여주는 것이다. 요한은 온순한 성격대로 차분하지만 슬픔에 찬 모습을 하고 있다. 예수님 오른쪽 그룹의 도마는 예수님 부활 후 옆구리 상처를 확인하는 그 손가락으로 하늘만이 누군지 알고 있다며 하늘을 가리키고 있고, 큰 야고보는 크게 분개하고 상심한 표정이며, 빌립은 가슴에 손을 대고 자신을 가리키며 '저는 아니죠'라고 반문하는 표정이다. 옆 그룹의 마태는 믿기지 않는 말씀에 놀라 일어나 손으로 예수님 쪽을 가리키며 동료들에게 무슨 말씀인지 다시 묻고 있고, 다대오와 시몬도 정확한 의미 파악이 안 된 듯 서로 물어보고 있다. 예수님이 앉아 계신 탁자 아랫부분을 처음에는 탁자의 장식으로 생각했는데, 벽 전체 사진을 보고 이 부분이 이상하게 처리되어 있다는 점에 의문을 갖게 되었다. 그 이유를 조사해 보니 원 그림은 식탁 아랫부분에 등장인물의 다리와 발까지 그려져 있었으나, 나폴레옹 군대가 밀라노에 침공하여 이 수도원의 식당을 말과 군사들의 휴식공간으로 사용했을 때 원 출입문이 복도를 지나 복잡하게 드나들게 되어 있어 긴급상황에서 말에 탄 채 바로 외부로 출동할 수 있도록 큰 문을 만들면서 문 모양으로 그림이 훼손된 것이다. 당시 이 그림은 거의 분간할 수 없을 정도로 훼손 상태가 심해 그림으로의 가치가 거의 상실되었던 상황이었다 한다.

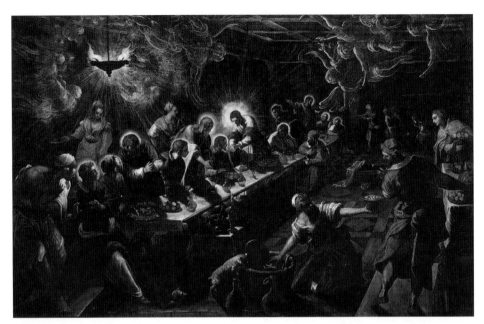

틴토레토 '최후의 만찬'　　　　　　　　1592~4, 캔버스에 유채 365×568cm, 산 조르조 마조레 성당, 베네치아

수많은 화가들이 '최후의 만찬'을 그리며 식탁을 화면과 평행하게 위치시키고 인물을 일자로 배열하거나 유다만 다른 방향으로 하든지, 빙 둘러 앉도록 하는 등 변화를 주고 있는데, 틴토레토는 독특하게 사선으로 배열하여 더 많은 이야기를 담고 르네상스를 탈피하려는 의도를 나타내 보인다. 그림은 사선 구도로 세 부분으로 나뉘어 우측은 음식을 준비하는 지상, 즉 속세의 풍속이며 중앙의 성찬식을 통해 상단 천사들이 춤추는 하늘나라로 연결되고 있다. 천사는 눈으로 볼 수 없는 존재기에 연기나 구름 같이 떼지어 있는 모습으로 묘사하고 예수님이 빵을 떼어 직접 입에 넣어주시는 성찬식의 모습은 반종교개혁 운동에 따른 가톨릭의 신학적 정의에 근접한 빵과 포도주가 그리스도의 살과 피로 변한다는 화체설을 강조한 묘사로 보인다. 이 작품은 풍속화 같이 음식을 준비하는 사람들의 분주한 모습을 종교화에 포함하므로 실제 일어날 듯한 일을 그대로 사실적으로 묘사하고 무엇보다 식탁을 대각선으로 배열하므로 등장인물 모두 역동적인 모습을 보이므로 바로크 시대를 암시하고 있다. 더욱 획기적인 것은 등 뒤에서 비추는 빛으로 역광 효과를 내므로 한 세대 이후 렘브란트의 빛의 효과를 이미 적용하고 있다는 점이다.

바흐 마태수난곡 1부 19곡, 아리아(S) : 내 마음 당신께 드리옵니다

Ich will dir mein Herze schenken

내 마음 당신께 드리옵니다
나의 구세주여, 내 마음에 임하소서
내 모든 것 당신께 바치리니

당신께 비하면 세상 모든 것은 하찮은 것
오, 나의 귀한 것은 당신뿐이오
내 마음 당신께 드리옵니다

겟세마네 기도와 체포(마26:36~56)

마지막 만찬을 마치신 새벽녘, 예수님은 베드로, 야고보, 요한과 함께 감람 산 기슭에 있는 겟세마네 동산에 올라 마지막 기도를 드리신다. 겟세마네는 '기름을 짜는 틀'이란 뜻으로 이 지역에 무성한 감람나무 열매에서 올리브 기름을 짜는 장소다. 예수님은 극한의 심적 고통 상태에서 엎드려 땅에 얼굴을 대시고 피눈물을 흘리시며 "아버지여 만일 할 만하시거든 이 잔을 내게서 지나가게 하옵소서 그러나 나의 원대로 마시옵고 아버지의 원대로 하옵소서."(마26:39)라고 절박하게 기도하신다. 하나님은 이삭의 희생 장면에서 이삭을 대신할 숫양을 예비해 두셨지만 정작 십자가에 달릴 운명인 자신의 아들을 대신할 제물은 준비하지 않으시고 아들의 마지막 간구에도 침묵하신다. 그러나 많은 화가들은 천사를 통해 책형에 사용될 기둥, 십자가, 가시면류관, 신 포도즙 등 다가올 수난 및 죽음과 관련된 도구들을 보여주며 하나님의 응답을 대신하고 있다.

비버 묵주소나타 중 소나타 6번 : 감람 산 위의 예수님

Christi Leiden und Kämpfen am Ölberge(눅22:41~54)-Vn, Lute, Org, Viol

첫 곡은 느리게 무릎 꿇고 기도하는 예수님을 묘사하고 프레스토는 떨리는 목소리로 간구함을 나타내고 아다지오에서 천사들이 등장하여 응답하고 이어서 예수님의 체포가 묘사된다.

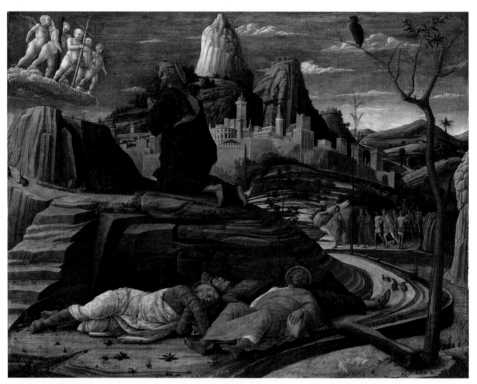

만테냐 '동산에서 기도' 1459, 목판에 템페라 63×80cm, 런던 국립미술관

예수님은 최후의 만찬을 마치시고 제자들과 함께 겟세마네 동산으로 올라가시어 죽음의 절박한 상황에서 세 번 기도를 드리신다. 이런 상황에서도 잠시도 깨어 있지 못하고 널브러져 잠든 제자들이 보인다. 예수님은 "아버지여 만일 할 만하시거든 이 잔을 내게서 지나가게 하옵소서 그러나 나의 원대로 마시옵고 아버지의 원대로 하옵소서."(마26:39)라 기도하신다. 천사들이 구름을 타고 나타나 수난의 도구Arma Christi인 십자가, 가시면류관, 책형 때 묶일 기둥, 신 포도주를 적신 해면을 들고 예수님의 수난과 죽음을 예고하며 기도에 응답한다. 이때 산 아래 무리들이 유다를 앞세워 예수님을 잡으러 오고 있다. 우측에 우뚝 솟아 있는 앙상한 나뭇가지와 독수리는 예수님의 죽음을 상징하는데, 구원의 상징인 토끼는 잠든 제자들과 대조적으로 예수님을 잡으러 오는 무리들의 길목을 지키고 있다. 좌측 산 위로 올라가는 토끼는 인간 예수 입장에서 구원에 대한 열망이며, 무릎 앞에 새로 돋아난 풀은 부활을 의미한다.

1악장 : Lamento-Adagio　　　　　　　　3악장 : Adagio(눅22:41~54)

2악장 : 아리아

바흐 마태수난곡 1부 21곡, 코랄 : 나를 지키소서 수호자시여 Erkenne mich, mein Hüter

나를 지키소서 수호자시여　　　　　　온갖 좋은 것을 다 주셨으니

나의 목자여 나를 받아주소서　　　　　당신의 마음은 젖과 물로 나를 위로하셨으며

모든 것의 원천인 당신은　　　　　　　당신의 성령은 나를 천상의 낙원으로 이끄셨나이다

바흐 마태수난곡 1부 22곡, 서창(복음사가, 베드로, 예수님) : 베드로가 대답하여 이르되

Petrus antwortete und sprach zu ihm

복음사가　　　　　　　　　　　　　　네가 세 번 나를 부인하리라

베드로가 대답하여 이르되　　　　　　베드로

모두 주를 버릴지라도　　　　　　　　내가 주와 함께 죽을지언정

나는 결코 버리지 않겠나이다　　　　　주를 부인하지 않겠나이다

예수님　　　　　　　　　　　　　　　복음사가

내가 진실로 네게 이르노니　　　　　　모든 제자도 그와 같이 말하니라

오늘밤 닭 울기 전에　　　　　　　　　(마26:33~35)

바흐 마태수난곡 1부 23곡, 코랄 : 나는 여기 당신 곁에 있습니다 Ich will hier bei dir stehen

21곡의 코랄을 반음 내리고 가사를 달리하여 반복한다.

나는 여기 당신 곁에 있습니다　　　　죽음의 고통이 당신을 엄습할 때

주여 나를 비웃지 마소서　　　　　　　나 당신을 껴안으리다

당신 곁을 결코 떠나지 않으리다　　　　내 팔에 내 당신을 껴안으리다

당신의 마음이 산산이 부수어질 때,

바흐 마태수난곡 1부 26곡, 아리아(T)와 합창 : 나 예수 곁에 있습니다/그리하면 우리 죄가 잠 들어 버릴 것이네 Ich will bei meinem Jesu wachen/So schlafen unsre Sünden ein

오보에의 느린 반주에 맞추어 주의 곁을 지키려는 제자들의 마음을 테너와 코랄풍의 합창이 서로

대화식으로 이야기한다.

테너	합창
나 예수 곁에 있습니다	그리하면 우리 죄가 잠들어 버릴 것이네
예수의 영혼의 괴로움이 나의 죽음을 보상하고	우리의 비통한 슬픔일세
예수의 슬픔은 나를 기쁨으로 채웁니다	우리의 달콤한 기쁨일세

바흐 마태수난곡 1부 31곡, 코랄 : 하나님의 뜻이 언제나 이루어지리이다
Was mein Gott will, das gescheh allzeit

하나님의 은총을 찬양하며 믿는 자의 평안한 마음을 노래한다.

하나님의 뜻이 언제나 이루어지리이다	의로우신 하나님은 우리를 구원하시고
하나님의 뜻이야말로 가장 좋은 것	공정한 벌을 내리시도다
하나님은 당신을 굳게 믿는 자를 구하고자	하나님을 믿고 그 위에 굳건히 집을 짓는 자
항상 준비하고 계시니	하나님은 결코 버리시는 법이 없도다

바흐 마태수난곡 1부 33곡, 2중창(S, A)과 합창 : 이리하여 나의 예수님은 붙잡히셨네/번개여, 천둥이여 구름 사이로 사라져 버렸는가 So ist mein Jesus nun gefangen/Sind Blitz, sind Donner, in Wolken verschwunden

예수님의 체포를 알리는 듯 긴박한 느낌의 긴 전주에 이어 2중창과 예수님의 체포를 찬성하는 부류와 반대하는 부류의 상반된 입장이 합창으로 표현된다.

2중창	합창
이리하여 나의 예수님은 붙잡히셨네	번개여, 천둥이여 구름 사이로 사라져버렸는가

바흐 마태수난곡 1부 35곡, 코랄 : 오오, 사람들이여 그대들의 죄가 얼마나 큰 가를 슬퍼하라
O Mensch, bewein dein Sünde groß

1부를 마무리하는 합창풍의 긴 코랄이 불린다.

오오, 사람들이여 그대들의 죄가	그 죄 때문에 그리스도께서는
얼마나 큰 가를 슬퍼하라	아버지의 품을 떠나 이 땅에 오셨음이라

우리들의 중재자 되시려
동정녀에게서 태어나셨도다
죽은 자에게 생명 주시고
죽은 자에게 생명 주시고

모든 병든 자 고치셨건만
이제는 희생의 때가 오고 말았구나
우리의 죄, 무거운 짐을 몸소 지시고
십자가에 매달리시도다

베토벤 : '감람 산 위의 그리스도'Christus am Ölberge', OP. 85

베토벤에게는 유서를 쓴 하일리겐슈타트가 겟세마네 동산이다. 하나님은 예수님의 잔은 거두지 않으셨으나 베토벤의 잔은 그대로 지나치게 하셨다. 베토벤이 음악가로서는 치명적으로 30세에 청각을 잃고 두 조카 앞으로 유서를 쓸 때 아마도 겟세마네 동산에서 마지막 기도를 드리시던 예수님과 같은 심정이었을 것이다. 베토벤은 우리의 죄를 대신하여 십자가에서 피 흘리고 죽게 됨을 아시면서도 담대하게 끌려가시는 예수님과 자신의 처지에 동질감을 느꼈으나 그의 유서는 죽음이 아닌 자신의 절망적인 상황을 청산하고 구원받은 새로운 인생으로 새로운 음악을 작곡하는 의지를 다지는 계기가 된다.

베토벤은 이 특이한 경험을 계기로 〈감람 산 위의 그리스도〉을 구상하는데, 예수님이 붙잡히심을 이미 승리로 여겨 할렐루야로 마무리할 계획을 세운다. 이에 공감한 시인 프란츠 크사버 후버Franz Xaver Huber(1755/1809)가 큰 관심을 보이며 대본을 쓰게 된다. 이렇게 하여 베토벤은 자신의 음악의 정신적 지주인 헨델과 하이든에 대한 깊은 애정을 바탕으로 자신이 최종적으로 도달해야 할 목표인 교회음악을 처음으로 작곡하게 된다.

〈감람 산 위의 그리스도〉의 주제는 제자들과 감람 산으로 가신 예수님이 겟세마네 동산으로 올라가시어 마지막으로 하나님께 기도를 드리실 때 그를 배반한 가롯

유다의 인도를 받고 들이닥친 대제사장과 장로들이 보낸 무리들에게 체포되는 상황을 기술한 복음서의 단 몇 절밖에 되지 않는 지극히 짧은 내용이다. 그러나 프란츠는 이 주제를 그리스도의 구속사를 바탕으로 한 시적 감각을 발휘하여 예수님, 천사(세라핌), 베드로 및 병사들과 군중들의 내면 심리를 절묘하게 극적으로 구성한 대본을 완성한다. 그 대본과 베토벤의 음악은 모두 그리스도의 사랑과 하나님의 위대한 승리를 위해서, 그리고 악마의 힘을 극복하기 위해서 예수님의 고난과 희생이 수반되어야 한다는 철저한 신앙고백에 기반을 두고 있다. 이 곡의 마지막 부분에서 예수님은 '나의 고통 사라지고 너를 죄에서 구하리. 너는 사망의 권세 이겨 영원히 나와 함께 살리라'고 승리를 선언하시고 천사들은 '할렐루야 아멘'으로 찬양한다.

대본을 받아 든 베토벤은 솟아오르는 음악적 영감으로 이 작품을 14일 만에 작곡하여 1803년 4월 5일 빈의 황실 극장에서 〈교향곡 1, 2번〉과 〈피아노 협주곡 3번〉과 함께 초연했다. 당시 빈《자이퉁Zeitung》지(紙)는 베토벤의 신작 연주회 소식을 전하면서 동시 발표된 다른 곡들에 대해서는 언급하지 않고 오직 〈감람 산 위의 그리스도〉에만 관심을 보일 정도로 큰 갈채를 받았다. 가히 획기적이라고 할 만큼 스케일이 큰 관현악의 울림과 대규모의 합창이 동원되고 변화무쌍한 강약과 빠르기로 긴장감을 더해주는 혁신적인 스타일의 작품으로 평론가들은 마지막 합창을 헨델의 〈메시아〉 중 '할렐루야'와 비견하여 '베토벤의 할렐루야'라며 특별한 관심을 보였다. 이 곡은 그 해에 네 번이나 재공연되었고 이듬해엔 다섯 번이나 연주되며 호평을 받았으며 훗날 〈교향곡 9번, 합창〉과 최후의 교회음악인 〈장엄미사〉를 향하여 나아가는 위대한 시발점이자 원동력이 되었다.

〈감람 산 위의 그리스도〉는 예수님이 자신의 운명을 예견하시고 예루살렘 근교에 있는 감람 산의 겟세마네 동산으로 올라가시어 마지막으로 하나님께 기도드리실 때 대제사장과 장로들이 보낸 병사들에게 체포되는 상황에서 예수(T), 천사 세라핌(S),

사도 베드로(B) 및 병사들과 군중들의 심리를 극적으로 묘사한 관현악에 의한 서주가 있는 6곡의 독창과 혼성 합창, 그리고 관현악의 편성으로 이루어져 있다.

1곡 서주, 서창과 아리아(T, 예수님) : 여호와 내 아버지/나의 영혼 이 괴롬 감당하기 어려우니
Jehovah, du mein Vater/Meine Seele ist erschüttert

서주는 바순, 호른, 트롬본이 연주하는 구슬픈 아다지오로 비극의 시작을 암시하며 시작된다.

서창(예수님)	나의 아버지 오 보소서 긍휼히 여겨 주옵소서
여호와 내 아버지 내게 위로와 힘 주소서	**아리아(예수님)**
내 슬픈 마음 위로해 주옵소서	나의 영혼 이 괴롬 감당하기 어려우니
당신 말씀 따라 어지러운 저 세상에	돌아보소서
나 내려가리다	이 쓴 잔을 지나가게 하소서
들리네 주의 천사 노랫소리 저 죄인 위해	마음 떨리고 슬픔이 다가와 내 맘에 덮이니
세상에 내려가 십자가 지라 하셨네	나의 얼굴에 흐르는 땀이 피로 변해 흐릅니다
오 아버지 내 간구 들으소서 할 수만 있다면	아버지 간절히 비오니 기도 들어주소서
이 잔을 내게서 옮겨주소서	아버지 천지 만든 창조주여
세상 죄 속하려 무거운 짐을 지라 하시오니	오 나를 구해주소서
나는 당신 아들 아니옵니까	슬픔에서 건져주소서
아 보소서 이 두려움, 이 불안함	나의 영혼 이 괴롬 감당할 수 없으니
내 맘 사로잡아 날 슬프게 하니	돌보아 주소서 나를 구원하여 주소서

2곡 서창, 아리아(S, 천사)와 합창(천사들) : 땅이 흔들리고/오 구주 찬양하라
Erzittre Erde/Preist des Erlösers Güte

천사	죽은 자 가운데서 영원히 다시 살리
땅이 흔들리고 하나님 아들 세상에	찬양하라 우리 구원하심 찬양하라 그 은혜
오셨네	이 죄인 사랑하사 십자가 지고
그 얼굴 슬픔 넘치네	우리 죄 위하여 피 흘리셨네
너의 죄를 지시려 세상에 내려오셨네	이 소식 기쁘게 전하라
오 귀하다 사람 위해 고난받으시고	네 마음에 참 믿음, 참 소망, 참 사랑
죽으신 구주	그 사랑 안에 살면 우리 주가 참 소망 주시리라

그러나 주 믿지 않고 보혈 흘리심을 모독한
자들에게 주 하나님 저주 있으리
합창(천사들)
오 구주 찬양하라
한 소리 높여 기쁘게 찬양
오 감사해 우리 구원하셨네

네 마음에 참 사랑과 믿음, 소망 가지라
그러나 주 믿지 않고
보혈 흘리심을 모독한 자
정의의 심판받으리라
다 찬양 네 마음에 믿음과 소망
또 사랑 가지고 영원히 찬양해

3곡 서창과 2중창(예수님(T), 천사(S)) : 전하라 천사여/오 한없이 무거운 마음
Verkündet, Seraph/So ruhe denn mein ganzer Schwere

예수님은 천사가 전하는 응답을 순종적으로 담담하게 받아들이시나 천사는 오히려 슬픔에 찬 목소리로 하나님의 뜻을 전달하고 있다.

예수님
전하라 천사여
아버지 가엾은 아들 돌보시사
죽음 면케 하옵소서
천사
여호와 말씀이 불쌍한 저들을
완전히 죄악에서 구원하라
오래 전부터 저들 기다렸도다
참 구원과 영원한 생명 내리기를
2중창
오 한없이 무거운 마음
그러나 오직 아버지 크신 뜻을 따르겠나이다
비록 내게 고난 다가와도

아담의 자손 원망치 않으리라
천사
주의 말씀 거룩하시도다
자비한 주님 그 죽음 헛되지 않으리
내 마음 떨리네
내 마음 깊은 곳에 밀려오는
말할 수 없는 이 슬픔이여 어찌하리
2중창
내 마음에 불안, 공포 크다 해도
하나님의 손 지켜주시리
크고도 넓은 것이 나의 사랑
온 세계가 내 품에 있도다

4곡 서창(T, 예수님)과 남성 3부 합창 : 오라, 죽음이여/우린 주님 보았네
Willkommen, Tod/Wir haben ihn gesehen

예수님
오라, 죽음이여 사람을 위해 십자가 지고

피 흘리리
오 저들의 차디찬 무덤에서 깊이 잠자던

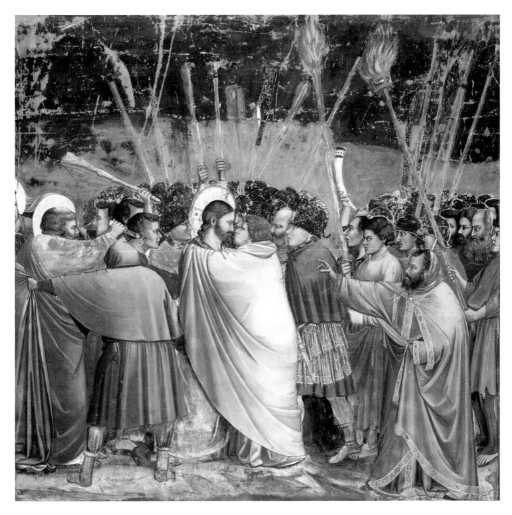

조토 그리스도의 일생 연작 중 '그리스도의 체포'　　　1304~6, 프레스코 200×185cm, 스크로베니 예배당, 파도바

겟세마네 동산 기도 중 멀리서 유다를 앞세우고 몰려온 병사들이 다가와 유다의 입맞춤을 신호로 예수님을 둘러싸며 체포하려 한다. 베드로는 지니고 다니던 칼로 무리 중 한 명의 귀를 자르고 있다. 조토는 뒷모습을 보이는 유다와 전면에 보이는 인물들의 옷 색깔 농도를 조절하므로 300년 후 바로크 화가들이 즐겨 사용한 빛의 효과를 프레스코화에서 구현하고 있다.

불쌍한 자들
오 기뻐하며 영생 얻으리라
합창(병사들)
우린 주님 보았네 감람 산 언덕에서

피할 수 있으나 주는 끝내 피하지 않고서
심판만 기다리네 하나님 심판 바라네

5곡 서창(T, 예수님)과 남성 합창(병사들, 제자들) : 나는 이제 아버지 곁을 떠나겠네/현혹하는
자가 여기 있네 Die mich zu fangen ausgezogen sind/Hier ist er, der Verbannte

예수님
오 나는 이제 아버지 곁을 떠나겠네
아버지 오 괴롭고 슬픈 이 시간
빨리 가게 하소서
하늘의 폭풍과 같이 빨리 지나게 돌보아 주소서
그러나 내 뜻대로 마시고 아버지 뜻대로
하옵소서
합창(병사들)
현혹하는 자가 여기 있네 놀라워

이 자가 말하기를
내가 유대인의 왕이라 하였도다
곧 잡아 가두세
합창(제자들)
무슨 일이 일어났나 큰 소동이 일어났네
저 거센 군사들이 주 사로잡았네
아 그는 어찌될까 슬퍼라
아 슬퍼라 큰일났네

6곡 3중창(예수님, 베드로, 천사)과 합창(병사들, 제자들) : 영원히 감사와 영광을 찬양
Welten singen Dank und Ehre

3중창에 이어지는 마지막 합창은 이미 죽음에서 승리를 이야기하듯 생명력이 넘치게 소리 높여 '할
렐루야'로 감사와 영광을 찬양한다.

베드로
말리리다 당신을 잡으려는 더러운 손
오 내 주 예수여 저희들을 치리라
예수님
오 너의 칼을 집어넣어라
내가 아버지께 구한다면
이제라도 저들을 치러 천군을 보내시어

내 결박을 푸시리라
베드로
나의 마음 아파라
이 격정과 분노 참을 수 없네
내 마음 불타 올라
이제 곧 복수하리
저 더러운 피를 깨끗이 씻어주리라

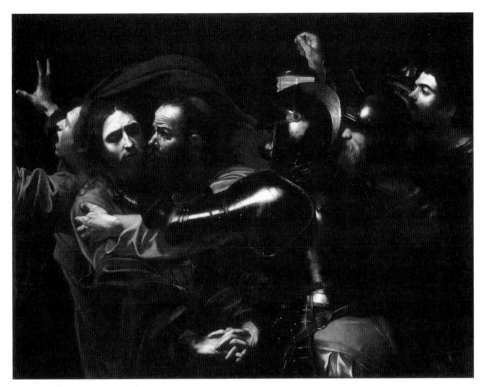

카라바조 '그리스도의 체포'　　　　　　　　1602, 캔버스에 유채 134×170cm, 아일랜드 국립미술관, 더블린

카라바조는 예수님의 수난 전 과정을 그림으로 남기는데 항상 줌 인Zoom In하여 빛으로 등장인물의 심리를 묘사하며 관객들로 하여금 그 상황에 동참하도록 한다. 이 그림에서 예수님과 유다 두 사람의 얼굴과 병사의 갑옷에 빛을 집중시키므로 시선을 모은다. 예수님 자신의 말이 그대로 실현되고 있음에 이미 각오한 바 있어 분노가 아닌 슬픈 표정이며 두 손을 깍지로 스스로 묶으므로 거부나 반항 없이 모든 상황을 받아들이는 순종을 표시한다. 뻔뻔스러운 얼굴로 입을 맞추는 유다에게 비춰진 빛이 아래로 내려가 병사의 갑옷에 머문다. 요한은 겁에 질려 뒤돌아서 손을 들고 놀라는 모습이다. 카라바조 얼굴을 한 병사는 투구를 벗고 등잔불을 밝히며, 이 상황이 과연 무장한 병사까지 동원되어야 할 상황인가라며 관람객을 향해 반문을 던지고 있다. 그래서 병사의 철갑 옷과 투구에 빛을 집중하며 비웃고 있다.

<table>
<tr><td>

예수님

복수하지 말라 내가 네게 늘 말했노라

모든 사람 사랑하고 그의 죄를 용서하라

천사

들으라 모든 사람들이여 주님 말씀대로

모든 사람 사랑하고 그의 죄를 용서하라

병사들

아, 저 죄인 사로잡자 이제 주저하지 말고

누가 저 자를 먼저 잡을 것인가

제자들

아 저들 우리 주님께 원한 품었네 어찌하리

</td><td>

예수님

나의 고통 사라지고 너를 죄에서 구하리

너는 사망의 권세 이겨

영원히 나와 함께 살리라

합창

할렐루야, 할렐루야 존귀하신 주 예수

할렐루야 주께 영광 있으라

찬양하자 전능하신 우리 주 하나님께

다 소리 합하여 주 찬양드리자

주님께 영원히 감사와 영광을 찬양

할렐루야 아멘

</td></tr>
</table>

바흐 요한수난곡 1부 : 1~14곡

1부는 요한복음 18장 1~27절을 기반으로 하며 곡 전체의 분위기를 암시하듯 웅대한 스케일의 합창 '주여, 명성이 모든 나라에 드높으신'으로 시작한다. 예수님이 겟세마네 동산에서 기도를 마치실 때 대제사장이 보낸 무리들이 유다를 앞세우고 몰려와 예수님을 체포한다. 이에 유다의 배신을 원망하는 군중들의 코랄이 나온다. 베드로가 칼로 무리 중 한 명의 귀를 자르자 예수님께서 칼을 거두라 하시며 아버지께서 주신 잔을 마시겠다고 말씀하신다. 이때 운명에 순응하는 예수님의 숭고한 뜻을 코랄로 찬양한다. 그리고 잡혀가시는 예수님을 뒤따르던 베드로가 대제사장의 여종의 지적에 대해 세 번 부인하고 괴로워할 때 군중들이 베드로의 마음을 코랄로 노래하며 마무리한다.

바흐 요한수난곡 1부 3곡, 코랄 : 오, 크나큰 사랑이여, 측량할 수 없는 사랑이여

O grosse Lieb, o Lieb ohn' alle Mase

요한 크뤼거의 코랄에 가사를 붙인 곡으로 예수님을 배신한 유다를 원망하는 슬픈 어조로 진행된다.

당신을 이 순교의 길로 이끈 것은　　　　　나는 이 세상에서 즐거움과

오, 크나큰 사랑이여　　　　　　　　　　기쁨을 누리며 살았건만

측량할 수 없는 사랑이여　　　　　　　　당신이 괴로움을 당하여야만 한다니

바흐 요한수난곡 1부 5곡, 코랄 : 주 하나님, 당신 뜻이 그대로 이루어지기를
Dein Will gescheh, Herr Gott, zugleich

루터의 코랄에 가사를 붙여 예수님의 숭고한 뜻에 대한 확실한 믿음을 갖고 찬양한다.

주 하나님, 하늘에서와 같이 땅 위에서도　　삶과 고통 속에서 순종하게 하소서

당신 뜻이 그대로 이루어지기를　　　　　　당신의 뜻을 거슬러 행하는

고난당할 때 인내하게 하시고　　　　　　　모든 혈기와 육정을 제어하시고 다스리소서

바흐 요한수난곡 1부 7곡, 아리아(A) : 내 죄의 사슬로부터 나를 풀어주시려고
Von den Stricken meiner Sunden mich zu entbinden

오보에 반주에 이끌리어 예수님의 고귀한 희생에 감사하는 마음으로 노래한다.

나의 구주는 나를 죄라는 밧줄에서　　　　악덕이라는 종양을 치유하시기 위해

풀어주시기 위해 묶이시고　　　　　　　　당신 자신께서 상처를 입으셨도다

마태수난곡 2부 6장 : 36~78곡

　2부는 마태복음 26장 57절~27장 전체의 내용으로 예수님이 대제사장 가야바에게 붙잡혀 와 서기관들과 장로들 앞에서 심문을 받게 된다. 이때 바깥 뜰에서 두 여종과 한 사람이 베드로를 가리키며 예수님과 함께 있던 자라 증언했으나 베드로가 세 번 모두 부인하자 닭이 울고, 이에 베드로는 예수님의 예언을 생각하고 회개하며 심히 통곡한다. 대제사장은 예수님을 빌라도에게 넘기고 유다는 자신의 죄를 깨닫고 대제사장을 찾아가 은 삼십을 돌려주나 이미 돌이킬 수 있는 상황이 아니었

다. 이에 유다는 은 삼십을 성소에 던지고 목매어 자결한다. 빌라도 법정으로 넘겨진 예수님은 빌라도가 유대인의 왕이냐 묻자 '네 말이 옳도다'란 대답 외에 아무 말도 하지 않으신다. 빌라도는 유월절에 죄인 한 명을 풀어주는 전례에 따라 군중들에게 풀어줄 사람이 누군인지를 묻는데 대제사장과 장로들의 지시에 따르는 군중들이 큰 목소리로 바라바를 풀어주라 한다. 그는 예수님을 십자가에 못 박으라 판결한 후 자신은 이 판결과 전혀 무관하다는 듯 손을 씻는다. 총독의 병사들은 예수님 머리에 가시관을 씌우고 갈대를 들리고 무릎을 꿇려 희롱한 다음 십자가에 못 박기 위해 끌고 간다. 예수님은 십자가를 지시고 골고다 언덕을 오르신 후 십자가에 못 박혀 세워져 마지막 말씀을 남기시고 운명하신다. 아리마대 요셉이 예수님을 무덤에 안치하고 모두들 예수님의 평안과 안식을 간구하며 눈물로 찬양드리면서 마무리한다.

바흐 마태수난곡 2부 41곡, 아리아(T) : 참으리, 참으리 거짓의 혀가 나를 유혹한다 하더라도
Geduld, Geduld, wenn mich falsche Zungen stechen

첼로의 전주에 이끌리어 테너의 아리아로 이어진다.

참으리, 참으리 거짓의 혀가 나를 유혹한다 하더라도 내가 자기의 죄에도 불구하고	모욕과 조소를 참고 견딘다면 하나님은 나의 마음의 억울함에 보답해 주실 것이다

바흐 마태수난곡 2부 47곡, 아리아(A) : 나의 하나님이여, 불쌍히 여기소서
Erbarme dich, mein Gott

애절한 바이올린 전주로 시작하여 비통한 마음으로 부르는 알토 아리아로 베드로가 예수님의 예언을 상기하며, 통곡하는 이유를 가장 슬프고 애절한 선율로 노래하고 있다.

아, 나의 하나님이여 나의 이 눈물로 보아 불쌍히 여기소서 당신 앞에서 애통하게 우는 나의 마음과 눈동자를	주여, 보시옵소서 불쌍히 여기소서

대제사장 가야바의 심문(마26:57~68)

혼트호르스트
'대제사장 앞에 선 그리스도' 1617, 캔버스에 유채 272×183cm, 런던 국립미술관

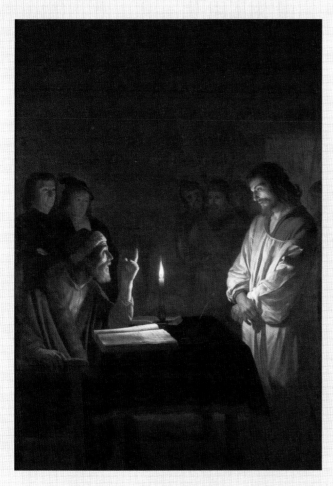

카라바조의 테네브리즘은 이탈리아는 물론, 주변국으로 급속도로 퍼져 나가 프랑스의 조르즈 드 라 투르Georges de La Tour (1593/1652)와 네덜란드의 헤리트 반 혼트호르스트Gerrit van Honthorst(1590/1656)에게 영향을 준다. 이들은 성화에 자연의 빛이 아닌 촛불을 조명으로 그림을 그리는 특징을 보인다. 예수님이 그를 죽이려는 음모를 지휘한 대제사장 가야바와 서기관들이 모여 있는 공회에 잡혀 오셔서 심문을 받고 계시는 장면이다. 가야바는 율법서를 펼쳐 놓고 예수님의 행적을 하나씩 짚어 가며 심문을 하는데, 예수님은 아무 감정 없는 표정으로 짧게 대답하신다. 그러자 가야바는 신성모독 운운하며 미리 짠 각본대로 바리새인들을 유도하여 사형에 처하라는 분위기를 조성한다.

베드로의 부인(마26:69~75)

렘브란트
'베드로의 부인'

1660, 캔버스에 유채 154×169cm, 라이크스 미술관, 암스테르담

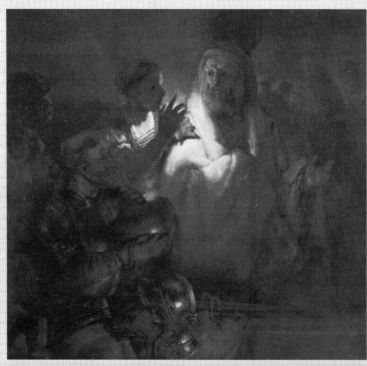

베드로 앞에는 모닥불이 피워 오르고 그 사이에 붉은 칼이 놓여 있는데 이는 주님을 위해서라면 목숨까지 내놓겠다는 의지와 대제사장의 종 말쿠스의 귀를 자른 칼로 베드로를 상징한다. 한 여인이 촛불을 감싸 들고 베드로를 유심히 살피며, 오른쪽 손가락으로 베드로를 가리키고 있다. 그런데 그녀의 검지손가락이 촛불에 의해 붉게 물들어 빛을 발하고 있다. 이 고발로 인해 죽음의 위협을 느낀 베드로는 오른손으로 자신을 가리키며 왼손으로 모른다고 무고함을 표현하는데, 살기 위해 항변하는 그의 표정이 애처롭고 슬프게 보인다. 흰 수염과 깊게 팬 주름진 얼굴의 노인의 모습은 살기 위해 예수님을 부인하는 베드로와 같은 삶을 살아온 화가 자신의 모습을 반영하고 있다. 이때 오른쪽 구석에서 대제사장의 심문을 끝내고 다시 빌라도에게 끌려가는 예수님이 고개를 돌려 베드로를 바라보지만, 베드로는 뒤에서 들리는 소란스러운 인기척도 못 들은 척 예수님의 시선을 피하고 있지만 그의 가슴은 슬픔으로 미어진다.

바흐 마태수난곡 2부 48곡, 코랄 : 나는 당신으로부터 떠났습니다
Bin ich gleich von dir gewichen

'당신의 은총과 자비는 끊임없는 나의 죄보다 크나이다'라며 하나님을 믿고 무릎 꿇는 자의 경건한 마음으로 부르는 노래다.

나는 당신으로부터 떠났습니다	나의 죄 부정하지 아니하나
당신 앞에 돌아왔습니다	당신의 은총과 자비는
아드님의 희생, 고뇌와 죽음	끊임없는 나의 죄보다 크나이다
고통이 당신과 화해시킨 것입니다	

바흐 요한수난곡 1부 9곡, 아리아(S2, Fl, Bn) : 저는 한결같이 당신을 기꺼이 따르옵니다
Ich folge dir gleichfalls mit freudigen Schritten

플루트와 바순의 반주가 돋보이는 곡으로 어떤 고난이 있어도 예수님을 따르겠다는 의지를 노래한다.

나의 구세주, 나의 빛이여	당신이 저에게 고난을 인내하도록
저도 기꺼이 당신의 뒤를 따르오며	가르쳐 주시기까지
당신 곁에서 떠나지 않으렵니다	저의 애타는 발걸음은 멈추지 않습니다
부디 이 걸음을 도와주시고	

바흐 요한수난곡 1부 14곡, 코랄 : 기억하지 못한 베드로는 자기 하나님을 부인하나
Petrus, der nicht denkt zurück, seinen Gott verneinet

파울 스토크만의 코랄에 가사를 붙여 예수님을 부인하는 베드로를 지켜보며 안타까운 마음으로 노래한다.

베드로는 되새기지 아니하고서	예수여, 내가 뉘우치려 하지 않을 때
자신의 하나님을 부인하지만	나를 또한 보아주시고 내가 악을 행하였을 때
진지한 눈으로 보게 되자 비통하게 흐느끼네	나의 양심을 일깨우소서

L. 카라치
'베드로의 눈물'
1615, 캔버스에 유채 151x112cm, 바르바라 피아세카 존슨 컬렉션, 프린스턴

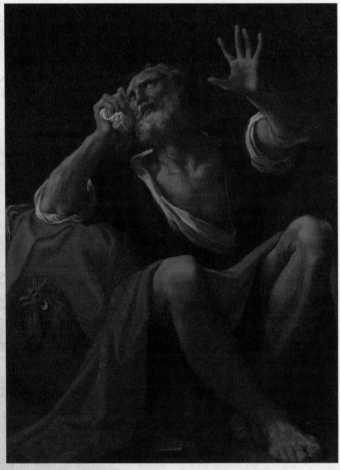

로도비코 카라치
Lodovico Carracci
(1555/1619)는 볼로
냐의 화가 명가 출
신으로 사촌 아고스
티노 카라치, 안니
발레 카라치와 함께
볼로냐 아카데미를
창설하고 카라바조
의 테네브리즘을 추
종하며 반종교개혁
운동에 앞장선다.

옆에서 베드로의 죄를 일깨우는 닭이 울자 베드로는 죄인의 모습으로 주저앉아 눈물을 흘리며
간절한 눈빛으로 하늘을 보면서 손을 허공에 뻗쳐 예수께 절실하게 죄를 뉘우치고 있다. 두 개의
열쇠는 바닥에 떨어져 겨우 한 개만 캔버스 안에 들어와 있다. 테네브리즘의 효과로 베드로의 인
간적인 회한을 가장 잘 묘사하고 있다.

라수스 : '베드로의 눈물'Lagrime di San Pietro

　오를란도 디 라수스(라소)Orlando di Lassus(1532/94)는 플랑드르 악파 최후의 작곡가로 어려서부터 이탈리아에서 곤차가의 궁정 가수로 활동한다. 그는 24세에 바이에른 공 알브레히트 궁정(뮌헨) 악단의 독창자를 거쳐 악장으로 평생 봉직하며 교회음악 작곡에 열정을 쏟아 '황금박차의 기사'란 호칭을 얻고 이탈리아의 팔레스트리나와 비교되는 명성을 떨친다.

　〈베드로의 눈물〉은 베드로의 부인을 주제로 한 이탈리아 시인 탄실로Tansillo, Luigi(1510/68)의 8행 20연 시에 곡을 붙여 20곡의 7성 마드리갈과 양심의 가책을 느낀 베드로의 참담한 심정을 예수님의 마지막 말씀인 가상칠언을 주제로 한 모테트를 추가하여 모두 21곡으로 구성한 곡이다. 이 곡은 라수스가 죽기 6주 전에 완성한 곡으로 누구의 요청도 없이 순수한 자신의 신앙고백을 담아 음악가로서 생애를 정리하는 특별한 의미를 갖고 있으며 교황 클레멘트 8세에게 헌정되었다.

　7성부는 완전함 또는 용서를 상징하는데 이 곡을 모두 21곡으로 구성한 이유는 베드로의 세 번의 부인과 삼위일체의 3과 7을 곱한 수를 의미하기 때문이다. 특히 이 곡은 8교회선법 중 일곱 개의 선법을 채택하고 있는데 그 시사하는 바가 크다.

> 마드리갈　1〜 4곡 : 1선법(도리아)
> 마드리갈　5〜 8곡 : 2선법(하이포도리아)
> 마드리갈　9〜12곡 : 3, 4선법(프리지아, 하이포프리지아)
> 마드리갈 13〜15곡 : 5선법(리디아)
> 마드리갈 16〜18곡 : 6선법(하이포리디아)
> 마드리갈 19〜20곡 : 7선법(믹솔리디아)
> 모테트 21곡 : 보라 내가 어떻게 고통을 당하는가Vide homo quae pro te patior

유다의 죽음(마27:3~10)

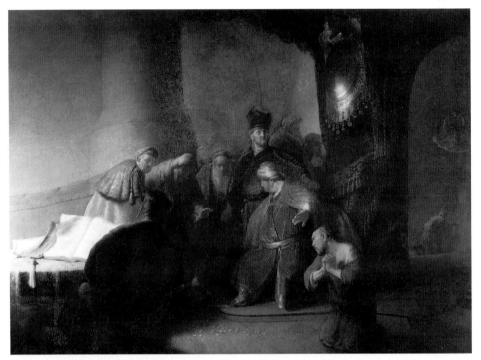

렘브란트 '은 30을 돌려주는 유다' 1629, 캔버스에 유채 76×101cm, 개인소장

유다는 예수님이 재판에 넘겨지자 자신의 죄를 뉘우치고 대제사장에게 달려가 은 삼십을 되돌려주며 자신이 죄인임을 고백하고 절망적으로 몸부림을 친다. 그는 창백한 얼굴, 뜯겨나간 머리카락, 해진 옷을 걸치고 피의 대가인 은 30을 주시하며 힘줄이 설 정도로 강하게 두 손을 움켜쥐고 절규하지만 모두 그의 접근을 제지하며 냉담함을 보이자 희망을 포기한 채 자살하는 장면이 우측에 보인다. 렘브란트는 더 이상 악마의 모습을 한 유다가 아닌 가장 무기력한 인류의 죄인으로 묘사하고 있다. 음모자들이 빛이 비치는 성경과 방패 사이에 갇혀 있는데 대제사장 가야바는 예수님을 죽이려는 음모는 물론, 유다가 돌려 준 돈과도 전혀 관계없다는 듯 완고한 태도로 정면만 주시한다. 그 뒤에 사제 옷을 입고 숨어 있는 두 사람은 그들의 뜻에 따라 예수님을 죽이려는 음모를 대신 행한 자들로 유다와 뒷거래가 어둠 속에서 은밀하게 이루어졌음을 암시하고 있으며, 남을 죽이는 자가 곧 자신을 죽이는 것이기에 희미하게 시신의 모습으로 그려 놓았다. 유다가 돌려준 은 삼십으로 대제사장은 토기장이의 밭을 사서 나그네의 묘지로 삼는데 마태는 이로 인해 예레미야를 통해 하신 말씀이 이루어졌다(마27:9)고 기술하고 있으나, 원래 스가랴의 예언 "내가 곧 그 은 삼십 개를 여호와의 전에서 토기장이에게 던지고"(슥11:13)를 마태가 잘못 기록한 것이다.

바흐 마태수난곡 2부 51곡, 아리아(B) : 자, 나의 예수를 돌려다오
Gebt mir meinen Jesum wieder

> 자, 나의 예수를 돌려다오
> 자, 그 버려진 젊은이가 너희들의 발 아래 돈을
> 살인의 사례금을 던져주고 있지 않는가

바흐 마태수난곡 2부 55곡, 코랄 : 이처럼 기이한 벌이
Wie wunderbarlich ist doch diese Strafe

빌라도의 부당한 판결에 대해 분노하며 탄식하는 분위기로 부르는 코랄로 당시 빚을 죄로 생각했기에 예수님의 희생으로 우리의 부채가 사해짐을 주장하고 있다.

> 이처럼 기인한 벌이 어찌 있을 수 있단 말인가 의인인 주인이 종 대신에 부채를
> 선한 목자가 양 대신 고난받고 희생되어 지불하다니

바흐 마태수난곡 2부 58곡, 아리아(S) : 다만 사랑 때문에 죽으려 하신다
Aus Liebe will mein Heiland sterben

플루트와 오보에 두 대로 이루어진 트리오의 반주로 죄 없이 벌받는 예수님을 위로하는 다 카포 아리아인데 낡은 베네치아 오페라 양식에 생기를 불어 넣어 신구 조화의 새로운 시도를 보여주는 맑고 청아한 아리아다.

> 나의 구주는 죄를 지은 일이 없는데 영원한 파멸과 심판의 벌로부터
> 다만 사랑 때문에 죽으려 하신다 나를 영원히 구원하시기 위함이네

바흐 마태수난곡 2부 61곡, 아리아(A) : 내 뺨에 흐르는 눈물이
Können : Tränen meiner Wangen

사형 선고를 받고 피 흘리며 끌려가시는 예수님의 모습을 바라보며 바이올린을 주 선율로 현악기의 비장한 반주에 이끌린 슬픈 주제를 알토로 노래한다.

> 내 뺨에 흐르는 눈물이 아무것도 할 수 없다면 하지만 저 상처에서 떨어지는
> 내 마음이라도 받아주소서 성혈을 위한 희생의 잔이 되게 하소서

빌라도의 심문(마27:11~26)

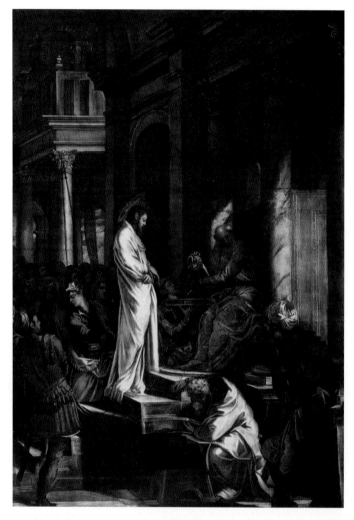

틴토레토 '빌라도 앞에 선 그리스도'

1566~7, 캔버스에 유채 515× 380cm, 산 로코 대신도 회당, 베네치아

5미터가 넘는 암갈색 톤의 대작으로 빌라도 법정을 원근법이 적용된 어둠 속에 갇힌 그로테스크한 건물로 묘사하며 관람객을 압도하는 분위기 속에서 중앙에 우뚝 서 계신 예수께 모든 빛이 모이고 있다. 이미 각본대로 군중에 의한 재판이 진행되어 예수님의 십자가 처형 판결이 내려진 상황으로 빌라도는 "이 사람의 피에 대하여 나는 무죄하니 너희가 당하라."(마27:24)며 이 결정이 자신과 상관 없다는 듯 고개를 다른 방향으로 돌리며 시종이 부어주는 물에 손을 씻는다. 예수님은 미동도 없이 모든 상황을 그대로 받아들이신다.

이 사람을 보라 Ecce Homo(요19:5)

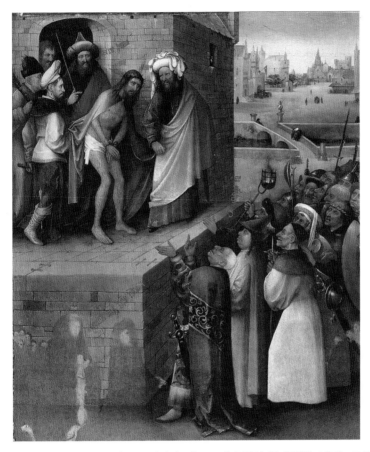

보스 '이 사람을 보라'
1475~80, 떡갈나무에 템페
라와 유채 71x61cm, 슈테델
미술관, 프랑크푸르트

빌라도는 붉은 모자를
쓰고 있고 주변을 둘
러싼 사람들은 터번
을 쓰고 있는데 이교
도를 의미한다. 건물
에 걸려 있는 터키 국
기, 벽감의 올빼미, 병사들의 방패에 있는 두꺼비 문양 등 주변을 이루는 모든 것들이 사악함을 상징
하고 있다. 플랑드르 화가들은 곧잘 그림 중 등장인물의 대화를 말 풍선 같이 문자로 표시해 넣어 구
체화한다. 빌라도는 예수님 심문 후 특별한 죄를 찾지 못하자 예수님을 군중 앞에 데리고 나와 "Ecce
Homo(이 사람을 보라)."라 외친다. 이 말은 '도대체 그에게 무슨 죄가 있단 말인가'가 생략되었다. 이
에 군중들이 반발하며 분위기는 군중재판으로 전환된다. 대제사장에게 매수된 군중들은 "Crucifige
eum(십자가에 못 박으시오)."이라 대답한다. 좌측 아래 그림 주문자는 '구세주 그리스도여, 우리를 구원하
소서'라 기도한다.

빌라도의 판결과 손 씻음(마27:24)

스톰 '손 씻는 빌라도'　　　　　　　　　　1650, 캔버스에 유채 153×205cm, 루브르 박물관, 파리

카라바조의 영향을 받아 어둠 속에서 빛이 빌라도의 얼굴과 손에 집중되도록 테네브리즘으로 묘사하고 있다. 빌라도는 예수님을 심문하며 죄를 발견하지 못했음에도 대제사장의 지시를 받은 목소리 큰 자와 이에 편승한 군중심리에 따라 예수님을 십자가에 못 박도록 판결하고 완악한 표정으로 "이 사람의 피에 대하여 나는 무죄하니 너희가 당하라."(마27:24)며 모든 책임을 회피하는 의미로 손을 씻고 있다. 뒤쪽에는 이 판결에 따라 예수님이 십자가를 지시고 골고다로 오르시는 모습을 어둠 속에서 희미하게 보여주고 있다.

매질과 조롱당하시는 그리스도(마27:26~30)

❶ 카라바조 '가시면류관을 쓰신 그리스도'
1603, 캔버스에 유채 127x166cm, 빈 미술사박물관

❷ 카라바조 '그리스도의 책형'
1607, 캔버스에 유채 286x213cm, 카포디몬테 국립미술관,
나폴리

❸ 카라바조 '기둥에 묶이신 그리스도'
1603, 캔버스에 유채 135x175cm, 루앙 미술관

카라바조가 스포트라이트를 비춘 그리스도의 수난 장면으로 세 작품 거의 같은 톤으로 묘사된다. 〈가시면류관을 쓰신 그리스도〉는 갑옷 입은 병사의 지휘로 고문하는 장면이며, 〈그리스도의 책형〉은 겟세마네 동산에서 기도 시 천사들이 보여준 기둥에 묶여 매질당하시는 장면인데 기둥이 마치 하늘에서 내려오는 빛줄기처럼 예수님의 몸을 환하게 비추고 있다. 〈기둥에 묶이신 그리스도〉는 책형을 줌 인 Zoom In하여 한 사람은 기둥에 묶인 줄을 잡고 한 사람은 채찍으로 내려 치고 있다. 예수님은 이 같은 고난을 거부 없이 그대로 받아들이시고 모든 것을 초월한 표정으로 일관하시며 빛은 모두 예수님의 몸에 집중되고 있다.

바흐 마태수난곡 2부 63곡, 코랄 : 오, 피투성이가 된 그의 머리 O Haupt voll Blut und Wunden

한스 레오 하슬러의 코랄을 인용하여 가사와 조성을 달리해 전곡에 네 번 나오는 수난의 주제며, 찬송가 145장으로 친근한 선율이기도 하다. 가시면류관을 쓰고 매질로 피투성이가 되신 예수님의 처절한 모습을 비통하게 묘사하고 있다.

오, 피투성이가 된 그의 머리
온갖 고통과 조롱에 싸여 가시관을 쓰셨도다
오, 아름답던 머리
항상 무한한 영광과 영예로 빛나셨건만
지금은 갖은 멸시 다 받으시네
오, 거룩하신 그대여
당신의 고귀한 용모 앞에 모든 것이 움츠러들고

당신의 그 빛나는 눈동자에
모든 빛은 광채를 잃거늘
어찌하여 당신께 침을 뱉으며
어찌하여 당신을 그토록 창백하게
만들 수 있는가
저 위대한 최후의 심판을 생각한다면
이 수치스러운 짓은 얼마나 엄청난 일인가

판 다이크 '가시면류관'

1618~20, 캔버스에 유채 223×196cm, 프라도 미술관, 마드리드

안토니 판 다이크 Anthony van Dyck(1599/1641)는 플랑드르의 화가로 어려서부터 천재성을 발휘하여 루벤스 공방에서 수업을 받고 이탈리아로 유학을 간다. 그의 화풍은 루벤스와 흡사하다. 마지막 10년은 영국에서 활동하며 작위까지 받는다. 병사들이 예수님을 둘러싸고 "가시관을 엮어 그 머리에 씌우고 갈대를 그 오른손에 들리고 그 앞에서 무릎을 꿇고 희롱하여 이르되 유대인의 왕이여 평안할지어다."(마27:29)의 기록대로 조롱하고 있다. 예수님의 매 맞은 몸은 이미 피와 멍으로 얼룩져 있으며 다만 순종과 충성을 상징하는 개만이 이같은 이들의 불의에 반항하며 짖고 있다.

바흐 요한수난곡 2부 : 15~40곡

　2부는 요한복음 18장 28절~19장 전체를 기반으로 빌라도의 심문으로 시작하며 예수님의 죽음으로 마무리한다. 군중들은 빌라도에게 끌려가는 예수님을 바라보고만 있어야 하는 안타까운 마음을 코랄 '아 위대하신 임금, 언제나 위대하신 임금'으로 노래한다. 빌라도의 심문이 이어지고 병사들이 예수님을 매질하고 머리에 가시면류관을 씌우고 조롱한다. 빌라도가 군중들에게 '이 사람을 보라'며 죄가 없음을 선언하지만 군중들이 십자가에 못 박으라고 외친다. 마침내 빌라도는 십자가에 못 박으라고 최종 판결을 내린다. 십자가에 달린 예수님이 '다 이루었다'고 말씀하시고 숨을 거두시자 성소의 휘장이 두 폭으로 찢어진다. 마지막 부분은 예수님의 평안을 간구하는 합창과 고통 없는 죽음의 안식 후 부활을 간구하는 코랄이 연속해 이어진다.

바흐 요한수난곡 2부 15곡, 코랄 : 우리를 복되게 하시는 그리스도Christus, der uns selig macht
　조롱당하시는 예수님의 상황이 슬픈 어조로 노래되며 구약의 예언이 이루어짐에 탄식한다.

> 우리를 복되게 하시는 분, 그리스도께서는
> 아무 허물도 없으셨으나
> 그 밤에 우리를 위하여 한낱 도둑처럼 붙잡히셔서
> 하나님을 거역한 자들 앞에 끌려가셨고
>
> 날조된 혐의로 고소당하셨으며
> 비웃음과 멸시와 침 뱉음을 당하셨으니
> 이는 성경이 예언한 바와 같도다

바흐 요한수난곡 2부 17곡, 코랄 : 아 위대하신 임금, 언제나 위대하신 임금
Ach grosser König, gross zu allen Zeiten

　3곡 요한 크뤼거의 코랄 선율을 인용하여 가사를 달리해 두 번 반복한다.

> 아 위대하신 임금, 언제나 위대하신 임금
> 제가 이 충심을 어떻게 다 보여드릴 수 있을까요
> 하지만 인간의 마음은 당신에게
> 드려야 할 것을 생각해내지 못합니다
>
> 당신의 긍휼에 비길 만한 것을
> 저는 알 수 없습니다
> 제가 어떻게 해야 당신의 사랑에
> 보답할 수 있을까요

프란스 프란켄 2세 '십자가 처형과 수난' 1620, 참나무 패널에 유채 95×71cm, 개인소장

제자들의 발을 씻기심	최후의 만찬	겟세마네 기도
갈보리 가는 길		베드로가 귀 자름
붙잡히심	십자가 처형	대제사장 가야바 앞
가시면류관을 씌움		빌라도의 심문
그리스도의 책형	빌라도의 판결	조롱당하심

〈십자가 처형과 사도들의 순교〉와 같은 개념으로 그리스도의 처형 도상을 중심에 두고 주변에 열두 개의 수난 이야기를 담아 수난의 절정인 죽음에 이르는 전 과정을 도상으로 이야기하고 있다. 특히 주변의 수난 과정은 흑색과 갈색의 그리자이유 기법으로 중앙의 채색화와 극명한 대비를 보이며 수난의 최종 단계인 죽음에 초점을 맞추고 있다. 중앙의 십자가 처형은 세 개의 십자가와 그 아래 슬피 우는 측근들의 모습과 옷을 걸고 내기하는 병사들로 대비되는 전통적인 도상을 보여주는데, 이미 좌측 하늘 위로 밝은 빛이 퍼지며 검은 구름을 몰아내고 있어 부활을 암시한다.

바흐 요한수난곡 2부 22곡, 코랄 : 하나님의 아들이시여, 당신이 갇히심으로
Durch dein Gefängnis, Gottes Sohn

하나님의 아들이시여
당신이 붙잡히심으로써 우리에게 자유가 왔습니다
당신의 감옥은 은혜의 보좌며

모든 신실한 자들의 피난처입니다
당신이 굴종을 받아들이지 않으셨다면
우리는 영원히 노예여야만 했습니다

비버 묵주소나타 중 소나타 7번 : 채찍질당하시는 예수님
Der für uns ist gegeißelt worden(마27:20~26)-Vn, Harp

전체가 춤곡으로 이루어져 있으며 첫 곡 알망드의 트럼펫과 같은 주제로 병사들을 나타내고, 사라반드의 변주로는 채찍질을 그려내고 있다.

1악장 : 알망드Allemande-Variation
2악장 : 사라반드Saraband-Variation(마27:20~26)

비버 묵주소나타 중 소나타 8번 : 가시면류관을 쓰신 예수님
Der für uns ist mit Dornen gekrönt worden(마27:27~30)-Vn, Org

느린 도입부는 앉아 계신 예수님이며, 프레스토는 구타를 묘사한다.

1악장 : 소나타Sonata-Adagio, Presto, Adagio
2악장 : 지그Gigue-Double, Presto, Double II(마27:27~30)

때가 제 육시쯤 되어 해가 빛을 잃고 온 땅에 어둠이 임하여
제 구시까지 계속하며 성소의 휘장이 한가운데가 찢어지더라
(눅23:44~45)

그리스도의 수난 Ⅱ

랭부르 형제 '십자가 처형' 1416, 필사본 29.4×21cm, 콩테 미술관, 샹티이

09

그리스도의 수난 II

십자가의 길Via Dolorosa, 14처

'십자가의 길'은 라틴어로 비아 돌로로사Via Dolorosa 또는 비아 크루시스Via Crucis라 불리며 예수께서 재판받은 빌라도 법정으로부터 십자가를 지시고 골고다 언덕을 향해 오르셔서 십자가 처형이 이루어진 장소에 이르는 약 800미터의 길을 일컫는 다. 이는 복음서에 근거하지는 않지만 14세기부터 프란치스코 수도사들에 의해 순 례자들의 순례길로 여겨져 왔고, 18세기에 예수님의 마지막 행적의 의미를 부여한 14개 지점이 확정되어 이후 고고학적 발굴을 통해 고증된다. 현재도 매주 금요일 순례자들은 십자가를 지고 예수님의 십자가 수난을 기리며 이 길을 걷는 의식을 행 한다.

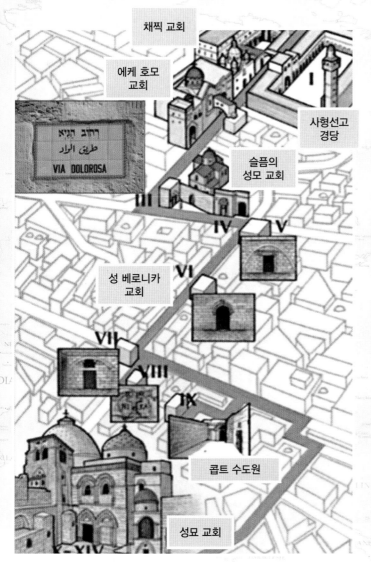

십자가의 길 14처

1처 : 빌라도 법정, 사형선고를 받으심
　　　사형선고 경당, 채찍 교회
2처 : 빌라도가 '이 사람을 보라'(요19:5)
　　　외친 곳에 세운 에케 호모 교회
3처 : 첫 번째 넘어지심
4처 : 어머니를 만나심
　　　슬픔의 성모 교회
5처 : 구레네 시몬이 십자가를 짐(막15:21)
6처 : 베로니카가 얼굴을 닦아 드림
　　　성 베로니카 교회
7처 : 두 번째 넘어지심
8처 : 예루살렘 여인들이 예수님을 애도
9처 : 세 번째 넘어지심
　　　콥트 수도원
10~14처 : 성묘 교회
10처 : 옷이 벗겨지심(요19:23~24)
11처 : 십자가에 못 박히심(눅23:33)
12처 : 십자가에 매달려 죽으심(마27:45~51)
13처 : 십자가에서 시신을 내림(마27:59)
14처 : 무덤에 묻히심(마27:60~61)

십자가의 길은 십자가 형이 확정된 빌라도의 법정으로부터 시작되는데, 정식 법정이 아니고 헤롯 왕이 친구 마가 안토니를 위해 지어준 성채다. 재판 당시 빌라도는 총독부가 있는 북쪽 지중해변에 있는 가이사랴에 머물고 있었는데 유월절을 맞아 예루살렘에 많은 사람들이 모이므로 자칫 반로마 시위가 일어날 수도 있다는 우려 때문에 잠시 예루살렘에 내려와 있던 차였다. 따라서 빌라도의 관심사는 오직 무사히 유월절을 넘기는 것이기에 예수님을 심문하고 죄 없음을 알고 놓아주려 했으나, 이미 가야바에게 매수된 군중들의 목소리에 압도되어 법을 적용하지 않고 군중재판으로 판결을 내리고 손을 씻으며 책임을 회피한다. 이곳이 1처로 지금은 사형선고 경당과 채찍 교회가 있다. 2처는 빌라도가 예수님을 끌고 나와 '이 사람을 보라Ecce Homo'고 한 곳으로 에케 호모 교회가 있다. 3처는 예수님이 십자가를 지고 가시다 처음 넘어지신 곳이며, 4처는 예수님이 길가에서 슬퍼하는 어머니를 만나신 곳으로 슬픔의 성모 교회가 있다. 5처는 구레네 사람 시몬에게 십자가를 대신 지도록 한 곳인데, 시몬은 시골에서 올라와 우연히 그 현장을 지나가던 길에 졸지에 예수님의 십자가를 대신 지므로 역사적인 인물이 된다. 6처는 성녀 베로니카가 수건으로 예수님 얼굴의 땀을 닦아 드린 곳인데, 그 수건에 예수님의 얼굴 형상이 새겨졌다는 전승이 전해지며 그리스 정교회가 성 베로니카 교회를 세워 놓았다. 7처는 예수님이 기력이 쇠해 두 번째로 넘어지신 곳이고, 8처는 예수님이 예루살렘 여인들을 만나 "예루살렘의 딸들아 나를 위하여 울지 말고 너희 자녀를 위하여 울라."(눅23:28)고 말씀하신 곳이며, 9처는 예수님이 세 번째로 넘어지신 곳으로 콥트 수도원이 있다. 10~14처는 골고다 언덕 위 예수님 처형 현장에 세워진 성묘 교회 안으로 10처는 예수님이 옷 벗김을 당하신 곳이고, 11처는 예수님이 십자가에 못 박히신 곳이며, 12처는 십자가가 세워진 곳으로 예수님이 돌아가신 현장이다. 13처는 아리마대 요셉이 예수님의 시신을 내려 놓은 지점이고, 14처는 예수

님을 장사 지낸 돌무덤으로 현재 성묘 교회 2층의 거대한 돌 구조물 안에 전시되어 있다.

프란츠 리스트 : '십자가의 길Via Crucis', S. 53

〈십자가의 길〉은 예수께서 사형선고를 받으심으로 시작하여 무덤에 묻히시기까지 지상에서의 마지막 수난과 고통의 발걸음을 음악으로 표현한 것으로 리스트가 말년에 종교음악 작곡에 전념하던 시기인 63세 때 비트겐슈타인 백작 부인으로부터 성경과 두 개의 라틴 성가, 두 개의 개신교 성가에 기초한 대본을 받아 6년에 걸쳐 작곡한 곡이다.

이 곡은 전통적인 전례의 틀에 실험적인 화성을 결합하여 기존의 교회음악과는 전혀 다른 새로운 풍의 음악으로 당시 사람들에게 이해받지 못해 출판이 거부되어 리스트 생전에 빛을 보지 못한 작품이다. 리스트 사후 40년이 지난 1929년에 초연이 이루어졌고, 공식적인 첫 연주는 1952년 런던에서 개최되었는데 크게 각광을 받았다.

이 곡은 서곡과 십자가의 길에서 일어난 14개의 사건을 예수님(Br)과 빌라도(B), 합창에 오르간 반주로 14곡으로 구성되는데, 몇 곡에서는 오르간이 내레이터 역할을 하며 전체적으로 엄숙하고 장엄한 분위기를 만든다.

서곡 합창 : 임금님 깃발 앞장서 가시니
Vexilla regis prodeunt

임금님 깃발 앞장서 가시니	뭇 민족에게 노래한 다윗의 믿음의 노래
십자가의 신비가 눈부시게 빛나도다	주님께서 나무에서 다스리시리라
생명이 죽으시어 우리 살린 그 나무여	한 예언이 여기에서 이루어졌도다 아멘

1곡 빌라도(B), 오르간 : 사형선고 받으심Jesus wird zum Tode verdammt

나는 이 사람의 피에 대해서	아무런 책임이 없다

2곡 예수님(Br), 오르간 : 십자가를 지심Jesus trägt sein Kreuz

오 십자가여Ave, ave crux

3곡 합창 : 기력이 쇠하여 처음 넘어지심Jesus fällt zum ersten Mal

남성	높이 달린 십자가
예수님 넘어지셨다	곁에 성모 있으셔
여성3부 : Stabat Mater	비통하게 우시네
주 예수님	

4곡 오르간 : 예수님과 거룩한 어머니 마리아의 만남
Jesus begegnet seiner heiligen Mutter

5곡 오르간 : 구레네 시몬이 예수님의 십자가 짐
Simon von Kyrene hilft Jesus das Kreuz tragen

6곡 합창 : 성녀 베로니카 '오 피와 상처로 가득한 머리'
Sancta Veronica 'O Haupt voll Blut und Wunden'

바흐가 〈마태수난곡〉에서 인용했던 한스 레오 하슬러의 코랄 선율을 사용하고 있다.

오 피와 상처와 고통과 조소로 가득한 머리여	더욱 아름답게 꾸며졌어야 할 머리여
오 가시관을 쓰고 조롱받으시는 머리여	지금은 욕설로 더럽혀졌으니
오 지극한 영광과 명예로	당신을 찬미하나이다

7곡 합창 : 기력이 쇠하여 두 번째 넘어지심Jesus fällt zum zweiten Mal

3곡을 반음 높여 고통이 심해짐을 묘사한다.

8곡 예수님(Br), 오르간 : 예루살렘의 여인들Die Frauen von Jerusalem

6곡 베로니카를 한 음 높여 연주한다.

라파엘로
'갈보리 가는 길'

1517, 캔버스에 유채 318×229cm, 프라도 미술관, 마드리드

시칠리아 팔레르모의 산타 마리아 델로 스파시모 교회의 제단화로 그린 그림이므로 전통적으로 가로로 긴 도판이 아닌 세로로 긴 구도에 갈보리 가는 길 전체를 담고 있다. 전면에 예수님이 기력이 쇠하여 처음 넘어지신 십자가의 길 3처, 애처롭게 손을 내미는 어머니와 만나시는 4처, 구레네 시몬이 십자가를 들어 대신 지려 하는 5처와 성녀 베로니카의 모습을 확대하여 보여준다. 군사들이 둘러싸고 십자가 행렬의 진행을 독려하고 있으며 배경에 이어지는 행렬과 목표 지점인 골고다 언덕의 세 개의 십자가까지 십자가의 길 전체를 묘사하고 있다. 베네치아 화가들의 영향을 받아 파란 하늘, 땅에는 부활을 상징하는 푸른 싹과 전반적으로 화려한 색채를 사용하고 있다.

예루살렘 여인아 나를 위해 울지 말고	너희 자신들과 자녀를 위해 울어라

9곡 합창 : 기력이 쇠하여 세 번째 넘어지심
Jesus fällt zum dritten Mal

7곡에서 단3도 올려 고통이 극한에 다다라 있음을 묘사한다.

10곡 오르간 : 옷 벗김을 당하심Jesus wird entkleidet

11곡 합창(군중) : 십자가에 못 박히심Jesus wird ans Kreuz geschlagen

십자가에 못 박으시오	박으시오

12곡 예수님(Br), 합창 : 십자가 위에서 죽으심
Jesus stirbt am Kreuze

예수님이 십자가에서 마지막 말씀을 남기시며 합창은 시편 21편을 노래한다.

예수님 나의 하나님, 나의 하나님 어찌하여 나를 버리시나이까 저의 영혼을 아버지 손에 맡기나이다	다 이루었다 합창 시편 21편

13곡 오르간 : 예수님 시신을 십자가에서 내림Jesus wird vom Kreuz genommen

14곡 합창 : 예수께서 무덤에 묻히심Jesus wird ins Grab gelegt

십자가 우리의 유일한 희망이여 세상의 구원이며 영광이시여	열심한 이들에게 의로움을 더해주시고 죄인들에게는 용서를 베푸소서 아멘

비버 묵주소나타 중 소나타 9번 : 십자가를 지신 예수님
Die Kreuztragung Christi(눅23:26~30)-Vn, Viol, Harp, Lute

긴 도입과 함께 무거운 십자가를 지시고 힘겹게 골고다 언덕을 오르시는 예수님을 표현하고, 피날레는 예수님을 둘러싼 군중들의 학대로 주저앉으시는 모습을 나타낸다.

　　　　1악장 : 소나타Sonata
　　　　2악장 : 쿠랑트Courante-Double
　　　　3악장 : 피날레Finale(눅23:26~30)

비버 묵주소나타 중 소나타 10번 : 십자가에 못 박히신 예수님
Die Kreuzigung Christi (눅23:35~36)-Vn, Vc, Harp, Org, Lute

전주곡은 십자가에 못 박는 망치소리를 선명히 들려주며, 마지막 아리아의 변주는 지진을 묘사하고 있다.

　　　　1악장 : 전주곡Prelude
　　　　2악장 : 아리아Aria-Variation(요19:18~30, 눅23:35~36)

바흐 마태수난곡 2부 69곡, 서창(A) : 아, 골고다, 저주받은 골고다
Ach Golgatha, unsel'ges Golgatha

두 대의 오보에 반주로 불리는 아름다운 곡이다.

아, 골고다, 저주받은 골고다　　　　　　　　빼앗기시고
영광의 주께서 이곳에서 온갖 모욕을 받으시고　죄 없는 사람이 유죄로써 죽지
돌아가셔야만 하다니　　　　　　　　　　　아니하면 안 되다니
세상의 축복이시며 인류의 구원자이신 분이　　그것이 나의 영혼을 슬프게 하도다
인간들의 저주로 십자가에 매달리시다니　　　아, 골고다, 저주받은 골고다
하늘과 땅의 창조주가 대지와 공기를

십자가를 올림

루벤스 '십자가를 올림'

1610, 패널에 유채 460×340cm, 성모 마리아 대성당, 안트베르펜

루벤스는 신교를 대표하는 렘브란트와 함께 안트베르펜에서 활동하며 구교의 대표자로 플랑드르 바로크를 선도해 나간 화가다. 그는 외교관으로 이탈리아에 8년 동안 체류하며 화가로서의 기량을 향상시킨다. 루벤스는 미켈란젤로의 건장한 근육질 인물 묘사를 모방하고 틴토레토의 강렬한 운동감을 보이는 화면 구성 방법을 채택하고 베네치아의 화려한 색감을 가미하며 카라바조의 대각선 구도와 명암 처리 방식을 습득하여 플랑드르 사실주의에 입각한 세밀한 묘사가 어우러진 역동성 넘치는 이상적 작품을 구현한다. 〈십자가를 올림〉은 안트베르펜의 성모 마리아 대성당의 의뢰로 그린 대형 3면 제단화의 중앙 패널로 이탈리아 화가들의 다양한 요소를 결합하여 자신만의 독특한 화풍을 확립한 작품이다. 이 그림은 대각선 구도로 십자가에 못 박히신 예수님을 균형 잡힌 근육질 영웅의 모습으로 묘사하여 구원을 위해 당당하게 죽음을 받아들이시는 그리스도의 영웅적인 행위를 부각시키고 강한 빛을 비추어 사선 구도의 중심을 이루게 한다. 아홉 명의 장정이 십자가의 영웅을 들어올리기 위해 있는 힘을 다하고 있다. 배경의 절벽에 우거져 있는 참나무는 원죄의 원인인 생명나무와 선악을 알게 하는 지식의 나무로 그리스도께서 십자가에 달리신 이유와 연결된다. 좌측의 포도 송이는 성찬식의 포도주 곧 그리스도의 피를 상징하며 참나무는 역경을 이기는 강한 나무로 죽음을 극복하고 부활하심을 상징한다. 충성스런 개는 오직 짖으므로 이 부당한 상황을 고발하고 있다.

바흐 요한수난곡 2부 26곡, 코랄 : 내 마음의 바탕에는In meines Herzens Grunde
아름다운 코랄 선율로 예수님의 고귀한 피 흘리심과 십자가 죽음을 보면서 큰 위안을 얻게 된다고
노래한다.

내 마음의 바탕에는 당신의 이름과 주 그리스도여, 어떻게 당신이 그처럼 온순하게
십자가만이 피 흘려 돌아가셨는지
언제나 빛나고 있사오니 저에게 그 모습을 보여주시어
그로 인해 저는 기뻐하옵니다 제가 곤경에서 위안을 얻게 하소서

북스테후데 : '고난받는 예수님의 육신'Membra Jesu nostri, BuxWV 75

디트리히 북스테후데Dietrich Buxtehude(1637/1707)는 바흐보다 50년 먼저 태어나 뤼베
크의 성 마리아 교회의 오르간 주자 겸 칸토르로 봉직한다. 그는 1680년 예수님의
육신 일곱 부분(발, 무릎, 손, 옆구리, 가슴, 심장, 머리)에 가해지는 고통을 묘사한 라틴어
시에 순서대로 곡을 붙여 7곡의 칸타타 형식으로 〈고난받는 예수님의 육신〉을 작
곡하여 예수님 수난의 고통을 실감나게 전해주고 있다. 이같이 이 곡은 13세기 시
인 아르눌프 로웬의 시 〈세상을 구원하심을 찬양합니다Salve mundi salutare〉에 기반한
대본을 사용하고 있으며 각 곡은 서곡에 해당하는 기악 소나타로 시작해 성경 구절
을 인용하여 콘체르토(중창)가 나오고 세 개의 아리아가 이어진 후 다시 콘체르토(중
창)가 성경 구절을 반복하며 마무리하는 구조로 되어 있다. 콘체르토에 나오는 성경
구절은 예수님의 수난과 상관없으나 해당되는 지체(몸)를 언급한 구절을 상징적으
로 인용하고 있다. 세 곡의 아리아는 다양한 성부의 독창과 중창으로 구성되며 내
용상 일정 형식을 갖고 있어 첫 곡에서 '어서 오소서 나의 구원이신 하나님'으로 오
심을 환영하고, 다음 곡에서 구체적으로 각 지체의 상하심을 묘사하며 안타까워하

고, 마지막 아리아는 그 상처를 생각하며 회개하는 내용을 담고 있다. 북스테후데의 칸타타는 바흐의 교회칸타타의 원형으로 바흐는 이 기본 형식에 과감한 화성과 다양한 악기 구성, 그리고 코랄을 도입하여 교회칸타타로 발전시킨다.

1곡 주님의 발에Ad Pedes : 콘체르토(S, S, A, T, B)

> 볼지어다 아름다운 소식을 알리고 　　　　　화평을 전하는 자의 발이 산 위에 있도다(나1:15)

2곡 주님의 무릎에Ad Genua : 콘체르토(S, S, A, T, B)

> 너희가 옆에 안기며 그 무릎에서 놀 것이라(사66:12)

3곡 주님의 손에Ad Manus : 콘체르토(S, S, A, T, B)

> 당신의 두 손 사이에 이 참혹한 상처가 무엇입니까(슥13:6)

4곡 주님의 옆구리에Ad Katus : 콘체르토(S, S, A, T, B)

> 내 사랑하는 이여 일어나라 　　　　　나의 이 비둘기와 함께 가자(아2:13~14)
> 바위 틈 낭떠러지 은밀한 동굴로

5곡 주님의 가슴에Ad Pectus : 콘체르토(A, T, B)

> 너희가 주의 인자하심을 맛보았으니 　　　　　사모하여 구원에 이르도록
> 갓난아기처럼 순전하고 신령한 젖을 　　　　　자라게 하려 함이라(벧전2:2~3)

6곡 주님의 심장에Ad Cor : 콘체르토(S, S, B)

> 내 누이, 내 신부야 그대가 내 마음(심장)에 　　　　　상처를 입혔구나(아4:9)

7곡 주님의 머리에Ad Faciem, **당신의 얼굴에 빛이**Illustra Faciem Tuam : 콘체르토(S, S, A, T, B)

주의 얼굴을 주의 종에게 비추시고 　　　　주의 사랑하심으로 나를 구원하소서(시31:6)

바흐 마태수난곡 2부 72곡, 코랄 : 나 언젠가 세상을 떠나야만 할 때Wenn ich einmal soll scheiden
　　수난의 주제를 고대 교회선법인 프리지아 선법을 사용하여 주님께 구원을 바라고 괴로움을 덜어
줄 것을 엄숙하게 간구하고 있다.

나 언젠가 세상을 떠나야만 할 때　　　　내 마음의 온갖 두려움으로 떨어야만 할 때
주여, 내게서 떠나지 말아 주소서　　　　주여, 두려움과 고통을 몸소 이겨내신
내가 죽음의 고통을 겪어야만 할 때　　　　그 능력으로 나를 구하소서
주여, 내 곁에서 지켜주소서

바흐 마태수난곡 2부 75곡, 아리아(B) : 나의 마음을 깨끗이 하여Mache dich, mein Herze, rein
　　코랄의 주제를 사용한 오보에와 바이올린 전주에 이어지는 목가적인 아름다움을 지닌 베이스
아리아다.

나의 마음을 깨끗이 하여　　　　　　그분 편안한 휴식 취하시도록
예수를 내 마음에 받아들이자　　　　더러운 세상이여 사라져라
깨끗해진 내 가슴에 영원히 거하시어　　예수여 오라 나의 마음 깨끗이

바흐 마태수난곡 2부 78곡, 합창 : 우리들은 눈물에 젖어 무릎 꿇고Wir setzen uns mit Tränen nieder
　　수난의 주제를 사용하여 장대하고 숭고한 합창으로 마무리한다.

우리들은 눈물에 젖어 무릎 꿇고　　　　영혼의 휴식처가 되소서
무덤 속의 당신을 향하여　　　　　　이리하여 이 눈은 더 없이 만족하여
편히 잠드시라 당신을 부릅니다　　　　우리도 눈을 감나이다
지칠 대로 지치신 몸 편히 잠드소서　　우리들은 눈물에 젖어 무릎 꿇고
당신의 무덤과 묘석은 번민하는 마음에　당신을 부르나이다
편안한 잠자리가 되시고

렘브란트 '십자가를 올림'

1633, 캔버스에 유채 96×72cm, 뮌헨 고전회화관

렘브란트는 칼뱅의 신교주의를 추종하며 루벤스와 상반된 양상으로 그림을 그렸다. 십자가의 예수님이 어둠 속에서 모든 빛을 받고 있지만, 예수님이 더 이상 그림의 중심에 있지 않고 영웅의 모습이 아닌 초라한 인간의 모습을 한 사형수로 묘사되고 있다. 우측에 예수님의 옷을 벗기는 장면이 희미하게 배경으로 보인다. 오히려 시선을 사로잡으며 눈에 띄는 것은 중심에서 십자가를 세우는 화가와 백마를 타고 사람들에게 예수님에 대한 신앙고백을 하는 백인대장이다. 렘브란트는 자화상을 그려 넣어 십자가를 올리는 조력자로 참여하고 있는데 본래 의도는 예수님을 십자가에 못 박아 세운 것은 우리 모두임을 주장하며 회개하는 자의 대표로 자신을 포함시켰으며, 십자가에 매달리신 예수님을 보고 신앙을 고백한 백부장의 얼굴에 주문자 오라녜 공의 얼굴을 담아내며 그의 신앙심을 부각시키려 했다. 그러나 작가의 내면적 의도와는 다르게 그림을 피상적으로 본 평자들이 자신과 오라녜 공을 정중앙에 배치하여 십자가보다 화가 자신과 의뢰자를 더 강조했다는 이유로 성화로서의 기능이 상실되었다는 비난을 받게 된다. 이 작품은 렘브란트의 의도와 달리 오해를 불러일으켜 렘브란트를 힘들게 한 작품이다.

십자가 처형Crucifixion과 가상칠언

　초대 교회 시대에는 흉악범의 십자가 처형과 연관 지어 그리스도의 십자가 상을 금기시하고 대신 어린 양으로 묘사하다 로마에서 그리스도교가 공인된 후 콘스탄티누스 대제의 어머니인 헬레나가 예루살렘에서 예수님이 못 박히셨던 십자가True Cross를 발견하여 성유물로 모심으로써 십자가 상과 십자가 처형Crucifixion이 중요한 이미지로 다루어지게 된다.

　중세 시대 십자가 상Croce dipinta은 성모상과 함께 주로 이콘 형태의 황금색 또는 채색된 패널로 그려 교회는 물론, 집에 걸어 놓거나 수호신과 같이 몸에 지니고 다니기도 했다. 신성이 강조되던 그리스도의 이미지는 9세기부터 인성이 강조되며 십자가 상도 그리스도의 고통받고 죽은 모습, 즉 감긴 눈, 축 처진 머리, 휘어진 몸으로 표현된다. 고딕 시대 치마부에가 아레초의 산 도미니크 성당에 템페라화로 장식한 십자가 상은 그리스도의 양손 옆에 성모와 요한을 함께 그린 것인데 구체화, 대형화의 시작으로 고통스러운 모습에 배를 다섯 부분으로 나누어 강조하고 배경을 검은색으로 하여 성 금요일 그리스도의 죽음의 순간 갑자기 어두워진 세상을 묘사하고 있다. 이는 십자가의 그리스도가 온 세상과 고립된 상황임을 의미한다. 십자가 상은 조토로 이어져 십자가 모양의 대형 이콘으로 피렌체의 산타 마리아 노벨라 성당의 제단과 성도석 사이 이코노스타시스에 매달아 놓아 교회의 가장 중요한 장식물이 된다. 르네상스 초기 도나텔로와 브루넬레스키에 의해 더 사실적인 효과를 추구하여 조각 작품으로도 나타난다. 또한 십자가 처형 도상이 나타나 그리스도의 십자가 아래 성모 마리아와 막달라 마리아, 요한 등이 슬퍼하는 장면과 좌우 강도들을 포함하여 골고다 언덕에 세 개의 십자가를 보여주는 도상으로 확대된다. 프란

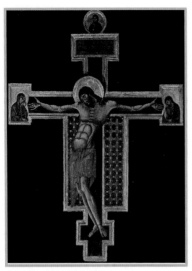

치마부에 '십자가 처형'

1268~71, 목판에 템페라 336×267cm,
산 도미니크 성당, 아레초

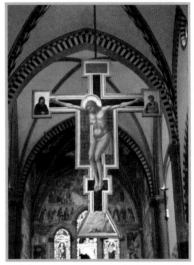

조토 '십자가 처형'

1290~1300, 목판에 템페라 578×406cm,
산타 마리아 노벨라, 피렌체

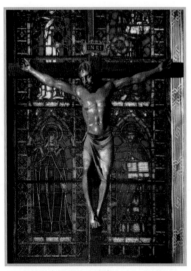

도나텔로 '십자가 처형'

1406~8, 나무 조각 168×173cm,
산타 크로체, 피렌체

브루넬레스키 '십자가 처형'

1412~3, 채색된 나무 170×170cm,
산타 마리아 노벨라, 피렌체

치스코 수도회는 십자가 상으로 고통받는 그리스도를 묵상하며 대화하기를 권고하고 성도의 감정에 호소하는 선교 방식을 채택하기도 한다.

16세기 르네상스의 꽃이 핀 플랑드르와 독일의 화가들은 그들의 특기인 세밀화로 그리스도의 오상(五傷)에서 피가 흐르는 고통의 극한 상황을 더욱 생생하게 묘사한다. 1515년 그뤼네발트가 그린 〈이젠하임 제단화〉는 온몸에 상처와 몸의 무게로 팔이 뒤틀려 피 흘리는 가장 처절한 십자가 처형 모습으로 수도원 소속 병원의 예배실에 설치하여 환자들로 하여금 자신이 받는 고통의 강도가 그리스도의 고통에 못 미친다는 점을 깨닫고 위로받도록 했다.

르네상스 이후 십자가 처형은 교리 전달이나 신앙심의 고양이라는 목적 외에 인간 그리스도의 육체를 자유롭게 그릴 수 있다는 점에서 화가들에게 흥미로운 주제였다. 바로크 시대 벨라스케스는 그리스도의 몸에 밝은 빛을 비추어 부활을 이야기하고 균형 잡힌 신체와 어두운 배경 앞에 그리스도의 몸을 돋보이게 하여 그리스의 조각과 같은 효과를 주고 있다. 루벤스나 렘브란트도 십자가 처형이 있지만 이들은 정적인 주제보다 동적인 주제를 선호하여 십자가의 올림과 내림을 주제로 한 역동적이며 극적인 상황을 묘사한 명작을 남기고 있다.

십자가 처형이 영원한 주제이듯 후기 인상주의 고갱은 〈황색 그리스도〉에서 믿음의 세계인 그리스도와 현실 세계인 퐁타벤 지방의 가을 풍경을 배경으로 십자가 아래 농사 짓는 여인의 모습을 담고 있다. 피카소는 〈십자가 처형〉에서 예수님의 십자가 처형 당시 벌어진 여러 이야기를 추상적 형상으로 묘사하므로 그리스도의 숭고한 희생과 인간의 죄를 대비하며 슬픔, 고통, 번뇌를 이야기하고 있다. 샤갈은 〈흰색 십자가 처형〉에서 십자가에 누워 있는 특이한 구도의 그리스도의 수난을 통해 2차 세계대전 당시 유대인의 수난사를 전 인류를 향해 고발하고 있다.

십자가 처형은 아주 단순해 보이기에 모든 화가의 작품이 하나로 보일 수도 있지

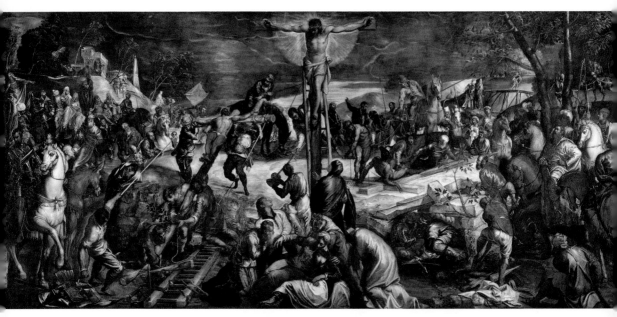

틴토레토 '십자가 처형Crucifixion' 1565, 캔버스에 유채 536×1,224cm, 산 로코 대신도 회당, 베네치아

틴토레토는 베네치아 평신도 회의의 의뢰로 세 개의 십자가가 골고다 언덕 위에 세워지는 현장, 즉 삶과 죽음이 교차하는 순간을 함께한 70명이 등장하는 골고다 현장을 12미터가 넘는 대작으로 묘사했다. 가장 높은 위치인 십자가 위의 예수님을 중심으로 환한 빛이 발산되어 환상적인 분위기를 자아내고 앞쪽의 인물을 크게 그려 실감나게 산 로코 대신도 회당 한 벽을 가득 채우며 압도하고 있다. 예수님이 십자가에서 마지막 말씀으로 '목마르다'고 하시자 한 사람이 해면에 포도주를 적셔 입에 대주려고 십자가 뒤 사다리를 오르고 있다. 말 탄 백부장이 창을 들고 옆구리를 찌를 준비를 하자 십자가 앞에 모인 성모와 여인들은 실신하고 요한과 추종자들은 애도한다. 착한 강도는 십자가에 달려 올려지는 중에도 회개와 예수님에 대한 믿음 증거로 십자가의 예수님에게 시선을 고정하고 있으며, 악한 강도는 바닥에서 십자가에 묶이는 중에 반쯤 일어나 예수님을 비방하며 "네가 그리스도가 아니냐 너와 우리를 구원하라."(막23:39)고 외치고 예수님에게 등을 돌리고 있다. 한 남자가 세 번째 십자가를 묻으려고 땅을 파고 있을 때 바로 옆에서 두 명의 병사가 예수님의 옷을 나눠 가지려고 주사위를 굴리며 내기에 열중하고 있다.

만 화가들은 이같이 단순해 보이는 도상을 통해 많은 이야기를 하고 있다. 특히 처형 순간 예수님은 십자가에 달려 마지막으로 일곱 말씀을 남기시는데, 이는 실로 그의 지상에서의 삶의 여정을 함축한 말씀이라고 할 수 있다.

1. 아버지여 저희를 사하여 주옵소서(눅23:34) : 용서의 삶

2. 오늘 네가 나와 함께 낙원에 있으리라 하시니라(눅23:43) : 구원의 삶

3. 여자여 보소서 아들이니이다. 보라 네 어머니라(요19:26) : 사랑의 삶

4. 나의 하나님 나의 하나님, 어찌하여 나를 버리셨나이까(마27:46) : 고독의 삶

5. 내가 목마르다(요19:28) : 고통의 삶

6. 다 이루었다(요19:30) : 성취의 삶

7. 아버지여 내 영혼을 아버지 손에 부탁하나이다(눅23:46) : 승리의 삶

십자가 상의 일곱 말씀은 그리스도 수난의 하이라이트로 이 극적인 순간을 줌 인 Zoom In 하여 여러 작곡가가 음악으로 남긴다. 특히 하이든은 현악 4중주 형식을 빌어 가장 완벽한 화음으로 이 순간을 묘사했고, 훗날 오라토리오로 개작할 정도로 가상칠언에 애착을 갖고 있었다.

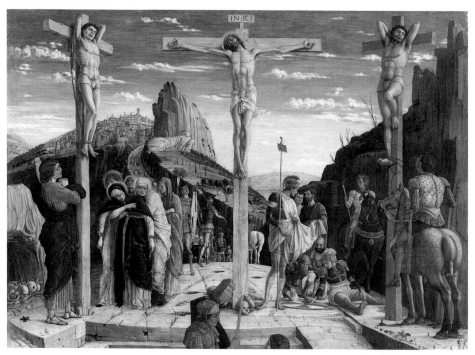

만테냐 '십자가 처형' 1457~9, 패널에 템페라 67×93cm, 루브르 박물관, 파리

만테냐는 파도바에서 활동하던 스승 프란체스코Francesco, Squarcione(1397/1468)로부터 원근법과 조각의 조형미에 기반한 회화 구현을 배우고 조각가 도나텔로의 영향을 받아 탄탄한 구도와 정확하고 사실적인 묘사를 특기로 한다. 또한 조반니 벨리니와 처남, 매부 관계로 베네치아 화파와 교류하며 화려한 색채로 매력을 발산하면서 '피렌체의 구도, 베네치아의 색채'란 특징의 융합을 이룬다. 〈십자가 처형〉은 예수님의 겟세마네 기도 장면인 〈동산에서 기도〉와 같은 시기 작품으로 돌 산을 배경으로 한 거의 같은 분위기에 골고다 정상을 대리석 베이스로 하고 십자가에 달린 그리스도와 강도 두 명을 모두 조각 같이 묘사하며 처형이 이루어지는 골고다 현장의 전형적인 모습을 보여준다. 그리스도의 십자가를 중심으로 좌측은 밝게, 우측은 어둡게 빛으로 대조하며 바로크 시대보다 150년 앞서 이미 빛의 시험을 시작하고 있다. 중앙 십자가 아래 해골더미는 아담의 원죄를 상징하며 골고다('해골'이란 뜻)임을 알려준다. 밝은 쪽에는 선한 강도의 십자가와 예수님의 측근들이 있다. 사도 요한은 슬픈 모습으로 두 손 모아 기도하며 바라보고, 성모 마리아는 아들이 죽는 모습을 차마 쳐다보지 못하고 몸도 가눌 수 없는 상태가 되어 여인들의 부축을 받고 있다. 어두운 쪽에는 악한 강도의 십자가와 병사들이 예수님의 옷을 나눠 갖기 위해 주사위 놀이에 열중하고 있다.

쉬츠 : '우리를 사랑하시는 구세주 예수 그리스도의 일곱 개의 말씀'

Die sieben Worte unseres Erlösers und Seelingmachers Jesu Christe, SWV 478, 1645

곡의 제목에 나타나듯 하인리히 쉬츠는 예수님께서 남기신 마지막 일곱 말씀을 '사랑'이라는 한 단어로 함축하며 서주에서 복음사가가 '예수께서 일곱 말씀을 하셨으니 너의 마음에 깊이 간직하라'며 경건한 당부로 시작한다. 이 곡은 12곡으로 구성되는데, 서주 후 짧은 서곡이 나오고 이후 복음사가의 설명과 예수님의 일곱 말씀이 담긴 일곱 곡이 이어지며 10곡은 예수님의 죽음, 11, 12곡은 처음 두 곡과 대칭을 이루며 심포니아라는 기악과 종결로 마무리된다.

이 곡은 특이하게도 네 명의 복음사가(S, A, T1, B)가 등장하여 말씀마다 성부를 달리하여 설명하며 예수님(T2), 악한 강도(T), 선한 강도(B)와 합창으로 작은 오라토리오인 히스토리아 형식으로 진행되는데, 엄숙한 순간을 가장 경건하고 거룩하고 온화하고 애절하며 사랑스러운 선율로 묘사하면서 교회음악의 진수를 보여주고 있다.

1곡 서주Introitus
그때에 예수께서 십자가에 달려 계시어
그의 육신은 상처 입었다
쓰라린 고통 속에 예수께서
일곱 말씀을 하셨으니
너의 마음에 깊이 간직하라
2곡 Symphonia
3곡 눅23:34
복음사가(A)
제 삼시에 이르러 예수를 십자가에 못 박았다
예수께서 말씀하시되

예수님(T2)
아버지여 저희를 사하여 주옵소서
자기의 하는 것을 알지 못함이니이다
Vater, vergib ihnen denn sie wissen nicht, was sie tun
4곡 눅19:25~27
복음사가(T1)
예수의 십자가 곁에는 그
모친과 이모와 글로바의 아내 마리아와
막달라 마리아가 섰는지라
예수께서 그 모친과 사랑하는 제자가
곁에 선 것을 보시고 그 모친께 말씀하시되

예수님(T2)

여자여 보소서 아들이니이다Weib, siehe, das ist
dein Sohn

복음사가(T1)

또 그 제자에게 이르시되

예수님(T2)

요한아 보라 네 어머니라Johannes, siehe, das ist
deine Mutter

복음사가(T1)

그때부터 그 제자가 자기 집에 모시니라

5곡 눅23:39~43

복음사가(S)

달린 행악자 중 하나는 비방하여 가로되

악한 강도(T)

당신은 그리스도가 아니십니까

당신과 우리를 구원하소서

복음사가(S)

하나는 그 사람을 꾸짖어 가로되

선한 강도(B)

네가 동일한 정죄를 받고서도

하나님을 두려워 아니하느냐

우리는 우리의 행한 일에

상당한 보응을 받는 것이니

이에 당연하거니와 이 사람의 행한 것은

옳지 않은 것이 없느니라 하고

복음사가(S)

가로되

선한 강도(B)

예수여 당신의 나라에 임하실 때에

나를 생각하소서 하니

복음사가(S)

예수께서 이르시되

예수님(T2)

내가 진실로 네게 이르노니 오늘 네가

나와 함께 낙원에 있으리라 하시니라

Wahrlich, ich sage dir, heute wirst du mit mir
im Paradies sein

6곡 마27:46 / 막15:34

복음사가(S, A, T1, B)

제 구시 즈음에

예수께서 크게 소리 질러 가라사대

예수님(T2)

Eli, Eli, lama asabthani

복음사가(S, A, T1, B)

하시니 이는 곧 이 같은 뜻이라

예수님(T2)

나의 하나님, 나의 하나님

어찌하여 나를 버리셨나이까

Mein Gott, mein Gott, warum hast du mich
verlassen

7곡 요19:28

복음사가(A)

이후에 예수께서 모든 일을 이미

이룬 줄 아시고 성경 말씀이 이루어지게

하려 하사 가라사대

예수님(T2)

내가 목마르다Mich dürstet

8곡 요19:29~30

복음사가(T1)

거기 신 포도주가 가득히 담긴

그릇이 있는지라
사람들이 신 포도주를 머금은 해면을
우슬초에 매어 예수의 입에 대니
예수께서 신 포도주를 받으신 후 가라사대
예수님(T2)
다 이루었다Es ist vollbracht
9곡 눅23:46
복음사가(T1)
예수께서 큰 소리로 불러 가라사대
예수님(T2)
아버지여 내 영혼을 아버지 손에 부탁하나

이다Vater, ich befehle meinen Geist in deine Hände
10곡 요19:30
복음사가(S, A, T1, B)
하시고 머리를 숙이시고 영혼이 돌아가시니라
11곡 Symphonia
12곡 종결Conclusio
주님의 수난에 경의를 가지고
일곱 말씀을 묵상하는 자는
하나님께서 평안하게 돌보시리
그의 은혜로 세상이 넘치도록
충만하게 영원한 생명 속에서

바흐 요한수난곡 2부 28곡, 코랄 : 그는 마지막까지 모든 것을 잘 살피셨다
Er nahm alles wohl in acht

14곡 베드로의 부인 시 나왔던 코랄 선율을 다시 인용하여 마지막까지 예수님이 보여주신 사랑의 의미를 노래한다.

그 마지막 시간에 그분은 모든 것을 잘
살피셨으니
당신의 어머니를 염려하시고
모실 사람을 정하셨다

사람들아, 올바로 행하라 아무 후회 없이
죽도록 스스로 한탄하지 않도록 하나님과
사람들을 사랑하라

바흐 요한수난곡 2부 30곡, 아리아(A) : 다 이루었다Es ist vollbracht

'예수의 죽음', '임종' 부분을 이루는 곡이다. 중간 부분에 비올라 다 감바 솔로와 알토 아리아가 나온다. 비올라 다 감바 독주가 주제를 제시하고 바소 콘티누오를 부드럽게 동반한다.

다 이루었다
고통당하는 영혼들의 위안이로다
슬픔의 밤은 마지막 때에 이르렀다

유다 출신의 영웅이 힘써 승리를 거두고
싸움을 마쳤도다
다 이루었다

그뤼네발트
'이젠하임 제단화' 내측 패널

1515, 목판에 유채 중앙 269×307cm, 날개 각각 232×75cm, 프레델라 76×340cm, 운터린덴 미술관, 콜마르

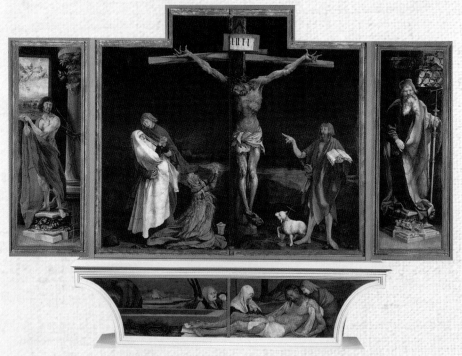

　　　　맥각통증* 환자의 치료와 간호를 주 목적으로 하던 성 안토니우스 수도원의 병원
에 그려진 프레델라와 겹 3면으로 구성된 제단화 중 중앙 패널로 온몸의 상처와 고문으로 비틀어진
십자가 위의 그리스도의 모습을 보며 병자들이 고통을 인내하고 용기를 얻게 하기 위해 그려진 작품
이다. 그러나 아이러니하게 마티아스 그뤼네발트Matthias Grünewald(1470/1528)도 흑사병으로 사망했다.
좌측 패널은 화살을 맞고도 죽지 않고 살아난 성 세바스티아노로 몸과 다리에 화살이 꽂혀 있다. 우측
패널은 많은 기적을 일으킨 성 안토니우스로 흑사병이 공기를 통해 전염되는 것을 상징하여 괴물이
코너의 창문을 뚫고 들어오려 하는데 성 안토니우스가 굳건히 지켜주고 있다. 프레델라 부분은 십자
가에서 내린 예수님의 시신을 애도하는 장면으로 중앙 패널에 등장했던 인물들이 그대로 나타난다.

*흑사병이 만연하던 당시 감염된 빵을 먹고 근육 경련과 피부 괴저가 일어나며 심한 통증이 동반된 병

그뤼네발트
'이젠하임 제단화' 중앙 패널

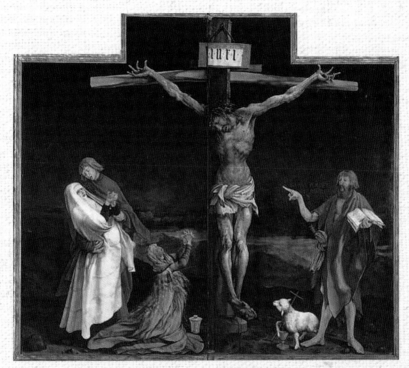

1515, 목판에 유채 269×307cm, 운터린덴 미술관, 콜마르

십자가의 예수님은 가시관으로 피투성이가 된 머리, 몸 전체에 가시와 채찍질로 인한 상처, 옆구리에 창으로 찔려 벌어진 상처, 손과 발의 못질한 곳으로부터 피가 흐르고 비틀린 몸, 꼿꼿이 굳은 손가락은 극한 상황의 고통을 그대로 전달해 주고 있다. 그러나 표정은 의외로 평안하여 이 그림을 보는 환자들로 하여금 고통 중에서도 평온함을 잃지 않고 이를 극복해 나갈 수 있도록 위안을 주고 있다. 특이하게 사도 요한과 세례 요한이 함께 등장하는데, 사도 요한은 성모를 부축하고 있으며, 이미 죽은 세례 요한은 "그는 흥하여야 하겠고 나는 쇠하여야 하리라."(요3:30)란 말씀을 펴 들고 예수님을 손가락으로 가리키고 있다. 어린 양은 그리스도가 하나님의 어린 양으로 흘리는 피가 잔에 담기고 있어 성찬 의식으로 연결된다. 막달라 마리아는 예수님 발에 향유를 부으며 회개하고 심하게 절규하는데 앞에 향유 단지가 놓여 있다.

바흐 요한수난곡 2부 39곡, 합창 : 거룩한 뼈들이여, 편히 쉬소서Ruht wohl, ihr heiligen Gebeine

예수님의 매장 장면으로 육신의 평안을 간구하며 장대하게 찬양하는 가운데 예수님의 수난을 마무리한다.

평안히 잠드소서 거룩한 몸이여	당신에게 마련된 더 이상의 고통이 없는 무덤은
이제 저는 더 이상 탄식하지 아니하오니	저에게 천국을 가져다 주고
평안히 잠드시고 저에게도 평안을 주옵소서	지옥을 닫습니다

바흐 요한수난곡 2부 40곡, 코랄 : 아, 주여, 당신의 사랑하는 천사를 보내시어

Ach Herr, lass dein lieb Engelein

바흐는 〈요한수난곡〉을 예수님의 죽음으로 마무리하고 싶지 않았기에 마지막 코랄에서 고통 없는 죽음의 안식 후 새로이 깨어나시도록 부활을 간구하는 찬양으로 마무리한다.

아 주님, 당신의 사랑하는 천사로 하여금	그때 저를 죽음에서 깨우시어
마지막 때에 저의 영혼을	저의 두 눈이 기쁨에 겨워서
아브라함의 품으로 데려가게 하사	하나님의 아드님이시며 나의 구원자이신
그 생명이 평화로운 잠 속에서	당신과 은혜의 보좌를 바라보게 하소서
아무 고통과 염려 없이	주 예수 그리스도여 저의 간구를 들으소서
고요히 새 날이 이를 때까지 쉬게 하소서	저는 당신을 영원히 찬양합니다

하이든 : '십자가 위의 일곱 말씀'Die sieben letzten Worte unseres Erlösers am Kreuze, Hob. 20:1A

1. 서주L'Introduzione(Maestoso ed Adagio)

장중하게 격렬한 동기로 시작하여 부드럽게 변하며 비극적인 이야기의 시작을 알린다.

2. SONATE I(Largo) : 아버지, 자신들이 저지르는 죄를 모르는 저들을 용서하소서

Pater, dimitte illis, non enim sciunt, quid faciunt

제1 바이올린에 의해 스포르찬도sforzando*와 피아노가 교차하며 으뜸가락이 도입되는 두 도막 형식을 이루고 있다.

*특정 음이나 화음을 갑자기 세게 강조하여 내는 음

고갱
'황색 그리스도'

1889, 캔버스에 유채 92×73cm, 올브라이트 녹스 미술관, 버팔로

폴 고갱의 종합주의 시기의 작품으로 브르타뉴 퐁타벤 지방의 트레말로 성당에서 보았던 상아 빛깔의 십자가 처형상을 보고 영감을 받아 그린 작품이다. 퐁타벤 지방 농촌의 가을 풍경을 그대로 노랗고 붉은 배경으로 사용하고 십자가라는 상징물을 신의 영역으로 전면에 부각하며 예수님을 소박하고 평온하게 묘사했다. 성모 마리아와 막달라 마리아, 그리고 갈릴리에서 온 여인은 모두 브르타뉴 전통 머리쓰개와 앞치마를 하고 앉아 기도하는데, 현실 세계의 신실한 여인들의 모습을 대표하고 있다.

3. SONATE II(Grave e cantabile Grave) : 너희들은 오늘 나와 천국에서 함께 있을 것이다
Amen dico tibi : hodie mecum eris in paradiso

나머지 악기의 스타카토 반주에 따라 제1 바이올린이 아름답게 주제를 연주하며 시작한다. 이어 제2 바이올린이 장조로 조바꿈한 주제를 연주하고 비올라와 첼로의 아름다운 피치카토가 울려 퍼진다.

4. SONATE III(Grave) : 여인이시여, 당신의 아들을 붙잡아 주소서
Mulier, ecce filius tuus, et tu, ecce mater tua

전형적인 소나타 형식이며, 어머니에 대한 사랑을 담은 주제가 명상적인 감정을 느끼게 한다.

5. SONATE IV(Largo) : 내 아버지 하나님, 당신은 왜 나를 버리시나이까
Eli, Eli, lama asabthani

3부로 나누어진 격렬하고 비극적인 전개를 보인다.

6. SONATE V(Adagio) : 목이 마르다Sitio

첼로의 피치카토 위에 제2 바이올린과 비올라가 주제를 이끌며 아름답게 이어가는 매력적인 곡이다.

7. SONATE VI(Lento) : 이제 다 이루었노라
Consummatum est

힘차게 시작하는 도입에 이어 제1 바이올린의 아름다운 주제가 이어진다.

8. SONATE VII(Largo) : 아버지, 이제 나의 영혼을 당신 손에 맡깁니다
Pater, in manus tuas commendo spiritum meum

약음기를 사용하여 부드럽게 시작한다.

9. 종곡(Presto e con tutta la forza) : 지진Il terremoto

분위기가 반전되어 네 개의 악기가 지진을 묘사하며 유니즌으로 빠르게 오르내리며 압도적으로 전곡을 마무리한다.

피카소
'십자가 처형'

1930, 캔버스에 유채 50×65.5cm, 피카소 미술관, 파리

파블로 피카소Pablo Picasso(1881/1973)는 입체주의를 창시하고 회화, 조각, 판화, 도예 등 미술 전반에 걸쳐 다재다능하고 독창적이며 도발적인 화풍으로 20세기 아방가르드를 선도해 나간 화가다. 이 작품은 십자가와 예수님을 아주 작게 그리고 주변에서 일어나는 여러 상황이 복잡하게 어우러져 〈게르니카1937〉와 같은 묘사 기법을 사용하고 있다. 예수님을 십자가에 못 박은 자를 큰 거인으로 묘사했고 옆구리를 창으로 찌른 백부장 롱기누스는 그 일부로 작게 그려 넣었다. 긴 사다리에 올라 못 박는 사람이 보이고, 두 도둑은 사다리 아래 떨어져 죽어 있다. 막달라 마리아는 십자가 곁에서 우는 모습이고, 성모 마리아는 우측에서 손을 높게 들고 기도한다. 그 아래 병사들이 제비 뽑기로 예수님의 옷을 나눠 가지려 하고 있다. 작가는 〈십자가 처형〉에서 모든 인류의 죄와 슬픔, 고통, 번뇌의 함수관계를 복잡하게 묘사하고 있다.

샤갈
'흰색 십자가 처형'

1938, 캔버스에 유채 155×140cm, 시카고 미술협회, 시카고

샤갈은 그가 태어났을 무렵 마을에 큰 불이 나 마을 사람들이 모두 불을 피해 떠났고 해산으로 거동이 불편한 샤갈의 어머니와 아기 샤갈도 침대에 누운 채 안전한 곳으로 옮겨졌다는 이야기를 어린 시절 어머니로부터 전해 들었다. 샤갈은 이 이야기를 배경에 담으며 늘 그랬듯 이 작품에서도 많은 이야기를 하고 있다. 중심의 야곱과 라반이 언약 징표로 쌓은 미스바의 돌무더기 위에 세워진 백색 십자가는 죄 없는 희생을 상징하며 하늘에서 내려오는 흰빛은 십자가를 따라 대각선으로 가로지르며 혼란의 상황에서 희망으로 가는 길을 비춰준다. 구약의 선지자들이 예언이 이루어지고 있음을 탄식하며 손을 치켜들거나 얼굴을 가리고 있다. 우측에는 회당에서 예배를 드리는 유대인이 보이는데, 팔에 나치 완장을 두른 독일 병사가 회당에 불을 지르고 있다. 좌측에는 붉은 깃발을 든 혁명가 집단의 약탈과 방화로 평온했던 유대인 마을이 혼란에 휩싸이고, 이를 피해 배를 탄 피난민들이 구조를 요청하며 표류하다 도착한 곳에서 율법 두루마리를 안고 자신의 정체성을 지킨다. 아기를 안고 탈출하는 어머니도 보인다. 그러나 두루마리가 땅에 떨어져 굴러다니고 돈주머니를 둘러맨 유다의 모습으로 상징되는 옛날 자신들의 조상이 저지른 죄로 인해 십자가에 달리신 그리스도가 어떤 도움도 주지 못하고 있다. 다만, 십자가 아래 메노라(촛대)의 불꽃이 밝게 타오르며 희망을 주고 있다.

요셉이 세마포를 사서 예수를 내려다가 그것으로 싸서
바위 속에 판 무덤에 넣어 두고 돌을 굴려 무덤 문에 놓으매
(막15:46)

그리스도의 수난 Ⅲ

랭부르 형제 '십자가에서 내림'

1416, 필사본 29.4×21cm, 콩테 미술관, 상티이

10
그리스도의 수난 Ⅲ

성모애가 Stabat Mater

세상에서 가장 큰 슬픔은 가족의 죽음일 것이다. 특히 자식의 죽음 앞에 선 어머니의 심정은 상상만으로도 가슴 아픈데 당사자는 오죽할까? 더구나 그 아들은 하나님께서 성령으로 주신 특별한 자식으로 죄를 지은 것도 아니고 인류의 죄를 대신한 기막힌 죽음이다.

'스타바트 마테르'는 '서 있는 어머니'란 뜻인데 이탈리아 시인 야코포네 다 토디 Jacopone da Todi(1236/1306)는 십자가에 매달려 죽는 아들을 그냥 서서 지켜보고만 있어야 하는 어머니의 비통한 심정을 20절의 3행 시로 노래한다.

비탄에 잠긴 어머니 서 계셨네
눈물의 십자가 가까이
아드님이 거기 매달려 계실 때에

탄식하는 어머니의 마음
어두워지고 아프신 마음을
칼이 뚫고 지나갔네

오 그토록 고통하며 상처 입은
그 여인은 복되신 분
독생자의 어머니

근심하며 비탄에 잠겨
그분은 떠셨네
귀하신 아드님의 처형을 보면서

그리스도의 존귀한 어머니의
이처럼 애통해 하심을 보고
함께 울지 않을 사람 누가 있으리

성모님이 이처럼
깊은 고통 겪으심을 보고
함께 통곡하지 않을 사람 누가 있으리

자기 백성들의 죄를 위하여
형벌들과 채찍들에 자신을 내맡기신
예수님을 그녀는 보았네

사랑하는 아들을 보았네

그가 쓸쓸히 죽어가며
영혼을 떠나 보내는 동안

사랑의 원천되시는 성모님이여
제 영혼을 어루만지사
당신과 함께 슬퍼하게 하소서

우리 주 그리스도의 사랑으로
제 감정을 당신께 동화시키시고
제 영혼을 밝고 너그럽게 하소서

거룩하신 성모님이시여
구세주께서 십자가에 못 박히신
그 상처를 제 마음에도 깊이 새겨주옵소서

제 모든 죄를 없애시고
저를 위해 고통스럽게 돌아가신
주님의 고통을 저도 나누게 하소서

제가 살아 있는 한 언제나 저를 위해
슬퍼해 주시는 주님을 애도하며
저도 함께 울게 하소서

십자가 곁에서 성모님과 함께 서서
성모님과 함께 울며 기도함이
제 소원이옵니다

동정 중의 동정이시여
제 간구함을 들으시고 저로 하여금

성모님의 신성한 슬픔을 나누게 하소서

제 마지막 숨쉬는 순간까지
당신의 아들의 죽음을
제 몸에 새기게 하소서

주님의 모든 상처 저도 입어
그 거룩한 피에 제 영혼이 취할 때까지
젖어 들게 하옵소서

정결한 성모 마리아님

주님의 무서운 심판 날에 저와 함께 계셔
제가 불꽃 속에 타서 죽게 하지 마옵소서

그리스도여 주님께서 저를 부르실 때
성모께서 제 보호자가 되게 하시고
주의 십자가가 저의 승리가 되게 하소서

제 육신이 쇠할지라도
제 영혼은 주님의 가호로 천국에서
주님과 함께하게 하소서
아멘

르네상스 시대부터 많은 작곡가들이 이 시에 곡을 붙여 〈성모애가〉란 제목으로 마치 누가 더 슬픈 곡을 만드나 경쟁하듯 애달픈 음악을 들려주고 있다. 예수님의 시신이 내려지면 모인 사람들 모두 슬퍼하며 애도하는 상황이 벌어진다. 화가들은 이 순간을 '애도Lamentation'란 주제로 묘사하는데 십자가에서 내림과 이어지는 상황이므로 십자가를 배제하고 거의 같은 등장인물이 예수님의 시신을 둘러싸고 슬픈 모습을 보여준다. 피에타Pieta는 '슬픔', '비탄'의 뜻으로 성모 마리아가 예수님의 시신을 무릎 위에 올려 놓은 모습을 기본으로 성모의 슬픔을 강조하고 있어 성모애가와 닮아 있다. 그림으로 전해주는 '애도'와 '피에타'의 순간은 너무나 애절한데, 슬프지만 아름다운 〈성모애가〉의 선율이 흘러 넘칠 때에는 예수님의 고귀한 죽음 앞에서 성결한 어머니의 마음의 상처를 달래주며 위로하는 듯하다.

페르골레시 : '성모애가_{Stabat Mater}'

조반니 바티스타 페르골레시_{Giovanni Battista Pergolesi(1710/36)}는 26세에 요절했지만 7년의 짧은 작곡활동에도 불구하고 이탈리아 바로크 시대의 오페라 부파_{Opera Buffa(희가극)}의 선구자로 알려진 천재 작곡가다. 그는 이미 나폴리 대지진 피해자들의 영혼을 위로하기 위한 미사곡을 작곡하여 큰 호응을 받은 바 있었는데 폐병이 악화되자 자신의 죽음이 임박했음을 감지하고 마지막 작품이라는 생각으로 슬퍼하실 어머니를 생각하며 〈성모애가〉를 작곡한다.

페르골레시는 야코포네 다 토디의 시를 12절로 축소하여 12곡을 붙이고 마지막 '아멘'으로 13곡을 구성한다. 〈성모애가〉는 합창 없이 두 명의 독창자(S, A)와 현악 합주에 의한 반주로 진행되는데, 간결하고 유창한 선율이 칸타빌레(노래하듯)로 흐르며 슬픔을 너무 아름답게 승화하고 있다. 특히 여덟 곡에 이르는 2중창에서 소프라노와 알토가 만들어 낼 수 있는 최고의 화음을 만끽하기에 충분하다. 슬픔이 이토록 아름답다면, 나는 기쁨보다 오히려 슬픔을 택하리라.

1곡 2중창(S, A) : 슬픔에 잠긴 성모_{Stabat Mater Dolorosa}

그라베의 느린 속도로 진행되며 현악기의 시작으로 소프라노와 알토가 교차하여 노래한다.

> 비탄에 잠긴 어머니께서 눈물 흘리며 서 계시네
> 십자가에 못 박히신 아드님 옆에

2곡 아리아(S) : 탄식하는 그녀의 마음을_{Cujus animam gementem}

> 탄식하고 슬퍼하며 예리한 칼이 꿰뚫었네
> 아파하는 그녀의 마음을

3곡 2중창(S, A) : 오 얼마나 슬프시고 고통스러우셨을까 O quam tristis et afflicta

외아들의 어머니는 복되신 그런 분이셨으나	얼마나 슬프시고 고통스러우셨을까

4곡 아리아(A) : 슬픔과 애통 속에 잠기셨네 Quae moerebat et dolebat

대조적으로 아주 밝은 곡이다. 트릴이 많이 나오며 밝은 분위기 속에 기교적으로 노래한다.

아들의 대속을 보고 계시는 신실하신 어머니께서는	슬픔과 애통 속에 잠기셨네

5곡 2중창(S, A) : 아들의 이런 소식 듣고 누가 울지 않으리 Quis est homo qui non fleret

라르고로 느린 곡이며 언뜻 들으면 세 개의 레치타티보가 연속되는 것처럼 보인다. 소프라노가 먼저 부르고 알토가 이를 받아 대응하듯 대화식 진행 후 마지막 부분은 함께 부른다.

그리스도의 어머니께서 그렇게 큰 고통을 겪고 계심을 보고	울지 않을 사람이 어디에 있겠느냐

6곡 아리아(S) : 어머니는 자기의 사랑스러운 친자식의 죽음을 바라보았다
Vidit suum dulcem natum moriendo

콘티누오와 현악 2부의 반주에 이끌려 매우 슬픈 선율로 진행된다. 칸타빌레의 극치를 이루며 마무리는 점점 느리게 그리고 조용히 사라져가듯이 꺼져간다.

어머니는 자기의 사랑스러운 친자식이 고독하게 목숨을 거두시는 것을 보았도다	이 얼마나 마음이 아팠겠는가

7곡 아리아(A) : 오 슬프도다 사랑의 샘이신 성모여 Eja mater fons amoris

오 슬프도다 사랑의 샘이신 어머니시여 이 몸도 당신과 함께	슬퍼할 수 있게 해주소서

8곡 2중창(S, A) : 나의 마음을 불타게 하여Fac ut ardeat cor meum

소프라노가 먼저 리드하고 통상적 대위법과 마찬가지로 다섯째 마디부터 알토가 주제를 반복하며 경쟁하듯 질주하여 가창력을 발휘하고 중간에 동시에 연주하는 트릴이 인상적이다.

주 예수 그리스도를 사랑함에 있어서 예수님의 마음에 들도록 해주소서
나의 마음을 불타게 하여

9곡 2중창(S, A) : 거룩하신 어머니, 간구하오니Sancta Mater, istud agas

소프라노가 먼저 선창하고 이를 받아 알토가 반복한 후 대위법의 기조를 유지하며 평화롭게 전원 풍의 선율로 이어진다. 두 성부의 화음이 돋보이는 곡이다.

거룩하신 어머니, 간구하오니 나의 마음에 깊이 새겨주소서
십자가 수난의 상처들을

10곡 아리아(A) : 그리스도의 죽음을 마음에 지니게 해주시옵고Fac ut portem Christi mortem

속마음을 명상적으로 아름답게 고백한다.

그리스도의 죽음을 마음에 지니게 해주시옵고 그의 상처를 기억하게 하소서
수난의 동참자 되게 해주시며

11곡 2중창(S, A) : 굴복하여 화염에 타지 않게 해주시고Inflammatus et accensus

4곡 '아들의 수난을 보는 비통'을 재현하는데, 좀 더 밝고 화려한 분위기로 노래한다.

동정녀시여, 심판 날에 죄에 굴복하여 당신을 통하여 저를 지켜주소서
화염에 타지 않게 해주시고

12곡 2중창(S, A) : 이 육신이 죽을 때Quando corpus morietur

첫 곡과 비슷한 분위기로 절망적 상황에서 아주 느리고 슬프게 '낙원의 영광Paradisi Gloria'을 누릴 수 있도록 간구하는데, 페르골레시 자신의 천국에 대한 소망과 염원을 담은 듯하다.

이 육신이 죽을 때 낙원의 영광이	나의 영혼에 주어지게 하소서

13곡 2중창(S, A) : 아멘Amen

매우 빠르게 대위법으로 진행되는데 웅장함보다는 매우 경직되고 다급하고 단호한 심정으로 '아멘'을 반복하며 마무리한다.

아멘

십자가에서 내림Deposition, Descent from the Cross

유대법에 따르면, 사망 시 시신은 24시간 이내 매장해야 하는데 다음날이 안식일이라 시신을 처리하는 일이 허락되지 않기에 당일 밤 예수님의 시신을 거두어 매장하는 절차가 아리마대 요셉과 니고데모에 의해 이루어진다. 아리마대 요셉은 유대의 산헤드린 공회의 회원이지만 예수님을 따르던 의로운 자로 공회가 예수님을 재판에 넘기는 결정에 동의하지 않았다. 아리마대 요셉은 빌라도에게 가서 예수님의 시신을 달라 하여 사다리를 가져와 십자가에서 시신을 내린다.(눅23:50~53) 니고데모는 바리새인으로 예수님으로부터 믿음으로 거듭남의 가르침 "하나님이 세상을 이처럼 사랑하사 독생자를 주셨으니 이는 그를 믿는 자마다 멸망하지 않고 영생을 얻게 하려 하심이라."(요3:16)라는 말씀을 받은 자다. 그들은 몰약과 침향 백 근 정도를 가지고 시신을 닦은 다음 세마포에 싸서 아리마대 요셉이 자신이 죽으면 묻히려고 준비해 둔 곳에 예수님을 매장한다.(요19:39~40)

십자가를 올림과 같이 예수님의 시신을 십자가에서 내리는 상황도 화가들에 의해 '십자가에서 내림Deposition'이란 주제로 여러 모습으로 다루어지고 있다. 보통 아

리마대 요셉은 예수님의 상체를 부축하고, 니고데모는 하체를 부축하며, 사도 요한은 어머니를 부탁한다는 마지막 말씀에 따라 오열하며 실신한 성모 마리아를 부축하고, 막달라 마리아는 시신의 발을 붙잡고 우는 모습을 보이며 엄숙하게 슬픔의 현장을 재현한다.

베이든
'십자가에서 내림'

1435, 떡갈나무 패널에 유채 220×262cm, 프라도 미술관, 마드리드

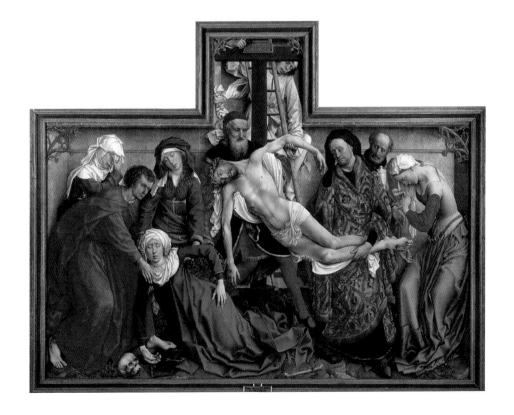

등장인물 부분화

당대 플랑드르 최고의 세밀화 전문 화가인 로히르 반 데어 베이든은 석궁 제작자 조합의 후원으로 이 작품을 그린다. 이 그림은 제단화가 아닌 특이한 형태로 가능한 한 십자가 크기를 최소화하고 세부적인 인물 묘사에 중점을 두어 모든 등장인물을 거의 실물 크기로 흐르는 눈물까지 섬세하게 묘사하여 마치 살아 있는 사람을 보는 듯한 착각을 불러일으키게 하는 플랑드르 세밀화를 대표하는 작품이다. 화면 중심에 예수님을 내리는 니고데모와 아리마대 요셉, 좌측에 성모를 중심으로 글로바의 아내 마리아와 살로메 마리아, 요한, 우측에 막달라 마리아 세 그룹으로 나누어 볼 수 있으며 슬픔의 현장에 동참한 인물 각각의 모습과 표정을 파악하므로 그들과 슬픔을 함께한다. 예수님 얼굴은 비극적이지만, 대리석 조각 같은 균형 잡힌 아름다운 몸에 시선이 맞춰진다. 니고데모는 유대인의 상징인 키파 Kippa를 쓰고 갖고 온 흰색 천으로 시신을 감고 상체를 부축하여 내리고 있으며, 아리마대 요셉은 다리를 부축하고 시선은 그리스도의 죽음이 승리의 서막임을 상징하는 아담의 두개골을 응시한다. "십자가의 그리스도의 고통을 성모가 함께했다."는 중세 교부 성 베르나르도St. Bernardo(1090/1153)의 주장에 따라 성모는 예수님의 시신과 동일한 각도를 이루며 실신하므로 아들과 고통을 함께 나눔을 묘

사한다. 요한과 글로바의 아내 마리아가 슬픈 표정으로 성모를 부축하며 살로메 마리아는 뒤에서 눈물을 흘린다. 막달라 마리아는 예수님의 발 끝에서 흐느끼며 울고 있다. 요한, 막달라 마리아 등의 붉은색 옷은 고난의 상징이며 보혈의 피를 의미한다. 모서리 네 곳의 석궁Crossbow 모양의 창살은 십자가의 상징이며 작품을 후원한 석궁 조합을 의미한다.

루벤스
'십자가에서 내림'

1612~4, 패널에 유채 421×311cm, 성모 마리아 대성당, 안트베르펜

이 작품은 원작인 소설보다 동화나 만화로 더 잘 알려진 〈플랜더스의 개〉의 마지막 장면에 나오는 그림으로 유명하다. 네로는 애견 파트라슈와 매일 우유배달을 하며 지나치던 성당의 제단화를 보고 싶었으나 금화 한 닢이 없어 볼 수 없었는데 죽기 직전 성당지기의 배려로 루벤스의 〈십자가를 올림〉과 발걸음을 옮겨 이 제단화를 본 후 그 앞에 쓰러진다. 네로는 소원을 이루어 행복하다고 고백하지만 추위와 굶주림을 견디지 못하고 파트라슈를 끌어안고 죽는다. 네로와 파트라슈는 성모와 같이 아기 천사들에 의해 하늘로 들어올려져 파트라슈가 끄는 우유 수레를 타고 천국으로 향하는 감동적인 엔딩이 기억난다. 루벤스의 〈십자가를 올림〉과 거의 비슷한 분위기의 3면 제단화 중 중앙 패널인데 날개를 접으면 성 크리스토퍼가 아기 예수를 업고 강을 건너는 모습이 그려져 있다. 크리스토퍼의 그리스 이름은 크리스토포루스Christophorus로 '그리스도를 어깨에 얹고 가는 자'란 의미에 따른 것이다. 내부 패널의 좌측 날개는 잉태한 마리아

의 엘리사벳 방문, 중앙은 이 그림으로 십자가에서 예수님을 내리고 있으며, 우측 날개는 아기 예수를 성전에 받치는 장면으로 모두 그리스도를 다루는 주제를 담고 있다. 〈십자가에서 내림〉은 이탈리아 체류 시 르네상스 시대 작품을 연구한 것에 영향을 받아 그린 그림으로 위풍당당한 예수님의 모습은 〈라오콘 군상〉의 모습이 연상되어 이교도와 기독교 사이의 벽을 허물고 있다. 요한이 십자가에서 예수님을 내리고 니고데모와 아리마대 요셉이 이를 돕고 있다. 성모는 창백한 얼굴로 아들의 시신 앞으로 다가오며 막달라 마리아와 글로바의 아내 마리아가 무릎을 꿇고 예수님 다리를 잡아 내린다. 그릇에 가시면류관과 옆구리에서 흐른 피가 담겨 있어 성찬과 연결된다. 등장인물 모두 다른 동작과 표정으로 바로크적 동적 움직임을 보여주고 있다.

렘브란트
'십자가에서 내림'
1634, 캔버스에 유채 158×117cm, 에르미타주 미술관, 상트페테르부르크

렘브란트는 〈십자가를 올림〉으로 큰 오해를 받았었는데 이 그림에서 예수님을 화면 중심에 위치하고 안정적인 삼각형 구도와 빛을 비추고 자신은 니고데모 뒤에서 돕는 자로 처리하므로 평자들의 불신을 만회한다. 예수님이 빛을 받으며 내려지고 있는데, 위로부터 내려온 빛으로 세상에 온 사람의 아들임을 강조하고 그 몸에서 빛이 뿜어져 나와 주위를 밝히지만 얼굴은 축 처져 땅을 향한다. 예수님을 끌어내리는 니고데모가 부각되는데, 역시 깊은 슬픔에 잠겨 시선을 아래를 향하고 있다. 아리마대 요셉은 뒷모습을 보이며 바닥에서 시신을 받을 준비를 하고 있다. 렘브란트는 힘들게 내리고 있는 니고데모의 중심이 흔들리지 않도록 뒤에서 돕는다. 한 청년이 사다리에 올라 촛불을 들고 예수님의 몸을 비추자 빛은 십자가 아래에서 두 갈래로 나뉘어 오른편은 아들의 죽음에 실신한 마리아와 이를 부축하는 무리들, 왼편은 세마포를 바닥에 깔아 수의를 준비하는 여인들을 비추고 있다.

멘델스존 : '8코랄칸타타Chorale cantata for soloist, chorus & strings'

　바흐가 생의 마지막 27년간 봉직한 라이프치히 성 토마스 교회에서는 바흐 사후 급속도로 바흐의 흔적을 지우는 움직임이 일어나 교회칸타타를 제외한 거의 모든 교회음악이 연주되지 않은 상태로 고전주의 시대가 지나가고 낭만주의 시대가 도래한다. 멘델스존은 바흐 연구가로 바흐 사후 100년 만에 〈마태수난곡〉을 발굴하여 재연주하므로 바흐의 교회음악이 재조명받게 한다. 또한 그는 바흐의 작품을 발굴하고 바흐가 사용했던 한스 레오 하슬러Hans Leo Hassler(1564/1612)나 게오르크 노이마르크Georg Neumark(1621/81)의 코랄을 낭만주의 스타일로 변형하여 오라토리오 및 칸타타에 사용한다.

　멘델스존의 〈코랄칸타타〉는 예수님의 수난을 주제로 3부 18곡으로 이루어지는데, 그중 절반 정도의 곡이 여덟 개의 코랄을 포함하고 있어 〈8코랄칸타타〉란 곡명을 붙였다. 1부는 바흐의 〈마태수난곡〉 전편의 수난 주제로 흐르는 레오 하슬러의 코랄 '오 피투성이로 상하신 머리'를 주 선율로 십자가의 예수님을 그리며, 2부는 이미 하늘로 올라가신 예수님을 찬양하고 있으며, 3부는 노이마르크의 코랄 '주님의 사랑을 받아들이는 자'를 주 선율로 신실한 믿음을 가질 때 하늘의 축복과 주님이 함께하심을 고백한다.

1부 : 오 피투성이로 상하신 머리O Haupt voll Blut und Wunden, c단조

1곡 오 피투성이로 상하신 머리O Haupt voll Blut und Wunden

2곡 당신, 치명적인 상처Du, dessen Todeswunden

3곡 내가 여기 당신과 함께 서서Ich will hier bei Dir stehen

4곡 우리에게 평화를 주소서Verleih' uns Frieden

2부 : 높은 하늘에서Vom Himmel Hoch, C장조

5곡 합창, 6곡 아리아, 7곡 코랄, 8곡 아리아, 9곡 아리오소, 10곡 마지막 코랄

3부 : 주님의 사랑을 받아들이는 자 Wer nur den lieben Gott lässt walten, a단조

11곡 1악장 코랄

내 주 당신은 나에게 좋고 필요한 일 모두 아시네 사람들의 길에서 벗어나게	또 내 자신의 집에서 벗어나 내가 당신 위에 집 짓게 하시고 당신만 믿게 하소서

12곡 2악장 코랄

사랑의 주님 순종하는 자 온종일 주님을 소망하는 자에게 십자가의 고난과 슬픔의 시간에서도	놀라운 일이 있으리라 높으신 하나님을 믿는 자 모래 위에 지은 집에 사는 자 아니네

13곡 3악장 아리아(S)

주는 참 기쁨의 시간을 알고 또한 유익한 시간을 잘 아신다 그가 우리에게 진실함을 찾으실 때	아무도 속일 수 없도다 우리가 알 수 없을 때에 주께서 오신다 그리고 주는 선한 일을 하시는도다

14곡 4악장 코랄

노래하라 기도하라 그리고 주님의 길로 나가라 너의 믿음대로 행하라	하늘의 축복을 믿으라 주가 너를 새롭게 하시리라 주님은 신뢰하는 자를 버리지 않으신다

15곡 합창 : 우리는 모두 하나이신 하나님을 믿습니다 Wir glauben all an einen Gott

16곡 합창 : 우리는 모두 예수님을 믿습니다 Wir glauben auch an Jesum Christ

17곡 합창 : 우리는 모두 신성한 영혼을 믿습니다 Wir glauben an den Heiligen Geist

18곡 합창 : 주 하나님 당신께 찬양드립니다 Herr Gott, dich loben wir

애도Lamentation

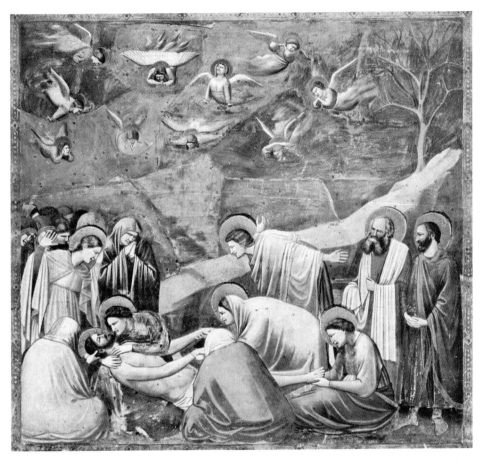

조토 '애도'　　　　　　　　　　　　　　　1304~6, 프레스코 200×185cm, 스크로베니 예배당, 파도바

애도를 주제로 한 그림을 대표하는 조토의 스크로베니 예배당의 프레스코화 연작 그리스도의 일생 중 한 장면이다. 이 작품이 유명한 것은 그리스도의 시신을 앞에 두고 애도하는 등장인물 각각이 연출하는 앞모습, 옆모습, 뒷모습, 선 자세, 앉은 자세, 구부정한 자세와 손 동작 모두 다르고 표정 또한 모두 다르다는 점에 있다. 인물뿐 아니라 하늘에서 이 광경을 지켜보는 열 천사의 모습도 팔을 활짝 벌리고, 손을 모으고 기도하고, 하늘을 쳐다보며 울고, 팔을 펴고 아래를 내려다보고, 옷으로 눈물을 닦고, 손으로 얼굴을 괴는 등 하나같이 다른 천사의 모습과 표정에서 인간의 슬픈 감정이 배가되고 있다.

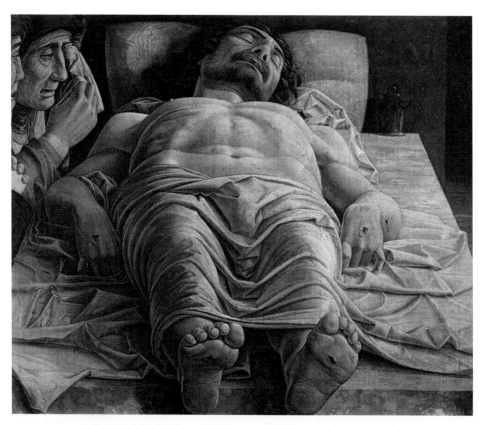

만테냐 '그리스도의 죽음을 애도함' 1490, 캔버스에 템페라 68×81cm, 브레라 미술관, 밀라노

투시도 기법은 인체나 사물을 화면과 평행하게 배치하는 방식이 아니라 경사지게 또는 직각으로 배치하는 것으로 줄어들어 보이게 하는 단축법Scorcio을 적용하여 대상물에 발전, 돌출, 후퇴, 부유의 효과를 주어 강한 양감과 동적인 운동감을 부여하는 표현법인데 르네상스 시대 원근법과 함께 시작되었다. 미켈란젤로의 시스티나 예배당 천장화에서 분주하게 창조 작업을 지휘하시는 하나님의 모습에도 이 기법을 사용하고 있다. 만테냐는 이 작품에 단축법을 적용하여 발 아래서 누운 모습을 올려다보므로 발바닥에서 못자국을 볼 수 있도록 한 독특한 구도와 강렬한 명암대비로 시신과 수의의 주름까지 묘사하고 있다. 그는 조각가인 스승의 영향을 받아 실제 예루살렘 성묘 교회의 예수님 시신을 안치했던 대리석(도유석)과 같은 색상으로 맞추어 마치 대리석 조각을 보는 듯한 사실적인 묘사를 하고 있다. 우측의 향유병은 예수님의 시신이 향기로 덮여 있음을 의미한다.

미켈란젤로와 피에타_{Pieta}

미켈란젤로 '피에타'

1499, 대리석 174cm, 성 베드로 성당, 바티칸

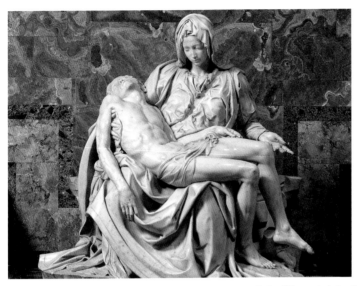

미켈란젤로는 6세 때 어머니를 잃고 유모에게 맡겨져 양육되는데, 유모의 남편이 돌을 가공하는 석공이었기에 어려서부터 돌을 만지고 다듬으며 자란다. 13세 때 이미 〈계단의 성모〉 부조에 어머니를 그리는 마음을 담으며 '피에타'는 그의 조각 작품의 주요 주제로 자리잡게 된다. 이 작품은 미켈란젤로가 24세에 완성한 것으로 당시 평자들은 놀란 나머지 이 무명의 젊은 조각가에 대해 의심하기도 했다. 이에 미켈란젤로는 마리아의 어깨부터 몸으로 걸치는 대각선 띠에 '피렌체인 미켈란젤로 부오나로티가 제작했음MICHELANGELUS BUONARROTUS FIORENTINUS FACIEBAT'이란 글자를 새겨 넣으며 존재감을 과시한다. 조각Sculpture은 라틴어 스쿨페레Sculpere(덜어내다, 잘라내다)에서 유래한 말로 미켈란젤로는 "조각상은 작업 이전에 이미 대리석 돌덩어리 속에 간직되어 있다. 나는 단지 깎고 다듬어 심사숙고한 바를 끄집어 냈을 뿐이며, 이 작업을 할 때 가장 행복하다."고 고백하며 시스티나 예배당에서 프레스코화 작업을 하던 기간을 제외하고 죽기 직전까지 피렌체에 머물며 끌과 망치를 손에서 떼지 않고 최후의 미완성 작품 〈론다니니의 피에타〉에 몰두했다. 미켈란젤로의 〈피에타〉의 예수님은 온갖 고문으로 수척해진 몸과 손과 발의 상처와 못자국까지 사실적으로 묘사되어 그 고통까지 느낄 수 있다. 평온히 잠든 모습에서 하나님의 뜻을 이루심에 대한 감사를 엿볼 수 있으며 균형 잡힌 몸매와 처진 한쪽 팔, 너무나 평화로운 얼굴 등 이후 시대 모든 회화나 조각 표현의 기준으로 자리잡게 된다. 축 늘어진 팔은 그리스·로마 시대 부조에 나타나는 전사한 영웅의 팔 모양을 재현한 것으로 칼을 들고 용맹스럽게 싸우던 영웅의 팔이 죽음과 함께 상실되는 용맹의 비통함을 상징하는 것으로 본다. "신의 어머니는 지상의 어머니처럼 울지 않는다."란 작가의 말대로 성모는 왼손 바닥을 하늘로 향하므로 아들을

그의 아버지께 돌려드린다는 의미를 나타내고 있다. 그 누구도 알지 못할 슬픔을 마음속으로 삭이며, 절제된 모습으로 명상에 잠긴 듯한 무표정에 가까운 고요한 얼굴에서 아들의 죽음을 하나님의 고귀한 뜻으로 받아들이는 위대한 순종이 담담하게 표현되고 있다. 마리아를 젊은 처녀의 얼굴로 묘사한 것에 대해 당시 화단에서 비현실적이라 비난했지만, 단테의 《신곡》에 심취했던 미켈란젤로는 《신곡》의 천국편 33곡 베르나르도 성인의 성모 마리아께 드리는 기도의 첫 시절 '동정 어머니시여, 당신 아들의 따님이시여, 피조물 중에 가장 겸손하고 가장 높으신 이여'에 근거한다며 자신의 주장을 굽히지 않았다. 이 작품 이후에도 미켈란젤로에게 〈피에타〉는 희미한 기억 속의 어머니에 대한 사랑과 사모했으나 이루지 못한 사랑의 대상에 대한 표상이다. 그는 조각가로 생을 마감하는 순간까지 각별한 마음으로 네 개의 의미 있는 피에타를 남기므로 〈피에타〉는 미켈란젤로의 자서전이기도 하다.

미켈란젤로 '콜론나의 피에타 연구'

1538, 검정 분필 29.5×19.5cm, 이사벨라 스튜어드 가드너 미술관, 보스턴

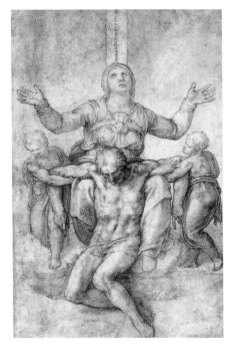

비토리아 콜론나Vittoria Colonna(1492/1547)는 미켈란젤로보다 15세 연하의 귀족 출신 여인으로 40대 중반에 과부가 된 후 미켈란젤로와 종교적·철학적 관심을 공유하며 교류하게 되어 미켈란젤로가 우정의 징표로 그녀에게 이 소묘를 헌정한다. 이 작품을 받은 콜론나는 "신앙을 갖고 계신 분은 모든 것이 가능하다."고 격려하며 조각으로 제작해 줄 것을 요청했다. 그러나 미켈란젤로는 구설에 휘말리기를 원치 않았으므로 콜론나 생전에 이를 실행에 옮기지 않는다. 로마네스크 방식의 성 삼위일체 도상과 같은 구도에서 보좌에 앉아 계신 하나님 대신 성모가 십자가에 못 박혀 돌아가신 그리스도를 들어올리는 새로운 구도로 전환을 시도한다. 두 천사가 팔을 잡고 성모가 양다리로 지지하며 일으켜 세우는 모습은 죽음을 통해 다시 성모의 몸에서 태어난 그리스도의 모습이며 이는 부활을 통한 영생의 소망으로 연결된다. 성모는 두 손을 들어올려 슬픔을 표시하는 오란스Orans 자세를 취하고 있고 다리는 마치 그리스도의 보좌처럼 보인다.

미켈란젤로
'피렌체의 피에타'

1550, 대리석 226cm, 피렌체 두오모 박물관

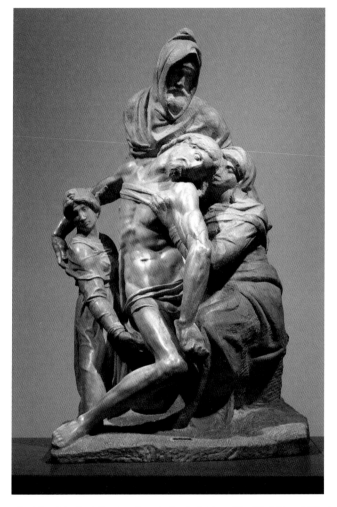

〈피렌체의 피에타〉는 미켈란젤로 자신의 무덤 장식을 위한 작품이다. 전통적인 '피에타' 도상인 아들의 시신을 무릎 위에 놓고 바라보는 형태가 아닌 서로 도와 뒤에서 일으켜 세우는 모습으로 십자가에서 내림과 애도와 매장이 결합된 작품이며 미켈란젤로의 종교관 "신앙에 의해서만 의롭게 된다는 점과 하나님에 의해서만 구원받을 수 있다. 그럼에도 그리스도를 믿고 그와 같이 되기를 원하는 사람들은 서로 도와가며 살아야 한다."가 그대로 나타나 있다. 예수님의 시신은 뒤틀려 경직되고 뻣뻣해진 모습이며 이를 뒤에서 니고데모가 서서히 끌어올리고 성모는 눈을 감고 자신의 볼로 예수님의 얼굴을, 무릎으로 몸을 지지한다. 막달라 마리아는 옆에서 오른손으로 예수님의 다리를 받치고 있다. 니고데모를 부각시킨 것은 예수님 사후 니고데모가 〈누가의 성스러운 얼굴〉을 조각하여 조각가의 우상으로 숭배받았다는 전승에 기초해 조각가인 자신을 대신하여 니고데모를 높이 세워 놓고 있다.

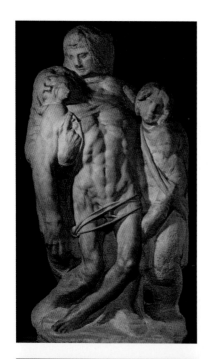

미켈란젤로 '팔레스트리나의 피에타'
1555 착수, 대리석 251cm, 아카데미아 미술관, 피렌체

〈팔레스트리나의 피에타〉는 〈피렌체의 피에타〉에서 니고데모의 위치를 성모로 대체하고 막달라 마리아가 옆에서 부축하는 후반기 피에타의 공통적 모습인 죽음에서 일으켜 세우는 형태의 작품이다. 두 여인이 슬퍼하는 표정을 더 이상 구체화하지 않고 두 여인과 예수님 사이를 분리하지 않은 한 덩어리 상태로 오랜 기간 미완성 작품으로 남겨둔 것 또한 작가의 특별한 의도를 담아 '미완Non finito의 미'를 추구한 것으로 추측된다. 이 작품은 1555년 착수한 것으로, 메디치 가문의 별장인 팔레스트리나에서 발견되어 〈팔레스트리나의 피에타〉로 불린다.

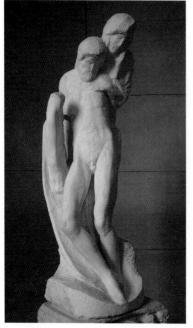

미켈란젤로 '론다니니의 피에타'
1564, 화강암 195cm, 스포르체스코 성, 밀라노

〈론다니니의 피에타〉는 〈피렌체의 피에타〉에 금이 가면서 자신의 묘에 사용할 새로운 작품으로 죽기 6일 전까지 작업하던 미켈란젤로 최후의 미완성 작품이다. 미켈란젤로는 〈콜론나의 피에타 연구〉 소묘에 큰 애착을 갖고 있었고 이를 조각화해 달라는 콜론나의 부탁 또한 마음 한구석에 담아두고 있었기에 자신의 마지막 작품으로 이 소묘에 기반한 〈론다니니의 피에타〉를 조각한다. 소묘의 콘셉트에 따라 성모가 높은 위치에서 몸을 조금 구부리며 밀착하여 예수님을 안아 일으키는 모습으로 어머니와 아들의 사랑에 의한 정신적 융합을 시도한다. 그리스도는 이전 작품과 같이 근육질의 균형 잡힌 몸매가 아닌 마르고 허약한 모습으로 신으로의 그리스도가 아

닌 평범한 인간의 대표자로 묘사된다. 게오르크 짐멜Georg Simmel(1858/1918)이 "영혼이 거기에 대항해서 자신을 지켜야만 할 일체의 물질적 소재는 더 이상 보이지 않으며, 육체는 자신의 독자적인 가치를 지키려는 투쟁을 이미 포기했고, 현상은 비물질적·영적인 성격을 띠고 있다."라고 평했듯 생의 마지막 순간의 작가 자신의 모습이기도 하며, 르네상스의 영웅적 인간 대신 실존적·사실적 인간을 찾아가는 거장의 인간 탐구 순례의 마지막 종착점에 이른 작품이기도 하다. 미켈란젤로는 조각가, 화가, 건축가로 각 분야에서 최고의 걸작을 남기며 미술사에 그 누구도 이루지 못한 성취를 이루고 89세 생을 마감하기 직전까지 망치와 끌을 잡고 〈론다니니의 피에타〉를 조각한다. 교황도 함부로 하지 못할 정도로 당대 최고의 예술가로 명성을 누리지만, 그럴수록 하나님으로부터 점점 멀어져 가고 있는 자신을 발견하고 끝내 솔로몬 왕과 같이 그 모든 것이 헛되고 오직 십자가 상의 그리스도의 거룩한 사랑이 최고의 가치임을 고백하고 있다.

"내 인생 여정은 모두 끝났으니
거친 항해를 통해
나약한 육신을 통해
정박할 평범한 항구를 통해
모든 행동의 원인과 이유를 통해
선함과 악함을 통해
예술을 통해 이룩한 열정적인 환상은
나 자신과 형상을 위한
절대권력을 만들었지만,
확신하는 것은 죄로 가득했던 나의 삶
모든 사람의 바람과 반대되었던 삶
내 탐미적인 생각 중 다가오는 것은
한때는 즐거웠으나, 또 다른 때는 허망한 것
죽음을 향해 내가 나아가니
한때는 확실했으나, 지금은 두려운 것
내 작품과 조각은 모두 헛된 것일 뿐
거룩한 사랑 앞에서는 무의미한 것
우리를 안아주시는 십자가에서 벌리신
그분의 팔에 비한다면"
ㅡ미켈란젤로 소네트 283번, 1554년

미켈란젤로의 묘, 산타 크로체 성당, 피렌체

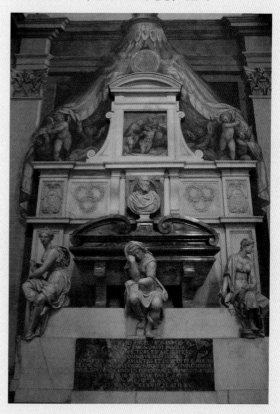

로맹 롤랑Romain Rolland(1866/1944)이 "천재가 있다는 것을 믿을 수 없는가? 천재가 무엇인지 도무지 알 수 없는가? 그렇다면 미켈란젤로를 보라."고 토로한 바와 같이 피렌체 산타 크로체 성당에 있는 미켈란젤로의 묘를 장식한 조각이 그가 천재임을 대변하고 있다. 상단은 피에타를 중심으로 푸토들이 그려져 있고, 그 아래 눈을 감고 있는 미켈란젤로의 흉상과 좌우 세 개씩의 월계관이 그의 세 가지 재능에 대한 승리의 삶을 축하하고, 그 아래 화가, 조각가, 건축가를 상징하는 도구를 든 세 여신이 생각에 잠겨 미켈란젤로의 고뇌를 묘사하고 있다. 하단의 묘비명은 눈을 감고 있는 흉상의 의미를 더해주며 분주했던 삶으로부터 평안한 영면을 취하고 있다.

"아무것도 보지 않고, 아무것도 듣지 않는 것만이 진실로 내가 원하는 것이라오.
그러니 제발 깨우지 말아다오. 목소리를 낮춰다오."

반 고흐 '피에타'

1889, 캔버스에 유채 74×62cm, 라이크스 미술관, 암스테르담

빈센트 반 고흐Vincent van Gogh(1853/90)는 목사의 아들로 태어나 자신도 목사가 되려고 전도사 일을 하다 그림으로 하나님을 예찬하고 복음을 전달하는 화가의 길로 전환해 사망할 때까지 10년간 불 같은 열정으로 작품활동을 했다. 〈피에타〉는 고흐가 죽기 1년 전 귀를 자르는 자해를 한 후 생 레미 정신병원에 입원하여 그린 작품으로 한 세대 전 들라크루아의 〈피에타〉를 보고 그 모작으로 그린 그림이다. 세상에 오시어 모진 고통을 겪고 십자가에 못 박혀 돌아가신 예수님이 마침내 어머니 품안에서 평온한 휴식을 취하는 모습으로, 당시 고흐의 그림은 세상 사람들에게 이해받지 못해 가난에 지친 삶이지만 타오르는 열정에 의한 내적 갈등을 이 그림에서 소용돌이치듯 꿈틀거리는 강렬한

붓 터치로 발산하고 있다. 성모는 죽어서야 어머니 품으로 돌아온 아들을 두 팔로 감싸며 슬픔의 미소를 짓고 있다. 밝고 노란 배경은 그리스도의 부활과 자신의 새로운 삶에 대한 소망을 의미하며 자신의 삶이 순례자임을 고백하고 있다.

> "우리의 삶이 순례자의 길이라는 믿음은 매우 오래된 선한 믿음이다.
> 그것은 우리가 이 땅의 이방인이지만, 하나님 아버지께서 우리와 함께 계시니
> 우리는 절대 외롭지 않다는 뜻이기도 하다.
> 우리는 순례자고 지상에서 우리의 삶은 천국으로의
> 기나긴 여정에 불과하기 때문이다."
> —빈센트 반 고흐

매장Entombment

라파엘로 '매장'

1507, 목판에 유채 184×176cm, 보르게세 미술관, 로마

16세기 들어 매장은 시신을 관에 넣는 입관 장면보다 시신 운반 장면에 초점을 맞추고 있다. 그 이유는 많은 등장인물을 동원하여 다양한 동작과 표정을 묘사할 수 있고, 배경 등 풍경을 자유롭게 넣을 수 있기 때문이다. 예수님 시신의 두 손과 발, 옆구리에서 피가 흐르고 있는데, 미켈란젤로의 〈피에타〉의 예수님 모습과 흡사한 것으로 보아 당시에 〈피에타〉가 화가들에게 끼친 영향력을 짐작할 수 있다. 요한이 예수님의 다리 부분을 들고 있지만 상체는

니고데모와 아리마대 요셉이 아닌 건장한 남성으로 대체하여 전통 도상을 탈피해 자유롭게 표현하고 있다. 성모 마리아는 실신하여 다른 마리아의 부축을 받고 있으며 막달라 마리아가 예수님 시신에 다가와 만지려 하자 시신의 상체를 부축하던 한 남자가 막달라 마리아를 노려보며 발을 밟아 제지하는 듯 보인다. 멀리 골고다 언덕 위에 빈 십자가 세 개가 보이며 땅에서 자라난 파란 풀잎은 예수님의 부활을 암시한다.

카라바조 '매장'

1602~3, 캔버스에 유채 300×203cm, 바티칸 회화관

테네브리즘 기법으로 어두운 배경에 인물이 더욱 부각되는 효과를 보인다. 시선은 두 손을 든 여인으로 시작하여 대각선 방향으로 막달라 마리아, 성모 마리아, 니고데모, 요한을 거쳐 예수님의 얼굴에서 한 번 멈춘 후 하향 곡선을 그리며 늘어진 오른 팔을 따라 석관의 모서리와 식물에 다다른다. 역시 예수님의 오른팔은 미켈란젤로의 〈피에타〉 같이 축 늘어져 상실감과 비통함을 상징하며, 상체를 받쳐 든 요한은 손으로 예수님의 옆구리 상처 부위를 강조하고 있다. 다리를 받쳐 들고 있는 니고데모의 얼굴은 그림의 정중앙에 위치하여 예수님을 죽인 데 대한 원망스러운 눈초리로 관람자를 응시한다. 성모는 수녀 복장으로 팔을 벌려 모든 것을 받아들이는 포용의 자세를 취하며, 막달라 마리아는 고개를 숙이고 울고 있다. 글로바의 아내 마리아는 손을 들어 오란스Orans 자세로 비

통함을 표시하며 하늘을 쳐다보고 하나님께 도움을 요청한다. 니고데모의 얼굴에서 그대로 내려와 석관 뚜껑의 모서리가 화살 같이 정면 관람자 쪽으로 다가오고 있다. 마치 "누가 그를 죽였는가? 혹시 당신은 아닌가?"라고 묻는 듯이. 석관 위의 예수님의 몸은 성찬식 테이블에 올려진 빵으로 묘사되고 거의 모든 등장인물이 머리를 숙이는 자세를 취하고 있다. 이는 가톨릭의 화체설을 뒷받침하고 있으며 트렌트 공의회에서 정립한 미사전례의 성체거양(빵과 포도주를 들고 축사 후 높이 들어올려 보이는 것) 때 모두 머리를 숙이라는 지시에 의한 것이다. 그 아래 식물의 파란 잎은 새로운 생명인 부활을 암시하고 있다.

루벤스 '매장'　　　　　　　　　　1612, 캔버스에 유채 131.1×130.2cm, 폴게티 미술관, LA

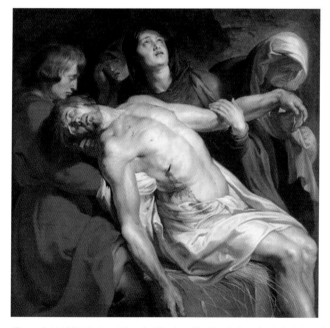

루벤스와 베이든의 〈십자가에서 내림〉이 강한 인상을 남기는 것은 성모의 청색 옷, 예수님의 흰색 수의, 요한의 붉은색 옷의 낯익은 조화(프랑스 국기의 3색)에 기인한 것 같다. 〈매장〉에서도 동일한 채색으로 스토리가 이어지는 듯한 연작의 효과를 주고 있다. 이 작품은 예수님의 옆구리 상처를 정중앙에 위치시켜 흐르는 피에 시선이 집중되도록 하고 있다. 바닥에 깔린 밀짚은 성찬식의 빵을 상징하는 것으로 예수님의 몸과 성찬을 연결하고 있다. 요한은 기도하는 자세로 두 손을 모아 시신을 받치고 있으며, 성모는 하늘을 바라보며 하나님께 도움을 구한다. 막달라 마리아는 뒤에서 눈물을 흘리며, 성모의 이복 언니 글로바의 아내 마리아는 손으로 머리를 받치고 기도한다. 루벤스의 또 다른 〈매장〉으로 카라바조의 〈매장〉을 모작한 작품은 글로바의 아내 마리아의 위치에 아리마대 요셉을 배치하고 있다.

렘브란트 '그리스도의 매장' 1636~9, 캔버스에 유채 93×70cm, 뮌헨 고전회화관

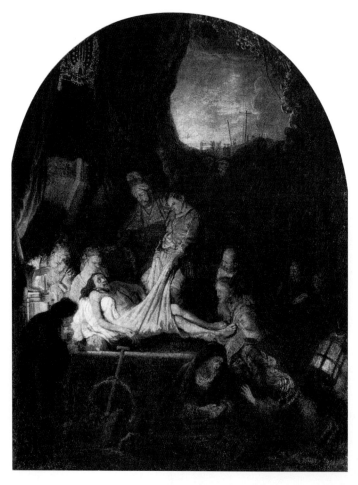

렘브란트는 저녁 때 예수님을 무덤에 묻는 장면(마27:57, 막15:42)에 근거하여 어둡고 침울한 분위기의 매장을 주제로 드로잉을 포함하여 다섯 개의 작품을 남기고 있다. 이 작품은 매장의 전통 도상에 따라 예수님을 아리마대 요셉의 무덤에 묻는 상황으로 그림 속의 세 개의 빛이 화면을 셋으로 구분한다. 무덤 밖 골고다 언덕 위에 세 개의 빈 십자가가 희미한 석양 빛을 받으며 서 있어 예수님의 시간이 다했음을 알려준다. 아리마대 요셉이 들고 있는 횃불이 예수님의 시신을 훤히 밝히며 제자들이 시신을 안치하고 있다. 예수님의 옆구리를 찌르고 신앙고백을 한 백인대장이 예복을 입고 서서 신앙심을 표시하고 있다. 동굴 입구 어둠 속에서 이 광경을 지켜보며 두 손을 모으고 절규하는 한 남자는 예수님을 부인하고 죄를 뉘우치는 베드로로 보인다. 우측 등불은 이 현장에 모인 세 여인을 비추고 있는데, 성모는 아들의 매장을 차마 볼 수 없어 등을 돌리고 주저앉아 있고, 두 명의 마리아도 절규하며 시선을 피하고 있다.

프란스 프란켄 2세 '조롱당하시는 그리스도' 1620, 동 패널에 유채 36×28cm, 개인소장

같은 형식의 그리스도 수난 시리즈지만 동판에 유화 물감을 사용한 점이 특이하다. 중앙은 빌라도의 판결 직전 군중들로부터 예수님이 비난받는 장면으로 군중들은 모두 사악한 모습을 하고 예수님을 "십자가에 못 박으라!"고 외친다. 주변의 상단 가운데 하늘을 상징하는 구름 속의 하나님은 이 모든 상황을 지켜보시며 양손으로 해와 달을 가리키시면서 전능하심을 표시하고 계신다. 우측의 십자가의 죽음에 슬피우는 측근들과 좌측의 부활하시는 예수님 모습에 병사들이 혼비백산하는 상황을 대비시키고 있다. 하단은 지옥의 모습으로 예수께서 부활하시기 전 림보로 내려가시어 구원받지 못한 영혼을 구원하셨다는 전승에 따르고 있다. 네 코너에 4복음사가가 자신이 본 그리스도의 수난 이야기로 복음서를 쓰고 있는데 우측 상단의 마태는 천사의 도움을 받고 있다.

PART 04

새 하늘과 새 땅

나는 부활이요 생명이니 나를 믿는 자는 죽어도 살겠고
무릇 살아서 나를 믿는 자는 영원히 죽지 아니하리니
(요11:25~26)

그리스도의 부활,
부활 후 행적

랭부르 형제 '그리스도의 부활'
1416, 필사본 29.4×21cm, 콩테 미술관, 상티이

11

그리스도의 부활,
부활 후 행적

부활Resurrection**의 의미**

　그리스도의 십자가 죽음과 부활은 인간의 죄와 죽음의 문제에 대한 하나님의 가장 완벽한 답변이며 증거다. 부활이 없었다면 성탄은 한 아기의 탄생이요, 십자가는 한 젊은이의 의미 없는 죽음에 불과하고 복음 자체를 더 이상 설명할 수 없었을 것이다. 당시 유대인들의 사후 세계 개념은 세상의 마지막 보편적인 구원이 오기 전에는 부활이 있을 수 없다고 믿었다. 제자들은 로마의 압제에서 자신들을 해방시켜 줄 새로운 다윗 왕을 기대하며 모든 것을 버리고 예수님을 따라 나섰지만, 결국 죄인으로 십자가의 죽음을 맞이하는 예수님의 최후를 보며 리더에 대한 기대가 실망으로 변한다. 예수님을 따르며 봤던 이적은 모두 우연이 되었고 예수님의 가르침 또한 모두 공허한 말로 잊혀져 각자 생업의 장으로 흩어진다.

예수님이 유대인 지도자들에 의해 십자가 처형을 당하신 궁극적인 이유는 유대인의 왕이란 말과 그들의 율법에 벗어난 행위에 대해 신성모독죄를 적용했기 때문이다. 이는 하나님 자신에 대한 신성모독이기에 하나님은 예수님의 부활로 예수님의 발언을 공식적으로 입증해 주시고 자신의 존재를 계시하신다. 예수님의 부활은 제자들에게도 믿을 수 없는 사건이었으며 예수님을 따르던 여인들이 향유를 준비하여 무덤을 찾아간 것에서도 알 수 있듯 그녀들도 예수님이 부활하시리라고는 상상도 하지 못한 것으로 보인다. 성경에는 무덤을 찾은 마리아란 이름을 가진 여러 명의 여인들이 등장하는데, 예수님의 죽음과 애도의 현장에 성모 마리아와 함께 있던 일곱 귀신 들린 여자로 예수님의 고침을 받은 막달라 마리아, 사도 요한과 큰 야고보의 어머니며 세베대의 아내인 살로메 마리아, 작은 야고보와 요셉의 어머니며 글로바의 아내인 마리아가 있다. 4복음사가들은 부활의 상황에 등장하는 사람과 상황을 달리하여 다음과 같이 전하고 있다.

　　마태의 기록에 따르면, 두 명의 마리아가 무덤을 찾자 천사들이 예수님의 부활을 알리매 바로 무덤을 떠나 제자들에게도 알리러 가는 도중 예수님을 만나 발을 붙잡고 경배하니 예수님께서 "무서워하지 말라."(마28:1~10)고 말씀하신다. 두 여인은 부활의 현장에서 무서움, 두려움보다 대단한 경외심을 느끼며 예수님의 발을 직접 만지는 친밀함도 경험한다. 마태의 기록은 그리스도를 향한 경외심에 무릎 꿇고 경배하는 미사란 예배 형식의 근거가 된다.

　　마가의 기록에 따르면, 세 명의 마리아가 무덤 속의 예수님 시신에 바를 향품을 미리 사두었다가 이른 새벽 그것을 가지고 돌로 된 무거운 무덤 문을 어떻게 열 것인지 걱정하며 무덤을 찾아간다. 무덤에 다다라 보니 놀랍게도 그녀들의 걱정거리였던 무덤 문이 이미 열려 있었다. 그리고 더욱 놀라운 것은 흰옷 입은 청년(천사)이 전해준 예수님의 부활 소식이다. 여인들은 너무 놀란 나머지 도망치며 아무 말도

하지 못한다.(막16:1~8)

누가의 기록에 따르면, 네 명의 마리아가 향품을 가지고 무덤을 찾아가는데 무덤을 막았던 돌이 옮겨져 있고 시신이 보이지 않기에 당시 도굴이 심했으므로 도굴당한 것으로 생각하게 된다. 이때 천사가 부활 소식을 전하며 인자가 십자가에 못박히시고 3일 만에 살아나시리라 하신 말씀을 상기시키자 여인들은 그 말씀을 기억하고 제자들에게 알린다. 그러나 모두 믿지 않고 베드로만 무덤으로 달려간다.(눅24:1~12) 누가는 예수님의 부활을 생전의 말씀에 따라 당연히 이루어져야 할 일이 이루어졌음을 담담하게 기록하고 있다.

요한의 관점은 사뭇 다르다. 먼저 막달라 마리아 혼자 무덤에 와서 돌이 옮겨진 것을 보고 베드로와 요한에게 가서 무덤을 찾지 못했다고 이야기한다. 이에 베드로와 요한이 무덤에 가서 세마포가 접혀 있음과 머리를 쌌던 수건이 다른 곳에 놓여 있음을 보고 도굴이 아니고 부활하심을 확인하고 돌아간다.(요20:1~10) 즉, 천사가 전하는 부활 소식이 아닌 현장 상황으로 예수님 부활의 증거를 추리한 것이다. 이때 부활하신 예수님께서 무덤 밖에서 울고 있던 막달라 마리아에게 동산지기의 모습으로 나타나시어 "마리아야"하고 부르신다. 마리아가 "랍오니Rabboni"(큰 선생님, 라브 또는 랍비의 극존칭)라 대답하며 다가가 만지려 하자 예수님은 "Noli me Tangere"(나를 붙들지 말라)라고 하신다.(요20:11~18)

이후 예수님은 부활을 증거하시기 위해 개인과 그룹에게 여러 장소, 다양한 환경에서 직접 나타나시고, 특히 믿음이 약한 제자들에게 증거하시며 하늘로 오르시기까지 40일간 마지막으로 제자들을 가르치신다.

두초
'지옥으로 내려오심'
1308~11, 목판에 템페라 51×53.5cm, 시에나 두오모 박물관

시에나 출신 템페라화의 거장 두초 디 부오닌세냐Duccio di Buoninsegna(1255/1319)
의 〈마에스터〉 제단화의 그리스도의 일생 중 한 장면으로 예수님께서 림보로 내려오신 상황이다. 가
톨릭에서 림보Limbo는 구원받지 못한 착한 자가 가는 천국과 지옥 사이에 있는 곳으로 구약의 의인
들, 세례받지 못한 어린아이 등의 영혼이 머문다고 한다. 마치 헨델의 오라토리오 〈부활〉을 설명하는
그림 같다. 예수님이 부활하시기까지 40시간의 행적은 외경 니고데모와 황금전설에 구체적으로 기록
되는데 두초는 이를 기반으로 하여 그림을 그렸다. 예수님은 십자가가 그려진 부활의 깃발을 드시고
우선 림보로 내려가시어 림보의 문을 지키고 있는 악마를 물리치시고 문을 열고 구원의 기회를 얻지
못하고 죽은 아브라함과 사라, 왕관을 쓰고 시편을 들고 있는 다윗 왕 등 이스라엘의 조상들과 선지
자들을 구원하신다. 뒤에 십자가에서 함께 죽은 선한 강도 디스마도 있다.

비버 묵주소나타 중 소나타 11번 : 예수님의 부활
Die Auferstehung Christi(마28:2~6)-Vn, Org, Bn, Lute, Viol

고대 파사칼리아 〈그리스도는 오늘 부활하셨다Resurrexit Christus hodie〉 선율에 기초한 주제를 다양하게 변주한다. 이 주제의 연결성과는 별도로 무덤의 돌을 굴리는 초자연적인 힘과 이에 놀라 달아나는 병사들의 당황하는 모습도 묘사되고 있다.

> 1악장 : 소나타Sonata
> 2악장 : 정선율Cantus firmus─그리스도는 오늘 부활하셨다Resurrexit Christus hodie
> 3악장 : 아다지오Adagio(마28:2~6)

헨델 : '부활'La Resurrezione, HWV 47

〈부활〉은 헨델이 작곡한 자신의 최초의 오라토리오다. 그는 1706년 로마로 유학하여 음악과 문학 애호가 모임인 '아르카디아 아카데미아'에서 프란체스코 루스폴리 후작을 만난다. 당시 교황청에서 오페라를 금지했기에 후작은 헨델에게 오라토리오 형식의 종교음악 작곡을 의뢰했고 그의 막대한 지원을 받으며 〈부활〉을 작곡한다. 〈부활〉은 1708년 4월 8일 부활절 초연 시 이탈리아 기악의 거장인 아르칸젤로 코렐리Arcangelo Corelli(1653/1713)가 지휘를 맡았다. 이 곡은 카를로 지기스몬도 카페체Carlo Sigismondo Capece(1652/1728)의 이탈리아어 대본으로 성경의 "그가 또한 영으로 가서 옥에 있는 영들에게 선포하시니라."(벧전3:19)와 "그가 놋문을 깨뜨리시며 쇠빗장을 꺾으셨음이로다."(시107:16)의 기록과 전승을 근거하여 그리스도의 십자가의 죽음 이후 부활까지 3일간(정확히 40시간)의 행적에 특별한 의미를 부여하고 있다.

천사의 안내로 지옥으로 인도된 예수님은 이미 구원받지 못하고 죽은 영혼들을 지옥에서 해방시키시므로 자신의 부활을 증거하신다. 지옥의 영혼을 놓고 벌이는 천사와 루시퍼의 싸움에서 천사의 승리는 죽음을 이기고 부활하신 그리스도를 상

징하고 있으며, 죽음에서 부활을 지켜보는 등장인물들 모두 슬픔에서 기쁨으로 극적인 반전을 이루어 낸다.

〈부활〉은 헨델이 오라토리오에 대한 기본이 정립되기 전의 전형적인 이탈리아 오페라풍으로 내용을 모르고 음악만 들으면 모차르트의 오페라로 착각할 수도 있다. 이 곡은 밝고 환희에 넘치는 서곡Sonata으로 시작하여 2부 7장 51곡으로 구성되며, 등장인물은 막달라 마리아(S), 사도 요한(T), 천사(S), 루시퍼(B), 글로바의 아내 마리아(A)다. 아리아는 멜리스마와 트릴을 많이 사용하여 기교적이다. 반면, 합창은 1부와 2부 끝 곡으로 한 곡씩 나오는데, 지금까지 들어봤던 수많은 헨델의 합창과 달리 등장인물들이 함께 부르는 중창 수준에 지나지 않는다.

부활 1부

서곡Sonata

1장(1~9곡)

십자가에서 죽임을 당하신 예수님은 돌무덤에 매장되고, 천사와 루시퍼가 지옥문 앞에서 대결을 벌이고 있다. 천사는 예수님이 지옥의 힘을 물리치시고 선한 영혼을 구하실 수 있도록 지옥으로 안내하고, 루시퍼는 지옥은 죽음과 죄, 가난을 지배한다는 것을 받아들이라 주장하며 예수께 대항하기 위해 지옥의 힘을 불러들인다.

2장(10~25곡)

지상에서는 막달라 마리아와 글로바의 아내 마리아가 예수님의 죽음을 애도하고 있다. 그러나 요한은 3일 만에 부활하신다는 예수님의 약속을 믿고 두 여인을 위로한다. 다시 지옥 입구로 바뀌어 천사가 그리스도의 승리를 찬양하며, 예수님이 지옥에 있던 영혼들을 구원하시자 그들이 천국으로 올라간다.

부활 2부

1장(1~4곡)

요한은 3일째 새벽을 맞이하여 지옥에서 큰 싸움으로 소요가 일어나길 바라며 좋은 소식을 기다리는 성모 마리아를 방문한다.

2장(5~10곡)

천사는 예수님의 승리를 확신하고 천국으로 돌아가기 전 지상에서 영광을 만들 것이라고 루시퍼에게 설명한다. 루시퍼는 자신의 패배가 지상에 알려지는 것을 막겠다고 말한다. 천사는 루시퍼에게 여인들이 예수님의 무덤을 향해 가고 있음을 보여준다.

3장(11~13곡)

두 여인은 예수께서 그들에게 준 약속을 확신한다. 루시퍼는 자신의 패배를 자인하고 태양과 지구로부터 도망쳐 지옥으로 돌아간다.

4장(14~20곡)

여인들이 예수님의 빈 무덤에 도착하자 천사는 예수님의 흰옷을 보여주며 예수께서 부활하셨다고 말하고 두 여인에게 돌아가 부활을 알리라고 전한다. 그러나 두 여인은 부활하신 예수님을 만나기를 희망한다.

5장(21~26곡)

요한이 무덤을 찾은 글로바의 아내 마리아를 만나 예수께서 이미 어머니 앞에 나타나셨다고 말한다. 막달라 마리아 역시 예수께서 정원에서 농부의 모습으로 나타나셨음을 이야기한다. 모두가 예수님의 부활을 확신하며 모든 생명이 예수님의 부활을 통해 죄로부터 구원받음을 기뻐하면서 마무리한다.

헨델 메시아 3부 : 43~52곡 – 부활과 영생

2부에서 우리 죄의 문제가 해결되어 마지막 곡 '할렐루야'에서 죽음을 이기시고 이미 승리하신 하나님을 '만왕의 왕, 만주의 주'로 찬양하며 주님께서 통치하시는 나라를 기대하며 마무리 짓지만, 아직 한 가지 우리 모두 예외 없이 맞이하게 될 죽음의 문제를 안고 있는 상태에서 3부가 시작된다.

프란체스카
'부활'

1463~5, 프레스코와 템페라 225×200cm, 산세폴크로 회화관

2차 세계대전 때 한 연합군 장교가 산세폴크로 지역을 폭격하라는 명령을 받게 되는데,《멋진 신세계》의 저자 올더스 헉슬리Aldous Leonard Huxley(1894/1963)가 세상에서 가장 위대한 그림이 산세폴크로의 한 교회에 있다고 한 글을 읽은 것이 생각나 폭격 명령을 무시하고 마을로 들어간다. 가보니 적군들은 이미 떠났고 교회도 그림도 안전한 상태였으며 그 장교는 전쟁을 치르지 않고도 그 지역을 점령하게 되었다는 일화가 있다. 그림의 중앙에 가로·세로 선을 그어 나누면 상하, 좌우가 죄(죽음)와 구원(새로운 삶)으로 대비된다. 예수님은 정중앙에서 부활의 깃발을 드시고 관에서 일어나 나오시며 관람객을 응시하면서 부활을 증거하신다. 아래쪽에 관을 지키던 병사들은 모두 졸고 있는 모습으로 죄를 상징하며 예수님은 죄(죽음)를 밟아 이기고 우뚝 서신 모습이다. 배경의 산과 나무도 좌측은 메마르고 황량하여 죄로 만연된 세상을 의미하고, 우측의 푸른 풀과 우거진 나무는 죄에서 벗어난 새로운 삶을 의미하고 있다. 작가는 잠든 병사 중 정면으로 보이는 자에게 자신의 얼굴을 그려 넣으므로 자신의 죄를 회개하고 있다. 프레스코화 위에 세코 기법인 템페라화로 처리했으나 박리 현상으로 배경의 산과 나무가 많이 훼손되어 선명치 않지만 프레스코화로 옷의 주름과 무늬, 나뭇잎, 구름 등을 이같이 섬세하게 묘사할 수 있다는 것은 프란체스카만의 특별한 장인적 디테일이며 헉슬리의 찬사 또한 합당하다.

1부 탄생의 예언	2부 수난의 예언과 속죄	3부 부활과 영생(43~52곡)

43~44곡 부활의 확신	43	욥19:25~26 고전15:20	아리아(S1)	구주는 살아 계시고
	44	고전15:21~22	합창	한 사람을 통해서 죽음이 찾아 왔듯이
45~49곡 죽음에서 승리	45	고전15:51~52	아콤파나토(B)	보라, 내가 너희에게 신비를 말하리라
	46	고전15:52~53	아리아(B)	나팔은 울리고 죽음에서 일어나 영원하리라
	47	고전15:54	서창(A)	죽음은 승리로 인해 사라지고
	48	고전15:55~56	2중창(A, T)	죽음이여 그대의 고통은 어디에 있는가
	49	고전15:57	합창	그러나 우리에게 승리를 주시는 하나님께 감사할지어다
50~51곡 성령 안에서 생명	50	롬8:31, 33~34	아리아(S2)	만일 하나님이 우리 편이라면 누가 우리에게 대적하리오
	51	계5:12~13	합창	죽임 당한 어린 양이야말로 합당하다
52곡 아멘	52	계22:21	합창	아멘

　　3부는 부활과 미래에 있을 심판과 구원을 통한 영원한 생명으로 죽음을 극복하며 장대한 드라마를 마무리한다. 욥이 고난 중에도 살아 계신 하나님으로 인해 회복되리라는 믿음의 고백으로 시작하여 부활장이라 일컫는 고린도전서 15장의 후반부를 중심으로 부활하신 예수님이 제자들에게 모습을 보이시자 비로소 말씀대로 우리의 죄를 대신해 죽으시고 장사한 지 사흘 만에 부활하심을 믿게 된다. 부활이라는 첫 열매를 증거로 앞으로도 계속 열매를 맺을 수 있으리라는 확신을 심어주며 이 믿음이 바로 복음으로 이를 믿는 자도 부활이 보장됨을 선포하고 있다.

　　"그리스도 안에서 모든 사람이 영원한 삶을 얻으리라."고 말씀하시므로 우리의

죽음과 영생의 문제를 해결해 주시는데, 죽은 뒤 심판의 과정에 대해 요한계시록 20장에서 누구나 죽으면 하나님의 보좌 앞에서 심판을 받게 되며 그 기준은 생명책과 행위책으로 복음을 받아들인 자는 생명책에 기록되어 천국에서 새로운 삶을 얻고, 그렇지 않은 자는 기록된 행위에 따라 지옥으로 떨어져 다시 한 번 더 죽게 된다고 말씀하신다. 즉, 우리를 대신해 십자가에 죽으시고 부활하신 주님을 믿는 것만으로 우리의 죄의 문제뿐 아니라 죽음의 문제까지 완벽하게 해결하시므로 복음의 완성을 이룬 어린 양에게 찬송과 존귀와 영광과 권능을 세세토록 돌리며 '아멘'으로 찬송하며 마무리한다.

43곡 아리아(S1) : 구주는 살아 계시고 I know that my Redeemer liveth

〈메시아〉 중 가장 유명한 아리아로 예수님의 무덤을 찾아온 여인이 빈 무덤을 목격하고 부르는 부활과 영원한 생명을 암시하는 아리아다. 욥기와 고린도전서를 인용하여 구약과 신약의 고난을 극복한 대표적인 의인을 대비하고 있다. 고요한 분위기로 시작하는 앞부분은 욥이 친구들과의 논쟁에서 고난 중에도 주님이 계시므로 다시 회복될 수 있다는 의지가 표현되고, 뒷부분은 고린도전서 15장을 인용하여 그리스도가 죽은 자 중 가장 먼저 부활했음을 확신에 찬 음성으로 노래하고 있다. 찬송가 170장 '내 주님은 살아 계셔'에서도 이 곡의 선율을 인용하고 있다.

내가 알기에는 나의 대속자가 살아 계시니	(욥19:25~26)
마침내 그가 땅 위에 서실 것이라	그러나 이제 그리스도께서 죽은 자 가운데서
내 가죽이 벗김을 당한 뒤에도	다시 살아나사
내가 육체 밖에서 하나님을 보리라	잠자는 자들의 첫 열매가 되셨도다(고전15:20)

44곡 합창 : 한 사람을 통해서 죽음이 찾아왔듯이 Since by man came death

무거운 분위기로 합창단 일부가 '사망이 한 사람으로 말미암았으니'라 시작하면, 전체가 빠르게 '죽은 자의 부활도 한 사람으로 말미암는도다'라고 응수하며 대화하는 방식으로 진행된다.

사망이 한 사람으로 말미암았으니	그리스도 안에서 모든 사람이 삶을 얻으리라
죽은 자의 부활도 한 사람으로 말미암는도다	(고전15:21~22)
아담 안에서 모든 사람이 죽은 것 같이	

45곡 아콤파나토(B) : 보라, 내가 너희에게 신비를 말하리라
Behold, I tell you a mystery

사도 바울은 고린도전서 15장에서 풍요 속에 죄로 만연한 고린도에 대해 부활로 복음을 증거한다. 십자가의 죽음으로 우리를 구원하신 예수님이 죽음을 이기시고 부활하심으로 인해 내가 살았으니 너희도 살리라며 우리가 순례자의 삶으로 이 땅의 순례를 마치는 날 저편에 영원한 생명이 펼쳐짐을 증거하고 있다.

보라, 내가 너희에게 비밀을 말하노니
우리가 다 잠 잘 것이 아니요
마지막 나팔에 순식간에 홀연히 다 변화되리니
나팔 소리가 나매 죽은 자들이

썩지 아니할 것으로
다시 살아나고 우리도 변화되리라
(고전15:51~52)

46곡 아리아(B) : 나팔은 울리고 죽음에서 일어나 영원하리라
The trumpet shall sound and the dead shall be raised incorruptible

최후의 심판 나팔 소리로 연상되는 트럼펫 조주로 시작하여 죽은 자들을 깨우는 나팔의 동기가 곡 전체에 계속 이어지는 가운데 죽음을 이기고 승리를 확신하는 노래가 길게 이어진다.

나팔 소리가 나매 죽은 자들이
썩지 아니할 것으로
다시 살아나고 우리도 변화되리라

이 썩을 것이 반드시 썩지 아니할 것을 입겠고
이 죽을 것이 죽지 아니함을 입으리로다
(고전15:52~53)

47곡 서창(A) : 죽음은 승리로 인해 사라지고 Death is swallowed up in victory

이 썩을 것이 썩지 아니함을 입고
이 죽을 것이 죽지 아니함을 입을 때에는

사망을 삼키고 이기리라고
기록된 말씀이 이루어지리라(고전15:54)

48곡 2중창(A, T) : 죽음이여 그대의 고통은 어디에 있는가
O Death, where is thy sting

고린도전서 15장 55~56절은 원래 스올과 사망, 속량과 구속을 대비한 평행법으로 묘사된 호세아 선지자의 예언 "내가 그들을 스올의 권세에서 속량하며 사망에서 구속하리니 사망아 네 재앙이 어디 있느냐 스올아 네 멸망이 어디 있느냐."(호13:14)에 근거하여 유대인들이 율법으로 죄와 죽음을 물리칠 수 있다며 구전으로 노래하던 시를 사도 바울이 인용한 것이다. 〈메시아〉 전체의 흐름과 약간

루벤스 '죄와 죽음에서 승리한 그리스도'　　　　　　1615~22, 캔버스에 유채 182×230cm, 리히텐슈타인 박물관

북유럽 회화는 전통적으로 부활 사건의 초자연적 특징을 강조하기 위해 부활한 예수님이 관 뚜껑 위에 앉아 있는 모습을 보인다. 죄와 죽음을 상징하는 뱀과 해골을 밟으시고 부활의 깃발을 드시고 관 위에 앉아 계신 예수님의 후광이 금빛을 발하며 퍼져 나간다. 주위의 아기 천사Putto들이 승리의 나팔을 불고 왕관을 씌워 드린다.

이질적인 마치 바흐의 〈교회칸타타 78번〉에서 영혼과 예수님의 2중창과 같은 분위기를 연상케 하는 독특한 곡이다.

'사망'과 '승리'를 두 성부로 지정한 2중창으로 절묘한 선율과 리듬을 입혀 죽음에서 승리하는 찬양의 노래를 환희에 차서 부른다. 짧지만 화성이 돋보이는 노래다.

사망아 너의 승리가 어디 있느냐	사망이 쏘는 것은 죄요
사망아 네가 쏘는 것이 어디 있느냐	죄의 권능은 율법이라(고전15:55~56)

49곡 합창 : 그러나 우리에게 승리를 주시는 하나님께 감사할지어다
But thanks be to God who giveth us the victory

고린도전서 15장의 결론은 승리를 주시는 하나님께 감사하며, "항상 주의 일에 더욱 힘쓰는 자들이 되라 이는 너희 수고가 주 안에서 헛되지 않은 줄 앎이라."(고전15:58)고 권면한다. 합창은 우리의 죽음의 문제가 해결된 것에 대한 감사의 노래로 앞의 2중창의 선율과 리듬이 모방되어 다시 나타나고 있다.

우리 주 예수 그리스도로 말미암아	하나님께 감사하노니(고전15:57)
우리에게 승리를 주시는	

조반니 벨리니Giovanni Bellini(1403/1516)는 베네치아 화파의 창시자로 당시 플랑드르에서 사용되던 유화 기법을 이탈리아 최초로 받아들여 화려하고 풍부하고 자연스런 채색으로 티치아노, 베로네세, 틴토레토로 이어지는 베네치아 화풍의 기반을 다진 화가다. 벨리니의 특기인 배경을 한폭의 아침 풍경화로 묘사하고 있어 등장인물이 없다고 해도 충분히 스토리가 엮어질 수 있는 분위기를 연출하고 있다. 예수님은 부활의 깃발을 드시고 오른손으로 축복을 표시하시며 하늘로 오르신다. 무덤을 지키던 두 병사는 막 잠에서 깨어 상황 파악을 못하고 있고, 다른 두 병사는 불가사의한 일을 바라만 보고 있을 뿐이다. 세 여인이 무덤을 찾아 오고 있다. 나무 위의 펠리컨(사다새)은 자신의 옆구리를 쪼아 벌린 뒤 상처에서 나온 피로 죽은 새끼를 살린다는 전설의 새로 부활의 현장에 동참하고, 겟세마네 기도 시 만테냐의 〈동산에서 고뇌1459〉에 나왔던 구원의 열망인 토끼도 등장한다.

벨리니
'그리스도의 부활'

1475~9, 패널에서 캔버스로 변경된 유채 148×128cm, 베를린 국립미술관

바흐 : '부활절 오라토리오Oster-Oratorium'-서둘러 급히 오라, BWV 249

〈부활절 오라토리오〉는 복음사가나 별도의 내레이터가 등장하지 않는 칸타타 형식의 오라토리오다. 특히 당시 독일에서 일반적으로 사용하던 패러디(개작, 인용) 기법으로 작곡된 곡으로 주요 멜로디를 이전에 바흐 자신이 작곡했던 교회칸타타에서 빌려와 텍스트만 바꾸는 방식으로 만들었다. 이 곡은 부활의 상징으로 간주되는 고통 뒤의 환희라는 상호 이질적인 감정을 상징적으로 대비하며 묘사한다. 요한복음 20장 3~15절 말씀을 중심으로 야고보 어머니(마리아), 막달라 마리아, 베드로, 요한 네 명이 등장하며, 첫 두 곡을 서곡과 아다지오의 순 기악으로 세팅한 것으로 보아 바흐가 쾨텐 시대의 협주곡 작곡에 주력할 때 작곡된 작품임을 알 수 있다. 이 곡은 11곡으로 구성되며 3곡 합창과 2중창과 마지막 곡 합창 사이에 세 쌍의 서창과 아리아가 있다. 특이한 점은 세 곡의 아리아가 모두 춤곡으로 순서대로 미뉴에트Minuet, 부레Bourree, 가보트Gavotte로 구성되어 있고, 마지막 합창이 지그Gigue로 구성되어 있다는 것이다. 이는 바흐의 관현악 모음곡에서 모든 악장을 춤곡으로 구성한 데서 그 원형을 찾을 수 있다.

1곡 서곡Sinfonia
부활의 아침, 승리를 의미하는 트럼펫과 환희와 경탄의 아침을 바이올린이 주고받으며 축하하는 가운데 오보에의 고음이 기쁨과 놀라움을 스타카토로 화려하게 장식한다.

2곡 아다지오Adagio
느린 오보에 반주에 맞추어 긴 음으로 시간의 연속성을 노래한다.

3곡 합창과 2중창 : 서둘러 빨리 달려오라
Kommt, eilet und läufet

전곡의 주제로 서곡과 같이 트럼펫과 팀파니의 팡파르가 무덤으로 달려가는 제자들의 분주한 모습을 묘사하며 합창-2중창-합창의 구조로 화려한 멜리스마(가사 한 음절을 여러 음표로 부름)를 사용하여 흥겨움에 넘친다.

너희는 빠른 발로 서둘러 빨리 달려오라　　　우리의 마음엔 웃음과 즐거움이 샘솟는데
예수님이 묻히신 동굴로 오라　　　　　　　그것은 우리의 구세주가 부활하셨기 때문이다

4곡 서창(막달라 마리아(A), 야고보 어머니(S), 베드로(T), 요한(B)) : 오 냉정한 사람
O kalter Männer

막달라 마리아　　　　　　　　　　　　　**요한**
오 냉정한 사람 너의 사랑이 어디로 갔나　　또한 걱정으로 아픈 가슴
네가 구세주께 빚진 것인가　　　　　　　　**베드로, 요한**
야고보 어머니　　　　　　　　　　　　　그분을 위로하는 마음에 소금 같은 눈물과
약한 여자여 수치심을 내려 놓으라　　　　　비참한 갈망이 쌓이네
베드로　　　　　　　　　　　　　　　　　**막달라 마리아, 야고보 어머니**
아 슬픈 일이네　　　　　　　　　　　　　　당신들 우리 같이 헛된 삶을 느끼네

5곡 아리아(S)와 미뉴에트 : 오 당신의 향기는 몰약이 아닙니다
Seele, deine Spezereien sollen nicht mehr Myrrben sein

당신의 향기는 몰약이 아닙니다　　　　　　걱정을 평안하게 합니다
오직 월계관과 함께 당신의 불안한 갈망을,

6곡 서창(막달라 마리아(A), 베드로(T), 요한(B)) : 지금 무덤에 있어도
Hier ist die Gruft

베드로　　　　　　　　　　　　　　　　　**막달라 마리아**
여기는 무덤　　　　　　　　　　　　　　　그분은 죽음에서 부활하셨네
요한　　　　　　　　　　　　　　　　　　이 소식을 전해준 천사를 만났습니다
이것은 봉인된 돌문인데　　　　　　　　　　**베드로**
나의 구세주는 어떻게　　　　　　　　　　　기쁜 마음으로 이것을 보라
어디로 가셨나　　　　　　　　　　　　　　옆에 놓여 있는 그분의 수의를

7곡 아리아(T)와 부레 : 죽음에 대한 걱정이 사라지네
Sanfte soll mein Todeskummer

죽음에 대한 걱정이 사라지네
죽음은 단지 선잠에 지나지 않아
예수님의 수의 때문일 거야

이는 정말로 나를 새롭게 하네
내 고통의 눈물 뺨에서 부드럽게 닦아내네

8곡 서창과 아리오소(S, A) : 우리가 한숨 쉬는 한편Indessen seufzen wir

우리가 한숨 쉬는 한편
불타는 욕망과 함께

구세주를 다시 볼 수 있는
시간이 곧 오리라

9곡 아리아(A)와 가보트 : 말하라, 내게 빨리 말하라Saget, saget mir geschwinde

말하라, 내게 빨리 말하라
내 영혼이 사랑하는 예수님을
어디서 찾을 수 있는지 말해주오

나는 내 영혼을 사랑하네
오, 와서 나를 안아주오
당신 없는 내 마음은 불쌍한 고아요

10곡 서창(B) : 우리는 예수님 부활을 기뻐합니다
Wir sind erfreut, daß unser Jesus wieder lebt

우리는 예수님의 부활하심이 기쁩니다
우리의 마음은 깊은 슬픔에 빠져 헤메었으나
고통을 잊고

기쁨의 노래를 생각합니다
우리 구세주께서 다시 살아나셨기에

11곡 합창과 지그 : 당신을 찬미하고 당신에게 감사합니다
Preis und dank bleibe, Herr

찬양과 감사
주여, 찬송으로 찬양합니다
지옥 문이 파괴되고 악마는 정복되었네

기뻐하라 방언이 다시 살아나 하늘에서 들림을
오 하늘로 들어올려진 장대한 도개교
유다의 사자가 승리로 나아갑니다

렘브란트
'그리스도의 부활'

1639, 캔버스에 유채 92×67cm, 뮌헨 고전회화관

칼뱅의 신교를 따르던 렘브란트는 '오직 성경'이라는 종교개혁가의 주장에 동참하여 예수님 부활의 상황을 구교의 전통 도상을 배제한 채 철저히 성경 본문에 따라 해석하고 있다. 그림의 중앙에 천사가 있으나 그 뒤에 나타난 눈 같이 흰 번개 모양의 예수님 부활 형상을 묘사하고 있는데, 이는 마태가 전하는 "그 형상이 번개 같고 그 옷은 눈 같이 희거늘"(마28:3)의 기록에 충실한 것이다. 천사가 나타나 석관 뚜껑을 들어올리자 무덤을 지키던 병사들은 혼비백산 놀라고 있다. 예수님이 몸을 일으켜 부활하는 순간으로 예수님의 부활의 형상을 강한 빛으로 묘사하여 시선을 집중시키고 있다. 두 명의 마리아가 급히 달려와 가까스로 우측 아래 화폭 끝에 도달했으나 부활의 현장을 목격하지 못하고 천사가 전하는 부활 소식을 듣고 기도하고 있다.

부활 후 행적

예수님은 부활 후 여러 장소에서 다양한 부류를 대표하는 개인 또는 그룹에게 특별한 상황으로 나타나시어 부활을 증거하신다. 먼저, 겸손한 자를 대표하는 빈 무덤에 찾아온 여인들이 천사의 말에 따라 제자들에게 예수님의 부활하심을 알리러 가던 중 나타나시어 "평안하냐 무서워하지 말라 가서 내 형제들에게 갈릴리로 가라 하라 거기서 나를 보리라."(마28:9~10)고 말씀하신다. 그리고 막달라 마리아에게, 엠마오 가는 길에서 두 제자에게, 도마에게, 디베랴 호수에서 고기 잡고 있던 일곱 제자에게 나타나신다.

성경에 기록되지 않은 증거지만 전승에 따르면, 예수님을 세 번 부인한 후 칼리칸투스라는 동굴에서 3일간 울고 있던 베드로에게 나타나시어 순종하는 자로서 위로하시고, 예수님의 시신을 훔쳐갔다는 누명을 쓰고 감옥에 갇힌 아리마대 요셉을 옥에서 구해내신다. 그런데 막상 가장 기뻐하실 어머니께 나타나시지 않은 것은 어머니는 이미 아버지의 모든 뜻을 아셨으리라 생각하시고 믿지 않는 사람들에 대한 부활의 증거에 중점을 두셨기 때문이 아닐까.

나를 붙들지 말라Noli me Tangere

예수님은 모든 죄인의 대표로 무덤에 찾아와 회개하며 울고 있던 막달라 마리아에게 동산지기의 모습으로 나타나시어 "마리아야"하고 부르신다. 마리아가 예수님을 알아보고 다가와 붙잡으려고 하자 마리아에게 "나를 붙들지 말라Noli me Tangere."(요20:11~18)고 하시며 인간적인 사랑이 아닌 영적 사랑을 유지하신다.

안젤리코
'나를 붙들지 말라'

1440~2, 프레스코 166×125cm, 산 마르코 수도원, 피렌체

도미니크 수도회 수도사인 프라 안젤리코가 피렌체 산 마르코 수도원의 2평 남짓한 수도사들의 생활 공간Cell 42개 방에 그린 그리스도의 수난 연작 프레스코화 중 첫 번째 작품이다. 하루 여덟 번 함께 드리는 예배인 성무일과 외에 평상시에도 늘 예수님의 수난을 묵상하며 동참하는 삶을 살도록 수도사들의 방에 그린 것이다. 프라 안젤리코는 요한복음 20장 11~18절의 기록에 철저히 따르고 있는데, 이 장면은 앞서 함께 무덤에 찾아온 베드로와 요한이 예수님의 시신을 싼 세마포와 머리를 감은 수건을 발견하여 부활을 확인하고 돌아간 직후 상황이다. 중앙의 나무는 삶과 죽음, 지상과 천상의 경계로 그 나무를 중심으로 하여 무덤 앞에서 울고 있는 막달라 마리

아가 있는 현실 세계와 예수님의 영적 세계가 구분된다. 예수님은 동산지기 모습으로 괭이를 들고 계신데 손과 발에 못자국이 선명하고 풀밭을 걷는 발걸음 따라 풀밭 위에 붉은 점으로 핏자국이 새겨진다. 십자가 문양의 후광은 예수님의 상징이며, 성 삼위일체에만 적용된다. 부활하신 예수님께서 울고 있는 막달라 마리아를 "마리아야" 부르시자 음성만 듣고도 바로 예수님임을 알아본 마리아가 "랍오니(큰 선생님)"라 대답하며 반가움에 손을 잡으려 다가서자 예수님은 발을 엇갈려 놓으시고 몸의 방향을 바꿔 그녀의 접근을 제지하시며 "Noli me Tangere(나를 붙들지 말라)."라고 말씀하신다. 예수님의 돌무덤이 마치 동굴 같이 보이기도 하는데, 이는 막달라 마리아가 예수님 사후 남프랑스로 건너가 30년 동안 동굴에서 회개하며 살면서 많은 사람을 개종시켰다고 하는 황금전설에 근거하고 있다.

티치아노
'나를 붙들지 말라'

1511~2, 캔버스에 유채 109×91cm, 런던 국립미술관

티치아노는 조르조네와 함께 벨리니 공방에서 견습생으로 있으면서 유화로 표현할 수 있는 다양한 채색법을 실험하여 색으로 대상을 묘사하는 독특한 방법으로 베네치아의 르네상스를 대표하는 화가로 발전한다. 특히 아프가니스탄에서 들여온 청금석Lapis-lazuli을 갈아 만든 울트라마린Ultramarine 물감으로 베네치아의 파란 물과 하늘을 묘사하여 절찬을 받는다. 이 그림은 중앙의 나무와 막달라 마리아를 연결하는 사선을 경계로 좌우가 나뉘는데, 좌측은 물, 하늘, 양떼로 천상의 세계와 예수님의 영적인 사랑을 나타내고, 우측은 집, 밭, 사람들로 지상(인간) 세계와 막달라 마리아의 인간적인 사랑을 의미한다. 예수님과 막달라 마리아가 만나는 장면이 매우 관능적인 분위기로 묘사되어 있다. 부활한 예수님은 시신을 감쌌던 세마포를 망토와 같이 걸치시고 손에 괭이를 드시고 농부의 모습으로 나타나시는데 오른쪽 발등에 못자국이 보인다. 예수님이 "마리아야" 부르시는 목소리로 예수님임을 알아차린 막달라 마리아가 예수님을 만지려 하자 몸을 뒤로 빼시며 책망과 연민이 섞인 표정으로 "나를 붙들지 말라."며 그윽하게 그녀를 바라보시면서 거부하신다.

엠마오의 저녁식사

엠마오는 예루살렘에서 북서쪽으로 11킬로미터 떨어진 행정, 군사, 경제의 요충지로 유다 마카베오가 헬라에 대항해 반란을 일으킨 장소로 유대의 독립을 이룬 혁명가의 고향이다. 스승의 죽음으로 실의에 빠진 두 제자가 서로 이야기하며 엠마오로 가고 있을 때 부활하신 예수님께서 이들과 동행하시며 그간 일어난 일들을 전해 들으신다. 날이 저물자 예수님은 두 제자와 함께 유하기로 하시고 저녁식사를 하신다.(눅24:13~32) 예수님은 이들에게 낯선 자, 낮은 자로 나타나시고 변모하는 모습으로 증거하신다.

카라바조 '엠마오의 저녁식사' 1601, 캔버스에 유채 141×196cm, 런던 국립미술관

빛과 그림자의 극적인 대조를 보이며 등장인물 모두에 초점을 맞추어 풍부한 감정 묘사와 함께 드라마틱하게 전개된다. 예수님이 식탁 위에 차려진 음식을 축사하시는데, 색이 변한 무화과는 인간의 원죄를 상징하고 석류는 이 원죄를 이기신 그리스도의 부활을 의미하며 빵과 포도주는 예수님의 살과 피로 성찬식과 연결된다. 여관 주인은 이 상황을 전혀 의식하지 않고 있어 모자도 벗지 않은 채 매우 침착한 모습으로 서 있는데, 비신자와 이교도를 대표한다. 식사 시작 시 동참한 두 사람에게 아직 예수님의 정체가 밝혀지지 않았기에 카라바조는 재치 있게 벽의 그림자로 예수님의 후광을 만든다. 예수께서 축사하시고 제자들에게 떡을 떼어 주자 그들의 눈이 밝아져 예수님임을 알아차린다. 카라바조는 이름이 명시되지 않은 한 제자의 가슴에 큰 야고보를 상징하는 조개 껍질을 달아 놓고 있다. 떡을 받자 눈이 밝아져 예수님을 알아본 큰 야고보는 순간 놀라 팔을 벌리고 있고 다른 한 제자는 놀라며 의자를 붙잡고 일어나려 한다.

렘브란트 '엠마오의 저녁식사'　　　　　　　　　1629, 패널에 유채 39×42cm, 자크마르 앙드레 미술관, 파리

렘브란트는 '엠마오의 저녁식사'를 주제로 세 개의 유화와 한 개의 드로잉 작품을 남기는데, 이 그림은 그중 첫 번째 작품으로 한창 빛으로 명암을 실험하며 자신의 고유의 작풍을 다지던 23세 때 그린 작품이다. 사물의 형체와 색깔을 구별할 수 있는 것은 그것이 빛을 받아 간접적으로 반사되는 상태를 보기 때문이며, 빛을 직접 발하는 사물의 경우 아무것도 알아볼 수 없다는 빛의 성질을 이용하여 '존재'와 동시에 '사라짐'의 순간을 단일 색조의 극적인 명암대비로 예수님의 변모의 순간을 빛으로 구현하며 한 화면에 담은 렘브란트의 천재성이 발휘된 그림이다. 빛의 효과에 기반한 렘브란트의 초기 작품으로 뒤쪽 희미한 불빛 아래 부엌일에 분주한 여관 주인이 보인다. 예수님이 빵을 떼어 주자 "그들의 눈이 밝아져 그인 줄 알아보더니 예수는 그들에게 보이지 아니하시는지라."(눅24:31)란 기록과 같이 제자들의 눈이 밝아져 예수님을 알아보는 순간, 예수님은 강렬한 빛을 발하며 그 빛이 벽과 글로바쪽을 비추므로 예수님이 제자들 앞에서 사라진 것 같이 보인다. 글로바는 놀란 표정으로 빛을 받으며 그 빛의 발화점인 예수님은 오직 강렬한 빛만 보일 뿐 시야에서 사라지고 예수님의 형체 윤곽선을 경계로 광명과 암흑만 보인다. 다른 한 제자는 순간 의자를 밀치고 예수님 앞에 무릎을 꿇지만 뒤에서 비춰지는 강한 빛이 역광을 만들어 형체가 보이지 않는다. 이같이 예수님은 두 사람에게 빛을 남기고 어둠 속으로 사라지신다. 글로바의 머리 위에 걸려 있는 배낭 같은 여행 봇짐은 그들이 곧 한 걸음에 예루살렘으로 달려가 눈으로 보고 경험했던 부활하신 예수님에 대해 증거할 것임을 암시하고 있다. 원래 렘브란트 조명은 빛이 후사면에서 누구를 비추는가에 초점을 맞추는데, 이 작품은 빛이 어디에서부터 발원되는가에 초점이 맞추어지고 있다. 즉, 세상의 빛이신 예수님 자신을 철저히 어둠 속으로 희생하시므로 세상의 모든 죄를 빛으로 씻어주심을 강조하고 있다.

의심하는 도마

도마라는 이름은 헬라어로 Didymus, 아람어로 Tawma, 즉 '쌍둥이'와 '내적으로 완벽한, 온전한'의 뜻으로 이름에서도 알 수 있듯 도마는 의심이 많아 경험하지 않으면 믿지 않는 완벽주의자다. 예수님은 그에 대한 증거로 도마에게 손으로 옆구리의 상처를 직접 확인하도록 하신다.(요20:24~29)

카라바조 '의심 많은 도마' 1601~2, 캔버스에 유채 107×146cm, 상수시 궁, 포츠담

카라바조의 테네브리즘이 잘 나타난 작품으로 배경 없이 어둠 속에 네 명의 등장인물만으로 화면을 꽉 채운다. 제목과 같이 도마의 의심스러운 표정 묘사에 초점을 두고 있다. 도마는 예수님의 주요 사건 현장에 늘 보이지 않았다. 이미 다른 제자들은 부활하신 예수님을 직접 만났지만, 도마는 소식만 전해 듣고 "내가 그의 손의 못자국을 보며 내 손가락을 그 못자국에 넣으며 내 손을 그 옆구리에 넣어보지 않고는 믿지 아니하겠노라."(요20:25)며 부활을 믿지 않았다. 8일이 지난 후 도마와 함께 있는 제자들에게 나타나시어 도마의 손을 잡아 옆구리 상처로 가져가 손가락을 넣어보도록 하신다. 카라바조는 도마의 얼굴에 믿음이 약한 자신의 모습을 반영하고 있으며 다른 두 제자도 이 상황을 호기심을 갖고 지켜보고 있는데, 그림에서 그들의 손을 생략하여 도마의 손으로 그들의 손을 대표하도록 하므로 모두의 의심을 한번에 해소하는 상황이다. 상처를 확인한 도마는 바로 주님임을 고백하지만, 예수님은 "너는 나를 본 고로 믿느냐 보지 못하고 믿는 자들은 복되도다."(요20:29)라며 폐부를 찌르는 따끔한 충고 한 마디를 남기신다. 황금전설에 따르면, 도마는 인도로 가서 복음을 전하다 창에 옆구리를 찔려 순교했다고 전해지니 이 또한 아이러니다.

렘브란트 '의심 많은 도마'　　　　　　　　　　1634, 목판에 유채 53×51cm, 푸시킨 미술관, 모스크바

부활하신 예수님은 이미 제자들이 모여 있는 곳에 나타나시어 손과 옆구리 상처를 보이시며 부활을 증거하셨는데 도마는 그 자리에 없었기에 부활을 믿지 않았다. 8일 후 제자들이 모인 곳에 예수께서 다시 오신 상황이다. 도마가 예수님 앞으로 다가오자 예수님은 옷을 들어올려 옆구리의 상처를 벌려 보이시며 도마에게 손을 넣어보라 하시자 도마는 깜짝 놀라 두 손을 들며 몸을 뒤로 젖힌다. 성모와 제자들 모두 이 상황을 주시하며 상처를 다시 한 번 확인하는데, 우측에 기도한 후 잠들어 있는 두 제자가 있다. 거의 모든 화가들이 상처에 도마의 손을 넣는 장면을 부각하지만 신교주의자 렘브란트는 확고한 믿음으로 어떤 상황에도 동요치 않고 평안을 누리고 있는 두 제자를 통해 "보지 않고도 믿는 자들은 복되도다."라는 말씀의 핵심에 더 근접하고 있다. 이때 예수님의 큰 후광은 어두운 방 전체를 밝게 비춘다.

디베랴 호수에 나타나심

예수님은 디베랴 호수에서 물고기를 잡고 있던 일곱 제자에게 나타나시어 그물을 배 오른편에 던지라 지시하시므로 그물 가득 물고기를 잡게 하신다. (요21:1~14)

또한 11제자에게 믿음 없는 것과 마음이 완악한 것을 꾸짖으시며, 온 천하에 복음을 전파하도록 하시고, 아버지와 아들과 성령의 이름으로 세례를 베풀라 지시하신다.(눅24:36~49, 막16:14~18, 마28:16~20)

틴토레토
'갈릴리의 그리스도'

1575~80, 캔버스에 유채 117×169cm, 워싱턴 국립미술관

틴토레토는 갈릴리 호수의 물결을 실감나게 묘사하기 위해 물감에 미세한 노란색 유릿가루를 섞어 물결이 햇빛을 받아 반짝반짝 빛나는 효과를 냈고 하늘의 구름과 물결에 동일 색조를 사용하므로 화면 밖으로 확장되는 바로크적 운동감을 엿볼 수 있도록 했다. 예수님이 갈릴리 호수 서쪽의 디베랴 호숫가에 세 번째 나타나시어 고기를 잡고 있던 일곱 제자들에게 그물을 오른편에 던지라고 지시하시므로 그물을 들 수 없을 만큼 많은 물고기를 잡게 하신 사건이다. 멀리서 예수님임을 알아챈 베드로는 바로 물속으로 뛰어 들어 예수님을 만나러 오고 있다. 특히 예수님의 모습을 균형을 깨고 길쭉하게 묘사했고 배에 탄 제자들을 아주 작게 그리므로 전형적인 매너리즘의 경향이 강하게 나타나고 있다. 한때 베네치아에서 함께 활동하던 엘 그레코가 스페인 톨레도로 돌아가 활동하다 베네치아를 방문했을 때 이 그림을 보고 감탄한다. 〈갈릴리의 그리스도〉는 스페인 시대의 엘 그레코 그림에 크게 영향을 준 작품이다.

또 다른 보혜사를 너희에게 주사 영원토록 너희와 함께 있게 하리니
그는 진리의 영이라 세상은 능히 그를 받지 못하나니
이는 그를 보지도 못하고 알지도 못함이라
그러나 너희는 그를 아나니 그는 너희와 함께 거하심이요
또 너희 속에 계시겠음이라

(요14:16~17)

12

승천, 성령강림,
성 삼위일체, 성모의 일생

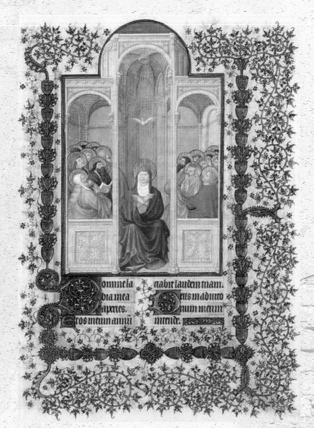

랭부르 형제 '성령강림' 1416, 필사본 29.4×21cm, 콩테 미술관, 상티이

12

승천, 성령강림,
성 삼위일체, 성모의 일생

승천Ascension의 의미

예수님은 무덤에서 시련의 40시간을 보내시고 부활하시어 40일간 제자들과 여러 사람들에게 나타나시며 부활을 증거하신다. 이 기간은 위로의 시간이며, 미처 준비되지 않은 사도들을 위한 훈련의 시간이다. 예수께서 세례를 받으시고 공생애를 시작하시며 첫 번째 설교에서 "하나님의 나라가 가까이 왔으니 회개하고 복음을 믿으라."(막1:15)고 하셨던 것과 같이 부활하신 후 다시 감람 산에 모인 제자들에게 하나님의 나라에 대해(행1:3) 못다한 말씀을 이어 나가시며 지상에서의 모든 사역을 마치시고 제자들이 지켜보는 가운데 "오직 성령이 너희에게 임하시면 너희가 권능을 받고 예루살렘과 온 유대와 사마리아와 땅 끝까지 이르러 내 증인이 되리라."(행1:8)는 마지막 말씀을 남기시고 제자들을 축복하신 다음 하늘로 오르신다. 예수님

의 승천은 다니엘이 환상에서 본 "인자 같은 이가 하늘 구름을 타고 와서 옛적부터 항상 계신 이에게 나아가 그 앞으로 인도되매"(단7:13)와 같은 모습으로 공개적으로 들어올려짐이 아닌 구름을 타고 자신의 의지로 기쁨에 가득 찬 제자들의 즐거운 함성 중에(시47:5) 천사들의 호위를 받으며 승천하신다. 성경에는 두 가지 승천이 나오는데, 예수님의 승천은 유일하게 스스로 하늘로 오르신 승천Ascensio이다. 반면, 에녹은 하나님께서 데려가시고, 엘리야는 불수레와 불 말에 의해 올려지고, 성모 마리아는 천사에게 들어올려지는(외경) 피승천Assumptio(被昇天)으로 구별된다.

예수님의 승천의 의의는 제자들에게 부활의 순간을 보여주시지 못한 것과 달리 직접 보여주심으로써 가장 확실한 부활의 증거며, 인간을 죄에서 구원하시고 공의를 펼치시며 양 같은 희생으로 온유함을 보이심으로써 언약을 성취하시고 살아 계신 하나님의 아들이심을 증거하며, 더 큰 하나님의 뜻을 이루기 위해 성령을 내려 보내주시고 하나님 오른편에서 영원한 중보자로 하나님 나라를 통치하시기 위함이다. 또한 엘리야가 엘리사에게 자신보다 두 배의 능력을 부여하고 하늘로 오르듯 제자들에게 새로운 능력을 부여하시어 책임을 갖고 예루살렘과 온 유대와 사마리아와 땅 끝까지 이르러 예수님의 증인이 되어 지상 사역을 이어나갈 수 있도록 함에 있다.

만테냐
'그리스도의 승천'

1460~4, 목판에 템페라 162×86cm,
우피치 미술관, 피렌체

만토바의 루도비코 곤차가 공작의 궁전 예
배당인 카스텔로 디 산 조르조의 3면 제
단화로 중앙 패널은 〈동방박사의 경배〉고,
우측 패널은 〈그리스도의 할례〉며, 이 작
품은 좌측 패널에 해당된다. 예수님이 만
돌라Mandorla 형태의 구름과 케루빔에 둘
러싸여 부활의 깃발을 드시고 오른손 세
손가락을 펴서 축복을 표시하시며 시선
은 아래 제자들을 향하신 채 하늘로 오르
고 계신다. 만돌라(身光)의 원뜻은 '아몬드'
로 성인의 머리에 표시하는 후광과 대비되
는 용어다. 만돌라는 몸 전체를 둥글게 감
싸는 신성한 빛으로 보통 푸른색이나 금색
으로 표시하는데, 이 그림에서는 12천사가
둘러싸고 있다. 제자들은 성모를 중심으로
원을 그리며 모여 다양한 자세로 승천하는
예수님을 지켜보고 있다.

비버 묵주소나타 중 소나타 12번 : 예수님의 승천

Christi Himmelfahrt(행1:9~11)-Vn, Harp, Viol, Vc

예수님의 승천을 상승 음계와 환호하는 팡파르로 묘사하고 있다.

> 1악장 : 짧은 서곡, 트럼펫풍의 아리아Intrada, Aria-Tubicinum
> 2악장 : 알망드Allemande
> 3악장 : 쿠랑트Courante-Double(행1:9~11)

바흐 : '승천절 오라토리오(교회칸타타 11번)'-경배하라. 하나님께 그의 왕국에서

Ascension Oratorio : Himmelfahrts-Oratorium - Lobet Gott in seinen Reichen(막16:14~20, 행1:1~11)

독일의 프로테스탄트 교회는 예수님의 부활과 승천 사건을 중요하게 여기므로 바흐는 승천절 축일을 위한 칸타타에 관심을 기울여 세 개의 〈교회칸타타 37, 43, 128번〉과 승천절 오라토리오로 분류되는 〈교회칸타타 11번〉을 작곡하여 5년 주기로 연주하게 한다. 37번은 첫 번째와 세 번째 해의 승천절을 축하하기 위해 쓰여 졌고, 오라토리오는 마지막 해의 승천절을 위해 쓰여졌다. 바흐협회는 칸타타의 주기를 맞추기 위해 11번 곡을 교회칸타타로 분류하고 BWV 11번으로 부여했으나, 테너에게 복음사가 역할을 맡겨 성경에 근거하여(누가복음, 마가복음, 사도행전) 승천절 이야기를 진행하고 있어 엄밀히 따지면 히스토리아, 즉 오라토리오 형식으로 보는 것이 타당하다.

〈교회칸타타 11번〉은 합창으로 시작하며 6곡, 11곡에 코랄을 배치하여 크게 두 부분으로 구분된다. 1부는 감람 산에서 예수님의 승천을 바라보며 즐거움과 아쉬움 이 교차함을 그리고 있으며, 2부는 아쉬움을 달래며 기쁨 가운데 예수님을 보내 드리고 있다. 그러나 이 곡에 특별히 주석을 달아 복음사가가 부르는 네 곡(2, 5, 7, 9곡)과 가운데 코랄(6곡)과 두 대의 트랜스버스 플루트와 오보에가 반주하는 두 곡의 아

리아(4, 10곡)와 두 곡의 서창(3, 8곡)은 오리지널 작품이지만 앞뒤 부분을 이루는 합창과 코랄(1, 11곡)은 소실되어 초기 칸타타 부분에서 인용하여 새롭게 구성했다.

이 곡에서 가장 흥미로운 부분은 진정한 축제음악의 표상인 합창이다. 이 합창은 크리스마스 오라토리오의 1, 3, 5곡과 동일한 편성인 세 대의 트럼펫과 캐틀 드럼을 포함한 협주적인 양식으로 축제 분위기를 만들어주고 있다.

승천절 오라토리오 1부 : 1~6곡

1곡 합창 : 경배하라. 하나님께 그의 왕국에서
Lobet Gott in seinen Reichen

기쁜 마음으로 환희에 넘치는 합창으로 세 대의 트럼펫과 캐틀 드럼이 축제 분위기를 연출하고 있다.

경배하라 하나님께 그의 왕국에서 찬양하라	합창단과 함께 찬양이 걸맞도록 하라
그의 영광을 찬양하라 그의 승리하심을 찬양하라	영광과 존귀의 찬양을 그분께 올리라
그의 영광 속에서 경배가 어울리고	

2곡 복음사가(T) : 예수께서 손을 들어 그의 제자들을 축복하시고
Der Herr Jesus hub seine Hände auf und segnete seine Jünger

복음사가가 누가복음 24장 50~51절의 예수님의 승천을 설명한다.

예수께서 손을 들어	그들을 축복하시는 가운데 들리시어
그의 제자들을 축복하시고	그들을 떠나시니라

3곡 서창(B) : 아, 예수님, 당신이 떠나실 때가 가까웠나요
Ach, Jesu, ist dein Abschied schön so nah

아, 예수님, 당신이 떠나실 때가 가까웠나요	다가온 건가요
아, 우리가 당신을 보내 드려야 할 시간이	아, 보세요 우리의 뜨거운 눈물이

어떻게 우리의 창백한 뺨을 타고 흘러내리는지	우리의 위로는 이미 사라졌는지
얼마나 당신을 갈망하는지	아, 진정으로 아직 떠나지 마소서

4곡 아리아(A) : 아, 조금만 더 머물러다오. 나의 가장 달콤한 생이여
Ach, bleibe doch, mein liebstes Leben

예수님의 떠나심을 안타까워하며 부르는 알토 아리아로 세 개의 기악 성부, 두 대의 트랜스버스 플루트와 오보에로 슬픈 분위기를 자아낸다. 바흐가 매우 좋아하는 선율로 〈요한수난곡〉 39곡 코랄, 〈b단조 미사〉의 아뉴스 데이, 〈교회칸타타 82번〉에도 사용되고 있다.

아, 제 인생의 가장 달콤한 분이여	저를 심한 슬픔에 빠지게 합니다
조금만 더 머물러 주시오	아, 그렇습니다 제발 우리와 함께
아, 저에게서 그렇게 빨리 떠나지 마소서	머물러 주소서
당신의 작별인사와 그 이른 이별은	제가 그 고통에 사로잡히지 않도록

5곡 복음사가(T) : 저희 보는 앞에서 천국으로 올라가시니
Und ward aufgehoben zusehends und fuhr auf den Himmel

복음사가가 사도행전 1장 9절과 마가복음 16장 19절을 낭독한다.

저희 보는 앞에서 시야에서 사라져	구름이 저를 가리워 보이지 않게 하더라
하늘로 올라가시니	그리고 하나님 오른편에 앉아 계시느니라

6곡 코랄 : 모든 이가 당신 아래에 있지만 Nun lieget alles unter dir

요한 리스트의 코랄 '당신 생명의 왕, 주 예수 그리스도 Du Lebensfurst, Herr Jesu Christ, 1641'의 선율을 인용한 코랄이다.

모든 이가 당신 아래에 있지만	왕자들 또한 그 길에 서 있습니다
당신께서는 당신 자신을 낮추셨습니다	기꺼이 당신께 순종하리 공기, 물, 불,
모든 천사들이 당신을 영접하기 위해 옵니다	땅도 기쁘게 이제 당신의 명령에 따르리라

승천절 오라토리오 2부 : 7~11곡

7곡 복음사가(T) : 올라가실 때에 제자들이 자세히 하늘을 쳐다보고 있는데
Und da sie ihm nachsahen gen Himmel fahren

7~9곡은 이어서 연주되며 복음사가가 사도행전 1장 10~11절을 낭독한다.

올라가실 때에 제자들이 자세히 하늘을
쳐다보고 있는데
흰옷을 입은 두 사람이 그들 곁에 서서 가로되
너희 갈릴리 사람들아 어찌하여 서서 하늘만

쳐다보고 있느냐
너희에게서 하늘로 올려지신 이 예수님은
너희가 본 그대로 내려오시리라

8곡 2중창(T, B)과 서창(A) : 아, 그래요 서둘러서 돌아오소서 Ach ja so komme bald zurück

아, 그래요 서둘러서 돌아오소서
저의 심한 흐느낌을 회복시키소서
그렇지 않으면 저의 모든 순간들과

그 해 모든 나날이
저에게 두려움이 됩니다

9곡 복음사가(T) : 제자들은 그를 경배하고
Sie beteten ihn an

제자들은 그를 경배하고 감람 산이라 불리는
산으로부터 큰 기쁨을 가지고
예루살렘으로 돌아오니

이 산은 예루살렘과 가까워
안식일에 가기 알맞은 길이라
(눅24:52, 행1:12)

10곡 아리아(S) : 예수님, 당신의 긍휼한 보살핌을 저는 영원히 볼 수 있습니다
Jesu, deine Gnadenblicke kann ich doch beständig sehn

전주부터 등장하는 두 대의 트랜스버스 플루트와 오보에, 소프라노에 의한 4중주가 예수님의 사랑과 평안을 고결하게 노래한다.

예수님, 당신의 긍휼한 보살핌을
저는 영원히 볼 수 있습니다

당신의 사랑이 그 뒤에 머물고 있어
제가 아직 여기에 남아 있을 동안에

렘브란트 '승천'

1636, 캔버스에 유채 93×68.7cm, 뮌헨 고전회화관

흰옷을 입으신 예수께서는 눈부신 광채에 휩싸여 두 팔을 활짝 펴시고 하늘로 오르신다. 두 팔을 펴신 모습이 십자가 상의 모습과 흡사하며 손바닥에 아직 못자국이 선명한데, 이제 지상의 모든 임무를 마치시고 승천으로 완성하시는 상황이다. 예수님 곁에 있는 많은 천사들이 예수님을 마중 나온 듯 환호하며 경배할 때 하늘 문이 열리고 성령의 빛속에 비둘기 형체가 보이며 전체를 환히 비춘다. 이는 예수님의 자리를 성령이 대신 채우실 것을 암시하는 것이다. 지상에는 제자들이 산 위에 둥글게 모여 승천하시는 예수님의 모습을 놀라며 바라보고 있다. 두 팔을 벌린 제자, 경외심을 달리 표현할 길이 없어 무릎을 꿇은 제자, 두 손 모아 기도하는 제자, 승천하시는 모습을 가슴에 새기는 제자, 승천 사건에 대해 동료들과 이야기 나누는 제자 등 다양한 모습으로 묘사되어 있다. 나무는 땅에 뿌리를 내리고 하늘을 향하여 가지를 뻗어 땅과 하늘을 연결하며 승천하시는 예수님과 닮아 있다. 즉, 예수님은 인간과 하나님을 이어주는 구원의 사다리로서의 임무를 완수하신다. 훗날 샤갈의 그림에 나타나는 생명나무, 야곱의 사다리, 그리스도의 십자가로 상징되는 지상과 하늘을 연결하여 구원에 이르도록 하는 주요 사상이 이미 나타나고 있음을 보여준다.

저의 영혼을 새롭게 합니다 우리는 마침내 당신 앞에 섭니다
앞으로 올 영광에 앞서 그때

11곡 코랄 : 오, 언제 시간이 지나갈까, 언제 그 소중한 때가 오게 될까
Wenn soll es doch geschehen, wenn kommt die liebe Zeit

고트프리트 빌헬름의 코랄 '하나님 하늘로 오르시네'의 선율을 인용하여 종결 코랄을 장대하게 마무리한다.

오, 언제 시간이 지나갈까 너 시간아 언제 되느냐
언제 그 소중한 때가 오게 될까 언제 우리가 구원자와 인사하게 될까
언제 제가 그의 모든 영광 가운데 언제 우리가 구원자와 입맞춤하게 될까
그를 뵙게 될까 오, 오소서 우리는 기도합니다 나타나소서

메시앙 : '그리스도의 승천L'Ascension'

메시앙Messiaen, Oliver-Eugene-Proper-Charles(1908/92)은 작곡가며 음악 이론가고 철저한 가톨릭 신자로 "종교적인 것이든 그렇지 않든 나의 작품은 모두가 신앙의 표현이요, 그리스도의 신비를 찬양하고 있습니다. 나는 나의 신앙의 행위인 작곡에서 신으로부터 떠나지 않는 온갖 제재(題材)의 음악을 작곡하고 싶습니다."라고 고백하며 살아 있는 음악을 만들어 신과 음악과 인간의 깊은 관계를 찾으려는 목적으로 독특한 음악 세계를 구가한다. 그가 파리 트리니티 교회 오르간 연주자로 봉직하며 시작한 성경을 주제로 한 음악의 신비스러운 울림은 중세 음악과 새소리와 같은 자연으로부터 영감을 받으며 교회에서 예배를 위한 음악이라기보다는 자신의 개인적인 신앙에 의한 말씀을 묵상하며 떠오른 영감을 음악으로 표현하는 방식이라고 볼 수 있다.

〈그리스도의 승천〉은 작곡가 자신이 '오케스트라를 위한 네 개의 교향적 명상'이란 부제를 붙인 초기 작품으로 아직 메시앙의 독특한 음악 기법이 형성되기 이전 작품이다. 이 곡은 곡마다 주축을 이루는 악기군을 다르게 지정하여 1곡은 금관 악기와 플루트, 클라리넷만으로 연주하고, 2곡은 목관 악기군, 3곡은 오케스트라 전체, 4곡은 현악기군만으로 연주하도록 하여 승천을 바라보는 시각과 의미를 차별화하는 실험적인 시도를 보이고 있으며 초연 직후 오르간 곡으로도 개작된다.

1곡 : 스스로의 영광을 아버지이신 신에게 구하는 그리스도의 위엄
Majesté du Christ demandant sa gloire a son Pere

트럼펫과 트롬본으로 주제를 느린 속도로 중후하고 위엄 있게 시작하는데 마치 오르간의 페달을 길게 누르는 듯하며, 이후 목관 악기가 가세하여 좀 더 색채적인 분위기로 신비함을 더하고 다시 금관 악기로 마무리한다.

2곡 : 천국을 간구하는 영혼의 고요한 할렐루야
Alléluias sereins d'une ame qui désire le ciel

천국의 천사들의 음성으로 목관 악기군이 주축을 이룬다. 오보에와 플루트, 클라리넷이 천국의 새소리를 묘사하며 할렐루야로 주님을 찬양한다.

3곡 : 자신이 되신 그리스도의 영광에 의한 영혼의 기쁨에의 변이
Transports de joie d'une ame devant la gloire du Christ qui est la sienne

오케스트라의 모든 악기를 동원하여 '마법사의 제자'로 유명한 파울 뒤카로부터 배운 색채적 관현악 기법을 적용해 드라마틱한 그리스도의 변화무쌍한 삶을 마무리하는 승천의 순간을 묘사한다. 오르간 버전에서는 메시앙의 천재성이 발휘된 더욱 다이내믹한 음악으로 승천의 절정을 인상적으로 묘사하여 완전히 다르게 개작한다.

4곡 : 아버지께 드리는 그리스도의 기도
Priere du Christ montant vers son Pere

그리스도가 하늘 높은 곳으로 오르시는 환상을 묘사하듯 현악기만으로 유려한 선율을 이어나간다. 1곡의 금관 악기 주제가 현으로 고요하게 재현되며 아버지께 드리는 기도의 응답으로 구원이 이루어지고 있음을 말해주고 있다.

성령강림

　예수님은 공생애 기간 중 제자들에게 "내가 떠나가는 것이 너희에게 유익이라 내가 떠나가지 아니하면 보혜사가 너희에게로 오시지 아니할 것이요 가면 내가 그를 너희에게로 보내리니"(요16:7)라 말씀하셨고, 승천하시며 "너희는 몇 날이 못되어 성령으로 세례를 받으리라."(행1:5)며 성령을 약속하신다. 성령강림은 부활 후 50일째 제자들이 모여 있는 마가의 다락방에 임하시는데, 영원한 상급과 보상으로 율법을 완성하는 기간인 희년에 죄인을 사면하고 빚을 탕감해 주며 추방자들의 귀환을 허락하는 것과 연결된다.

　성령의 '영(靈)'은 그리스어 '프뉴마Pneuma'로 '숨쉰다'는 뜻이다. 숨은 생명을 유지하는 데 가장 중요하지만, 평상시 의식하지 못하는 것으로 하나님과 예수님 사이에서 서로 교통하며 한없이 완전하고 충만하고 거룩하고 신성하여 부족함이 없는 긴밀한 연합관계다. 성령은 보혜사Paracletos, 즉 곁에para 불러 계시는cletos 존재로 예수님은 떠나셨어도 부름받아 영원히 존재하는 위로자Comforter로 오신다. 사도 요한과 바울은 예수께서 보내주실 성령의 역할에 대하여 이렇게 기록한다.

　　영원토록 너희와 함께 계시며(요14:16)
　　너희에게 모든 것을 가르치고 내가 너희에게 말한 모든 것을 생각나게 하시며(요14:26)
　　나를 증언하실 것이고(요15:26)
　　죄와 의와 심판에 대하여 세상을 책망하시고(요16:8)
　　너희를 진리 가운데로 인도하시고(요16:13)
　　그리스도의 영광을 나타내시며(요16:14~15)
　　하나님 앞에서 우리의 대언자가 되어 주시며(요일2:1)
　　우리의 연약함을 도우시고, 말할 수 없는 탄식으로 우리를 위하여 친히 간구하신다(롬8:26).

성령이 임하던 순간을 "홀연히 하늘로부터 급하고 강한 바람 같은 소리가 있어 그들이 앉은 온 집에 가득하며 마치 불의 혀처럼 갈라지는 것들이 그들에게 보여 각 사람 위에 하나씩 임하여"(행2:2~3)로 기록하고 있으며 제자들 모두 성령 충만함을 받아 방언으로 말하고 예수님이 행하신 능력까지 부여받게 된다.

조토 그리스도의 일생 중 '성령강림'
1304~6, 프레스코 200×185cm, 스크로베니 예배당, 파도바

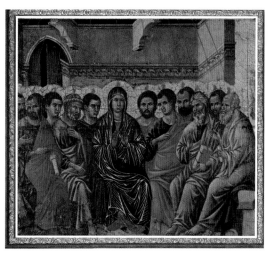

두초 마에스타 중 '성령강림'
1308~11, 목판에 템페라 37.5×42.5cm, 시에나 두오모 박물관

비버 묵주소나타 중 소나타 13번 : 성령강림Die Ausgießung des Heiligen Geistes(행2:1~16)-Vn, Org, Bn
첫 번째 주제가 세 번 들리는데 이는 성부의 3위인 성령의 환영이다. 이어지는 부분은 성령이 하강하면서 나오는 바람 소리와 같다.

1악장 : 소나타Sonata 3악장 : 지그Gigue
2악장 : 가보트Gavotte 4악장 : 사라반드Saraband(행2:1~16)

엘가 : '주의 나라The Kingdom', OP. 51

엘가는 독실한 가톨릭 신자로 작곡을 처음 시작할 무렵인 1880년 젊고 가난한 사도들에 대한 스케치를 시작으로 20년간 〈사도들〉, 〈주의 나라〉, 〈최후의 심판〉까지 성경 주제 오라토리오 3부작의 작곡을 계획한다. 1903년 〈사도들The Apostles〉을 완성하고, 버밍엄 트리엔날레 음악축제 주최측으로부터 1906년 축제를 위한 오라토리오를 의뢰받아 〈주의 나라The Kingdom〉를 작곡한다. 그러나 두 작품 모두 큰 호응을 얻지 못하여 마지막으로 계획된 〈최후의 심판〉은 작곡되지 않았다.

〈주의 나라〉는 예수님 승천 후 마가의 다락방에 임한 성령강림 사건과 제자들의 사역을 주제로 사도행전 1~4장과 복음서에 기반하여 5부로 구성된다. 이 곡은 대담한 선율과 충격적인 효과를 사용한 대규모 작품으로 영국 음악계에 신선한 충격을 주는데, 두 개의 혼성 합창단과 성모 마리아, 막달라 마리아, 베드로, 요한이 등장하는 전형적인 오라토리오 형식이다.

전주곡Prelude

1부 다락방In the upper Room

예루살렘을 묘사하는 전주곡이 울린 후 예수님을 부인한 것을 반성하는 베드로를 소개하고 유다 대신 새로운 사도로 맛디아를 임명한다.

2부 아름다운 문At the beautiful Gate

오순절 아침 베드로와 요한은 성모와 막달라 마리아를 만나 지나가는 절름발이를 보며 예수님이 소경과 절름발이를 치유하시던 지난날을 회상하며 "두세 사람이 내 이름으로 모인 곳에는 나도 그들 중에 있느니라."(마18:20)란 말씀을 기억한다.

3부 성령강림Pentacost

내레이터 역할을 하는 테너가 성령께서 하늘에서 내려 오실 때 사도들은 모든 언어를 해석하는 능력을 부여받았다고 설명한다. 베드로는 사도들에게 "누구든지 주의 이름을 부르는 자는 구원을 받으리라."(행2:21)고 설교하며, 백성들에게 그리스도의 이름으로 침례를 받도록 권고한다. 오케스트라가 성령강림 장면을 웅장하게 연주하며 빛이 내려오는 눈부신 상황을 묘사하는 합창이 긴박함을 더해준다.

4부 신유의 징표The Sign of Healing

성전 문 앞의 베드로와 요한이 절름발이를 보고 "일어나서 걸으라."고 하자 일어나서 걷는 기적이 나타나고 이를 사람들이 목격하게 된다. 베드로와 요한은 군중에게 설교하면서 예수님의 부활을 선포한다. 관리들은 베드로와 요한을 민중들에게 거짓말을 하고 선동한다는 죄로 체포한다.

5부 다락방In the upper Room

마리아의 노래 '해는 지고The Sun goeth down'로 시작하며 자신이 목격했던 경이로운 상황을 묵상한다. 베드로와 요한이 석방되고 제자들과 함께 모여 '주님의 기도'를 부르며 성 만찬을 함께한다. 왕국은 영광의 성령의 불꽃으로 끝나지 않고 영원한 하나님 나라를 이루리라며 감사와 평화로 마무리한다.

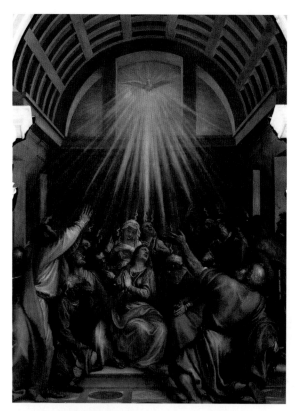

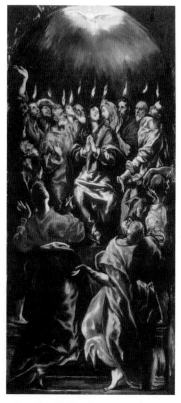

티치아노 '거룩한 성령강림'
1545, 캔버스에 유채 570×260cm, 산타 마리아 델라 살루테, 베네치아

엘 그레코 '성령강림'
1596~1600, 캔버스에 유채 275×127cm, 프라도 미술관, 마드리드

티치아노는 하늘을 상징하는 원통형 궁륭의 로마네스크 교회의 창을 통해 성령(비둘기)이 내려오며 불빛이 모인 사람들의 머리 위로 내리는 순간을 묘사한다. 제자들과 성모, 여인들 모두 경이로운 강한 빛을 손을 들어 받아들인다.

엘 그레코가 70세 때 그린 작품으로 그의 독특함이 가장 잘 나타나 있다. 가로 폭의 두 배에 달하는 길쭉한 화면으로 응집력을 보여주며 앞쪽 제자들은 격한 몸동작으로 경이로움을 나타낸다. 성령의 불꽃이 성모와 제자들 머리 위로 하나씩 떨어지며 불의 혀로 갈라져 내려옴을 묘사하고 있다.

성 삼위일체

초대 교회 시대부터 시작된 하나님과 예수님의 동일체에 대한 논란이 점점 거세지다 로마가 기독교를 공인하면서 그 절정에 이른다. 알렉산드리아의 장로 아리우스Arius(250/336)는 하나님은 결코 창조되거나 출생하지 않으셨고 시작도 없는 오직 한 분이시고 자신의 신적 존재나 본질을 다른 존재나 인격체와 공유할 수 없다며 예수님은 하나님의 아들이시고 하나님의 의지와 행동에 의해 존재하는 피조물로 하나님을 뛰어넘을 수 없다고 주장하여 동방교회의 지지를 얻는다. 반면, 기독교 교부인 아타나시우스Athanasius(295/373)는 구원은 여호와 하나님에 의해 이루어질 것이라는 구약의 핵심 사상이 신약에서 예수 그리스도에 의해 이루어졌으니 예수 그리스도는 하나님이며 성부, 성자, 성령은 모두 신성함을 갖고 있는 완전한 신이라 주장하여 서방교회의 지지를 얻는다. 이에 콘스탄티누스 황제는 니케아 공의회를 열고325 아타나시우스의 주장인 '동일본질Homoousios(同一本質)'을 받아들여 니케아 신경을 제정하여 확정하고 이를 거부한 아리우스를 이단으로 몰아 파문한다.

[니케아 신경]
우리는 한 분이신 하나님을 믿는다
그분은 전능하신 아버지시며
유형 무형한 만물의 창조주시다
그리고 우리는 한 분이신 주 예수
그리스도를 믿는다
그분은 하나님의 외아들이시며
아버지에게서 나셨으며 곧 아버지의
본질에서 나셨다

하나에게서 나신 하나님이시며
아버지와 본질에서 같으시다
그분으로 말미암아 만물이
하늘에 있는 것들이나 땅에 있는 것들이 생겨났다
그분은 우리 인간을 위하여,
우리의 구원을 위하여
내려오시어 육신을 취하시고 사람이 되셨으며
산 자, 죽은 자를 심판하러 오실 것이다
그리고 우리는 성령을 믿는다

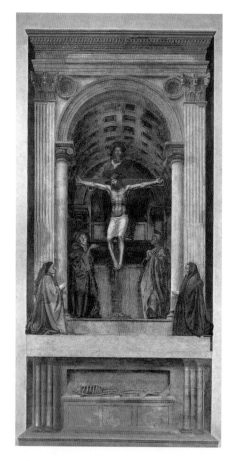
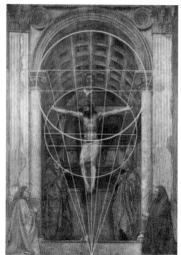

마사초 '성 삼위일체'

1425〜8, 프레스코 667×317cm, 산타 마리아 노벨라, 피렌체

마사초는 르네상스 초기 화가로 조토, 도나텔로 등의 영향을 받아 조각적이고 장엄한 인물상을 주로 그렸다. 〈성 삼위일체〉는 일점 투시 원근법을 적용한 프레스코화로 3단으로 구성된 조각 작품과 같은 완벽한 입체감을 느낄 수 있도록 묘사했다. 가장 앞 단은 코린트식 원주로 건물을 받치며 좌우에 그림의 기증자를 위치시키고, 다음 단은 이오니아식 원주로 아치를 받치며 원통형 궁륭을 만들어 성모와 사도 요한을 위치시키고, 뒤로 십자가의 예수님, 그 다음 단에 하나님이 위치하여 3단으로 구성된다. 마사초가 섰을 때 눈높이인 십자가 하단을 소실점으로 하여 위로 올라갈수록 뒤로 점점 깊어지며 확장해 나가고 있음을 보여준다. 바사리는 《미술가 열전》에서 원근법이 적용되어 원통형 궁륭의 사각 무늬가 뒤로 갈수록 사다리꼴로 보이는 입체감에 대하여 "마치 교회의 벽이 뒤로 뚫린 듯하다."고 기록하고 있다. 그림 하단은 그리자이유Grisaille(회색조로 묘사된 단색화) 기법을 적용하고 석관에 아담의 해

골을 그려 넣었는데, 그리스도를 제2의 아담이라는 말씀(롬5:12~21)에 근거하고 있다. 해골 위에 'IO FU GIA QUEL CHE VOI SETE, E QUEL CH'I'SON VOI ANCO SARETE(나의 어제는 당신의 오늘, 나의 오늘은 당신의 내일)'라는 말이 상징적으로 적혀 있는데, 이를 의역하면 '나도 한때 당신과 같았다. 당신도 지금 내 모습과 같이 될 것이다.'라는 메멘토 모리Memento Mori와 통하는 심오한 문구다.

　이후 성부, 성자, 성령을 한 화면에 담는 삼위일체 도상이 나타나는데, 십자가 상의 예수님의 몸Corpus Christ을 가장 부각시킨다. 하나님은 '자비의 권좌Throne of Mercy, Gnadenstuhl'라 하여 예수님 뒤에서 아들을 감싸는 모습으로 마치 피에타의 아버지 버전 같은 모습을 하고, 성령은 이를 상징하는 비둘기로 성부 위쪽이나 성부와 성자 사이에 나타낸다. 이같이 삼위의 개별적 신성과 이들의 일체감을 통해 계시의 하나님, 구원의 하나님, 일하시는 하나님으로 하나님의 현존을 구체화하여 묘사하고 있다.

　테 데움Te Deum은 성 삼위일체를 찬양하는 음악으로 4~5세기부터 교회에서 불리던 '하나님, 당신을 주님으로 찬양합니다Te Deum Laudamus'로 시작하는 29행의 시구로 이루어진 '거룩한 삼위일체의 찬가Hymnus in honorem Trinitatis'라는 작가 미상의 찬송 시를 사용한 장대한 찬가다.

　그레고리오 성가 시대 이후 테 데움은 중세를 거치며 가톨릭의 주일 미사와 축제일의 조과 및 만과에서 그레고리오 성가 선율로 노래되었고, 르네상스 시대 샤르팡티에의 〈테 데움, H. 146〉은 트럼펫과 팀파니의 장대한 팡파르로 시작하며 축제적 분위기를 선도하게 된다. 이후 테 데움은 전승 축하 등 국가적 경사나 축일에 늘 주님이 함께하심을 찬양하는 대규모의 기념 음악으로 작곡되어 퍼셀, 헨델, 하이든, 베를리오즈, 멘델스존, 부르크너, 드보르자크, 베르디, 브리튼 등 시대를 대표하는 작곡가들의 영감이 수놓아지며 성 삼위일체의 거룩함을 찬송하는 가장 오랜 역사를 지니며 전해지는 음악이 되었다.

뒤러
'삼위일체께 경배'

1511, 아마 나무에 유채 135×123.4cm, 빈 미술사박물관

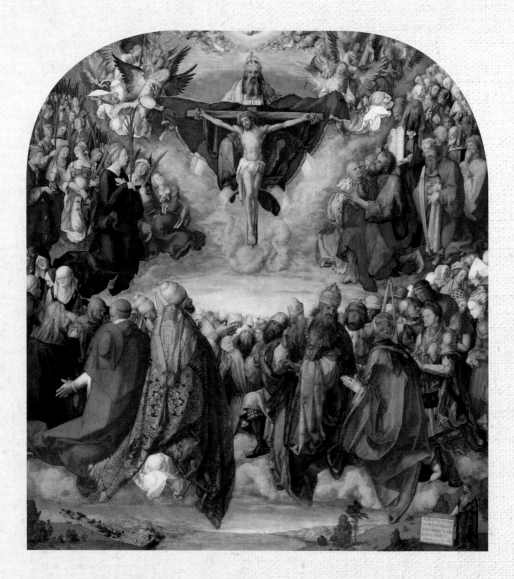

뒤러가 1507년 두 번째로 이탈리아를 방문하여 베네치아에서 벨리니 등과 교류하며 베네치아 화파의 밝고 화려한 채색에 영향을 받고 그린 작품이다. 성령(비둘기), 성부, 성자가 그림의 중심축을 구성하며 성자의 십자가에 못 박힌 모습은 십자가의 죽음으로 대속을 강조하고 있다. 하나님은 하늘의 왕을 상징하는 청색 옷을 입으시고 금색 망토를 펼쳐 예수님을 감싸 안고 계신다. 그 아래 천사들이 구름 모양으로 승리의 V자 모양을 하고, 위의 천사들은 수난에 사용된 도구를 들고 화려한 무지개 모양의 아치를 형성한다. 좌측의 종려나무 가지를 쥔 성녀들은 순교를 상징하는데, 푸른 옷은 성모, 어린 양을 안고 있는 성녀와 성작을 받쳐 든 성녀들은 성찬을 상징한다. 우측은 성인들로 세례 요한, 십계명을 든 모세, 하프를 타는 다윗, 담비 털 가운을 걸친 솔로몬이 보인다. 하단의 인물도 구름을 타고 하늘에 떠 있는데, 좌측의 그림 주문자 마테우스 란다우어는 뒷모습을 보이며 무릎 꿇고 기도하고, 곁에는 수도사 옷을 입은 성 프란치스코와 주위에 수수한 옷을 입고 삼위일체를 경배와 찬양하는 일반 성도들이 모여 있다. 성경을 번역한 성 히에로니무스는 주교복을 입고 하늘을 올려다보며 하나님께로 가자며 손을 내밀고 있다. 중심부에 그레고리오 성가를 집대성한 교황 그레고리오 1세가 티아라를 쓰고 금색 망토를 입고 성 삼위를 찬양하고 있고, 맞은편에 하나님 모습을 한 지상의 왕이 다른 왕과 성 삼위의 축복에 대해 논하고 있으며, 주변에 칼을 찬 유스타스 성인을 비롯한 여러 성인들이 보인다. 우측 하단 지상의 인물은 작가의 자화상으로 "천국은 천재적 재주로 얻어지는 것이 아니라 하나님께 대한 헌신적인 사랑으로 얻어지는 것이므로 한없이 넓은 아름다운 호수의 풍경도 하늘의 영광에 비하면 초라하게만 보인다."란 글귀에 자신의 서명을 넣은 팻말을 들고 서 있다.

성모 마리아의 일생

성경에는 예수님의 어머니 성모 마리아에 대해서 자세한 기록이 없고 다만 예수
님의 어머니로 예수님 생애의 중요 사건에 함께 비쳐질 뿐이다. 그러나 가톨릭 공
의회는 성모 마리아에게 다양한 지위를 부여하며 숭배하고 있다. 5세기 에페소 공
의회431에서는 성모 마리아를 '그리스도의 어머니Christokos'로 공포하며, 니케아 제

조토 '성전에 바쳐지는 마리아'
1304~6, 프레스코 200×185cm, 스크로베니 예배당, 파도바

조토 '구혼자들의 기도'
1304~6, 프레스코 200×185cm, 스크로베니 예배당, 파도바

마리아는 어머니 안나가 기도로 얻은 귀한 딸이므로 성전에 바쳐져 하나님의 자녀로 양육된다. 마리
아가 혼인할 수 있는 여인으로 성장하자 주께 헌정되었기에 미래의 남편도 기적에 의해 결정하게 된
다. 후보자들이 갖고 온 나뭇가지에서 꽃이 피는 기적이 일어나면 남편으로 선택되므로 남성들은 들
고 온 막대기를 대제사장에게 전달하여 제단에 올린다. 요셉은 자신의 나이가 너무 많아 주저하는 모
습으로 가장 뒤에 있다. 남성들과 대제사장은 황홀한 주님의 제단 앞에 무릎을 꿇고 자신의 막대기에
서 꽃이 피어 마리아와 결혼하게 되기를 기도하며 주시하는데, 하나님의 손이 요셉의 막대기를 가리
키자 꽃이 피어 마리아와 약혼한다.

7공의회[787]에서는 '신의 어머니Theotokos'라 공식 승인하여 숭배하게 된다. 종교개혁 이후 반종교개혁의 일환으로 성모 마리아에 대한 신적 권위 부여가 지속적으로 이루어져 다양한 내용의 성모 찬양 음악을 규정하고[1568] 있으며, 성모의 원죄 없는 잉태 교리[1854]를 확정한다. 그리고 비교적 근래에 이르러서야 마리아를 은총의 중재자[1917]란 교리와 성모 마리아의 부활, 승천[1950] 교리를 확정한다. 그 밖에 성모 마리아의 아버지 요셉도 교회의 수호신으로 책봉되기에[1870] 이른다. 이같이 성모 마리아에 대한 이미지는 성경에 근거하지 않고 단지 교회 지도자들에 의해 신격화되어 왔음을 알 수 있다.

전승과 황금전설에 기초한 조토의 스크로베니 예배당의 프레스코화 중 성모의 일생을 그린 열 개의 작품에 따르면, 어머니 안나의 기도로 얻은 마리아는 어린 시절 성전에 바쳐져 거룩한 하나님의 딸로 양육된다. 마리아가 혼인할 나이가 되자 하나님께 헌정되었기에 나뭇가지에서 꽃이 피는 기적으로 남편을 결정하게 된다.

원죄 없는 잉태

원죄 없는 잉태Immaculata conceptio는 마리아가 그리스도의 어머니로 공포된 5세기부터 시작된 오랜 교리 논쟁으로 '아담과 하와의 원죄를 안고 있는 마리아를 통해 하나님의 아들이 나올 수 있는가'라는 그리스도의 어머니로서의 자격 조건에 대한 의문으로 시작된다. 그러나 1854년 마리아는 어머니의 모태에 잉태된 순간부터 전지전능하신 하나님의 특별한 은총과 특전을 받아 원죄 없이 태어났고 살아 생전에 본죄 또한 짓지 않았으므로 흠과 티가 없는 상태에서 예수님을 잉태했다는 무염시태(無染始胎)라는 가톨릭의 공식 교리로 완성된다.

이에 앞서 교황 식스토 4세가 1476년 12월 8일을 무염시태 축일로 공식 선언하며 교회로부터 화가들에게 원죄 없이 잉태한 동정 마리아를 묘사해 달라는 요구가 나오기 시작하나 워낙 추상적인 주제므로 화가들이 특별한 이미지를 만들어 내지

파체코 '원죄 없는 잉태 개념'
1621, 캔버스에 유채 179×108cm, 스페인 대주교 궁, 세비야

루벤스 '원죄 없는 잉태'
1628, 캔버스에 유채 198×137cm, 프라도 미술관, 마드리드

스페인의 화가이자 이론가인 프란시스코 파체코Francisco del Rio Pacheco(1564/1644)는 그의 저서 《회화의 기술Arte de la pintura》에서 "성모 마리아는 햇살이 가득한 천국에서 티끌 하나 없이 깨끗한 순백의 옷과 푸른 외투를 입고, 머리에는 12개의 별이 빛나는 후광과 왕관을 쓰고, 발 밑에는 초승달을 딛고 서서 두 손은 가슴 위에 기도하듯이 모은 모습"으로 가장 이상적인 무염시태 도상의 기준을 정립하게 된다. 이후 수르바란, 벨라스케스, 무리요 등의 스페인 화가들에게 이어지는데, 무리요의 경우 50개의 성모상 중 절반 이상 무염시태만 그리고 있다.

못하며 150년이 흐른다. 바로크 시대로 접어들어 요한계시록의 "하늘에 큰 이적이 보이니 해를 옷 입은 한 여자가 있는데 그 발 아래에는 달이 있고 그 머리에는 열두 별의 관을 썼더라 이 여자가 아이를 배어 해산하게 되매 아파서 애를 쓰며 부르짖더라."(계12:1~2)에 근거하여 '원죄 없는 잉태' 도상의 이미지가 구체화된다.

성모 마리아는 수태고지부터 성경에 기록되는데 가브리엘 천사의 고지를 받아들이므로 온전히 하나님께 붙들린 삶을 살게 된다. 성모는 본명인 마리아 외에 여러 가지 이름으로 불리는데 이름이 그녀의 성품과 생애를 상징하고 있다. 그녀는 하늘의 별을 뜻하는 스텔라Stella, 묵주기도의 성모를 뜻하는 로사리아Rosaria, 승천하시어 하늘의 여왕으로 왕관을 받으신 뜻으로 첼리나Cellina로 불리고, 순결하고 고귀한 이미지의 백합꽃에 비유하여 릴리안Lilian, 아름다운 장미꽃에 비유하여 로즈마리Rosemary란 애칭을 갖고 있으며, 가톨릭에서 성모 관련 세례명으로 탄생을 기념하는 나탈리아Natalia, 수태고지의 성모인 안눈치아타Annunciata, 원죄 없는 잉태의 성모란 뜻의 임마쿨라타Immaculata, 고통의 성모인 돌로로사Dolorosa, 승천의 성모인 아순타Assunta 등으로 불리고 있다.

성모의 7가지 기쁨, 7가지 슬픔

마리아의 모든 삶은 예수님과 연관되어 예수님으로 인해 7가지 기쁨을 얻고 또 그로 인해 7가지 슬픔을 얻으며 그녀의 삶이 예수님과 함께 드러나고 있다. 성모의 7가지 기쁨은 프란치스코회 수도자의 묵주기도Franciscan Rosary로 '성모의 7가지 기쁨을 묵상하고 성모송으로 화관을 엮으라'에서 유래하며 수태고지, 예수님 탄생, 동방박사의 경배, 예수님의 부활, 예수님의 승천, 제자들과 함께 성령강림 받음, 천상 모후의 관을 쓰심으로 이루어진다. 성모의 7가지 슬픔은 예수님의 고통과 수난

과 관련된 사건으로 할례받으시는 예수님, 이집트(애굽)로 피신, 학자들과 논쟁하시는 예수님, 십자가의 길, 십자가에 못 박히시는 예수님, 십자가 처형, 십자가에서 내림으로 이루어진다.

멤링
'성모의 7가지 기쁨'

1480, 참나무 패널에 유채 81.3×189.2cm, 뮌헨 고전회화관

한스 멤링Hans Memling(1430/94)은 독일 출신으로 플랑드르 브뤼헤에서 활동하며 얀 판 에이크의 혁신 유화 기법을 습득하고 광학 사실주의라는 성경에 기반해 정교한 종교화를 추구하여 한 화면에 여러 장면을 세밀하게 묘사하는 특징을 지니고 있다. 이 작품에서 '성모의 7가지 기쁨'을 부각하며 강조하고 있지만, 정교한 필치로 그리스도의 일생의 주요 상황을 모두 담은 독특함을 보이고 있다. 세부 묘사를 파악하기 위해 반으로 나누어 확대해 본다.

이집트로 피신
수태고지
체포/최후의 만찬

영아학살
목동에게 알림

예수님 탄생

동방박사의 경배

예수님의 승천

성모의 임종, 승천

십자가의 길

나를 붙들지 말라
성령강림

예수님의 부활

뒤러 '성모의 7가지 슬픔'　　　　　　　1496, 패널에 유채 109×43cm, 뮌헨 고전회화관

할례받으시는 예수님	성모 마리아	십자가에 못 박히시는 예수님
이집트로 피신		십자가 처형
학자들과 논쟁하시는 예수님	십자가의 길	십자가에서 내림

성모의 죽음, 부활, 승천, 대관

그리스도의 십자가 처형만큼이나 다양한 성모 마리아가 예수님을 안고 있는 성모자 도상을 만날 수 있다. 그러나 성 모자 도상도 자세히 살펴보면 많은 차이를 보이는데, 이를 세 가지로 분류해 볼 수 있다. 단순히 성 모자만 그린 '성모와 아기 Madonna con Bambino' 도상과 성 모자와 함께 세 번째 자리에 앉은 성 안나를 포함하는 '성 안나 메테르차Sant'Anna Metterza' 도상, 그리고 르네상스 전부터 나타나 15~16세기 화가들이 즐겨 다룬 주제로 '성스러운 대화Sacra Conversazione' 도상이다. '성스러운 대화' 도상에서 아기 예수는 마리아의 무릎에 앉아 오른손으로 축복을 표시하고 있고 천사, 성인들이 옥좌의 성모와 아기 예수를 둘러싸거나 좌우에서 경배하는 모습이 함께 나타나는데, 인물 상호 간 대화나 교감 없이 관람자와 시선을 마주하고 말하듯 한다.

성경에는 성모의 죽음과 그 이후 이야기가 없으나 3~4세기 기록된 외경과 황금전설에 따르면, 성모의 임종이 다가오자 천사들이 전 세계로 흩어져 전도하고 있던 사도들을 불러모아 성모의 임종을 지키고 장례를 치르게 한다. 예수께서 천상에서 천사 군단을 이끄시고 어머니의 영혼을 맞이하려 하실 때 베드로가 예수께 "선생님, 어머니의 육신을 무덤 안에서 썩히고 구더기가 먹게 하실 것입니까"라고 묻자 예수님은 베드로의 말에 수긍하시고 이틀 후 어머니의 육신을 부활시켜 제자들이 보는 앞에서 천사에게 들어올려지는 피승천Assumptio이 이루어지도록 하신다. 성모의 부활 승천, 대관식은 반종교개혁의 한 부분인 성모 공경 운동으로 확대되어 오다 19세기부터 정식 교리로 인정된다. 이로써 성모의 육신과 영혼 모두 천국으로 올라가 천상의 여왕으로 왕관을 수여받는 대관식이 벌어진다.

비버 묵주소나타 중 소나타 14번 : 하늘에 들어올려진 마리아
Maria Himmelfahrt(눅1:47~48)-Vn, Harp, Lute

성모 마리아의 승천이 토카타의 상승음을 따라 즐겁고 경쾌하게 천상의 기쁨을 노래한다.

> 1악장 : 전주곡Prelude
> 2악장 : 아리아Aria
> 3악장 : 지그Gigue(눅1:47~8)

비버 묵주소나타 중 소나타 15번 : 마리아의 대관식
Krönung Mariae im Himmel(구약외전 집회서24)-Vn, Org, Harp, Viol, Lute, Bn

아리아와 세 개의 변주로부터 귀에 익은 샤콘느의 선율이 화려한 기법으로 변주되며 성모 마리아의 대관이란 축제의 장관을 묘사하고 있다.

> 1악장 : 소나타Sonata
> 2악장 : 아리아Aria
> 3악장 : 칸초네Canzone
> 4악장 : 사라반드Saraband(집회서 24장)

비버 묵주소나타 중 소나타 16번 : 파사칼리아
Passacaglia-Vn solo

바이올린 독주로 된 장대한 파사칼리아로 마무리하고 있다.

> 파사칼리아Passacaglia-Adagio, Allegro, Adagio : 1~65 Variation

라파엘로
'성모의 대관식'

1502~3, 캔버스에 유채 267×163cm,
바티칸 회화관

성모 승천과 대관을 한 작품에 묘
사한 것으로 천상과 지상의 경계
를 뚜렷이 하고 있다. 성모는 제자
들이 지켜보는 가운데 예수님에 의
해 하늘로 들어올려지는 승천을 하
신다. 승천 후 성모의 관에는 백합,
장미 등의 꽃이 만발하여 꽃으로
상징되는 성모의 이름을 증거하고
있다. 천사들이 하늘에 오르신 성
모 주위를 둘러싸고 아름다운 음악
으로 환영하고 예수님은 성모를 영
적 신부로 맞아들여 관을 씌워 드
려 하늘의 여왕으로 모신다. 얼굴
에 날개를 단 아기 천사들의 천진
난만한 모습이 귀엽다.

티치아노
'성모의 승천'

1516~8, 목판에 유채 690×360cm, 산타 마리아
글로리오사 데이 프라리, 베네치아

공간을 이어주는 노란색 배경은 성모에
게 후광 효과를 주고, 제단화 좌우의 스
테인드글라스를 통해 들어오는 빛과 같
이 그림 뒤에서 빛이 들어오는 효과를 내
고 있으며, 티치아노의 색이라는 붉은색
옷으로 강한 인상을 준다. 이 작품은 벨리
니, 조르조네의 작품에서 보지 못했던 빛
을 다룬 새로운 기법으로 티치아노의 시
대를 알리고 있다. 루도비코 돌체Ludovico
Dolce(1508/68)는 이 그림을 "미켈란젤로의
위대함과 장엄함, 라파엘로의 온순함과 풍
성함, 그리고 자연의 완벽한 색채가 결합
된 걸작"이라 평하고 있다. 하나님은 보좌
에 앉으신 정적인 모습이 아닌 하늘의 지
배자의 초자연적인 동적인 모습으로 근엄
하게 승천을 지켜보며 성모를 맞이하고 계
시고, 곁의 천사 케루빔은 성모에게 씌워
드릴 천상 모후의 관을 준비하고 있다. 성
모는 팔을 벌리시고 하늘로 시선을 향하
시는데, 성모의 이상적인 아름답고 우아한
자태는 라파엘로의 영향을 받았다. 좌측의
천사 무리가 악기를 연주하고 성모는 천사
들에게 이끌리시어 하늘로 승천하신다. 지
상의 사도들은 모두 성모의 승천에 시선을
집중하며 놀라워한다.

안젤리코
'성모의 대관식'

1434~5, 목판에 템페라 112×114cm, 우피치 미술관, 피렌체

성모가 천사들에게 이끌리시어 하늘에 올라 예수님 옆에 앉아 왕관을
받으시는 영광스러운 순간의 천상을 황금빛으로 눈이 부실 정도로 화려하게 장식하고 있
다. 좌우 천사들이 악기와 노래로 찬양하고 이에 맞추어 춤을 추는데 파이프 오르간을 연
주하는 천사도 보인다. 또한 좌우에 역대 교황들과 성인, 성녀들이 도열하여 교회 어머니
로의 등극을 축하한다.

성모 찬양

대표적인 성모 찬양에는 이미 '수태고지'에서 소개했던 〈마리아의 찬가Magnificat, Praeter rerum serie〉와 '그리스도의 수난 Ⅲ'에서 십자가의 죽음을 바라보는 어머니의 슬픈 마음을 노래한 〈성모애가Stabat Mater〉가 있다.

이 밖에 가톨릭에서 일상의 기도인 성무일과 때 저녁기도Vesperas 이후 잠들기 직전 마침 과제(終課)에 성모 찬양을 부르는데 교회력에 의한 절기에 따라 다른 내용으로 찬양한다.

대림절과 성탄절 시즌은 '구세주의 존귀하신 어머니Alma Redemptoris Mater',

사순절 기간은 '하늘의 여왕Ave Regina Caelorum',

부활절에는 '천상의 모후여Regina Caeli Laetare',

오순절부터 대림절까지는 '여왕이시여Salve Regina'와 우리가 잘 아는 '행운이 깃들다'란 뜻의 '성모 축복송Ave Maria'이 안티폰 형식으로 불린다. 또한 찬가로 '바다의 별이여 기뻐하소서Ave Maris Stella'도 많이 불리는 성모 찬양에 포함된다.

여왕이시여Salve Regina

시작자는 11세기 불구자로 태어나 어느 수도원 앞에 버려져 수도원에서 자란 인물로 그가 아름다운 시상으로 성모의 자비와 사랑을 찬미한 시에 페르골레시, 비발디, 하이든 등이 곡을 붙여 만인의 심금을 울리게 한 아름다운 찬미가다.

문안하나이다 여왕이시여	당신께 우리가 부르짖나이다
자애의 어머니, 우리의 삶, 행복, 희망	이브의 추방당한 아들인 우리가

당신께 한숨 쉬나이다
신음하고 울면서 이 골짜기에서
고로 당신은 우리의 옹호자입니다
당신의 그 자애로운 눈동자를
우리에게 향하소서

그리고
당신의 축복받은 태의 열매인 예수를
우리에게 이 추방 이후 보여주소서
오 자비로운, 오 경건한,
오 부드러운 동정녀 마리아여

성모 축복송 Ave Maria

성모 마리아는 두 번째 이브로 여기기에 이브의 라틴어 표시 Eva를 중세 시대 유행한 철자를 거꾸로 발음하여 강조하던 애너그램Anagram을 적용해 Ave라 발음하여 Ave Maria라 부르며 성모 마리아를 찬양한다. 라틴어로 'Ave'는 '인사하다, 환영하다'라는 뜻도 있다.

'아베 마리아'는 수태고지 때 천사의 인사(눅1:28)와 엘리사벳의 축하(눅1:42)의 말에 그레고리오 성가 시대부터 선율을 붙여서 부르다 성모에 대한 기도가 공인된 15세기 중반 이 기도문을 추가한 가사에 카치니, 모차르트, 슈베르트, 구노 등이 아름다운 선율을 붙여 잘 알려진 찬양이다.

은총이 가득하신 마리아님 기뻐하소서
주님께서 함께 계시니 여인 중에 복되시며
태중의 아들 예수님 또한 복되시나이다
마리아, 마리아
은총이 가득하신 마리아님 기뻐하소서

천주의 성모 마리아님
이제와 저희 죽을 때에 저희 죄인을
죄인들을 위하여 빌어주소서
마리아, 마리아
우리를 위하여 빌어주소서 마리아 아멘

A. 카라치 '성모의 승천'

1600~1, 캔버스에 유채 245x155cm, 체라시 예배당, 산타 마리아 델 포폴로 성당, 로마

1600년 대희년을 맞이하여 로마를 방문하는 순례자를 위해 체라시 추기경이 카라바조와 안니발레 카라치에게 의뢰하여 체라시 예배당의 중앙을 장식하게 된 작품이다. A. 카라치는 당시 매너리즘이 확산되어 있던 시대에 오히려 르네상스의 미켈란젤로와 라파엘로의 웅장한 화풍에 베네치아 화파의 화려한 색을 추구하며 등장인물의 동적 운동력을 가미한 새로운 경향인 바로크 시대를 예견하며 반종교개혁에 운동에 앞장선다. 석관 뚜껑이 열리자 성모가 아기 천사들의 호위를 받으며 들어올려질 때 하나님을 경배하듯 두 팔을 벌려 하늘을 응시하고 옷을 휘날리며 오르는데, 하늘의 노란 광채는 하나님의 영광을 나타낸다. 발 아래 날개 달린 두 아기 천사는 라파엘로의 〈시스틴 마돈나〉의 아기 천사를 연상케 한다. 11명의 제자들이 석관 주변을 둘러싸고 성모의 승천을 경이롭게 올려다보고 있는데, 큰 야고보는 성모 승천 이전 가장 먼저 순교했기에 이 현장에 빠져 있고 대신 맛디아가 포함되어 있다. 석관을 만지며 '반석'이란 정체성을 나타내는 베드로와 성모의 순종과 믿음을 가슴에 새기듯 가슴에 손을 대고 지켜보는 안드레는 미켈란젤로의 시스티나 천장화의 선지자 같은 모습으로 묘사되어 있다. 이 현장에도 도마는 늦게 도착하여 승천 상황을 보지 못했기에 석관 속에 남겨진 수의를 만지고 흰 장미꽃을 유심히 관찰하며 의심스러운 표정을 짓고 있다. 붉은 옷을 걸친 요한은 승천하는 성모와 더욱 가까이 다가가려 한다.

바다의 별이여 기뻐하소서 Ave Maris Stella

8세기부터 성모의 은총을 찬미하는 4행 7절로 이루어진 기도로 기욤 뒤파이, 멘델스존, 리스트, 그리그 등이 곡을 붙여 찬양한다.

바다의 별이여 기뻐하소서
천주의 어머니 동정 마리아
끝없이 언제나 동정녀시니
하늘로 오르는 문이시로다
가브리엘 천사의 인사받고
복되다 하심을 믿으셨으니
하와의 부끄러운 이름 바꾸어
우리에게 평화를 내려주소서
죄악의 사슬을 풀어주시고
불쌍한 소경들 보게 하시며
악한 일 저 멀리 몰아내시고
선한 일 하도록 도움 주소서
우리를 구하러 오신 구세주
당신의 아들이 되시었으니

우리의 어머니 되어 주시고
우리의 기도를 들어주소서
각별한 은총의 동정녀시며
뉘보다 어지신 어머니시여
우리가 지은 죄 벗어버리고
어질고 정결함 입게 하소서
성모여 우리도 정덕 지니어
바르고 고운 길 걷게 하시고
아드님 예수를 마주 뵙는 날
무궁한 복락을 얻게 하소서
하나님 아버지 찬미하옵고
높으신 성자께 영광 드리며
위로자 성령도 공경하오니
성삼위께 같은 예를 올리나이다

일곱째 천사가 소리 내는 날 그의 나팔을 불려고 할 때에
하나님이 그의 종 선지자들에게 전하신 복음과 같이 하나님의
그 비밀이 이루어지리라

(계10:7)

최후의 심판

랭부르 형제 '사탄을 무찌르는 미카엘 천사'

필사본 29.4×21cm, 콩테 미술관, 상티이

13
최후의 심판

천국, 연옥, 지옥

천국Paradise은 '벽으로 둘러싸인 정원'을 뜻하는 페르시아어 'Pairi-daeze'에서 유래한 말로 천사들과 축복받은 영혼이 거하는 성스러운 천상의 영역을 의미한다. 중세 시대부터 성경에 기록된 천국의 이미지는 "천국은 좋은 씨를 제 밭에 뿌린 사람과 같으니"(마13:24)에 따라 밭으로, "천국은 마치 좋은 진주를 구하는 장사와 같으니"(마13:45)에 근거하여 화려한 금은보화로, 아브라함을 찾아온 세 명의 손님과 같이 섬세한 침묵의 소리로, 신비스런 신전과 도시(예루살렘), 천사들의 음악이 울려 퍼지는 낙원으로 묘사하고, 르네상스 시대에는 에덴동산과 같은 호화로운 지상의 정원으로 표현하고 있다.

연옥Purgatory은 '정화하다'란 뜻의 라틴어 'Purgare'에서 유래한 말로 가톨릭의 내세관에서 지옥에 갈 정도의 죄를 짓지는 않았지만 천국에도 이르지 못하는 7가지 죄(교만, 탐욕, 정욕, 분노, 탐식, 질투, 나태)를 지은 자의 영혼들이 천국의 소망을 갖고

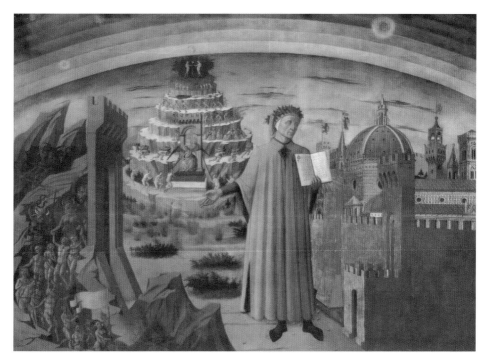

미켈리노 '단테와 세 왕국' 1465, 캔버스에 유채 232×290cm, 피렌체 두오모 박물관

도메니코 디 미켈리노Domenico di Michelino(1417/91)는 프라 안젤리코의 조수로 일하며 함께 제작에 참여하고 수제자로 기법을 그대로 이어받아 프레스코화와 템페라화에 모두 능하며 묘사력도 뛰어나다. 단테가 《신곡La Divina Commedia》을 펼쳐 들어보이고 배경에 지옥, 연옥, 천국의 모습을 보여준다. 단테는 《신곡》에서 로마의 시인 베르길리우스Publius Vergilius Maro(BC70/19)의 안내로 지옥과 연옥을 순례하는데 지옥에서는 사탄이 살려달라 아우성치는 벌거벗은 영혼들을 불구덩이로 몰아넣고 있다. 연옥에서는 천사의 지시에 따라 천국의 소망을 갖고 등짐으로 돌을 나르고 열심히 일하며 점점 올라가는 모습이 보인다. 단테는 《신곡》에서 이루지 못한 연인 베아트리체와 천국을 순례하며 천체를 주관하시는 창조주의 사랑으로 막을 내리는데 하늘에 천체가 운행하는 궤도를 표시했고 천국을 피렌체의 산타 마리아 피오레의 돔과 화려한 건물로 묘사하고 있다. 두오모는 단테 시대에 한창 건축 중에 있었으나 100년 후 브루넬레스키에 의해 완성된 돔으로 덮인 완벽한 모습을 보여주며 단테가 동경하던 천국의 모습을 대신하고 있다.

베네치아 두칼레 궁전 대평의회실Sala del Maggior Consiglio[modifica]

속죄와 연단을 거치는 영역을 의미한다.

지옥Hell은 '지하 세계의 여신'을 뜻하는 스칸디나비아어 'Hel'에서 유래한 말로 죄 지은 영혼들에 대해 영원한 벌과 고문이 이루어지는 영역을 의미한다. 구약에서는 선과 악, 죄의 유무에 관계없이 죽은 자들은 모두 스올Sheol이라는 먼지와 벌레가 들끓고 모든 것이 썩는 어둠의 세계 음부로 들어가 벗어날 수 없다고 한다. 헬레니즘의 신비주의와 조로아스터교의 영향으로 기독교 신앙에서는 지옥이 7가지 죄악(정욕, 탐식, 욕심, 분노, 이단, 폭력, 속임수)을 범한 자와 불신자들이 떨어지는 형벌의 장소로, 도상에서는 음습한 동굴, 유황이 끓는 독성 연기와 지진과 용암 속에 사탄에 의해 고문받는 벌거벗은 영혼들의 고통스런 모습으로 묘사되고 있다.

틴토레토 '천국'

1588 이후, 캔버스에 유채 691×2,162cm, 두칼레 궁전, 베네치아

베네치아의 두칼레 궁전은 베네치아 총독인 도제Doge의 집무실과 대평의회실이 있는 곳인데 1577년 화재로 소실된 과리엔토Guariento(1338/70)의 프레스코화를 대체하여 틴토레토가 그리게 된다. 이 작품은 천국을 주제로 한 그의 세 개의 작품 중 마지막 작품으로 70세 나이에 두칼레 궁전의 40평에 이르는 대평의회실에 천국의 어원 '벽으로 둘러싸인 정원'에 따라 한쪽 벽을 가득 채운 가로 약 22미터, 세로 약 7미터에 달하는 세계 최대의 캔버스 그림이다. 워낙 대형 작품이고 틴토레토가 노쇠했기에 화가인 두 아들 도메니코와 팔마가 중요한 역할을 했다. 이 방의 천장에는 베로네세의 〈베네치아의 숭배〉가 그려져 있고 벽면 상단에는 76명의 베네치아 도제의 초상이 그려져 있어 벨리니로 시작하여 조르조네와 티치아노에 의해 전성기를 이루고 베로네세와 틴토레토가 완성한 베네치아 화파의 모든 것이 담겨 있다. 아기 천사와 악기를 든 천사들이 3단의 왕관 모양의 원을 만들고 상단에 밝은 빛을 발산하는 성모와 그리스도를 중심으로 축복받아 천국에 온 많은 영혼들과 천사들이 그들을 둘러싸고 있다. 우측에 큰 열쇠를 들고 있는 베드로도 보인다. 베네치아 토박이로 평생 성화를 그리며 하나님을 경외하던 노(老) 화가는 자신이 동경하던 천국의 모습으로 베네치아 정치의 중심지인 두칼레 궁전의 대평의회실에 〈천국〉을 그려 놓으므로 베네치아가 천국임을 말하고 있다.

13. 최후의 심판 497

에덴동산 : 단테와 베아트리체

은총의 천사 7고리 : 정욕Lust

절제의 천사 6고리 : 탐욕Gluttony

정의의 천사 5고리 : 방탕Prodigal

배려의 천사 4고리 : 태만Sloth

평화의 천사 3고리 : 분노Wrath

관용의 천사 2고리 : 질투Envy

겸손의 천사 1고리 : 교만 Proud

단테의 《신곡》 '연옥의 구조'

연옥은 일곱 개의 고리로 이루어져 죽음에 이르는 일곱 가지 죄악을 지은 자들이 머물며 각 죄악에 대응되는 회개와 연단이 천사의 안내에 따라 이루어진다.

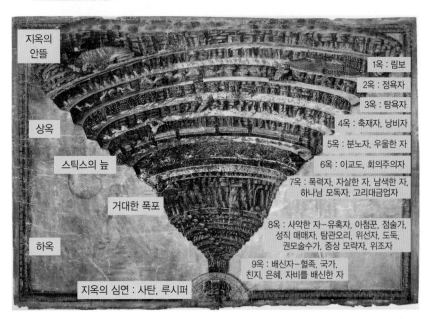

지옥의 안뜰

상옥

스틱스의 늪

거대한 폭포

하옥

지옥의 심연 : 사탄, 루시퍼

1옥 : 림보

2옥 : 정욕자

3옥 : 탐욕자

4옥 : 축재자, 낭비자

5옥 : 분노자, 우울한 자

6옥 : 이교도, 회의주의자

7옥 : 폭력자, 자살한 자, 남색한 자, 하나님 모독자, 고리대금업자

8옥 : 사악한 자―유혹자, 아첨꾼, 점술가, 성직 매매자, 탐관오리, 위선자, 도둑, 권모술수가, 중상 모략자, 위조자

9옥 : 배신자―혈족, 국가, 친지, 은혜, 자비를 배신한 자

보티첼리 단테 《신곡》 중 '**지옥의 지도**' 1480, 필사본 32×47cm, 베를린 국립미술관

보티첼리 단테 《신곡》 '지옥의 지도' 중 부분화 : 8옥 사악한 자들이 거하는 곳으로 열 개의 깊은 틈으로 이루어져 있음

로렌초 디 메디치가 보티첼리에게 단테의 《신곡》 필사본을 의뢰하여 은촉 펜과 잉크로 세밀하게 묘사하고 템페라 기법으로 채색한 92개의 삽화 중 하나다. 단테는 베르길리우스의 안내로 연옥과 지옥을 돌아보며 호메로스, 플라톤, 베르길리우스, 오비디우스가 주장한 사후 세계와 스콜라 철학자들의 요한계시록 주석서를 종합하여 지옥의 구조를 묘사한다. 두 사람은 지옥의 문턱인 림보에서 출발하여 통로를 따라 지옥의 안뜰부터 아홉 개의 옥을 순례하며 각 옥에 처해진 영혼의 고통을 목격한다. 지옥의 안뜰에는 선과 악에 무관심하게 살았던 영혼이 머물고, 림보에는 덕망 높은 이교도나 세례받지 못하고 죽은 어린 영혼이 머문다. 그 외 모든 저주받은 영혼들을 카론이 배에 태워 아케론 강 건너 지옥으로 데려가면 기다리던 사탄에 의해 지은 죄에 따라 경미한 죄를 지은 영혼은 상옥(2~5옥)에, 중죄를 지은 영혼은 스틱스 강을 건너 하옥(6~8옥)에 처넣어져 고통받게 된다. 지옥의 가장 밑바닥 심연은 사탄과 머리가 셋 달린 루시퍼가 파멸한 영혼을 집어 삼키는 곳으로 묘사하고 있다.

하늘의 예배

슈포어 : '최후의 심판Die letzten Dinge', WoO 61, 1826

루이스 슈포어Louis Spohr(1784/1859)는 당대 이름난 바이올린 주자로 베토벤과 동시대에 작곡가와 지휘자로 활약하며 낭만주의를 개화한 공이 크다. 그는 10곡의 교향곡과 9중주로 대표되는 풍부한 선율을 지닌 유명한 실내악곡을 많이 남긴다. 또한 그는 오페라 〈파우스트〉, 〈예손다〉 등으로 베버Weber, Carl Maria von(1786/1826)와 함께 독일 국민 오페라 발전에 앞장서고 헨델 연구에도 관심을 보여 두 곡의 오라토리오를 남기며 성악에도 발군의 실력을 발휘한다.

〈최후의 심판〉은 슈포어의 두 번째 오라토리오로 요한계시록에 기초한 극작가 로흐리츠Rochlitz, Johann Friedrich(1769/1842)의 대본으로 2부 19곡으로 구성되며, 내용상 다섯 장면으로 나뉘어 네 명의 독창자(S, A, T, B)와 합창에 의해 이루어진다. 이 곡은 1825~6년 작곡되어 1826년 성 금요일에 카셀 교회의 십자가 아래에 선 합창단에게 600개의 유리잔 조명을 비추는 인상적인 초연이 거행되었다.

슈포어 최후의 심판 1부 : 1~9곡

1부는 서곡으로 시작하여 '기도와 알림'에서 사도 요한이 환상으로 본 하늘의 예배 장면으로 천국 보좌의 하나님을 찬양하며 '그리스도의 구원 사역'으로 마무리한다.

서곡 : Andante Grave-Allegro

　[기도와 알림ANBETUNG UND MAHNUNG]

2곡 합창과 서창(S, B) : 그에게 존귀와 영광
Preis und Ehre ihm, der da ist(계1:4~5, 5:13, 1:17~18, 2:2~5, 10)

이제도 계시고 전에도 계셨고
장차 오실 이에게 찬양과 영광이(계1:4)
죽은 자들 가운데에서 먼저 나시고 땅의
임금들의 머리가 되시고 우리를 사랑하사
그의 피로 우리 죄에서 우리를 해방하신
예수 그리스도께 찬양과 영광이(계1:5)
찬송과 존귀와 영광(계5:13)
내가 볼 때에 그의 발 앞에 엎드러져 죽은 자
같이 되매 그가 오른손을 내게 얹고 이르시되
두려워하지 말라
나는 처음이요 마지막이니 곧 살아 있는 자라
내가 전에 죽었었노라

볼지어다 이제 세세토록 살아 있어 사망과 음
부의 열쇠를 가졌노니(계1:17~18)
찬양과 영광이 그에게
네가 악한 자들을 용납하지 아니한 것과
내 이름을 위하여 견디고 게으르지 아니한 것을
아노라
그러나 너는 처음 사랑을 버렸느니라
그러므로 그대는 어디서 떨어졌는지를 생각하
고 회개하여 처음 행위를 가지라(계2:2~5)
충성하라 그리하면 내가 생명의 관을
네게 주리라(계2:10)
찬양과 영광이 그에게

3곡 서창(T, B) : 이리로 올라오라. 일어날 일들을 내가 네게 보이리라
Steige herauf, ich will dir zeigen, was geschehen soll(계4:1~5, 8)

이리로 올라오라 이후에 마땅히 일어날
일들을 내가 네게 보이리라
보라 하늘에 보좌를 베풀었고
그 보좌 위에 앉으신 이에게 무지개가 둘렸는데
왕위에 올랐고 왕좌 둘레에는 이십사 장로들이

흰옷을 입고 머리에 금관을 쓰고 앉았더라
그리고 보좌에서 번개와 음성과 우렛소리가
나더라(계4:1~5)
밤낮으로 울부짖는 소리가 들린다(계4:8)

4곡 독창(T)과 합창 : 거룩, 거룩, 거룩하신 주 하나님은
Heilig, heilig, heilig ist Gott der Herr(계4:8)

거룩하다 거룩하다 거룩하다
주 하나님 곧 전능하신 이여

전에도 계셨고 이제도 계시고
장차 오실 이시라(계4:8)

랭부르 형제《베리 공작의 호화로운 기도서》중
'성 요한과 밧모섬'

1416, 필사본 29.4×21cm, 콩테 미술관, 상티이

쓸쓸히 배를 저어 밧모섬에 도착한 사도 요한에게 그를 상징하는 독수리가 두루마리를 물고 와 건네준다. 요한이 환상으로 본 천국의 예배 장면이 펼쳐진다. 하나님이 하늘 보좌에 축복을 표시하며 앉아 계시고 무릎 위에서는 어린양이 성경을 보고 있다. 보좌 위에는 무지개가, 양 옆에는 흰옷을 입고 머리에 금관을 쓴 24장로들이 보좌를 둘러싸고 있으며 구름이 이를 받쳐주고 있다. 요한의 귓가에 천사의 나팔 소리가 들려오며 멀리 새 예루살렘의 모습이 펼쳐진다.

[그리스도의 구원 사역DAS ERLÖSUNGSWERK CHRISTI**]**

5곡 서창(S, T) : 그리고 상처받은 어린 양을 보라
Und siehe, ein Lamm, das war verwundet(계5:5, 8~9)

어린 양이 죽임을 당하니 거기서 울지니라

보라, 유다 지파의 사자 다윗의 뿌리가 이겼다

(계5:5)

장로들은 어린 양 앞에서 엎드려

거문고와 향이 가득한 금 대접을 가졌으니

이 향은 성도의 기도들이라

새 노래를 부르라(계5:8~9)

6곡 독창(S)과 합창 : 어린 양은 영광과 찬송을 받으시기에 합당하도다
Das Lamm, der erwurget ist, ist wurdig zu nehmen(계5:12)

죽임을 당하신 어린 양은 능력과 부와

지혜와 힘과

존귀와 영광과 찬송을 받으시기에

합당하도다(계5:12)

7곡 서창(T)과 합창 : 그리고 하늘에 계신 모든 피조물
Und alle Kreatur, die im Himmel ist(계5:13)

하늘 위에와 땅 위에와 땅 아래와

바다 위에와 또 그 가운데

모든 피조물이 이르되

보좌에 앉으신 이와 어린 양에게 찬송과

존귀와 영광과 권능을 세세토록 돌릴지어다

(계5:13)

8곡 서창(A, T) : 그리고 큰 무리를 보라 Und siehe, eine grosse Schar(계7:9~11, 14~15, 17)

또 보소서 각 나라와 족속과 백성과

방언에서 아무도 능히 셀 수 없는

큰 무리가 나와 흰옷을 입고

손에 종려가지를 들고 보좌 앞과

어린 양 앞에 서서

큰 소리로 외쳐 이르되

구원하심이 보좌에 앉으신

우리 하나님과 어린 양에게 있도다(계7:9~11)

이들은 큰 환난에서 나오는 자들인데

어린 양의 피에 그 옷을 씻어

희게 만들었도다

그러므로 그들이 하나님의 보좌 앞에 있고

또 그의 성전에서 밤낮 하나님을 섬기리오

(계7:14~15)

보좌 가운데에 계신 어린 양이 그들의

목자가 되사 생명수 샘으로 인도하시고

하나님께서 그들의 눈에서 모든 눈물을 씻어주실 것이오(계7:17)

9곡 독창(S, A, T, B)과 합창 : 만세, 자비와 치유Heil! Dem Erbarmer Heil(계21:4, 7)

만세, 우리에게 자비를 베푸는 자에게 고통도 없을 것이라(계21:4)
하나님은 눈에서 모든 눈물을 주님은 우리 하느님이시며 우리는
닦아 주실 것이오 그분의 아들이 되리라
더 이상 죽음도, 슬픔도, 울음도, 예, 우리는 그분의 것이라(계21:7)

판 에이크 '헨트 제단화' 1425~9, 목판에 유채 350×461cm, 성 바프 대성당, 헨트

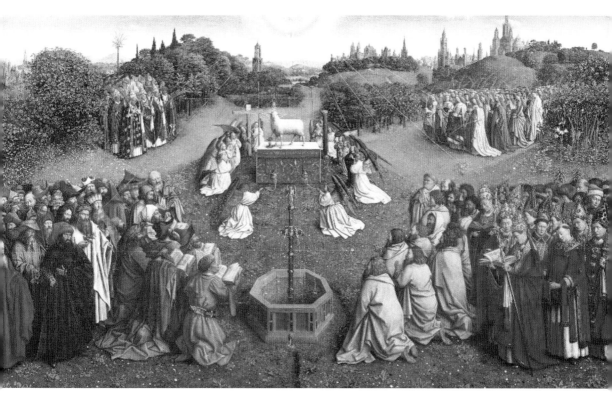

판 에이크 헨트 제단화 중 '어린 양께 경배'　　　1425~9, 목판에 유채 137.7×242.3cm, 성 바프 대성당, 헨트

얀 판 에이크Jan van Eyck(1395/1441)는 플랑드르 르네상스의 선구자로 안료에 기름을 섞어 최초로 유화를 사용하며 회화 발전에 획기적인 공헌을 하게 된다. 〈어린 양께 경배〉는 상단 7면, 하단 5면으로 구성된 유명한 제단화 중 하단의 중앙 패널에 해당한다. 하늘에서 성령의 빛이 태양과 같이 제단을 향하여 비추고 있다. 제단의 양은 요한계시록의 비전에 등장하는 신성한 어린 양으로 십자가 형태의 후광이 빛나고 가슴에서 흐르는 피가 잔에 담기고 있으며 제단을 둘러싼 12천사들은 십자가, 책형 당하시던 기둥, 창, 면류관 등 수난을 의미하는 도구를 들고 있다. 제단 좌측의 빽빽한 숲 사이로 순례자와 고해신부들이 야자수 잎을 들고 모여 있고, 우측은 천국에 모인 동정녀 순교자들이 영광의 화관을 쓰고 순교를 상징하는 종려나무 잎을 들고 있고, 14명의 보조 성인은 자신을 상징하는 물건을 들고 있다. 제단 앞 천국의 생명수를 상징하는 은혜의 샘에서 물이 뿜어져 나오고, 좌측에는 천국에 모인 대제사장과 구약에 등장하는 축복받은 사람들과 선지자들이 무릎을 꿇고 성경책을 펼쳐보며, 우측에서는 12사도와 교황, 주교, 사제 등 성직자들이 모두 피 흘리는 어린 양께 찬양을 드린다.

헨델 메시아 3부 50곡, 아리아(S) : 만일 하나님이 우리 편이라면 누가 우리를 대적하리오
If God be for us, who can be against us

독생자를 내어주시며 우리를 죄에서 구원해 주시고 죽음의 문제까지 완전히 해결해 주신 하나님의 주권에 대한 믿음의 확신으로 멜리스마 효과를 극대화하여 화려하게 노래한다.

그런즉 이 일에 대하여 우리가 무슨 말을 하리오	죽으실 뿐 아니라 다시 살아나신 이는
만일 하나님이 우리를 위하시면	그리스도 예수시니
누가 우리를 대적하리오	그는 하나님 오른편에 계신 자요
누가 능히 하나님께서 택하신 자들을 고발하리오	우리를 위하여 간구하시는 자시니라
의롭다 하신 이는 하나님이시니 누가 정죄하리오	(롬8:31, 33~34)

헨델 메시아 3부 51곡, 합창 : 죽임당한 어린 양이야말로 합당하다
Worthy is the Lamb that was slain

부활 후 승천하시어 하늘에 올라 보좌에 앉으신 예수님은 사도 요한에게 천국의 커튼을 조금 열어 천국의 환상을 보여주신다. 구약의 12지파와 신약의 12사도를 상징하는 24장로들과 수많은 천사들이 어린 양의 구속 사역과 부활의 승리로 성취한 새 언약을 최고의 찬사로 소리 높여 찬양할 때 모든 피조물이 화답하는 광경이 마치 천상의 음악회 현장에 초대된 것 같은 웅장한 스케일로 3부를 마무리 짓는 두 개의 합창 중 하나다. 사도 요한이 환상 속에서 "누가 그 두루마리를 펴며 그 인을 떼기에 합당하냐."(계5:2)고 외치는 천사의 음성을 듣고 합당한 자를 찾았으나 보이지 않아 울고 있을 때 한 장로가 일곱 인을 떼기 합당한 어린 양에 대해 이야기한다. 우리의 죄를 대신해 십자가를 지시고 십자가의 죽음을 이기고 승리하신 그리스도만이 최후의 심판을 위한 두루마리의 봉인을 떼기 가장 합당함을 주장하며 그리스도의 일곱 가지 성품인 능력, 부, 지혜, 힘, 존귀, 영광, 찬송을 돌림 노래 형식으로 이어나간다.

큰 음성으로 이르되 죽임을 당하신 어린 양은	땅 아래와 바다 위에 또 그 가운데
능력과 부와 지혜와 힘과 존귀와 영광과 찬송을	모든 피조물이 이르되 보좌에 앉으신 이와
받으시기에 합당하도다 하더라	어린 양에게 찬송과 존귀와 영광과 권능을
내가 또 들으니 하늘 위와 땅 위에	세세토록 돌릴지어다 하니(계5:12~13)

일곱 봉인의 심판

어린 양인 그리스도께서 일곱 봉인을 떼며 하나님의 심판이 시작되는데, 불안, 두려움, 공포의 대상에 하나님의 공의와 정의가 바로 세워지고 모든 불의가 제거되어 소망하는 하나님 나라, 즉 새 예루살렘이 완성되는 것이다. 예수께서 복음서를 통해 예언하신 "곳곳에 큰 지진과 기근과 전염병이 있겠고 또 무서운 일과 하늘로부터 큰 징조들이 있으리라."(눅21:11)는 말씀과 같이 일곱 개의 봉인이 떼어지고 일곱 천사가 나팔을 불며 심판이 나타난다. 그리고 잠시 심판이 멈추고 구약의 이스라엘 12지파가 아닌 영적 이스라엘을 상징하는 12지파 각각 1만 2,000명씩 모두 14만 4,000명이 민족, 언어의 구별 없이 이마에 인을 쳐 하나님의 보호하심 속에 살아남게 된다.

이후 요한은 구원받은 이들이 어린 양께 경배하는 모습의 환상을 요한계시록에서 전한다.

"각 나라와 족속과 백성과 방언에서 아무도 능히 셀 수 없는
큰 무리가 나와 흰옷을 입고 손에 종려가지를 들고
보좌 앞과 어린 양 앞에 서서 큰 소리로 외쳐 이르되
구원하심이 보좌에 앉으신 우리 하나님과 어린 양에게 있도다 하니
모든 천사가 보좌와 장로들과 네 생물의 주위에 서 있다가
보좌 앞에 엎드려 얼굴을 대고 하나님께 경배하여 이르되
아멘 찬송과 영광과 지혜와 감사와 존귀와 권능과 힘이
우리 하나님께 세세토록 있을지어다 아멘하더라."(계7:9~12)

"보좌 가운데에 계신 어린 양이 그들의 목자가 되사 생명수 샘으로 인도하시고
하나님께서 그들의 눈에서 모든 눈물을 씻어주실 것임이라."(계7:17)

뒤러 요한계시록 중 '네 명의 말을 탄 기사'

1497~8, 목판화 39.9×28.6cm, 카를스루에 주립미술관

〈네 명의 말을 탄 기사〉는 알브레히트 뒤러가 요한계시록을 묘사한 15개의 목판화 연작 중 네 번째 작품이며 요한계시록 6장 일곱 봉인의 심판을 담은 것으로 어린 양이 봉인을 하나씩 뗄 때마다 일어나는 상황을 묘사하고 있다. 첫째 인을 떼니 우레와 같은 소리와 함께 신성한 권세를 상징하는 흰 말을 탄 사람이 무력과 승리를 상징하는 활을 들고 나아가는데 이는 정복에 눈이 먼 미혹케 하는 자 적 그리스도의 모습이다. 둘째 인을 떼니 피를 상징하는 붉은 말을 탄 사람이 평화를 짓밟는 전쟁의 모습을 표시하는 긴 칼을 들고 전진한다. 셋째 인을 떼니 죽음과 기근을 상징하는 검정 말을 탄 사람이 다가올 불행을 나타내는 천칭을 들고 인간을 굶주리게 해 죽음으로 몰고 가는데, 기근과 헐벗은 경제적 빈곤을 나타낸다. 넷째 인을 떼니 죽음을 상징하는 청황색 말을 탄 사람이 해골의 모습으로 삼지창을 들고 살기등등하게 전진하며 사람들을 핍박하고 있다. 사람들은 말발굽 아래 짓밟혀 쓰러지고 지옥을 상징하는 괴물이 큰 입을 벌려 불을 뿜으며, 쓰러진 사람들을 집어삼키고 있다.

뒤러 요한계시록 중 '다섯 번째, 여섯 번째 봉인' 　　　　1497~8, 목판화 39.9×28.6cm, 카를스루에 주립미술관

〈다섯 번째, 여섯 번째 봉인〉은 요한계시록을 묘사한 15개의 목판화 연작 중 다섯 번째 작품으로 다섯째 인을 떼니 순교자들의 영혼이 하나님께 이 불의와 타락 가운데 하나님의 공의를 드러내시는 마지막 심판을 언제까지 기다려야 하는지 탄원하고 있다. 하나님은 그들에게 흰 두루마리를 주시며 순교자의 수가 차기까지 잠시 기다리라 말씀하신다. 여섯째 인을 떼니 자연계에 대한 심판과 종말로 해가 검어지고, 달이 피 같이 붉어지며, 별들이 떨어지는 현상이 먼저 일어난다. 땅에는 왕부터 종까지, 노인부터 어린아이까지 믿지 않는 모든 자들을 심판하는 진노의 날의 환상이 묘사되어 있다.

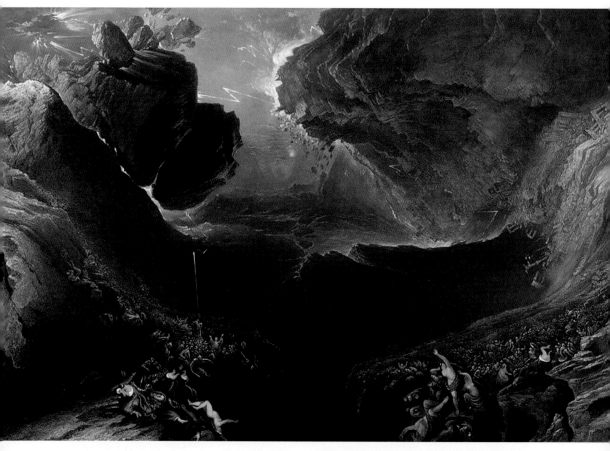

마틴 '최후 심판의 날'　　　　　　　　　　1853, 캔버스에 유채 196.5×303.2cm, 테이트 미술관, 런던

〈최후 심판의 날〉은 존 마틴의 최후의 작품으로 〈천국의 평원〉, 〈최후의 심판〉과 함께 심판 시리즈 3부작을 구성하고 있다. 요한계시록의 일곱 봉인을 떼며 나타나는 심판이 임하는 신비로운 상황을 환상적으로 묘사하고 있는데 특히 여섯 번째 봉인과 이어지는 나팔의 심판에 초점을 맞추고 있다. 큰 지진이 일어나 땅이 갈라져 사람들이 땅속으로 빨려 들어가며 태양은 검게 덮이고 별들은 땅에 떨어지고 달은 핏빛으로 붉게 빛나며 섬뜩한 분위기를 자아낸다. 산은 구름 모양의 파도로 변하면서 일어나 모든 건물을 덮치려는 기세다. 번개는 어둠의 심연을 향하여 충돌하는 거대한 운석을 둘로 나누며 자연과 인간의 파멸의 절정을 보여주고 있다.

메시앙 : '시간의 종말을 위한 4중주'Quatuor pour la fin du temps'

메시앙은 프랑스군으로 2차 세계대전에 참전했다가 포로가 되어 폴란드의 괴르리츠에 위치한 스타라크 A8 포로수용소로 끌려간다. 그는 그곳에서 함께 붙잡혀온 파스퀴에 3중주단의 단원인 세 명의 포로들, 즉 첼리스트 에띠엥 파스퀴에, 바이올리니스트 장 르 블레어, 클라리넷 주자 앙리 아코카를 만났고, 이들 모두 자신의 악기를 갖고 있음에 고무되어 메시앙은 이들과 함께 연주할 수 있는 곡을 계획하게 된다. 〈시간의 종말을 위한 4중주〉는 제한된 상황에서 독특한 조합으로 작곡된 메시앙의 유일한 실내악곡으로 요한계시록을 주제로 한다.

이 곡은 1941년 1월 15일 포로수용소에서 동료 포로들이 지켜보는 가운데 초연되었다. 당시 피아노는 조율도 안 되어 있었고 건반도 몇 개 주저앉아 있었으며 줄이 세 개뿐인 첼로가 사용되었으나 후일 메시앙은 당시의 연주에 대해 "결코, 나는 그 만큼 주의 깊게, 그리고 이해하면서 음악을 들은 적이 없었다."고 고백했다.

〈시간의 종말을 위한 4중주〉는 모두 여덟 개의 악장으로 구성되어 있으며, 악장별로 악기의 구성과 주된 악기가 다르다. 특히 '예수의 영원성에의 송가' 5악장과 '예수의 불멸성에의 송가' 8악장은 각각 피아노와 첼로, 피아노와 바이올린의 2중주로 대비시키고, 악상기호도 5악장은 '기쁨에 넘쳐서, 무한히 느리게'로, 8악장은 '극도로 느리고 편안하게, 기쁨에 넘쳐'로 지정하며 연주 시 감정과 속도를 서로 바꾸어 미묘한 감각적인 차이를 보이고 있다.

1악장 : 수정체의 예배Liturgie de cristal

"오전 3시부터 4시 사이 새들의 눈뜸, 무수한 소리와 나무 사이를 빠져나와 저 멀리 높은 곳으로 사라져 가는 트릴의 광채에 싸여서 독주자는 개똥지빠귀, 꾀꼬리 소리 같은 즉흥 연주를 펼쳐 나간다. 이것을 종교적인 플랜으로 바꿔 보길 바란다. 하늘의 해탈의 조용함을 얻게 될 것이다." 피아노의 화성진행과 첼로의 선율에 에 워싸인 바이올린과 클라리넷이 새의 노래를 부른다. 조심스럽게 고조되며 첼로의 하모닉스의 여운으로 끝을 향한다.

2악장 : 시간의 종말을 고하는 천사들을 위한 보칼리즈
Vocalise, pour l'ange qui annonce la fin du temps

"1, 3부분이 강한 천사의 힘을 나타낸다. 천사는 머리에 무지개를 쓰고 몸은 구름에 싸여 한쪽 발은 바다에 있고, 한쪽 발은 땅을 밟고 있다. 피아노가 맡은 블루 오렌지 화음의 감미로운 폭포가 멀리서 들리는 종의 울림으로 바이올린과 첼로의 성가풍의 선율에 감싸인다." 천사의 노래, 즉 성가는 힘에 넘치는 피아노로 악장을 시작하며 2부에서 바이올린과 첼로가 2옥타브 간격을 유지하면서 무지갯빛으로 빛나는 물방울을 나타내는 피아노 소리와 함께 천국의 힘을 상기시킨다.

3악장 : 새들의 심연Abîme des oiseaux

"심연, 그것은 슬픔과 권태의 '때'다. 새들은 '때'와 대립한다. 이것은 별과 빛과 무지개, 그리고 환희의 보칼리즈로 향하는 우리의 소원이다." 클라리넷 독주며, '심연Abyss'은 메시앙이 자주 사용하는 주제로 '무(無)'의 상징, 죽음에 직면하는 인간의 경험에 대한 상징이다. 새소리가 들려오는 동안 그의 정신적인 환희, 해탈에의 중심적인 이미지는 계속해서 현실화된다.

4악장 : 간주곡Intermède

"스케르초로 다른 악장에 비하여 외면적인 성격을 가지고 있으나 그럼에도 불구하고 몇 개의 멜로디를 순환시키면서 연관성을 맺고 있다." 피아노가 빠진 3중주의 스케르초로 전곡 중에서 눈에 띄게 선율적이며 리듬적으로 6악장을 암시하고 1악장을 회상하고 있다. 클라리넷은 여전히 새의 소리를 흉내 내고 있으며 바이올린과 종달새의 울음 소리를 주고받는다.

5악장 : 예수의 영원성에의 송가Louange à l'éternité de Jésus

"예수는 여기에서 '말씀'으로 다루어진다. 첼로의 끝없이 이어지는 장대한 프레이즈가 힘차고 감미로운 '말씀이신 예수'의 영원성을 사랑과 경건함으로 찬양한다." 첼로와 피아노의 2중주로 피아노의 신비스런 반주 위에 경건하기 그지없는 첼로의 선율이 도도히 흐르며 '기쁨에 넘쳐서, 무한히 느리게'라는 악상기호에 맞추어 '말씀'으로서의 예수를 노래한다.

6악장 : 7개의 나팔을 위한 광란의 춤Danse de la fureur, pour les sept trompettes

"음악의 돌, 강철의 저항할 수 없는 움직임, 절망적인 운명의 거대한 벽, 자포자기의 얼음, 결정적으로 악장의 말미에 이리저리 움직이는 공포의 포르티시모를 들으라. 이 악장은 율동 면에서 전 악장 중에 가장 특징이 있다. 네 개의 악기는 유니즌으로 공과 나팔을 모방한다." 네 개의 악기가 계속해서 동일한 음형을 강하게 연주하며 악장 전체가 강력하고 리드미컬한 테마에 기초하고 있으며 공포와 위엄을 상징하고 있는 듯하다. 라틴어 전례미사의 'Tuba mirum(최후 심판의 나팔)' 같이 네 개의 악기가 어떻게 트럼펫의 소리를 암시하고, 결국 징의 소리까지 암시하는지를 그림으로 남기기까지 했다.

7악장 : 시간의 종말을 고하는 천사들을 위한 무지개의 착란
Fouillis d'arcs-en-ciel, pour l'ange qui annonce la fin du temps

"나는 나의 꿈속에서 낯익은 색과 모양으로 분할된 화성과 멜로디를 보고 듣는다. 그런 다음 이 변화하는 풍경 뒤의 비현실 속을 지나가고 초인적인 색채의 소용돌이치는 침투 속에 현기증 나는 황홀경으로 빠져든다. 2악장의 몇 개의 패시지가 여기서 재연되며 힘에 넘치는 천사가, 그리고 불로 된 검과 블루 오렌지의 용암의 흐름, 갑자기 나타나는 별, 거기에 착란의 무지개가 나타난다."

8악장 : 예수의 불멸성에의 송가
Louange à l'Immortalité de Jésus

"바이올린의 장대한 독주로 연주되는 이 송가는 특히 예수의 제2의 모습, 즉 인간 예수로서 육체화하여 우리에게 생명을 주시기 위하여 소생한 '말씀'으로 지향되는 완전한 사랑이다. 고음역의 정점을 향한 느린 고조, 이는 인간이 '신'에게, 신의 아들이 '성부'에게, 피창조물이 '천국'을 향하는 상승이다." 5악장에 대응하는 악장으로 '극도로 느리고 편안하게, 기쁨에 넘쳐'라는 악상기호를 붙이고 있다. 피아노의 반주를 받는 바이올린은 인간으로 다시 태어나신 예수를 찬양하고 있다.

일곱 천사의 나팔

일곱째 봉인을 떼고 반 시간 후 일곱 천사의 나팔이 울리며 환난이 시작되는데 심판은 점점 급하고 강력하게 진행된다.

뒤러 요한계시록 중 '일곱 천사에게 나팔을 쥐어 주심'

1498, 목판화 39×28cm, 카를스루에 주립미술관

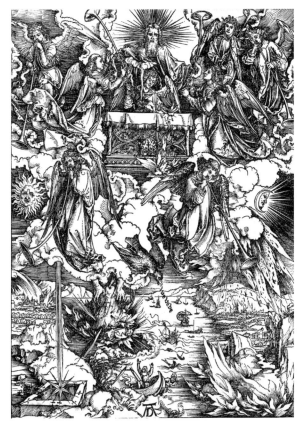

〈일곱 천사에게 나팔을 쥐어 주심〉은 요한계시록을 묘사한 15개의 목판화 연작 중 여덟 번째 작품으로 일곱 천사에 의해 일곱 나팔이 불리는데 이 모든 상황을 하나님께서 진두 지휘하신다. 첫째 천사가 나팔을 부니 피 섞인 우박과 불이 쏟아져 땅과 수목의 1/3이 타버린다. 둘째 천사의 나팔 소리에 불붙은 운석이 바다에 떨어져 바다의 1/3이 피로 변하고, 물고기와 배의 1/3이 죽고 파괴된다. 셋째 천사의 나팔 소리에 횃불 같이 타는 별이 떨어져 강과 샘의 1/3이 쓴 물이 되어 많은 사람이 죽는다. 넷째 천사의 나팔 소리에 해, 달, 별의 1/3이 타격받아 낮에도 어두워지고 공중의 독수리가 땅의 사람들에게 화, 화, 화가 있으리라 소리치며 앞으로도 세 가지 환난이 남아 있음을 예고한다. 다섯째 천사는 하나님 곁에서 나팔을 불

순서를 기다리고 있으며, 여섯째, 일곱째 천사는 하나님으로부터 나팔을 받고 있다. 그림에 묘사되어 있지는 않지만 다섯째 천사의 나팔 소리는 영적인 심판으로 땅에 떨어진 별을 의미하는 사탄이 열쇠로 악한 영이 거하는 무저갱의 문을 여니 화덕의 연기가 올라오고 황충으로 표현한 악한 영인 지옥의 파괴자들이 인침을 받지 않는 자만 해하게 된다. 여섯째 천사가 나팔을 불 때 "큰 강 유브라데에 결박한 네 천사를 놓아 주라."는 하나님의 음성이 들리고 2억의 군사들의 전쟁 장면이 묘사되는데 그중 1/3이 죽임을 당한다. 일곱째 천사가 나팔을 불 때 "순식간에 홀연히 다 변화하리니 나팔 소리가 나매 죽은 자들이 썩지 아니할 것으로 다시 살아나고 우리도 변화되리라."(고전15:51~52)는 하나님의 비밀이 이루어진다. 그리고 하나님은 요한에게 적혀진 말씀으로 상징되는 두루마리를 받고, 말씀을 먹고, 전하라는 음성을 들려주신다.

브루흐 : '콜 니드라이Kol Nidrei', OP. 47
– 히브리 선율에 의한 첼로와 하프, 관현악을 위한 아다지오

막스 브루흐Max Bruch(1838/1920)는 브람스와 동시대의 독일 후기 낭만주의 작곡가로 바이올린과 하프를 위한 〈스코틀랜드 환상곡〉으로 유명하지만, 음악학자이자 신학·철학박사 학위를 갖고 있는 종교학자로도 명성이 높다.

〈콜 니드라이〉는 유대의 절기 중 하나인 대속죄일Day of Atonement을 뜻하는데 일반적으로 〈신의 날〉이란 부제로 더 잘 알려져 있다. 브루흐는 프로테스탄트 교인이지만 종교학자로 유대교에 관심이 많아 영국 리버풀에서 작곡과 합창 지휘를 하던 1880년 대속죄일 전야 유대인들이 지키지 못했던 서약을 회개하고 용서받기 위해 전통적으로 낭송하는 기도의 노래 '모든 서약들(콜 니드레Kol Nidre)'의 선율에 감동받아 이를 주제로 첼로와 관현악 반주에 의한 변주곡 형식의 곡을 작곡한다. 이 때문에 후일 나치 치하에서 10년간 브루흐의 전 작품의 연주가 금지되기도 했다. 곡은 두 부분으로 나뉘어 전반부는 '느리게 그러나 너무 지나치지 않게Adagio ma non troppo'라 지정되어 있으며 첼로에 의해 두 개의 주제가 등장한다. 먼저, '콜 니드레' 주제가 장엄하게 가슴 깊이 울림을 주며 시작되는데 저절로 두 손이 모아지며 속죄의 기도가 드려진다. 이어서 아이작 나단의 〈바벨의 시내에서 울던 사람들의 흐느낌〉의 중간 부분을 인용한 주제가 나오며 약간 격하게 진행된다. 후반부는 '좀 더 생기 있게, 활발하게Un poco piu animato' 연주하라 지정되어 있으며 하프가 가세하고 첼로는 브루흐 특유의 확장된 화성과 선율미로 두 주제를 자유롭게 변주하며 환상곡풍으로 연주된다.

슈포어 최후의 심판 2부 : 10∼19곡

2부는 신포니아(서곡)로 시작하여 '금지된 율법'에서 에스겔과 예레미야의 예언으로 이스라엘의 멸망을 이야기한다. '최후 심판의 승리자'에서는 타락한 바벨론에 대한 심판으로 하나님이 마귀와의 싸움에서 승리하시며, '하나님의 새 세상'에서는 새 하늘과 새 땅, 하나님께서 영원히 다스리시는 하나님 나라를 보여주며 하나님이 하시는 크고 놀라운 일을 할렐루야로 찬양하며 마무리한다.

10곡 신포니아(서곡) : Allegro-Andante Grave-Allegro

[금지된 율법VERBOTEN DES JÜNGSTEN GERICHTS**]**

11곡 아리오소와 서창(B) : 따라서 주님에게 이르노라So spricht der Herr(겔7:2∼27)

주 여호와께서 이스라엘 땅에 관하여 말씀하십니다
이 땅 사방의 일이 끝났도다
이제 네게 끝이 이르렀나니
내가 내 진노를 네게 나타내어 네 행위를 심판하고 네 모든 가증한 일을 보응하리라
너를 벌하여 네 가증한 일이 너희 중에 나타나게 하리니
내 눈으로 너를 살려주지 않을 것이고
나는 연민을 갖지 않을 것이다
멀리서도 칼이 없으니 접근하는 외국 국경에서
추수꾼의 노래는 추수하는 곳에서 침묵하고
침묵은 산속에 있는 목자의 소리다

성만찬은 골짜기에서 그리고 틈은 울부짖습니다
테러의 날이 왔다 아침이 빨라지고 있다
도중에 폭군, 사람들을 위한 하나님의 징벌, 칼이 없는 거리에서의 전염병과 기근은 거리에서 은을 던져서 금을 제거할 것이다
그들의 은과 금은 주님의 진노의 날에 그들을 인도할 수 없을 것이다
그들은 그들의 영혼을 만족시키지 않을 것이고 사슬에 사슬을 준비할 것이다
왕은 슬퍼하며 왕자를 황폐하게 입히고
그 백성의 손은 고생하여 그 눈물이 그 흙에 떨어질 것이다(겔7:2∼27)

조토
'최후의 심판'

1306, 프레스코 1,000×840cm, 스크로베니 예배당, 파도바

조토는 스크로베니 예배당 벽의 세 면에 예수님의 외조부모 '요아킴과 안나의 이야기' 6작품, 어머니 '성모 마리아의 생애' 10작품, '그리스도의 일생' 23작품의 프레스코화를 완성하고 40번째 작품으로 출입문이 있는 좁은 쪽 벽 전체를 차지하는 〈최후의 심판〉을 그린다. 치마부에, 조토 등과 동시대 호흡을 함께한 단테가 "회화에서 치마부에가 으뜸인 줄 알았는데 어느덧 조토가 명성을 떨치고 있으니 치마부에의 이름이 흐려졌구나."(《신곡》 연옥편, 11곡 94~96)라며 조토의 재능을 높이 평가하면서 떠오르는 별로 예감했듯 조토는 〈최후의 심판〉으로 스크로베니 예배당의 프레스코화 연작을 마무리하며 르네상스라는 새로운 세상을 열게 된다. 두 명의 천사가 양쪽으로 갈라져 하늘의 문을 살짝 열어 보이자 최후의 심판 장면과 수많은 천사들이 구원의 합창을 부르는 새 예루살렘의 모습이 펼쳐진다. 칼을 차고 승리의 깃발을 흔드는 천사들도 있고 마지막 나팔을 부는 천사들도 보인다. 그림 중앙의 예수님은 황금빛 배경에 구원의 상징인 무지개 만돌라에 둘러싸여 계시고 그 주위를 12천사가 호위하며 양 옆으로 12사도들이 옥좌에 앉아 있다. 예수님은 오른손을 위로 향하여 구원을 표시하시고 못자국이 뚜렷한 왼손은 아래로 향하여 심판을 알리시고 시선은 구원받을 사람들에게 향하시며 심판자로서 옥좌에 앉아 계신다. 구원의 십자가를 경계로 왼편은 구원받을 사람들이 천사들의 인도로 천국으로 올라가고 있고, 천국에는 축복받은 사람들로 왕들과 성인들, 사제들과 의인들의 모습을 하고 있는데 각자 그들의 삶을 나타내는 옷을 입고 있다. 전통에 따라 화가 자신도 구원받은 사람으로 묘사하여 앞줄 왼쪽에서 네 번째에 흰 모자를 쓴 인물로 그려 넣었다. 이 작품을 의뢰한 스크로베니도 등장하는데 그는 한쪽 무릎을 꿇고 성모께 이 예배당을 봉헌하는 모습이다. 성모 곁에는 사도 요한과 성녀 카타리나가 함께 서 있다. 스크로베니도 성전봉헌으로 구원받는 사람들 속에 포함되어 있으나 실제 돈으로 하나님을 더럽힌다며 비난을 받았으며, 단테도 《신곡》에서 스크로베니를 지옥으로 떨어뜨린 바 있다. 오른편은 심판받은 사람들이 악마들에게 이끌려 지옥으로 떨어지고 있다. 지옥의 저주받은 사람들은 모두 벌거벗은 모습이다. 불의 강은 네 개의 지류로 분리되어 끝나는 위치에 지옥의 입구가 있다. 타락한 사람들은 불의 강줄기를 따라 지옥 구덩이 속으로 떨어져 죄의 무게에 따라 여러 형태의 벌을 받게 된다. 루시퍼는 뱀을 깔고 앉아 저주받은 영혼을 집어삼키고 아래로 배설하고 있다. 교수대에 매달린 것처럼 머리카락이나 성기가 나뭇가지에 매달린 자들이 여기저기 눈에 띄고, 한쪽에서는 거대한 사탄이 지옥으로 떨어진 죄인들을 닥치는 대로 삼켜서 배설하고 있다. 또 어떤 불쌍한 영혼은 마치 바비큐처럼 입에서 항문으로 쇠꼬챙이가 꿰어져 구워지고 있다. 이같이 조토는 정교하고 강렬하며 사실적인 묘사로 천국과 지옥의 극적인 대비를 통하여 회개와 심판에 대해 분명한 명암을 표현하여 그림을 본 사람들로 하여금 의인으로 살아 구원에 이르도록 권면하고 있다.

12곡 2중창(S, T) : 불행한 처지가 되지 않게 하소서Sei mir nicht schrecklich in der Not

이 불행이 나의 공포가 되지 않게 하소서	나는 궁핍한 처지가 됩니다
나의 주님, 나의 확신	친구를 잊으면 내 형제도 나를 떠날 것입니다
당신이 나와 함께하지 않으면 혼자라	보소서, 나의 주님, 나의 유일한 반석이십니다
당신이 내 편이 아니라면	

13곡 합창 : 그래서 당신은 당신의 마음으로 저를 찾아
So ihr mich von ganzem Herzen suchet(렘29:13~14, 겔37:27)

또 너희가 온 마음으로 나를 구하면	다시 돌아오게 하리라(렘29:13~14)
나를 찾을 것이요 나를 만나리라	나는 너의 하나님이 되고
여호와께서 이르노니 나는 너희들을	너는 내 백성이 되리라
만날 것이며 너희를 포로된 중에서	그러므로 주께서 말씀하신다(겔37:27)

[최후 심판의 승리자DAS ENDGERICHT ÜBER LEBENDE UND TOTE]

14곡 서창(T) : 심판의 시간, 그것이 왔다Die Stunde des Gerichts, sie ist gekommen(계14:7)

그의 심판의 시간이 이르렀음이니	만드신 이를 경배하라 하더라(계14:7)
하늘과 땅과 바다와 물들의 근원을	

15곡 합창 : 거대한 바벨론이 무너졌도다Gefallen ist Babylon, die Grosse
(계14:8, 9:6, 14:15, 20:13, 8:1, 20:12)

거대한 바벨론이 무너졌도다(계14:8)	땅의 곡식이 다 익어 거둘 때가 이르렀다
그날에는 사람들이 죽기를 구하여도	(계14:15)
죽지 못하고	그리고 사망과 음부도 그 가운데에서
죽고 싶으나 죽음이 그들을 피하리로다(계9:6)	죽은 자들을 내주매 각 사람이 자기의
당신의 낫을 휘둘러 거두소서	행위대로

심판을 받으리라(계20:13)

생명책과 행위책이 열리니(계20:12)

일곱째 봉인이 열리고(계8:1)

그들은 망설이고 떨다 끝나리라

16곡 독창(S, A, T, B)과 합창 : 주 안에서 죽는 자들은 복이 있나니
Selig sind die Toten, die in dem Herren sterben(계14:13)

지금 이후로 주 안에서 죽는 자들은 복이
있도다
성령이 이르시되 그러하다

그들이 수고를 그치고 쉬리니
이는 그들의 행한 일이 따름이라(계14:13)

[하나님의 새 세상 DIE NEUE WELT GOTTES]

17곡 서창(S, A)과 합창 : 새 하늘과 새 땅을 보십시오
Sieh einem neuen Himmel und eine neue Erde(계21:1~3, 22)

보라, 나는 새 하늘과 새 땅을 보았는데
하늘에서 내려와 남편을 위해 장식한
신부로 준비되었더라(계21:1~2)
하나님이 그들과 함께 계시리니
그들은 하나님의 백성이 되리라
그리고 그 도시는 달도 태양도

필요없으니
하나님의 영광이 그것을 밝히기
때문이라(계21:3)
그리고 거기에 성전 또한 없으니
이는 전능하신 하나님과 어린 양이
그 성전이심이라(계21:22)

18곡 서창(T)과 4중창 : 그리고 보라 내가 곧 오겠노라
Und siehe ich komme bald(계22:12, 20)

그리고 보라 내가 속히 오리니
내가 줄 상이 내게 있어
각 사람에게 그가 행한 대로 갚아주리라

(계22:12)
그렇다 해도 주 예수여 오시옵소서
(계22:20)

미켈란젤로
'최후의 심판'

1535~41, 프레스코 1,370×1,220cm, 시스티나 예배당, 바티칸

미켈란젤로는 시스티나 예배당의 천장화를 완성한 후 피렌체로 돌아간 지 23년 만에 교황 클레멘트 7세의 부름을 받고 다시 로마로 온다. 당시 스페인의 침공으로 산타 안젤로 성에 피신 중이었던 교황은 악한 자들의 침략과 약탈에 울분을 토하며 미켈란젤로에게 시스티나 예배당의 제단화를 의뢰한다. 230년 전 조토가 스크로베니 예배당의 프레스코화를 마무리하며 한쪽 벽 전체에 〈최후의 심판〉을 그렸듯, 미켈란젤로는 시스티나 예배당의 장식을 마무리하는 새로운 제단화로 벽 한 면을 차지하는 〈최후의 심판〉을 제작하게 되니 프레스코화에 있어 역사의 평행이론이 그대로 적용되며 르네상스 시대의 종말을 고하고 있으니 참으로 신기하다. 하지만 그림을 그릴 위치에 이미 예배당 완공 시 페루지노가 그려 놓은 〈모세의 발견〉과 〈그리스도의 탄생〉, 그 아래 제단화로 〈성모의 승천〉, 그리고 미켈란젤로가 창문 사이에 그린 교황의 프로필이 자리잡고 있어 벽의 프레스코화를 뜯어내고 창문을 벽으로 메우는 작업과 새로운 교황 바오로 3세의 즉위로 작업에 공백이 생겨 2년이 소요되었기에 1535년 작업이 시작되어 6년 만인 1541년(66세)에야 벽면을 채우는 391명의 군상을 누드로 재현한 〈최후의 심판〉이 완성된다. 그림은 크게 네 단으로 나누어지고 각 부분의 좌우는 상반되는 이야기로 펼쳐진다. 상단 좌측 루네트(아치형 벽과 천장 사이 둥근 반원형 공간) 부분은 한 천사가 아래를 가리키자 다른 천사가 십자가가 구원할 것이라 말하며 천사들이 십자가를 들어올리고 한쪽에서 가시관을 들고 떠난다. 우측 루네트의 천사들은 수난의 도구Arma Christi인 예수님이 책형을 당하시던 기둥을 들어올려 좌측 십자가와 대칭을 이루게 하며 한 천사가 해면을 꽂은 갈대를 들고 기둥 쪽으로 향하고 있다. 둘째 단은 심판자인 그리스도와 성모를 중심으로 두 개의 원을 그리며 축복받아 천국에 있는 구약의 의인들과 사도, 성인들과 순교자로 구성된다. 미켈란젤로는 그리스도를 옥좌 없이 구름을 타고 걸어 나오는 모습으로, 수염 기른 근엄한 모습이 아닌 강인하게 단련된 근육질 육체로, 다리는 그의 〈모세상〉의 좌우가 바뀐 모습으로, 얼굴은 십자가를 들고 서 있는 〈부활한 그리스도〉의 표정으로 온화하게 묘사하고 있다. 특히 신플라톤주의의 영향을 받아 평화로운 표정에 손짓하는 모습으로 묘사하고 있다. 안쪽 원의 그리스도의 좌측으로 X자 십자가를 들고 뒤돌아선 안드레, 그 뒤에 라헬(또는 베아트리체), 등에 낙타털 옷을 걸친 세례 요한, 그 옆에 아벨, 발 아래 붉은 옷을 입은 노아, 성모 아래 성 라우렌시오는 불에 달군 석쇠에 순교당했기에 사다리 모양의 석쇠를 들고 있다. 그리스도의 우측으로 발 아래 바돌로매는 산 채로 가죽이 벗겨져 순교했기에 사람 가죽이 들고 있는데 당시 미켈란젤로는 아버지와 형제들을 여의고, 흠모하던 여인인 콜론나까지 죽자 외톨이가 된 자신을 가죽이 벗겨져 지옥으로 던져지는 모습으로 묘사하며 그 심정을 소네트로도 표현하고 있다.

나의 허물을 당신의 순결한 귀로 듣지 마소서
나를 향해 당신의 의로운 팔을 들지 마소서
주여, 최후의 순간에 당신의 관대한 팔을 내게 내미소서

우측 위에서 단테는 갈색 모자를 쓰고 옆모습을 보이고 있으며, 두 개의 열쇠를 들고 있는 베드로에 교황 바오로 3세의 얼굴을 담고 있다. 그 뒤에 사도 바울, 아래 푸른 옷을 입은 마가는 엎드려 있다. 바깥 원의 좌측은 축복받은 사람들이고 우측은 베드로, 그 우측에 아담과 이브(또는 욥과 그의 아내)도 보인다. 우측 끝에 구레네 시몬(또는 선한 강도 디스마)이 십자가를 들고 서 있고 그 뒤에서 모세가 십자가를 함께 잡고 있다. 아래쪽은 성인들의 모습으로 그들이 순교할 때 사용된 도구를 들고 있다. 톱으로 반 잘려 순교한 시몬은 톱을 들고, 빌립은 작은 십자가를 지고, 성 블라시오는 쇠빗을 들고 있으며, 알렉산드리아의 성녀 카타리나는 못 박힌 부숴진 마차 바퀴를 들고, 전신에 화살을 맞고 순교한 성 세바스티안은 화살을 들고 있다. 셋째 단은 요한계시록에 기록된 것과 같이 나팔을 불어 심판의 날을 알리는 일곱 천사와 책을 든 두 천사를 중심으로 좌측은 구원받은 자, 우측은 심판받은 자로 나뉜다. 그런데 미켈란젤로는 천사의 상징인 날개를 모두 생략하고 누드로 묘사하고 있다. "또 내가 보니 죽은 자들이 큰 자나 작은 자나 그 보좌 앞에 서 있는데 책들이 펴 있고 또 다른 책이 펴졌으니 곧 생명책이라 죽은 자들이 자기 행위를 따라 책들에 기록된 대로 심판을 받으니"(계20:12)와 같이 작은 책은 생명책으로 선택받은 영혼이 적혀 있고, 큰 책은 저주받은 영혼의 행위가 적혀 있어 선보다 악이 더 만연한 세상임을 나타내고 있다. 선택받은 자들은 죽음에서 부활하여 서로 도와 하늘로 오르고, 돈주머니를 차고 재물을 탐한 자, 무심한 자, 부패한 성직자, 성질 급한 자, 탐욕스런 자 등 심판받은 자들은 서로 뒤엉켜 싸우는 혼란한 모습을 보인다. 괴물에게 다리를 물리고 감싸인 한 사람은 심판의 공포에 한쪽 눈을 가리고 있는데, 훗날 로댕의 〈생각하는 사람〉의 원형이 된다. 넷째 단의 좌측은 죽음에서 부활하는 것으로 죽은 영혼이 땅속과 굴속에서 부활하여 나오며 뼈에 살이 붙어 회생하는 모습이다. 좌측 끝에 미켈란젤로, 율리오 2세(또는 루터), 단테가 보이고 중간에 흰 모자를 쓴 사보나롤라의 모습도 보인다. 그리스 신화에 나오는 뱃사공 카론이 아케론 강에서 저주받은 영혼들을 지옥으로 실어 나르고 있으며, 지옥의 신 하데스의 재판관 중 한 명인 미노스는 황금을 사랑하고 인간을 경멸한 죄로 뱀에 감겨 생식기를 물리고 있다. 그림이 마무리될 때 교황 바오로 3세와 작업 현장을 방문한 교황청 전례 담당관 비아조 다 체세나 추기경이 늘 작가들의 작품을 비판한 것과 같이 이 그림은 너무 음란해서 볼 수 없을 정도라고 혹평을 했다. 이에 미켈란젤로는 미노스의 얼굴을 체세나 추기경으로 그리고 당나귀 귀를 붙여 놓았다. 그림이 완성된 후 미노스의 추한 모습이 자신임을 알아보고 교황께 삭제하도록 건의했으나, 교황은 지옥에 떨어진 자는 자신도 손을 쓸 수 없다며 거절했다. 이 그림의 나체 묘사에 대해 논란이 계속되다 마침내 성화에 비속한 부분을 금지하라는 트렌트 공의회의 결정에 따라 교황 비오 4세의 명을 받은 미켈란젤로의 제자 볼테라Voltera, Daniele da(1509/66)에 의해 24년 만에 치부가 가려지게 되는데 볼테라는 덕분에 브라게토니(기저귀를 만드는 자)란 별명을 얻게 되었다.

19곡 독창(S, A, T, B)과 합창 : 위대하고 멋진 당신의 작품입니다
Gross und wunderbarlich sind deine Werke(계15:3~4)

만군의 주 하나님 하시는 일이 크고 놀라우시다	주의 의로우신 일이 나타났으매
만국의 왕이시여 주의 길이 의롭고 참되시다	만국이 와서 주께 경배하리다(계15:3~4)
주님 누가 주의 이름을 두려워하지 아니하며	할렐루야 왕국과 권세와 영광이
영화롭게 하지 아니하오리까	영원 무궁토록 있습니다
오직 주만 거룩하시니이다	아멘 할렐루야 아멘

아멘

메시앙 : '아멘의 환영Visions de l'amen'

메시앙은 2차 세계대전 중 프랑스가 독일에 의해 점령되었을 당시 포로로 잡혀가 〈시간의 종말을 위한 4중주〉라는 특이한 곡을 작곡했는데 〈아멘의 환영〉은 1943년 포로에서 석방된 후 쓴 첫 작품이다. 이 곡은 비인간적인 포로생활을 통해 믿음을 확고히 하고 피조물로서 그 존재 자체에 대한 감사를 반영한 곡이다. 메시앙은 '아멘Amen'에 대해 '끝났다, 네 뜻대로 되리라, 자유와 자유를 누릴 수 있는 소망과 희망, 끝이 없는 세상'이라는 네 가지를 기본 해석으로 하고 이에 기초한 일곱 가지 음악적 환상으로 이 곡을 구성한다. 〈아멘의 환영〉은 '창조'부터 '성취'까지 7가지 '아멘'이 창세기의 말씀을 요한계시록으로 인도하며, 요한계시록의 말씀으로 창세기를 완성하는 성경의 알파와 오메가를 이야기하는 작품이다.

두 대의 피아노를 위한 곡으로 서로 다른 역할을 하는데, 피아노 2는 기본 멜로디, 주제 요소, 감정과 힘을 요구하는 부분으로 자신이 담당하고, 피아노 1은 리드

미컬한 어려움, 코드 클러스터, 속도, 매력적인 기교를 나타내도록 하여 나중에 부인이 된 제자 이본 로리오Yvonne Loriod(1924/2010)가 맡도록 한다.

1. 창조의 아멘Amen de la création

하나님께서 "빛이 있으라."고 하신 말씀에 맞춘 '창조의 주제'는 어둡고 깊고 엄숙한 찬송가 선율로 나타나 햇빛이 서서히 팽창하면서 종소리 같은 화음으로 빛을 발하며 보석처럼 반짝반짝 빛난다. 메시앙은 빛이 창조되는 형상으로 빛이 점점 커짐에 따라 모든 것이 명확해지는 것을 들리지 않을 정도로 여리고 낮게 시작하여 천천히 상승하며 강해져 엄청난 크레센도로 묘사하여 점점 명확해지도록 한다. 피아노 1은 반짝이는 화음을 반복해서 재생하고, 피아노 2는 '창조 테마'라고 부르는 찬송가 선율을 연주한다.

2. 별들과 테가 있는 행성의 아멘Amen des étoiles, de la planète à l'anneau ―신비함

이 곡은 우리를 맹렬하게 소용돌이치는 억제할 수 없는 춤에 동참케 한다. 여러 개의 테가 있는 토성과 다른 행성들을 끊임없이 회전하는 별들은 모두 창조주께 동의하는 '아멘'을 외친다. 우주의 춤은 다섯 개의 주제를 재미있는 무브먼트로 묘사한다. 춤이 성숙되고 성장하여 파열의 경지에 도달하면 재즈와 같이 변하고 모든 것을 다시 시작한다. 메시앙은 별들과 행성들이 하나님을 찬양함을 묘사하고 있다.

3. 예수의 고민의 아멘Amen de l'agonie de Jésus ―혼란스러운 불협화음

예수님은 겟세마네 동산에서 피를 땀 같이 흘리시며 아버지께 기도하며 부르짖으신다. 그러나 이 잔을 마시지 않으면 아버지의 뜻이 이루어지지 않음을 아신다. 비탄, 한숨, 피 흘림의 '아멘'으로 우리는 죄에서 다시 태어난다. 예수님의 고뇌를

다양한 주제, 슬퍼하는 음색, 한숨과 울음, 극도의 불협화음으로 나타내고 갑자기 침묵한다. 다시 예수님의 땀이 피로 뚝뚝 떨어진다. 이어서 '창조 주제'가 나타나며 메시앙은 그리스도 안에서 인간의 본성이 다시 창조되는 새로운 창세기를 말하고 있다.

4. 소원의 아멘Amen du désir

신성한 사랑은 영혼으로부터 '아멘', 즉 하나님과의 교제에 대한 열망을 불러일으킨다. 우리는 손짓하는 조화로운 낙원의 평온함과 영광스러운 성취에 대한 강렬하고 열정적인 인간의 열망을 듣게 된다. 하나님과의 친교에 대한 갈망만큼이나 음악은 에로틱한 열망, 갈망으로 거대한 절정에 이른다.

5. 천사들, 성자들, 새들의 노래의 아멘Amen des anges, des saints, du chant des oiseaux

천사들과 성자들은 순수한 노래로 하나님을 '아멘'으로 투명하게 찬양한다. 나이팅게일, 찌르레기, 피리새, 까마귀는 무의식적인 숭배의 황홀한 보컬 합창단과 함께한다. 매력으로 가득 찬 노래로 시작하여 새소리가 포함되는 찬송가로 변한다.

6. 심판의 아멘Amen du jugement

하나님의 사랑을 받아들이지 않는 사람들에 대한 심판을 심각하고 선명하게 망치코드를 반복하여 경고하며 서정성을 배제하고 심판의 가혹한 측면을 부각한다.

7. 성취의 아멘Amen du la consommation

그리스도 안에서 약속되고 창조된 세상의 눈부신 절정을 보여주며 모든 것이 춤과 같이 성취되어 '창조의 주제'가 다시 나오고 기쁨의 물결, 나선형 종소리는 더욱

역동적이고 예술적인 색의 조화를 이루게 된다.

헨델 메시아 3부 52곡, 합창 : 아멘Amen(그렇게 될지어다)

최후의 심판으로 모든 대적을 물리치시고 위대한 승리를 이루신 하나님은 성경의 마지막 장에서 생명수가 흐르고 생명나무가 열매 맺는 새 하늘과 새 땅의 영원한 하나님 나라의 환상을 보여주신다. 그리고 속히 다시 오시리라 약속하실 때 사도 요한이 "아멘Amen(그렇게 될지어다), 주 예수여 오시옵소서Marana tha(마라나타), 주 예수의 은혜가 모든 자들에게 있을지어다. 아멘(계22:20~21)"으로 성경 말씀을 모두 마칠 때 헨델의 〈메시아〉도 모든 것이 그렇게 될지어다(아멘)라 화답하며 1~3부 전체의 대미를 장식하는 최후의 합창 '아멘'으로 마무리된다.

메시아의 오심과 수난의 예언이 이루어지며 죄의 문제가 해결되고 부활로 죽음의 문제가 완결되고 최후의 심판 이후 영원한 하나님 나라의 비전까지 성경 전체를 아우르는 방대한 스토리를 마무리하는 곡은 성경의 마지막 단어 "아멘Amen"이란 오직 두 음절로 이루어진 단순한 가사를 43번 반복하며 반전을 이룬다. 헨델 생존 시 영국 왕 조지 2세가 〈메시아〉 2부 마지막 합창 '할렐루야'에서 자리에서 일어나 경의를 표했듯, 훗날 대영제국의 빅토리아 여왕은 영국 로열 앨버트 홀에서 연주된 〈메시아〉의 마지막 합창 '아멘'이 끝난 후 "나는 영국 왕의 왕관을 벗어 나의 구주의 발 앞에 놓기에도 부족한 영혼입니다."라고 고백했다. '아멘' 주제가 베이스로 시작되어 테너, 알토, 소프라노로 모방되고 명쾌한 리듬과 화성, 멜리스마 효과를 극대화시키며 웅대한 푸가로 진행하면서 4분 30초간 감동의 정점으로 몰고 간다. 그 절정에 다다랐을 때 갑자기 숨이 멈춘 것 같이 모두 정적하며 그간 이루어진 모든 일을 생각하듯 한 마디(4박자)의 온전한 쉼이 있은 후 다시 '아—멘, 아멘'으로 장대하게 마무리한다. 특히 이 마지막 부분 '절정—적막—마지막 아멘'은 그 누구도 예상치 못한 연출로 더 큰 감동을 불러일으키며 걸작의 여운을 오래 남겨준다. 따라서 성경의 마지막 장과 함께 주 예수의 은혜가 모든 자들에게 넘치기를 기도하며 '아멘'으로 이 책을 끝맺는다.

> 아멘(계22:21)
>
> (43번 반복)

MEMO

..

..

..

..

..

..

..

..

..

..

..

..

..

..

..

..

Thomas Tallis
Spem in Alium
(40 Part Motet)
*Lamentations,
Motets & Hymns*

Pro Cantione
Antiqua
Mark Brown

alto

CORO Claudio Monteverdi

VESPERS
of 1610

The Sixteen
HARRY CHRISTOPHERS

harmonia mundi
FRANCE
901255

SCHÜTZ
Die sieben Worte
Jesu Christi am Kreuz
*
Les sept paroles
du Christ en croix
*
The Seven Words
of Jesus Christ on the Cross

ENSEMBLE
CLEMENT JANEQUIN
LES SAQUEBOUTIER
DE TOULOUSE

CHACONNE

Buxtehude
Membra Jesu nostri

The Purcell Quartet

Emma Kirkby *soprano*
Elin Manahan Thomas *soprano*
Michael Chance *counter-tenor*
Charles Daniels *tenor*
Peter Harvey *bass*
Fretwork

CHANDOS *early music*

ARCHIV

HANDEL · SAMSON

Alexander Young · Martina Arroyo · Helen Donath · Sheila Armstrong
Norma Procter · Thomas Stewart · Ezio Flagello

Münchener Bach-Chor · Münchener Bach-Orchester
KARL RICHTER

harmonia mundi

CHARPENTIER
David & Jonathas

GÉRARD LESNE
MONIQUE ZANETTI
JEAN-FRANÇOIS GARDEIL

LES ARTS FLORISSANTS
WILLIAM CHRISTIE

PHILIPS *Digital Classics*

J.S. Bach
MAGNIFICAT
Argenta · Kwella · Brett · Rolfe-Johnson · Thomas
„JAUCHZET GOTT IN ALLEN LANDEN"
Emma Kirkby
Monteverdi Choir
English Baroque Soloists
John Eliot Gardiner

ON PERIOD INSTRUMENTS · AUF ORIGINALINSTRUMENTEN · SUR INSTRUMENTS ANCIENS

HEINRICH IGNAZ FRANZ BIBER
ROSENKRANZ-SONATEN
MYSTERY SONATAS · SONATES DU ROSAIRE
REINHARD GOEBEL

ARCHIV
PRODUKTION

JOHN
PASSION

Johann Sebastian Bach
Reconstruction of Bach's
Passion Liturgy

Dunedin Consort
John Butt

HANDEL
JUDAS MACCABAEUS
Rylands · Dreslik · Palmer · Janet Baker
John Shirley-Quirk
Wandsworth School Choir
English Chamber Orchestra
SIR CHARLES MACKERRAS

ARCHIV

DECCA

HAYDN
DIE SCHÖPFUNG
(The Creation)

VIENNA
PHILHARMONIC
AMELING
KRENN
KRAUSE
SPOORENBERG
FAIRHURST

KARL
MÜNCHINGER

BERLIOZ
L'ENFANCE DU CHRIST
JANET BAKER,
ERIC TAPPY,
THOMAS ALLEN,
JULES BASTIN,
JOHN ALLDIS
CHOIR

Colin Davis
'Berlioz
cycle'

LONDON SYMPHONY ORCHESTRA
COLIN DAVIS

부록

1. 서양음악사 · 미술사

2. 주제별 음악 · 미술 작품 찾아보기

3. 음악 작품 찾아보기

4. 미술 작품 찾아보기

5. 미술 작품 소장처 찾아보기

6. 인명 · 용어 찾아보기

7. 참고 자료

01 | 서양음악사·미술사 |

● 서양음악사 요약

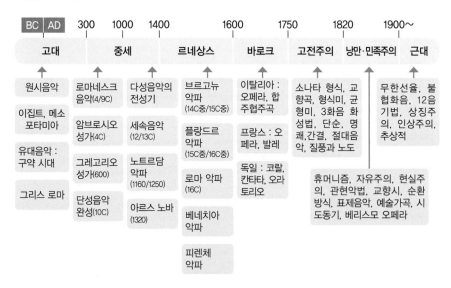

● 서양미술사 요약

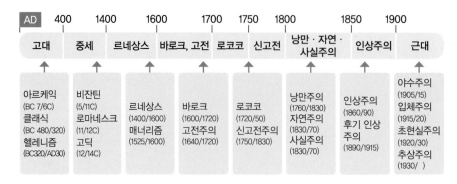

● 고대 음악 ~ 바로크 음악

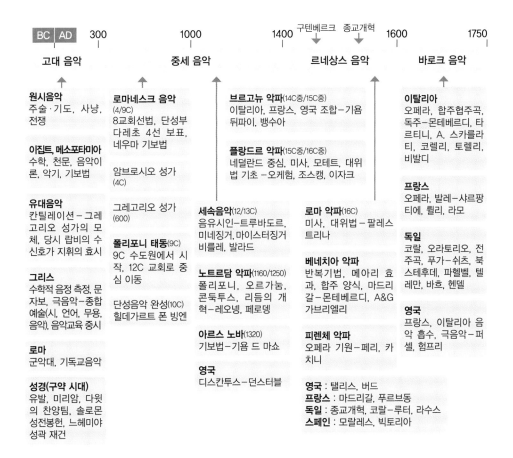

| BC | AD | 300 | | 1000 | | 1400 | 구텐베르크 | 종교개혁 | 1600 | | 1750 |

고대 음악　　　　중세 음악　　　　르네상스 음악　　　　바로크 음악

원시음악
주술·기도, 사냥, 전쟁

이집트, 메소포타미아
수학, 천문, 음악이론, 악기, 기보법

유대음악
칸틸레이션 – 그레고리오 성가의 모체, 당시 랍비의 수신호가 지휘의 효시

그리스
수학적 음정 측정, 문자보, 극음악 – 종합예술(시, 언어, 무용, 음악), 음악교육 중시

로마
군악대, 기독교음악

성경(구약 시대)
유발, 미리암, 다윗의 찬양팀, 솔로몬 성전봉헌, 느헤미야 성곽 재건

로마네스크 음악(4/9C)
8교회선법, 단성부 다레초 4선 보표, 네우마 기보법

암브로시오 성가 (4C)

그레고리오 성가 (600)

폴리포니 태동(9C)
9C 수도원에서 시작, 12C 교회로 중심 이동

단성음악 완성(10C)
힐데가르트 폰 빙엔

세속음악(12/13C)
음유시인 – 트루바도르, 미네징거, 마이스터징거 비를레, 발라드

노트르담 악파(1160/1250)
폴리포니, 오르가눔, 콘둑투스, 리듬의 개혁 – 레오넹, 페로댕

아르스 노바(1320)
기보법 – 기욤 드 마쇼

영국
디스칸투스 – 던스터블

브르고뉴 악파(14C중/15C중)
이탈리아, 프랑스, 영국 조합 – 기욤 뒤파이, 뱅수아

플랑드르 악파(15C중/16C중)
네덜란드 중심, 미사, 모테트, 대위법 기초 – 오케헴, 조스캥, 이자크

로마 악파(16C)
미사, 대위법 – 팔레스트리나

베네치아 악파
반복기법, 메아리 효과, 합주 양식, 마드리갈 – 몬테베르디, A&G 가브리엘리

피렌체 악파
오페라 기원 – 페리, 카치니

영국 : 탤리스, 버드
프랑스 : 마드리갈, 푸르부동
독일 : 종교개혁, 코랄 – 루터, 라수스
스페인 : 모랄레스, 빅토리아

이탈리아
오페라, 합주협주곡, 독주 – 몬테베르디, 타르티니, A. 스카를라티, 코렐리, 토렐리, 비발디

프랑스
오페라, 발레 – 샤르팡티에, 륄리, 라모

독일
코랄, 오라토리오, 전주곡, 푸가 – 쉬츠, 북스테후데, 파헬벨, 텔레만, 바흐, 헨델

영국
프랑스, 이탈리아 음악 흡수, 극음악 – 퍼셀, 험프리

성악 형식의 발전

| 전례 성가 | 트로프스 시퀀스 | 오르가눔 디스칸투스 콘둑투스 | 클라우술라 모테트 | 비를레 론도 발라드 | 트레첸토 | 마드리갈 | 오라토리오 오페라 | 칸타타 |

● 고전주의 음악 ~ 근대 음악

| | 1750 | 프랑스 혁명 | 1820 | 전기 | 1850 | 후기 | 1900 |

고전주의 음악	낭만주의 및 민족주의 음악	근대 음악
소나타 형식, 교향곡, 형식미, 균형미, 3화음 화성법, 단순, 명쾌, 간결, 절대 음악, 질풍과 노도	휴머니즘, 자유·현실주의, 관현악법, 교향시, 순환 방식, 표제음악, 예술가곡, 시도동기, 베리스모 오페라	무한선율, 불협화음, 12음 기법, 상징주의, 인상주의, 추상적

오스트리아, 독일

로코코 : 만하임 학파 텔레만 (1681/1767)	빈 고전파 하이든(1732/1809) 모차르트(1756/91) 베토벤(1770/1827) 북독일 악파 쿠반츠(1697/1733) 슈타미츠(1717/57) 라이하르트(1752/1814)	베버(1786/1826) 슈베르트(1797/1828) 멘델스존(1809/47) 슈만(1810/56)	리스트(1811/86) 바그너(1813/83) 부르크너(1824/96) 브람스(1833/97) 말러(1860/1911) 볼프(1860/1903)	R. 슈트라우스(1825/97) 쇤베르크(1874/1951) 힌데미트(1895/1963)

이탈리아

| D. 스카를라티(1685/1757), 페르골레시(1710/36), 보케리니(1743/1805) 클레멘티(1752/1832), 케루비니(1760/1842) | 파가니니(1782/1840) 로시니(1792/1868) 도니체티(1797/1848) 벨리니(1801/35) | 베르디(1813/1901) 레온카발로(1858/1919) 푸치니(1858/1924) 마스카니(1863/1945) | 레스피기(1879/1936) |

프랑스

| 륄리(1632/87), 라모(1683/1764), 고세크(1734/1829) 쿠프랭(1668/1733), 다캥(1694/1772), | 마이어베어(1791/1864) | 베를리오즈(1803/69) 구노(1818/93) 프랑크(1822/90) 생상스(1825/1921) 포레(1845/1924) | 드뷔시(1862/1918) 라벨(1875/1937) 6인조 메시앙(1908/92) |

기타

민족주의

러시아 : 글린카(1804/57)
　　　　　5인조
　　　　　차이콥스키(1840/93)
　　　　　라흐마니노프(1873/1943)
폴란드 : 쇼팽(1810/49)
체　코 : 스메타나(1824/84)
　　　　　드보르자크(1841/1904)
북유럽 : 그리그(1843/1907)
　　　　　시벨리우스(1865/1957)
영　국 : 엘가(1857/1934)
스페인 : 알베니스(1860/1909)
　　　　　그라나도스(1867/1916)
　　　　　파야(1876/1946)

러시아 : 스트라빈스키
　　　　　(1882/1971)
　　　　　쇼스타코비치
　　　　　(1906/75)
동유럽 : 바르토크(1818/1945)
영　국 : 브리튼(1913/76)
미　국 : 거슈윈(1898/1937)
　　　　　코플랜드(1900/90)

● 고대 미술〜고전주의 미술

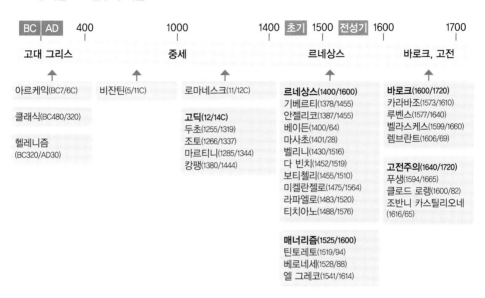

| BC | AD | 400 | 1000 | 1400 | 초기 | 1500 | 전성기 | 1600 | 1700 |

고대 그리스 **중세** **르네상스** **바로크, 고전**

아르케익(BC7/6C)

클래식(BC480/320)

헬레니즘
(BC320/AD30)

비잔틴(5/11C)

로마네스크(11/12C)

고딕(12/14C)
두초(1255/1319)
조토(1266/1337)
마르티니(1285/1344)
캄팽(1380/1444)

르네상스(1400/1600)
기베르티(1378/1455)
안젤리코(1387/1455)
베이든(1400/64)
마사초(1401/28)
벨리니(1430/1516)
다 빈치(1452/1519)
보티첼리(1455/1510)
미켈란젤로(1475/1564)
라파엘로(1483/1520)
티치아노(1488/1576)

매너리즘(1525/1600)
틴토레토(1519/94)
베로네세(1528/88)
엘 그레코(1541/1614)

바로크(1600/1720)
카라바조(1573/1610)
루벤스(1577/1640)
벨라스케스(1599/1660)
렘브란트(1606/69)

고전주의(1640/1720)
푸생(1594/1665)
클로드 로랭(1600/82)
조반니 카스틸리오네
(1616/65)

● 로코코 미술〜근대 미술

| 1700 | 1750 | 1800 | 1850 | 1900 |

로코코 **신고전주의** **낭만·자연주의, 사실주의** **인상주의** **근대**

로코코(1720/50)
장 앙투안 와토
(1684/1721)
프랑수아 부셰
(1703/70)
위베르 로베르
(1733/1808)

**신고전주의
(1750/1830)**
그뢰즈(1725/1805)
다비드(1748/1825)
앵그르(1780/1867)

**낭만주의
(1760/1830)**
고야(1746/1828)
터너(1775/1851)
들라크루아
(1798/1863)

나사렛파
라파엘 전파
나비파

자연주의(1830/70)
밀레(1814/75)

사실주의(1830/70)
쿠르베(1819/77)

**후기 인상주의
(1890/1915)**
세잔(1839/1906)
로댕(1840/1917)
고갱(1848/1903)
고흐(1853/90)

**초기 인상주의
(1860/90)**
마네(1832/83)
드가(1834/1917)
모네(1840/1926)
르누아르(1841/1919)
쇠라(1859/91)
로트렉(1864/1901)

야수주의(1905/15)
뭉크(1863/1944)
마티스(1869/1954)

입체주의(1915/20)
피카소(1881/1973)
뒤샹(1887/1968)

**초현실주의
(1920/30)**
마그리트(1898/1967)
달리(1904/1989)

추상주의(1930/)
칸딘스키(1866/1944)
몬드리안(1872/1944)

샤갈(1887/1985)

01. 미사

03. 7성사, 3성례, 7가지 자비, 7가지 죄

06. 그리스도의 공생애

우리가 행하는 모든 것에

18M0676 6곡 서창 : 무엇이 너를 너희 행위 가운데서 두렵게 하겠느냐

18M0677 7곡 코랄 : 찬양하고, 기도하고, 하나님의 길 위에서 걸어라

바흐 교회칸타타 78번 : 예수여, 나의 영혼을

18M0678 1곡 합창 : 당신은 가장 쓴 죽음을 통하여

18M0679 2곡 아리아 : 우리는 연약하지만 힘찬 발걸음을 서두릅니다

18M0680 3곡 서창 : 아, 저는 죄의 자녀입니다. 아, 저의 길은 잘못되었습니다

18M0681 4곡 아리아 : 당신의 피는 저의 빚을 탕감해 주셨고

18M0682 5곡 서창 : 상처와 못과 가시면류관과 무덤

18M0683 6곡 아리아 : 이제 당신은 저의 양심을 잠잠케 합니다

18M0684 7곡 코랄 : 저는 믿습니다. 주가 저의 연약함을 도우심을

바흐 교회칸타타 81번 : 예수께서 주무시면 무엇이 저의 희망이 되나요

18M0685 1곡 아리아 : 예수께서 주무시면 무엇이 저의 희망이 되나요

18M0686 2곡 서창 : 주여, 왜 저를 이리 멀리 남겨 두십니까

18M0687 3곡 아리아 : 거품으로 장식된 마귀의 큰 물결이 그들의 맹위를 다시 강화합니다

18M0688 4곡 아리오소 : 너희 믿음이 적은 자들아, 무슨 이유로 그리 두려워하느냐

18M0689 5곡 아리아 : 잠잠하거라, 오 너 높은 바다여

18M0690 6곡 서창 : 저는 축복받은 자입니다

18M0691 7곡 코랄 : 당신의 보호하심 아래서 모든 두려움의 폭풍 가운데 있는 저는 자유로워집니다

바흐 교회칸타타 48번 : 오호라 나는 곤고한 사람이로다

18M0692 1곡 기악과 합창 : 오호라 나는 곤고한 사람이로다

18M0693 2곡 서창 : 이 같은 고통, 이 같은 슬픔이 나를 치네

18M0694 3곡 코랄 : 만일 우리에게 죄의 심판을 치러야 하는 심판의 고통이 요구된다면

18M0695 4곡 아리아 : 아 저의 죄 많은 수족에서서 소돔을 없애 주소서

18M0696 5곡 서창 : 그러나 여기서 구원자의 손, 그 놀라움은 바로 그 죽음 가운데 일하십니다

18M0697 6곡 아리아 : 저를 용서하소서. 저의 죄를

18M0698 7곡 코랄 : 주 예수 그리스도, 유일한 저의 도움이 되시는 당신 안에서 저는 피난처를 가질 것입니다

바흐 교회칸타타 185번 : 오 마음, 자비와 사랑으로 영원토록 채워진

18M0699 1곡 아리아, 기악과 코랄 : 오 마음, 자비와 사랑으로 영원토록 채워진

18M0700 2곡 서창 : 너희 자신을 돌 벼랑으로 비뚤게 인도한

18M0701 3곡 아리아 : 이 삶 동안에 염려하라. 정신아

18M0702 4곡 서창 : 자기본위의 생각이 얼마나 잘못된 것인지

18M0703 5곡 아리아 : 이것이 그리스도인입니다

18M0704 6곡 코랄 : 저는 당신, 주 예수 그리스도를 부릅니다

바흐 교회칸타타 77번 : 네 마음을 다하며 목숨을 다하며

18M0705 1곡 합창과 코랄 : 네 마음을 다하며 목숨을 다하며 힘을 다하며 뜻을 다하여 주 너의 하나님을 사랑하고

18M0706 2곡 서창 : 그러함에 틀림없습니다

18M0707 3곡 아리아 : 나의 하나님, 저의 모든 마음으로 저는 당신을 사랑합니다

18M0708 4곡 서창 : 나의 하나님, 또한 저에게 사마리아인의 마음을 주소서

18M0709 5곡 아리아 : 아 저의 사랑에는 아직 결점이 너무 많습니다

18M0710 6곡 코랄 : 주여, 저의 믿음을 통하여 제 안에 거하소서

바흐 교회칸타타 135번 : 아 주여, 가엾은 죄인인 나를 분노의 불길에 휩싸이게 마소서

18M0711 1곡 합창 : 아 주여, 저 불쌍한 죄인에게 당신의 진노로써 벌하지 마옵소서

18M0712 2곡 서창 : 아 이제 저를 치유하소서. 당신 영혼의 의사여

07. 그리스도와 사도들

08. 그리스도의 수난 l

바흐 : 마태수난곡 1부
20M0775 1곡 합창과 코랄 : 오라, 딸들아 와서 나를 슬픔
 에서 구하라/오, 죄 없는 하나님의 어린 양께서
20M0776 9곡 서창 : 사랑하는 구주여
20M0777 10곡 아리아 : 참회와 후회가 죄의 마음을 두
 가닥으로 찢어
20M0778 11곡 서창 : 그때에 열둘 중의 하나인 가룟 유
 다라 하는 자가
20M0779 12곡 아리아 : 피투성이가 되어라
20M0780 15곡 서창과 합창 : 주여, 내니이까
20M0781 16곡 코랄 : 그것은 나입니다
20M0782 18곡 서창 : 내 마음 눈물로 메어오나
20M0783 19곡 아리아 : 내 마음 당신께 드리옵니다
비버 : 묵주소나타
20M0784 소나타 6번 감람 산 위의 예수님
바흐 : 마태수난곡 1부
20M0785 21곡 코랄 : 나를 지키소서 수호자시여
20M0786 22곡 서창 : 베드로가 대답하여 이르되

20M0787 23곡 코랄 : 나는 여기 당신 곁에 있습니다
20M0788 26곡 아리아와 합창 : 나 예수 곁에 있습니다/
 우리의 비통한 슬픔일세
20M0789 31곡 코랄 : 하나님의 뜻이 언제나 이루어지리
 이다
20M0790 33곡 2중창과 합창 : 이리하여 나의 예수님은
 붙잡히셨네/번개여, 천둥이여 구름 사이로 사
 라져 버렸는가
20M0791 35곡 코랄 : 오오, 사람들이여 그대들의 죄가
 얼마나 큰 가를 슬퍼하라
베토벤 : 감람 산 위의 그리스도, OP. 85
20M0792 1곡 서주
20M0793 서창 : 여호와 내 아버지
20M0794 아리아 : 나의 영혼 이 괴롬 감당하기 어려우니
20M0795 2곡 서창 : 오, 땅이 흔들리고
20M0796 아리아와 합창 : 오 구주 찬양하라
20M0797 3곡 서창 : 전하라 천사여
20M0798 2중창 : 오 한없이 무거운 마음
20M0799 4곡 서창 : 오라. 죽음이여
20M0800 남성 3부 합창 : 우린 주님 보았네
20M0801 5곡 서창 : 나는 이제 아버지 곁을 떠나겠네
20M0802 남성 합창 : 현혹하는 자가 여기 있네
20M0803 6곡 서창 : 말리리다 당신을 잡으려는 더러운 손
20M0804 3중창과 합창 : 영원히 감사와 영광을 찬양
바흐 : 요한수난곡 1부
20M0805 3곡 코랄 : 오, 크나큰 사랑이여, 측량할 수 없
 는 사랑이여
20M0806 5곡 코랄 : 주 하나님, 당신 뜻이 그대로 이루
 어지기를
20M0807 7곡 아리아 : 내 죄의 사슬로부터 나를 풀어주
 시려고
바흐 : 마태수난곡 2부
20M0808 41곡 아리아 : 참으리, 참으리 거짓의 허가 나
 를 유혹한다 하더라도
20M0809 47곡 아리아 : 나의 하나님이여, 불쌍히 여기소서
20M0810 48곡 코랄 : 나는 당신으로부터 떠났습니다
바흐 : 요한수난곡 1부
20M0811 9곡 아리아 : 저는 한결같이 당신을 기꺼이 따
 르옵니다

09. 그리스도의 수난 II

10. 그리스도의 수난 III

페르골레시 : 성모애가

멘델스존 : 8코랄칸타타

11. 그리스도의 부활, 부활 후 행적

비버 : 묵주소나타

헨델 : 메시아 3부(43~52곡)

13. 최후의 심판

음악 작품 찾아보기(시대별 작가순)

04 미술 작품 찾아보기(시대별 작가순)

❖ 1은 구약, 2는 신약을 나타냄.

| 인명·용어 찾아보기 |

골고다에서 본 예수의 삶, 이동원 저, 나침반 출판사, 2003

교회음악 여행, 김한승 신부

교회음악의 역사, 홍 세원 저, 벨로체, 2002

교회음악 이해, 계민주 저, 도서출판 한글, 2003

그라우트의 서양 음악사 상/하, Donald J. Grout 외 2명 저, 민은기 외 2명 역, 이앤비플러스, 2009

단테의 신곡(상, 하) 단테 알리기에리, 최민순 역, 가톨릭출판사, 2013

뒤러와 미켈란젤로 : 주변과 중심, 신준형 저, 사회평론, 2013

레오나르도 다 빈치와 미켈란젤로, 김광우 저, 미술문화, 2016

렘브란트, 성서를 그리다, 김학철 저, 대한기독교서회, 2010

루터와 미켈란젤로 : 종교개혁과 가톨릭개혁, 신준형 저, 사회평론, 2014

르네상스 명작 100선, 김상근, 연세대학교출판부, 2007

르네상스 음악으로의 초대, 김현철 저, 도서출판 음악세계, 2007

르네상스 음악의 명곡, 명반, 김현철 저, 음악세계, 2007

르네상스의 미술가 평전, 조르지오 바사리 저, 이근배 역, 한명, 2000

만나성경(한글개역개정), 성서원, 2010

메시앙 작곡기법, 전상직 저, 음악춘추사, 2005

멘델스존의 오라토리오 연구(사도 바울을 중심으로), 이성은 저, 2003

명화로 읽는 성인전, 고종희 저, 도서출판 한길사, 2013

명화와 함께 읽는 성경 이야기 구약, 헨드릭 빌렘 반 룬 저, 생각의 나무, 2010

명화와 함께 읽는 성경 이야기 신약, 헨드릭 빌렘 반 룬 저, 생각의 나무, 2011

모차르트, 노베르트 엘리아스 저, 박미애 역, 문학동네, 1999

모차르트, 신의 사랑을 받은 악동, 미셜 파루티 저, 권은미 역, 시공사, 2005

미술과 성서, 정은진 저, 예경, 2013

미술관에 간 의학자, 박광혁저, 어비웃어북, 2017

미술관에 간 인문학자, 안현배 저, 어현웃어북, 2016

미술관에 간 화학자, 전창림 저, 어비웃어북, 2013

미술로 읽는 성경, 히타 고헤이 저, 이원두 역, 홍익출판사, 2008

미켈란젤로 미술의 비밀-시스티나 성당 천장화의 해부학 연구, 질송 바헤토 저, 문학수첩 북@북스, 2008

바로크 음악, 클라우드 V. 팔리스카 저, 김혜선 역, 다리, 2000

바흐 : 천상의 선율, 폴 뒤 부셰 저, 권재우 역, 시공사, 1996

바흐(명곡해설 라이브러리 4), 음악의 벗 편집, 음악세계사 역, 2000

베를리오즈(명곡해설 라이브러리 5), 음악의 벗 편집, 음악세계사 역, 2000

베토벤의 삶과 음악 세계, 조수철 저, 서울대학교출판부, 2002

베토벤의 생애, 로맹 롤랑 저, 정성호 역, 양영각, 1984

부활, 유진 피터슨 저, 권영경 역, 청림출판, 2007

브루크너(명곡해설 라이브러리 24), 음악의 벗 편집, 음악세계사 역, 2002

비발디(명곡해설 라이브러리 7), 음악의 벗 편집, 음악세계사 역, 2001

샤갈, 내 영혼의 빛깔과 시, 김종근 저, 평단아트, 2004

서양 미술사, 에른스트 곰브리치 저, 백승길, 이종숭 공역, 예경, 2017

서양 미술사, 에른스트 곰브리치 저, 예경, 2003

서양 미술사를 보다 1, 2권, 양민영 저, ㈜리베르스쿨, 2013
성경과 5대 제국, 조병호 저, 도서출판 통독원, 2011
성화, 그림이 된 성서, 김영희 저, 휴머니스트, 2015
성화의 미소, 노성두 저, 아트북스 초판, 2004
세계 명화 속 성경과 신화 읽기, 패트릭 데 링크 저, 박누리 역, 마로니에북스, 2011
세계 명화 속 숨은 그림 찾기, 패트릭 데 링크 저, 박누리 역, 마로니에북스, 2006
세계명곡해설대사전 전집 18권, 국민음악연구회, 1978
세계미술용어사전, 월간미술, 1999
스트라빈스키(명곡해설 라이브러리 25), 음악의 벗 편집, 음악세계사 역, 2002
시편 어떻게 읽을 것인가, 이태훈 저, 성서유니온교회, 2006
시편의 표제와 음악에 관한 연구, 문성모 목사, 1998
신의 위대한 질문 : 신이 원하는 것은 무엇인가, 배철현, 21세기북스, 2015
19세기 낭만주의 음악, 레이 M. 롱이어 저, 김혜선 역, 2001
아름다운 밤하늘, 쳇 레이모 저, 김혜원 역, 사이언스북스, 2004
아브라함의 침묵, 염기석 저, 삼원서원, 2011
열린다 성경, 난해구절, 류모세 저, 규장, 2014
열린다 성경, 생활풍습 이야기(상, 하), 류모세 저, 두란노서원, 2010
열린다 성경, 성경의 비밀을 푸는 생활풍습 이야기 상/하, 류모세 저, 두란노서원, 2010
열린다 성경, 절기 이야기, 류모세 저, 두란노서원, 2009
예수를 그린 사람들, 오이겐 드레버만, 도복선, 김현전 역, 피피엔, 2010
요하네스 브람스 그의 생애와 전기, 이성일 저, 파파게노, 2001
유럽음악기행 I, II, 황영관 저, 도서출판 부키, 2002
유럽의 그리스도교 미술사, 김재원, 김정락, 윤인복 공저, 한국학술정보, 2014
음반 재킷에 포함된 설명서 및 대본
음악가의 만년과 죽음, 이덕희 저, 예하, 1996
음악춘추문고 1-21, 음악춘추사, 1993
음악치료, 하인리히 반 데메스트 저, 공찬숙, 여상훈 역, 도서출판 시유시, 2003
20세기 음악, 에릭 살즈만 저, 김혜선 역, 다리, 2001
인간의 위대한 질문 : 우리는 무엇을 믿어야 하는가, 배철현, 21세기북스, 2015
종교개혁과 미술, 서성록 외 6명, 예경, 2011
집으로 돌아가는 길, 헨리 나우웬 저, 최종훈 역, 포이에마, 2010
집으로 돌아가는 멀고도 가까운 길, 헨리 나우웬 저, 최종훈 역, 포이에마, 2009
창세기, 샤갈이 그림으로 말하다, 배철현, 코바나, 2011
카라바조, 김상근 저, 21세기북스, 2016
파노프스키와 뒤러 : 해석이란 무엇인가, 신준형 저, 사회평론, 2013
플랑드르 미술여행, 최상운 저, 샘터사, 2013
피아노 이야기, 러셀 셔먼 저, 김용주 역, 이레, 2004
하이든(명곡해설 라이브러리 10), 음악의 벗 편집, 음악세계사 역, 2002
헨델의 메시아, J. E. 멕케이브 저, 이디모데 역, 대한기독교서회, 1994
헨델의 성경 이야기, 허영한 저, 심설당, 2010

헨델이 전한 복음, 한기채 저, 예영커뮤니케이션, 2006
황금전설, 보라기네 야코부스, 크리스챤다이제스트, 2007
Music in the Balance, Frank Garlock, Kurt Woetzel 공저
NIV성경(영문), 아가페출판사, 1997년
The World of the Bach Cantatas, Christoph Wolff 저, Ton Koopman 역, W. W. Norton & Company, 1997
http://www.bach-cantatas.com/

〈도판 출처〉
http://www.vatican.va/various/cappelle/sistina_vr/index.html
http://romapedia.blogspot.com/
http://www.museumsinflorence.com/foto/Battistero/image/pages/Adam-and-Eve.html
https://www.hermitagemuseum.org/wps/portal/hermitage/
https://useum.org/
https://www.slideshare.net/sotos1/michelangelo-capella-sistina
https://www.artbible.info/art/
https://it.wikipedia.org/wiki/Cappella_Sistina
https://commons.wikimedia.org/
https://www.wikiart.org/en/
https://en.wikipedia.org/
https://it.wikipedia.org/
http://wikioo.org/
http://eyeni.info/sekil-yukle/?q=Caggal+ve+bayrag+sekli
https://www.mikelangelo.ru/
https://www.pinterest.co.kr/
https://artchive.ru/
http://artmight.com/
https://www.artble.com/
https://extraneusart.wordpress.com/
https://bibleartists.wordpress.com/
http://www.weetwo.org/
http://www.reproductionsart.com/
https://fineartamerica.com/
http://www.italiantribune.com/the-scrovegni-chapel-of-padua/
https://www.leonardodavinci.net/
https://www.entrelineas.org/
http://arthistery.blogspot.com/
https://zh.wikipedia.org/
http://pinacotecabrera.org/
https://www.michelangelo.org/
http://www.everypainterpaintshimself.com/
http://mini-site.louvre.fr/mantegna/
http://art-gauguin.com/
https://www.pablopicasso.org/

성경과 예술의 하모니 (신약)

말씀을 풍요롭게 하는 음악과 미술의 이중주

초판 발행 2018년 12월 1일
2 판 발행 2019년 7월 10일

지 은 이 신영우
펴 낸 곳 **코람데오**
작업참여 최미선, 박은주, 강인구, 조한신
 이성현, 전상수, 임수지, 임병해
등 록 제300-2009-169호
주 소 서울시 종로구 세종대로 23길 54, 1006호
전 화 02)2264-3650, 010-5415-3650
E-mail : soho3650@naver.com

ISBN | 978-89-97456-64-2 04600
 978-89-97456-62-8 04600 (세트)

값 **28,000**원